《电视艺术这十年（2012—2022）》

顾　问
张　宏　胡占凡

主　编
范宗钗　谢　力

编　者
赵　彤　谈媛媛　王雪茗
王军强　郝帅斌　王丽雅

电视艺术这十年

TV Art in the Past Ten Years

2012 —— 2022

中国电视艺术家协会　编

生活·讀書·新知　三联书店

Copyright © 2022 by SDX Joint Publishing Company.
All Rights Reserved.

本作品版权由生活·读书·新知三联书店所有。
未经许可,不得翻印。

图书在版编目(CIP)数据

电视艺术这十年:2012—2022/中国电视艺术家协会编.—北京:生活·读书·新知三联书店,2022.10
ISBN 978-7-108-07502-4

Ⅰ.①电… Ⅱ.①中… Ⅲ.①电视评论－中国－2012-2022－文集 Ⅳ.①J905-53

中国版本图书馆 CIP 数据核字 (2022) 第 171788 号

责任编辑　成　华
封面设计　刘　俊
出版发行　生活·讀書·新知三联书店
　　　　　(北京市东城区美术馆东街 22 号)
邮　　编　100010
印　　刷　上海雅昌艺术印刷有限公司
版　　次　2022 年 10 月第 1 版
　　　　　2022 年 10 月第 1 次印刷
开　　本　787 毫米 × 1092 毫米　1/16　印张　29.75
插　　页　66
字　　数　500 千字
定　　价　188.00 元

多彩荧屏谱写新时代绚丽华章

《电视艺术这十年（2012—2022）》序

李 屹

中国文联党组书记、副主席

 党的十八大以来的十年，是党和国家发展进程中极不平凡的十年。十年来，以习近平同志为核心的党中央举旗定向、谋篇布局，团结带领全党全国各族人民攻坚克难、砥砺奋进，进行一系列波澜壮阔的伟大斗争和伟大实践，推动党和国家各方面事业取得历史性成就、发生历史性变革。我们步入中国特色社会主义新时代，全面建成小康社会，开启全面建设社会主义现代化国家新征程，正意气风发向着第二个百年奋斗目标阔步前行，为实现中华民族伟大复兴而不懈奋斗。

 实现中华民族伟大复兴的中国梦，离不开中华文化的繁荣兴盛和文艺事业的蓬勃发展。过去十年，是国家经济实力、科技实力、综合国力跃上新台阶的十年，是人民群众获得感、幸福感、安全感进一步增强的十年，也是文化自信愈加彰显、文艺事业勇攀高峰的十年。党的十八大以来，以习近平同志为核心的党中央高度重视文化文艺工作，将其摆在党和国家事业的重要位置，推动中国特色社会主义文艺发展开创崭新

局面。习近平总书记站在统筹"两个大局"的战略高度,亲自谋划、亲自部署、亲自过问,就文化文艺工作做出一系列重要论述和指示批示,为新时代文艺工作指明了前进方向,提供了根本遵循。包括电视艺术在内的我国文艺事业迎来新的机遇,取得长足进步,在培根铸魂中展现新的担当作为,在守正创新中实现了高质量发展,涌现出一批思想精深、艺术精湛、制作精良的文艺精品,极大满足了人民文化需求,不断增强了人民精神力量,为建设社会主义文化强国做出了积极贡献。

十年来,在文艺的百花园里,以电视剧、电视纪录片、电视文艺节目、电视动画片、网络视听艺术为主要构成的电视艺术生机盎然、欣欣向荣,荧屏内外繁花似锦、馥郁芬芳。

这十年,电视剧创作始终高扬现实主义精神和浪漫主义情怀,聚焦国之大者,紧扣时代脉搏,积极深入生活、扎根人民,在追求精品化道路上奋勇登攀。《毛泽东》《历史转折中的邓小平》《海棠依旧》《香山叶正红》《外交风云》实现领袖人物形象塑造的再发现,丰富了重大革命历史题材的创作图谱。《觉醒年代》《功勋》《百炼成钢》尽显史诗风范却又不失细节雕刻,《山海情》《大江大河》《最美的青春》接地气有生气、见温度显厚度,都堪称主题性创作的典范之作。《人世间》《装台》以质朴大美映照平凡的人,为文学作品影视化改编增添一抹亮色。《破冰行动》《巡回检察组》《扫黑风暴》在题材内容上大胆拓展,在叙事表演的真实性上形成突破。《开端》《对手》摆脱同类题材固有套路和模式,对创作手法和表现形式进行多样化探索。在求新求变之中,这些高收视、高口碑的现象级、标杆级作品"圈粉"无数,让观众产生强烈的共情共鸣共振,不仅破除一度出现的"唯流量"乱象,更有力践行了"提质减量"的行业共识。

这十年,电视纪录片创作依托国家政策扶持引导、新技术日新月异、媒体深度相融的合力作用,数量质量逐年增长,题材类型丰富多样,在

选题立意、审美表达和影像摄制上都达到了新的高度。《山河岁月》《敢教日月换新天》《百年潮·中国梦》《筑梦路上》在历史纵深和直面现实的双重视角中，凸显国家意志、弘扬民族精神。《将改革进行到底》《必由之路》《摆脱贫困》《人民的小康》《扶贫周记》《同心战"疫"》兼具宏观视野与微观洞察，既展现时代精神、记录人类壮举，又见证铿锵誓言、描绘奋斗足迹。《超级工程》《大国重器》《中国出了个毛泽东》《舌尖上的中国》《记住乡愁》或展现高精尖深的科技魅力，或传递唯美绝伦的人文情怀，让人们从中感知时代、热爱生活。这些"国家相册"和"时代影像志"，既有大主题大格局，也有小切口小人物，呈现出多姿多彩的国事家事天下事，实现了为时代立传、为历史存真的功能，发挥了传承中华文化、讲好中国故事的作用，受到热烈欢迎和高度赞许，电视纪录片的受众群体更加广泛，传播力、影响力和引导力大大加强。

这十年，电视文艺节目创作更加注重思想引领和艺术性、观赏性的有机结合，从内容创意到生产制作都力求向上向善、着力推陈出新。主题综艺节目亮点频现，《电影中的印记》《闪亮的坐标》《百年歌声》《美术经典中的党史》借助影视、音乐、美术等艺术形式回首革命历程、追踪红色记忆，具有极强的思想震撼力和艺术感染力。文化类综艺异军突起，《典籍里的中国》《中国诗词大会》助推国学经典的普及与传承，《国家宝藏》《万里走单骑——遗产里的中国》《中国考古大会》对中华文明进行深入发掘和集中展现，《朗读者》《见字如面》立意深刻、格调高雅，文化的"清流"转化为社会的"潮流"而频频"出圈"。娱乐性综艺正能量满满，《中国梦想秀》《越战越勇》助力普通人成就人生梦想，《最强大脑》《挑战不可能》强调尊重知识和技能的理念，在寓教于乐中引导大众审美趣味，鼓舞拼搏奋进精神，实现了从购买模式向本土原创的根本性转变。与此同时，以春晚、跨年晚会以及重大节、庆、会直播为代表的各类晚会、直播节目在内容的深入性、形式的多样性上均取

得突破，新技术、新手段得到广泛应用。总之，无论是综艺还是晚会类等电视文艺节目，都努力满足广大观众日益多元的文化需求，主流价值、时代色彩交融，传统韵味、时尚风貌并举，实现了社会效益与经济效益相统一。

这十年，电视动画片创作持续呈现跨越式发展的良好态势，内容题材日益细分，产业规模稳步扩大，受众群体覆盖全龄段，传播渠道涉及全媒体，大量追求工匠精神的原创精品与观众见面。现实儿童题材中，《新大头儿子和小头爸爸》《棉花糖和云朵妈妈》《23号牛乃唐》等，因贴近生活、天真有趣，技术水准和艺术价值双双在线，树立起动画行业品牌化样板。在互联网思维和产业化模式的推动下，《秦时明月》《梦幻西游》等一批改编自网文、漫画、游戏等优质IP的作品，则实现孵化衍生开发，走出多圈层可持续的运营之路。电视动画片还成为弘扬中华优秀传统文化的重要载体，《百鸟朝凤》《大禹治水》尽显国风国潮，《汉字侠》《天真与功夫袜》更是借助中国元素实现中国动画的突围出海。将正确价值观与生动表现力融为一身，宣扬真善美、鞭笞假恶丑，这些电视动画作品让人们在轻松、快乐、健康中收获启迪，更向世界展现了可信可爱可敬的中国形象。

这十年，网络视听艺术创作在技术迭代升级的推动和相关从业者的精耕细作下，提质升级，佳作迭出，遵循传统电视艺术创作规律的同时，充分体现出网络文艺的锐气与朝气。以《约定》《在希望的田野上》《黄文秀》为代表的主旋律题材强势崛起，以《生活对我下手了》《万万没想到》为代表的互动竖屏短视频"网感"十足；"中国节日"系列节目使中华文化精粹得以绝美演绎，《长安十二时辰》《风起洛阳》将历史文化与悬疑推理巧妙融合。凭借丰富的题材、灵活的体量、新颖的语态、独特的视角和内在的意蕴，网络视听艺术很好地满足了当代观众特别是年轻一代的审美需求，关注度和美誉度持续走高。经历了从无到有，从

游走于边缘到进驻主流视野，从粗放的野蛮生长到纳入监管、确立行业许可和标准，网络视听艺术正逐步迈向健康理性有序的发展轨道。由此，我们更加看到，作为新时代电视艺术的重要组成部分，其不可或缺的重要价值愈益显现。

总的来说，这是成绩卓著、活力无限的十年，也是属于电视艺术的黄金十年。十年来，电视艺术始终坚持以习近平新时代中国特色社会主义思想为指引，与党同心同德，与时代同向同行，坚守正确导向，大力弘扬社会主义核心价值观，在积极营造健康良好创作氛围和产业环境中勇于探索、不断创新，用振奋人心的鲜活影像实现了作品品质和社会影响的全面跃升，在满足人民群众精神文化需求、推动文艺事业繁荣发展方面发挥了重要作用。

——紧跟时代步伐，聚焦主题主线，在围绕中心、服务大局方面持续用力。以党和国家重要时间节点、重大活动、重大主题和重大战略为契机，广大电视和网络视听艺术工作者从宏大叙事中汲取创作源泉、捕捉创作灵感，真情倾听国家发展的铿锵足音，生动讴歌人民生活的火热实践。特别是围绕庆祝改革开放40周年、庆祝中华人民共和国成立70周年、纪念中国人民志愿军抗美援朝出国作战70周年、庆祝中国共产党成立100周年等重要时间节点，围绕中国梦、决战脱贫攻坚、决胜全面建成小康社会、抗击新冠肺炎疫情、北京冬奥会等重大主题，推出了大量富有思想性、艺术性、观赏性的优秀作品，全方位全景式展现了新时代新征程的恢弘气象。

——坚持弘业培元、立心铸魂，在增强文化自信方面努力作为。新时代以来，广大电视和网络视听艺术工作者进一步坚定文化自觉，并将其淋漓尽致地体现在创作实践之中，通过连接历史、观照当下，从中华文化宝库中汲取精华，灵活运用新的技术手段激发创意，一大批既蕴含民族文化积淀和中华美学精神，又具有当代审美和时代风尚的诗情画意

之作点亮荧屏，使电视艺术创作力求实现无愧于伟大民族、无愧于伟大时代的目标要求，呈现出更有内涵、更有潜力的新境界，一定程度上提升了人民的文化自信和民族的凝聚力。

——厚植人民情怀，把准观众脉搏，在满足人民群众美好生活新需求方面用心用力。广大电视和网络视听艺术工作者充分利用电视艺术这一覆盖面广、影响力大的大众文艺样式，透过不同视角、多种媒介，生动践行以人民为中心的创作理念，感悟人民心声，体察人民情感，抚慰人民心灵，用喜闻乐见的形式为人民抒写、抒情、抒怀，让普通人成为荧屏上的主角主演，艺术性地展现人间烟火气，在满足人民精神文化需求的同时增强人民精神力量，鼓舞全国各族人民朝气蓬勃迈向未来。

——秉持以文化人、以艺通心之道，在不断提升国家软实力方面发挥独特作用。广大电视和网络视听艺术工作者以深邃的视野、博大的胸怀、自信的态度，努力打造彰显中国审美旨趣、传播当代中国价值观念、反映全人类共同价值追求的精品力作，实现了电视艺术产品出口大幅增长、市场份额稳步提升、播出渠道巩固扩大，阐释了人类文明新形态的丰富内涵和显著优势，解码了中国的发展道路和成功秘诀，展现了中国人民的生活变迁和心灵世界，产生了较好的国际影响和市场反响，使电视艺术日益成为展示生动立体中国形象的有效载体，在提升国家文化软实力方面发挥了重要而独特的作用。

当前，奋力谱写全面建设社会主义现代化国家的崭新篇章已经展开，包括电视艺术在内的各项事业发展呈现出前所未有的广阔空间。面对电视艺术发展的新趋势、承担的新使命、面临的新挑战，我们要深入学习贯彻习近平新时代中国特色社会主义思想，完整、准确、全面贯彻新发展理念，充分发挥文联、协会的组织优势、专业优势，推动"做人的工作"和电视艺术精品创作有机结合，大力推进文艺界行风建设，团结引导广大电视和网络视听艺术工作者创作更多优秀文艺作品，激励人们踔厉奋

发、勇毅前行，为实现中华民族伟大复兴中国梦汇聚起强大的价值引导力、文化凝聚力、精神推动力。

十年是一个节点，更是崭新的起点。今年，是党的二十大胜利召开的重要一年。中国电视艺术家协会紧紧围绕"喜迎二十大 讴歌新时代"主题主线，精心组织筹划了"电视艺术这十年"系列创作研讨活动，并邀请电视艺术各门类知名专家、学者、艺术家、行业主管部门领导撰文，全面梳理总结党的十八大以来电视艺术创作的成就经验，深入探讨行业发展规律和趋势，勾勒未来的发展方向。我们相信，这一系列活动的举办和书籍的出版，必将切实发挥电视文艺评论引导创作、多出精品、提高审美、引领风尚的重要作用，必将在团结凝聚广大电视和网络视听艺术工作者维护山清水秀行业生态、持续推动优秀文艺作品创作方面提供更加充足的动力，也必将助推新时代电视艺术事业实现新的更大发展。让我们共同期待下一个十年，电视艺术的光影世界里绽放出更加绚丽夺目的光彩，用新的影像硕果展示中国文艺新气象、铸就中华文化新辉煌，谱写中华民族筑梦路上更精彩华章。

2022 年 9 月

目 录

一
电视剧

"电视艺术这十年"
电视剧创作研讨会综述 003

在实现中华民族伟大复兴征程上推动电视剧艺术繁荣创新 高长力 魏 霄 017

以人民为中心 以效果论英雄 引领新时代中国电视剧高质量发展
 庄殿君 马 俊 024

党的十八大以来电视剧艺术弘扬中国精神的三重维度 廖祥忠 033

构建新时代中国电视剧艺术新语态
党的十八大以来中国电视剧观察 康 伟 041

近十年电视剧创作中现实主义精神的深化 李跃森 051

从高原攀向高峰
电视剧这十年创作刍议 高小立 062

主题创作辉耀荧屏 多样题材共谱华章
党的十八大以来国产剧集发展综述 戴 清 石天悦 070

用精彩荧屏展现新时代新征程新气象
聚焦现实题材电视剧创作 范宗钗 085

二
电视纪录片

"电视艺术这十年"
电视纪录片创作研讨会综述 　　　　　　　　　　　　　　　　　　　　　　　093

记录时代足音　凝聚奋进力量
电视纪录片十年回顾 　　　　　　　　　　　　　　　　　　　　马　黎　106

记录新征程　见证新时代
从纪录片创作看电视文艺十年来的创新发展 　　　　　　　　　　夏　蒙　116

迈向高质量创新发展阶段
新时代中国纪录片发展透视 　　　　　　　　　　　　　何苏六　韩　飞　124

中国纪录片的十年：2012—2022 　　　　　　　　　　　刘忠波　张同道　138

奋进十年：以"人民纪录"书写生动中国 　　　　　　　　　　　杨乘虎　148

中华优秀传统文化传承视域下中国纪录片的创作实践 　　王俊杰　姜翼飞　161

匠心独具　踏破藩篱
内容生产模式助推品牌价值建构 　　　　　　　　　　　李东珅　岑欣阳　175

纪录片十年：坚守与突破 　　　　　　　　　　　　　　　　　　王立俊　186

三
电视文艺

"电视艺术这十年"
电视文艺创作研讨会综述 197

守正创新　勇攀高峰
电视文艺这十年 王小亮 207

中国电视文艺十年发展回顾 卜　宇 214

党的十八大以来电视文艺发展观察与思考 胡智锋　胡雨晨 231

弦歌不辍回望来时路　踵事增华再启新征程
从总台文艺视角看中国电视文艺十年发展 许文广 244

中国电视文艺的辉煌十年与周边传播 陆　地　孙延凤 259

与主流价值共栖　与时代精神共鸣
新时代电视艺术创新发展的时代意义与现实路径
 冷　淞　张丽平　姚怡斐 270

引领时代风气　彰显文化自信 吴克宇 278

四
电视动画片

"电视艺术这十年"
电视动画创作研讨会综述 ... 289

中国电视动画十年回眸 ... 马 黎 301

国产电视动画这十年 ... 贾秀清 王 臻 309

传承、坚持和创新
电视动画艺术这十年 ... 李剑平 319

对于电视动画片艺术创作发展的思考 ... 曾伟京 329

传递中国精神　创新突围创作模式　让中国动画走出去 ... 杨晓轩 郄一鸣 337

砥砺奋进：基于多角度视域探析中国动画产业的十年成长 ... 苏 锋 347

五
网络视听艺术

"电视艺术这十年"
网络视听艺术研讨会综述 369

守正创新 推动网络视听文艺健康繁荣发展 冯胜勇 383

慢直播+短视频
网络视听持续发展的横向度与纵向度 汪文斌 392

影视内容欣赏的新场景 文艺创作的生力军
关于新时期网络视听创新发展的实践与思考 龚 宇 王 亮 徐铁忠 403

新视听 新传播 新使命
关于网络视听创新发展的思考 欧阳常林 417

与大时代共进 与新时代同行
网络视听行业发展及网络视听艺术创作十年回顾 祝燕南 424

书写网络视听的芒果答卷 蔡怀军 439

行稳致远 铸就网络文艺满园芬芳
网络文艺这十年概述 赵 晖 王思涵 448

一 电视剧

"电视艺术这十年"

电视剧创作研讨会综述

2022年6月16日,由中国电视艺术家协会主办的"电视艺术这十年"——电视剧创作研讨会以线上线下相结合的方式在京召开。中国电视艺术家协会主席胡占凡,国家广播电视总局电视剧司副司长杨铮,中央广播电视总台影视剧纪录片中心副主任申积军等有关单位领导,李准、仲呈祥、袁新文、赵彤等专家学者,郑晓龙、侯鸿亮、林永健、刘家成、梁振华、张光北、余飞等主创及制播单位代表参加会议。研讨会由中国电视艺术家协会分党组书记、驻会副主席、秘书长范宗钗主持。与会人员全面梳理了党的十八大以来我国电视剧的创作成果,重点探讨了十年来电视剧创作的经验规律和今后发展方向,并就进一步改进创新电视剧创作建言献策。

一、在尊重艺术规律前提下加强组织化创作,把好创作制作关

中国电视艺术家协会分党组书记、驻会副主席、秘书长范宗钗指出:党的十八大以来,以习近平同志为核心的党中

央高度重视文艺工作，习近平总书记亲自主持召开文艺工作座谈会，先后在一系列重要会议上发表重要讲话，做出一系列重要论述，深刻回答了新时代文艺工作一系列根本性的重大理论和实践问题，为新时代文艺工作指明了前进方向、提供了根本遵循。党的十八大以来，我国文艺事业也迎来了繁荣发展的新时代。电视界深入学习贯彻习近平新时代中国特色社会主义思想，弘扬主旋律、传播正能量，一大批展现时代风采、引领时代风尚的电视艺术精品力作集中涌现，受到人民群众广泛好评，有力地配合了国家战略布局和中心工作。

十年来，在中宣部、中国文联的坚强领导下，中国视协紧紧围绕"做人的工作"这一核心任务，在引领电视艺术发展、推动精品创作、加强行风建设等方面积极履职尽责，团结凝聚广大电视艺术和网络视听工作者为推动我国电视艺术事业繁荣发展做出积极贡献。总结起来有五点工作经验：一是主动作为，策划推出主题文艺精品。如中国视协与中共江西省委宣传部等单位联合出品大型红色文化讲演节目《闪亮的坐标》，与中共浙江省委宣传部共同出品书法美育节目《妙墨中国心》。二是通过中国电视金鹰奖、中国大学生电视节等重大评奖办节引领创作和审美风尚。三是通过剧本征集扶持、剧本论证研讨等方式，从源头抓创作。如重点现实题材电视剧本扶持计划，四年间遴选100部剧本进行资助，创作成果转化率达60%以上，《可爱的中国》等多部扶持作品荣获"五个一工程"奖、飞天奖、金鹰奖。四是通过加强文艺理论和评论引导创作。五是从加强服务管理上下功夫，为艺术家潜心创作提供坚实后盾。

今年，我们将迎来党的二十大胜利召开，这是党和国家政治生活中的头等大事。为此，中国视协精心组织筹划"电视艺术这十年"系列创作研讨交流活动，充分发挥行业优势、组织优势，努力把"做人的工作"和"推进电视艺术创作"有机贯通起来，不仅邀请业界知名专家学者围绕党的十八大以来各电视艺术门类创作撰写评论文章，同时组织召开系列研讨会并编撰出版专题学术著作，通过创新推动新时代电视艺术理论评论工作，坚持以山清水秀的行业生态为精品佳作的持续涌现提供充足动力，团结带领广大电视艺术和网络视听工作者推出更多人民群众喜闻乐见的精品佳作。

国家广播电视总局电视剧司副司长杨铮表示：党的十八大以来，在国家广电总局党组领导下，电视剧司围绕党和国家重大宣传节点，深入实施"新时代精品工程"，持续推出了一大批脍炙人口的主题精品力作，探索了一系列工作方法。实践证明，主动出题选题、加强创作组织、实行全流程服务管理，不断提升创作组织化程度，是抓好主题电视剧创作的有效路径。

一是全面发挥组织引导作用。电视剧司提前谋划，横向链接重要时间节点，纵向分解重大主题主线，通过纵横坐标找准选题，并将选题转化为重点项目，推动完成了庆祝建党百年、决战决胜脱贫攻坚、全面建成小康社会、2022年北京冬奥会等一批重大选题、重点项目。

二是调度集结"三好"创作资源。电视剧司积极调集主力阵容，选择好编剧、好导演、好演员合力打造有高度、有深度、有温度的现实题材电视剧。尤其是选择演员，以演技和角色匹配度为标准，以用心用情用功为准绳。

三是加强指导论证，全流程把控质量。电视剧司针对创作重点和难点，进行研究论证和工作部署，为拍出精品全面保驾护航。每一个重点主题剧目，都要召开数十次的现场会、视频会和协调会，务实高效地答疑解惑、解决困难。

四是组织主创人员"下生活"。电视剧司要求主创人员真正身心进入生活场域，住下来、扎下来，提高观察能力，捕捉生活本质。并根据不同项目特点和需求，创新各种"下生活"方式，如组织安排编剧和导演助理挂职锻炼数月等，很好地夯实创作基础。

五是发挥制度优势，积极协调各部门。电视剧司统筹协调各部委办局、各省市区党委宣传部、广电局等主管部门，支持配合剧组创作，为作品保驾护航。如《功勋》创作全过程，功勋办、中宣部、中央军委、国防科工局、国家卫健委及相关省市都给予了大力支持。

六是加强电视剧摄制队伍党的建设。在国家广电总局积极倡导下，重点项目剧组成立临时党支部蔚然成风，将党建工作和摄制工作有机融合，让剧组风气、行风建设为之一新。

七是加强播出宣传的同频共振。鼓励电视台、视频网站、制作机构

在融合发展方面进行创新探索和深度合作，积极推动优秀现实题材电视剧多平台同步播出，强化党和国家重大宣传期重大主题剧的聚焦效应。

八是加强队伍建设。一方面重点打造以头部制作机构为代表的优秀作品孵化器，另一方面完善与重点现实题材创作相衔接的人才培养机制。通过团队合作项目，发现和培养了一批青年人才，并建设新老传承、德才兼备、德艺双馨的文艺创作骨干队伍。

中央广播电视总台影视剧纪录片中心副主任申积军谈到： 十年间，中央广播电视总台每年播出的爆款剧数量越来越多，连续推出了《大决战》《跨过鸭绿江》《觉醒年代》《装台》《叛逆者》《理想之城》《流金岁月》等重磅大剧，不断擦亮了"大剧看总台"的金字招牌。中央领导同志专门对《跨过鸭绿江》《大决战》做出重要指示批示，给予充分肯定。

总结下来，几年来的经验主要有四点：

一是始终坚持从习近平总书记的重要思想、重要论述、重要指示中找灵感、找思路、找题材、找启迪、找答案。如《跨过鸭绿江》发挥集中力量办大事的制度优势，克服重重困难完成任务；《大决战》立足大历史观，将宏大叙事与典型人物刻画巧妙结合，历史伟人和基层士兵、普通百姓形象同样丰满立体。这都是我们坚持以习近平新时代中国特色社会主义思想武装头脑、指导实践、推动工作的成果，努力做到把政治性、艺术性、社会反映、市场认可度统一起来。

二是始终坚持以人民为中心的创作导向，扎根人民、服务人民。如《父母爱情》《装台》《人世间》等剧，不生硬空洞，不喊口号贴标签，结合重要时间节点，聚焦党和国家大事要事，充分考虑群众欣赏需求和接受习惯，用符合电视艺术规律的方式深入挖掘人性，很好地满足人民需求。

三是始终坚持与时代同频共振，热忱描绘新时代新征程的恢弘气象。坚持围绕中华优秀传统文化、革命文化和社会主义先进文化，聚焦四史，深度开掘题材资源。今年，围绕迎接宣传贯彻党的二十大，总台组织策划出品的原创剧目目前正在推进中。

四是始终坚持守正创新，尊重艺术规律，把创作生产优秀作品作为中心环节。坚持深度参与前期创作，把好剧本关；坚持知人善用，把好主创关；秉持工匠精神，把好制作关。

二、十年精品创作留下经典长卷，两次文艺座谈会讲话精神闪耀真理光芒

文艺评论家李准表示：这十年，重大革命历史题材电视剧进入前所未有的持续繁荣发展时期，有以下显著特点：其一是围绕党和国家重大节庆和纪念日推出重点作品，以带动整体创作。最可喜最集中的是2021年，即中国共产党成立100周年，《跨过鸭绿江》《觉醒年代》《大浪淘沙》《光荣与梦想》等大片纷呈。其二是遵循艺术规律，行稳致远，优秀作品没有断过档。成熟一个推出一个，如《海棠依旧》《共产党人刘少奇》《彭德怀元帅》《伟大的转折》《绝命后卫师》《可爱的中国》等。其三是步步推进，持续繁荣，一个高潮接着另一个高潮，尤其是近五年，现象级作品接踵而来，值得大书特书。

这十年作品从思想艺术水平来讲至少有四个方面突破与开拓：

一是题材内容的拓展。如《毛泽东》《共产党人刘少奇》《彭德怀元帅》都是第一次表现主人公一生的主要革命经历。《跨过鸭绿江》更是第一次用重大题材样式全景式再现抗美援朝战争。

二是叙事视角和创作样式突破。《海棠依旧》以诗意的抒情，用海棠花的意象把国事家事融为一体；《大浪淘沙》用13位中共一大代表不同的选择和不同的道路，突显了中国共产党人的初心；《百炼成钢》从每一个时期危急时刻切入来讲述中国共产党百年历史。

三是细节描写的突破。用细节描写刻画人物，揭示主题，在重大革命题材电视剧创作上有飞跃式进步。如《海棠依旧》中周恩来在中南海发现花匠实际上是特务时的细节，《觉醒年代》中李大钊、陈独秀在海河边上跟难民的对话，还有《共产党人刘少奇》当中的刘九哭纸等，都非常有深度。

四是人物形象塑造有很大进步。特别是领袖形象塑造超过了党的十八大之前的剧目。如《海棠依旧》中的周恩来、《觉醒年代》的陈独秀，不论是性格的鲜明性与独特性，还是文化人格的深入与丰富，都上了一个新的台阶。

对文艺作品的淘汰，时间的淘汰是最后的淘汰，历史的审查是最高

的审查。回看 40 年几百部重大革命历史题材电视剧创作，最主要的经验就是毛主席和习近平总书记说的以人民为中心，真正表现人民群众的历史主动性，沿着这个方向才有更大的文章可做，更大的辉煌等着人们去创造。

中央文史研究馆馆员、文艺评论家仲呈祥谈到：毛泽东同志《在延安文艺座谈会上的讲话》，如灯塔光耀 80 载，是 20 世纪 40 年代中国共产党人把马克思主义的基本原理同中国革命文艺、人民文艺实践相结合，所取得的马克思主义文艺理论中国化、时代化、大众化的最高成果。80 年后的今天，习近平总书记在文艺工作座谈会上的讲话和关于文艺工作的系列重要指示，是 21 世纪在百年未有之大变局情势下，中国共产党人把马克思主义文艺理论中国化、时代化、大众化的最新成果，二者一脉相承，一根红线。

延安文艺座谈会召开时，胡乔木回忆说，毛主席对郭沫若讲凡事有"经"有"权"，《讲话》也是如此，非常认可。"经"就是永恒真理、共识性真理，"权"就是针对特殊情势所提出的具有历史真理的权宜之计。80 年实践雄辩证明：

毛主席论述的文艺与生活的关系就是一条永恒的真理。毛主席说：社会生活是文艺创作唯一的源泉，此外不能有第二个源泉。习近平总书记在新时代也反复强调：文艺创作方法有一百条、一千条，但最根本、最关键、最牢靠的办法是扎根人民、扎根生活。这十年，我们践行了这一真理，才创作出了一批优秀作品。

毛主席阐明的另一永恒真理，是文艺与人民的关系。他提出，文艺为什么人的问题是一个根本的问题，原则的问题，并明确指出，文艺要为人民大众服务，首先为工农兵服务。进入新时代，习近平总书记反复强调以人民为中心的创作导向，就是强调要进一步根据新时代的条件处理好文艺与人民的关系。正因如此，这十年来的作品，坚持以人民为中心，根据实际生活既塑造英雄典型形象以引领人民，也刻画反面典型形象以警示当今，还创造出各种各样的人物。

再如，毛主席所阐述的普及与提高的辩证关系，也是一条永恒的真理。毛主席非常辩证地解决了这个充满争论的问题。他指出，要在普及的基

础上提高，在提高的指导下普及。这一思想，对今天极具现实指导意义。今天我们是要引领大众审美，还是一味迎合市趣？怎么科学看待收视率、点击量？这些都是非常重要的问题。习近平总书记关于文艺工作的系列讲话和论述，辩证阐明了在新时代中华民族伟大复兴中国梦历史进程中，怎么处理物质追求同精神追求的关系。

至于哪些是"权"呢？比如，文艺跟政治的关系。在抗日战争严峻情势下，为团结人民，教育人民，打击敌人，消灭敌人，文艺要为政治服务，这具有历史的合理性。历史进入新时期后，邓小平同志说我们不再提文学艺术从属于政治，是因为这个口号在和平建设实践中的结果是害多利少，但这绝不是说文艺可以脱离政治，文艺是不能脱离政治的，他讲得非常辩证。正因为如此，习近平总书记在文艺工作座谈会上的讲话用了大量的篇幅，批评了文艺从简单化地直接服务政治倒向文艺当市场奴隶的不左就右的走极端的问题，号召文艺家为人民服务、为社会主义服务，为时代画像、为时代立传、为时代明德，这些与时俱进的调整，都是非常必要的。

习近平总书记结合新时代的需要，还强调要传承弘扬中华优秀传统文化，强调传承弘扬中华美学精神，强调搞好美育很有必要。习总书记在讲话中论述到中华美学精神讲求创作思维上要托物言志、寓理于情，讲求创作结构上要言简意赅、凝练节制，讲求创作宗旨要形神兼备、意境深远，强调要知、情、意、行相统一。正是在讲话精神的指引下，我们这十年的文艺作品艺术化、审美化的程度明显提高。

人民日报文艺部主任袁新文指出：观察近十年电视剧，的确有一批作品达到或接近"思想精深、艺术精湛、制作精良"的标准，在精神能量、文化内涵、艺术价值方面，初步具备了经典的特质和品相。总结创作规律，不难发现：不论多么宏大的艺术创作，不论多么高远的立意追求，都必须从最真实的生活出发，同时还要走进生活深处。

习近平总书记谆谆告诫文艺工作者：一切创作技巧和手段都是为内容服务的。科技发展、技术革新可以带来新的艺术表达和渲染方式，但艺术的丰盈始终有赖于生活。因此，文艺工作者只有把生活咀嚼透了，完全消化了，才能变成深刻的情节和动人的形象，创作出来的作品才能

激荡人心。

有记者问著名表演艺术家蓝天野：你是怎样让那些角色、那些故事走进人心的？蓝天野回答说："我所演的、所导的所有故事，说到底都是生活，都是像挖矿石一样挖掘出来的。"生活永远是艺术创作的源头活水。这是艺术家们的深刻感悟，也是电视剧创作的重要启示。

电视剧既要反映人民生产生活的伟大实践，也要反映人民喜怒哀乐的真情实感。从《父母爱情》《情满四合院》《装台》《人世间》等热播剧目可以看出，但凡经典作品，无不是恰如其分地处理好情感逻辑、生活逻辑与艺术逻辑的关系，以真情实感打动观众。

电视剧中的人物，应当是有血有肉、有喜有悲，有情感、有爱恨、有梦想。要成功塑造这样的人物形象，必须观察他们的情感特点，探究他们的情感轨迹，向着他们精神世界的最深处探寻。《人世间》最撼动人心的就是那些真情实感。

新的时代，充满着生动的故事，等待着电视工作者去发掘、去采集、去提炼、去呈现。从电视剧艺术繁荣发展着眼，应当鼓励农村、青少、历史、边疆、科幻等各类题材，时代报告剧、室内剧、系列剧、单元剧等各类体裁、风格、样式电视剧创作生产，不断提升我国电视剧的原创力。

三、十年来行业环境深刻变化，产业格局更加完善，企业更加自觉进行现实题材创作

北京电视艺术家协会副主席刘家成表示：过去十年，对中国电视剧行业来说，是稳健发展、大浪淘沙的十年，是更加注重品质、注重质量的十年，是经历了内外环境深刻变化的十年。主要体现在两个方面：

首先是创作导向的变化。在习近平总书记关于文化文艺工作重要讲话精神指导下，贴近人民、贴近时代、贴近生活的现实主义创作，重新成为电视剧创作的主流。同时，现实主义题材的正能量取向明显，像职场剧没有热衷于宣扬办公室政治，而是倡导爱岗敬业、服务社会的价值观，

如《理想之城》《外科风云》等;年代剧则通过对小人物生活的刻画弘扬人心向善的价值取向,如《人世间》《情满四合院》等;推理剧则在案件侦破中反映社会热点问题,如《白夜追凶》《猎罪图鉴》等。

其次是互联网的快速普及。互联网时代来临,观众观剧有了更多、更主动的选择,好的作品更不容易被埋没。互联网营销理念对电视剧创作产生了巨大影响。根据大数据分析提高电视剧创作的针对性、更准确地把握市场,是近年来电视剧创作的新理念、新方式。网络评分平台的普及,对电视剧创作提高质量和品质起到了一定监督推动作用。

过去十年的电视剧市场,总体上呈现以下规律:一是叫好不叫座的作品越来越少。互联网电视时代的观剧习惯更遵循口碑为王的规律。二是电视剧观众群体分化明显。在网络上观众选择感兴趣的剧目看,导致电视剧创作更加注重针对市场细分。三是观众的观剧倾向具有较强的不可预知性。有不少电视剧被普遍预测会成为爆款,结果却扑街;也有些电视剧完全不被看好,播出后反而大受欢迎。四是贴近现实生活的电视剧,往往会受到热烈的欢迎。近年来受到全社会追捧的现象级电视剧,都有一个共同的特征,就是贴近生活、贴近实际,反映老百姓的心声。

中国电视艺术家协会演员工作委员会副会长、演员张光北谈到:"电视艺术这十年"是电视剧产业在社会主义文化发展繁荣中起到重要作用的十年;也是我们从业人员不断探索、创新发展的十年。

一是要从创作源头上负起社会责任,坚持以人为本、服务群众、贴近民生进行选题和创作。电视剧的题材选择以及内容把控,反映着社会需求和舆论导向,也引导着观众深层次精神追求。电视艺术工作者必须在选题创作上担当负责。

二是要完善组团式的影视基地,进一步创造良好的发展环境。经过十年发展,电视剧产业格局进一步完善,呈现出多元化发展的趋势,在这样的大环境下,要加强电视剧产业化整合,完善电视剧全产业链的市场化形态,充分利用视听新媒体,让推广渠道更多元化,制作和播出手段得以全面提升。

三是必须坚持市场价值服从社会价值,兼顾市场需求和人民群众期

待。革命历史题材、重大现实题材，都市生活类、情感类题材都可以引入正确的舆论导向，以创新创造精神，构建新时代电视剧作品精神高地。

东阳正午阳光影视有限公司董事长、制片人侯鸿亮谈到： 近十年来，面对社会主要矛盾的转移，和多元、多变的新时代生活，电视剧制作工作更加自觉坚持现实主义创作，不断寻找更本真的表达。2014年正午阳光改组后，陆续策划出品发行了数十部电视剧，最主要有《大江大河》系列、《山海情》《乔家的儿女》，以及刚刚开机的《县委大院》。《大江大河》系列是我们对20多年来现实题材创作的一次总结。《山海情》的创作，从完全没有方向，到扎根那片土地，最终通过高级化的影视语言进行最真情实感的表达，达成现实主义创作的一次突破，更是回归。刚刚在安徽开机的《县委大院》，在国家广电总局电视剧司的协调、安排下，编剧和导演分别前往江西省大余县、湖南省衡南县挂职数月，走进基层干部的真实生活，最大程度接近和了解人物，贴近现实，发掘故事。

事实证明，只有始终保持深入生活的优良传统，坚持生活是艺术创作源泉的创作理念，才能与观众形成情感共振。创作者投入了多少心血，付出了多少劳动，哪些生活的细节是真实的，观众一眼就能看出来。如《乔家的儿女》跨越30年生活方式的变化，但"家和万事兴"永远是渗入中国人骨子里最朴实的家庭观。

"现实主义"更是一种创作的态度，是对社会对生活对人的整体认知和审美表达。今年初热播的网剧《开端》，看似是一部新形式的作品，但它展现的依然是现实语境下的英雄主义。最近收官的电视剧《欢迎光临》，也是一部聚焦都市小人物的现实主义轻喜剧，激起当下很多奋斗者的共鸣。

以现实主义精神刻画我们这个时代的巨大变革，以浪漫主义情怀描绘属于我们的理想与未来，这是我们的担当。作为影视工作者，我们希望拍出给当下年轻一代甚至未来几代人看的影视作品，这是我们的使命。今天我们贡献的作品，将来便是可供后人触摸的当今时代的脉搏。这是我们这个行业的价值所在。

四、编导演自觉提升理论素养，主动深入生活，扎根人民，深情书写伟大时代

中国电影文学学会副会长、编剧余飞讲到：创作初期，我对创作是为谁服务、如何去服务的认识不够深刻，单纯追求物质利益，创作处于比较急功近利的状态。事实证明，如果不能与集体的利益、社会的利益，最终是人民的利益同频共振，个人是不可能取得成功的，至少是不能取得大的成功的，即使侥幸取得小小的成功，这种成功也不可能持续或者复制。

2020年底和2021年年初，由我担任总编剧的电视剧《跨过鸭绿江》和担任独立编剧的电视剧《巡回检察组》都取得了巨大的口碑效应和市场效应。这种效应远远超过了我过去24年所有创作成绩之和。让我意识到，在我们这块伟大的土地上，有一种强大的力量，支撑整个国家运行，就是最广大的人民大众。这两部剧为什么能成功，关键在于它是为了人民大众这个基本盘而创作，契合了人民大众的需求。《跨过鸭绿江》既是当前复杂的国际形势之下我们需要的一声嘹亮的号角，也是全国人民对70多年前我们参与的那场出国作战的深切缅怀；《巡回检察组》响应了人民大众随着物质生活水平的提高，对精神生活、对法治生活在更高层面上追求审美愉悦、追求公平正义的需求。

两部作品的创作还有一个共同经验，就是重视了主旋律影视作品可看性。在坚定地、浓墨重彩地突出主流价值观的同时，借鉴了世界上的先进创作经验。

北京师范大学教授、编剧、制片人梁振华表示：时代本身就是一个叙事文本，不同的时代在艺术（尤其是叙事艺术）里都有相匹配、相呼应的典型镜像。过去十年，中国综合国力增强，国际地位提升，经济发展，民生进步。聚焦文化领域，"新主流"文化与大众文化合流，对传统文化再发掘；新媒体文化及其思维方式全面渗入，一种追求"爽感"的青年亚文化此消彼长……这一切，都囊括在电视剧叙事艺术的内容表述体系之中，形成了这十年电视剧（网络剧）创作多元多面、不拘一格的丰富特性。

文艺创作者应该有"下沉"的勇气和意识。创作的源泉和动力在人民。我们最应该书写的是那些过着普通生活、有人间烟火气、"接地气"的人民。近年来，我参与创作的作品，有意识地聚焦于当代普通民众，力图书写当代普通百姓的酸甜苦辣人生。如献礼党的十九大的《春天里》，写一群质朴的来自乡村、怀抱对美好生活憧憬的农民工；献礼澳门回归20周年的《澳门人家》，写澳门一条老街上一家三代人细水长流的生活；今年北京冬奥会期间播出的冬奥献礼剧《冰雪之名》，关注了东北黑土地上普通家庭两辈人与冰雪、土地和时代的情缘。

艺术的生命之根在于原创，作为创作者和手艺人，我们应该从意识和行动上捍卫原创精神。去年，我担任总编剧的《理想照耀中国》，聚焦百年党史上的40位先进人物，用尽可能丰富和创新的艺术手段来丰富思想主题的表达，得到了观众的热烈回响。记得第一集《真理的味道》，为了寻找破题切口，我一遍遍朗诵陈望道翻译的《共产党宣言》，最终在诗一般激昂壮美的语言里找到了灵感。这是一次担负使命的主题创作，对参与创作的每一位同仁的影响和激励都是长久而深刻的。

北京电视艺术中心艺术总监、中国电视剧导演工作委员会会长郑晓龙谈到： 重温80年前毛泽东同志延安文艺座谈会讲话，其基本精神和对文艺的功能与性质的独到思考，依然极具现实意义。

第一个问题：为什么人的问题。文艺为人民大众服务，但在创作实践中，很多人选择项目时，脑子里首先想到的是能不能赚钱。我认为，赚钱和秉持为人民而创作的宗旨并不矛盾，相反，是相辅相成的。当初我接到创作《功勋》的任务，完全不自信。认为对这些功勋人物能施展的艺术创作空间非常小。但当我开始翻看八位功勋人物的相关资料，我就被他们的事迹和精神所感动。我相信能感动我的，也一定会感动观众！经过两年艰苦的创作，我们交出了作业。得到了领导和观众的高度认可，也赚到了钱。所以，我坚信，把人民、把观众放在首位，解决好创作为什么人的问题，路就能走得远。

紧接着的问题就是"如何为"。从业40年，我深刻感受到那些能被一代又一代人记住的作品往往是那些能很好地反映时代、记录时代的作品。在创作《功勋》时，我要求编剧想尽一切办法采访功勋本人，这样

效果会大不同。如《袁隆平》单元，编剧采访袁老，不仅近距离观察袁老的生活和精神状态，更获得一个生活细节——袁老因为常年在稻田工作，患了严重的皮肤病，奇痒难熬，经常要用热水烫皮肤才能解痒。这个细节被用到作品中后，令很多观众看了非常心疼、非常感动，大大增加了作品的感染力。同时，我也要求所有编剧、导演和演职人员在创作中，尽量多地去看大量的文字和影像资料，去功勋人物曾经工作和生活过的地方走访，这些工作在后来的创作中能帮助编导和演员更准确地演绎人物和故事。文艺作品的价值观不能缺位。前几年，文艺作品非常追求"爽"，热衷于表现"霸道总裁爱上我"，这样的作品可能读着一时爽，但毫无营养。《甄嬛传》把作品的价值观定位在揭露和批判封建婚姻制度的腐朽和残酷上，这成为它区别于一些同类题材剧的关键所在。创作者要自觉地努力做精品。做精品并不容易，受多种因素限制。但有自觉意识，就会有自我提升和进步的要求，就会在创作中精益求精。

还有，我们要虚心向年轻人请教，不倚老卖老，多听取他们的意见。

总之，80年后的今天，"为什么人"和"如何为"这两个问题，依然是我们文艺工作的核心问题和根本问题，解决好这两个问题，中国的文艺创作才能真正走向繁荣，走向世界。

中国电视艺术家协会副主席、中国电视艺术家协会新文艺组织和新文艺群体工作委员会主任、演员林永健表示：党的十八大以来，电视艺术事业取得不少历史性成就，发生了历史性变革，呈现精品多、人才旺、活力强、形象好的生动局面，推动文艺工作站在了新的历史起点上。这些成就的取得，最根本的在于以习近平同志为核心的党中央对新时代文艺工作的举旗定向、掌舵领航。作为一个演员，我见证了"电视艺术这十年"的发展和变化。

新时代必须重视作品的质量以及与年轻观众的情感互动。今天，现实题材剧成为青年观众喜爱的年度国产剧。他们对于这类体裁接受的维度更广，关注度更高。我在《大决战》和《功勋》中都饰演了聂荣臻一角。为了演好聂帅，我一头扎进了聂荣臻故居博物馆，研究学习他的生活工作习惯，观众通过我的表演和聂帅的真实经历联结起来，达到与观众情感的共鸣和思想的共振。这个角色对我影响非常深远。

人民的需要是文艺的根本价值所在。拍摄《石头开花》时，我所饰演的村书记李爱民是有真实原型的，虽然影视剧只能表现真实故事很少的一部分，但表达的却是我党为了人民幸福生活的坚持和坚定。

鲁迅先生说，"文艺是国民精神所发的火光，同时也是引导国民精神的前途的灯火"。我们有幸生活在这个伟大时代，手握火光，就要把这火光的力量发挥到最大。

中国电视艺术家协会主席胡占凡在总结讲话中指出： 书写这十年的伟大实践、伟大成就、伟大精神，是电视艺术工作者的重要使命。总结历史经验，希望广大电视艺术工作者努力做到以下四点：

一要始终胸怀时代大势，在服务党和国家工作大局当中做出新贡献。要持续学习领会贯彻习近平新时代中国特色社会主义思想，尤其是把习近平总书记在中国文联十一大、中国作协十大开幕式上的重要讲话精神作为电视艺术创作的指南针、定盘星，心怀国之大者，用精品力作描绘时代之伟大。

二要坚持以人民为中心的创作导向，在我国电视文艺从高原迈向高峰取得新成绩。要继续保持谦虚谨慎的创作态度，始终如一坚持扎根现实生活，从人间烟火当中捕捉故事灵感，从火热生活当中发掘审美价值。

三要坚持守正创新，在促进激发电视艺术创作活力当中展现新作为。继续把创造性化转换、创新性发展作为助推电视艺术繁荣的重要动力，在创作形式、题材、体裁、风格、手法上做出新突破。

四是追求崇德尚艺，在营造风清气正的良好文艺生态当中发挥新作用。面对新形势、新要求，中国视协将进一步发挥职能优势，与相关部门合力营造天朗气清的文艺生态。

在实现中华民族伟大复兴征程上推动电视剧艺术繁荣创新

高长力
国家广播电视总局电视剧司司长

魏　霄
国家广播电视总局电视剧司规划处处长

党的十八大以来，电视剧行业深入学习贯彻习近平总书记关于文艺工作的重要论述，积极投身伟大时代，深情礼赞奋进中国，用心用情用功抒写人民、描绘人民、歌唱人民，我国电视剧创作生产焕发新的生机活力，涌现出一大批高质量、高品位的优秀电视剧，受到人民群众欢迎喜爱，形成追剧热、讨论热、传播热，在丰富人民精神世界、增强人民精神力量、满足人民精神需求方面发挥了重要作用。《历史转折中的邓小平》《老农民》《平凡的世界》《海棠依旧》《父母爱情》《最美的青春》《右玉和她的县委书记们》《那座城这家人》《大江大河》《破冰行动》《外交风云》《在一起》《石头开花》《装台》《巡回检察组》《山海情》《理想照耀中国》《我在他乡挺好的》《功勋》《超越》《人世间》等以生动鲜活的笔触、质朴热烈的情感记述中华民族从站起来、富起来到强起来的伟大飞跃，书写党领导下中国人民的奋斗史诗、生活史诗、心灵史诗；《太行山上》《彭德怀元帅》《绝命后

卫师》《绝境铸剑》《跨过鸭绿江》《觉醒年代》《绝密使命》《大浪淘沙》《光荣与梦想》《百炼成钢》《大决战》等再现中国共产党团结带领中国人民，为争取民族独立、人民解放而浴血奋战、百折不挠，深刻诠释党的初心与使命，弘扬以伟大建党精神为源头的党的精神谱系；《于成龙》《大秦赋》《山河月明》等生动讲述中国历史故事，展示中华民族独具特色、博大精深、一脉相承的历史文化等等。其中，围绕重大主题、重要节点创作生产的主题电视剧近年集中推出，引起各界关注，产生广泛社会影响，是党的十八大以来中国电视剧艺术焕发新气象、展现新作为的集中体现。

一、主题电视剧精品接续涌现，成为重要的社会文化现象

主题电视剧是指从党和国家重要方针政策、重大战略部署，从党史、新中国史、改革开放史、社会主义发展史中确定选题、开展创作，通过剧情演绎、人物塑造反映历史进程和时代大势，弘扬民族精神和时代精神，在特定时间节点推出，营造浓厚舆论氛围，提供强大精神力量的电视剧作品。主题电视剧项目一般由政府主管部门主动出题、组织创作或选定主题后引导鼓励电视剧行业参与创作。

创作播出主题电视剧是新时代中国电视剧事业坚持为人民服务、为社会主义服务方向，承担举旗帜、聚民心、育新人、兴文化、展形象使命任务的重要方式。2020年国庆期间，抗疫题材时代报告剧《在一起》热播荧屏，观众反映这些凡人英雄故事真实感人、涤荡心灵，折射出以习近平同志为核心的党中央坚强领导和中国特色社会主义制度的独特优势。这部剧在国庆这个爱国主义教育的重要节点推出，有力弘扬了伟大抗疫精神，激发了爱国热情，凸显了"中国之治"无可比拟的制度优势和民心所向。其后，《石头开花》《江山如此多娇》等脱贫攻坚题材电视剧相继播出，为"决战脱贫攻坚，决胜全面小康"营造了浓厚氛围。同时，围绕建党百年重要主题，"理想照耀中国——庆祝中国共产党成立100周年主题电视剧展播活动"启动，《跨过鸭绿江》《山海情》《觉醒年代》《绝密使命》《理想照耀中国》《啊摇篮》《大浪淘沙》《中

流击水》《精神的力量》《光荣与梦想》《百炼成钢》《我们的新时代》《大决战》《功勋》《埃博拉前线》等主题电视剧播出贯穿2021年全年，被誉为"理想信念光耀荧屏"。

这些主题电视剧在讴歌百年史、奋进新时代的共同主题下，注意从不同角度、以不同艺术风格进行多样化开掘呈现，形成既聚焦主题又百花齐放的生动景象。比如，《跨过鸭绿江》全景式展现艰苦卓绝的抗美援朝战争和轰轰烈烈的抗美援朝运动，讴歌中华民族在一穷二白、百废待兴的艰难时期不畏强权霸权、敢于斗争、勇于胜利的风骨和品质，弘扬在这场伟大的"立国之战"中形成的伟大的抗美援朝精神。《山海情》讲述在扶贫干部的带领下，宁夏西海固群众将飞沙走石的"干沙滩"建设成寸土寸金的"金沙滩"的故事。《觉醒年代》深刻展现近代以来仁人志士为中国寻找出路的艰辛探索和思想交锋，生动反映马克思主义在中国的早期传播和中国共产党创建的曲折过程。《绝密使命》讲述1929—1934年间，被称为"红色血脉"的中共交通线上，党的地下交通员们忠于职守、前赴后继、勇于献身的感人事迹，谱写了一曲赤胆忠诚的英雄赞歌。《理想照耀中国》选取党史上不同时期的40组人物，讲述40个奋斗故事，串联起党的百年奋斗史，阐明"中国共产党为什么能"，展示理想信念对国家、民族和个人的照耀和启迪。《大浪淘沙》通过毛泽东等"一大代表"在共产主义信仰与个人生死荣辱之间的抉择及其命运走向对比，展示我们党历经艰难险阻和生死考验的奋斗历程，生动又深入地诠释了中国共产党人的初心和使命。《中流击水》以人带史，史中觅诗，聚焦中国共产党的"青春期"，再现从1919年五四运动到1928年井冈山会师十年间，中国共产党从诞生、发展到壮大的历史进程，谱写了一曲革命先驱们的"青春之歌"。《光荣与梦想》以伟大建党精神为起点，反映自1919年至1954年抗美援朝胜利共35年间的重大革命事件，通过"有史也有诗"的艺术手法再现中国共产党挽狂澜于既倒、扶大厦之将倾，团结带领中国人民"站起来"的壮丽征程。《百炼成钢》通过中国共产党百年历史上不同时期有代表性的歌曲，串联起八个有机联结的故事版块，在"歌以咏志"中绘就我党一个世纪的波澜壮阔。《我们的新时代》通过六个故事以小见大展现新时代年轻党员传承党的光荣

传统和优良作风，为实现中国梦勇于担当、昂扬向上的精神风貌。《大决战》完整呈现解放战争三大战役，栩栩如生地塑造了老一辈无产阶级革命家和平凡英雄形象，勾勒出一幅气韵生动的革命画卷，阐明了"江山就是人民、人民就是江山"的深刻主题。《功勋》取材自庆祝新中国成立70周年之际首批获得习近平总书记授予"共和国勋章"的八位功勋模范人物，讲述他们献身新中国建设的感人事迹，弘扬他们忠诚、执着、朴实的鲜明品格。《埃博拉前线》以2014年中国援助西非抗击埃博拉疫情为原型，讲述中国援非医疗队面对凶猛肆虐的疫情和当地落后的医疗卫生条件，克服重重困难，圆满完成援非医疗任务的故事，生动诠释"人类命运共同体""中非命运共同体"理念。

北京冬奥会主题电视剧《超越》聚焦我国冬奥会传统优势项目短道速滑，通过少女陈冕从非专业选手一路过关斩将进入国家队，并成为主力队员出征冬奥赛场、为国争光的故事，反映我国两代速滑运动员跨越十数年的拼搏奋斗经历，弘扬了奥林匹克精神和中华体育精神。现实题材电视剧《人世间》以周家三代人的人生故事为主线，剧情横跨半个世纪，折射改革开放以来中国经济社会的发展变化。《人世间》的热播让大家重新认识到普通人对家庭、对社会的重要意义，家长里短的故事情节中包含了中国梦、奋斗、家风等宏大主题。

这些主题电视剧播出后受到各方关注，产生广泛社会影响。主流媒体、行业媒体等通过消息、专访、评论、深度报道，以及推出主题版面、特刊等方式关注报道，充分肯定新时代主题电视剧创作成果。在网络平台上，大量用户热议热评。一些主题电视剧还走进大学校园、中学课堂，受到师生好评。主题电视剧的境外传播也取得突破性进展。《在一起》《山海情》《理想照耀中国》《功勋》等发行至全球多个国家和地区电视台，并在海外上线，中国人民对美好生活的不懈追求和为改变命运的不屈奋斗引发共鸣共情。许多海外观众认为主题电视剧中，中国解决贫困问题，进行抗疫斗争的经验、智慧和精神具有世界意义。主题电视剧在境外传播力、影响力不断提升，为加强对中国共产党宣传阐释、彰显中国特色社会主义制度显著优势和独特魅力发挥了积极作用。围绕迎接党的二十大，《我们这十年》《县委大院》《大考》《运河边的人们》《麓山之

歌》《硬核时代》《从这里开始》《人民的脊梁》《山河锦绣》《北上》等主题电视剧正在全力推进。

二、主题电视剧推动电视剧创作方式变革、艺术创新

主题电视剧精品的大量涌现，是在习近平新时代中国特色社会主义思想指引下，电视剧领域结出的丰硕成果，是电视剧艺术感时代之变、立发展潮头，在创作理念、生产方式、艺术形态等方面的深层次变革和创新。

1. 在选题思路上，明确以习近平新时代中国特色社会主义思想为创作之源。主题电视剧创作生产高举习近平新时代中国特色社会主义思想伟大旗帜，围绕党和人民在各个历史时期奋斗历程中的重大事件规划选题，把记录新时代、书写新时代、讴歌新时代作为重点方向，充分展示习近平新时代中国特色社会主义思想在中华大地落地生根、指引中国特色社会主义伟大实践取得的丰硕成果，生动诠释习近平新时代中国特色社会主义思想的精神实质、核心要义、理论品格和实践伟力。比如，电视剧《在一起》创作动议源于2020年2月底，正是新冠肺炎疫情防控形势最严峻、斗争最吃劲的时候，习近平总书记在统筹推进新冠肺炎疫情防控和经济社会发展工作部署会议上，要求生动讲述防疫抗疫一线的感人事迹。《精神的力量》以中国共产党精神谱系为线索，梳理串联影视作品中的精彩片段，弘扬党在不同历史时期形成的伟大精神，是配合党史学习教育专题策划的影视汇编特别节目，等等。

2. 在工作理念上，建立名家领军、集体创作、合力攻关机制。国家广播电视总局主动出题、组织创作的主题电视剧《山海情》《功勋》《埃博拉前线》《光荣与梦想》《在一起》《石头开花》《理想照耀中国》《超越》等主创团队集结国内电视剧创作名家，发动了广播电视台、国有影视企业、民营影视企业、互联网平台等电视剧行业各方，同时坚持开门创作、集思广益，注意将新闻、社科、党史等领域专家吸纳进主创团队，倾听征询他们的意见建议，相关行业主管部门及相关省、市、县也给予

了大力支持指导，汇聚成推动主题电视剧创作的强大动能。组织化创作有利于发挥社会主义制度集中力量办大事的优势，调动全行业积极性、统筹各方资源，改变了以往零散、分散的电视剧创作生产方式，为推出具有较高思想艺术水平的主题电视剧精品提供了坚实保障。

3. **在创作方法上，推动主创"下生活"制度化常态化。** 在主题电视剧创作中，鼓励主创人员到基层"下生活"，积累创作素材，深化对世情、国情、党情、民情的理解认识，把握生活本质，领悟人民心声，培养群众感情，把"我们想说的"和"群众爱听爱看的"结合起来，创作出人民群众欢迎喜爱的、体现时代艺术高度的电视剧作品，避免单纯说教、简单生硬。在《超越》创作过程中，编剧团队进入短道速滑队员们的宿舍和训练场地，实地观摩运动员们的训练和生活状态，与运动员、教练员、领队、队医、浇冰师、器材商、体育记者等进行了深度访谈，积累了几十万字的采访资料。

4. **在叙事范式上，坚持以人民为中心，以普通人视角呈现宏大主题，成就国家叙事。** 坚持唯物史观，坚持现实主义创作手法，站在普通群众的立场上，与人民同情共感，通过小切口反映大主题、通过小人物折射大时代、通过小故事讲述大道理，深刻阐明人民是历史的创造者、是时代的雕塑者。《山海情》创作过程中，主创团队的采访之路从闽宁镇到西海固，又从西海固到福建莆田，深入了解到很多精彩的人物和事件，包括西海固群众和福建对口帮扶干部当年真实的生活、真实的情感、真实的徘徊犹豫，在剧中都有很生动的表现。通过西海固移民从想不通、不接受，到用双手创建了新家园的艰难与挣扎，深刻反映当地群众转变观念、解放思想、追求美好新生活的过程，传递出他们由穷变富、过上好日子的喜悦和对党对国家的感激之情，以小见大刻画出乡村面貌改变、人民生活改善的人间奇迹，展现解决贫困问题的中国智慧和"闽宁模式"中的深厚情谊，在讲述平凡人物的故事中成就了国家叙事。

5. **在作品形态上，运用"时代报告剧""单元剧"开创新的艺术境界。** 为紧跟时代、聚焦主题、更灵活机动地开展创作生产，一些主题电视剧创新推出"时代报告剧"的电视剧形态，创新采用系列单元剧的剧情结构。"时代报告剧"以真人真事为基础，借鉴了报告文学鲜明的新闻性、

强烈的文学性、深刻的政论性等特点,重在及时反映时代主题、时代精神,总体呈现纪实风格。"单元剧"则可以由多组主创同时推进,从不同侧面、以不同风格对主题进行多角度开掘、多层次阐释。比如,《石头开花》以反映精准扶贫政策在中国大地上落地生根取得实效的艰难过程、讴歌广大扶贫干部的牺牲奉献为创作主线,围绕前期调研总结出的精准扶贫"十大难点",设计了《青山不负人》《古村情》《七月的火把》《信任》等十个故事单元。《功勋》全剧共48集,以八位功勋人物为主角分为八个单元故事,选取他们为党和人民事业做出杰出贡献、表现崇高精神的"高光时刻"展开情节,缀连起他们"伟大出自平凡,平凡造就伟大"奋斗征程。八个单元各有其艺术特点,整体又统一于"一个有希望的民族不能没有英雄,一个有前途的国家不能没有先锋"的创作主题。

时代之所需、人民之所呼,就是中国电视剧艺术创新之所向。习近平总书记在中国文联十一大、中国作协十大开幕式上指出,新时代新征程是当代中国文艺的历史方位,要求广大文艺工作者深刻把握民族复兴的时代主题,把人生追求、艺术生命同国家前途、民族命运、人民愿望紧密结合起来,把文艺创造写到民族复兴的历史上、写在人民奋斗的征程中。推动新时代中国电视剧事业高质量发展,要坚持以习近平新时代中国特色社会主义思想为指引,树立大历史观、大时代观,紧跟时代潮流、把握人民需求,聚力精品创作,以强烈的历史主动精神推出更多体现国家和民族思想水平、艺术水平、创造能力、综合实力的优秀电视剧,为人民群众献上丰富优质精神文化产品,为奋进新征程、建功新时代提供坚强思想保证和强大精神力量。

以人民为中心　以效果论英雄
引领新时代中国电视剧高质量发展

庄殿君
中央广播电视总台影视剧纪录片中心主任

马　俊
中央广播电视总台影视剧纪录片中心电视剧项目部副主任

党的十八大以来，以习近平同志为核心的党中央高度重视文艺工作，习近平总书记先后主持召开文艺工作座谈会、出席第十次文代会第九次作代会、看望参加全国政协十三届二次会议的文艺界社科界委员、出席第十一次文代会第十次作代会，发表了一系列重要讲话，深刻阐述了文艺和文艺工作的地位作用和重大使命，创造性地回答了事关社会主义文艺繁荣发展的一系列方向性、全局性、战略性重大问题，对做好新时代文艺工作做出全面部署。电视剧的创作、生产和传播是新时代文艺工作的重要组成部分。在习近平总书记关于文艺工作的系列重要论述精神指引下，中国电视剧从数量高企转向质量攀升，从高原迈向高峰，走上高质量发展之路，涌现出一大批思想精深、艺术精湛、制作精良的精品力作，凝聚起建功新时代奋进新征程的磅礴力量。

中央广播电视总台作为影视剧创制、播出和全媒体传播的"国家队"，近年来在总台党组领导下，认真贯彻落实习

近平总书记重要论述和重要批示指示精神,按照中宣部副部长、总台党组书记、台长兼总编辑慎海雄提出的"抢抓好剧、锻造精品、重塑高地,努力打造国内顶级、世界一流的影视剧生产播出平台"的工作目标,积极主动从习近平总书记重要思想、重要论述、重要指示批示中找灵感、找思路、找题材、找启迪、找答案,连续打造了《跨过鸭绿江》《大决战》《人世间》等一批新时代扛鼎之作。同时,联合业界优质机构与平台,推出了《觉醒年代》《装台》《大秦赋》《警察荣誉》《扫黑风暴》等一系列艺术水准和群众满意度俱佳的"爆款"之作。

纵观党的十八大以来中国电视剧的高质量发展成就,结合总台影视剧创作播出实践,我想大致可以归纳如下几方面:

一、聚焦主题主线,超前谋篇布局,开创"节点性"主旋律创作新模式

党的十八大以来,围绕纪念中国人民抗日战争暨世界反法西斯战争胜利70周年、纪念红军长征胜利80周年、党的十九大、改革开放40周年、庆祝新中国成立70周年、决胜全面建成小康社会、决战脱贫攻坚、庆祝中国共产党成立100周年等重大主题主线,有关部门和电视业界认真贯彻落实习近平总书记关于文艺工作的系列重要论述精神,聚焦主题主线、超前规划部署,精心组织创作播出了一大批"节点性"的重大题材优秀作品。以央视为例,《毛泽东》《历史转折中的邓小平》《十送红军》《东北抗日联军》《太行山上》《黄河在咆哮》《绝命后卫师》《长征大会师》《淬火成钢》《黄大年》《青恋》《索玛花开》《黄土高天》《大浦东》《启航》等"节点性"电视剧相继在央视播出,唱响了高昂的时代主旋律,为各个重要时间节点营造了浓厚氛围。

总台成立后,奋力打造"总台出品"原创自制,先后策划打造了十余部"节点性"重磅电视剧作品。2019年,围绕庆祝新中国成立70周年,对应中华民族从站起来、富起来到强起来的不同历史阶段,谋划了《激情的岁月》《希望的大地》《奋进的旋律》三部曲。2020年,围绕抗美

援朝战争、抗击新冠肺炎疫情、决战脱贫攻坚等重大主题，原创自制了《跨过鸭绿江》《最美逆行者》《金色索玛花》等剧目。2021年，围绕庆祝中国共产党成立100周年，超前策划了《中流击水》《大决战》《问天》三部原创自制大剧，分别对应中国共产党成立、新中国成立、新时代建设三个主题，生动诠释马克思主义为什么"行"、中国共产党为什么"能"、中国特色社会主义为什么"好"等重大理论课题。2022年，围绕迎接宣传贯彻党的二十大，策划了并将陆续推出反映全面建成小康社会的《山河锦绣》、反映全面从严治党的《人民的脊梁》和反映科技自主创新的《硬核时代》。

这些"节点性"主旋律电视剧充分展示了我们党百年奋斗之路的风雨历程和新时代的飞跃巨变，切实做到了与党同心同德、与人民同向同行，将新时代电视剧创作推向了新的高度。还有近年涌现出来的《大江大河》《山海情》《功勋》《超越》等剧，也都丰富了"节点性"主旋律创作的新模式。

二、坚持以人民为中心，着力提升艺术水准和观众满意度，打造新时代电视剧高峰作品

党的十八大以来，电视剧工作者始终坚持以人民为中心的创作导向，真正深入生活、贴近群众、服务人民，让人民群众成为电视剧的真正主角，聚焦人民群众生产生活的火热实践，真切体会人民群众喜怒哀乐。

总台联合出品的现实题材剧《人世间》讲述了工人周志刚一家三代人跨越50年的生活故事，与中国社会半个世纪的发展变迁紧密交织，勾画出人世间满含温情、热望、挫折、勇气和悲悯的众生百态，书写了当代中国百姓的命运史诗。该剧集结了国内影视界顶尖创作力量，以精益求精的制作还原了小说中磅礴的年代感，并在此基础上丰富细节，创造出真实的生活肌理。《人世间》在央视"一黄"播出后，收视率创下八年新高，观众规模高达4亿人次、微博话题阅读量50亿次；在多家网络平台连续拿下热度榜、播放市场占有率冠军；获得全社会全年龄层的喜

爱和热议，形成了全家几代人共追一部剧的"现象级"播出盛况。

由陕西创作的电视剧《装台》表现的也是我们社会现实中走向共同富裕过程中的个体生活。一个个基层小人物怀揣着对美好生活的向往，他们努力地搬运器材、装灯上梁、搭台唱戏，为的就是换来一句"咱自己有家"，以及这句话背后表达出的每个普通人的个体尊严。就是因为剧本和演员向着社会生活和时代精神的深入开掘，才使得《装台》这部剧赢得了观众盛赞和市场好评。作品表达出了对普通劳动者的尊重，既有超越日常琐细的非功利审美追求，又有回望世俗人生的现实观照和人文关怀，这背后体现的就是以人民为中心的创作导向。电视剧中所体现出的那种真实生活中的烟火气、真性情最能触及人心、引发共情。

面对社会热点、民生难点选取角度、确立主题和获取素材，是近年来现实题材影视剧创作的显著特点。以总台为例，我们也深度聚焦教育、医疗、住房、生育、养老等民生热点和生活困惑，推出了《理想之城》《流金岁月》《小舍得》《幸福院》《妈妈在等你》《今生有你》《心居》《加油！妈妈》等剧目，受到广泛关注和热议。其中，《妈妈在等你》收视率1.771%，位列2021年全网收视冠军。

坚持以人民为中心的创作导向，还要让观众喜闻乐见、耳目一新，防止生硬空洞刻板说教和喊口号、贴标签，这就要求创作者要充分考虑受众的审美需求和接受习惯，深入挖掘人性的深刻性、人情的丰富性、人群的代表性和人物的独特性。

《大决战》《觉醒年代》都是建党百年的优秀作品，在注重对人物进行真实丰满的刻画方面有着同样的艺术追求。《大决战》坚持"大事不虚、小事不拘"，打破了刻板化、程式化，既浓墨重彩地讴歌了人民解放军的英勇，又详细描写了国民党将领"无力回天"的绝望，在宏大叙事中有丰富的细节密度，在战争叙事中有饱满的人物性格。《觉醒年代》的人物有情有性，有厚度又有温度，让重大革命历史题材的电视作品有了更加感人的艺术魅力。这部剧不仅正面呈现了陈独秀的历史形象，而且更艺术化地还原了他人格的立体性与丰富性。

三、高扬现实主义创作传统，尊重艺术规律，引导电视剧高质量发展

党的十八大以来，电视剧工作者高扬现实主义创作传统，尊重艺术规律、秉持工匠精神，追求真善美、摒弃假大空，抵制"模式化生产、快餐式消费"，向注水剧、悬浮剧、雷剧、神剧说不，着力于电视剧行业高质量发展。

一是小人物与大时代相结合。坚持以人民为中心的创作导向，就是要深入生活、贴近群众、服务人民，让人民成为电视剧的真正主角，深入挖掘人性的深刻性、人情的丰富性、人群的代表性和人物的独特性。以鲜活的小人物来折射高歌奋进的大时代，既要对普通人进行生动的描摹，也要对时代进程进行深刻的展现；既要抓住生活百态的"现象"，又要探讨人性真善美的"本质"。比如《人世间》把几十个人物放在改革开放和新时代的历史大方位里进行刻画，这些角色性格各异，鲜活又有力量，通过剧中人物的悲欢离合，呈现社会的发展进步，书写生生不息的人民史诗。《装台》《超越》等剧，深深扎根时代土壤，撷取典型环境中的典型人物，在彰显人物生命力的同时，描绘了我们这个时代的精神图谱，真正做到"为时代画像、为时代立传、为时代明德"。《叛逆者》等剧聚焦大时代中小人物的成长转变和信仰的淬炼，获得青年观众的追捧，均连续20余日位列全国同时段电视剧收视第一，年轻观众和大学以上学历观众收视占比大幅提升。

二是真实性与艺术性相结合。真实是现实题材创作的根本，坚持艺术真实生活真实相统一，才能让作品具有强大的艺术感染力。《山海情》之所以动人，是因为主创们真实还原了这一方水土和人民，苦着他们的苦，爱着他们的爱。《跨过鸭绿江》之所以震撼了广大观众，是因为主创们真正谱写出一部抗美援朝的英雄史诗，有力驳斥历史虚无主义，达到了正本清源、还原本来的作用。《大决战》坚持"大事不虚、小事不拘"，打破了刻板化、程式化，既浓墨重彩地讴歌了人民解放军的英勇，又详细描写了国民党将领"无力回天"的绝望，在宏大叙事中有丰富的细节密度，在战争叙事中有饱满的人物性格。《扫黑风暴》案件取材自全国扫黑办的真实事件，兼具时代关联度与剧情冲击力，在向大众普及扫黑

除恶专项斗争价值与意义的同时，增强人民的获得感、幸福感、安全感。

三是主旋律与多样化相结合。中国特色社会主义新时代既有党带领人民进行伟大斗争、建设伟大工程、推进伟大事业、实现伟大梦想的宏阔实践，也有人民群众获得感、幸福感、安全感不断增强的生活日常，既是国家、民族的历史，也是每个人的家庭史、生活史，这些都可以也应该作为我们的选题内容。当代现实题材，应该做到主旋律与多样化相结合，总台播出的《理想之城》《破冰行动》《警察荣誉》《流金岁月》《小舍得》《夺金》等，从各个层面反映现实生活、回应社会关切、引领价值风尚，都取得了很好的收视和口碑。这些剧尽管题材类型不同，但都把握好了四个度——主题有温度、表达有锐度、情感有浓度、人物有态度。

四、重视文学的力量，坚持内容为王，让文学作品和影视改编相互成就

党的十八大以来，当代文学作品为电视剧提供了大量优秀内容和醇厚养分，如路遥的《平凡的世界》、陈忠实的《白鹿原》、刘静的《父母爱情》、毕飞宇的《推拿》以及近两年热播的改编自陈彦同名小说的《装台》和改编自梁晓声同名小说的《人世间》。这些小说作品为电视剧改编提供了扎实的文学基础，而电视剧的二度创作也极大地推动了原著小说的再度传播。另外，前几年随着资本涌入、互联网兴起，大量网络文学 IP 被改编成影视剧，质量参差不齐，当然其中也不乏优秀之作，像《大江大河》《琅琊榜》《都挺好》《庆余年》等。随着政策引导和资本退潮，IP 改编之风也渐趋理性，文学和影视呈现出良性互动的势头。

以总台的实践为例，我们积极探索优秀文学作品影视化改编的新方向和新路径，推出了一批彰显时代气质、释放出强大文化吸引力的优秀作品，引发了不同年龄段观众审美与情感的同频共振。《人世间》塑造了一批立体鲜活、性格各异的人物，于人间烟火处，彰显道义和深情，在悲欢离合中抒写情怀和热望，以善良淳朴的人物，向平民的理想、尊严和荣光致敬，从而勾画出了一幅错落有致的人世间百姓群像图。该剧

的改编主要从三方面入手，一是进一步突出全剧的温情感人基调，改变偏灰暗、悲惨和苦痛的底色；二是进一步强化正面书写时代的史诗品格，对于原著里面改革浪潮中老工业基地受到冲击、原著一些人物运用权力托关系走后门等情节进行了适度改写；三是加强时代背景与人物命运的艺术贴合度，使作品更具典型性和代表性，对于原著一些较为边缘化的辅线人物进行调整，使其在电视剧中服从于"社会发展与百姓生活史"这一主题表达。该剧播出后在观众中迅速出现了追剧热潮，在2022年初创造了中国电视史上多个收视奇迹，在全国范围形成了一种新的电视文化景观。根据作家陈彦同名小说改编的《装台》，将扎实的生活细节、深厚的精神内涵形象化，引导受众体会生活的"真"，跟随剧情去思考、收获，这部剧成为2021年现实题材年度现象级大剧之一。改编自人民文学奖获奖同名小说的谍战剧《叛逆者》被专家誉为"以精湛的艺术创新塑造了新时代谍战剧的新标杆"，该剧连续20天位居全国同期热播剧目收视第一位，相关微博话题阅读总量破61亿次，超240个话题先后登陆全网各大热搜榜，央视频点播观看量近2亿次。改编自同名小说的古装励志剧《雪中悍刀行》，不同于常见的历史正剧叙事方式，新开"古装公路剧"的风气之先，将小人物置入波澜壮阔的历史背景、颠沛流离的远途游历中，以环环相扣、暗流涌动的强情节叙事，铺陈了一个古朴凝练的东方美学写意世界。古装谍战剧《风起陇西》改编自作家马伯庸的同名小说，在历史写实的基础上以现代创作进行合理虚构，填补了历史缝隙，获得了不俗反响。同样改编自同名小说的武侠剧《天龙八部》《斗罗大陆》也在思想与艺术层面给年轻受众带来惊喜。其中，《斗罗大陆》凭借正能量的剧情和精良的制作引发年轻观众好评，累计网络播放量超24亿，单日最高播放量2.11亿，被誉为"特别适合全家观赏的正能量之作"。

随着《人世间》《装台》等作品取得的高口碑和巨大影响力，优质文学作品的影视化改编也呈现出了井喷之势，王蒙的《这边风景》、路遥的《人生》、贾平凹的《高兴》、陈彦的《主角》、金宇澄的《繁花》、徐则臣的《北上》都已明确将被改编成电视剧。优秀改编剧体现出文学改编电视剧的新方向和新路径，一方面坚持"内容为王"，在优质文本的基础上，进一步精进视听呈现、艺术表达和价值引领，体现出精品化

的趋势；另一方面，也注重与当下的社会心理和价值观念相结合，不机械地拘于文本而按照电视剧的创作规律和传播规律进行大刀阔斧地改编，以更好满足当下观众的审美需求和价值追求。

五、坚持创新创造，以年轻态表达和融媒体传播助推电视剧影响力破圈

创新创造是电视剧的生命力所在。党的十八大以来，电视剧工作者一方面围绕中华优秀传统文化、革命文化和社会主义先进文化，聚焦党史、新中国史、改革开放史、社会主义发展史，着力提升原创能力，用电视剧这一艺术形式参与构建新时代中华民族的精神家园，突出习近平新时代中国特色社会主义思想在中华大地的生动实践，承担记录新时代、书写新时代、讴歌新时代的职责使命。另一方面，把创新精神贯穿电视剧创作全过程和产业全链条，不仅在题材开掘、故事内容、拍摄手法、表现形式等方面勇敢尝试，也在宣传推广、营销创收、影视评论、行业监管等方面大力出新。

近年来，总台在电视剧创作生产传播的创新创造方面也做了一些努力，以期呈现出"大剧看总台"的全新气象。

一是坚持以差异化定位凸显平台特色。其中，央视"一黄"时段主打"国剧气质、精品大戏"，突出重大主题主线、重要时间节点的宣传氛围，重点播出重大革命、重大历史、重大现实题材大剧，代表国产电视剧最高水准，体现"为国家述史、为时代立传、为人民抒怀"的创作导向；"八黄"时段突出"年轻态、精品化"，提升当代城市生活剧、当下社会话题剧的播出比例，更倾向于青春态的故事表达和题材创新，反映现实生活、回应社会关切、引领价值风尚、吸引年轻观众、拓宽观众圈层。这种以重磅内容重塑电视剧高地、以差异化格局驱动全新业态的发展模式，打开了与广大受众尤其是年轻受众思想交流、情感对话、精神和鸣的通路，有效增强了广大受众特别是年轻人群、城市人群、高知识结构人群和消费能力强人群的认可、喜爱和共鸣，进一步明确了核心受众和主流用户。

很多观众评价称"'一八黄'懂我",国家级平台的贴近性、引领力和影响力得到了充分彰显。

二是创新打造融媒体活动,延展关注链条、放大优质内容、提升话题热度、打造媒体事件。一方面,着眼于提升精品剧作的品牌外延效应,利用春节等重要节点打造品牌融媒体活动。2021年春节期间总台首次推出的"大剧陪您过大年",邀请出演《跨过鸭绿江》《大决战》《觉醒年代》等剧目的50余位演员参加,回顾"总台出品"电视剧年度业绩,展望全年中国电视剧市场。另一方面,强化"总台出品"大剧的新闻性、事件性、品牌性影响力,连续举办"大剧看总台"电视剧年度片单发布活动。自2020年首场活动以来,《大决战》《跨过鸭绿江》《人世间》等17部精品剧目在总台央视频道陆续播出,形成未播先热、先声夺人的效果,在中央媒体、全网和全社会形成关于总台年度电视剧、国剧大作的集中聚焦,有效提振了总台电视剧的品牌形象,不断巩固了"大剧看总台"在广大受众心中的文化与生活认知。

三是以独家深度电视评论深化总台电视剧品牌建设增强行业引领力。着眼于文化思想引领和理性辨析,不断做精做强"央视剧评"品牌,深入解读精品剧目的思想内涵和多元看点,逐步构建起具有独家视角、独具特色、独有深度的总台电视剧"时评体",使电视剧领域的主流评论声音更有声量。

四是创新开拓电视剧全产业链经营,打造广告与版权创收新增长点,实现两个效益双丰收。总台影视剧纪录片中心依托央视综合频道、电视剧频道、央视频、央视影音、央视网等大小屏融合矩阵,构建起了全面的、更能为战略合作伙伴赋能的营销体系,推出在线包装、创意植入等与剧情结合更紧密的广告形式,传播效果不断提升、赢利能力不断增强,叫好又叫座的成功案例相继涌现,极大增强了我们实现两个效益双丰收的信心。

习近平总书记对文艺工作的重要论述和指示批示精神是电视剧创作生产的方向指引和根本遵循。新时代的电视剧工作者应该对标新时代新要求,坚持以人民为中心、以效果论英雄,努力打造政治性、艺术性、社会反映、市场认可度相统一的精品力作,引领新时代中国电视剧行业高质量发展。

党的十八大以来电视剧艺术弘扬中国精神的三重维度

廖祥忠
中国传媒大学党委书记、校长,教授

党的十八大以来,习近平总书记多次就文艺工作发表重要讲话,做出重要指示。在文艺工作座谈会上,他着重论述的"中国精神是社会主义文艺的灵魂"这一重要论断,道出了社会主义文艺的本质要求,肯定了文艺作品以中国精神培根铸魂的重要作用,提出了新时代文艺如何体现和弘扬中国精神的现实命题。

实现中国梦必须弘扬中国精神。中国文艺要助力中国梦,就必须弘扬中国精神、凝聚中国力量。中国精神是凝心聚力的兴国之魂、强国之魂,是实现中国梦这一伟大事业不可或缺的精神力量。对中国精神的书写是新时代赋予文艺的历史使命。

党的十八大以来这十年,电视剧艺术以弘扬中国精神为己任,坚持以人民为中心的创作导向,创作生产繁荣发展,作品原创能力增强,传播渠道日益拓展,行业市场趋于理性,总体呈现"减量增质"的发展态势,一大批与党同心同德、

与人民同向同行、与时代同频共振，思想精深、艺术精湛、制作精良的精品力作闪耀荧屏。这些作品正能量、接地气、破圈层、引共情，以真挚、朴实的故事讴歌理想信念、反映时代呼声、彰显民族气质，呈现出"书写史诗""映照现实""根植传统"三重维度的创作主线，积极践行着"举精神之旗、立精神支柱、建精神家园"的崇高使命，让广大观众在时代变迁、社会发展中感受到中国精神与中国力量，用伟大精神激励人心、凝聚力量、引领时代。

一、个体书写建构国家认同，反映伟大时代精神

习近平总书记在中国文联十大、中国作协九大开幕式上指出："中国不乏史诗般的实践，关键要有创作史诗的雄心。"习近平总书记在全国宣传思想工作会议上指出："把提高质量作为文艺作品的生命线，书写中华民族新史诗。"以文艺形式书写党史、新中国史、改革开放史、社会主义发展史，承载和弘扬民族的共同追求和集体意志，凝聚和构建民族的精神内核和精神骨架，构筑起了新时代文艺精神高地。新时代呼唤中华民族新史诗，新史诗包蕴着文艺新伟力。

党的十八大以来，电视剧紧扣重要时间节点、紧紧围绕党和国家大事要事，重大题材、重大主题创作进入一个持续发展繁荣时期，陆续推出了一大批聚焦党史国史大事、具有民族史诗品质的优秀之作。比如，2015年纪念抗日战争胜利70周年的《太行山上》《东北抗日联军》《黄河在咆哮》；2016年纪念红军长征胜利80周年的《红星照耀中国》《绝命后卫师》《彝海结盟》；2017年庆祝建军90周年的《秋收起义》《热血军旗》《林海雪原》；2018年纪念改革开放40周年的《大江大河》《情满四合院》《外滩钟声》《正阳门下小女人》；2019年庆祝新中国成立70周年的《外交风云》《特赦1959》《可爱的中国》《光荣时代》《激情的岁月》《奔腾年代》《在远方》《瞄准》；2020年纪念抗战胜利75周年的《太行之脊》《彭德怀元帅》《天下娘亲》；2021年庆祝建党100周年的《功勋》《觉醒年代》《理想照耀中国》《光荣与梦想》

《跨过鸭绿江》《百炼成钢》《中流击水》；2022年庆祝香港回归25周年的《狮子山下的故事》；还有，聚焦脱贫攻坚、乡村振兴的《山海情》《我的金山银山》《绿水青山带笑颜》《一个都不能少》《花繁叶茂》《江山如此多娇》《经山历海》《遍地书香》《枫叶红了》；讲述抗击新冠肺炎疫情的《在一起》《最美逆行者》；以冬奥为主题的《冰雪之名》《超越》；等等。这些作品深情书写了我们党和国家波澜壮阔的恢宏历史，从不同角度反映展示了党和国家事业取得的历史性成就、发生的历史性变革，是史诗创作的生动实践。

近年来的重大题材、重大主题电视剧更多选择"个体叙事"，将重大历史或重大事件作为故事讲述的背景，在典型环境中寻找典型人物，用以小见大、宏观与微观相结合的视角，将镜头对准在历史巨变、国家进步、时代变迁、社会发展中的个体，在宏大家国叙事和个体理想表达中找到平衡，将个体记忆与国家命运、个体价值与国家使命、个体奋斗与国家梦想紧密结合，通过个体书写唤起集体记忆，从而建构起国家的思想认同和价值认同。

《觉醒年代》《外交风云》《光荣与梦想》《百炼成钢》《中流击水》等重大主题作品重在表现"人"和"人的故事"，剧中的毛泽东、周恩来、陈独秀、李大钊等革命先驱形象既有立志为劳苦大众谋幸福、谋出路的伟大使命担当，也有作为普通人的喜怒哀乐。通过对其生活与情感的细腻描摹，将宏大叙事融入日常生活之中，注重表现个体成长的酸甜苦辣，展示人物性格的丰富性与多样性，让历史人物回归"平凡"，让故事有温度、有情感。此外，作品颇具年轻态、青春化气质，其对展现精神力量的新意在于，不再仅仅展示伟人之所以是伟人之结果，而是更立体、生动地呈现伟人是如何成长为伟人之过程。个体与国家、青年与时代，用符合年轻观众审美需求的影像表达，将宏大厚重的主题内化为青年人物角色的成长与信仰，"历史青春"映照着"当代青春"，赢得了广大青年观众的认知共振和情感共鸣。

"小人物、大主题、正能量"是近年来重大题材、重大主题电视剧创作显著的特征。这些重大题材、重大主题作品大多从普通人的视角切入，既有大时代的故事，也有小人物的故事，艺术化、具象化呈现个体的"我"

与国家、时代密不可分的关系，以个体记忆浓缩历程，唤起全国人民的集体记忆。《人世间》以北方城市的平民社区"光字片"为背景，讲述周家三兄妹等十几位平民在近50年时间内所经历的跌宕起伏的人生故事，是当代中国城市发展与百姓生活的缩影，真实呈现中国改革开放的进程；《大江大河》透过三个小人物的奋斗历程书写改革开放的伟大历程；《功勋》重点回溯首批"共和国勋章"获得者的平凡起点与辉煌功绩；《奔腾年代》以第一代电力机车人的风雨人生路展示新中国火车工业取得的巨大成就；《在远方》以白手起家的企业家为主线全面展现民营快递、物流行业的发展变迁；还有聚焦中国第一代人民公安的《光荣时代》；塑造新中国成立初期"两弹一星"科研群像的《激情的岁月》；关注新时期军事改革背景下坦克兵的《陆战之王》；描写改革强军时代下空降特种兵的《空降利刃》；等等。这些作品将大时代背景浓缩到一个或几个普通人的人生起伏和命运转变之中，将个人梦想与国家命运紧密相连，从不同侧面展现不同年代、不同领域、不同人群的奋斗故事，深情叙述中华民族站起来、富起来、强起来的伟大奋斗历程。

对个体故事的书写，就是对集体记忆、家国情怀的呈现，建构起基于情感和价值的国家认同。"平凡"与"伟大"、"个人"与"国家"、"小我"与"大我"交相辉映、相得益彰，民族精神与时代精神实现跨时空的链接，让理想信念在荧屏上持续焕发新的思想光芒，充分发挥了电视剧艺术凝心聚力、培根铸魂的作用。

二、坚守温暖现实主义创作，传播社会主流价值

习近平总书记在文艺工作座谈会上强调，文艺只有植根现实生活、紧跟时代潮流，才能发展繁荣。这十年，现实题材电视剧一直占据荧屏主流，扎根生活、反映现实、传递温暖的精品力作不断涌现。这些精品力作在直面现实的同时，以温暖为主基调，润物无声地传递向上向善向美的价值理念，既有敏锐捕捉现实之问的魄力，更有善于发现生活之美的眼力，以现实的锐度和情感的温度，发挥文艺作品疏导社会情绪、排

解焦虑和抚慰心灵的作用。

当代中国正经历着广泛而深刻的社会变革,也正在进行着宏大而独特的实践创新。时代发展、社会进步过程中出现的新职业、新业态、新人群、新观念,为电视剧创作者们提供了丰富的素材。十年来,现实题材电视剧创作全面开花,覆盖多元题材类型,开掘多维立意深度,有新解的老故事,也有挖掘出的新题材,内容垂直化、细分化趋势较为明显。比如,有关注IT新兴产业的《大时代》《温州三家人》;关注房地产话题的《安家》《心居》《我的真朋友》;聚焦医生群体的《外科风云》《急诊科医生》《了不起的儿科医生》《关于唐医生的一切》;讲述舞台搭建者真实生活的《装台》;从检察官视角切入司法领域的《决胜法庭》;讲述中国高铁故事的《最好的时代》;还有,聚焦消防救援的《蓝焰突击》、职业律师的《精英律师》《继承人》、金融投资的《平凡的荣耀》、电竞类的《全职高手》、电信诈骗的《天下无诈》等等。剧中的人物,无论是在各行各业拼搏奋斗的青年们,还是在大都市奔波忙碌的普通打工人,他们真实的生存场景和情感状态,通过艺术的笔触达成现实生活与艺术审美之间的融合。他们的追梦历程与热血青春,以及从逆境到顺境的人生经历,展现了这些普通人身上平凡、质朴、善良的底色。他们通过奋斗改变人物命运的决心和毅力,更寄托着人民对美好生活的向往。

直面当下社会生活,回应人民群众的关切,关注社会热点、民生痛点,是近年现实题材电视剧创作的显著特点。十年来,现实题材电视剧所涵盖的社会热点、民生痛点有养老、住房、教育、医疗、住房、生育等热点话题,也有职场压力、中年危机、亲子关系、女性成长等生活困惑,比如《老有所依》《老闺蜜》《都挺好》《我的前半生》《三十而已》《辣妈正传》《欢乐颂》《我们都要好好的》《暖暖的幸福》《相逢时节》《加油,妈妈》《欢迎光临》《完美伴侣》《我在他乡挺好的》《理想之城》《亲爱的小孩》《小别离》《小舍得》《小欢喜》《少年派》《带着爸爸去留学》《以家人之名》等,这些电视剧中讲述的普通人的故事有锐度、有温度、有态度,大多数电视剧受到广泛关注和热议。这些作品一方面以敏锐的艺术触觉捕捉热点、难点、痛点,回应时代需求,反映社会现实的责任,不回避生活的艰辛困苦、人物的坎坷命运、人生的磨难困顿,

另一方面以关怀、理解和疏导的创作视角,通过血肉丰满的人物和细节吸引观众、影响观众、治愈观众,传递温暖向上、启迪人生的力量,为观众提供一剂精神"良药"。

从真实的现实提炼出温暖的故事,在一个个人生故事中烙上时代印记。十年来,一大批现实题材电视剧坚守温暖现实主义创作,与时代同频共振,把握时代脉搏,捕捉时代情绪,深度挖掘社会现实与时代精神内涵,不回避生活的矛盾、不质疑人性的善意、不丧失奋斗的坚守,以现实主义的冷峻和理想主义的温情,描绘当前火热社会生活和百姓奋斗历程,反映人民对美好生活的向往,深情礼赞时代的奋斗者、追梦人,向观众传递"幸福是奋斗出来的"精神力量。

三、优秀传统文化对接当代诉求,赓续中华文化基因

文化是民族的血脉,是人民的精神家园。党的十八大以来,习近平总书记多次强调树立文化自信、弘扬中华优秀传统文化的重要意义,指出:文化自信,是更基础、更广泛、更深厚的自信,中华优秀传统文化是中华民族的精神命脉,是涵养社会主义核心价值观的重要源泉,也是我们在世界文化激荡中站稳脚跟的坚实根基。在关于文艺工作重要论述中强调:要把握传承和创新的关系,学古不泥古、破法不悖法,让中华优秀传统文化成为文艺创新的重要源泉。中国文艺根植于中华民族优秀传统文化土壤之中,新时代的文艺创作不仅要展现伟大时代变革、当代社会生活,还要传承好中华优秀传统文化的血脉。

历史、古装题材电视剧是弘扬中华优秀传统文化的好载体。十年来,推出了一批像《大秦帝国》《琅琊榜》《赵氏孤儿》《大清盐商》《大明风华》《楚汉传奇》《长安十二时辰》《鹤唳华亭》《清平乐》《甄嬛传》《庆余年》《山河月明》《知否知否应是绿肥红瘦》《风起陇西》等这样的好剧。历史剧、古装剧将中华优秀传统文化进行艺术转化,用生动的历史故事实现优秀传统文化与当代审美的"共情",用逼真还原特定历史时期的建筑、服饰、器物,以及礼仪、辞赋、规制等,体现中

华文化的精髓、中华美学的意蕴,呈现融合传统文化元素和现代审美的"新国风",打造出中国风格、中国气派和中国风采。不论是历史正剧,还是古装剧,创作者们在深度挖掘传统文化元素的基础上,积极寻求优秀传统文化契合当代需求的创新表达,秉持以古鉴今的现实主义创作手法,在"情"与"理"之间承担起以史为镜的深切思考和观照当下的严肃探讨。

除了历史、古装题材,近现代乃至当代题材也在积极探求传统文化元素的植入。《老中医》聚焦中医这一民族瑰宝,《芝麻胡同》展示非物质文化遗产酱菜腌渍工艺,《鬓边不是海棠红》以传奇故事展现国粹京剧文化的魅力和气蕴,《一剪芳华》讲述一代华服大师的成长故事,《那年花开月正圆》反映秦商的中国传统商业文化,《亲爱的爸妈》匠心传承戏曲文化,《都挺好》融入以苏州方言吴语说唱为主的传统曲艺评弹情节等等,这些作品将中华优秀传统文化深植到剧集创作中,以影像方式普及传统文化知识、思想以及非遗技艺,也让越来越多的青年观众领略到了中华优秀传统文化的魅力。

中华优秀传统文化积淀着中华民族最深沉的精神追求,代表着中华民族独特的精神标识,是中国文艺的根基,也是文艺创新的宝藏。十年来的创作实践中,一大批深受广大观众喜爱的优秀电视剧在传承中华优秀传统文化中实现创新,在创新中坚守中华民族的根与魂,开掘和提炼优秀传统文化资源和元素,在有效对接当代诉求的基础上,不断赋予其新的时代内涵和现代表达形式,尊重传统、亲近传统、拥抱传统,以时代精神赓续中华优秀传统文化。尤其对于年轻观众来说,传统文化不再是遥远的、"沉睡"的文化符号,作品建立起的共通共享的文化价值观,很好地发挥了赓续中华文化基因,增强民族文化认同、文化自信,构建中华文化精神家园的作用。

当前,中国电视剧已经进入高质量发展阶段。随着传播方式深刻变革,文化环境深刻变迁,新的生产方式、播出渠道、技术手段层出不穷,电视剧的创作生产仍然面临一些问题,如精品供给和需求不完全匹配,原创能力仍显不足,盲目跟风、资源浪费等乱象仍然存在,行业综合治理仍需长期跟进,传统电视剧经营模式逐渐失效,电视剧产业竞争力不强,"出海"之路仍任重道远,等等。纵然未来将应对更多行业自身或

外部的新情况、新挑战、新趋势，"高质量"依然是电视剧创作的目标和方向。

面对新的历史方位，电视剧艺术更要高举精神之旗，树立大历史观、大时代观，从我们的伟大创造中寻找创作灵感和精神力量，推出更多镌刻中国精神、彰显民族气质、反映人民呼声、回答时代课题的优秀剧作，深刻反映伟大时代的历史巨变，描绘新时代的精神图谱，用中国故事弘扬中国精神、凝聚中国力量，让荧屏持续闪耀理想与信仰的光芒。

构建新时代中国电视剧艺术新语态

党的十八大以来中国电视剧观察

康 伟
中国艺术报总编辑

党的十八大以来的十年,是中国特色社会主义进入新时代的十年。十年来,我国各个领域发生历史性变革、取得历史性成就。我国电视剧艺术也在这十年里实现了新发展,呈现出新面貌,开创了新境界。

如何评估这个"新发展""新面貌""新境界"?国家广播电视总局今年2月印发的《"十四五"中国电视剧发展规划》中,就党的十八大以来中国电视剧十年发展的整体情况进行了总结。《规划》在《序言》部分指出,党的十八大以来,"中国电视剧焕发出新的生机活力,取得历史性发展成就。电视剧行业转型升级卓有成效,创作生产新风扑面,原创能力显著增强,以人民为中心的导向更加鲜明,作品质量不断提升,涌现出一大批深受人民群众欢迎喜爱的精品力作,有力弘扬主旋律、传递正能量。电视剧传播渠道日益拓展,收视规模持续扩大,'走出去'取得重要突破,满足人民美好生活需要、扩大中华文化影响力的作用愈加凸显。电

视剧行业改革持续深化，行业生态明显改善、市场主体活跃、业态丰富，产业模式不断创新，人才队伍进一步壮大，创新创造活力迸发。电视剧政策体系日益完善，治理能力有力提升"①。这是行业主管部门对十年来中国电视剧的宏观概括，对十年来中国电视剧"取得历史性发展成就"的基本判断，令人印象深刻。

"当今中国，在国家和民族的总体文化艺术系列里，国民的文化艺术生活里，电视剧文艺已经具有了一种特殊的地位，成为我们这个时代文学艺术现象的一个全新的重要标志，它已经日益成为推动我们这个时代文化大发展大繁荣的最活跃的力量之一。"②十年来的发展表明，作为"我们这个时代文学艺术现象的一个全新的重要标志"，中国电视剧"取得历史性发展成就"，开创了中国电视剧书写中国故事的新语态和新审美特质。

一、在新的历史方位上，以"史诗"与"诗史"相融构建情感共同体

"新时代新征程是当代中国文艺的历史方位"③，新时代新征程也是当代中国电视剧的历史方位。在这样一个新的历史方位之下，中国电视剧以强烈的历史主动精神，自觉的艺术创新精神、高度的文化自信，在书写中国故事、礼赞民族精神，叙说人民生活的深度、广度上呈现出崭新的艺术气象和强烈的史诗品格。参照习近平总书记在中国文联十一大、中国作协十大开幕式上的重要讲话中对党的十八大以来文艺工作者围绕中心、服务大局，做出积极贡献、取得丰硕成果时"四个围绕"的重要论述，十年来中国电视剧的史诗构建，同样也是以"四个围绕"来展开：围绕纪念中国人民抗日战争暨世界反法西斯战争胜利70周年、庆祝中国人民解放军建军90周年、纪念改革开放40周年、庆祝中华人民共和国成立70周年、纪念中国人民志愿军抗美援朝出国作战70周年、庆祝中国共产党成立100周年等党和国家重大活动，围绕决战脱贫攻坚、决胜全面建成小康社会等重大主题，围绕抗击新冠肺炎疫情等重大风险挑战，

①
国家广播电视总局：关于印发《"十四五"中国电视剧发展规划》的通知，http://www.nrta.gov.cn/art/2022/2/10/art_113_59524.html。

②
曾庆瑞：《守望电视剧文艺现实主义的精神家园》，http://www.chinawriter.com.cn/wxpl/2012/2012-05-09/126703.html。

③
习近平：《在中国文联十一大、中国作协十大开幕式上的讲话》，人民出版社，2021年，第6页。

围绕实现人民对美好生活的向往、实现中华民族伟大复兴的中国梦,十年来的中国电视剧表现出强烈的历史主动精神、艺术自觉意识和艺术创造能力。在家国一体的叙事框架里,在历史和现实的交汇激荡中,在文化自省和文化自信的双重驱动中,新时代的中国故事、中国精神在电视剧中得到立体多样、生动活泼的展现,优秀的传统文化、光辉的革命历程、重大的现实主题在电视剧中得到跨越时空的创造性转化。这是十年来中国电视剧史诗品格的集中体现。

这里所说的史诗品格,是从整体上来把握的,而不局限于传统意义上的重大题材电视剧中呈现的史诗性。习近平总书记在中国文联十大、中国作协九大开幕式上的重要讲话中指出:"面对这种史诗般的变化,我们有责任写出中华民族新史诗。"十年来中国电视剧在书写"中华民族新史诗"方面,在前述"四个围绕"方面,整体上体现出史诗品格。《海棠依旧》《大江大河》《外交风云》《跨过鸭绿江》《觉醒年代》《功勋》《山海情》《装台》等一大批优秀电视剧,无不在对个体、民族、国家命运做出深刻把握方面进行着探索,并取得切实的成效。

在实现史诗品格的路径方面,十年来中国电视剧一个越来越鲜明的特征是"诗史"手法的凸显和强化,从而使得中国主流电视剧具有了新时代的"新语态"。所谓"诗史",指的是以"诗"的表现方式来表达"史",着力去程式化、去套路化、去概念化,从而使得"史诗"更加生动、更加可亲,更有共情感和代入感,更具感染力和传播力。由"诗史"风格的追求到"史诗"品格的实现,其中既有电视剧艺术自身发展的原因,电视剧创作主体在追求实现史诗品格的新维度、新路径;也有时代发展推动观众审美期待的转变,从讲好讲活中国故事、创新中国话语的顶层设计和生动实践,到社会群体对审美多样化、个性化的期待,再到互联网特别是移动互联网对社会生活、日常生活的新塑形对电视剧生态的巨大改变,无不给电视剧创作主体以来自现实的生动而深刻的启示。一方面,十年来中国电视剧始终秉持着"文章合为时而著,歌诗合为事而作"的优良传统,将构建民族共同记忆和精神图谱、反映更为广阔的人民生活、追求正大气象作为立足点;另一方面,十年来中国电视剧在丰富、创新史诗品格表达方式方面,取得明显成效。无论是重大革命历史题材、重

大历史题材、重大现实题材还是书写普通人的命运,都日益摆脱传统套路,在坚持正确价值取向的基础上,呈现出细节丰厚、情感丰盈、形象丰满、生活丰赡、意涵丰沛的诗性质感。正是这种突出的筑基于细节、情感、形象、生活、意涵的诗性质感,使得十年来中国追求"史诗"品格和讲求"诗史"表达的电视剧,具备了成为大众情感共同体的可能。这种情感共同体的指称,并不是说大众的情感体验是雷同的、千篇一律的,而是从各自的角度出发产生情感的共振共鸣,从而使得作品更加具有强烈的代入感。这个情感共同体的情感谱系里,既有对党、对祖国、对人民、对英雄的体认与共情,也有对个体生命的体认与共情。

以《功勋》为例,《能文能武李延年》单元的编剧刘戈建说:"得益于写这部剧的机会,我才有了一个与英雄共情,以及与崇敬英雄的亿万观众共情的机会。"① 而纵观《功勋》,不独《能文能武李延年》,其他单元的功勋人物,均通过导演、表演、细节、对白等方面的艺术创造,产生强烈的共情效应,使得《功勋》得以成为"情感共同体"。

再如《觉醒年代》,十分注重在历史语境中具体地塑造人物,真正做到了去概念化、去符号化、去程式化。在艺术表现上更是匠心独运。比如,毛泽东出场一段,镜头中密集出现大雨、黄色的雨伞、地上捡食的乞丐、飞奔而过的骑警、鱼贩倒地的独轮车和车里倒出来的鱼,然后毛泽东出场。出场也不是他的正面形象,而是踏在水坑里的脚溅起水花,然后出现他的背影,双腿和腰身,紧紧抱在手里的油纸包(里面是《新青年》杂志)。随着毛泽东跑过,依次出现"卖孩子、多乖巧的孩子"的叫卖声,三个插着草签等待买家的孩子,坐在汽车里吃东西的富家孩子,插着草签的孩子的痛哭声,车里人给富家孩子擦嘴,盲人的拐杖,缸里的金鱼,鸭群,毛泽东看向孩子和地上捡食的乞丐的目光,然后才是这一幅世相中毛泽东的正面形象,最后是毛泽东逆行的背影。这一组不到两分钟的电影化镜头,把当时的社会环境交代得鲜明而深刻,又具备强烈的诗性。这是几乎所有毛泽东出场或毛泽东场景中没有过的。这样的例子还有很多。

"史诗"与"诗史"有机融合,推动新时代中国电视剧构建起情感共同体,构成十年来中国电视剧的主流景观,极大地、有效地扩展了主流电视剧、主流价值观的影响力、共情力、亲和力。

① 吴月玲:《感受为祖国燃烧热情与生命的人》,《中国艺术报》2021年10月27日。

二、在纷繁激荡的思潮中，以强烈的现实主义品格构建审美主潮

"艺术可以放飞想象的翅膀，但一定要脚踩坚实的大地。"[①]十年来，中国电视剧既"放飞想象的翅膀"，勃发出更为突出的艺术创造力；同时又"脚踩坚实的大地"，充分彰显了现实主义的美学品格，构建起跨越圈层的审美主潮。

十年来，中国电视剧的现实题材和现实主义品格呈现强劲的回归态势，进而成为主潮。分析十年来各年度全国共计生产完成并获得《国产电视剧发行许可证》的剧目中现实题材剧目占比情况，虽然2013年、2015年较上一年有所回调，但可以清晰看出现实题材占比的总趋势是强势提升。现实题材剧目占比由2012年的56.13%（总部数占比）、52.39%（总集数占比），提升至2021年的74.2%（总部数占比）、71.1%（总集数占比），分别提升18.1%（总部数占比）、18.7%（总集数占比），2021年的现实题材占比创十年来历史最高纪录。从关键节点看，2017年，现实题材剧目总部数占比首次超过60%；2020年，现实题材剧目总部数占比首次超过70%。

2022年第一季度，现实题材继续保持高热度。国家广播电视总局统计数据显示，本季度现实题材剧目分别占比75.76%（总部数占比）、74.78%（总集数占比）。虽然一个季度的数据暂时无法准确预测现实题材剧目全年的占比情况，但毫无疑问，有迎接党的二十大这样重大主题的支撑，全年现实题材的高热度当在情理之中。6月8日，国家广播电视总局召开迎接党的二十大重点电视剧创作暨现实题材电视剧创作工作推进会，提出"牢牢把握现实题材电视剧创作的正确方向""努力开创现实题材电视剧创作新境界""坚持现实主义创作手法，写出生活味、烟火气，以真实、平实、朴实的艺术风格描绘人民群众的智慧和创造，真情讴歌新时代人民群众的新风貌、新奋斗"[②]。可以预料，在主管部门的大力提倡、精心组织之下，现实题材电视剧又将迎来一个丰收年，现实主义品格将得到进一步彰显。

[①] 习近平：《在文艺工作座谈会上的讲话》，人民出版社，2015年，第19页。

[②] 国家广播电视总局电视剧司：《徐麟出席迎接党的二十大重点电视剧创作暨现实题材电视剧创作工作推进会》，http://www.nrta.gov.cn/art/2022/6/8/art_112_60632.html。

表1：2012至2021每年度全国共计生产完成并获得《国产电视剧发行许可证》的剧目中现实题材剧目占比情况

年份	现实题材		历史题材		重大题材	
	总部数占比	总集数占比	总部数占比	总集数占比	总部数占比	总集数占比
2012	56.13%	52.39%	42.69%	46.26%	1.19%	1.36%
2013	54.88%	51.63%	43.54%	46.71%	1.59%	1.66%
2014	56.64%	52.15%	41.49%	46.19%	1.86%	1.66%
2015	51.27%	52.04%	46.95%	45.99%	1.78%	1.97%
2016	56.89%	57.79%	41.32%	40.69%	1.80%	1.53%
2017	60.51%	56.40%	37.58%	42.04%	1.91%	1.56%
2018	63.16%	60.25%	35.91%	38.95%	0.93%	0.80%
2019	69.69%	65.79%	28.74%	32.64%	1.57%	1.57%
2020	71.29%	67.48%	25.74%	28.82%	2.97%	3.70%
2021	74.2%	71.1%	20.1%	22.4%	5.7%	6.5%

数据来源：国家广播电视总局官方网站

必须强调的是，现实题材并不必然等于现实主义。回顾十年，由于一些创作者的思想认识、艺术能力等跟不上时代要求，以现实题材为噱头却架空现实的伪现实主义电视剧并不鲜见，它们完全没有现实主义的价值取向和美学品格。但从整体上看，现实题材电视剧的持续走高趋热，为现实主义美学品格的弘扬营造了良好的生态。管理者对现实主义的大力提倡、创作者对现实主义的自觉追求、受众对现实主义的审美期待，以一大批高扬现实主义美学品格、艺术完成度很高的优秀电视剧作品为媒介，形成了现实主义的审美主潮。这一审美主潮的成功构建，基于以下几个方面。

一是准确体认"时代精神之美"。"当代中国，江山壮丽，人民豪迈，前程远大。"①一个在民族复兴之路上迈出坚实步伐的国家，其民族精神必然蓬勃昂扬，其社会生活必然广阔生动，其人民必然自信自强。直通时代现场的崇高之美，具有新的历史特点的奋斗之美，直通人们内心的生活之美，成就家国命运共同体之中画出最大同心圆的时代精神之

① 习近平：《在中国文联十一大、中国作协十大开幕式上的讲话》，人民出版社，2021年，第4页。

美,从民族心理的维度筑牢了多样审美中的新时代中国文艺现实主义主潮。在时代精神之美的观照之下,在审美主潮的推动之下,十年来中国电视剧以高度的文化自信,在表达现实的深度、广度、厚度上都开拓出新的境界,体现出鲜明的史诗性,书写着崇高之美、奋斗之美、生活之美。更为重要的是,在为时代精神之美塑形铸魂的过程中,并不回避问题和苦难,在问题导向中展开直面苦难的奋斗叙事,从而使得时代精神之美更加富有质感。以《山海情》为例,作为脱贫攻坚题材电视剧的扛鼎之作,它具有比其他同类题材电视剧更为雄浑恢宏的史诗性。一个不太适合人类生存的涌泉村,整体吊庄移民到闽宁村,在福建省政府的大力支持下,移民们经过激烈的思想碰撞、观念激荡,一步步突破困境,最终,"山"与"海"从冲突变成了相融,"干沙滩"变成了"金沙滩"。他们不仅走出了地理意义上的"山",更走出了思想观念意义上的"山",走向了广阔的美好生活新天地。由此,《山海情》深刻而又细腻地构建起"山海情式"的美学意蕴和意义世界,极具感染力地传达出时代精神之美。

二是书写"具体的人"来塑造"生动的形象"。 十年来中国电视剧在写人方面的突出变化,就是将人具体化。"人民不是抽象的符号,而是一个一个具体的人,有血有肉,有情感,有爱恨,有梦想,也有内心的冲突和挣扎。"[①] 对人民的这种"致广大"又"尽精微"的阐释,在十年来中国电视剧的创新表达中,有着广阔而深刻的观念回应和实践回应。这些电视剧中,既有"大写的人",更有"具体的人";既有关乎"我们"的宏大叙事,更有关乎"我"的细腻刻写。而"具体的人"与"大写的人"、"我们"与"我"并不是割裂的,而是互为一体、辩证相生。值得注意的是,这种"具体的人"并不是普通人的同义词,因为普通人也可能因为塑造得不好而成为"抽象的符号"。中国电视剧中经常表现的伟人、领袖、英雄,也在新的表达之下成为"具体的人",更具生动性、亲和力、感染力。这两个方面,都可以在十年来的中国电视剧中找到成功的案例。《海棠依旧》用"海棠依旧"这样的意象化表达,将若干重大历史事件这样传统意义上必不可少的宏大叙事作为叙事背景,通过周恩来的性格逻辑和情感逻辑来展开一个"具体的"周恩来。《历史转折中的邓小平》中

① 习近平:《在文艺工作座谈会上的讲话》,人民出版社,2015年,第17页。

的邓小平，既是一个时代大潮中的领袖，是"中国人民的儿子"，也是在历史逻辑、生活逻辑、情感逻辑之下的一个"具体的人"。《觉醒年代》中，赵纫兰叫李大钊"憨坨"，一下子让李大钊变得可爱；李大钊在赵纫兰肩膀上用手写李大钊，他写一个，不识字的赵纫兰就念一个，李大钊说，有朝一日，他们俩坐在教室里，他一笔一画教赵纫兰写字，然后就等她给自己写信，他要一个字一个字地看，这是多么伟大而浪漫的爱情。《装台》讲述刁大顺们起承转合的命运，采取的是从人间烟火里熏出真与善来、从层出不穷的问题和困境中逼出希望来的方法。《鸡毛飞上天》里的陈江河、《焦裕禄》里的焦裕禄、《右玉和她的县委书记们》里的梁怀远和梁怀远们、《初心》里的甘祖昌、《最美的青春》里的冯程、《绝命后卫师》里的陈树湘、《在远方》里的姚远……他们都带有大时代浪潮中强烈的个人命运况味，是独特而生动的"这一个"。有了"这一个"，就有了"无数个"。十年来，中国电视剧塑造了一大批具有鲜明具体性的人物形象，特别是"主旋律电视剧中的人物不是神格化的精英人物，而是人格化的有血有肉的人物"①，而人物形象的具体性，正是人物形象之美的重要条件，甚至可以说是基础性条件。面对这些电视剧中的"具体的人"，人们有强烈的代入感、沉浸感，从而产生共情式的审美愉悦。

三是类型化叙事不断拓展现实主义的艺术效能。十年来，由于系统性改革的持续深入推进，中国社会生活各个领域都引发广泛关注，没有人是时代的局外人。中国电视剧在回应时代课题的过程中，不断拓宽表现生活的边界，其实质就是回应人民在各个领域的关切和期望。类型化与现实主义的结合，成为这种回应方式中新的面向。"在近年来的文艺创作实践中，创作者将现实题材、现实主义精神作为自觉追求，并将这种精神观念与丰富多样的语言或形式相结合，尤其是纳入类型化创作方式的美学轨道。"②这种现实主义精神与类型化表达相结合的美学范式，同样在十年来的中国电视剧领域产生深刻影响。在秉持现实主义创作主旨的前提之下，类型化叙事更有利于新审美特质的达成，更符合当下受众的审美期待，从而增强现实主义的表达效果。《人民的名义》作为现象级的现实题材、现实主义电视剧作品，其在类型化探索方面取得引人瞩目的成效。它既以很高的政治站位深刻理解、始终遵循了"把人民拥

① 丁亚平：《现实主义电视剧中的"心灵的视野"》，《中国艺术报》2021年2月10日。

② 中国文联：《2019中国艺术发展报告·总论》，中国文联出版社，2020年，第35页。

护不拥护、赞成不赞成、高兴不高兴、答应不答应作为衡量一切工作得失的根本标准"[①]这个政治原则，而又完全摆脱了政治宣教、平铺直叙的窠臼，在剧情架构、戏剧冲突、人物关系、演员表演等方面系统性地强化了类型化表达。《人民的名义》的极大成功，既有题材的全民关注度的"引流"，也有表达方式的类型化"加持"。《我的金山银山》《遍地书香》《花繁叶茂》等一批脱贫攻坚题材电视剧，则加入了轻喜剧的类型化元素，拓展了脱贫攻坚这样硬核主题的表达方式。而在题材类型上，凡是人民群众所关切的，十年来中国电视剧均敏锐地进行回应，诸如婚恋、养老、教育、住房、医疗等热点、难点、痛点、焦点，都呈现出新的时代特点，带有新的类型化特征。近两年来，一批以单元化结构为显著形式特征、以反映快速抗击疫情等重大社会现实为内容、以为英模人物和普通人画像为价值追求的时代报告剧，开创了电视剧响应现实的新类型。正是由于这种与老百姓、与时代、与生活的现实主义叠加类型化的同频共振，使得电视剧现实主义审美呈现出沉浸式的艺术体验场景。

四是网络平台强势崛起及调整极大改变了审美体验的场域和范式。十年来最为深刻的改变来自互联网技术和新媒体技术，但其造成的影响又远远超出了技术的范畴。"互联网技术和新媒体改变了文艺形态，催生了一大批新的文艺类型，也带来文艺观念和文艺实践的深刻变化。"[②]十年间，互联网特别是移动互联网越来越"器官化"融入网民生活场景，网络剧这一全新样态在这十年间飞速发展，成为网民生活场景、心理空间、精神宇宙的一部分。这种新的场景不仅仅是技术空间的呈现，更是心理空间、精神空间、审美空间的数字化拓展。十年来，网络剧由初期的丛林式芜杂、狂欢式奇观、非理性竞争、泡沫化膨胀之下劣币驱逐良币的野蛮生长初级阶段，在主管部门的引导规范、行业发展的自省自强之下，逐渐开始告别粗鄙化，向着生态优化进阶，丰富了新时代中国电视剧的新语态。一是主流化。野蛮生长时代的网络剧，在价值观上多有悖离主流，低俗、庸俗、媚俗之作大行其道。近年来，这种价值观上的偏离逐步重回正确轨道，在主流价值观之下来进行创作生产成为网络剧的基本面。二是精品化。告别混乱无序的网络剧开始树立行业标准，粗制滥造已经为人所不齿，资本进场后快速套现已几无可能，优秀网络剧向台播剧看齐，

[①] 习近平：《不忘初心，继续前进》，《习近平谈治国理政》（第二卷），外文出版社，2017年，第40页。

[②] 习近平：《在文艺工作座谈会上的讲话》，人民出版社，2015年，第12页。

有的达到甚至超过台播剧的水准,在创作、生产的所有环节都转向精细化。三是现实主义转向。业界人士认为,当下网剧发展呈现四大趋势:"第一,题材古转今;第二,创作天转地;第三,形式长转短;第四,表演弱变强。"① 所谓"古转今""天转地",就是网络剧的现实主义转向,就是接地气。现实题材和现实主义品格,已经成为网络剧进阶的重要路径。先台后网到网台联动、先网后台的播出机制迭代,中国电视剧飞天奖、中国电视剧金鹰奖、上海电视节白玉兰奖对网络剧的接纳,主管部门对电视剧、网络剧实行统一标准进行管理,发放网络剧发行许可证等政策,更是推动网络剧进阶的有力举措。在主流化、精品化和现实主义转向的三个维度之下,一批优质网络剧得到网民、专家、市场和主管部门的认可,开始生成网络剧向上向善向美的主潮,各方在网络剧的网络属性、价值导向、文化内涵、美学品格诸方面达成更多共识。

结语

《"十四五"中国电视剧发展规划》指出,"当前,中国电视剧已经进入高质量发展阶段",明确提出"建设电视剧强国"战略目标。在这样的发展阶段和战略目标之下,《规划》强调要推进新时代电视剧精品创作,"创作推出体现中华文化精髓、反映中国人审美追求、传播当代中国价值观念、符合世界进步潮流的优秀电视剧"。从这个中国电视剧发展的主导规划来看,不断克服十年来的各种行业症候和乱象、进一步构建起新时代中国电视剧新语态、凝聚各方共识和力量推进电视剧强国建设,意义重大,正当其时。在"体现中华文化精髓、反映中国人审美追求、传播当代中国价值观念、符合世界进步潮流"的电视剧中,实现"史诗"品格和"诗史"表达互相生发、在多样审美中彰显现实主义美学品格主潮,不断满足人民群众精神文化需要、增强人民群众精神力量,正是努力的方向。

① 龚宇:《坚持以高品质影视内容赋能大众美好生活》,https://www.iqiyi.com/common/20201014/0ae5c91371e68bc1.html。

近十年电视剧创作中现实主义精神的深化

李跃森

《中国电视》杂志执行主编

2012—2022是我国电视剧发展史上的一个重要的时期。经历了上世纪90年代到本世纪初十年的快速发展之后,在媒介融合深刻影响电视剧生产,以质换量的总体趋势重塑产业格局,主题性创作引领创作方向的背景下,电视剧进入了一个转型升级阶段,在题材拓展、主题开掘、艺术创新方面都有了明显的进步,涌现出一批品质上乘、人民群众喜闻乐见的优秀作品,带动了艺术创作整体上的创新与突破。

党的十八大以来,我国意识形态领域形势发生了全局性、根本性转变,由此带来了文艺思潮、审美风尚的变化,体现在电视剧创作方面,广大艺术家主动聚焦重大主题,积极弘扬社会主义核心价值观,捕捉时代脉搏,展现时代风采,引领时代风尚,努力弘扬中国精神、中国价值、中国力量,在满足广大人民群众多方面、多层次精神需求的同时,为开创党和国家事业新局面提供了坚强的精神支撑。

同时,在这个时期内国际环境和国内环境也发生了明显

的变化。影视产业结构性改革持续深入，中美贸易摩擦不断加剧，新冠肺炎疫情突然来袭，都加快了行业调整、整合的速度和幅度，给近年的电视剧创作、生产领域带来极大的不稳定性。互联网视听产业的快速发展带动电视剧的转型升级，而电视剧反过来又加速了互联网视听创作的升级。就平台而言，互联网和电视台从简单的渠道之争走向品质和服务的竞争；就观众而言，今天的观众与过去相比，精神需求更加多元化，在娱乐方式的选择上更具有主动性，乐于通过评论和分享介入创作，真正成为接受美学意义上的创造者。电视剧、网络剧的边界趋向模糊，带来作品与观众关系的深度调整。这不但需要采取新的叙事策略，而且需要新的美学原则。

近年来电视剧产业调整带来了不稳定性的同时，也带来了更多的可能性。面对新冠疫情持续对于电视产业的发展的冲击，电视艺术家更加注重贴近现实，发挥电视作品抚慰社会心理的作用，倾情筑牢中国人的精神家园，同时，更加注重媒介融合与跨媒介传播，利用互联网、大数据、人工智能的技术赋能，利用各门艺术的互融互通发掘潜力，探索更丰富多彩、更有温度的表达方式，使电视剧创作达到更有内涵、更有潜力的新境界。

2021年，针对电视行业存在的过度娱乐化、追星炒星问题，中宣部、中央网信办、国家广播电视总局分别发出通知，要求加强综艺节目管理，纠正不良倾向，改变资本对市场的扭曲现象。文艺领域综合治理，从短期效果来看促进了电视剧网络剧艺术创作的结构性调整，从长期来看，对于健全现代文化产业体系、培育电视艺术生态环境也产生了深远的影响。

社会生活在发展变化，人民对于电视剧如何反映现实也有新的期待、新的愿景。新的历史发展阶段为电视艺术创作提供了一个重要契机，也提供了一个开阔而深远的背景，使近十年的电视剧创作呈现出更加鲜明的人民性、历史性与时代性。

反映在创作领域，这十年来电视剧创作最突出的特征就是现实主义的深化。电视剧创作的重心围绕着庆祝中国共产党成立100周年，庆祝中华人民共和国成立70周年和改革开放40周年，全面建成小康社会等

重要时间节点，记录百年沧桑，勾画千秋伟业，描绘国家建设的伟大成就，深刻揭示人民群众追求幸福的艰难曲折过程、面对苦难时向善向上的力量，更加注重承担社会责任，传达人民心声，在对社会大变革、大转折脉动的把握之中，寄寓了深切的哲理思考与现实关怀。同时，网络剧改变了过去轻、浅、浮的问题，转而追求思想深度和生活质感，产业格局上呈现出网络剧与电视剧并驾齐驱的局面。具体来说，电视剧创作中现实主义的深化体现在这样几个方面：

一、全方位地展现新时代的精神风貌

坚持以人民为中心的创作方向，努力展现新时代的精神风貌，表现人民群众追求美好生活的创造精神，是近十年电视剧创作的一条主线。现实主义只有同时代精神相结合，才能产生感人的力量。同时，现实主义创作也应该是高度个性化的，由于创作者的人生体验不同、视野和根基不同，其采用的艺术方法也不可能完全相同。

以往的主题性创作多强调从普通人的角度来写领袖，但近年来的主题性创作更加注重表现普通人在历史中的作用，在历史的过程中看待现实，现实题材更加具有历史感，着力表现人民群众对美好生活的憧憬和追求美好生活的创造精神，以及人民群众的幸福感、获得感。这集中体现在以《最美的青春》《大江大河》《山海情》《装台》等为代表作品上面。生活本身的质感赋予这些作品以很高的辨识度，因而对观众产生了强烈的吸引力。

在对于普通人的描绘上，近十年的电视剧创作打破了以往一些电视剧惯用的底层叙事、苦难叙事和单纯的悲悯情怀，更强调普通人对于社会的巨大推动力量。电视剧《温暖的味道》用艺术的方式整合农村发展中的各种新思路、新元素，坚持一切从群众利益出发，在建设美丽乡村过程中始终把人民群众作为核心力量，同时也触及了农村发展中的一些深层次问题。《我在他乡挺好的》以普通人对美好生活的追求贯穿始终，用了大量笔墨写出了"北漂"们的相互扶持、相互温暖以及对美好生活

的期许。《扫黑风暴》用一种惊心动魄的方式,再现了"扫黑除恶"专项斗争的严酷性和复杂性,以及主人公对真相和正义的执着追求,用富于想象力的方式描绘各具特色的人物与人生际遇,以不同的方式折射生活,描写普通人的善良、纯真和向上向善的内心追求。

这些作品写的是普通百姓,但没有流于琐碎和平庸,而是站在时代的高度来看人物,表现了他们在追求美好生活过程中的积极创造精神,体现出创作者为时代立传、为人民立言的使命感。这种使命感是现实主义精神的一部分,而且是不可缺少的一部分。

在精准脱贫主题创作方面,一大批优秀作品展现新时代农村生活的变化,讴歌基层干部在脱贫攻坚实践中的奉献精神。电视剧《枫叶红了》真实描绘脱贫攻坚"最后一公里"的坎坷,《最美的乡村》写出了在奔小康的奋斗历程中中国农村特殊的伦理关系,网络系列影片《我来自北京》用喜剧手法书写扶贫过程中的感人故事,生动描写了一线扶贫工作者的感人事迹,再现了脱贫攻坚事业所取得的伟大成就,也用个性化的影像为中华民族共同奔向小康留下一份色彩鲜明的时代记忆。《石头开花》采用单元剧形式,从不同侧面反映了多地、多位第一书记下乡给农村带来的深刻变化,写出了新时代扶贫干部的信念、奉献和担当。这部作品最值得称道的地方,就是一方面写出了扶贫干部的奉献精神,舍小家顾大家,不断延长自己的服务期限,尽可能为老百姓多做一点事情;另一方面又真实写出了扶贫干部个人的个性和情感,也写出了组织上对他们的关怀,老百姓对他们的爱护,同时还写出了他们的个性如何突破现实规则的束缚。

在抗疫主题创作方面,抗疫题材电视剧总体上具有强烈的"共情"意识,再现了新冠疫情突发环境中普通百姓的生活状态,凝聚着"生命至上、举国同心、舍生忘死、尊重科学、命运与共"的抗疫精神,用平凡而感人的形象和平实的语言打动人心,增强了人民群众的归属感和认同感。电视剧《在一起》讲的是新冠肺炎疫情下的人生百态,用纪实手法描绘抗"疫"斗争中的普通人,用感人的形象和生动的细节反映时代精神,通过普通人的经历表现中华民族面对灾难的勇气和力量,具有一种来自生活的质朴感,有的单元会带来直击人心的震撼,有的单元会触

碰到观众心底柔软的角落，容易让观众产生代入感。网络剧《一呼百应》用一个志愿者的经历书写小人物坚守抗"疫"一线的感人故事，其中都体现出创作者强烈的社会责任感，满足了在特殊时期对公众进行心理抚慰的需求。

《山海情》饱含深情地叙述西海固人民克服困难、创造美好生活的故事，真实刻画了基层扶贫干部的形象，用普通人艰苦卓绝的奋斗历程折射出波澜壮阔的时代变迁。作品从真实生活出发，将深切的同情和美好的愿景融入西海固老百姓辛勤建设家园的过程中，让人文关怀以一种富于生活质感的方式呈现出来。作品体现了主创的深刻洞察力。它不单是一个脱贫、搬迁故事，实际上是换了一个角度来写农民和土地的关系，这种对农民的深刻理解增加了作品的厚重感，在精准扶贫题材电视剧的思想开掘和现实主义的深化方面达到了新的水平。可以说，创作者是怀着对国家、对人民的深厚感情来写人物的。

《装台》用一个特殊的职业、一群小人物经历的苦辣酸甜映射出时代的变迁。给人印象最深刻的，就是其中强烈的烟火气。它写的是普通劳动者的生活态度，表现普通人直面生活的困苦的生命的善良和坚韧，由此传达出劳动者乐观向上的人生信念。用原作者陈彦的话来说，"这些小人物不因为自己生命渺小而放弃对其他生命的温暖托举与责任"。

二、深入挖掘民族传统文化和民族精神

对于民族精神的深入开掘，是近十年来电视剧创作的另外一条主线，这突出体现在近年来的重大题材创作上面。这些作品塑造了一大批生气灌注、具有典型意义的艺术形象，不仅追求思想的深刻，而且在故事与逻辑、史实与认知、情境与人物等方面都做出了有益的探索和开拓，呈现出新的亮点，代表了这一时期创作的最高水准。

重大革命历史题材电视剧延续了以往同类题材创作中对史诗性的追求，这些作品全景式地展现了中国共产党领导人民追求国家富强、民族复兴的历史进程，在对社会大变革、大转折脉动的把握之中，深刻揭示

历史的逻辑与时代的潮流，表现了中国共产党人的理想、信仰和牺牲精神，使历史与当下互为观照，充分体现出新时代艺术创作者的文化自信。

《特赦1959》采取真实人物与虚构人物相结合的方式，站在时代和历史的高度重新审视新中国对国民党战犯的思想改造过程，表现了中国共产党人坚定的自信和博大的胸怀。《外交风云》从独特的视角书写老一辈无产阶级革命家的丰功伟绩，通过世界舞台上的风云激荡，表现了新中国能够屹立于世界民族之林的历史动因。《伟大的转折》选取遵义会议前后这一历史片段，由一批共产党人群像、一场生死攸关的抉择，写出了一种伟大的精神、一种创造历史的力量。《功勋》描绘了八位"共和国勋章"获得者的人生经历，浓墨重彩地勾画出他们奋斗和拼搏的高光时刻，诠释了他们"忠诚、执着、朴实"的品格和无私奉献于祖国、人民的崇高境界。

《什刹海》是近年来京味电视剧中具有代表性的作品，其最大的亮点，是实现了时代精神与传统文化的完美融合，以大格局书写小人物，用日常生活叙事生动体现了普通百姓在追求美好生活过程中的创造精神。虽然它写的是日常生活的柴米油盐、家长里短，但创作者站在时代的高度来看待这些小人物，努力挖掘他们身上的文化品格，写出了他们在面对困难时的相互温暖、互相扶持，以及他们如何用积极的态度去面对生活、改变命运。同时，这部剧超越了家庭伦理剧惯常采用的苦情叙事，选取了一种温暖的调性，但它也不粉饰、不回避，而是恰如其分地写出了生活当中的不完美。在艺术追求上，《什刹海》体现出一种中正平和的美学风格。主创是用一种从容不迫的态度讲故事，娓娓道来，渐入佳境。这部戏的所有矛盾，都是从生活中自然而然地生发出来的，是按照人物性格的逻辑逐渐发展而成的。

电视剧《觉醒年代》再现了一代仁人志士追求真理、指点江山的豪迈气概，深刻地揭示了中国选择社会主义道路的历史必然，创作者把笔触向历史的纵深处探求，真正刻写出那个时代的灵魂。作品通过对陈独秀人生历程的刻画，表现了人物的成长历程和内心冲突发现生命的自觉，同时找到了陈独秀的思想与中国文化传统的内在联系，挖掘出了那个时代精神的内核，把深刻的文化思想转化为人格化的思想，在新与旧、进

步与反动的冲突中，写出了启蒙时期革命先驱者的人格魅力、实现生命的自觉，也写出了中国传统文化的凤凰涅槃。

总的来看，这些作品立足现实、回溯历史、放眼未来，有的生动表现了中国共产党人追求民族解放的艰苦卓绝和新中国成立70年来社会的深刻变化，有的有意识地寻找时代精神与民族精神之间的血脉联系，增强历史内容的现实观照性，都比较注重深入挖掘传统文化的精髓，努力展现具有中国气派、中国风格的人物，把中国传统美学意蕴和当下观众欣赏趣味融为一体。

三、倾注人文关怀

近十年电视剧创作的一个突出的特点，就是艺术家更加重视从平视的角度描写普通人，更加重视对人文精神的深入开掘，在人物形象的塑造上更加注重描摹内心世界的层次感，努力对人物的精神源头进行回溯式开掘和多层次描写。有的作品选取关键历史时期发生的事，有的作品选取普通百姓的日常生活，但不管写的是伟人，还是普通百姓，艺术家都努力透过人物来表现时代前进的方向，注重从人的全面发展的角度表现人物的成长历程，肯定人的价值，自觉地追求一种具有人文情怀的现实主义。如果将十年来电视剧作品的内容按照时间串连起来，可以说就是一部中国人的心灵史、奋斗史。这种倾向不仅对当下的创作具有重要价值，而且对未来国产电视剧质量的整体提升具有积极意义。

电视剧《经山历海》围绕着理想和现实的冲突来展开，主人公吴小蒿放弃安逸的生活去追求理想，追求属于内心的东西，来一场说走就走的扶贫，表面看来有些冲动，但其实是真实的，符合这个时代青年人的特点，敢于突破自己，给自己寻找新的生活方向，她跟那些受组织委派驻村的扶贫干部不一样，她是在主动地给自己的生活、给自己的心灵寻找一片真正可以舒展、成长的天地。当理想与现实发生冲突的时候，不是让人物迁就现实，而是让人物努力用理想来改造现实，坚决不与现实妥协。作品把这个人物写成一个内心干净的人，一个有文化根基的人。

网络电影《中国飞侠》通过李安全这样一个卑微的小人物，写出了普通百姓对美好生活的追求，这个追求的过程是充满曲折的，但也是充满希望、充满温暖的。它的成功也证明，优秀的现实主义作品是有市场的，是能够得到观众欢迎的。中国社会之所以能够不断进步，最根本的就是有千千万万李安全这样的普通劳动者，他们对美好生活的追求是社会发展的根本动力。《中国飞侠》在思想层面上的一个重要意义，就是用个性化的方式揭示了劳动的价值、劳动的伦理和劳动的美感。同时，这部作品没有回避现实生活中的矛盾，在对于生活艰辛的描绘中体现了一种直面人生的勇气，再苦再累也坚守信念，坚守梦想，通过这些写出了人性的美好和人的尊严。

电视剧《人世间》描写在时代潮流的冲击下，周家三兄妹走上了不同的人生道路，从身不由己到自觉掌握自己的命运。透过他们的成长经历，作品真实地再现了从"文革"后期到当下的历史进程，从中折射出东北老工业基地在改革中的阵痛、蜕变和新生。主创在表现普通人美好情操的同时，也没有回避他们的局限性。主人公周秉昆是一个顶天立地的男子汉。他善良、正直，有时也会冲动，一生都没有做出什么惊天动地的事业，似乎他的人生使命就是过日子。但他敢于冲破世俗偏见，大胆追求爱情，面对命运的不断打击，创伤累累依然保持着对生活的热爱，甚至监狱生活也没给他带来多少影响。世界在变，而他的内心始终保持不变，这种不向生活屈服的强韧就是一种普通人的生活信念。他的身上没有英雄光环，没有世俗意义上的成功，但最动人之处恰恰是这种平凡。这是普通人的生存勇气，是历尽沧桑之后的生命本色。他的身上蕴含着平民英雄主义的坚韧与顽强。作品的影像风格平实、朴素，感情饱满，不煽情、不刻意，依靠对生活细节、生活状态的精准捕捉，产生扣人心弦的力量，在平淡、随意中透露出深沉的生活况味。这些富于人性光芒的细节，透过现实关怀体现终极关怀，带来强烈的心灵冲击。

四、注重打造作品独特的精神气质

独特的精神气质，对于一部作品来讲是高辨识度，但对于一个时期

作品来讲，则体现为相近的美学追求。创作的精神气质来源于生动可感的人物形象，其中有英雄，也有普通人。英雄人物同样有着丰富的个人情感，但是当国家民族需要的时候，他们就会毫不犹豫地选择牺牲自己。对于崇高的认同感是主题性创作独特精神气质的一个组成部分。同时，无论在历史上还是现实中，普通人可能无法达到英雄、伟人的精神境界，但是普通人对幸福生活的执着追求和创造精神，同样具有一种日常生活的史诗性，可以让人们获得在惊涛骇浪中同舟共济、在疾风骤雨中相互守望的归属感，这是主题性创作精神气质的另一个组成部分。

《觉醒年代》的创作具有很高的难度。但主创找到了一个新颖的切入点，从一本杂志、一所大学、一个时代入手，将历史理性融入艺术想象，用"社会主义绝不会欺骗中国"这个真理把它们串联起来，挖掘出了那个时代的精神内核。这部作品主要是靠思想的力量打动观众，但没有流于抽象概念的演绎，而是把深刻的思想转化为生动可感的形象和影像。作品在新与旧、进步与反动的冲突中，写出了启蒙时期革命先驱者的人格魅力，也写出了中国传统文化的凤凰涅槃。

《跨过鸭绿江》全景式地展现了抗美援朝战争的历史进程，热情讴歌了志愿军将士的爱国主义精神和大无畏的英雄气概。其中既有彭德怀、梁兴初这样的高级将领，也有黄继光、杨根思、邱少云这样的战斗英雄，贯穿人物中间的是"不畏强暴、敢于斗争"的勇气和决心。它展现了志愿军将士的英勇顽强、浴血牺牲，也客观地展现了当时敌我双方的力量对比，把具体的战争写成了一场精神的对决。它的基调是悲壮的，让观众处处感到胜利的不易。正因为作品真实地描绘了战争的惨烈和对手的强大，志愿军官兵的爱国主义、英雄主义精神才会显得那么崇高。

在打造作品独特的精神气质方面，近十年的作品在艺术形式、艺术手法的创新上也做了许多大胆的探索。比如在主题性创作中探索不同风格混搭、多种样式并存、多种视角并存的美学形态，比如，用喜剧的方式呈现精准脱贫题材，还有时候，创作者有意模糊喜剧和正剧的界限。

古装剧《长安十二时辰》用大历史背景下小人物的人生际遇书写历史意识。这部戏的情节非常曲折，但真正动人的还是人性的自然流露。主创把人物放在两难选择中，不仅是戏剧情境，而且是人生选择。它跳

出了宫廷权谋的窠臼,始终在关注底层百姓的生活,主人公所做的一切都是在捍卫人的尊严、普通百姓的尊严。

网络剧《开端》讲述的是一个关于时间循环的故事,剧作结构非常独特,情节互相交错、穿插,无论故事本身,还是叙事方式,都带给观众强烈的新鲜感。然而,它真正的创新之处并不在于结构,不在于运用了时间循环这个特殊桥段。《开端》虽然采取了悬疑剧的形式,但不是把焦点放在侦破过程上,而是放在人物形象刻画上,它的出发点不是猎奇,而是让人们更加深入地理解人性。包裹在"软科幻"的外壳之下,《开端》的内核是凝重的、写实的,严格遵守生活的逻辑,借助危机情境来展现人物弧光。两个在生活里毫无交集的年轻人,从互相对立到互相理解,再到危急中互相扶持,直到被定为"重大嫌疑犯",仍旧不放弃查找真相的努力,最终走到一起。作品描写了他们如何从恐惧、动摇、悔恨中走出,逐渐正视自己,共同经历了从自救到救赎的心路历程,也共同经历了人性的黑暗和美好,在高度浓缩的人生瞬间实现了道德情操的升华。《开端》的成功就在于没有简单地从时空关系中寻找逻辑起点,而是把现实关怀作为真正的逻辑起点,用生动的细节赋予超现实结构以强烈的生活质感,从小人物的困境出发,描写他们如何跌跌撞撞地实现对凡俗人生的超越。

结语

如何在新的历史条件下深化现实主义精神,是近十年来电视艺术创作中的一个重要课题。近十年来优秀电视剧网络剧作品取得成功的关键,就是恰当、灵活地处理了生活之求真、思想之求善与艺术之求美这几方面的辩证关系,使得作品兼具生活的新鲜感、人物精神的崇高感和历史认知的厚重感,用艺术的方式回答了在新的历史条件下如何拓展、深化现实主义精神。

当然,现实主义不是跟在现实后面亦步亦趋。社会现实和人们的思想观念充满矛盾,现代化进程中的急剧变化既让人感到迷失和焦虑,又

让人对可能性充满希望和憧憬。这些方面肯定会反映到作品中。从这个意义来讲，一部作品是不是现实主义，从思想价值上来讲，就是要看它是不是真正能反映问题，反映的是不是真问题。而对时代新要求，对于现实主义而言，重要的不是表现什么，而是如何表现历史的趋势和社会关系的发展变化。现实主义不仅要书写生活，而且要写出塑造民族未来的精神力量，在创作中注入历史的自觉、文化的自觉和生命的自觉。

当下电视剧中现实主义精神的开拓，也还存在着比较大的空间，最主要的是如何塑造时代新人的形象。时代新人的典型形象应当既是英雄，又是普通人，既有鲜明的个性和丰富的内心世界，又有引领时代前行的精神力量。塑造时代新人的典型形象，也要在艺术上不拘一格，大胆创新，把现实主义精神与浪漫主义情怀结合起来，把现实关切与历史文化传统结合起来，让观众产生亲切感、代入感和认同感。

近十年的电视剧创作实践证明，不管思想潮流和艺术风尚如何变化，现实主义精神的根本还是对真实性、客观性和典型性的追求。艺术家既要最大限度地反映生活真实，又要最大限度地追求艺术个性，积极回应社会关切，传达人民心声。艺术家只有站在人民的立场上，深入生活、感受生活、分析生活，写出自己独特而真切的生命体验，才能抵达真正的现实主义精神家园。

从高原攀向高峰

电视剧这十年创作刍议

高小立

《文艺报》艺术评论部主任，编审

党的十八大以来，中国电视剧进入一个黄金十年发展的繁荣期与高潮期。尤其 2014 年习近平总书记在文艺工作座谈会上发表重要讲话后，在"以人民为中心"的创作导向和"深入生活、扎根人民"的创作方法指引下，中国电视剧以马克思主义文艺观与中华美学精神相结合，坚定文化自信与文化自觉。十年来，从电视剧的创作数量和质量，从艺术创新与时代审美的结合，从弘扬中华优秀传统文化和讴歌新时代新征程的恢弘气象，从现实主义创作浪潮在重大革命历史题材与当代现实题材电视剧的风起云涌，从关注民生题材体现的人文精神，从电视剧愈加强调文学性与哲学思辨等多个维度可以看出，中国电视剧迎来了从创作高原迈向高峰的新局面。

一、电视剧创作生态的持续优化

电视剧作为传播最为广泛、受众最多的艺术形式，始

终和国家发展、社会进步、人民的追求同频共振。分析中国电视剧十年以来的发展与成就，离不开十八大以后，中国这十年政治、经济、军事、文化、民生等领域飞速发展的时代背景。而纪念改革开放40周年、庆祝建党百年、庆祝新中国成立70年、纪念中国人民志愿军抗美援朝出国作战70年、决胜全面建成小康社会决战脱贫攻坚、北京冬奥会成功举办、神舟飞天等重大历史节点和中国社会大事件的叠加效应，无疑对于中国电视剧创作的题材拓展、艺术创新等方面产生重大影响。与此同时，随着人民群众物质生活和精神生活的极大丰富，人们价值取向、审美趣味、文化需求也发生重大变化，对于中国电视剧的创作提出了更高要求。此外，国家及主管部门持续整治不良"饭圈文化"，对影视剧演员片酬做出严格规定，对低俗以及粗制滥造的电视剧提高准入门槛，从国家到地方出台了一系列鼓励优秀电视剧生产的全环节扶持政策，电视剧创作生态持续优化。因此，这十年中国电视剧创作生态的持续优化，催生出一大批优秀电视剧，使弘扬中华美学精神、讴歌时代精神的优秀电视剧占领荧屏，达到良币驱逐劣币的效应。

二、高扬现实主义精神的电视剧独领风骚

建党百年、新中国成立70年、中国人民志愿军抗美援朝出国作战70年、改革开放40年、决胜全面建成小康社会决战脱贫攻坚等一些重大历史节点的到来，成为体现现实主义精神电视剧创作取材的富矿，十年中涌现了一大批优秀电视剧，如《外交风云》《觉醒年代》《跨过鸭绿江》《大浪淘沙》《香山叶正红》《鸡毛飞上天》《在远方》《山海情》《大江大河》《超越》等。这些带有献礼性质的电视剧，为何在口碑、收视率、社会效益与经济效益上能获得巨大成功，其核心的原因就是始终在创作上坚持了"以人民为中心"的现实主义创作理念。这些献礼剧不是简单的讴歌赞美，而是深入生活、植根百姓，以客观真实的历史脉络、艰难岁月、人物情感，以及始终奋发的民族斗志和浓烈的家国情怀来打动人心。电视剧《外交风云》首度揭秘新中国成立初期，老一辈革命家与外交人

员为新中国争取更大国际空间而殚精竭虑、折冲樽俎；电视剧《觉醒年代》深度挖掘党史，以辩证唯物主义的客观公正艺术态度，再现李大钊和陈独秀对于我党建立做出的重大贡献；电视剧《跨过鸭绿江》不再单纯从激情英雄主义层面去刻画抗美援朝，而是通过普通战士的视角，真实再现战争的残酷，深刻阐释人物内心如何战胜死亡的畏惧，以自我牺牲换取身后祖国人民的和平生活的精神品格，为观众谱写一曲悲壮战歌。电视剧《鸡毛飞上天》中"鸡毛换糖"经商基因种子的开花结果，电视剧《在远方》从快递到互联网创业，都真实再现了改革开放对于个体命运带来的巨大改变；正是这种情感上的共鸣与时代重要历史节点的相互撞击，使得献礼剧中出现了一部又一部具有重大社会影响力的爆款剧。

十年来，现实题材电视剧创作高扬现实主义精神，紧贴时代，直抵民心。以《人民的名义》《巡回检察官》《安居》《猎狐》《小舍得》为代表的体现民生重大关切的优秀电视剧不断涌现。中国现实题材电视剧在一段时间内对现实生活疏离的创作倾向，让现实题材电视剧更多关注家长里短，一己私情，而忽略了对于公共领域的现实批判精神，缺乏对诸如反腐、住房、医疗、教育、养老等民生热点的聚焦和人性的拷问。因此，大量都市婚恋题材剧、职场剧、青春偶像剧充满脱离生活的伪现实主义悬浮感。电视剧《人民的名义》的横空出世，呼应了我们党打击贪腐的决心，正是这种对于民生热点的重大关切，让该剧突破中老年观众同温层，形成包括九零后、零零后在内的观剧热潮。电视剧《安居》则直击高房价对于普通群众，尤其对都市适婚青年带来择偶、婚恋、生育方面的巨大压力；电视剧《小舍得》聚焦中国幼小教育问题，以及由此引发普通都市家庭父母在物质与精神层面的焦虑。《猎狐》在讲述追逃经济犯罪故事的同时，揭示了人性的复杂。在以单元剧的创新形式对诸如决胜脱贫攻坚、抗击新冠疫情、礼赞英雄与时代楷模的重大事件与人物进行聚焦时，《在一起》《石头开花》《功勋》都获得了收视与口碑的双赢，也勾起了观众对中短篇电视剧的回忆。此外，这十年的现实题材电视剧还高度关注到了人类与自然和谐共生的环保主题。电视剧《最美的青春》《春风又绿江南岸》以及一大批农村题材电视剧，从荒漠化治理，从绿色经济的可持续发展视角，体现了绿水青山就是金山银山的

环保理念,也反思了人类在文明高度发展进程中,如何与地球母亲和谐共生的人类命运主题。

三、中国电视剧的艺术创新进入快车道

十年来,得益于中国经济飞速发展与文化艺术事业的空前繁荣,拥有强大聚能效应的中国电视剧创作最为突出的变化就是艺术创新进入快车道。这十年,在电视剧产业蓬勃发展以及星网一体化传播方式下,电视剧收益多元化带来的边际社会、经济效益,对于文化艺术资金蓄水池功能日益凸显。随着电视剧制作在资金、人才、技术的加持,电视剧视听层面的艺术创新与突破日益显现,其中大制作所青睐的军事题材电视剧和古装故事剧尤为明显。在深受观众喜爱的军事题材电视剧领域,《绝命后卫师》《跨过鸭绿江》《大决战》《深海利剑》《和平之舟》《特战荣耀》等电视剧,从战争场面营造、题材拓展、人物塑造等艺术创新角度不断带给观众新的感受。随着中国重工业战争片如《战狼》系列、《长津湖》等影片的好评如潮,具有较强影视联动的中国军旅题材电视剧的制作,越来越强调战争场面的镜头语言与强视听效果。重工业、大制作下的战争场景加上凌厉的剪辑,将战争场面残酷和悲壮达到纪实性的既视感。与此同时,随着中国军队现代化建设的不断强大,维护世界和平、保护海外权益与承担救援等国际义务的大国担当,使中国军旅题材电视剧在题材拓展上,由过去眼睛向内转而面向世界。例如《和平之舟》《深海利剑》等电视剧,其背景就是在中国海军由近海迈向深蓝背景下,讲述中国海军在执行诸如国际反恐、国际人道主义救援、维护海外合法权益的故事。《维和步兵营》将真实的维和过程首次搬上荧屏,《埃博拉前线》以国际人道主义精神展现了中国形象。这些基于真实素材创作的军旅电视剧,做到了年轻化叙事策略与时代审美的同频共振,不仅丰富了军旅题材电视剧的外延与内涵,在提升军旅题材电视剧观赏性的同时,从民族情感与家国情怀上,更容易激发观众的共情体验。

以《大明风华》《知否知否应是绿肥红瘦》《清平乐》为代表的历

史故事剧,"服化道"从之前借鉴戏曲服装的大红大紫,到专业团队经过历史考究的莫兰迪色、高级灰,辅以建筑造型上极具东方古典风韵的碧瓦红墙,以及琴棋书画为代表的中国传统文化的镜头再现,无不体现精良制作下的匠心独具。出圈效应让此类电视剧火遍中国港澳台地区和韩国、日本等国以及东南亚地区,中华优秀传统文化的溢出效应更是火爆网络和流媒体。而电视剧《大秦帝国》系列、电视剧《大军师司马懿之军师联盟》再现了气势恢宏的军事战争场面,同时,合纵连横、诸子百家所蕴含的中国哲学思想,在剧中通过军事、政治、经济层面的深入解读,传递出了中国文化的博大精深,这背后正是电视剧主创益发强烈的民族自觉意识与文化自信。

过去的历史剧多以正剧侧重"修身、齐家、治国、平天下"的重大历史事件,古装青春偶像剧侧重人物情感世界,基本上是以这两大类型来抵达目标观众,而这十年来历史故事剧的主流与非主流,正在围绕中国传统文化的叙事核心走向相互融合,如表现中国古代商业文化的《赘婿》,表现中国传统饮食文化的《尚食》,表现女性励志的《梦华录》,突破了以往历史剧或古装剧的叙事模式,都是从多方位、多角度的切入点来展现中华文化的博大精深。

如果说服化道、题材拓展上的艺术创新,是在技术层面与选材上的表象突破,那么,对于电视剧人物去扁平化塑造,强调人物刻画多维度的立体展现;镜头语言具象与意象艺术表达的交融,对于戏剧张力和留白空间的情境营造;剧情演绎与矛盾铺成更加注重内在逻辑关联的缜密性,则是中国电视剧这十年来在艺术内涵本体创新上的突破。在历史题材电视剧中,我们很少再看到帝王将相丰功伟绩的作品,而是更加关注在具体历史语境背景下,个体命运与国家、民族命运的勾连,更多站在平凡人的视角去剖析人物性格和命运,人物不再是非黑即白简单的脸谱化塑造,而是基于剧中人物在工作、事业、家庭、婚姻等不同社会关系角色担当中,注重对人物进行多维度的立体刻画。在重大革命历史题材电视剧《觉醒年代》中,将李大钊在革命中大写的人与生活中充满烟火气的人结合起来,面对为革命走向绞刑架,他可以慷慨激昂地留下"高尚的生命常在壮烈的牺牲中",在生活中,当他从日本回国,却会满含

深情地对妻子说:"憨坨回来了。"同样,剧中陈独秀作为五四运动旗手、中国共产党的创始人,在"出了研究室便入监狱,出了监狱便入研究室"的革命豪迈情怀下,在面对儿子无政府主义信仰、生活中的叛逆却显得无可奈何,革命先驱的伟大与生活中父亲角色的平凡跃然而出,从而让人物刻画鲜活立体。

在以往一些电视剧人物塑造、戏剧冲突中,往往从重大事件、剧情内容角度,以及正反角色之间的矛盾铺陈来展开叙事推进,多是一种具象化的艺术呈现。而近几年的中国电视剧在艺术呈现手法上,越来越通过镜头语言的具象与意象交融的艺术表现手法,以类似国画留白的方式预留给观众更多想象的空间,例如电视剧《白鹿原》中极具象征意义的鹿的出现;电视剧《觉醒年代》中蚂蚁、独轮车、城墙等大量蒙太奇镜头语言的出现;电视剧《数风流人物》中虚构张国焘、李达、包惠僧在陈独秀墓前的祭奠,以类似舞台化的间离艺术手法,描述三人有关信仰与背叛的对话。真实的历史人物、事件与虚构的艺术情境交汇叠加,让观众在理性思考与心灵通感的撞击中,体察剧情所要表达的艺术内涵。

四、电视剧艺术对文学精神的倚重

电视剧是编剧的艺术,一剧之本很大程度决定着一部剧的成败。这十年,从国家广播电视总局、中国电视艺术家协会,到北京、上海等省市,都强化了对剧本的扶持。而剧本成败的关键在于剧作的文学性。"文学是电视剧的天然母体",文学更侧重由文字带来的人物精神层面和意向空间的营造,在刻画人物上是其他任何艺术无可比拟的。上个世纪80年代到90年代初期,中国电视剧的创作与文学性之间的关联性是很高的。但是,随着中国电视剧商业化的不断发展,资本深度介入下的逐利性,电视剧靠流量明星达到经济效益的片面理解,一度使得中国电视剧出现了轻剧本、重明星的倾向,过度迎合市场的电视剧商业化生产模式,进而忽略了电视剧作为一种艺术形式的独立性思考。被专家、媒体诟病的玄幻、穿越、甜宠、青春偶像电视剧的大量出现,导致出现流量明星+

IP 的工业化复制生产，使得此类电视剧创作产生跟风化、内容空洞化、剧情悬浮化、台词口水化、演技幼稚化、审美肤浅化的倾向，上述问题的原因就在于忽略了电视剧作为综合性艺术、作为精神产品，电视剧和戏剧一样，文学性是其最为重要的本质属性。

十年来，随着《平凡的世界》《白鹿原》《大江大河》《装台》《三叉戟》《理想之城》《叛逆者》《人世间》等当代著名文学作品改编电视剧的播出，让人们欣喜地看到，中国电视剧在文学性回归道路上的前行。笔者在《哪怕是微芒也要散发光和热——评电视剧〈人世间〉》一文中指出："梁晓声是站在'上帝的第三视角'用文字俯视人间的苦难凉薄，却又以人性深处坚守的良知、善良，让读者在微茫中感受希望。而对于属于大众艺术的电视剧来说，电视剧《人世间》主创在文学转化影视过程中，以人物命运的向阳而生，以浓浓亲情、友情的温度，以哪怕是微茫也要散发光和热的力量，诠释人间真情大爱。"可以说，电视剧《人世间》的巨大成功，离不开原著文学性所折射的强烈人文关怀精神，也离不开编剧王海鸰始终对文学精神的坚守。电视剧作为大众艺术，我们并不讳言它的娱乐性，但既然是艺术，就不能简单的以迎合市场为终极诉求，它依然需要在艺术创作中以思想的深刻性与灵魂深处的触动为己任，从而激发观众的深度思考，引领时代审美。仅从这点看，电视剧文学性的内涵属性就应占有突出地位。这十年中国电视剧在文学性的强化上，一是诸如《平凡的世界》等作品是通过优秀文学作品的改编取得的，但具有原创文学性的优秀电视剧剧本还不是很多。一是对一剧之本的地位强化和精心打磨。当然电视剧行业针对编剧地位、优秀原创剧本扶持、重要电视剧奖项设置的倾斜，仍需做很多工作。

五、存在的问题与建议

当下电视剧创作尤其在当代都市题材电视剧创作中，伪现实主义创作所带来的悬浮感，不接地气造成与观众真实生活感知的割裂感，是当下电视剧创作的突出问题。有些剧中的主角，一边住在一线城市带有大

飘窗、独立卫生间、北欧风的精美大开间,一边向观众展现青春励志的打拼奋斗,观众自然难以形成情感共鸣。这种连过日子还不如邻家大妈会算账的艺术创作,无疑是在沙中建塔,缺乏牢固生活真实的底座。而在一些职场剧中,缺乏对于剧中行业的深度剖析、挖掘,剧中人物的职业、工作似乎成了悬浮的背景画,只是衬托各种偶发、刻意营造的情感戏的绿叶,这种本末倒置的艺术创作,其核心就是缺乏对生活下潜的深度积淀,缺乏对现实生活细致入微观察下的生活提炼和艺术升华。主创的注意力过于集中于戏剧冲突、矛盾铺陈、意外反转的技术层面,因此,我们看到为了戏剧冲突对人物、剧情的拼盘式组合,看到各种残缺家庭替代正常家庭,看到情感戏的突发、偶遇替代合理的自然生长。同时,随着资本、大数据在电视剧生产中话语权的不断膨胀,传统以编剧、导演、演员为核心的创作,让位于流量＋IP＋大数据分析下的工业流水线创作。

解决上述问题,一个是时间换取空间下,在观众时代审美、欣赏趣味的不断升级中,电视剧创作主体在竞争中要与时俱进,加强提炼生活的能力,增强艺术审美的维度。而针对资本与大数据在电视剧生产中深度介入的趋势,则要采取疏导与机制漏洞补缺的方式加以引导。以有效的管理而不是单纯的打压,让资本产生自我矫正的内生动力。此外,通过国家和地方对于弘扬中华文化、讴歌时代精神的优秀电视剧在全环节生产流程中加强扶持力度,在各大电视剧奖项中,要始终将电视剧的思想艺术性和艺术创新放在评价体系的核心位置。

主题创作辉耀荧屏　　多样题材共谱华章

党的十八大以来国产剧集发展综述

戴　清
中国传媒大学戏剧影视学院教授

石天悦
中国传媒大学戏剧影视学院 2021 级博士研究生

党的十八大以来，中国文艺创作进入新时代。习近平总书记《在文艺工作座谈会上的讲话》《中共中央关于繁荣发展社会主义文艺的意见》以及习近平总书记系列讲话精神为进一步繁荣发展中国特色社会主义文艺事业勾勒出清晰可行的路线图，注入激浊扬清的正能量。电视剧网络剧创作在此大背景下，坚持"以人民为中心"的创作导向，在作品中对话时代、折射时代洪流。

党的十八大以来，恰逢媒介环境巨变，视频网站的繁荣发展极大地拓宽了国产剧集制播营销的渠道与空间，产业规模急速扩容，机遇与挑战并存。同时也存在着网络自制剧最初门槛过低、野蛮生长、专业人才短缺、逐利心态过重等诸多问题。

因此，十年中政府在管理政策上大力引导国产剧"提质减量"（见图1）、加强供给侧改革，对文娱环境进行综合治理，打击流量造假、不实报道混淆视听等不良现象，以完善电视剧的评价体系，增强文艺评论的公信力及其对大众审

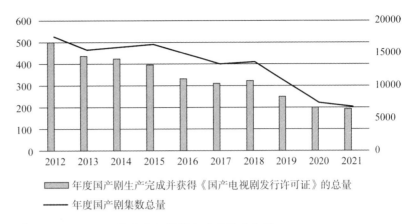

图 1：2012—2021 年国产电视剧生产数量变化图
（数据源自国家广播电视总局官网）

美鉴赏力的引领作用；改善并优化文娱生态，为优质剧胜出、主流文化的大力传播保驾护航。在创作上，管理部门主动出题，大力推动主题创作，激发市场活力，不断提高"三重大"电视剧创作在观众中的美誉度与影响力，《山海情》《觉醒年代》《功勋》《理想照耀中国》《跨过鸭绿江》等主题创作真正实现了"主流价值与主流人群"的"双主流对接"。

一、国产电视剧的创作趋势与基本状况

十年来电视剧创作取得的成绩与国家有关管理部门、行业机构的管理与引领是分不开的。政策管理中以底线意识为规范，以导向意识为方向，有力保证了剧集产业健康、可持续发展。底线意识具体体现在电视剧备案公示、演员片酬、内容管理、集数控制、母版制作规范等行业要求上，包括播出上对黄金时段现实题材剧、其他题材的占比规定等。导向意识则体现在管理部门从源头抓创作的优秀剧本扶持、总局启动的 2018—2022 年百部重点电视剧选题规划、2020 年 5 月提出"重点现实题材剧"、脱贫攻坚、全民抗疫、庆祝建党百年电视剧排播等统筹安排。

剧集创作的丰硕成果与这十年国有、民营影视制作机构的发展壮大相伴相生，在市场优胜劣汰大浪淘沙中，头部影视公司日益显现出其文

化追求与精品定位。北京、上海、浙江、湖南等广电局，正午阳光、华策集团、新丽传媒、柠萌影业、耀客传媒、完美世界等民营影视机构，爱优腾、芒果TV的制作力量都有着亮眼表现，并成为主题创作的重镇，赢得了各自的市场品牌与传播影响力。

这十年也是媒介融合从发轫到深度展开的十年。从门户网站到视频网站再到"字节跳动""哔哩哔哩""抖音"，网络媒体发展迅猛、风云变幻。台网关系趋向多元化发展——从"先台后网""台网同步"到"先网后台"、网络周播、拼播；从"大剧看总台"、央视一套八套题材互补，到总台与爱优腾展开网台深度合作，湖南卫视与芒果TV网台联动，再到视频网站探索"剧场化"运营、个性化定制，加强对受众的垂直细分与用户黏性，都呈现出融媒环境下播出模式与营销方式的不断探索与持续创新，以此实现跨屏互动、全产业链营销，加强剧集产品的效益延伸。

党的十八大以来，也是中国电视剧向世界"讲好中国故事"、剧集不断"走出去"、扩大海外传播力度取得重要成就的十年。2012年，党的十八大报告中明确提出要增强国家文化软实力，2017年国家新闻出版广电总局等五部委联合下发《关于支持电视剧繁荣发展若干政策的通知》，明确支持优秀国产电视剧"走出去"，已形成以政府为主导，影视机构和企业、传统媒体、新兴媒体、海外机构等多元主体参与的传播格局。在剧集出口上，努力改变过去销售播映权的单一形式，交流平台日趋多样化。《父母爱情》《小别离》《鸡毛飞上天》《山海情》《在一起》《人世间》《理想照耀中国》《大浪淘沙》《大秦赋》《长安十二时辰》等高质量剧集不断克服文化隔膜与传播困境，顺利"出海"，向世界讲述当代中国的百姓故事并展现红色的革命文化与中华优秀传统文化。

创作方面的变化首先表现在剧集的篇幅上。十年中电视剧的平均集数发生了明显变化，从一度"增重"（2016年平均集数达到顶峰）到不断"瘦身"，自2017年始逐渐减少，起初降幅较小，到2020年电视剧平均集数相对于2019年下降了5集。平均集数的"瘦身"现象与近年来对电视剧内容生产的政策调控、行业内部调整以及观众对精品剧的消费需求紧密联系。

剧集"瘦身"的同时，在体裁形式上也有诸多变化与创新。如《在

一起》《我们的新时代》《理想照耀中国》等均采取了单元集锦形式，横向展现时代课题、革命历史与当代建设史故事，以"小故事讲大道理"，以"小人物折射大时代"。《我是余欢水》《隐秘的角落》《沉默的真相》等十余集长度的网络精品短剧呈规模化输出，从表现内容的新颖质感到体裁的短小精悍都为冗长拖沓的剧集市场吹进了一股清新之风。其他如互动剧、竖屏剧、微短剧等网络剧体裁形式的出现也都丰富了剧集体裁的多样性，彻底扭转了新世纪初十年长篇剧体裁单一且越来越长的趋势。应该说，这种多样性、丰富性是媒介融合技术发展、视频网站不断探索、管理政策、受众偏好等多种因素共同推动的结果。

这十年更是剧集创作在"深扎"要求引领下，坚持精品化、依靠艺术创新推动优秀剧集不断产出的十年。十年中，国产电视剧现实主义创作强势回归。重大主题创作紧扣时代主题和历史脉动，题材表现开阔宽宏，追求"三精"标准。从源头/剧本上抓创作，开掘生活更为深广、更见力度，专业表现内容不断深化。同时借助优秀纸媒小说和优质网文IP等母本来源拓展重大主题改编创作的"再创""继创"水平，创作出《平凡的世界》《白鹿原》《装台》《人世间》等精品剧集，以及《琅琊榜》《大江大河》《都挺好》《庆余年》等一批优质网文IP改编剧。在制作水准与细节真实上逐步提高，影像风格与视听语言质感日益加强。以上因素的综合发力最终使十年来电视剧创作的作品数量大、品质高（见图2），在观众中产生了日益广泛的影响力（见图3）。

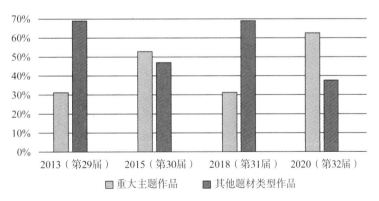

图2：2012—2021年中国电视剧飞天奖重大主题与其他类型作品获奖比例（数据源自国家广电总局官网）

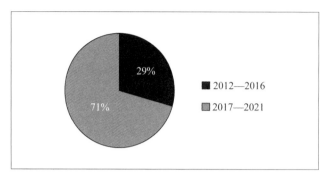

图3：2017年前后五年重大主题作品的豆瓣评分8分以上的数量占比（数据源自国家广电总局官网）

二、强化主流审美意识形态 主题性创作成果辉煌

围绕"聚焦主题主线，服务两个大局"的宗旨，国家管理部门认真践行习近平总书记对文艺创作的指示精神，提前规划布局重大革命历史、重大现实等重大主题创作，大力扶持优秀原创剧本，为电视剧高质量发展积极引领与保驾护航。

2012年至今涵盖了多个重要的历史时间节点，节点叙事成为重大主题创作的重要依据。其中既有对波澜壮阔的党史、革命史、社会主义建设史、改革开放史、新时代奋进史的宏观描摹，也有对个体在时代巨变中命运与情感的微观呈现。年轻一辈爱国主义情绪的高涨，国际形势的不确定性等多重因素使得重大主题创作的国家需要、行业需要、地区需要日益成为一种全民需要、一种"艺术公赏"，形成了国家、地方、行业与个体之间有力的同频共振。①

（一）重大革命历史题材剧：书写领袖精神情怀 铸造革命史诗品格

新世纪后《长征》《延安颂》等高质量重大革命历史题材剧的出现，标志着该类创作进入了比较成熟的发展阶段。2012年以来，依托国家主题创作的布局引导、纪念建党建军建国等重大历史节点，该类剧集在创作数量和艺术质量上都有较大突破，对史诗品格的追求更为自觉，"在'人'

① 戴清：《观念突破与美学拓展——重大主题影视创作的多维思考》，《中国文艺评论》2021年第12期。

与'史'、'史'与'诗'的各种维度上有意识地建构中国革命历史，代表了重大革命历史题材电视剧创作的主要美学成就"①。

该类剧集的表现重心主要集中于两方面：其一，"以人带史"，即以老一辈无产阶级革命家为表现对象，以动人的情节细节呈现其精神情怀，带有鲜明的传记色彩。如《历史转折中的邓小平》截取邓小平政治生涯中十分重要的八年，第一次全景式再现了历史转折中一代伟人的作为与功绩。《海棠依旧》则以中南海西花厅这一相对固定的空间讲述周恩来总理在新中国成立至1976年间为国为民的全心奉献、殚精竭虑；再如《彭德怀元帅》生动再现了彭德怀元帅的革命生涯，这些作品以生活化的场景、动人的细节凸显领袖伟人亲民化的性格特质和"大地之子"的精神情怀，"以相当高的政治智慧和精进的艺术技巧把创作者的难点变成了作品的亮点"②，也成为这一阶段重大革命历史题材创作的重要创新点与着力点。观众看到了为儿子擦背时慈祥的老父亲邓小平，西花厅中周恩来与邓颖超平实温暖的夫妻交谈、为泰国小朋友买玩具，节俭到舍不得"两寸布"、在海岛部队上与战士们同吃住的彭德怀元帅，以及通过倒叙方式、从不同身份的人的角度追忆的"方志敏精神"。

其二，"以史带人"，即在对党史革命史重大事件的书写中表现老一辈无产阶级革命家的革命征程与精神风采。如《我们的法兰西岁月》真实再现了20世纪之初以周恩来、赵世炎、邓小平等一代怀抱救国理想的青年人在法国勤工俭学、探寻救国之路、创建早期中国共产党组织的艰难历程；《寻路》首次把大革命失败后党内不同路线的交锋和斗争作为叙事主线，《东北抗日联军》描绘了我党我军历史上最艰苦卓绝的抗战篇章，《外交风云》则以点带面串联起1949—1976年新中国的重大外交事件，"既有高屋建瓴的大智慧，又有细腻隽永的小感动"③，也填补了这一题材创作的空白。

重大革命历史题材剧的史诗品格还体现在作品中较好地贯穿了唯物史观，深入展现了革命历史进程，如《伟大的转折》揭示了长征的胜利源于先辈们坚定的理想信念和艰苦奋斗、勇于牺牲的革命精神。庆祝建党百年献礼剧中，《觉醒年代》以如椽巨笔生动描绘了1915年到1921

① 陈友军、刘英姿：《重大革命历史题材电视剧与党史艺术建构的美学经验》，《当代电视》2021年第7期。

② 陈力：《用镜头传承红色基因》，https://www.hswh.org.cn/wzzx/llyd/wh/2019-09-18/58754.html。

③ 易凯：《〈外交风云〉：国际舞台上的新中国》，人民网，https://baijiahao.baidu.com/s?id=1646689370919992392&wfr=spider&for=pc。

年六年中社会文化思潮风云激荡的历史嬗变轨迹,深刻揭示了觉醒年代人民选择了社会主义的历史必然性。《跨过鸭绿江》没有为激发观众的观看兴趣而急于展开战争戏,而是以文戏将为何打仗、如何打仗等问题依次抛出。"在一点都不失真的情况下,把被无数的影视作品表达过的桥段,进行了全新地、充满诗意的表达。"①

重大革命历史题材剧在艺术形式上的探索也是突出的,不拘一格的体裁形式、丰富巧妙的叙事策略与意蕴丰富的影像表达都让作品更好地完成了"思想的审美化"。《理想照耀中国》以单元形式呈现的人物故事众多,时空跨度极大,但理想主义情怀却贯穿始终,实现了精神内蕴的和鸣共振。《觉醒年代》粗粝的版画影像凸显了历史的凝重质感,具有丰富隐喻意义的意象集群与影像表达言约旨远地暗示了人物和中国的命运走向,有力深化了作品的思想意蕴,构建起作品雄厚丰赡的史诗品格,该剧也成为当下重大革命历史题材创作美学风范的标杆之作,打通了当代年轻人学习党史的艺术通道。

(二)重大现实题材剧:构建时代精神镜像 追求荧屏史诗表达

重大现实题材剧在表现内容上,遵循国家有关管理部门提出的"四个聚焦""五个找准选题"等要求,努力描绘新中国建设史、改革开放史、脱贫攻坚伟大实践、抗击新冠肺炎疫情以及新时代的风貌,积极开展题材创新,取得了突出的创作成就。

重大现实题材创作着力展现宽宏的时代社会生活,在对话时代中铸造当代国人的心灵史诗。如改编自路遥原作的《平凡的世界》即"是一部有着一览众山小精神高度的作品,相当全面而准确地展现了历史重大转折时期的时代生活,尤其是体现了陕西农村为代表的中国农民人生艰难的选择"②。《最美的青春》表现自上世纪五六十年代开始,在几代种树人的无私奉献、艰苦奋斗下,塞罕坝的"荒漠变林海"的历史壮举,谱写了一曲洋溢着坚韧民族精神的新中国的"青春之歌",也传达出超前的环保理念与忧患意识。还有以单元剧结构形式讲述的八位首批"共和国勋章"获得者故事的《功勋》,生动表现了李延年、于敏、张富清、

① 引自李京盛、乔木《〈跨过鸭绿江〉研讨会:从国际视野到鲜活个体,再现抗美援朝历史》,影视独舌,https://www.sohu.com/a/445629719_116162。

② 引自毛时安《电视剧〈平凡的世界〉研讨会在京举行,多地学者议"路遥热"》,澎湃新闻,https://m.thepaper.cn/newsDetail_forward_1315590。

屠呦呦、袁隆平等科学家、英雄的历史贡献，勾勒出新中国建设的动人图景。同时，这些作品在再现历史真实时也表现出客观理性的公正态度，努力还原时代背景的复杂性。

改革、创业题材剧是新中国建设主题下独立成篇的一类创作。《温州一家人》《鸡毛飞上天》开此创作风气之先，回应着"大众创业，万众创新"的时代主题。其后2018年纪念改革开放40周年和2019年庆祝新中国成立70周年的重要历史节点上，涌现出一批优秀作品。《大江大河》系列以雷东宝、宋运辉、杨巡三个改革者形象分别映射改革大潮中国营、集体和个体三种经济形态的发展，以恢宏之势书写了社会变迁史与个人情感命运史，《大江大河》开播期间蝉联CSM52/55城收视冠军，网播量连续15天位列电视剧榜单第一。[①] 改编自报告文学《一号文件》的《黄土高天》，"用厚重的历史基调、与时俱进的农业发展观和细腻的笔触，围绕'活下去，富起来，新农民'，全方位展现了中国农村改革的发展脉络"[②]。其他如《在远方》《奔腾年代》《大浦东》《激荡》《创业时代》等作品也都以各自视角表达了对改革开放以来时代发展的全新思考。生动真实记录了快递物流、中国高铁、金融投资、互联网创业、软件开发等新兴行业蓬勃发展，深刻反映了普通人在时代巨变中淬炼成长，始终贯注着深厚的爱国主义情怀，令人感动奋发。

脱贫攻坚题材剧，是农村题材剧在新时代的延伸和发展，生动描绘了在中国大地上发生的这一人类文明史上的壮举。《马向阳下乡记》饱含对当代农村生活的真实感悟，以轻喜剧的方式反映了农村农民思想观念变化的历程；《老农民》生动诠释了农民与土地的关系，有着对历史纵深的探寻和对现实的叩问。《青恋》围绕大学生返乡，开掘了绿色创业的新题材。《山海情》超越了同类脱贫攻坚剧创作的既有观念，着力构建起西海固农民脱贫攻坚的历史纵深感，生动揭示了农民的精神主体性，突破了扶贫干部的"巧女/巧男"定位，并以方言审美与身体美学转向夯实了作品的现实主义风格。五家卫视和三大视频网站的合力播出使该剧愈加深入人心，微博话题阅读量达8482万。[③] 其他如《江山如此多娇》《经山历海》《温暖的味道》等同类创作也颇多亮点，也有局部较为煽情、颂扬失度等不足。

① 吴翔：《跨年代引起共鸣〈大江大河〉高收视高口碑完美收官》，央广网，https://baijiahao.baidu.com/s?id=1622143652742133698&wfr=spider&for=pc。

② 李军：《〈黄土高天〉：绘新农村改革时代长卷》，《人民日报海外版》2018年11月19日。

③ 数据来源：《浙江卫视〈山海情〉热播，网友评论黄轩张嘉益像从土里长出来的!》，浙江卫视，https://baijiahao.baidu.com/s?id=1688760907349346371&wfr=spider&for=pc。

时代报告剧《在一起》以充沛的纪实感生动还原了2020年的抗疫全貌，全景展现了国人的抗疫心灵图谱，也是中国电视剧"梦之队"展示综合实力的一次成功展演。《埃博拉前线》糅合了医疗、军事、外交、异域风情等多重元素，"用医者仁心展现大国担当，探索构建新时代人类命运共同体的创新表达"①。2022年北京冬奥会期间，电视剧《超越》同时播出，该剧深入探析两代运动员的精神世界与三代教练员的育人理念，在时代之变中弘扬体育精神的代际传承，取得了很好的播出效果和口碑。

三、非重大现实题材剧创作：多向度开掘 坚持现实主义原则

一般现实题材创作的表现内容多姿多态，主要包括涉案剧、军旅剧、家庭伦理/都市情感剧、行业题材剧等。这些作品敏锐聚焦当代社会生活与百姓生存境遇，有着极高的话题热度，同样具有强大的生命力和社会反响。

涉案题材剧自新世纪新十年以来即逐渐复苏。以办案主体为依据进行划分，有刑侦剧、法庭剧、检察/监察题材及律政剧几类。其中刑侦剧分量最重，创作数量和优秀作品最多，包括表现基层警察工作生活、贴近民生的《营盘镇警事》《警察荣誉》；也有表现人民警察缉毒缉凶、悬疑性很强的《谜砂》《湄公河大案》《刑警队长》等。近年来刑侦剧的表现内容不断拓展，出现了以经侦反诈、打击金融犯罪的《天下无诈》《猎狐》《三叉戟》等。《三叉戟》将关注点放在退居二线的老警察身上，有机结合了刑侦、都市情感、家庭伦理等多重元素，"在生活化演绎和现实主义创作的双重影响下，人物实现了警察的职业性与身为'人'的普泛性的结合"②。以扫黑除恶为核心的《破冰行动》《扫黑风暴》等作品也有着极高的口碑，《破冰行动》收视率高达1.51%，是2019年口碑最高的热剧。该剧"真实地再现了宗族制庇护下制毒贩毒产业链环环相扣、触目惊心的场面，在公安题材上开拓了一个巨大的空间"③。差异化的子

① 牛梦迪：《电视剧〈埃博拉前线〉还原真实援非医疗队，展现医者仁心的大国担当》，《光明日报》2021年12月18日。

② 董丹丹：《从〈三叉戟〉看公安题材电视剧的创新》，《当代电视》2020年第8期。

③ 引自邓凯《扎根生活，挖掘人性，现实题材的破冰佳作——电视剧〈破冰行动〉研评会综述》，《中国电视》2019年第8期。

类型定位，正是刑侦剧不断推陈出新的基本路径。

法庭剧侧重于展现司法体系的运行与建设，向大众传达法律至上、公正平等、程序正义等现代法治精神，代表作如《小镇大法官》《阳光下的法庭》《执行利剑》；检察/监察题材如《人民检察官》《巡回检察组》也都有着较好的口碑和反响。以《人民的名义》《突围》等为代表的反腐题材剧突破了"明君清官"化解权力腐败的简单想象，"对贪腐背后的政治生态进行了入木三分的揭示和批判"。[①] 其中《人民的名义》的微博话题阅读量高达13亿，豆瓣评分最高时达9.1分。

军旅剧题材覆盖陆海空火等多个军种，如空降兵、坦克兵、火箭兵、特种兵、潜艇兵、武警官兵等等，集中表现军人在和平年代的成长，歌咏爱国主义、坚定的从军信念与献身精神，同时突出了现代化信息化等强军建设内容，近年来的军旅剧也延展表现了边境安全、反恐维和等世界和平话题。《火蓝刀锋》《青春集结号》聚焦于80后、90后年轻士兵群体，他们不再是完美无缺的硬汉形象，有着艰难的自我成长，也有着丰富细腻的亲情、友情和爱情。《青春集结号》将情景喜剧系列剧的叙事特色嫁接到长篇连续剧中，丰富的叙事视角，带来一种创新的叙事模式与艺术探索。《深海利剑》富有潜艇片的质感，"将阳光与黑暗、军港的美丽风光与潜艇内部的空间交织呼应，官兵的满腔热血与冰冷的海水形成强烈对比，展现出丰富的影像形象"。[②] 其他如《我是特种兵》系列、《热血尖兵》《特战荣耀》《陆战之王》《王牌部队》《和平方舟》生动表现年轻军人的历练、成长与奉献，在艺术上努力探索，或杂糅丰富的叙事元素，或打破线性叙事，或利用虚实相间的时空来营造悬念感，或以极具震撼力的演习和实战场景真假交织，都带给观众以强烈的审美冲击。当然，有些作品中较多的情感戏也容易喧宾夺主，造成一定的悬浮感。《利刃出击》《爱上特种兵》《你是我的城池营垒》《蓝焰突击》等都或多或少存在此类不足，与真实的军旅生活似乎距离较远。

家庭伦理/都市情感剧在日常生活中表达创作者对当代家庭伦理、婚姻情感及社会问题的多重思考。这十年中都市情感剧的影响力在很多时候都高于传统的家庭伦理剧，正是年轻人群体在全社会的审美地位日益提升的表征。即使这样，家庭伦理剧也通过表现内容的不断拓展、可

[①] 引自戴硕《告别脸谱化，反腐剧抓住观众心》，央广网，http://ent.cnr.cn/gd/20170502/t20170502_523733803.shtml。

[②] 引自张东《用真心真情描摹至善至美——电视剧〈深海利剑〉创作谈》，《人民政协报》2017年8月21日。

贵的生活实感、丰厚的审美蕴涵与精彩表演而脍炙人口、深入人心。如《老有所依》《嘿！老头》《父母爱情》《情满四合院》《正阳门下小女人》《装台》《人世间》等。反映养老问题的《嘿！老头》平实自然地表现了父子动人的亲情与真情，尽管过往岁月中父辈责任曾有缺失，儿子也有叛逆不羁和心理创伤。《父母爱情》表现了海军军官江德福和出身于资本家家庭的知识分子安杰50年的相爱相守，诠释了婚姻中相互包容的真谛，《情满四合院》有着浓郁的京腔京韵，集中体现了中华优秀传统文化中"仁""孝"的精神内涵，通过审美情感判断完成了对金钱本位、利益本位的反思与超越。《装台》以陕西秦腔、方言、美食等地域元素有力地拓展了电视剧日常生活审美的丰富性，对城市生活中小人物的平实、热忱与担当进行了感人肺腑的表现。《人世间》以东北一户普通人家为核心，辐射了半个世纪的时代变迁与个体命运沉浮，笔力雄厚，群像鲜活，是一部回望历史、见证时代、真情滚烫的平民史诗，树立了电视剧现实主义创作的时代新标杆。

这十年的都市情感剧创作繁盛，其中的热点话题既串连着作品的精神内核，也总是能够击中大众的敏感神经，说到底正是社会痛点的真实反映。如"金钱与爱情的抉择"（《北京爱情故事》）、"恐婚"（《咱们结婚吧》）、"老少恋"（《大丈夫》）、"女大男小"（《小丈夫》）、"原生家庭之痛"（《欢乐颂》）、"教育焦虑"（《小别离》等"小系列"）、"渣男恐惧""职场打拼艰难""姐妹情谊"（《三十而已》《流金岁月》《我在他乡挺好的》）都为人们所耳熟能详。优秀的都市情感剧总是能够不断超越创作窠臼，表达健康正向的伦理观与价值观，如对纯真爱情的守护、对女性励志与姐妹情谊的激赏、对平等宽容的亲子关系与原生家庭之爱的渴望与向往。

行业/职场剧表现某种职业领域的生活，年轻人的职场奋斗、爱情婚恋以及相关的职业伦理都是行业剧的题中之义。律政剧与医疗剧是两大基础类型，一般都有较高的热度，但也时常伴随着时尚化精英感的夸张色彩。《离婚律师》《金牌律师》《精英律师》聚焦于具有广泛社会基础的热点新闻和焦点案例，较近的《女士的法则》则将法治的理性与女性话题相融合，铺展开新时代女性的职场画卷。《长大》《青年医生》

着力表现青年医生群体的蜕变与成长,《心术》《产科医生》《急诊科医生》《外科风云》有较好的医疗事理呈现,也饱含着医生们对职业伦理的思考、对生命人文精神的坚守。但作品对主人公痛苦心结与坎坷情感较多的表现有时也难免冲淡对百姓看病艰难、医患关系等现实问题的追问。

随社会发展而勃兴的新行业题材创作也引人瞩目,从《亲爱的翻译官》《谈判官》到表现文娱经纪人的《幕后之王》《加油,你是最棒的》,再到聚焦网络安全与电竞行业的《亲爱的,热爱的》《全职高手》、关注现代人心理隐疾的《女心理师》、表现房地产销售的《我的真朋友》、揭秘时尚和家装行业的《盛装》《新居之约》等等。这些作品开播时,往往因新鲜的题材内容、流量明星的参演而引发收视热潮,但由于并没有真正突破"假职场,真恋爱"的窠臼而无法获得观众最终的肯定。在这方面,也有一批职场剧取得了不同程度的突破,能够以扎实的行业特色呈现人物的职场打拼、竞争与成长成熟。如《猎场》("猎头业")、《东方华尔街》("股市")、《平凡的荣耀》("金融投资")、《安家》("房地产销售")、《理想之城》("建筑造价师")。据中国视听大数据显示,《安家》以3.216%的每集平均收视率和4.057%的单集收视率获得2020年第一季度晚间黄金时段电视剧的收视冠军。《理想之城》虽然在收视和热度上都不够理想,但却以沉实绵密的行业表现、职场人的历练成长而成为职场剧走向成熟的标志性作品。

四、革命历史题材剧:深度开掘革命史 主旋律表达年轻化

十年来,革命历史题材剧克服了英雄形象草莽化传奇化、情感纠葛浪漫化、小人物叙事游戏化等一度风行的创作症结,抵制了此前"抗战神剧"的不良创作倾向,不断探索创新,推出了一批脍炙人口的优秀剧目。《永不磨灭的番号》《正者无敌》《爱人同志》《绝命后卫师》等都是其中的代表作。这些作品或者在叙事结构上大胆出新,如《十送红军》;或者融合多种类型元素,以"超类"见长,如《北平无战事》;或者聚焦中缅印战区交通大动脉表现中国军民的抗日与世界反法西斯战

争的《二十四道拐》；或者是糅合了战俘思想改造与谍战元素的《特赦1959》，以及表现陈树湘领导的英雄红军三十四师掩护红军转移的《绝命后卫师》等绝字系列作品，在英雄主义、爱国情怀的浩然正气间，更拓展了艺术手法求索、鲜活人物群像出新的表现空间。

谍战剧主要表现我党红色历史上"隐蔽战线的英雄"，是主旋律的一支奇异变奏，有其独特魅力。这十年中，谍战剧在杂糅"家庭温情"（《红色》《王大花的革命生涯》等）与"偶像色彩"（《解密》《胭脂》等）之路上寻求出新，取得过成绩，也走过弯路。革命者的坚定信仰、谍战的悬疑性始终是谍战剧的精神亮色与叙事诀窍。其中，《悬崖》《红色》《王大花的革命生涯》《锋刃》《和平饭店》《风筝》《叛逆者》都有着较好的口碑，在让观众为谍战悬疑魅力所吸引的同时，也深深被红色特工对信仰的选择与精神成长以及他们的情感故事所震撼和感动。《于无声处》《光荣时代》《对手》等国安反特剧也在类型杂糅、强情节、烟火气生活感等诸多方面进行了有力的突破。

《青岛往事》《红高粱》《那年花开月正圆》等家族/年代剧多运用"个人—家族—民族"三位一体的叙事策略。《楼外楼》《白鹿原》《鬓边不是海棠红》等作品还承载着丰富的中国传统文化内涵，"这是另一重意义上的爱国主义，彰显出数千年中华文化的强大凝聚力与生命力"[①]。

五、历史题材剧：历史质感与传奇色彩兼具　形态风格多样化

新世纪新十年后，历史传奇剧因深受年轻受众追捧，而创作难度与制作成本都高的历史正剧虽然创作数量有所降低，却始终是这十年历史题材剧最主要的收获。历史正剧和部分有着正剧风采的历史传奇剧大多饱含丰厚的精神意蕴，如"大秦"系列传达了天下共谋、以法治国的执政理念，《天下粮田》《于成龙》表现了秉公执法、惩治腐败的清官风采而为观众所共鸣。

历史传奇剧则在叙事艺术与影像风格上不断出新。这些作品或环环

① 引自李胜利、张遵璐《家族史·英雄志·民族情——"年代剧"的创作特色》，《当代电影》2009年第8期。

相扣、悬念迭出如《琅琊榜》，或以解史新说见长如"大军师司马懿"系列，或着力表现帝王家族的亲情与权力争夺的冲突如《大明风华》，或以紧迫节奏演绎长安城的"反恐 24 小时"如《长安十二时辰》，或在历史的缝隙处搅动谍战风云如《风起陇西》。朝代、环境、建筑、场景、道具的匠心巧思确保了作品影像风格的精良和历史质感的有效还原。

《甄嬛传》《芈月传》等"宫斗剧"大多改编自网文 IP，情节跌宕起伏，制作水准与人物表演出色，但仍然难掩其精神内涵的稀薄与价值观的偏颇。

六、网络剧：类型拓展与垂直化深耕并行　网剧创新活力蓬勃

随着媒介融合的深化，"优爱腾芒"等视频网站日渐胜出。在扩大生产规模的同时，视频网站不断加强内容生产的创新活力。网络剧类型的多元化、同类型的差异化创作都有助于聚拢不同圈层的受众，反向促进网络剧在审美品格上的突破。

网络悬疑剧由《白夜追凶》《无证之罪》开启了精品化路径，剧场化模式的实行进一步催生了《隐秘的角落》《沉默的真相》等优质网络悬疑剧的大众化出圈，也带给观众丰富的悬疑智性审美以及对社会隐痛、晦暗人性的深刻拷问。《摩天大楼》《猎罪图鉴》《对决》《开端》也都以"悬疑+"的多样特质不断出奇制胜。

青春剧既书写了青春的美好记忆，如《匆匆那年》《最好的我们》《你好，旧时光》《人不彪悍枉少年》等，又辐射到青少年成长所面临的种种现实的烦恼，如《风犬少年的天空》呈现了在复杂的家庭和社会环境中，少年们升学、择友、与家长的代际冲突等问题，并描写了他们化解问题、克服困难的心路历程。竞技类的《冰糖炖雪梨》和《穿越火线》、"穿越"类的《我在未来等你》和《我才不要和你做朋友呢》都打开了青春命题的新视角。

《花千骨》《三生三世十里桃花》等仙侠剧以唯美壮丽的视觉奇观

和东方美学意境吸引了大批年轻观众。《蜀山战纪》《楚乔传》等表达了对苍生的悲悯，鼓励女性自强，具有更开阔的格局。《灵魂摆渡》《结爱·千岁大人的初恋》《司藤》等都市奇幻剧也都有着亮眼表现。

结语

党的十八大以来，在国家宏观政策调控、媒介融合与电视剧市场自我调节的共同作用下，国产剧集收获了沉甸甸的创作硕果。重大主题领航创作风向，始终坚持"以人民为中心"的创作导向；其他类型剧创作与网络剧题材内容不断拓宽，艺术形式加强创新，以大众更加喜闻乐见的方式弘扬主流价值观，并努力做到寓教于乐。中国电视剧网络剧创作今后应更加坚定现实主义创作原则，大力提升作品的精神内涵与艺术技巧，更好地"为时代画像、为时代立传、为时代明德"，从艺术高原走向艺术高峰。

用精彩荧屏展现新时代新征程新气象

聚焦现实题材电视剧创作

范宗钗
中国电视艺术家协会分党组书记、驻会副主席、一级导演

把时代发展进步的前沿当作电视剧创作的前沿,把经济社会发展的主战场作为精品创作的主战场,把人民群众关切的重大问题作为选题策划的重要来源,全方位全景式展现新时代新征程的恢弘气象。

文无定法。呼唤具有史诗品格的鸿篇巨制,也乐见讴歌时代"小而美"的精品力作,提倡弘扬正能量的现实主义创作方法,也需要具有思辨性、温暖人心、启迪人生的现实主义创作精神。

用人民群众喜闻乐见的现实题材电视剧讲好中国故事、描绘时代气象,是新时代文艺创作的重大任务和文艺工作者的重要职责。能否涌现更多经得起人民评价和时代检验的精品之作、高峰之作,是衡量新时代文艺创作的重要标准。

一、紧扣主题主线,从时代之变、中国之进、人民之呼中提炼主题、萃取题材

优秀现实题材电视剧一定是深扎在时代沃土、从人民实

践中汲取营养结出的硕果。回顾历史，现实题材电视剧创作伴随我国改革开放的进程和电视艺术发展而不断成长成熟，以鲜活的荧屏形象、生动的视听语言以及连续性长篇叙事能力，成为普通人日常生活和心灵情感的光影见证，折射着当代中国的历史性变革和社会发展。

新时代新征程是当代中国文艺的历史方位。实现中华民族伟大复兴的时代主题，党引领新时代新征程的伟大实践，以及人民追求美好生活的奋斗故事，是现实题材电视剧创作的选题富矿。脱贫攻坚、"一带一路"建设、生态文明建设、乡村振兴、高新科技发展、国防和军队现代化建设、民族融合发展、社会民生保障、百姓美好生活等诸多方面的建设成就，为电视艺术创作提供了广阔空间。党的十八大以来，电视剧创作者更加注重从时代之变、中国之进、人民之呼中提炼主题、萃取题材，把时代发展进步的前沿当作电视剧创作的前沿，把经济社会发展的主战场作为精品创作的主战场，把人民群众关切的重大问题作为选题策划的重要来源，全方位全景式展现新时代新征程的恢弘气象。

现实题材电视剧紧扣主题主线、高扬主旋律，生动讲述人民对美好生活的向往、为实现中华民族伟大复兴的中国梦的奋斗故事。如围绕庆祝中国共产党成立100周年，电视剧《理想照耀中国》中，40组人物和闪光故事不少取自当代，创作者用年轻化的叙事语态和唯美影像，讲述党的百年奋斗故事，谱写了一曲曲青春与信仰交织的赞歌。电视剧《功勋》将八位"共和国勋章"获得者的人生华彩篇章与新中国奋斗史联系起来，诠释他们"忠诚、执着、朴实"的人生品格和献身祖国服务人民的崇高境界。围绕庆祝中华人民共和国成立70周年，《激情的岁月》《希望的大地》《奋进的旋律》《在远方》《奔腾年代》等一批电视剧，聚焦工业、农村、运输服务业、尖端科研等领域，深入描绘行业领域的发展变迁，揭示中国从富起来到强起来的伟大飞跃和发展逻辑。围绕庆祝改革开放40周年，《大江大河》《最美的青春》等作品，以不同时期、不同领域的代表性人物的奋斗故事，表现社会经济的发展变革和艰难困苦中干事创业的精神，引发观众共鸣。

围绕决战脱贫攻坚、决胜全面建成小康社会，则有《山海情》《石头开花》《江山如此多娇》《经山历海》等众多作品，将消灭贫困的伟

大实践与一个个普通中国人感人的奋斗故事结合起来,彰显中国价值和中国精神。围绕抗击新冠肺炎疫情,《在一起》《最美逆行者》等作品以纪实美学,及时有效地向全世界传播伟大的抗疫精神。这些电视剧作品紧跟时代步伐,从时代脉搏中感悟艺术脉动,在记录时代、书写时代、讴歌时代中实现了艺术价值。

二、聚焦火热生活,提升作品的生活质感和现实观照力

社会主义文艺的本质是人民的文艺。人民的需要是文艺的根本价值所在。优秀现实题材作品应该叫好又叫座,兼顾社会效益和经济效益,经得起人民评价、专家评价、市场检验。

电视剧《装台》以"装台"展现普通人努力追求美好生活的意义,让人们在平凡生活中看到生命的价值。电视剧《人世间》激起观众对于真实生活的共鸣,成为一种珍贵的文化现象。这部剧回到现实生活,选择从历史纵深的角度去挖掘日常生活美学,以长达几十年的叙事跨度,为人物展开命运沉浮进而折射社会转型变革提供足够空间,用富于现实质感的时代影像讲述了"平淡之真、人性之善、和合之美"的中国故事,将人民性和艺术性完美结合。再如电视剧《山海情》,堪称近年来现实题材电视剧中的现象级作品,以朴实、接地气的叙事风格,温情细腻的视角,描绘出扶贫路上一个个鲜活生动的故事和人物,让观众产生了强烈的共情共鸣。其成功的秘密就在于,日常生活美学所焕发出的超越性力量以及执着奋斗普通人的真挚情感征服了观众。

由此可见,观众期待电视剧创作能将镜头真实而全面地对准民生热点难点、人民所思所盼,弘扬人性中的真善美。这要求文艺创作者更多地到基层一线和相关行业去感受新时代的火热生活与奋斗实践,在深入生活中不断提高阅读生活的能力,不断提升作品的生活质感和现实观照力。

电视剧《扫黑风暴》作为国家扫黑除恶行动重要成果的生动缩影,大胆而不失细腻,深刻地描绘了扫黑除恶斗争的真实图景,回应了人民

群众对公平正义的期望与呼声。电视剧《我在他乡挺好的》直击当下社会热点话题，书写了当代都市青年女性的自强与奋斗、爱与温暖。

正如《山海情》编剧王三毛所感慨的："扑下身子，到火热的生活中去，扎到老百姓人堆里，看清楚他们饭碗里的稀稠，读明白他们眉宇间的喜怒哀乐，才有可能写出滚烫的、鲜活的、贴近百姓、反映时代真谛的高质量剧作。"这些现实题材电视剧的热播表明，创作者只有真情感悟人民的喜怒哀乐，把诗情浸染到时代的火热生活里，心怀对艺术的敬畏之心和对专业的赤诚之心，下真功夫、练真本事，才会得到观众的真诚反馈。

三、坚持守正创新，用跟得上时代的精品力作开拓艺术新境界

创新是文艺的生命，提高质量是文艺作品的生命线。对于现实题材创作，内容选择要严、思想开掘要深、艺术创造要精，不断提升作品的精神能量、文化内涵和艺术价值，才能满足今天大众的审美文化需要。

电视剧《功勋》《在一起》等以单元式结构为基础，从横向现实的角度网罗众多人物和典型事件，并用统一主题贯穿，成为全景式展现新时代恢弘气象的力作。谍战剧《对手》摆脱以往此类作品的固有模式，以颇具市井烟火气和人情味的表现手法聚焦现实生活，透过紧张紧凑的剧情、丰满立体的人物，引领观众具象感知国安人员的真实风貌，也在潜移默化中提升我们心中的国家安全意识。悬疑剧《开端》以时间循环的新颖设定和多重反转的无限悬念，紧贴人生抉择、代际沟通等社会热点话题，借助一个扑朔迷离的案件探究人心的秘密，成为现实题材创作的一次全新探索。当然，文无定法。呼唤具有史诗品格的鸿篇巨制，也乐见讴歌时代"小而美"的精品力作，提倡弘扬正能量的现实主义创作方法，也需要具有思辨性、温暖人心、启迪人生的现实主义创作精神。

一部部现实题材电视剧精品，串联起中华民族走向伟大复兴的非凡征程，构成最容易引起观众共鸣的中国故事。现实题材创作尤其考验创

作者对新时代的深刻认知和准确表达。唯有心怀国之大者,以更高的政治站位和创作自觉,以更深邃的视野和博大胸怀,坚持守正创新,择取最能代表时代变革和中国精神的题材进行艺术表现,才能塑造更多为观众所喜欢、为世界所认知的荧屏形象,创作更具中国当代价值、观照人类命运共同体的中国故事。

中国不乏生动的故事,关键要有讲好中国故事的能力。现实题材创作必须跟上新时代快速发展的步伐。文艺创作者关在屋子里靠想象构思,只会带来创作乏力、思想肤浅,绝不可能拿出有血肉有温度、有担当有情怀的好作品。

坚定文化自信,现实题材电视剧创作才能大力弘扬中华文明独特的价值与魅力,用中国故事表达中国审美,展现中国人的精神气质;坚持为人民服务、为社会主义服务方向,坚持百花齐放、百家争鸣方针,坚持创造性转化、创新性发展,现实题材创作才能更好满足观众的多样化需求。期待现实题材电视剧不断拓展新的境界,不断涌现精品力作!

(本文于2022年4月28日发表于《人民日报》)

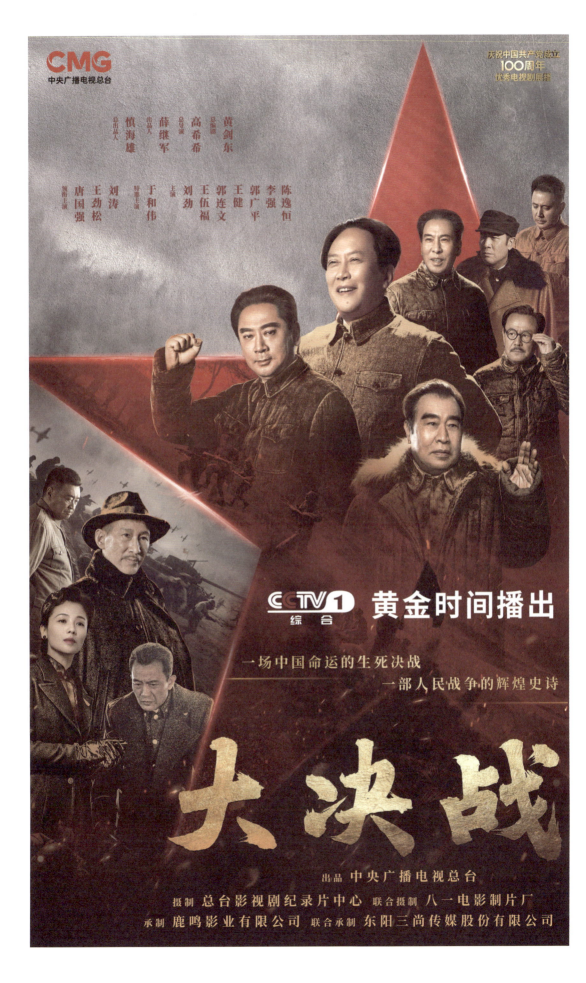

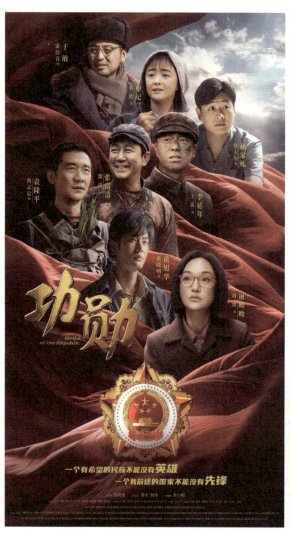
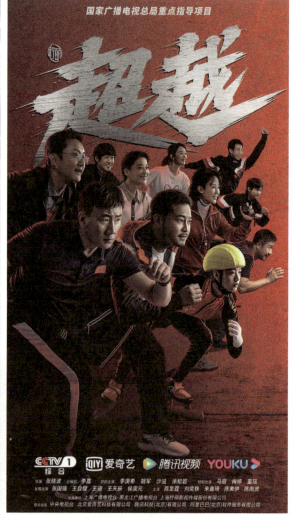

庆祝中国共产党成立
100周年
优秀电视剧展播

觉醒年代

编剧/龙平平　导演/张永新　总制片人/刘国华　领衔主演/张桐 于和伟 侯京健 马少骅

主演/朱刚日尧 张晚意 曹磊 毕彦君 何政军 刘琳 夏德俊 李桓 尹铸胜 武笑羽 封新天 查文浩 林俊毅 周显欣

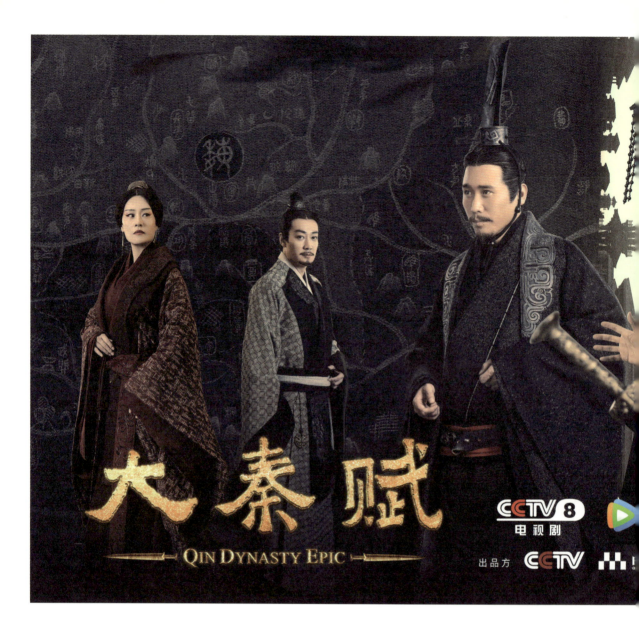

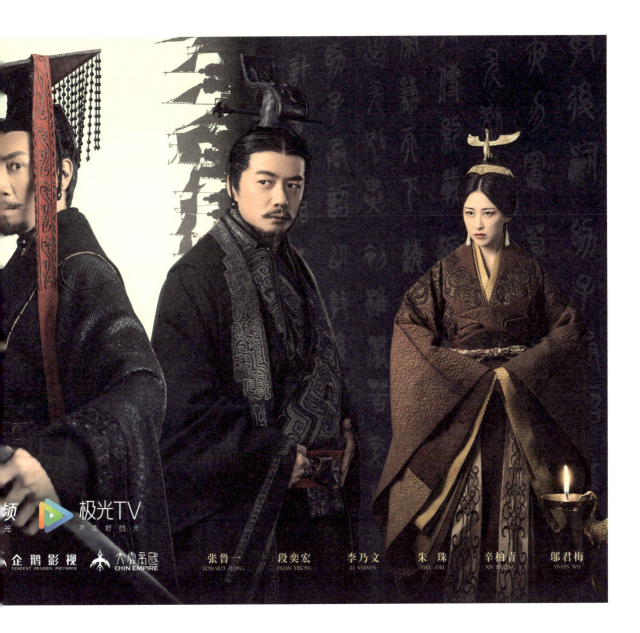

历史转折中的邓小平

回顾改革开放历程

CCTV1 综合　黄金时间

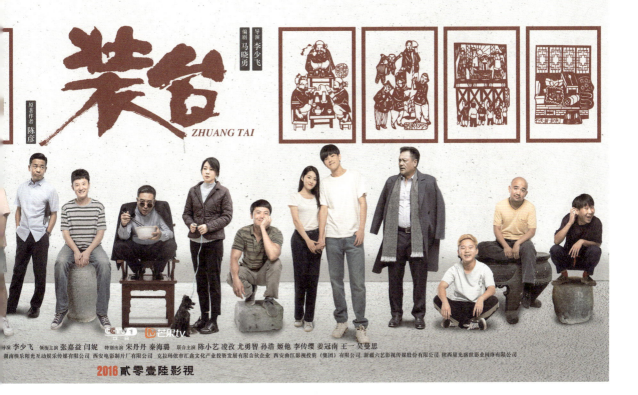

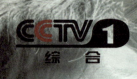

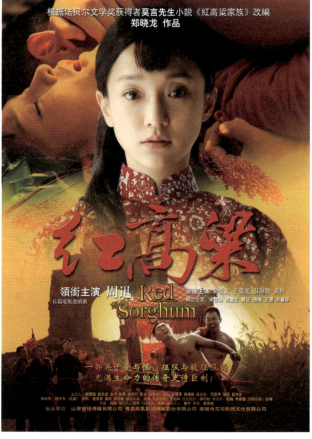
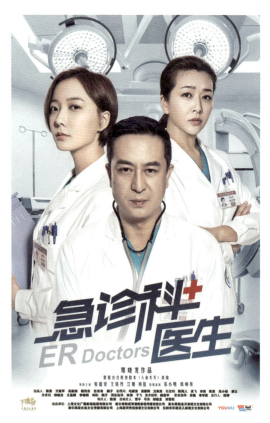

二 电视纪录片

"电视艺术这十年"

电视纪录片创作研讨会综述

2022年6月23日,由中国电视艺术家协会主办的"电视艺术这十年"——电视纪录片创作研讨会以线上线下相结合的方式在京召开。中国文艺评论家协会主席、中国文联原党组成员、副主席夏潮,国家广播电视总局宣传司司长马黎、中央广播电视总台影视剧纪录片中心副主任梁红等有关单位领导及陈宏、祖光、夏蒙、闫东、何苏六、杨乘虎、赵捷、李东珅、高晓蒙、张延利、赵彤等专家学者及主创代表参加会议。研讨会由中国电视艺术家协会分党组书记、驻会副主席、秘书长范宗钗主持。研讨会全面梳理总结了党的十八大以来电视纪录片创作成果,深入探讨近十年纪录片创作的经验规律,积极引领广大纪录片人为人民群众奉献更多精品力作。

一、趋势:重大主题创作成果丰硕,多题材多类型发展格局形成

中国电视艺术家协会分党组书记、驻会副主席、秘书长范宗钗指出,党的十八大以来,广大纪录片人坚持以习近平

新时代中国特色社会主义思想为指引，坚持以人民为中心的创作导向，紧紧把握民族复兴的时代主题，围绕国家中心大局和人民群众多元化需求，用心记录历史现实，用情展现时代风采，积极开拓美学境界，在创作上取得了长足的进步。

十年来，我国纪录片创作坚持创造性转化、创新性发展，深入挖掘历史文化、传统文化的丰厚底蕴，荧屏涌现了一大批精品佳作，打造了一本本内容丰富、精美绝伦的"国家相册""时代影像志"，这些优秀纪录片作品全方位记录了新时代的社会变化和人民生活，深刻反映了中华民族的思想文化和精神脉络，充分展现了时代变迁和社会发展的恢弘气象，在讲好中国故事、传递中国声音、展现中国力量、弘扬中国精神上做出了重要贡献。

当前，中国共产党团结带领中国人民踏上了实现第二个百年奋斗目标新的赶考之路，中国纪录片人肩负新的历史使命和责任担当。我们要用影像记录好这个伟大的时代，用心用情用功讴歌中华民族伟大复兴征程路上可歌可泣的感人故事，为推动社会主义文化强国建设做出新的更大贡献。

国家广播电视总局宣传司司长马黎指出，党的十八大以来，中国电视纪录片呈现以下良好态势：一是聚焦时代主题，主题主线创作硕果累累。围绕改革开放40周年、新中国成立70周年、庆祝建党100周年等主题，产生了《辉煌中国》《必由之路》《我们走在大路上》《敢教日月换新天》等一批精品纪录片，在党员干部和人民群众中引发热烈反响。二是拓宽题材领域，多元作品百花齐放。文化类作品产能大，而且精品力作多。自然类题材纪录片涌现，从不同角度展示中国的山川风貌和大好河山；"纪实+"成为纪录片与其他节目形态融合的重要途径。三是扩大播出渠道，纪录片进入好平台好时段。纪录片越来越受到优质播出平台的青睐，播出平台进一步丰富扩大，越来越多的优秀纪录片在好平台好时段播出，呈现出从专业频道进入综合频道，从非黄时段进入黄金时段，从电视进入网络的趋势。四是创作质量提升，精品力作不断涌现。纪录片人深入生活、扎根生活，从人民群众追求美好幸福生活的生动细节切入，以百姓视角讲述好新时代的奋斗故事。

强化政策引领，助力行业高质量发展是国家广电总局推动纪录片发

展繁荣的重要措施。从2010年的《关于加快纪录片产业发展的若干意见》，到2022年最新出台的《关于推动新时代纪录片高质量发展的意见》，国家广电总局深刻把握纪录片行业的发展规律，从开拓时段、工程项目、推优评优、人才培养、国际传播等方面精准施策，积极完善服务、保障、管理工作机制，持续为国产纪录片创作发展提供方向引领和政策支持，助力纪录片繁荣发展。

中央广播电视总台影视剧纪录片中心副主任梁红讲到，十年来，伴随着新时代文艺事业大繁荣大发展，中央广播电视总台纪录频道坚持守正创新，坚守社会文化责任，逐渐打造出中国纪录片的四个"高地"，极大推动了我国纪录片事业的新发展。一是"传播高地"。中央广播电视总台纪录频道在电视观众整体老龄化趋势中逆势而上，赢得越来越多未来主流观众的认同与喜爱，不断焕发新的传播力、引领力和影响力。二是"精品高地"。中央广播电视总台纪录频道近年来在原创作品上不断推陈出新，精彩纷呈。如《航拍中国》《"字"从遇见你》《如果国宝会说话》《自然的力量》《武汉：我的战"疫"日记》《跟着唐诗去旅行》《书简阅中国》《澳门之味》《雪豹》等等，犹如一个"万花筒"，描绘着新时代中国的城市与乡村、古老与时尚、传承与创新，成为新时代中国的生动注脚。三是"行业高地"。中央广播电视总台纪录频道是中国纪录片行业整体展示精品的舞台，近年来积极扩大与省、直辖市等宣传部门及省级电视台的合作，吸纳一大批精品优秀的国产纪录片，如《淮海战役启示录》《青海·我们的国家公园》《无声的功勋》《稷下学宫》等，取得良好的社会口碑。四是"国际传播高地"。近年来，中央广播电视总台纪录频道与各国合作的《大太平洋》《中国的宝藏》《大冰川》《飞越冰雪线》《智能时代》《完美星球》《伟大诗人杜甫》《北京人，人类最后的秘密》《世界遗产漫步》等用中国纪录片的特殊气质，努力破除隔阂、增进了解，搭建推动人类文明交流互鉴的文化桥梁。

中国传媒大学新闻传播学部副部长、中国纪录片研究中心主任何苏六表示，总体来看，在国家近十年的调控政策中，纪录片被作为影视精品，享受到政策红利。"产业"作为核心话语在纪录片相关政策文件中被弱化，"高质量""创新驱动""人民为中心""社会效益"成为关键词，体

现了国家对纪录片寄予更多的功能性期待。近十年,是中国纪录片产业"新旧动能转换"、产业结构深层次调整的十年。重大主题纪录片的创作总体来说与时代共振,与人民共情,彰显出鲜明的时代特质和以人民为中心的创作导向。近十年来,我国现实题材的纪录片创作呈现出一种建设性美学特质,立足平民叙事、彰显人文关怀;深入现实,表现出对社会、时代、人性的敏锐洞察。中华优秀文化以纪录片作为载体,实现了"创造性转化和创新性发展",成为延续中华文脉、建构文化自信的重要表征,不少作品也成为跨文化交流与文明互鉴的重要文本。近十年,伴随中国的现代化进程和"美丽中国"建设,自然和科技类纪录片迎来突破式发展,基本补齐了题材短板。在"讲好中国故事,传播好中国声音"的国家战略需求下,各类型的纪录片都不约而同将国际传播纳入任务清单,共同构成对真实、立体、全面的中国的影像化呈现。

北京师范大学艺术与传媒学院副院长杨乘虎讲到,十年间,中国纪录片曾在类型和内容上不断跨越、在流量与口碑中有过困惑,最终在文化需要与社会关注间走出了一条具有中国特色的发展路线。总结有以下几点:一是与人民同心——书写生生不息的人民史诗。近年来,中国纪录片对个体生命和现实生活投以强烈的关注。这些纪录片蕴含着人文关怀和平民视角,让普通观众在熟悉的纪实影像观感中收获精神的共鸣。二是与社会并行——倾听民族复兴的铿锵足音。一系列重大历史、重大革命、重大现实题材纪录片作为理解历史、观照未来的重要窗口,致力传播当代中国价值观念。三是与实践共域——延展人民美学的全新内涵。新时代纪录片以强烈的现实特征与日常生活保持贴近性,同时,从对人外在生活形态的记录转为对人内在精神需求的挖掘,进而升华到整个人类的命运与爱,生成了新时代人民纪录的全新内涵,四是与时代共进——抓住千载难逢的发展机遇。十年来,文化事业、文化产业繁荣发展,纪录片迎来更广阔的前景。在媒体融合的态势下,中国纪录片不断创新样态,在丰富精神文化需求、助力公共文化服务发展等方面产生巨大的影响力。

中国电视艺术家协会电视纪录片学术委员会常务副会长祖光表示,回顾中国电视纪录片这十年的发展,主要呈现了四个方面的特征:一是多样化的作品彰显时代精神、社会责任和文化自信。作为"显性"彰显

主流价值的主旋律纪录片,或以宏大叙事的切入角度和鞭辟入里的理论阐释展现民族记忆与家国情怀;或以小角度切入、故事化的戏剧构作,微言大义寓情明理。在新冠疫情暴发时,纪录片人不顾生命安危,拍摄了《金银潭实拍80天》《生命至上》等优秀作品。疫情期间有近400部抗疫作品推出,彰显了纪录精神。在脱贫攻坚战的收官之年,《2020我们的脱贫故事》《海兰江畔稻花香》《攻坚日记》等一大批作品,从不同侧面展现了脱贫攻坚这一人类伟大壮举的历史画卷。也有聚焦于普通人的《生命缘》《生门》等作品,传达出社会底层的温暖和力量。二是融媒体视阈下的纪录片传播正在改变。十年来,纪录片逐渐形成了多渠道、多平台的融合传播渠道。纪录片与网络媒体平台不断地进行深度合作,建立了平台方和内容方"同生共存"的长效机制,促进了纪录片商业模式走向成熟。纪录片还与院线平台进行融媒体合作,探索着电视媒体与院线平台合作的边界与上限。随着智能手机的普及和信息碎片化的趋势,短微纪录片与竖屏观看模式正在成为时代的"弄潮儿"。此外,民间短微纪实影像制作者"异军突起",成为大众文化的重要景象。三是纪录片工业化生产引领时代风向。近年来,中国纪录片的生产模式呈现出品牌化、工业化的特征。《风味人间》《人生一串》《人间世》等纪录片都进行了不同程度的品牌化尝试与探索,这种季播化、系列化的工业化生产模式,还呈现出品牌价值衍生化的特征,产生了具有"虹吸效应"的品牌IP、IP矩阵,进行多种形式的立体经营。四是纪录片国际化传播速递时代声音。在国际化传播的语态下,纪录片在题材选择、文本构作、视听呈现等方面,已经取得了极大的进步。英语纪录片《武汉战疫纪》在CGTN和国外社交媒体平台,以破亿的浏览量和165家境外媒体报道,有力回击了西方政客别有用心的污名化炒作。国内纪录片制播机构与国际机构建立了更紧密的合作关系。中国政府和机构还主动举办、参加各类国际电视节、纪录片节等活动,助力中国纪录片"走出去",获得了极大的关注度和曝光量。

总而论之,这十年的纪录片创作围绕中心、服务大局意识明显增强,创作呈现持续繁荣态势,主题主线作品频出,题材类型不断丰富,作品形态更加多元,基本形成纪录片多题材多类型发展格局。十年来精品纪

录片数量连年增长，行业规模不断扩大，融媒传播逐步深入，社会影响持续提升，国际传播成效显著，不仅实现了市场流量与美誉口碑的双丰收，也获得了国内外观众的广泛关注与好评。十年来，中国纪录片人在重大事件面前，在复杂的世界局势面前，没有缺位；在各种价值思潮的冲击下，贵在坚守。可以自豪地说，这十年，是中国纪录片大发展的金色十年。

二、经验：坚持文化自信和守正创新，用真实美学讲好中国故事

中央广播电视总台社教节目中心特别节目部主任、高级编辑、著名纪录片导演闫东谈到：十年前的 2012 年 5 月 23 日，正好是在这间会议室，中国文联、中国视协为我们制作的五集纪录片《大鲁艺》召开了研讨会。回顾我的纪录片创作历程，尤其是这十年，深刻体会到纪录片创作者要始终按照习近平总书记关于文化文艺文联工作的重要讲话精神进行创作，坚持国家站位、世界眼光，通过"思想 + 艺术 + 技术"在国际传播中塑造中国与世界各国之间的共同文化记忆。

一是要始终走在前、作表率，走好党史、新中国史传播的"第一方阵"。作为中央广播电视总台的纪录片创作者，必须在打造原创精品力作上下功夫，在更接地气、润物无声上求实效。近十年来，我和我的团队经常担负重大题材纪录片尤其是重大历史节点的重要的时刻纪录片的创作任务，始终牢牢把握正确政治方向和舆论导向是我们必须恪守的创作目标。例如 2022 年迎接党的二十大的 16 集电视专题片《领航》，2021 年为庆祝中国共产党成立 100 周年而推出的 24 集电视专题片《敢教日月换新天》，2019 年为庆祝中华人民共和国成立 70 周年的 24 集电视专题片《我们走在大路上》，同时还制作了这部片子的国际版《中国梦的故事》。

应该说，在党和国家发展的重大历史节点上，我们纪录片人一直肩负使命：为时代立传，为历史存真。这些纪录片反映了党的百年奋斗的历史，展现了中华民族从站起来、富起来到强起来的伟大飞跃。

二是始终坚持以人民为中心的创作导向，守正创新讲好中国故事、

中国共产党故事。在纪录片创作中，坚持以政论情怀、故事表达，植根于现实生活，反映群众关切，反映群众的真实状态。在重大题材纪录片的创作中，重视口述历史的运用。从 2004 年的文献纪录片《百年小平》中 105 位亲历者的口述采访，到 2007 年文献纪录片《杨尚昆》中多达 280 人的口述采访，从 2008 年的中央电视台建台 50 周年文献纪录片《开创》中 50 人口述央视的初创与发展，到 2012 年《大鲁艺》百位"鲁艺人"集体回忆往事，从 2016 年《长征》中百位老红军集体完成了最精准的长征历史表达，再到 2020 年《英雄儿女》中 101 位志愿军老战士讲述抗美援朝故事，凝成了最精准的历史表达，引起观众强烈的情感共鸣，同时也有力地增强了纪录片的科学性和感染力。

三是主动运用先进的科技手段，积极探索媒体融合路径，不断提升作品品质、扩大传播效应。在纪录片创作中，坚持思想、艺术和技术相结合，提高作品的科技含量。为了响应中央广播电视总台"5G+4K/8K+AI"的战略布局，2018 年我推出了《不朽的马克思》，是中央广播电视总台首部 4K 全流程的大型纪录片。2021 我用 8K 超高清设备拍摄了微纪录片《百年旗帜》。我推出的大型科学纪录片《飞向月球》《你好火星》，将"AI 超写实数字航天员"应用在纪录片中，使得科学类纪录片成功"破圈"。在传播方式上，我们按照"台网并重、先网后台、移动优先"的思路，全方位、多角度地进行丰富多样、长短结合的全媒体传播。如《敢教日月换新天》创作了主宣传片、"口述历史系列短视频"、"主播说系列短视频"产品、主题歌《终达所愿》MV 等近 300 条短视频，播出后相关内容全网点击量达到 19.8 亿次，刷新了大型文献专题片网络触达量的新纪录。

四是拓展国际视野，努力塑造可信、可爱、可敬的中国形象。在这十年的纪录片创作中，我们着重表达中国共产党人精神谱系，积极主动展开国际传播，向国际纪录片市场推出了多部彰显中华民族优秀文化的重大题材纪录片。与英国、澳大利亚、美国、德国等国合作推出《孔子》《长征》《港珠澳大桥》《改变世界的战争》《中国故事》系列等节目。目前正在拍摄的一部与法国合作的，计划 2023 年初在法国国家电视台播出的《秦岭，金丝猴的野生之谷》，该片以陕西秦岭川金丝猴的野外生活为故事主线，以西北大学生命科学院 30 多年近三代科学家的世界级科研成果为立意，

以国际化的视角讲述川金丝猴社会群体生活中"和平共处"的生存之道。

讲好中国故事，传播好中国声音，展现真实、立体、全面的中国，提高国家文化软实力，是我们纪录片人不竭的使命。

中央广播电视总台纪录片导演夏蒙表示，纪录片是国家的相册，也记录着一个国家前行的足迹，纪录片归入电视艺术的范畴成为艺术门类而不是新闻门类，就是因为纪录片有艺术的属性。所以，在文献纪录片的创作中，我们坚决摒弃那种违背艺术创作规律、在别人写的稿子里贴画面的想法，坚持从纪录片本体出发，努力创作一部比一部更好的作品。坚持向世界讲好中国故事，多部纪录片取得了良好的国际传播效果。

党的十八大以来，中国纪录片进入一个最好的发展时期。就我个人创作来说，这十年也进入一个创作的高峰期。我始终坚持奋斗在纪录片拍摄的第一线，用双脚和车轮丈量大地，从鸭绿江到澜沧江边，从天山南北到雪域高原，走遍了30多个省市自治区，采访拍摄记录了多达3000T的高清纪录片素材。由我任总撰稿、总导演拍摄的六集文献纪录片《习仲勋》，作为一部人物传记片，以真情实感打动了亿万观众，创下2013年中央电视台纪录片最高收视率。近年来，我先后担任总撰稿、总导演拍摄了庆祝中国共产党成立95周年纪录片《筑梦路上》，庆祝中国人民解放军建军90周年文献纪录片《永远的军魂》，纪念长江大保护五周年纪录片《长江之歌》，庆祝中国共产党成立100周年百集文献纪录片《山河岁月》，以及系列纪录片《中国出了个毛泽东》等。

北京伯璟文化传播有限公司董事长李东珅表示，从当初青涩的少年变身成熟的纪录片制作人，我和团队一同创作了不少代表作品，如《河西走廊》《重生》《中国》。回望来路，我们在这十年里见证了纪录片行业的蓬勃生长，见证了电视艺术行业百花齐放、欣欣向荣的繁荣景象。

2013年，随着习近平总书记"一带一路"宏伟构想的提出，中国崛起、和谐发展成为国家主流媒体的重要议题，广大电视文艺工作者自觉担负起"讲好中国故事"的重任。与此同时，全球化的浪潮席卷而来，国人热切呼吁优秀传统文化的回归与觉醒。众多文化类纪录片不断涌现，加速提升了全民文化自信。从2018年到2022年，国家广电总局开展编制百部纪录片重点选题规划工作，扶持"新时代"纪录片精品创作。在各

类专项资金的激励、丰富多彩的节展、全媒体时代媒体转型和技术加持下，各方主体以奔腾高歌之势，吹响了新时代纪录片高质量发展的号角。

2021年，随着党史学习教育活动深入展开，全民文化意识和政治意识不断提升。电视上星综合频道建设成为讲导向、有文化的传播平台。媒介样态的多元化、内容创作的国际化、受众群体的年轻化，使得小众的纪录片迎来了大众传播的春天。政策激励造就了一定程度的内容缺口，下游市场的活跃吸引民营企业、新媒体平台纷纷加入上游制作端，加快了产业的成熟，从而催进中国纪录片产业蓬勃发展。

一言以蔽之，过去十年中国纪录片取得大发展，源于新时代民众文化自信的需求，更源于一系列行之有效的扶持政策。

北京三多堂传媒股份有限公司董事长兼总经理高晓蒙讲到，最近十年是中国纪录片历史上发展最快的时期，国家对纪录片行业的日益重视，三多堂取得今天的成绩得益于这样的时代背景和行业趋势。我们制作的《大国崛起》《公司的力量》《汉字五千年》等作品在国内外受到了较为广泛的传播，社会反响热烈。随着时代的发展，2013年以后的创作明显多元化起来。创作的类型更加丰富。从短视频、系列纪录片、纪实真人秀到纪录电影，不一而足。系列纪录片《我的时代和我》《我的硬核社区》等紧扣时代脉搏，用具体、个人和微观的视角，真实映射出国家前进的坚实脚步。多元化给我们带来的变化还有创作视野的全球化。即使是制作纯中国题材的作品，我们也会有两个视角，就是站在中国看世界，同时站在世界看中国。第三个方面值得总结的是创作团队年轻化。一个公司发展时间久了，最担心的就是暮气。所以，近十年来，我们非常注重培养年轻的团队，以适应当下媒体融合发展的时代需要。总之，纪录片人应牢记使命，勇于担当，制作更多具有启蒙和推动社会进步意义的、值得长久流传的作品。

三、未来：不断延展纪录片创作边界，强化国际视野和跨文化传播

中国教育电视台副台长陈宏表示，党的十八大以来这十年是中国作

为纪录片大国向纪录片强国加速迈进的十年，是中国纪录片从创作实践到理论构建高质量发展的十年，是中国纪录片从精英化到由精英、新技术和新产业推动的大众化转向的十年，也是中国纪录片由关注重大节庆、重大成就、重要事件和重要人物等，转向更多地更深入地走进各行各业并且敢于旗帜鲜明、理直气壮为行业服务的十年。

 党的十八大以来，纪录片创作数质并举，众多根植于各行各业、反映行业劳动建设者的题材内容与摄制形式更加丰富，传播力、影响力和引导力大大增强。中国教育电视台自2017年接手行业电视委员会主任单位以来，一直为助推行业与纪录片的相互赋能而不懈努力。从2017年开始，一年一度的行业电视荣誉盛典，包括创作大师课、行业创作峰会、主题创作沙龙、老字号纪录片征集活动、行业影像志大型社会创作行动等，通过多版块立体式活动，旨在让行业电视纪录片创作者拥有自己的舞台，获得更多的交流机会和经验方法的分享，引领行业纪录片人走出自己的行业圈子，打开创作思路，多出精品。中国教育电视台还参与国家广电总局和央视国际电视总公司举办的"中国国际影视节目展"活动，连续三届组织纪录片跨界论坛，汇聚国内外纪录片界专家学者和一线创作精英，多维度探究纪录片"跨行业携手，聚真实力量"的课题，在业界引起共鸣。中国教育电视台和中视协行业电视委员会所倡导举办的这些纪录片创作活动或研讨论坛，涉及行业包括教育、工业、农业、军事以及石化、高铁、高端养老、人工智能、区块链、元宇宙应用等传统行业和新兴职业，深入践行了习总书记关于文艺要为"为人民立传、为历史画像、为时代明德"的要求。

 百业千行书国志，五行八作铸民魂。纪录片深入行业就是深入生活，纪录片扎根行业就是扎根人民。行业与纪录片就像安泰与大地，纪录片是行业的号角与鼓手，行业是纪录片的沃土，行业纪录片离开行业就会失重，纪录片植根丰富的行业沃土才能根深叶茂，茁壮成长。社会实践蕴藏着艺术的丰富营养，百业千行是纪实美学取之不尽、用之不竭的动力源泉。行业里有烟火气，有泥土味，有生命力，有精气神！以人民为中心的纪录片创作不仅要将目光投向祖国的山川大地，更要在火热的行业发展中汲取营养，以充沛的感情、细腻的笔触，展现各行各业时代变

迁、反映五行八作多彩生活。纪录片人理应倾其所能，讲述好行业故事，发掘好行业规律，展示好行业风采，塑造好行业英模，助推好行业品牌！要在唱响行业伟大实践中展现纪录精神，让中国故事、中国形象鲜活起来、充实起来、斑斓起来。置身于当下中国，社会日新月异，新行业新业态新品牌层出不穷，行业纪录片人应当而且能够书写出无愧于伟大时代的行业纪录片新杰作和中华民族新史诗。

中国纪录片网负责人、纪录中国秘书长张延利表示，关于这些年纪录片融媒体传播能力建设和国际传播能力建设的观察和思考有以下体会：首先是从"播出万岁"到融合传播，纪录片越来越主流化、大众化。其次，纪录片是讲好中国故事的"排头兵"。纪录片作为文化交流的重要媒介，对形成国际文化认同有着积极的建构作用。

目前，中国纪录片实现国际传播的现实路径，归纳起来主要有四条经验：一是中外合拍。这是一种较为成熟和主流的模式。比如，中国教育电视台联合国际机构合拍的纪录片《重返红旗渠》，从法国影视文化学者与密歇根大学博士的视角出发，讲述这一中一西、一老一少踏上红旗渠，一起完成了一段短暂而富有收获的旅程。节目后来在新西兰 KORDIA 电视台播出，获得不错反响。二是借助平台建设。平台和渠道是实现纪录片国际传播的重要要素，在讲好中国故事、传播好中国声音中至关重要。五洲传播中心自 2015 年起，就陆续在探索传媒、国家地理频道等国际媒体平台开办的《神奇的中国》《华彩中国》《丝路时间》等固定播出栏目，成为颇具国际影响力的中国纪录片国际传播平台。伴随"一带一路"倡议的落地建设，中国与"一带一路"有关国家和地区的媒体合作也在不断深化。三是参与国际节展。参与国际影视节展是中国纪录片与国际接轨、提升国际能见度的重要方式。党的十八大以来，中国纪录片在阿姆斯特丹国际纪录片节、法国阳光纪录片大会、日本山形国际纪录片电影节等多个专业国际节展频频亮相、多有收获。《百年大党——老外讲故事》《长江之恋》等优秀纪录片作品都是通过参与国际主流节展，从而走向国际。四是版权交易发行。按照市场化模式进行版权交易，借助版权购买方的国际发行也是中国纪录片实现国际传播的一种路径。比如，纪录片《风味原产地·潮汕》的全球版权就被奈飞（Netflix）

买断。相信将会有越来越多优质的原创国产纪录片获得国际平台的青睐。

未来，着力提升纪录片国际传播能力建设，至少应考虑到以下几方面：一是政策上的扶持。建立专门针对纪录片"走出去"的评价激励机制，为纪录片的国际传播注入信心和动力。国家广电总局《关于推动新时代纪录片高质量发展的意见》为推动新时代纪录片高质量发展规划了蓝图、指明了方向。二是要强化国际视野。在国际传播中，纪录片应当树立人类命运共同体意识，不仅着眼于中国题材、中国故事，也要着眼于人类社会的共同关切，以真切对话打通情感同频共振的连接通道，进而实现价值认同和民心相通。三是应当重视海外营销。当前除了少数通过版权交易，由国际主流平台进行自主营销的中国纪录片作品外，大部分"走出去"的纪录片还停留在以顺利播出为国际传播目标的阶段，与国际同行强大的全球营销能力相比高下立见，加强中国纪录片的全球营销能力建设还任重道远。

中广联合会纪录片委员会会长、高级记者赵捷谈到，党的十八大以来，奋进新时代的磅礴力量为中国纪录片发展注入了新的动力，中国纪录片行业发展的目标和方向更应紧跟时代步伐，进一步丰富和完善，进一步契合坚持以人民为中心的时代主题，"立足新发展阶段、贯彻新发展理念、构建新发展格局"。紧扣新时代脉搏，让更多的纪录片为新时代注入精神力量；坚定文化自信，让纪录片创作呈现鲜明的中国力量、中国风格、中国气派；加强创新表达，凸显创新驱动力，这是中国纪录片发展的必然选择。面对新的发展机遇，中国纪录片发展首要的是要紧紧围绕以下三点发力：

一是出精品。任何一个"内容为王"的产业里，以创造精品为行业引领都是长效发展的必由之路。目前，中国纪录片产业总量超过40亿，国产优秀纪录片数量和质量都得到长足发展，我们更要有高站位、大格局、深谋划。强化精品意识，就要善用人类共同价值讲好中国故事，善用科技手段引领创新，树立纪录片产业发展全过程全链条精品意识。二是出人才。要大力实施人才培养工程，建立健全相关人才培养、发现、使用和激励机制。加大国家对纪录片制作机构特别是国有纪录片制作机构的扶持力度，通过扶持一批重点机构来强化纪录片创作队伍的持续性、稳定性，形成政治上可靠、业务上可信的头部企业人才矩阵。新时期应持续加大对纪录片

专业频道和栏目的资金扶持，加大纪录片专业频道和栏目的评选评优力度，让专业频道和精品栏目拥有其自身的可持续发展动力和条件，有效夯实精品创作团队的基础，以作品创作凝聚人才，以人才培养促创作精品，同时发挥好主流媒体的舆论导向作用。人才的凝聚培养离不开行业协会的推动引领，要发挥行业协会的纽带连结作用，培养一批既懂创作又懂运营管理，既有国际传播理念，又有国际传播能力的复合型人才。三是出效益。纪录片是记录当下、表达观念和价值的最好载体，出效益就是要坚持把社会效益放在首位。扶持、打造、推动一批兼具思想性和艺术性的精品纪录片，实现社会效益的最大化。同时社会效益不仅体现在作品本身，也体现在作品的立体传播和相关延伸里，要强化以纪录片为纽带，在国内传播中凝心聚力，在国际传播中交朋友、结伙伴。

中国文艺评论家协会主席，中国文联原党组成员、副主席夏潮在总结发言中指出： 党的十八大以来，中国电视纪录片在国家社会经济发展中，在中华民族走向伟大复兴中国梦的伟大进程中，起到了重要的作用：一是在配合党和国家的一系列重大发展战略、在服务民族伟大复兴的一些重大变革节点和国家重要节庆纪念活动中，发挥了很多其他艺术门类难以起到的独特作用；二是在提升全体国民的整体素质等方面发挥了以文化人的重要作用；三是为时代立传，为历史存真，在丰富中华民族的历史文化宝库、弘扬和传承中华优秀传统文化方面起到了特定作用；四是在讲好中国故事，向世界展现可信、可爱、可敬的中国形象，促进中国日益走进世界舞台中心方面发挥了积极作用。这十年，是电视纪录片发展最好的时期，是电视纪录片的金色十年，电视纪录片成为受众层次最丰富的影像艺术形式，是最有思想文化深度的艺术形式之一，纪录片制作行业也呈现出风清气正的行业生态。

这十年我国纪录片之所以能够取得优异的成绩，有以下几点原因：一是伟大的时代呼唤艺术精品；二是党和国家的利好政策推动创作生产；三是社会各界的共同努力；四是纪录片从业人员的艺术情怀与责任担当。进入新时代新征途，希望广大纪录片工作者继续提高政治站位，紧跟时代步伐、把握时代脉搏、反映时代要求、体现时代精神，创作更多无愧于时代的文艺精品呈现给祖国和人民。

记录时代足音　凝聚奋进力量

电视纪录片十年回顾

马　黎

国家广播电视总局宣传司原司长

党的十八大以来，纪录片行业坚持以习近平新时代中国特色社会主义思想为指导，坚持以人民为中心的创作导向，紧紧把握民族复兴的时代主题，自觉承担起"举旗帜、聚民心、育新人、兴文化、展形象"的使命任务，多角度展现百年大党的光辉历程和伟大成就，全方位记录新时代的社会变化和人民生活，其影像史料价值、精神文化价值、艺术审美价值、社会导向价值越来越受到广泛认可，被誉为"国家相册""时代影像志"，在讲好中国故事、传递中国声音、展现中国力量、弘扬中国精神上发挥着重要作用。

一、聚焦时代主题，主题主线创作硕果累累

纪录片具有鲜明的意识形态属性，尤其是聚焦主题主线的重大题材纪录片在建设具有强大凝聚力和引领力的社会主义意识形态方面担负着重要使命。国家广播电视总局把坚守意识形态阵地、巩固壮大主流舆论作为开展纪录片工作最基础、最重要的指导原则，加大对主题主线纪录片创作扶持力

度，围绕迎接党的十九大、纪念改革开放40周年、庆祝新中国成立70周年、全面建成小康社会、庆祝中国共产党成立100周年等重要时间节点，以及经济社会发展重大战略、重点工程、重要成果等重大宣传主题，加强选题规划和扶持引导，推出一批扛鼎之作。

党的十八大以来，国家广播电视总局加强顶层设计，推动纪录片创作紧紧围绕中心服务大局，陆续实施"百人百部中国梦短纪录片扶持计划"、"记录新时代"纪录片创作传播工程、"十四五"纪录片重点选题规划等工程项目，引领支持全国纪录片行业创作生产一大批带有鲜明时代印记、彰显时代精神的主题主线精品力作，聚焦恢宏大气的国家故事、感人肺腑的社会故事、励志进取的个人故事，为新时代中国特色社会主义建设的伟大事业营造了良好氛围、注入了精神动力。

2015年，国家新闻出版广电总局发布《关于开展"百人百部中国梦短纪录片扶持计划"的通知》，引导全国广电机构加强中国梦主题纪录片创作生产，发现并培养优秀纪录片人才。2017年，《不忘初心·继续前进》《习近平治国方略：中国这五年》《将改革进行到底》《辉煌中国》《大国外交》《希望的田野·拉林河畔》等纪录片播出，为党的十九大胜利召开营造了良好的舆论氛围。2018年，是纪念改革开放40周年，《我们一起走过——致敬改革开放40周年》《四十年：美好生活》《小岗纪事》等一批纪录片，从多个角度生动展现40年来中国发展进步和百姓生活的巨大变化。2019年，围绕庆祝新中国成立70周年，《我们走在大路上》《彩色新中国》《淮海战役启示录》《国歌》《大国仪仗》等纪录片，倾情讲述党带领人民建立新中国的奋斗历程和宝贵经验，全景展现新中国70年辉煌历史和巨大成就。

2020年是脱贫攻坚决战决胜之年、中国人民志愿军抗美援朝出国作战70周年，也是全民抗击新冠肺炎疫情的关键之年。国家广播电视总局扎实推进"决胜全面小康、决战脱贫攻坚"重点纪录片创作播出工作，将《脱贫大决战——我们的故事》《落地生根》《同饮一江水》等纳入扶持项目，给予全方位的引导支持。推动《为了和平》《英雄儿女》《抗美援朝保家卫国》《英雄》《不朽的丰碑》等一批抗美援朝题材纪录片创作播出，再次激发起全民伟大抗美援朝精神的集体记忆，获得广泛好评。

面对突如其来的新冠肺炎疫情，纪录片人迅速投身战"疫"纪录片创作，《一级响应》《今日龙抬头》《金银潭实拍80天》等纪录片，真实记录和反映了生命至上、举国同心、舍生忘死、尊重科学、命运与共的伟大抗疫精神。

2021年，国家广播电视总局加强庆祝建党100周年主题精品纪录片创作播出，《敢教日月换新天》《人民的选择》《山河岁月》《绝笔》《美术经典中的党史》《诞生地》《红船领航》《百炼成钢：中国共产党的100年》《播"火"——马克思主义在中国的早期传播》《八月桂花遍地开》等一批党史题材优秀纪录片，成为党史学习教育的生动教材，在党员干部和人民群众中引发热烈反响。

2022年迎来北京冬奥会，广播电视媒体创作推出了一批制作精良、立意深刻的冬奥题材纪录片，《从北京到北京》《飞越冰雪线》《粉雪奇遇》《冰雪梦启程》《走出荣耀》等，为观众提供了丰富生动的北京冬奥影像志，承担起讲好冬奥故事、传播中国声音的重要责任。

近年来，国家广播电视总局积极鼓励创作播出反映国家重大战略、重大工程、重大成就的主题主线精品力作，涌现出反映"一带一路"倡议的《伊犁河》《我的青春在丝路》《从长安到罗马》等，反映国家区域发展战略的《长江之恋》《粤港澳大湾区》《黄河人家》等，反映重大工程项目和科技成就的《超级工程》《港珠澳大桥》《创新中国》《大国重器》《天眼》《北斗》等一大批优秀作品。

面向未来，国家广播电视总局已经发布《2021—2025年"十四五"纪录片重点选题规划（第一批、第二批）》，总共确定了218个"十四五"期间的重点选题，努力形成推出一批、储备一批、创作一批、谋划一批的纪录片创作生产格局。

二、拓宽题材领域，多元作品百花齐放

党的十八大以来，在习近平新时代中国特色社会主义思想指引下，党和国家事业取得了历史性成就、发生了历史性变革，人民群众的生动

实践和中国社会日新月异的发展变化，为纪录片创作生产提供了丰富的题材内容，人民对美好生活的新期待、对文化消费的新需求，也为纪录片创作提供了巨大的动能，纪录片题材更加丰富、视角更加多元。

一是弘扬中华优秀传统文化，增强文化自信。中华优秀传统文化积淀着中华民族最深沉的精神追求，代表着中华民族独特的精神标识，也是纪录片创作的题材富矿。国家广播电视总局鼓励纪录片讲好中华优秀传统文化故事，挖掘蕴含其中的价值内涵。有的从精神思想角度展示中国文化之美，如纪录片《中国》《孔子》《王阳明》《李白》等聚焦代表人物、古老哲理等传统文化的深层结构；有的注重展示中国器物之美，如《传承》《我在故宫六百年》《如果国宝会说话》《本草中国》《八大作》等聚焦文物、中草药、国宝、古建筑、非遗技艺，引发广泛关注；有的从人物角度展示传统文化中孕育的民族精神，如《百年巨匠》《掬水月在手》《海派百工》《爸爸的木匠小屋·第三季》等；有的聚焦地域文化，展现地方文化的独特之美，如甘肃台推出《敦煌宝藏》《莫高窟与吴哥窟的对话》，浙江台推出《西泠印社》，湖南台推出《岳麓书院》，江苏台推出《中国大运河》，广东台推出《十三行》，福建台推出《大儒朱熹》，泉州台推出《重返刺桐城》等等。

二是聚焦自然生态，展示生态文明之美。我国深刻生动的生态文明建设和丰富的生物多样性资源，为自然类纪录片提供了广阔的创作空间。越来越多自然类题材纪录片涌现，从不同角度展示中国的山川风貌和大好河山。《影响世界的中国植物》《青海·我们的国家公园》《花开中国》《水果传》《雪豹的冰封王国》等聚焦国家公园、重点保护地区、重点动植物，传递中国生态文明理念；《航拍中国》《生命之歌》《鸟瞰中国》《极致中国》等展现中国地理地貌全景和生态多样性；《松花江》《生活在世界屋脊》《天山脚下》《贡嘎》《魅力梵净山》等展现中国独特的山川河流和秘境；《自然的力量》《鹭世界》等从不同角度展示中国的山川风貌、大好河山和自然动物，这些纪录片从不同角度呈现了中国生态文明建设成果，描绘出美丽中国的壮丽画卷。

三是刻画生命细节，记录平凡生活烟火气。国家广播电视总局始终倡导现实题材纪录片创作播出，鼓励纪录片创作者为人民抒写、为人民

抒情、为人民抒怀，立足普通个体的平凡故事，展现时代脉动。《舌尖上的中国》《早餐中国》《鲜味的秘密》通过中国人对美食和生活的美好追求，讲述带烟火气的中国故事。《人生第一次》截取了普通中国人一生中 12 个普通的"第一次"重要节点，勾勒出鲜活的生活图景。《往事如歌》从清华大学上海校友会艺术团十余位年逾古稀的团员的当下生活出发，追忆他们当年支援三线建设的动人故事。《急诊室故事》《生命时速·紧急救护 120》《生门》《人间世》《生命缘》《中国医生》等一批医疗卫生题材纪实作品脱颖而出，对观众了解医护人员、促进医患关系和谐、关注生命健康发挥了有益作用。《零零后》通过十年坚守，记录下十多位 00 后的孩子的成长轨迹，引发人们对教育方式、亲子关系等话题的思考。《巡逻现场实录》展现新时代基层民警的精神风貌以及忘我精神，《文学的日常》《文学的故乡》关注当代作家，传递文学精神等等。

四是"纪实+"成跨界风尚，拓宽纪实表现边界。 随着互动技术和综艺、戏剧元素在纪录片领域的运用，"纪实+"成为纪录片与其他节目形态融合的重要途径。《我们的侣行》等探险类纪录片，《功夫学徒》等职业体验纪录片，《守护解放西》等观察类纪录片，通过"纪实+体验"，提高纪实节目的参与性。《河西走廊》《风云战国之列国》《敦煌生而传奇》等用剧情方式演绎历史，"纪录片+戏剧化"表达受到网友欢迎。

三、扩大播出渠道，推动纪录片进入好平台好时段

国家广播电视总局通过政策引导、播出调控等方式，推动优秀纪录片扩大播出平台，进入卫视黄金时段，以此拉动创作生产，扩大传播力和影响力。

一是优秀纪录片进入卫视平台黄金时段播出。2011 年，国家广播电视总局发布《关于进一步加强电视上星综合频道节目管理的意见》，明确要求"电视上星综合频道平均每天 6:00 至次日 1:00 之间至少播出 30 分钟国产纪录片"；2018 年，在《关于实施"记录新时代"纪录片创作

传播工程的通知》中要求"每个电视上星综合频道全年在19:30-22:30时段播出国产纪录片总量不得低于7小时",这些举措都为确保好作品进入好平台好时段提供了保障。

目前,中央广播电视总台综合频道CCTV1、财经频道CCTV2、国际频道CCTV4、纪录频道CCTV9、科教频道CCTV10等多个频道,是纪录片播出的重要平台,许多重大题材纪录片都是在黄金时段播出的。北京冬奥纪实频道、上海纪实人文频道、湖南金鹰纪实频道三个上星专业纪录频道是重要的电视播出平台。同时,省级卫视也逐渐成为纪录片播出的重要平台。中央广播电视总台和省级卫视还积极开设、精心打造纪录片栏目,如央视《国家记忆》《秘境之眼》《精品财经纪录》、北京卫视《生命缘》《档案》、湖南卫视《我的纪录片》、山东卫视《五洲四海山东人》、深圳卫视《温暖在身边》等纪录片栏目定位明确、风格多元,通过长期积累,已拥有一批忠实观众群,成为纪录片播出的重要阵地。2017年开播的卫视联播栏目《纪录中国》,在中国教育电视台一频道、上海纪实人文频道、湖南金鹰纪实频道、海南卫视、宁夏卫视、北京冬奥纪实频道、星空卫视、老故事频道等八家平台播出,有效提升国产优秀纪录片传播力、影响力。

二是纪录片融合传播效果显著。近年来,纪录片传播渠道不断拓展,电视纪录片加快融合传播,大小屏联动,"破圈"效应明显。如《我在故宫修文物》《戚继光》在哔哩哔哩受到网友欢迎,纪录片越来越成为年轻一代获取知识、信息和内容的选择之一。目前,纪录片已成为央视网、芒果TV、爱奇艺、腾讯视频、优酷、哔哩哔哩等长视频网络视听平台的重要内容板块。一些纪录片还充分利用微博、抖音、快手进行二次传播和社交化传播,扩大了纪录片的传播力和影响力。

三是纪录片节展平台效应日益增强。随着纪录片的发展,"中国(广州)国际纪录片节""北京纪实影像周"及"江苏黎里新鲜提案真实影像大会""上海电视节白玉兰纪录片论坛""金熊猫纪录片论坛"等专业节展不断壮大规模,专业化水平持续提升,在繁荣市场、扩大交易、增进交流方面发挥着重要作用。值得一提的是,作为长三角一体化示范区先行启动区的重要组成部分,苏州市吴江区黎里古镇,近年来在传承

光大传统江南历史文化基因的同时，全新锻造的"纪录片基地"特色文化符号，正受到越来越多的关注。

四、提高创作质量，精品力作不断涌现

近年来，纪录片逐渐从"阳春白雪"的小众喜好走向了"花团锦簇"的繁荣发展，成为人民群众喜闻乐见的文艺形态。观众对纪录片的认可和喜爱，离不开广大纪录片工作者扎根生活、扎根人民，俯下身、沉下心不断磨练和提升纪实叙事能力和镜头表现水平，积极运用先进技术，提高作品质量水平。

一是坚持百姓视角，提高叙事创作水平。坚持百姓视角，讲好老百姓身边的事儿，首先就要深入生活、扎根生活，行动上接近人民，情感上与人民相通，从老百姓对美好幸福生活的点滴追求中切入，以百姓视角讲述好新时代的奋斗故事。纪录片《落地生根》的摄制团队在怒江大峡谷碧罗雪山深处的小山村蹲点拍摄，历时41个月，用脚力、眼力、脑力、笔力，真实记录这个贫困村"一步跨越千年"的艰苦而伟大的脱贫攻坚历程。在《脱贫大决战——我们的故事》的第三集《点亮心灯》中，讲述了发生在广西昭平县江口小学的两个支教故事，以及为贫困地区青少年开启全新人生的百年职校的故事，接地气的叙事表达不仅生动阐释了"五个一批"工程中的"发展教育脱贫一批"的丰富内涵，也让观众看到曾因无数人的爱心和帮助走出贫困的"山里娃"，如今也有了一技之长，还带着爱去反哺社会，让这份爱心接力传递下去。

纪录片用镜头记录和赞颂人民创造历史的伟大进程，褒扬为民族复兴奋斗的拼搏者和为人民牺牲奉献的英雄们，弘扬主旋律、传播正能量、引导人们求真向善。2021年的建党百年主题纪录片，纪录片工作者们注重将宏观历史与微观个体进行有机结合，以生动的人物、动人的故事和饱满的情感打动人心，同时注意辅以多元化的表达手段赋予多维度的美学内涵，为作品打造丰厚的艺术感染力。

二是积极应用先进技术，提升纪实艺术感染力。高新视频技术在纪

录片领域的应用有效提高纪录片的质量、画面以及表现力，也为纪录片拓展表达边界、探索新的题材类型、创新纪录片业态样态、增强高质量纪录片供给提供了有力技术保障。近年来，《下一站，火星》《我们的征途》等一批航天题材纪录片，在对视听技术的深入运用中，用更形象、更贴合的方式描绘航天事业的发展轨迹。航拍、微距、显微、超高速、极速拍摄等高新技术，也为打造超级视觉盛宴突破纪录片表达边界提供了强大技术支持。其中航拍技术在纪录片中的应用已经越来越普遍，比如从《鸟瞰中国》到《航拍中国》都使用全航拍完成，为纪录片航拍实践树立起了技术标杆。云计算、人工智能、VR等数字技术也得到探索应用，为纪录片创新表现形式和视听体验提供了新的技术支持。《水果传》大量运用微距摄影、动画等表现手法，展现水果的演化智慧，带领观众进入前所未见的新鲜、缤纷、活力四射的神奇水果世界。系列融媒体短视频《武汉：我的战"疫"日记》第三集《"云监工"下诞生的武汉医院》，以云摄像头为主人公自述了武汉市火神山医院的建设过程，人声配音采用人工智能（AI）仿真机器人，都进一步突破纪录片的表达边界，以高新技术营造出独特的视听体验。

五、强化政策引领，助力行业高质量发展

国家广播电视总局作为行业管理部门，积极出台政策牵引行业发展。从2010年出台的《关于加快纪录片产业发展的若干意见》，到2022年最新出台的《关于推动新时代纪录片高质量发展的意见》，国家广播电视总局深刻把握纪录片行业的发展规律，从繁荣创作生产、做强行业主体、提升传播能力、提高管理效能、加强人才培养等方面精准施策，积极完善服务、保障、管理工作机制，持续为国产纪录片创作发展提供方向引领和政策支持。同时，部分省区市在国家广播电视总局政策导向的基础上，结合自身实际情况，将纪录片作为建设文化大省强省的重要支点，高位布局，为纪录片发展注入新动能。

一是规划题材，锚定方向。2018年，国家广播电视总局发布《关于

实施"记录新时代"纪录片创作传播工程的通知》,动员、引导广大纪录片人真实记录全国人民奋进新时代、追求美好生活、实现中华民族伟大复兴中国梦的昂扬之气。2020年、2022年,公布2021—2025年"十四五"纪录片重点选题规划(第一批、第二批),围绕2021—2025年党和国家重要时间节点、重大活动安排,规划了包括建党百年、脱贫攻坚、抗击疫情、国家重大发展战略、中华优秀传统文化等多个主题纪录片218部。

二是扩大播出,助力传播。2010年印发《关于加快纪录片产业发展的若干意见》,对播出纪录片的专业频道、栏目予以政策支持和鼓励,支持和鼓励地方电视台上星频道和地面频道开设纪录片栏目,增加纪录片的播放,2013年,规定上星综合频道平均每天至少播出30分钟国产纪录片,在此基础上2018年再发新规,要求每个电视上星综合频道全年在黄金时段播出国产纪录片总量不得低于7小时,以播出增长牵引行业发展。此外,国家广播电视总局通过对重点题材作品加大编排播出力度,充分调动各级广播电视播出机构形成优秀纪录片播出的整体声势和传播的聚合效应,进一步提升精品力作影响力。

三是扶持精品,驱动发展。提升质量是纪录片行业发展的生命线,国家广播电视总局始终聚焦聚力精品创作生产开展工作。2012年启动实施优秀国产纪录片及创作人才扶持项目,每年对80个左右的纪录片项目、机构和人才予以扶持和鼓励。2015年以来,国家广电总局依托工程项目、扶持计划,围绕党和国家重要时间节点和重大宣传主题,扶持创作了《我们走在大路上》《长江之恋》《希望的田野》《落地生根》等百余部纪录片,推动纪录片繁荣创作生产,推出精品力作。实施优秀国产纪录片推荐制度,自2011年发布《关于推荐优秀国产纪录片的通知》起,每季度组织开展优秀国产纪录片推荐播映工作,到2021年共推荐了优秀作品40批次、1600多部。

四是多措并举,培养人才。纪录片人才队伍建设是行业发展的重要支撑,国家广播电视总局通过各种方式促进形成相关人才培养、发现、使用和激励机制。自2012年起,年度优秀国产纪录片及创作人才扶持项目共评选出优秀创作人才121人次。"百人百部中国梦短纪录片扶持计划"通过扶持中国梦主题现实题材短纪录片创作,将扶持精品和培养人才相

结合，发掘培养纪录片青年导演和人才。在全国广播电视和网络视听行业领军人才工程、青年创新人才工程等工作中，也对纪录片人才予以关注和倾斜，并加大对优秀创作人才的专题培训。自 2019 年起，每年针对纪录片创作开办"纪录片创作人员培训班""全国'记录新时代'纪录片创作人才培训班"等专项培训，邀请行业主管部门、优秀创作者和相关专家学者交流授课，通过多种形式加强纪录片人才培养。

记录新征程　见证新时代

从纪录片创作看电视文艺十年来的创新发展

夏　蒙

中央广播电视总台导演、国家一级编剧

纪录片是国家的相册，也记录着一个国家前行的足迹。

2012年11月8日召开的中国共产党第十八次全国代表大会，具有划时代的意义。新一届中央政治局常委集体亮相时，新当选的中共中央总书记习近平以朴实无华的语言做出庄严承诺：人民对美好生活的向往，就是我们的奋斗目标！

十年来，中国纪录片人一步一个脚印，用镜头记录了以习近平同志为核心的党中央，带领中国人民为实现中华民族伟大复兴的中国梦奋进新时代的伟大征程。

2013年1月1日，海内外许多电视观众发现了一个最新开播的频道，中央电视台纪录频道从这一天上午8点正式开播，这个24小时全天候播出、信号覆盖全球的纪录频道，是中国第一个国家级的专业纪录片频道，也是第一个从开播之始就面向全球采用双语播出的频道。央视纪录频道开播十余年，见证了中国纪录片十年发展变化的足迹。

与央视纪录频道开播几乎同时推出的陈晓卿团队创作的

纪录片《舌尖上的中国》，成为中国纪录片这十年的开端之作。这部纪录片以细腻的笔触、优美的画面、好奇心满满的解说，将中国人对温饱的渴望、对美好生活的向往和赞美，表达得淋漓尽致，也成为此后趋之若鹜的美食纪录片争先效仿但难以超越的一部经典之作。而另一部悄然开播，关注度却持续走高的纪录片是中央电视台纪录频道制作的纪录片《超级工程》。这部纪录片出自年轻的导演李炳之手，节奏明快，叙述流畅，将纪实性、知识性以及超级工程背后的人物故事有机地融为一体，开播之后，收视率持续走高，尤其吸引海外观众的眼球，发行至170多个国家和地区，创下十年来中国纪录片海外发行的最高纪录。

这一时期，同样题材新颖、内容充实、制作十分到位的纪录片还有《军工记忆》和《大国工匠》。这两部纪录片虽然没有像《超级工程》那样着力求国际化表达，但却与《超级工程》异曲同工，将原本可能枯燥刻板的机械制造、零部件加工这类工艺流程的记录，注入了人的生命和灵魂，从而使作品获得了顽强的生命力。十年来，在纪录片作品不断更新的过程中，这两部纪录片始终有忠实的观众，成为中国人"工匠精神"的形象读本。

在急剧变革的时代，乡村的变迁、城市的转型，让人们对留住乡愁，追寻往昔的记忆有了更多的渴望。从播出形态来看，《记住乡愁》也许只是一个栏目，但从日积月累的丰富内容和记录的地域广度来看，这个节目完全可以视为一部内容广泛的乡村题材系列纪录片。同样类型的还有《远方的家》。人们似乎也愿意将这类边走边看的纪实性拍摄当作系列纪录片来看待。

与这类栏目化纪录片的表达方式不同，从摄影记者转型为纪录片导演的焦波，同样是以农村为题材进行创作，其《乡村里的中国》《出山记》等纪录片作品却能让人从中感受到创作者个人的执着精神和坚韧不拔。和焦波一样在纪录片里不断展示个人魅力的还有马志丹工作室出品的系列纪录片。聚焦农村、聚焦寻常百姓生活的同时，关注扶贫攻坚、关注时代热点成为马志丹工作室这一时期纪录片的常态。植根于黑土地的女导演沈书，十年来的纪录片创作也颇可称道，《希望的田野·拉林河畔》《兴安岭上》这些带有浓郁地方特色的纪录片，为她和团队赢得了广泛的声誉。

回顾十年来的纪录片创作，人们在回味吴文光、孙增田、张以庆、康健宁、段锦川、金铁木等优秀纪录片导演的作品时，一批同样在上一个十年非常活跃的纪录片人依然不断推出新作，每一部作品都显示出他们惊人的实力。梁碧波、彭辉、王新建、陈真、陈宏、周兵，与这一时期许多优秀纪录片息息相关。而学院派纪录片创作的代表人物则首推张同道与徐蓓。张同道的《贝家花园》《文学的故乡》《零零后》能让人品味出作品的书卷气与学术功底；徐蓓的《大后方》《城门几丈高》《西南联大》，几乎可以成为学院派的经典，剑桥大学社会人类学的教育背景，使她的作品不仅具有探索精神，还具有国际化的宏阔视野。近年来，《归途列车》《人间世》《手术二百年》等作品的出现，也预示了一批具有良好教育背景、不断探索与追求的纪录片人正在崛起。

历史人文类纪录片一直拥有广大的观众群体。十年来，在历史人文类纪录片的拍摄制作中，资深纪录片导演祖光的《五大道》《有一个学校叫南开》《过年的画》，都给人留下了十分深刻的印象。尤其是《五大道》，在100多年的历史风云中，追寻城市的历史记忆和蕴含于其中的人物故事，从而让一座城市有了一部活的影像志。这部纪录片的播出，还意外的带火了津门旅游，使天津这座多少有些欠缺存在感的城市在那两年间游客陡然增加了两成以上。

中国是一个历史悠久的国家，有着上下五千年文明史，是增强民族文化自信的源泉。十年来，中国纪录片人不懈的努力，出现了一批堪称优秀的弘扬和传承中华优秀传统文化的好作品。《我在故宫修文物》《如果国宝会说话》《国家宝藏》等纪录片从不同的角度，以小见大，从细微处挖掘中国历史的方方面面，一时间成为线上线下广受好评的作品。特别是《我在故宫修文物》"择一事终一生"的工匠精神和人生态度使许多观众深受感动。而篇幅浩大的《中国通史》这类试图以影像构建中国历史"连环画"的纪录片在普及历史知识方面做了有益的尝试。投资巨大的纪录片《中国》，以演员扮演历史人物、演绎历史故事的方式并非首创，却因颇具主观色彩的叙述备受争议，也刷新了人们对历史人文类纪录片的认知。

文献纪录片起源于上世纪二三十年代的苏联，百余年来，一直被视

为国家相册最重要的篇章。上世纪八九十年代，以刘效礼为代表的纪录片人，推出了《毛泽东》《邓小平》《让历史告诉未来》《望长城》等一系列优秀作品，使中国文献纪录片作品成为国家主流价值观最集中的体现载体之一。十年来，文献纪录片创作再塑辉煌，涌现了一大批优秀作品，成为新时代纪录片最为重要的收获。2013年，在习仲勋同志诞辰100周年之际，中共中央党史研究室、国家新闻出版广电总局和中央电视台联合制作的六集文献纪录片《习仲勋》在央视黄金档播出后好评如潮，该片创作者以十年磨一剑的创作态度，追寻这位老一辈革命家坎坷的足迹，以生动真实的口述历史、浓墨重彩的画面质感、大量珍贵的文献档案，塑造并还原了一个"大写的人"，从而使这部文献纪录片成为十年来一直广受关注的作品。

2014年10月，中共中央召开文艺工作座谈会，习近平总书记发表了重要讲话。在习近平总书记重要讲话精神的指引下，中国纪录片的发展又出现了许多可喜的变化，一批反映新时代中国前进步伐和奋斗历程的优秀纪录片作品不断出现，纪录片创作呈现出题材多样、内容扎实、形式不断有所创新的发展态势。

面对百年未有之大变局，如何讲好中国故事，让纪录片成为记录新征程、见证新时代的最好载体，也是我十年来不懈地努力和探索的方向。

十年来，我始终奋斗在纪录片拍摄的第一线，用双脚和车轮丈量大地，从鸭绿江畔到澜沧江边，从天山南北到雪域高原，我和团队走遍了30多个省市自治区，记录了多达3000T的高清纪录片素材。

从2015年初至2016年6月，由我担任总撰稿、总导演，拍摄制作了庆祝中国共产党建党95周年的32集文献纪录片《筑梦路上》。该片最大的亮点之一，就是让文献纪录片的撰稿从纯学术、纯理论回归于纪录片本体。在放弃了原有的学术文本后，我们另起炉灶重新撰写了20余万字的纪录片文本，并对纪录片从形式到内容进行了一系列大胆创新。在形式上追求快节奏、大容量，每分钟镜头数达25个以上，全片追求不露痕迹的剪辑，长达800分钟的纪录片，未使用一个带特效的剪辑；而在内容上则坚决摒弃那种在学术稿中填充画面的做法，全片以讲故事为主，阐释事理见长，注重细节表达，传递有温度的历史；努力让观众从

作品中感受到一种内在的力量。

该片在 2016 年播出后创下了央视该年度的收视纪录新高，这部 32 集的文献纪录片，让人们对红色纪录片耳目一新的印象，被主流媒体誉为一部关于中共党史的"里程碑式的纪录片作品"。这一年也是红军长征胜利 80 周年。魏继奎、迟鹏等导演的《震撼世界的长征》，赵曦导演的《长征记事》，闫东导演的《永远的长征》，分别从不同的角度对人类历史上这场非凡的远征进行解读，向人们展开了风格迥异的红色画卷。特别是《震撼世界的长征》，第一次以宏阔的国际视角，记录了长征给世界带来的震撼。

2017 年，我率领团队历时近两年，拍摄了六集文献纪录片《永远的军魂》，向中国人民解放军建军 90 周年献礼。为了拍摄这部纪录片，我们走边关、下连队、出南海、上天山，在拍摄人民军队现代化建设的同时，也不断追寻这支人民军队伟大的历史征程，以数万里的行程，数百小时的拍摄，为建军 90 周年献上了一份厚礼。五年过来了，这部六集纪录片至今仍然是许多基层官兵政治学习中必看的作品。

从 2018 年开始，我担任总撰稿、总导演带领团队开始拍摄纪录片《长江之歌》，在主题被要求多次变更的情形下，我们及时调整拍摄计划，先后推出了《长江序曲》《长江之歌》《长江纪事》三部关于长江的纪录片。特别是 2021 年 5 月播出的纪录片《长江之歌》，被誉为继《话说长江》之后，中央电视台推出的又一部关于长江的"史诗级"纪录片。在创作中借用了作家胡宏伟上世纪八九十年代《长江之歌》歌词作为每一集的片名。《我们赞美长江》《你从远古走来》《你从雪山走来》《挽起高山大海》《浇灌花的国土》《推动新的时代》作为分集名，以王世光老师的《长江之歌》主旋律作为贯穿全片的旋律，以此向经典致敬，向那些感动过无数观众的优秀作品致敬。这部纪录片以大气磅礴的拍摄、优美的文本、宏阔的视野，描绘出一幅新时代的长江万里图，在海内外获得广泛赞誉。

2020 年我带领团队拍摄制作了四集纪录片《魅力纳米比亚》。第一次以中国人的视角、纪录片的形式，打量西南非洲这块美丽土地。我们记录了这个国家首任总统努乔马深情回顾与毛泽东、周恩来的交往，也

记录了年轻人在这块充满活力的土地上，拥抱这个国家的新生，成为建设国家的主力军。该片在中纳两国相继播出后，成为中纳两国建交30年的美好见证，也深受两国观众的喜爱。

多年来，我一直有一个愿望，希望以纪录片的形式为开国领袖毛泽东立传。2018年应湖南电视台邀请，由我任总撰稿之一和总导演参与了文献纪录片《中国出了个毛泽东》拍摄创作。我和党史专家李向前先生一起，摒弃了宏大叙事与主题先行的套路，从研究毛泽东的丰富史料开始，注重挖掘毛泽东革命生涯中的生活细节，从许多重大决策的台前幕后追寻毛泽东的心路历程。第一季《故园长歌》、第二季《东方欲晓》、第三季《换了人间》陆续在湖南卫视与芒果TV推出后，深受观众喜爱，让人们再次走近伟人毛泽东。该片获得2020年中国电视星光奖和中国电视金鹰奖，一批参与这部纪录片创作的年轻编导通过这部纪录片的拍摄迅速成长。

在创作完成32集文献纪录片《筑梦路上》之后，我对文献纪录片的创作又有了许多新的思考。为庆祝中国共产党成立100周年，在中央广播电视总台领导的支持下，我又开始进行百集文献纪录片《山河岁月》的创作与拍摄。从体量上讲，这是迄今为止篇幅最长、容量最大的以中共党史为题材的文献纪录片，也是我继《筑梦路上》之后编导的又一部鸿篇巨制。

为什么片名叫《山河岁月》呢？"山河"代表空间，代表着我们脚下这块中华民族生生不息的土地；"岁月"代表时间，代表着一代又一代中国共产党人践行初心使命的风雨历程。为了山河壮美，为了岁月静好，100年来，中国共产党领导中国人民英勇奋斗、流血牺牲，终于实现了从站起来、富起来到强起来的历史性飞跃，这就是《山河岁月》所展示的时间与空间，也是我们最想传递给观众的关于理想与信念的历史往事。面对中国共产党100年来走过的风云岁月和创造的人类历史上最伟大的奋斗篇章，纵然是100集的篇幅，在具体谋篇布局时还是必须面对许多内容取舍上的困难和史实表述上的风险挑战。

在两年多的时间里，我们以数十万公里的行程，记录了刻写在山河大地上的红色印迹，描绘了百年岁月里众多的英雄画像。因此我们从一

开始就确定一个创作目标：以"山河"为经，"岁月"为纬，交织出一部气壮山河、激荡百年、气象万千的红色史诗。

在《山河岁月》的美学追求上，我们努力追求一种诗意的表达。让英雄主义情感与浪漫主义叙事能够尽可能完美体现在这部史诗风格文献纪录片的每一个环节。我们对每一集的名字都不是以简单的事件与人物来命名，而是尽可能诗意地传递其表达的内容意涵。如《北方的天空》《去远方》《生如夏花》《故人生死各千秋》等等。

在前期拍摄与后期剪辑中，我和团队努力将这种诗意的表达和追求贯穿于每一集。比如《湘江北去》这一集，为了表现毛泽东在湖南五县调查农民运动情景，我们设计了一段大树参天、碧空如洗的画面；在《生如夏花》这一集，画外音表现蔡畅回忆母亲葛健豪时，夕阳映照着茂盛芦苇荡，温暖而明亮；讲到瞿秋白的故事时，出现了二胡演奏《江南第一燕——致秋白》的音乐和唯美的画面，这支二胡协奏曲由著名作曲家何占豪创作，曲名来自瞿秋白的诗句"我是江南第一燕，为衔春色上云梢"……

我们试图用这些诗意的表达来抒发革命情怀，同时也以富有激情的讲述，向中国共产党百年历史致敬，向无数的革命先烈致敬。

我们努力让这部百集文献纪录片《山河岁月》做到影视文本和画面影像完美结合、相得益彰，将历史文献与影像资料相互印证、夯实历史，将口述历史与田野调查完美结合、真实可感，将前期用心拍摄与后期精心制作有机结合、相互统一，将音乐主题与内容表达保持一致、情绪饱满，将剪辑节奏与叙述过程深度契合、简洁明快，将动画特技与包装形式高度融合、风格统一。

在这部文献纪录片的拍摄过程中，我们走遍了全国的30多个省市自治区。2500分钟的长度，集数多达百集，彰显了国家电视台的协作精神与综合实力。中央广播电视总台旗下的中视北方影视制作有限公司为我们搭建了具有国际一流水准的工业化纪录片生产线。在拍摄完成百集文献纪录片《山河岁月》的同时，我们在同一条生产线上还同时制作了六集纪录片《长江之歌》《长江纪事》，四集纪录片《为人类谋进步》，以及八集纪录片《山河岁月》国际版。这条工业化纪录片生产线（制作岛）

的建立，也为今后制作更多的大型纪录片创造了有利的条件，积累了宝贵的经验。

习近平总书记在中国文联十一大、中国作协十大开幕式上的讲话中指出：以文化人，更能凝结心灵；以艺通心，更易沟通世界。广大文艺工作者要立足中国大地，讲好中国故事，以更为深邃的视野、更为博大的胸怀、更为自信的态度，择取最能代表中国变革和中国精神的题材，进行艺术表现，塑造更多为世界所认知的中华文化形象，努力展示一个生动立体的中国，为推动构建人类命运共同体谱写新篇章。

纪录片之所以归入艺术的范畴，而不是新闻范畴，就是因为纪录片特有艺术属性，最通行的看法就是纪录片也要讲故事，纪录片要有美学上的追求，首先是真，其次是善和美，对创作纪录片的编导们有艺术素质上的要求，前期的画面，后期的包装、音乐、剪辑节奏等都要求编导有能力把握好。这一意义上来说，总结十年来纪录片创作的艺术成就，向全世界讲好中国故事，是中国纪录片人应有的使命与担当。

迈向高质量创新发展阶段

新时代中国纪录片发展透视

何苏六
中国传媒大学新闻传播学部副学部长
中国纪录片研究中心主任

韩　飞
中国传媒大学电视学院副教授

党的十八大以来，中国纪录片事业和产业迈入前所未有的蓬勃发展期。回顾十年发展历程，中国纪录片在社会功能上，自觉承担起"举旗帜、聚民心、育新人、兴文化、展形象"的使命任务；在内容创作上，不断开拓创新，聚焦时代命题，反映社会关切，坚持人民主体，讲好中国故事；新媒体崛起、新技术赋能、媒体深度融合浪潮，让纪录片业态在"新旧动能转换"中迎来重塑。在政策、市场和人民需求的共同助力下，中国纪录片事业正逐步构建起"国家主导、产业运作、多主体协同"的新发展格局。十年来，一批纪录片精品佳作相继涌现，作品题材和形态更加多样，丰富了社会主义文艺生态。中国纪录片正在向高质量发展阶段迈进。

一、国家政策支持纪录片事业蓬勃发展

国家政策支持是中国纪录片事业发展的核心力量。国家政策可分为"限制"和"支持"两种制度性话语,前者旨在遏制影视行业过度商业化、泛娱乐化等不良现象,维护国家文化安全和意识形态安全,营造健康的文化生态;后者如要求每个电视上星综合频道"平均每天 6 时至次日 1 时之间至少播出 30 分钟的国产纪录片",继而要求这些频道"全年在 19:30-22:30 时段播出国产纪录片总量不得低于 7 小时"等,旨在超越市场,通过政策性引导,拓展优秀影视内容和类型的传播渠道。总体来看,在国家近十年的调控政策中,纪录片被作为"国家相册",享受到了政策红利。

关于纪录片的针对性支持政策方面,继 2010 年国家新闻出版广电总局《关于加快纪录片产业发展的若干意见》颁布后,国家广播电视总局在 2018 年宣布实施了"记录新时代"纪录片创作传播工程,2022 年又推出《关于推动新时代纪录片高质量发展的意见》。十年来,作为核心话语在纪录片相关政策文件中,"高质量""创新驱动""以人民为中心""社会效益"成为关键词,体现了国家对纪录片寄予更多的功能性期待。这些期待与新时代文化建设和国家战略需求相统一,并通过具体的机制和措施,如拓展纪录片播出平台和时段,深化融合传播与主题展播,季度和年度性推优,评奖表彰,人才与行业主体培育扶持,选题和题材规划方面通过一系列精品创作和传播工程项目等来落地。

二、"新旧动能转换"激发纪录片行业活力

近十年,也是中国纪录片产业"新旧动能转换"、产业结构深层次调整的十年。"新旧动能转换"即改造传统动能,激发新动能。[①] 电视媒体依然是纪录片生产传播的核心主体,在媒体深度融合、打造新型主流媒体的发展战略下,电视纪录片生产传播从观念到实践层面迎来重塑。题材从主流到多元的进一步辐射,形式上的微、短、长并行,渠道和观念上的多屏融合传播,以及部分主体从"频道制"向"中心制"的机制

① 韩飞、何苏六:《新旧动能转换视野下的中国纪录片产业发展》,《当代电影》2019 年第 9 期。

变革，让传统电视媒体的纪录片生产传播焕发出新气象。

新媒体快速崛起，一跃成为中国纪录片内容创新与产业变革的关键驱动力量，助推中国纪录片进入"网生时代"。腾讯、爱奇艺、优酷、哔哩哔哩、芒果TV等五大长视频平台，西瓜视频等中视频平台，抖音、快手等短视频平台，构建起网络空间的纪实内容生态格局。互联网场域下涌现一批MCN机构、PGC机构、自媒体机构和个体，丰富了纪实内容生产传播的主体，进一步推动建立起中国纪录片的市场化、产业化运作和多主体协同格局。新媒体纪录片在强商业导向和用户意识的同时，丰富题材类型，探索新商业模式，延展纪录片生存边界。同时，在网络内容生态治理语境下，纪录片不仅成为重要的网络视听产品，也成为互联网平台主流文化建设的重要抓手。

新技术赋能，推动了纪录片的品质提升以及类型与美学革新。近十年来，4G、5G通信技术迅速迭代，让高影像品质纪录片的移动化、碎片化、流媒体实时观看成为可能；新一代互联网技术塑造了新的观看和体验场景，"弹幕"等实时互动形式成为"新常态"；互联网评论呈现了与专业评论不一样的视角和诉求，成为创作重要的参考标准；用户反馈效率的提高，让评价反哺创作的机制得以可能在一部片中实现。航拍技术从遥不可及到朝平民化方向发展；水下摄影、显微摄影、红外摄影等特殊视角从个别摸索走向规模化应用，丰富了纪录片对万千世界的视野呈现。技术革新驱动纪录片发展同融媒环境相接洽，催生出"融合型纪录片"这一新的创作观念和类型，这类创作以多样态、数字化的视觉呈现技术为核心，创新融合各种开放素材、视听元素与表现手法，实现纪录片类型创作上的范式转换，具体表现为纪录理念、视听表达和情境互动等多方面的融合创新，如《如果国宝会说话》《美术里的中国》《"字"从遇见你》等。纪录片，真正开始"融起来"。① 此外，在"人工智能+大数据+算法"等智能革命浪潮推动下，AI配音、影像智能修复等应用到纪录片领域，拓展了纪录片的表现力；在让创作主体科学开掘更多元题材的同时，也让作品更精准匹配用户。数据，成为纪录片业的血液。

技术最大的赋能是面向用户。过往纪录片由专业机构、精英群体主导的制播格局在近十年被真正打破。记录影像成为每个手持智能手机、

① 韩飞、王侯:《纪录片，"融起来"》，《文艺报》2022年6月15日。

大疆飞行器、GoPro，使用抖音、快手、秒拍、美图秀秀的个体的表达媒介和社交话语，让每个人成为生活的记录者，成为自己的导演。公众个体创作的纪实短视频构成了当前纪实内容生态的重要组成部分。同时，这些内容也可以通过网络"众筹"的方式，聚合成像《烟火人间》《武汉：我的战"疫"日记》《手机里的武汉新年》《一日冬春》这样的纪录片。这些"聚合型纪录片"，让传统的"创作主体"内涵被消解。创意和表达，而非"记录"过程，构成了一部作品的主体性。"众筹"不仅革新了纪录片的创作模式，也作用到生产到传播的全链条，众筹资金、众筹素材、众筹观影……这一切得益于互联网技术对特定用户的连接与聚合，从而构成纪录片生产传播的"群聚模式"。这种新型模式，凸显了公众价值，是中国纪录片走向"公众时代"的有力注脚。

三、社会功能拓展助推创作景观繁荣

（一）重大主题纪录片观照主流现实、主流文化、主流价值

影视文化生态的"天平"一边指向市场，一边指向意识形态。在国家维护这一生态，防止过度市场化、娱乐化带来的生态失衡的过程中，纪录片被政策性"赋能"，必然要在这十年发展中承担更多以主流意识形态建构和主流文化传播为核心的使命任务。

新时代以来，中国纪录片呈现出更加强烈的"主流化"回归态势，并积极探索主流价值与主流市场有机融合的"新主流"路径，创作更多面向主流观众，观照主流现实，传递主流文化，弘扬主流价值观的"新主流纪录片"。

重大主题纪录片创作一派繁荣，是主流纪录片的主力军。重大主题纪录片聚焦党和国家宣传的主题、主线，投入大、数量多、品质精，享受优质的传播资源。

一些作品以"献礼片"作为重要定位，在特定主题时间节点集中推出，传播力、影响力巨大（见表1）；还有一类是阐释和宣介国家重大战略思想和顶层设计的政治传播作品，如阐释社会主义核心价值观内涵为主题的

《国魂》(2014),"中国梦"主题的《百年潮·中国梦》(2014)、《中国梦·中国路》(2014)、《劳动铸就中国梦》(2015)、《筑梦路上》(2016),讲述国家经济建设蓝图的《五年规划》(2016),宣传"一带一路"倡议的纪录片《丝路,重新开始的旅程》(2013)、《对望:丝路新旅程》(2015)、《一带一路》(2016)、《丝绸之路经济带》(2017)、《共筑未来》(2019),反映国家反腐力度、从严治党决心、司法和监察制度改革的《作风建设永远在路上》(2014)、《永远在路上》(2016)、《打铁还需自身硬》(2017)、《巡视利剑》(2017)、《红色通缉》(2019)、《国家监察》(2020)、《中国司法》(2020)、《正风反腐就在身边》(2021)、《零容忍》(2022),以及反映我国脱贫攻坚和乡村振兴战略的纪录片、国家话语下的抗疫纪录片等。这类纪录片以大众传播为主,并辅以组织传播,起到了增进共识、凝聚人心、社会动员、国族意识建构等作用,纪录片培根铸魂的功能彰显。

表1:党的十八大以来代表性献礼纪录片

年份	主题	代表纪录片
2015	抗日战争暨世界反法西斯战争胜利70周年	《东方主战场》《大后方》《改变世界的战争》
2016	长征胜利80周年	《长征》《长征纪事》《红军不怕远征难》《永远的长征》
2017	党的十九大;建军90周年;香港回归20周年	《不忘初心 继续前进》《将改革进行到底》《我们这五年》《大国外交》《辉煌中国》;《从胜利走向胜利》《强军》;《紫荆花开》
2018	改革开放40周年	《我们一起走过——致敬改革开放40周年》《必由之路》《中关村》《小岗纪事》《四十年四十个第一》
2019	新中国成立70周年;澳门回归20周年	《我们走在大路上》《从〈中国〉到中国》《彩色新中国》《国歌》《淮海战役启示录》《中国出了个毛泽东·故园长歌》《第一日》《见证初心和使命的十一书》;《澳门二十年》
2020	抗美援朝70周年;全面建成小康社会	《为了和平》《抗美援朝保家卫国》《英雄》《英雄儿女》《刀锋》《热的雪——伟大的抗美援朝》;《2020我们的脱贫故事》《我的扶贫年》《中国扶贫在路上》
2021	建党百年	《山河岁月》《敢教日月换新天》《百炼成钢——党史上的今天》《百炼成钢 中国共产党的100年》《白山黑水铸英魂》《留法岁月》《重返红旗渠》《党的女儿》《八月桂花遍地开》

近十年，重大主题纪录片的创作总体来说与时代共振、与人民共情，彰显出鲜明的时代特质和以人民为中心的创作导向。部分作品虽仍带有"形象化的政论"的创作模式印记，但更强调以人民为主体，展现新时代中国人民对美好生活的向往，讲述了中国人民奋斗圆梦的故事，并凸显了中国共产党的领导。

许多重大主题作品契合了"新主流纪录片"的创作观念和价值取向，思考如何把党和国家层面的政治意识形态话语转化为人民喜闻乐见，思想性、艺术性、观赏性相统一的大众传播产品，带来了一定话题效应和口碑，很大程度上解决了以往一些创作生产和观众的"错位"问题。

（二）现实题材纪录片探索"建设性美学"

纪录片被称为"社会和人类生存之镜"。纪录片实现什么样的现实关注，这体现了一个时期纪录片的气质和品格。历史上，现实题材纪录片有过两种创作误区，一种是过度热衷歌颂现实中"美"的一面，让现实纪录片异化为单纯的"成就巡礼片"，宣传味重而缺少"泥土味"，"现实"沦为了空中楼阁、温室盆景；另一种是打着现实主义的幌子，满足个人表达欲，放大社会的阴暗面和矛盾冲突，作品往往呈现出一种阴郁和灰暗的基调，单纯偏狭地批判且缺少价值引领。近十年来，我国现实题材的纪录片创作呈现出一种建设性美学特质，立足平民叙事、彰显人文关怀；深入现实，表现出对社会、时代、人性的敏锐洞察；不回避矛盾，但注重呈现矛盾的化解过程，提供方案或信息；基调温暖，理性与感性有机融合；呈现真善美，追求光明与向上，在审美和价值取向上偏向建设主义，因此可以称之为"建设性纪录片"[①]。

近十年，《乡村里的中国》（2013）、《高三16班》（2014）、《急诊室故事》（2014）、《高考》（2015）、《我只认识你》（2015）、《我的诗篇》（2015）、《生门》（2016）、《摇摇晃晃的人间》（2016）、《人间世》（2016、2019）、《中国人的活法》（2017）、《我们这五年》（2017）、《镜子》（2017）、《希望的田野·拉林河畔》（2017）、《绝境求生》（2017）、《落地生根》（2018）、《出山记》（2018）、《大三儿》（2018）、《生

① 韩飞：《功能驱动与建设性表达：2021年中国纪录片创作发展研究》，《当代电视》2022年第1期。

活万岁》(2018)、《小岗纪事》(2018)、《巡逻现场实录 2018》(2018)、《派出所的故事 2019》(2019)、《三矿》(2019)、《四个春天》(2019)、《守护解放西》(2019、2020、2022)、《城市梦》(2020)、《棒!少年》(2020)、《人生第一次》(2020)、《希望的田野：乌苏里新歌》(2021)、《落地生根》(2021)、《流动的中国》(2021)、《我不是笨小孩》(2021)、《我们如何对抗抑郁》(2021)、《真实生长》(2022)、《人生第二次》(2022)等作品从普通人、身边事入手，见微知著，为新时代下的中国留下个体化影像样本与充满温暖和现实关怀的影像故事。2020 年新冠疫情暴发以来，传统电视和新媒体平台都推出了大量反映疫情的纪录片作品，如《同心战"疫"》《一级响应》《武汉战疫纪》《第一线》《武汉：我的战"疫"日记》《生死金银潭》《英雄之城》《金银潭实拍 80 天》等，现实感强烈、人文关怀意识突出。此外，公共职业类纪录片形成创作风潮，这些纪录片关注医生、教师、民警、消防、城管、法官、士兵，还有的关注科学家、工匠、学者、明星，深入他们的职业空间，对特定职业进行现实还原和揭秘。这些职业人群大多为社会服务者，对他们职业形象的再建构，也起到了一定的社会沟通和矛盾缓和作用，这种创作也是富有建设性价值的。

（二）历史和文化类纪录片建构文化自信

历史和文化类纪录片在长期历史发展中积累了更为丰富的经验和人才，近十年，仍然是产出主力。《舌尖上的中国》(2012、2014、2018)、《故宫 100》(2012)、《China·瓷》(2012)、《春晚》(2012)、《先生》(2012)、《下南洋》(2013)、《京剧》(2013)、《茶，一片树叶的故事》(2013)、《国脉》(2013)、《牡丹》(2014)、《宋之韵》(2014)、《瓷路》(2014)、《船政学堂》(2014)、《五大道》(2014)、《园林》(2015)、《河西走廊》(2015)、《我在故宫修文物》(2016)、《本草中国》(2016)、《中国文房四宝》(2016)、《孔子》(2016)、《锦绣记》(2016)、《了不起的匠人》(2016—2019)、《茶界中国》(2017)、《西南联大》(2018)、《孤山路 31 号》(2018)、《中国

美》（2018）、《风味人间》（2018、2020、2021）、《如果国宝会说话》（2018、2020）、《原声中国》（2019）、《天下徽商》（2019）、《城门几丈高》（2019）、《但是还有书籍》（2019、2022）、《从长安到罗马》（2019、2020）、《文学的故乡》（2020）、《掬水月在手》（2020）、《西泠印社》（2020）、《中国》（2020、2021）、《我在故宫六百年》（2021）、《九零后》（2021）、《书简阅中国》（2021）、《美术里的中国》（2022）、《"字"从遇见你》（2022）、《舞台上的中国》（2022）等纪录片相继推出，中华优秀文化以纪录片作为载体，实现了"创造性转化和创新性发展"，成为延续中华文脉、建构文化自信的重要表征，不少作品也成为跨文化交流与文明互鉴的重要文本。

近十年，美食人文、聚焦工匠精神或聚焦非遗文化传承的纪录片经历了持续热潮。尤其是美食纪录片，进一步根据地域、时间、时节、食材进行细分，部分进行 IP 化、品牌化开发，市场反响热烈。在创作和美学表达上，历史文化类纪录片制作精良、指意深厚、视听精美，一些作品尝试将中华美学、东方美学融入文本表达中，构建出中国纪录片的民族化身份。

（三）自然和科技类纪录片突破式发展

自然类、科技类纪录片是两种大类型的统称。自然类纪录片，包括了生态环保类、动植物类、自然和人文地理类等子类型。科技题材，包括了硬科技和带有科技成分的工程、制造业等方面的纪录片。近十年，伴随中国的现代化进程和"美丽中国"建设，这两大类纪录片迎来突破式发展，基本补齐了题材短板，体现了我国纪录片事业发展的日趋成熟。

自然和人文地理类纪录片创作显现出更加多元的气象和格局，手法更加精湛。《鸟瞰中国》（2015、2018）、《大太平洋》（2017）、《航拍中国》（2017、2019、2020）、《极致中国》（2018）、《水下中国》（2019）、《蔚蓝之境》（2020）等影片上天入地下海，将观众的视野延伸到更广阔的自然和地理空间；《大运河》（2013）、《中国大运河》（2014）、《大黄山》（2014）、《秘境广西》（2015）、《美丽西江》（2016）、《塔里木河》(2016)、《来自喜马拉雅的天河》（2018）、《香

巴拉深处》（2018）、《长江之恋》（2019）、《东向大海》（2020）、《山河新疆》（2020、2022）、《长江之歌》（2021）、《松花江》（2021）、《大河之北》（2021、2022）等作品，不仅仅有对地方自然地理景观的描绘，还有本区域更加深邃厚重的人文底蕴阐释；《第三极》（2015）、《极地》（2017）、《天山脚下》（2018）、《大地情书》（2020）、《天山南北 中国新疆生活纪实》（2021）则注重对特定地理空间中蕴藏的人类普遍的生存状态和情感状态的洞悉，片中的故事和人物拥有最朴素且最动人的力量，让人萌生对这片热土的向往；此外还有《了不起的村落》《中国村落》《中国影像方志》《地理中国》《走遍中国》《远方的家》等系列纪录片节目和栏目，深入中国地方，弥漫着数不尽的文化乡愁；《自然的力量》（2016、2022）、《家园：生态多样性的中国》（2018）、《青海：我们的国家公园》（2021）、《国家公园：野生动物王国》（2021）、《万物之生》（2022）等聚焦美丽中国和生态文明建设，以及国家公园创建，描绘中国的自然和生态美景，传递和谐共生的思想，也成为一张靓丽名片；其余代表性植物类纪录片还有《水果传》（2018、2019）、《影响世界的中国植物》（2019）、《花开中国》（2020）等；动物类纪录片《隐秘王国》（2014）、《野性的终结》（2014）、《黑颈鹤》（2015）、《大天鹅》（2017）、《我们的动物邻居》（2019）、《鹭世界》（2020）、《天行情歌》(2020)、《离不开你》（2021）、《雪豹的冰封王国》（2021）等佳作。

科技题材方面近十年推出了《互联网时代》（2014）、《创新中国》（2018）、《大数据时代》（2019）、《你好 AI》（2019）、《手术两百年》（2019）、《飞向月球》（2019、2021）、《Hi，火星》（2020）、《智造美好生活》（2021）、《智慧中国：前沿科学》)（2021）、《飞越苍穹》（2022）等作品；工程类纪录片有《超级工程》（2012、2016、2017）、《大国重器》（2013、2018）、《港珠澳大桥》（2018）、《大工告成》（2020）等。科技和工程类纪录片构建了现代化中国的影像样貌，生动展现了新时代国家经济建设成就、制造业转型发展、创新驱动战略，是国家硬实力的"软"传播，同时也建构了一个个"人类奇观"，成为全人类的智慧结晶。

（四）纪录片助力我国国际传播能力建设

如果说新世纪的头十年是全球化浪潮下中国纪录片市场化与国际化的局部试水，那么进入新时代以来，在"讲好中国故事，传播好中国声音"的国家战略需求下，各类型的纪录片都不约而同将国际传播纳入任务清单，许多作品国际传播观念和手段、叙事和话语方式、路径与策略都发生了较大改进，它们共同构成了对真实、立体、全面的中国的影像化呈现。

历史和文化类纪录片方面，《舌尖上的中国》《风味人间》《风味原产地》等作品，打造了美食人文纪录片全球生产与传播的中国样本；《透视春晚：中国最大的庆典》《世界上最大的生日庆典》《中国春节》以他者视角，将中国的节日故事传播海外；《故宫100》《京剧》《长城》创新类型、话语和营销方式，传播中华优秀文化；《从〈中国〉到中国》《从长安到罗马》建构平行时空，以"元纪录片"形式完成了跨文化叙事与传播；《南京之殇》采用中外合拍手段，以"纪录剧"样式进行南京大屠杀题材的国际化书写；《中国》探索了情境美学视阈下中华文明的视听呈现，体现了纪录片人的文化想象力。自然类纪录片《国家公园：野生动物王国》《我们诞生在中国》汲取中国生命哲学观念，传递东方生命伦理。《第三极》《极地》等涉藏类人文地理纪录片，实现了生命美学视域下藏文化的创新表达。《大工告成》《超级工程》《港珠澳大桥》是"大国工程"纪录片对当代中国形象的建构与传播。重大题材纪录片国际传播实现类型化拓展：《习近平治国方略：中国这五年》堪称中国治国理政故事的"新政论"表达；《勇敢者的征程》《功夫学徒》分别以体验类纪实节目的方式，探寻中国的红色印记和当代发展；《我们正青春》以融媒体微纪录片形式对外讲好中国共产党的故事；《共同的追求》《真实中国：民主自由人权探索之旅》"以小见大"，主动碰触民主、自由、人权的大命题，传递人类共同价值。纪录片国际传播路径革新，主动进行话语博弈和议程设置：CGTN新疆反恐纪录片"四部曲"主动披露新疆反恐真相，驳斥了西方媒体对新疆的不实报道；《武汉战疫纪》以影像时效性主动设置新冠报道议程；《中国面临的挑战》以问题导向，直面"硬核"热点议题，回应西方关切。"一国一策"与精准传播贯彻

实施：例如《这里是中国》《我们的男孩》等作品扎实开展对俄传播；《光阴的故事》《家在青山绿水间》是面向东南亚周边国家的影像传播实践。人类命运共同体与共情传播成为重要观念：例如《变化中的中国·生活因你而火热》《做客中国：遇见美好生活》《柴米油盐之上》立足他者视域和共情传播，生动讲述中国人的奋斗和脱贫故事；《与全世界做生意》分享了全球化视野下中国人的生意经和经贸交往故事。此外还有像李子柒的文化纪实短视频，打造文化IP、发力自媒传播，塑造田园诗意的中国印象；《你所不知道的中国3》《野性四季：珍稀野生动物在中国》《中国的宝藏》《伟大诗人杜甫》以中外合拍方式，助力中国题材走出去。

总体来看，中国纪录片"国家主导、产业运作、多主体协同"的国际传播新格局正在形成；中外合作步入常态，合作传播水平提高；国内制播主体话语权有所提升，实现差异化发展；新媒体成为纪录片国际传播的新兴动能要素；纪录片服务国家战略传播能力增强，"新主流"路径渐显；提升观赏性和吸引力成为共识，制作水准提升；"文化产品"身份渐显，尝试从"讲好中国故事"向"卖好中国故事"的转型探索；供给侧调整下，产品结构局部改观；本土化传播意识增强，落地手段尝试精细化。

（五）形态创新与边界延展

中国纪录片进入产业化发展阶段，对用户意识、市场意识的强调，和对于标准化、类型化生产的探索，让纪录片突破传统本体，延展出更多创新形态。中国纪录片借鉴利用更多表现元素，如果说情景再现、扮演、数字特效、动画元素的运用过去还被质疑，这一时期已被大部分观众接受，在有些被归为纪实类的产品中，非纪实元素甚至占据了主体部分。

"纪实+"或"纪录片+"作为融合创新的观念和方法，进一步作用于纪录片的内容和产业变革。一方面，纪录片与其他视听文本元素嫁接，形成新的泛纪实内容形态产品，如《客从何处来》《历史那些事》《此画怎讲》《奇妙之城》《勇敢者的征程》《跟着唐诗去旅行》《重返红旗渠》《中国》《美术里的中国》《青年理工工作者生活研究所》等；另一方面"纪实"被纳入大影视文娱产业乃至其他行业领域中，成为拓展产业价值链的

重要抓手，如"纪实+影视"模式下的"纪录番外篇"，"纪实+文旅"模式下纪录片对城市和乡村形象的影像建构，"纪实+商业"模式下《人生一串》《风味人间》这些品牌产品的商业化开发和转化，"纪实+出版"模式下纪录片图书、音像和数字产品的版权开发。纪录片作为一种非虚构的"呈现"和"认知"媒介的应用，以及纪实作为一种方法的应用，"真实"作为一种独特看点和心理感受的价值，将在整个传媒产业生态领域发挥更大的作用。①此外，纪录片的边界与内涵也在跨界融合和泛纪实浪潮下，面临着被重新定义和评估的问题，这有赖于学界的审慎思量。

四、反思与前瞻：中国纪录片高质量发展的问题域

十年来，我国已然成为一个纪录片大国，但还不是一个纪录片强国。立足新发展阶段，面对新时代文化强国建设目标，中国纪录片事业需要强化"问题意识"，明确新时代中国纪录片要实现高质量创新发展，以此延展出一个多方面、层次清晰的问题域。

第一，创作态度问题。市场化、产业化、国际化给中国纪录片行业带来了活力，也容易引发制播主体的投机主义和短视行为。纪录片是时间的艺术，它的艺术品质和作品厚度，需要时间沉淀。观众的培养也需要时间。由此，纪录片艺术创作与观众培养的长期性和市场的短视性构成了一组矛盾。中国纪录片在当下仍需要学习如英国、日本等纪录片强国的创作态度，倡导匠人精神，避免浮躁，沉下心来，俯身创作。

第二，思想深度问题。端正态度一定程度上可以解决深度不够的问题，但深度的抵达不能单靠耐心和时间。纪录片有它的媒介特性，纪录片人有他的主体意识。新时代中国纪录片还需要更多像《大国崛起》《复兴之路》《公司的力量》这样充满思辨性、人文性，可以从历史、现实等多维领域启迪心智的作品。格里尔逊曾视纪录片为"讲坛"，体现了纪录片思想的力量。中国纪录片要保持高质量发展，需要继续勇攀艺术高峰，打造更多勾连历史、现实与未来，具有时代洞见和思考，跨越时代的精品力作。

① 何苏六、韩飞：《2016年中国纪录片产业发展透视》，《电视研究》2017年第3期。

第三，价值引领问题。中国纪录片诞生于革命年代，兴起于政治宣传。中国文化"文以载道"的传统和社会主义文艺对于思想教育功能的重视，使得我国的纪录片更加重视社会功能的开拓和价值引领。新时代中国纪录片高质量发展，如何继承传统，守正创新，以社会主义核心价值观为引导，结合中华优秀传统文化蕴含的思想观念、人文精神、道德规范，传递向上向善的价值观，并且在提高艺术性和表达技巧的基础上"以文化人"，这是中国纪录片以功能和价值驱动、继续保持高质量发展的前提和归宿。

第四，人民主体问题。对于"人"的呈现，关乎纪录片的立场和观念，也影响了纪录片的美学和话语。中国纪录片诞生百年来，在不同时期记录和塑造了丰富多元的人民形象，总体上坚持了人民主体，坚守了人民立场。新时代的中国纪录片事业，需要思考如何更好坚持"以人民为中心"，将"源于人民、为了人民、属于人民"的根本立场贯穿在纪录片生产传播的全流程，建设属于新时代纪录片的人民美学，并且让人民不仅成为表现对象，而且成为重要的创作主体，使之成为中国纪录片高质量发展的驱动力。

第五，文化自信问题。习近平总书记在中国人民大学考察时发表重要讲话指出："加快构建中国特色哲学社会科学，归根结底是建构中国自主的知识体系。"[1] 中国纪录片长期以来虽然在理论研究、创作实践等方面受西方理论话语和美学思潮影响较大，但从未放弃自身风格的探索和自我道路的探寻。中国纪录片的发展具有自身的内在性特质，需要从历史发展中照见未来路径，在民族文化根脉中汲取精神滋养，以文化自信构建本土纪录片知识体系，哺育实践创新。

第六，生态平衡问题。中国纪录片在新时代的繁荣发展，一定程度上是国家力量和市场力量博弈互动下的产物，同时伴随社会公众对优质文艺内容的文化需求。中国纪录片需要建立基于"国家—社会—市场"需求框架下的行业生态，维护生态平衡，尤其警惕社会文化层面的功能和价值观照弱化，充分发挥好市场在中国纪录片创作生产中的资源配置作用，实现中国纪录片社会效益和经济效益相统一。良性的评价标准是引导中国纪录片高质量发展、建立生态平衡的风向标，针对不同内容，

[1] 《习近平在中国人民大学考察时强调 坚持党的领导 传承红色基因扎根中国大地 走出一条建设中国特色世界一流大学新路 王沪宁陪同考察》，《人民日报》2022年4月26日。

建立科学的分类评价标准,重视价值引领,同时也要有"剜烂苹果"的勇气,涤除浪费资源的庸品。

第七,创新驱动问题。创新驱动,是实现中国纪录片高质量发展的关键。中国纪录片的驱动要素已经发生了根本性变化,需要把握新旧动能转换的关键期,强化供给侧改革,解决中国纪录片创新不足造成的内容生产和产业发展困境。包容创新也是一种创新。在中国纪录片的内涵和边界不断"漂移"的当下,多一点包容,以发展的态度看待新时代"大纪录片产业"的成长,对于行业发展是有益的。

第八,人才支撑问题。中国纪录片高质量发展的未来图景建构,活水源头在人才,根基在教育。当前,纪录片创作性人才结构性短缺;高校培养模式与业界需求不匹配;纪录片行业的不稳定性外加新兴媒体的冲击,使得纪录片人才流失度大,职业满意度和认同度降低。中国纪录片高质量发展,需要摸底行业需求、从业者生存发展现状,明确人才培养目标,协同政府、行业、高校等多元主体,创新纪录片人才培养模式,为行业发展提供人才保障。

总之,立足新的发展阶段,实现中国纪录片高质量发展,构建起新发展格局,需要贯彻新的发展理念。要在创作上端正态度,让作品分量更加厚重;思想表达上探索深度,让作品灵魂更加深邃;创作立场上坚持以人民为中心,扎根人民,服务人民;美学和文化上弘扬中华美学精神和纪录精神,探索中国纪录片的叙事体系、话语体系、美学体系、理论体系、知识体系;行业生态和评价标准建设上,维护"国家—社会—市场"需求框架下的生态平衡,以"高质量"要求作品创作和事业发展;最后,以创新驱动和人才保障支撑中国纪录片发展迈向新阶段。此外,中国纪录片发展具有"功能驱动"的特点,要灵活创新把握这一特质,让纪录片如泉水般温润人民心田,满足人民精神文化需求,增强人民精神力量,从而为实现中华民族伟大复兴的中国梦提供强大的价值引导力、文化凝聚力、精神推动力。

(本文系国家社科基金艺术学重大项目"中国纪录片的历史、理论与创新实践研究"[22ZD09]的阶段性成果。)

中国纪录片的十年：2012—2022

刘忠波
南开大学新闻与传播学院教授

张同道
北京师范大学艺术与传媒学院教授

中国纪录片是优质文化产品和服务供给的重要一员，作为"国家相册"记录时代，又是培育和践行社会主义核心价值观、弘扬优秀传统文化、讲好中国故事的重要载体。近十年，中国纪录片把握时代精神，反映现实，美学样态更为多元，创作出了一系列具有深厚精神内涵、高文艺水准和满足现实需求的纪录片作品。

一、2012—2022年中国纪录片的题材和类型

中国纪录片题材选择多样化，类型不断丰富、充盈，历经十年发展，不仅拓展了纪录片类型框定，特定题材也衍生了更宽阔的表达视野。

（一）宣教型纪录片

宣教型纪录片一直以来都牢牢紧跟时代和国家的发展，诠释国家意识形态，弘扬主流价值观，履行着宣教职责，这也是贯穿了十年发展的基本线索。宣教型纪录片聚集讲好党史、新中国史、改革开放史、社会主义发展史的"四史"故事，凝聚伟大复兴的精神力量。

纪录片，特别是主题主线纪录片，先后紧扣党的十八大和十九大，紧跟国家的重大方针政策和重大宣传主题，围绕纪念抗日战争胜利70周年、庆祝建军90周年、纪念改革开放40周年、庆祝新中国成立70周年、纪念中国人民志愿军抗美援朝出国作战70周年、中国共产党成立100周年等党和国家重大活动，发挥资源配置优势，动员社会各界参与记录新时代，获得了新的发展机遇。比如，庆祝中国共产党成立95周年的《筑梦路上》和《面向世界的中国共产党》，庆祝中华人民共和国成立70周年的《我们走在大路上》和《在影像里重逢》，庆祝中国人民解放军建军90周年的《强军》和《从胜利走向胜利》。近十年，宣教型纪录片在数量、选题和创作方式上都有了新一层的攀升。

2018年正值改革开放40周年，围绕这一主题的作品有《我们一起走过——致敬改革开放40周年》《四十年四十个第一》《必由之路》等，都从不同角度回顾和展现了中国改革开放以来的艰难道路和辉煌成就，也通过不同的个体故事有着不同的侧面表达，调动了观众的时代记忆。

2020年是抗美援朝70周年，《为了和平》《抗美援朝保家卫国》《刀锋》《英雄儿女》等作品重述抗美援朝战争，弘扬了中华民族军人的风骨血性。《为了和平》将历史影像和战士个体记忆结合，凸显了战争的残酷与和平的不易。《刀锋》专门讲述长津湖战役，回溯中华民族刚刚走出屈辱时，中国人民志愿军保家卫国的顽强意志。

2021年是中国共产党成立100周年，在这一重要历史时间节点，建党百年纪录片的题材选择、叙事方式和美学样态都表现出主流意识形态话语体系的创新和发展。《百炼成钢》《山河岁月》《敢教日月换新天》等建党百年纪录片，回溯中国共产党历史，透视中国共产党百年发展历程的苦难历史与卓越成就，建构与传播主流意识形态话语。其中，《山

河岁月》从党的百年历程中,选取100个建军建党关键场景、高光时刻、典型人物,讲述了100个充满人性光辉的生动故事。也有《绝笔》《见证初心和使命的十一书》以书信为载体,记叙党员同志于危难之间仍保持的坚定斗志。

近十年,中国乡村经历了完成消除绝对贫困的艰难任务到乡村振兴的有效衔接。《跑好最后一公里》《2020我们的脱贫故事》《中国减贫密码》《摆脱贫困》等脱贫攻坚纪录片,展现中国大地摆脱贫困的过程,阐释了易地搬迁、产业扶贫等脱贫经验,也以人文关怀为底色深入寻常生活,为时代和人民写史。例如,《2020我们的脱贫故事》记录了全国九个深度脱贫点的脱贫故事。《摆脱贫困》讲述了从新中国建立以来,中国人民经过艰苦卓绝的奋斗,实现减贫脱贫的故事。

(二)社会现实纪录片

近十年来,社会现实纪录片也一直探寻、扩充着新的发展方向和版图。社会现实纪录片贴近日常生活,观照现实。《中国梦·我的梦》《我们这五年》《中国人的活法》系列、《希望的田野》系列,聚焦新时代以来各行各业百姓的奋斗心路,折射了个体的获得感和幸福感。《人生第一次》和《人生第二次》分别以初生和重生串联起人生重要的时间节点,捕捉到平凡一生中朴实却又动人的情感力量。

《高考》《镜子》《零零后》《三矿》《生门》等呼唤人们关注城乡生活、教育体系、社会特殊群体等,其中有的观察平静生活,有的叙说亲情冷暖,有的以时间线索追踪个体成长,有的在生命境遇中叩问人性。《高考》通过复读生、留学家庭等视角切中当前社会中学生群体的前路抉择,展现了高考体制下中国教育的现状。《镜子》里的孩子情感教育缺失,引发社会对"问题孩子"背后家庭教育的思考。《零零后》连续十年跟踪十几个孩子的成长过程,讲述了零零后一代个性与制度、应试与素质、留守与留学、青春期与亲子关系、独生子女与二胎政策等不同的社会话题。《我不是笨小孩》记录三名儿童由阅读障碍引发的成长困境,从父母和孩子的努力中呼吁社会关怀生命价值本身。此外,《生命缘》

系列、《急诊室故事》系列、《人间世》系列记录了医院内外的医疗救助和生命起伏。

新冠疫情纪录片记录了纵横交错的时代记忆。《武汉：我的战"疫"日记》以个体视角带来现场感和真实感，记叙疫情下的百姓生活，展现了中国人精神品格中守望相助的朴素情感和推己及人的生命感怀。《同心战"疫"》全景式梳理疫情进程，《76天》《生死金银潭》《人间世·抗疫特别节目》等，在隔离医院、重症病房等疫情一线中记录确诊患者、医护人员的真实故事。

（三）人文历史纪录片

近十年，人文历史纪录片成果颇丰。人文历史纪录片植根中国文化资源，紧扣弘扬中华优秀传统文化的主题，思维开阔，表达饱满，催生了一系列具有中国韵味、东方美学的影像表达。

人文历史纪录片弘扬古典文化和传统技艺，又从中摄取艺术元素，创新美学表达。《中国》以中华文明为架构，揣摩、品味中国历史的神韵和哲思。《敦煌伎乐天》选择莫高窟乐舞资料，从乐器仿制、服化设计等方面解读敦煌古代乐舞的历史演变。《孤山路31号》讲述西泠印社的传奇故事，从金石篆刻中烘托古代文人的傲骨气质。《中国美》在乐曲、文学等领域讲述中国艺术家创作心路，透视当代艺术与优秀传统文化的联系，指向中国美学的世界影响。《美术里的中国》介绍国画、油画和浮雕等中国近现代经典作品，展现画布中定格的国族记忆。

《手术两百年》《生命之盐》和《稻米之路》等都历时多年打磨，从手术、盐和稻米之中，探寻历史脉流、文化内涵与科学精神，视野开阔，影像精美谨严，具有发人深思的人文发现与艺术力量。《记住乡愁》系列以古镇为载体，以乡愁为情感基础，梳理古镇优秀传统文化传承及其背后人群的情感脉络。

文学纪录片一度成为新风尚。《文学的故乡》从贾平凹、莫言等作家的故乡视角，描述了个人创作与故乡的关系，把现实的故乡也转变为了文学的故乡，突出文学色彩和美学表达。从2014年的《诗行天下》到

2021年的《跟着唐诗去旅行》，以行旅视角联结诗歌的过去和当下，于壮丽山河间感知诗人远古心境。《汉字五千年》《"字"从遇见你》皆是讲述汉字的形、音、意演变，借汉字表现民族繁衍生息的文化动因。《书迷》《但是还有书籍》《书店遇见你》讲述众多书籍和爱书人的故事，在流媒体丛生的当下守护读书的意趣。

区域文化纪录片围绕地方志与民俗风情介绍各地区人文风貌，其中《下南洋》《五大道》《大黄山》《河西走廊》《苏州史纪》《天山脚下》《城门几丈高》《重返刺桐城》等，挖掘地方历史文化资源，也走向了中华美学的深耕。

特定题材人文历史纪录片也层出不穷。《本草中国》《东方医学》《秘境神草》挖掘传统中医药的文化价值，展现和自然生息与共的中国药学传统。《如果国宝会说话》《良渚》《星空瞰华夏》《发掘记》《又见三星堆》等文物与考古发现纪录片，以文物展示中华文明。其中，《如果国宝会说话》具有微时长、微体量的特性，又将文化思蕴和思想张力强力凸显。

其他还有自然地理纪录片，《航拍中国》《第三极》《雪豹》《自然的力量》《重返森林》《青海·我们的国家公园》《同象行》《影响世界的中国植物》《国家公园：野生动物王国》等，不仅呈现了中国大地物华天宝、人杰地灵之美，也让观众在自然中感知宇宙生命同根同源的力量。《航拍中国》系列带给观众一个高空俯瞰的中国的人文地理，一镜到底运用得流畅自如。《雪豹》讲述了牧民、喇嘛和科学家们为三江源地区野生动物保护与生态平衡所做的努力。《国家公园：野生动物王国》从青藏高原到东南沿海的国家公园，呈现了野生动物族群的栖息繁衍与国家的生态保护。《青海·我们的国家公园》拍摄于三江源和祁连山的国家公园，讲述了人与天地万物之间的平衡共存。它们都没有回避过去的生态破坏，也没有回避人类生产与生态保护之间的矛盾，这反而更加客观、全面地呈现了中国在野生动物保护与生态修复上的努力与付出，深刻反映了顺应自然、和谐共生的生态理念与精神内核。自然地理纪录片不仅带来视听体验的升级，还以精良制作提升了中国纪录片整体创作能力。

二、2012—2022年中国纪录片的发展成就

（一）坚守人民立场，捕捉百姓生活万千景象

十年来，纪录片关注社会现实生活，扎根人民，讲述了无数个鲜活有力的个体故事，如《中国人的活法》《我们的青春》《希望的田野》《大地情书》《2020我们的脱贫故事》等，对新时代下的社会生活、命运情感和时代心声做出了全面描摹与回应。例如，《希望的田野》系列以拉林河畔、兴安岭上、乌苏里江边农村的火热生活为对象，绘就了平凡百姓追求幸福生活的昂扬斗志，通过温情故事与地方习俗展现了贴近性、接地气的新时代中国。其中，《希望的田野·拉林河畔》通过记录四个农民主人公一年的生活，展现了东北农民的勤劳质朴和喜怒哀乐。

纪录片聚焦现实生活，关注社会问题，为当代社会提供多维度考察。面对复杂现实、命运起伏以及广泛而深刻的社会问题，纪录片触角深入生活内部，以纪实美学为底色，用真情和温度反映百姓生活，张扬人文价值，亦体现出社会担当。《造云的山》《高考》《镜子》《零零后》《三矿》《生门》等纪录片在观察与跟踪中聚焦公共生活中的教育、医疗、生育、养老等热点话题，关注个人、家庭与群体，剖析各个社会侧面，更注重聚焦平凡百姓和民生事件，尽可能还原百姓生活中的喜怒哀乐，站在人民立场为人民抒写和抒情。《高考》从"高考工厂"毛坦厂中学到上海农民工随迁子女和甘肃大山里的贫困家庭，再到留学热潮与教育改革前线，以高考为核心对中国教育现状进行了角度多元的展示，客观地呈现着应试教育体制下学生、家庭、学校之间的张力，在真实的记录中引发社会对教育的反思。

新冠疫情是近年来罕见的重大突发性公共卫生事件，纪录片也在新冠疫情中以真实影像反映了人民深沉的力量，关注人民生命健康安全。在这个过程中，纪录片发挥出了强大的记录力量，在传递信息、舆论引导、安抚人心等方面都展现了重要作用。

（二）拥抱技术创新，催生多元美学体验

近十年来，中国纪录片借助技术的原动力，与传统美学形式交织共融，强化了纪录片内在美学特征，展现出更为新颖的艺术样貌，也成为一个重要的发展趋势。

技术美学为纪录片带来了崭新的审美体验，既有气势磅礴的俯拍视角，又有穿街过巷的同步追踪；既有古典元素搭建象征化诗意空间，又有超越现实对未来空间的科技探索。《鸟瞰中国》俯瞰朝夕相伴的山川大地，展现社会与自然、当下与过往的互动。《航拍中国》以气势磅礴的高空俯瞰和穿堂入室的细腻描绘，提升了航拍的叙事能力，在高山之巅、沙漠深处、摩天高楼建构鸟瞰美学，让人们沉浸体验广袤壮美的中国大地和地域人文气息。《星空瞰华夏》使用数字摄影测量、卫星遥感、三维动画等技术，展现了中国的考古成就。《太空的见证》则用卫星遥感和航空测绘、三维建模等技术，鸟瞰三区三洲脱贫攻坚动态。航拍将陌生化视角发挥到极致，而人工智能技术、卫星探测、遥感测绘等前沿技术也赋予纪录片新的表现力。

人工智能技术的运用使纪录片更具吸引力，《山河岁月》《敢教日月换新天》等献礼纪录片，采用 AI 影像修复历史档案。《创新中国》探索 AI 配音技术，增强了作品的科技感。《如果国宝会说话》借助三维扫描成像、微距摄影等技术赋予文物逼真的形象；《书简阅中国》融合动画，用私密性质的家信以增进观众触碰古人亲情、爱情等厚重感情，中国人温良恭俭的气度情怀跃然于屏幕中。

《影响世界的中国植物》采用了延时摄影、高速摄影、水下摄影、显微摄影等多种特殊摄影方式，将高山雪莲收入眼底，让种子发芽、花朵绽放的奇妙过程完整显现。《水下中国》《蔚蓝之境》则借助水下摄影技术，捕捉前所未见的海底世界。

技术美学越来越成为衡量一部纪录片水准的重要指标，CG 技术、VR 技术等也为纪录片带来了更加精致的影像表达。但技术并不应该成为纪录片美学形态的主导手段，技术是激发纪录片美学的工具，若脱离纪录片的人文和思想，技术至上的形式化是难以为继的。

（三）开拓传播平台，塑造纪录片品牌

中国纪录片走过的这十年，也是互联网高速发展的十年。互联网成为纪录片创作与传播的重要平台，新媒体的崛起呼唤纪录片的传播新样态。随着媒体深度融合发展，纪录片开始适配用户媒介消费的自主性，朝向微型化和趣味性探索，以分众化进行内容策划，以网感化设置叙事话语，以平实化更新表现方式。一方面，依托互联网数据，纪录片从选题开始就有意契合网络用户收看兴趣，而借助社交媒体的推广，网络关注度不断提升。

电视台曾是纪录片的核心创作主体和传播中枢，中央台和地方台在纪录片创作中资源互补，共生共长，几乎主导着中国纪录片的发展全局。近十年，传播平台渐次拓展，融媒体赋能纪录片内容形式创新，也助力新媒体纪录片市场体系的健全。互联网快速迭代的视听消费和用户注意力的分散，倒逼纪录片创作开启用户思维。集群化、IP化的精品纪录片纷纷涌现，稳定的制播体系和扩张的受众群体催化纪录片品牌化发展，同时移动新媒体风云四起，台网联动和多屏传播成为常态。社交媒体中的纪实短视频和微纪录片等成为展现鲜活生活的新通道。

网络纪录片既扩大了纪录片传播范围，也促生了独特的文化内质。比如，哔哩哔哩以社区化聚合年轻一代，《人生一串》《第一餐》《来宵夜吧》《历史那些事》《但是还有书籍》等网络纪录片融合多样视听样态，涉及美食、潮流文化、流行人物，贴近年轻群体的喜好，承载了青年文化特质，更加适应新潮风格下的青年受众。

品牌是产品的核心竞争力。2012年，《舌尖上的中国》开始以工业化的制作模式探索纪录片品牌的培育，其后第二季更是好评如潮。"舌尖"品牌之后，《风味人间》又确立了"风味"品牌，《早餐中国》《宵夜江湖》《风味原产地》又进一步细化美食纪录片的品牌内涵。纪录片的品牌文化在新媒体时代更易在创作、传播、后馈的全产业链中实现闭环，不仅在跨媒体合作中得到主流媒体展播的机会，也吸引投融资的新鲜力量。近十年，在逐渐完善的工业化体系中，纪录片的品牌打造取得了迭代更新的阶段性发展，不仅完善了中国纪录片的工业型类型，同时也由此创

造出众多现象级的纪录片。《如果国宝会说话》《航拍中国》《人生一串》《但是还有书籍》《生活如沸》等纪录片也进行 IP 品牌化运营及周边打造，实现了美学价值与现代工业价值相统一的纪录片范式。

三、2012—2022 年中国纪录片的文化思考

近十年，中国纪录片借由关注不同群体、阶层、区域的故事，带动中华优秀传统文化更加深入人心，搭建纵横交错的现实文化网络。首先，中国纪录片对人文价值的坚守和对现实问题的质询不时泛起涟漪，在生活悲悯中拷问社会良心，也在人文思想中找寻知识分子坚守的情怀。《文学的故乡》是纪录片为文学留下的珍贵影像，通过当代作家在作品中塑造的故土与现实故乡结合，展现土地与文学交织的乡愁与慰藉，也是在嘈杂社会环境中呼唤文学力量，以求探寻心灵的家园。《西南联大》叙述了战火中的学术、教育，展现了中国知识分子在民族危难之际的家国情怀与责任担当，饱含文化反思。

其次，中国纪录片通过一种主流文化、精英文化和大众文化共生的文化构型，具备创新文化生产的能力，并借力媒体融合实践将主流话语易于忽视的议题带到观众面前。《我们如何对抗抑郁》将抑郁症患者带到主流视野中，呼唤大众对抑郁情绪的认知，也警醒人们对心理健康问题的关注。《我不是笨小孩》记录三名阅读障碍儿童的学习和生活，呼吁社会关怀阅读障碍患者，不仅记录了儿童的成长变迁，也反思了社会因素，如个体特性与教育模式的冲突。

第三，纪录片是一种跨时空、跨文化的媒介，能够担负国际传播的任务。纪录片以记录促对话，以文明促认同，是文化交流互鉴、互赏，推动文明对话的重要载体。反观近十年，与其说是中国纪录片开始走进世界舞台，不如说是中国故事逐渐成为国际纪录片平台的重要内容。2017 年，《习近平治国方略：中国这五年》成为当年最值得关注的国际传播纪录片作品。2019 年，《世界上最大的生日庆典》在美国国家地理频道播出。纪录片的全球化之路体现在中国纪录片逐渐深入国际传播生

态,在人类命运共同体价值感召下试图打破意识形态隔阂,筹建自主品牌,对接国际纪录片市场,推动中国故事的国际化。

中国纪录片积极探索着国际合作以及回应国际关切热点,创作符合国际传播规律的纪录片作品。《无穷之路》以实地走访拍摄,呈现脱贫攻坚带来的巨变,传递解决贫困问题的中国经验。《柴米油盐之上》由柯文思导演执导并在中外媒体中同步播出,该片聚焦扶贫干部、卡车司机等群体的平常生活,讲述中国大地上的小康故事。《中国脱贫攻坚》也以国际视角深入诠释了中国的脱贫攻坚故事,向世界展现了中国"精准扶贫"这一庞大计划的成功开展。纪录片植根文化底蕴和自然历史的共通话语,讲好中国故事的能力逐步提高。

中国纪录片国际传播的推动并不是近十年才有的努力。无论是主流媒体的中外联合摄制,还是商业资本的联合投资,都有助于推动中国纪录片走出去,这些努力促使中国纪录片品牌在国际纪录片市场上初显头角,也反哺纪录片走出手工作坊式的生产模式。纪录片全球化之路所追求的,正是在跨语境中完成不同文明之间的平等对话,以真实影像实现沟通情感、交流思想的夙愿。

奋进十年：以"人民纪录"书写生动中国

杨乘虎

北京师范大学艺术与传媒学院副院长、教授

 党的十八大以来，社会迎来高速发展，大国崛起、民族复兴的伟大梦想融入现实，全面小康的宏伟蓝图刻画了世界奇迹，"人民至上"的理念一以贯之，民族自信寻找到具体的落点。14亿人的追梦奋斗诠释着辉煌又热烈的十年，中国纪录片也在光阴流转中，留下了无数值得纪念的瞬间。十年间，中国纪录片在类型和内容上不断跨越、在流量与口碑中有过困惑，最终在文化需要与社会关注间走出了一条具有中国特色的发展路线。在"以人民为中心"的创作导向中，把握中国速度、中国力度与中国温度，让纪实影像投身社会现实的重大节点，坚守"人民纪录"为人民的核心目标，将镜头对准万家灯火。本文聚焦2012—2022年间的纪录片发展状况，以"人民纪录"为核心，通过对重点作品的归纳总结，探讨新时代中国纪录片的美学特征和创作前景。

一、与人民同心——书写生生不息的人民史诗

近年来,中国纪录片,对个体生命和现实生活投以强烈的关注。这些纪录片蕴含着人文关怀和平民视角,在爱和关怀中始终以人为本,聚焦人物的日常生活、挖掘人物的平凡故事,用温暖的生活细节感染人、用接地气的日常打动人,让普通观众在熟悉的纪实影像观感中收获精神的共鸣。

(一)融入真情的平民视角

2012年,美食纪录片《舌尖上的中国》之所以成为现象级作品,正是由于关注到了美食背后具体的人。纪录片不是孤立地讲述美食,而是描绘食物背后的人文情怀。该片在天南海北的饮食差异中,刻画中国人对食物孜孜不倦的追求,更从食物的选材、烹饪中传递中国人的情感价值与文化内涵,让融入味蕾的乡土记忆牵连起无数人的朴素情感。

关注人,更要关注人的生存现状和美好需求。2012年起,城市化进程加快,地区间人口流动逐年增长,从乡村来到城市的新居民面对生活现状偶感失落,却逐渐在城市的幸福生活中,寻找到自己的全新价值。十集大型纪录片《城市里的中国》(2018)全景式呈现了中国蓬勃发展的经济之下的奋斗故事,从多个纬度展现了中国人民的砥砺前行。

生活方式类微纪录片伴随着互联网的火热发展,开始走入大众视野,填补了城市中产阶层内心的空缺。以"生活、潮流、文艺"为核心理念的"一条"视频在2014年用15天时间收获百万粉丝,同年11月,"二更"视频于每晚"二更"时分为观众推送原创视频。无论是"一条"还是"二更"都在建构充满仪式感的生活美学,用精美的画面、温情的故事、独特的生活方式治愈着都市人的内心,带领观众发现生活中的唯美瞬间,让观众明白原来生活之中处处有精彩。

随着社会生活水平的不断提高,人民的美好需求逐渐多元。中国纪录片创作者逐渐发现自己镜头中的人物有了更加个性化的趋向。《我的诗篇》(2015)聚焦陈年喜、邬霞等六位工人诗人用诗歌对抗现实的故事;

2021年的《新兵请入列》讲述了普通人如何一步步成为保卫祖国的战士。这些故事开始从生活的现实转为对人生内在精神的挖掘，虽然每个人的人生路径有所不同，但人生的价值各自纷呈。

站在生活的一隅不断升华，最终在生命的维度上观察整段人生，2020年，人文纪录片《人生第一次》贯穿出生、上学、成家、立业、养老等人生的不同阶段，在普通人的悲喜交织中为观众展现平凡人生的不凡美好。时隔两年，《人生第二次》（2022）用"圆"与"缺"、"纳"与"拒"、"是"与"非"、"破"与"立"等充满对立意味的命题，关注小人物在"人生重启"时的艰难选择，展现了普通人的坚持与笃定。

从物质到精神、从失落到昂扬、从疑惑到顿悟，每个人的平凡故事犹如宏大时代下的沧海一粟。这些值得铭刻的瞬间，于普通生命中察觉人的精神世界，于擦肩而过中寻找偶然里的必然。在融入真情的平民视角中，这些纪录片用对准普通人的镜头，构成了时代的全景画像。

（二）以人为本的初心故事

作为非虚构的文艺形式，纪录片将镜头聚焦人的梦想、对准人的幸福，并从抽象的理念高度落实到人的经济、政治、文化、社会、生态文明生活中，以此塑造人的故事，用影像之力承担起爱与关怀的社会责任，这是纪录片的良心所在。

从具有震撼感受的集体力量拓展到具有"英雄"色彩的价值表达，纪录片发掘到了宏大时代背景下平凡个人的无穷力量，《最后的女乡村邮递员》（2014）讲述了石泉县邮政局女乡邮员赵明翠的故事，这位乡邮员热爱生活，用努力送达每一封信的坚持书写着人生的价值；《自然守望者——两难抉择》（2016）讲述洱海湖巡逻队员守护洱海的辛酸故事；《为了那片不舍的土地》（2018）讲述了那曲军分区唯一一名女性军人彭燕扎根边疆16年，将医疗新观念和先进农业技术送到边疆的故事。

从具有"英雄"色彩的人物形象过渡到普普通通的人民群众，纪录片用更靠近泥土的方式诠释着"以人为本"的创作初心。《中国人的活法》

（2019）带领观众进入普通人的生命一隅，用带有生活气息的叙述和质朴的表达讲述普通人追梦的过程。正如片名呈现的那样，不管生活境遇如何，中国人总能用骨子里的执着和倔强寻找到与生活的和解方式。《在影像里重逢》（2019）是纪录频道改版后特别呈现推出的第一部大型纪录片，该片以历史影像作为切入点，与观众共同寻访普通百姓衣食住行的点点滴滴，更在追梦、酬勤、拼搏、见智、造福这五个关键词中，浓缩了中国人的奋斗征程。首部以农民为主人公的口述历史纪录片《土地，我们的故事》（2021）一开篇，数位老人的眼睛特写照片依次呈现在画面之上，一幅幅农村家庭变迁的生动画卷借这些老人的描述展开，这些普普通通生长在中国发展历史洪流之中的小人物，始终以顽强拼搏换取着幸福生活的微光。

在思考人、解读人、探索人的过程中，国产纪录片的创作越来越有温度、越来越有原则。但是纪录片没有仅仅停留在人的身上，越来越多的纪录片创作者发现"以人为中心"实际上是一个具有包容性的概念，它并非"唯人类是核心"。因此，《野性的呼唤》（2015）、《喜马拉雅天梯》（2015）、《中国珍稀物种·黑颈鹤》（2017）、《飞向月球》（2021）等作品致力于探索人与自然的关系，表达人与自然和谐相处的价值观念。

二、与社会并行——倾听民族复兴的铿锵足音

在新时代的壮丽图景下，文艺工作者有了更加广阔的舞台。面向祖国发展的重大节点，纪录片作为"国家相册"与祖国紧密相连，汇聚每个中国人心中最难忘的集体记忆，书写由普通人构成的家国史诗。一系列重大历史、重大革命、重大现实题材纪录片作为理解历史、观照未来的重要窗口，致力传播当代中国价值观念，鼓舞广大文艺工作者，在时代之变中寻找更多的中国审美旨趣。

（一）重大节点的记录使命

纪录片始终贴近祖国发展的前沿，用真情故事汇聚成美好幸福的中国梦。2015年，纪念中国人民抗日战争暨世界反法西斯战争胜利70周年之际，一系列抗战题材纪录片登上荧屏，《东方主战场》全景展现中国人民抗日战争作为世界反法西斯战争东方主战场的历史地位和特殊贡献；大型纪录电影《根据地》（2015）采用普通人的视角，再现军民一心、艰苦奋战的难忘历史；中国电影资料馆从2014年起对馆藏的500余件抗日战争时期的纪录电影进行数字化扫描和整理考据，最终剪辑、修复、制作完成的《燃烧的影像》（2015）讲述了中华民族经历的抗日战争的艰苦岁月；中信网推出纪录片《正说抗战》（2015）组织国内顶级军史专家面向广大年轻网友倾情讲述抗战故事。

2018年，为纪念改革开放40周年，央视网大型城市纪录片《直播中国》围绕"改革开放40周年，致敬美好生活"的主题，呈现出深圳、宁波、西安等城市日新月异的发展。《我们一起走过——致敬改革开放40周年》（2018）选取改革开放以来的重大历史成就，聚焦中国社会的变迁故事；《必由之路》（2018）通过丰富的史料呈现了中国改革开放的伟大历程；湖南卫视推出的《相爱四十年》（2018）在呼应时代主题的同时，选取人类共同的情感——爱情参与叙事，通过拍摄多对老夫妻跨越年代的爱情，以小见大，从个体的相濡以沫侧写国家的伟大变迁。

2019年，为庆祝中华人民共和国成立70周年，纪录片《可爱的中国》通过聚焦多位顽强奋斗、无私奉献的共产党人，向伟大祖国致敬；《色彩新中国》选取北京、上海、南京、杭州、广州等五座城市，挖掘新中国成立的时代风貌；《在影像里重逢》梳理了新中国成立以来普通中国人的点点滴滴。

2021年是中国共产党成立100周年，涌现了《留法岁月》《党的女儿》《绝笔》《铭记来时路》等一系列建党百年优秀作品，这些纪录片回顾百年风雨历程，讲述国人奋进故事。其中，《敢教日月换新天》（2021）在中央广播电视总台，中国国际电视台英、西、法、阿、俄5个语种共6个频道及各新媒体平台播出，取得较好传播效果。百集微纪录片《百炼

成钢：中国共产党的 100 年》用历史故事的形式，生动回答中国共产党为什么"能"、马克思主义为什么"行"、中国特色社会主义为什么"好"等重大问题。围绕决战脱贫攻坚、决胜全面建成小康社会，《摆脱贫困》《闽宁纪事》《大国小康》《崛起：中国扶贫》《一亿人的脱贫故事》《人民的小康》等纪录片讲述了党的十八大以来，以习近平同志为核心的党中央带领全国各族人民向贫困宣战，让中国人民共同迈入全面小康社会的故事。这些纪实影像不断完善美好乡村的概念，使得乡村叙事历经短暂的失落、诗意的象征之后终于融入美好时代的新常态。

在镜头中书写时代记忆。2020 年，《同心战"疫"》《金银潭实拍 80 天》《生命缘·来自武汉的报道》《武汉：我的战"疫"日记》《生命至上》及 2021 年《同心战"疫"》《一级响应》等抗疫题材纪录片讲述了中国人民在抗击新冠疫情期间的坚韧顽强；2021 年，《我为冬奥制战衣》讲述了集齐各方力量打造中国专属冬奥会赛服的故事；2022 年，《大约在冬季》《冰雪道路》《冬奥山水间》《飞越冬季的少年》等冬奥题材纪录片为中国的奥林匹克事业带来了新的视角。这些重大题材纪录片传达鲜明的宣传诉求，承载着传播主流价值观、弘扬主旋律、激发正能量的重要使命。①

（二）全面发掘的文化需求

在新的历史条件下，人民群众的文化需求不断增长，文化越来越成为一个国家和民族的精神底蕴。如何更好发掘中华民族五千年的历史文化富矿、如何以文化产品更好服务人民等问题值得思考。党的十九大报告为这些问题提供了有效的途径，即要推动中华优秀传统文化创造性转化、创新性发展。于是，历史文化类纪录片以其丰富、真实的影像手段和巧妙生动的表达，颠覆了人们对传统纪录片的理解，为观众串联起千年的文化意象，做到了内容上有底蕴，形式上有新意。

回顾 2013 年，《国脉——中国国家博物馆 100 年》在中国国家博物馆百年庆典之际，首次披露和呈现了众多难得一见的国之瑰宝，带领观众感受中华文脉；2016 年，《我在故宫修文物》用巧夺天工的文物修复

① 唐俊、甘龙星：《论重大题材新媒体纪录片的"共情传播"策略》，《教育传媒研究》2021 年第 5 期。

技术，展现了文物修复专家的内心世界和日常生活，并以此溯源中国文物修复的历史渊源；2018年，《跟着唐诗去旅行》邀请当代知名文化人士作为"导游"，带领观众在感受唐诗风采的过程中领略中国壮美河山。

从内容创新到形式创新。历史文化类纪录片采用微纪录片创作吸引更多的关注，《如果国宝会说话》（2018）第一季首播，每集开篇用"你有一条来自国宝的留言，请查收"的语态引起观众的兴趣，从而更好介绍国宝背后的历史价值和人文精神；《"字"从遇见你》（2022）通过时尚调皮的视听表达，在挖掘汉字背后文化密码的同时，结合当下的生活情景，讲述汉字的来源和流变，将文字故事转换为年轻人喜爱的语言。

历史文化类纪录片将千年历史与现实的文化空间相融合，用深厚的文化内涵诉说现实意义，在解读历史的过程中有效促进了"文旅融合"。以故宫为例，2012年的百集大型纪录片《故宫100》透过"看得见"的空间，将"看不见"的紫禁城建筑的实用价值和美学价值加以演绎；纪录片《我在故宫修文物》（2016）带领观众走入故宫，揭秘文物修复的众多细节。该片在呈现修复师傅坚持不懈努力工作的过程中重点突出了"工匠精神"；《我在故宫六百年》（2020）在紫禁城建成600周年之际，讲述故宫的历史沿革和建国70年来老中青古建筑保护者们代代相传的独特故事。

历史文化类纪录片在传承优秀文化的同时，得益于科技的助力，用极致的影像之美寻找到文化的超越性。湖南卫视、芒果TV、北京伯璟文化联合出品的人文历史纪录片《中国》第一季（2020）在剧情化叙事和电影化的拍摄手法中打造顶级的视听效果，该片秉承着高度的文化自觉与坚定的文化自信，以恢弘的历史纵深、精深的文化哲思、卓越的审美创造，生动书写了自春秋以降生生不息两千多年的辉煌灿烂的中华文明史诗。中央广播电视总台推出的纪录片《美术里的中国》（2022）通过3D技术生动展现全国各大美术馆的馆藏经典作品。将静态画作动态呈现，让历史作品融入当代价值，节目细致勾勒经典美术作品的文化意味，向世界彰显中华民族文化艺术之中浓厚的家国情怀。这些历史文化纪录片不仅满足了观众的文化需求，更在文化、艺术的坐标中，为观众寻找历史上的群星闪耀。

三、与实践共域——延展人民美学的全新内涵

纪录片围绕"为了谁"的问题进行了很多思考和探索,这个问题的核心在于纪录片创作与人民的关系。在"新中国人民美学""新时期人民美学"和"新时代人民美学"三个不同历史阶段中,人民的内涵有所不同。① 但纪录片的"人民性"始终未曾削弱,并逐渐生成人民纪录的创作观念,在新时代延展人民美学的意义和内涵。

(一)人民纪录的美学演进

所谓人民纪录,就是以人民开创美好时代的广阔图景和生动实践作为主场景,真实讲述人民为美好生活奋斗、探索、奉献甚至是牺牲的故事。1942年,毛泽东同志在延安文艺座谈会上协调多种人民美学观点,最终形成了人民美学思想。这一思想汲取了马列主义的理论资源,也来自中国革命和变革的社会实践。② 毛泽东同志在延安文艺座谈会上的讲话中鲜明指出:"我们的文学艺术都是为人民大众的"。从此,到人民中去成为广大文艺创作者的精神图谱。人民文艺从延安启航,贯穿了整个中国社会主义文艺史。

人民的概念并非一成不变,而是在时代发展中,不断融合、吸纳、拓展、并置的结果。新中国成立初期,纪录片中的人民并不是具体的人,而是带有时代风貌的特指群体,传递着"为工农兵服务"的价值观念,承担着"文以载道"的创作内核。1956年,中国第一部电视纪录片《英雄的信阳人民》讲述了河南信阳人民抗灾夺丰收的感人事迹;1957年,纪录片《当人民熟睡的时候》将镜头对准深夜仍然辛勤工作的工人们,虽然这两部作品名称上都有"人民"一词,但这时的人民更多是具有精神性的文化符号和群体性概念。

从纪录片《望长城》(1991)开始,第一次有具体的"人"的角色参与纪录片叙事。观众通过主持人的实地讲述,一窥长城遗址沿途人民的生活状态。这一时期,纪录片中的人民美学真正从实践意义转变为美学内涵。20世纪90年代末期至21世纪初期,中国社会发生着剧烈的

① 孙恒存:《新时代人民美学及其现实主义精神》,《当代文坛》2019年第3期。

② 张福贵:《"人民性"文艺思想生成的逻辑基础与理论建构》,《文学评论》2022年第3期。

变革,《最后的山神》(1992)、《三节草》(1997)、《最后的马帮》(1998)等作品开始直面巨变,深度思考大时代背景下小人物的命运。此后,纪录片对人内在的精神挖掘更为深刻,其中的人民概念转变为更加具体的人、有血有肉的人。

新世纪以来,纪录片从描绘人民的生活点滴开始,逐渐将视角下放,不断深化人民美学的文艺思想,让纪录片属于人民。2013年,中央电视台一部《进城》真实记录了进城务工农民的生活,"为了拿到新鲜排骨,他像这样早起进货,已经坚持了九年时间"一句简单的解说词让主人公的人生境遇直观呈现,"到底是回家乡还是留在北京",生活中的"鸡飞狗跳"和无尽的抉择,让普通人的生命历程显得更加厚重;《最后的麻风村》(2016)、《无声的筑梦之家》(2017)等作品开始关注困境群体的全新生活,用治愈苦难的方式直面生活的挑战。

2014年,习近平总书记在文艺工作座谈会上明确了社会主义文艺的本质是人民的文艺。随着时代的发展,纪录片以强烈的现实特征与日常生活保持贴近性的同时,从对人外在生活形态的记录转为对人内在精神需求的挖掘,进而升华到整个人类的命运与爱,最终生成了新时代的人民纪录。人民纪录明确了中国纪录片创作的本心,包含了人的解放,承认人的个性,人民的概念变得更加接地气,人民纪录真正成为人民本身。坚守人民立场的纪录片永远关注人民、塑造人民、讴歌人民,奋力书写生生不息的人民史诗。

(二)中国故事的深情表达

近年来,我国的国际话语权不断提升,中国纪录片在人民美学的大框架下,对于中国故事的讲述也更加生动鲜活。一众精品力作推陈出新,通过丰富的叙事手段,以更高站位、更高视野、更高水平的纪录片创作,展示真实、立体、全面的中国。

第一,以更审慎的态度,讲好中国本土故事。2020年的新冠肺炎疫情成为很多国人心中最牵肠挂肚的事件,1月23日,武汉关闭离汉通道,纪录电影《武汉日夜》(2021)从这一刻开始,真实呈现医护人员舍生

忘死的抗疫过程。这部作品没有一句画外音，由30名摄影师深入一线，用克制的情绪面对武汉这座英雄的城市，面对中国人戮力同心的伟大抗疫精神，传递最真实的人间大爱。

第二，用他者视角的客观评述，讲好中国发展故事。2021年，中外合作纪录片《柴米油盐之上》（2021）在国内外平台播出后引发热议，该片由两届奥斯卡奖得主、英国导演柯文思担任导演。作品选取了基层村总支书记、待扶贫搬迁农民、卡车司机等人物，讲述了他们凭借自己的智慧和汗水，改变贫困命运的故事，展现了中国人自强不息的精神气质。《走近大凉山》（2021）由解读中国工作室和日本纪录片导演竹内亮合作拍摄，通过真实记录竹内亮重访大凉山的过程，呈现大凉山历经脱贫的旧貌换新颜。面对脱贫攻坚这一人类减贫史上的奇迹，纪录片创作的"他者"视角，能够有效消除误解，使得中国故事的讲述变得更为亲和，更易于在国际社会上传播。

第三，用讲好人类命运共同体的宏大叙事，打造国际参与的负责形象。"一带一路"题材纪录片《我的青春在丝路》（2018）每集讲述一个在"一带一路"沿线国家的年轻人故事，这些年轻人，有的在巴基斯坦推广杂交水稻技术、有的在柬埔寨负责茶胶寺的保护修复工作、有的在埃塞俄比亚协助修筑非洲第一条电气化现代铁路，平均年龄不到35岁的主人公们用青春的汗水挥洒在异国的土地上，传递了当代中国年轻人的责任与担当。《全球公敌》（2020）站在全球高度思考禁毒问题，通过冷静的笔触、温情的关怀和科学的普及，为大家呈现了缉毒警察的诸多工作细节和科技助力下的缉毒工作变化，着重突出了国际合作浪潮下的中国参与和大国担当。

作为真实的故事载体，纪录片在塑造国家形象、传递中国声音等方面有一种天然的优势，通过富有真情的中国故事的讲述，不仅能够赢得良好口碑，还能加强中国国际传播能力建设，提升全球影响力。

四、与时代共进——抓住千载难逢的发展机遇

党的十八大以来，以习近平同志为核心的党中央高度重视文化建设，文化事业、文化产业繁荣发展，全民族文化创新创造活力不断迸发，国家文化软实力显著增强，纪录片迎来更广阔的前景。① 纪录片的产业化实践不断丰富，开辟了前所未有的新局面。

（一）政策助力的产业发展

2010年，国家广电总局出台的《关于加快纪录片产业发展的若干意见》可以视为新世纪以来中国纪录片发展的关键节点，《意见》为纪录片的产业发展指明方向，指出要大力繁荣创作生产，实施精品战略，通过加大资金扶持力度、实施优秀国产纪录片推荐制度、强化政府评奖引导等方式，努力推出更多精品力作，更要推动改革创新，发展专业化的电视纪录片生产。②

在国家对纪录片的大力支持下，纪录片频道专业化的建设纳入发展重点，2011年，全国第一个纪录片频道——中央电视台纪录频道播出，在央视的领航之下，北京纪实频道、上海纪实频道、湖南金鹰纪实频道接连上星播出。

2018年，国家广电总局启动"记录新时代"纪录片创作传播工程，规划从2018年到2022年，紧紧围绕未来五年重要时间节点和重大宣传主题，确定100部重点纪录片选题；开展纪录片精品创作，扶持记录新时代、阐释新思想、反映新成就、呈现新气象的优秀纪录片项目。同时，在评奖评优方面，广电总局持续推荐优秀国产纪录片，进一步繁荣纪录片生产。

2015年，纪录片国际合作项目推进，中国五洲传播中心与美国探索频道的《神奇的中国》开播。由五洲传播中心与美国国家地理频道联合拍摄的纪录片《鸟瞰中国》同年播出。中英合拍纪录片《孔子》（2016）在融合东西方智慧的影像中客观呈现了孔子的生命历程和思想体系。2022年1月30日，国家广播电视总局印发《关于推动新时代纪录片高质

① 国家广播电视总局宣传司：国家广播电视总局印发《关于推动 新时代纪录片高质量发展的意见》的通知，http://www.nrta.gov.cn/art/2022/2/10/art_113_59521.html。

② 韩亚利、彩平：《明确发展方向 促进产业繁荣——〈关于加快纪录片产业发展的若干意见〉的政策解读》，《中国电视》2010年第12期。

量发展的意见》,《意见》指出："要扩大对外传播,完善纪录片出口激励机制,加大出口扶持力度,深入实施中国纪录片对外传播推优扶持项目,支持优秀国产纪录片走出去。"[①] 从此,纪录片中外合作迈上新台阶。

(二)制作样态的跨界融合

在2010年"微博元年"之后,吸收红利的《舌尖上的中国》(2012)为纪录片行业打上了一针强心剂,让众多网络平台看到了同题材成功的可能性。2018年,中国互联网人口第一次历史性超过美国,中国互联网发展进入新局面。腾讯视频《风味人间》(2018)、《水果传》(2018)、《沸腾吧火锅》(2020),哔哩哔哩《人生一串》(2018),金鹰纪实团队打造的《日出之食》(2019)等一系列美食类纪录片借力生长,不断横向拓展,发掘不同的美食文化,讲述悲喜交加的食客故事。同时,福建广播影视集团海峡卫视和腾讯视频合作的美食短纪录片《早餐中国》(2019)通过传统电视机构与网络视频平台的联动,用朴实的影像呈现地道的中国早餐。

2015年,优酷推出的名为《侣行》的大型网络自制户外纪实真人秀节目在互联网阵地上取得空前的影响力。纪录片从此抓住了网络和平台的机遇,纪录片的跨平台创作、跨媒介创作及传播、跨类型叙事不断出现,这些多元创作更加激励纪录片的高速发展。

为了让纪录片收获年轻观众的喜欢,纪录片跨类型创作常有发生。2015年,国内首档明星真人寻根、追溯家族历史的纪录片《客从何处来》以"纪录片+真人秀"的模式,带领观众开启个人与民族的寻根之旅;腾讯视频的《奇遇人生》(2018)记录了阿雅与一众明星好友在行进中收获独特体验的过程;哔哩哔哩推出的综艺式纪录片《500元的幸福》(2019)透视北京追梦的青年人,采用真人秀的方式记录不同行业的人用500元寻求自身幸福的过程,引发了观众对幸福更深层次的思考;哔哩哔哩的警务题材纪录片《守护解放西》(2019)在传统纪录片基础上大胆突破,融入大量综艺元素,展现长沙市公安局天心分局坡子街派出所民警的工作日常。在纪录片创作层面,不仅有电视机构和网络平台的

① 国家广播电视总局宣传司:国家广播电视总局印发《关于推动 新时代纪录片高质量发展的意见》的通知,http://www.nrta.gov.cn/art/2022/2/10/art_113_59521.html。

跨平台合作，还有多家网络视听平台的优势互补，优酷、哔哩哔哩、云集将来联合出品的纪录片《可以跟你回家吗》（2019）采用随机采访的模式，挖掘都市人们的生活百态，在内容和流量方面取得了微妙平衡。

在纪录片精品化发展的过程中，跨媒介创作传播的众筹模式实现了技术赋权视角下的纪录片主体下移。2015年，传统媒体受到冲击，自媒体火速发展，《手机里的中国》以"全民影像时代"为概念，通过众筹向全球华人征集影像资料，剪辑成一部纪录片《2015·中国记忆》。2020年，由清华大学清影工作室与快手联合发起的首部抗"疫"手机短纪录片《手机里的武汉新年》打破了纪录片的时空限制，更打破了专业化纪录片生产模式，在全国抗"疫"最前线的武汉，无数普通人拿起手机自发记录自己的城市。一个个手机短视频拼凑出了一个真实而动人的武汉，记录下了一系列珍贵瞬间。2020年10月，平遥国际电影展的开幕作品《烟火人间》同样是一部由UGC手机短视频共创而成的纪录片。510位创作者的886条视频，构成了82分钟的纪录影片。制作人孙虹提出希望通过该作品让观众看到奋斗在社会生产一线的中国人的样子。

在媒体融合的态势下，中国纪录片不断创新样态，扩大市场规模，从过去的高冷艺术形态发展为大众的文化产品，在丰富精神文化需求、助力公共文化服务发展等方面产生巨大的影响力。

中华优秀传统文化传承视域下
中国纪录片的创作实践

王俊杰
国家广播电视总局中国广播电视艺术资料研究中心主任
中国电视艺术家协会纪录片研究中心主任，浙江传媒学院教授

姜翼飞
吉林艺术学院戏剧影视学院讲师

记录伟大时代，讴歌伟大实践。十年来，中国纪录片坚持以人民为中心的创作导向，以昂扬的创作态度和丰硕的创作成就，彰显着文化自信和时代精神，以中国风格特有的话语文风、中华美学独特的气质意蕴，展示了中华文化的传承价值，凝聚成了中国精神的记忆符号，使纪录片行业跨入了高质量发展的繁荣期，形成了今天纪录片创作的主导潮流和多元共生的记录时空。

主旋律纪录片凸显国家话语和主流价值，以宏大叙事及鞭辟入里的理论阐释，展现了民族记忆与价值情怀，或以小角度、大视野及故事化的戏剧构作，微言大义寓情明理。现实题材纪录片彰显社会责任和时代精神，聚焦火热的社会现实生活、回应社会关切、传达社会的温暖和力量。历史人文纪录片展现文化自信和历史自觉，不断延展其深度和广度，以中国风格和中国气派，传承着中华优秀传统文化的丰富内涵，展示着中华民族的灿烂历史。自然生态纪录片，让人聚

焦自然生态,也体现了中国生态治理的成果和经验以及对世界环境保护的中国贡献,又生动地展现了中华之美。科技纪录片多角度反映和展示了新时代中国科技发展和建设的伟大成就,也成为纪录片创新制作理念、提高制作水准的作品典范。

中国精神是中国梦的源头活水和内在动力,是主流价值观的具体体现。中国精神的影像化提炼和表达是纪录片所呈现的文化特质,而中国精神的表达则要唤起对民族精神记忆的传承和对文化基因的探寻。具体来说就是将中国精神中的道德之魂、仁爱之心、和谐之韵、浩然之气、自强之力,通过不同的题材和方式,在纪录片作品中得以展现。

作为传承中华优秀传统文化的重要载体,十年来,中国纪录片始终以彰显东方气韵的话语文风与审美品格,承担着赓续民族精神、弘扬时代精神的重要使命,让主流价值在对中华优秀传统文化的影像回眸中得以阐扬,一大批历久弥新、具有里程碑意义的经典作品脱颖而出,从文化价值、思想价值、审美价值等多个方面持续提升了当代中国的国家软实力。

2014年"中华优秀传统文化传承发展工程"项目正式实施,明确提出"传承中华优秀传统文化"的重要文化战略;2018年,习近平总书记再次强调,要"提高文化软实力和中华文化影响力"。在党和国家高度重视中华优秀传统文化传承的大背景下,纪录片作为一种以纪实为本的艺术形式,应以中华优秀传统文化以基底,以守正创新的创作理念为核心,坚持思想精深、艺术精湛、制作精良相统一,对民族精神与时代精神进行影像提炼与艺术表达,让博大精深的中华优秀传统文化在富有诗意的光影声色中得以具象,寻求价值引领与大众传播的深度融合,发挥以文化人、培根铸魂的当代价值。

一、赓续文化根脉,传承民族基因

卡尔·马克思曾就历史之于人类发展的重要意义指出:"人们自己创造自己的历史,但是他们并不是随心所欲地创造,并不是在他们自己

选定的条件下创造,而是在直接碰到的、既定的、从过去承继下来的条件下创造。"①传统文化作为历史积淀的重要组成部分,它在很大程度上决定着当代人的思维方式与行为方式,是一个国家存续与繁盛的重要因素。具体到以传承中华优秀传统文化为主题的中国纪录片而言,其当代价值首先体现为充分发挥文化的凝心聚力功能,弘扬与培育家国情怀,通过文化认同来增进民族认同,强化国家意识,激发民族自豪感,坚定文化自信,具有着赓续以爱国主义为核心的民族精神的重要文化价值。

(一)家国同构与家国情怀的相辅相成

家国情怀是中华优秀传统文化的基本内涵之一,自古以来,家国一体的集体主义思想在每一个中国人的脑海中根深蒂固,久而久之,积淀为以爱国主义为核心的民族精神。就历史渊源来说,这种家国情怀来自于中国从农耕时代沿袭而来的家国同构的独特社会结构,而当家国情怀被道德化后,又反过来进一步筑牢了这种家国同构的社会结构。费孝通在《乡土中国》中提出西方社会结构是团体结构,即由独立单元组成的边界清晰的结构,中国社会结构属于差序结构,即由非独立的单元组成的有机整体。差序结构没有清晰的边界,内部也没有独立的单元。②这种"清晰边界"与"独立单元"的缺席就意味在中国的传统文化中,个体与集体、小我与大我、小家与大家之间的是紧密相依的,"中国传统更重视群体的秩序,认为人只有在社会伦理关系中才会获得自己的规定性、价值和尊严"③。相对而言,西方文化更注重个体价值,而中华传统文化则更注重集体价值。从儒家所提倡的"达则兼济天下,穷则独善其身"中就可以看到,"天下"的重要性被列在"己身"之前,"兼济天下"成为了更高一层的人生理想,而"独善其身"被认为是退而求其次的选择。回顾千百年来被中国的传统价值观体系所传颂的仁人志士,绝大多数都是"居庙堂之高则忧其民,处江湖之远则忧其君"的集体主义者,并且这种集体意识被不断地道德化,正如费孝通所言:"从己向外推以构成的社会范围是一根根私人联系,每根绳子被一种道德要素维持着。"④而对"国家"这一最为泛化的集体概念的热爱自然成为了最为重要的道德

① 中共中央马克思恩格斯列宁斯大林著作编译局:《马克思恩格斯选集》第1卷,人民出版社,1995年,第585页。

② 费孝通:《乡土中国》,北京大学出版社,2012年,第20页。

③ 肖群忠:《"国粹"与"国魂"——弘扬中华伦理价值 重铸民族精神》,《道德与文明》2011年第3期。

④ 费孝通:《乡土中国》,北京大学出版社,2012年,第54页。

要求，这也造就了以爱国主义为核心的民族精神。

这种与民族精神相通的家国情怀在以传承中华优秀传统文化为主题的中国纪录片中自然得到了充分的展现。如 2014 年播出的《南侨机工》取材于抗日战争时期由东南亚各国华人子弟组成的"南洋华侨机工回国服务团"，尽管他们身处异域，但仍心系祖国，正是由于对国家这一"大家"的热爱，3000 余名南侨机工暂别了尚未受战火洗礼的"小家"，毅然奔赴抗战前线，最终与亿万中国人民一道驱逐外侮。在该片的拍摄过程中，制作团队远赴美国、日本、马来西亚、新加坡以及国内 8 个省区，采访在世的 14 位南侨机工，大部分影像资料为首次披露，以 60 多分钟的彩色录像和超过 2000 张的珍贵历史还原了 70 年前的峥嵘岁月，深刻地揭示了"保家"与"卫国"之间密不可分的一致性，体现了中华优秀传统文化中家国同构的价值信条。2015 年播出的《河西走廊》同样是以家国同构的理念回顾了清末的边疆危机，爱国将领左宗棠置生死于度外，不畏列强淫威，毅然率军赴河西巩固边防，粉碎了侵略者妄图蚕食中国领土的阴谋。

（二）文化认同与民族认同的同频共振

中华优秀传统文化对以爱国主义为核心的民族精神的赓续作用不仅是因其包含着家国情怀，更是由于整个传统文化体系本身就是爱国主义的重要思想基础。关于民族概念的释义与族群的界定，本尼迪克特·安德森提出了著名的"想象中的共同体"理论，他认为："它（民族）是一种想象的政治共同体——并且，它是被想象成为本质有限的，同时也享有主权的共同体。"① 尽管本尼迪克特·安德森将民族描述为一种"想象性的有限本质"的观点或待商榷，但毋庸置疑的是，"想象中的共同体"理论揭示了民族作为一种群体概念，固然受到诸如历史、种族、地域等客观因素的限制，但更多地还是源于族群成员的自我认同，这种认同意识是族群成员对于自身民族属性的主观定位，是有关于"归属"的情感。② 国家意识的基础便是这种身份认同意识，而民族身份认同的核心则在于文化认同。文化认同作为最深层的认同，它是人们对于某种文

① [美] 本尼迪克特·安德森：《想象的共同体：民族主义的起源与散布》，吴叡人译，上海人民出版社，2003 年，第 5 页。

② 范可：《全球化语境下的文化认同与文化自觉》，《世界民族》2008 年第 2 期。

化形态所形成的具有倾向性的共识与认可，个体通过自己与他者在文化上的差异来确定自我身份，文化可以说是个体寻求同类和融入群体的标准和依据，具有增强群体凝聚力的重要作用。因此，民族意识不仅是基于地理区域差异、种族形貌差异而产生的某种身份划分方式，更重要的是族群成员对本民族文化的态度，一个人只有在对本民族文化形成肯定性的体认心理之后，才会真正成为该民族的一份子。简言之，一个民族能否得以延续，其根本便在于该民族的传统文化能否在族群成员的普遍意识形态中得以延续。

中国作为一个历史悠久、幅员辽阔的多民族国家，自古便是基于文化认同来构建民族认同，进而强化国家意识。众所周知，中国的版图辖区与民族构成在五千多年历史中几经变迁，但礼仪之邦的文明同化能力始终维持着中华民族的传续。如宋辽对峙时期，辽国国主辽道宗在评述本国文治时曾自诩："吾修文物，彬彬不异于中华。"这一方面说明了作为北方政权的辽国对华夏文明的充分吸收，另一方面也证实了北方游牧民族对中华文化的虔心向往，正是因为辽与宋一样有着对中华文化的高度认同，所以二者一道成为了中国历史的组成部分，宋地的汉人与辽地的各少数民族也地不分南北，都成为了中华民族的组成部分。由此可见，基于文化认同的民族认同是中华民族能够传续不衰的根基所在。

面对夯实民族意识之基的重要使命，中国纪录片始终将坚持以文化认同来增强民族认同，全面展示华夏文明的独有魅力，以此来强化受众的民族身份认同意识。2009年播出的纪录片《汉字五千年》以汉字这一中华文化最具代表性的文化符号为主题，并按照"通古今之变"的创作宗旨，从浩如烟海的汉字谱系中选取了32个历史意义深厚的汉字，充分发掘这些汉字背后的历史承载与人文情怀，历时性地构筑起了一幅中华五千年文明史的恢弘长卷。2014年播出的《诗行天下》同样是立足于中华优秀传统文化的标志性符号，以平民视角探索古典诗词艺术，用生动的凡人故事来呈现古典诗词与当下幸福生活间的紧密关联，拉近了中华优秀传统文化与当代受众间的距离。类似于《汉字五千年》旨在通过汉字来还原历史变迁的创作理念，《诗行天下》以经典诗词作品所涉及地理坐标为线索，创造性地采用了诗词旅行的录制方式，跨越9000余公里，

行走十多座城市,紧密围绕诗词但又不拘于诗词,通过诗词之美来引出祖国的秀美河山和各地的民俗风貌,多角度地展现中华悠久文明的绚丽多姿。

(三)文化自信与民族自信的深融互生

党的十九大报告指出:"文化自信是一个国家、一个民族发展中更基本、更深沉、更持久的力量。"习近平总书记在中国文联十一大、中国作协十大开幕式上的重要讲话中也再次强调了"文化是民族的精神命脉"。提升文化自信是增强国家软实力的必有之义,也是国家文化战略的核心指向,而对本民族优秀传统文化的高度自信更是文化自信的重要组成部分,如果说文化认同是最深层次的民族认同,那么文化自信则是最深层次的民族自信,是民族自豪感的精神之源。特别是置身于全球化进程不断深化的当代世界,不同文化间的跨国际交流日趋频繁,各国的本土文化都不同程度地面临着外来文化的冲击与挑战,其中发达国家对发展中国家的文化输入尤为显著。在这种背景下,传承中华优秀传统文化、赓续民族精神对于坚定文化自信的重要意义被进一步凸显,只有能够认识到本民族传统文化的优长,才能塑成关于本民族的身份自觉,传承中华优秀传统文化便是为每一个中国人指明灵魂之根与精神之乡。

一直以来,中国纪录片创作都是以通过增强文化自信来坚定民族自信为己任,聚焦中华传统文化的优秀方面,激发受众的文化自豪感,不断强化其文化自信。2009年播出的《国脉——中国国家博物馆100年》以梳理"国之文脉"为主线,共分为"殿堂""陈列""聚宝""扛鼎""大美""公器"六个部分,从古典建筑、文物宝器、人文学术等多个方面展现中华优秀传统文化的博大精深与华夏文明的卓尔不群。2015年播出的《我从汉朝来》采用打通古今的叙述方式,先是将视角回溯至作为中国历史上最为强盛的时期、也是中华文化重要形成期的汉王朝,以汉代留存下来的画像石为线索,共计探访了上百处历史遗迹,并由此向当代进行引申,揭示汉代画像石所呈现内容在现代生活中的延续,谱写"汉"文化基因的传承史,彰显华夏文明经久不衰的强大生命力。2019年播出

的《中华老字号》以全聚德、六必居、瑞蚨祥、内联陞、戴月轩等11家中华老字号的传奇故事为素材,揭示这些百年老店的经久不衰的内在原因,特别是精益求精的营商处世理念,从细微视角展现中华历史文化的傲人之处。分别播出于2016年和2019年的《本草中国》第一季和第二季、2017年播出的《彝药传奇》等古代医药文化题材纪录片,通过传统医学的博大精深来激发观众的民族认同感。

二、坚持古为今用,弘扬时代精神

中华优秀传统文化既是民族性、历史性的,又是世界性、当代性的,中国纪录片在对中华优秀传统文化的传承中始终坚持守正创新的制播理念,尊古而不泥古,从实现中华民族伟大复兴的中国梦出发,化古入今,古为今用,深入挖掘中华优秀传统文化与社会主义核心价值观的共通之处,在当代语境中阐扬中华优秀传统文化所蕴含的崇实尚新、敦厚宽仁等主流价值,赋予中华优秀传统文化以现实意义。

(一)求实理念中的奋斗精神

求真务实、锐意进取是中华优秀传统文化的重要组成部分,习近平总书记在第十三届全国人民代表大会第一次会议上的讲话中指出:中国人民自古就明白,世界上没有坐享其成的好事,要幸福就要奋斗。中华民族始终都是一个务实奋进的民族,《易传》中"天行健,君子以自强不息"标志着中华传统文化在原初阶段便具有着务实进取的优秀品格,如后羿射日、大禹治水等远古神话传说都与农耕生产等现实主题息息相关,而坚韧不拔的奋斗精神也被中华传统文化所大力歌颂,如悬梁刺股、闻鸡起舞、凿壁偷光等成语为世人所树立的都是自强不息的奋进榜样,奋勇争先、不甘人后始终都被中华传统文化所推崇。在对待知识的态度上,中华传统文化也讲求知行合一,强调理论与实践相结合,在实践中不断检验与完善理论,如早在先秦时期的《荀子·修身》中就提出了"道

虽迩，不行不至；事虽小，不为不成"的观点，宋代诗人陆游的名句"纸上得来终觉浅，绝知此事要躬行"也再次说明了中华传统文化对于实践精神的高度重视。

这种崇尚实践精神与进取精神的传统文化在当代中国同样具有重要价值，它与鼓励奋斗的时代精神一脉相承，中国纪录片也正是立足于二者的交汇点对中华优秀传统文化进行传承。我们在一系列纪录片作品中都可以看到"实干兴邦""撸起袖子加油干""美好生活是奋斗出来的"等当代主流价值。如2012年播出的《晋商》通过对山西晋商群体在明清两代由盛转衰的全景式展现，揭示了"业精于勤而荒于嬉"的古训，在回顾晋商历史与晋商文化的同时，也传递出劝勉后人坚守上进之心的当代主题。2014年播出的《甲午！甲午！》则将历史主体由个人扩展为整个国家，该片从文化、政治、经济、军事、外交等多个角度回顾了甲午海战的全过程，深刻阐释了"落后就要挨打"和"弱国无外交"的历史教训，特别是在当前波诡云谲的国际形势之下，该片通过北洋水师的惨痛失败，再次警醒世人"国虽大，好战必亡；天下虽安，忘战必危"。只有全国上下凝心聚力，朝向现代化强国不断迈进，持续增强国家实力，才能确保中华民族永远屹立于世界民族之林。

（二）尚新意识中的创新精神

中华民族自古就是一个勇于开拓、敢为人先的民族，创新精神始终根植于中国人的思想观念当中，为以改革开放为核心的时代精神奠定了坚实的文化基因，纵览五千年文明史，改革创新一直都是推动中国社会不断前行的根本动力。早在先秦时期，创新精神便成为了中华传统文化的重要内涵，诸如《周易·系辞》中的"穷则变，变则通，通则久"，《礼记·大学》中的"苟日新，日日新，又日新"。《文子·上义》中有："苟利于民，不必法古；苟周于事，不必循俗。"等论述都说明了中华传统文化对于创新精神的高度推崇。

深入挖掘与展现传统文化中的创新精神也是中国纪录片创作的重要主题，2014年播出的《楚国八百年》便是将创新精神的此消彼长作为了

贯穿楚国兴衰史的重要线索,在立国之初,被中原诸侯视为"化外蛮夷"的楚国先民不因循成规,以"离经叛道"的姿态加入列国竞争当中,经几代楚人努力,楚国由蕞尔小邦逐渐发展为了春秋时期首屈一指的强国。但当进入战国时期,已然安逸的环境消磨了楚人的求变意志,其诸侯霸主地位被更富有变革勇气的秦国所取代,最终在秦国的不断蚕食下走向衰亡。整部《楚国八百年》可以说紧密围绕着"穷则变,变则通,通则久"的古训,楚国因穷迫而思变,因变通而强盛,又因故步自封而终不能长久,作品借助秦兴楚衰的历史进程,揭示了改革创新在社会发展中的重要意义。2019年播出的《广东印记》聚焦作为改革开放最前沿的岭南之地,深入挖掘广东的人文资源,从历史、文化、地理、物产、民俗等方面所蕴含的精神性格内核,作品采用了一种整体性的文化观,将岭南文化纳入中华优秀传统文化的宏观谱系当中,以见微知著的方式,通过岭南文化折射出中华民族敢为天下先的创新精神,勇于突破陈规、力争上游,正是因此,中华优秀传统文化在当代仍然具有着重要现实意义。

(三)礼仪文化中的厚德品格

中国自古便被称为"礼仪之邦",礼仪文化是中华优秀传统文化的价值内核之一,在中国特有的文化语境下,所谓礼仪不局限于言谈举止的优雅端庄,而是象征着更为宏阔的道德规则与社会秩序。从国家政治与价值构建的视角看,礼仪文化是一种对"有序"状态的追求,正所谓"礼,经国家,定社稷,序民人,利后嗣者也","国无礼则不宁",礼在维护国家安定、社会祥和方面起到了重要的作用。周礼自西周建立就是作为国家的最高意识形态,而到了春秋时期,孔子以周礼为基础,提出一套完整的规范体系,进而建立有条不紊的社会秩序。[①] 孔子在关于"仁"的论述中,将之定义为了"克己复礼为仁",认为所谓"仁"就是为了遵守道德规则能够克制一己私欲。由此可见,礼仪文化所内化的正是贯穿华夏文明史的仁义精神与敦厚品格,它是儒家文化的精要所在,也是中华优秀传统文化的重要内涵。

传承中华优秀传统文化的纪录片作品始终高度重视对这种崇仁尚义

① 蒋璟萍:《礼仪文化与社会主义核心价值观》,《光明日报》2014年9月24日。

的礼仪文化的开掘,从中探取敦厚友善的当代价值以及和平发展的时代主题。例如2015年播出的纪录片《礼乐中国》由中共陕西省委宣传部牵头摄制,共分为《凤鸣岐山》《钟鸣鼎盛》《日出东鲁》《文耀天下》《礼通万邦》《盛世礼乐》《万国来汇》七集,采用历时性与共时性相结合的讲述方式,全方位、多维度地展现了礼乐文化的价值内涵与发展沿革,回溯了中华民族善良敦厚品格的文化渊源。并且作品将视角宏阔至世界文明发展的广度,其中《礼通万邦》《盛世礼乐》《万国来汇》等部分回溯了古代中国以礼乐化万邦的文明交流史,展现了礼乐文化对域外文明长久而深远的影响,特别是在东亚文化塑成过程中的重要作用,以及古代中国在维护国际秩序方面做出的巨大贡献。

三、根植传统美学,厚积人文底蕴

纪录片以"纪实"为生命,但在当前的学术语境下,"纪实美学"却往往被认为是一种舶来品,无论是在20世纪20年代声噪一时的苏联电影眼睛学派,还是50年代法国电影理论家安德烈·巴赞所提倡的基于长镜头理论的纪实美学,都在很大程度上影响了欧美纪录片的美学风格,被普遍看作是纪实美学的理论原点与实践肇始。但事实上,对于传承中华优秀传统文化的中国纪录片而言,其美学风格更多的是继承与发展了中华传统美学,内化着以儒道二家学说为主体的传统哲学思想,具有赓续华夏千年文脉,厚积受众人文底蕴的重要审美价值。

(一)兼及表里的"中和之美"

"中和"最早是儒家所倡导的一种伦理道德准则,而后又延伸至审美领域,并且与道家等各派思想不断杂糅,进而形成了一整套的美学理论体系。所谓"中和之美"强调的就是从外在的表现形式与内在的思想内涵两个层面上实现各种审美元素的协调平衡,突出了审美过程中主体与客体、感性与理性、人与自然、人与社会间的对立统一,呈现出雅俗

交杂、情理兼容、刚柔相济的美学风格。早在先秦时期，孔子就在《论语·八佾》中评价《关雎》时指出："乐而不淫，哀而不伤。"认为无论喜乐还是哀伤都要有所节制。成书于东周末年的《吕氏春秋》在论述音乐时也强调了对度的把握，正所谓："太巨、太小、太清、太浊，皆非适也。"东汉末年的曹植在《赠丁仪王粲》中提出："欢怨非贞则，中和诚可经。"同样是将中和之美作为文学创作的金科玉律，因而认为"欢怨"这两种情感流于偏激，不可取法。北宋诗人黄庭坚则是以中和之美来构建诗法，他一方面认同诗歌的怨刺功能，另一方面也对怨刺提出了适度的要求，认为讽喻现实也应当遵守温柔敦厚的原则。而在后世的元曲、明清小说等艺术形式中，我们依然可以看到中和之美的延续，这些作品多是采取大团圆的结局设计，力避纯然的悲剧，如《窦娥冤》《汉宫秋》《赵氏孤儿》等都是以相对圆满的结局来收束之前的一系列悲剧情节。

传承中华优秀传统文化的中国纪录片同样是将"中和之美"作为美学追求，并且与当代审美语境及文化语境相结合，不断开拓着中国化纪实美学的思想深度与表现广度。受"文以载道""文以明道"等传统文艺观的影响，中国纪录片热衷于通过文化符号来传递理念、揭示本质，即便是面对寻常琐屑的表现对象，也要力求以小见大、见微知著，并且将中和之美的美学理念注入其中，可以说，中国纪录片的所载之道、所明之道都是基于中和思想的义理与旨趣，而其载道、明道的方式也都是遵循着适度、自然的基本原则。如2021年播出的123集大型系列纪录片《觅江南》立足于传统文化的当代传播，但没有采用生硬的宣教，而是注重对适度原则的把握，从历史人文、山水风光、建筑文明、民俗工艺等多个维度来勾勒一幅灵秀江南的全景图，为其中的每一处风物都注入了特有的人文内涵，打造了一个广袤多姿的江南文化场域，借助文章锦绣之乡的风雅气韵来播撒传统文化，潜移默化地促进受众人文素养的提升。再如2021年播出的《岳麓书院》自五代时期的二僧办学讲起，以源流、正脉、传道、经世、新变、求是六个篇章贯穿起与岳麓书院相关的历次争鸣，从湘楚之地的千年文脉中挖掘爱国、济民、经世、求是等主流价值，从中探寻国家与地域、集体与个体之间的协调统一，构建内在思想层面

上的中和之美。

(二)"天人合一"与物我相通

类似于中和之美由哲学到美学的演进路径,"天人合一"作为中华传统美学的另一重要特征,同样是来自对哲学观念的化用。在中华传统文化中,自然崇拜占据着重要的位置,如《道德经》中的"人法地,地法天,天法道,道法自然"就是将自然作为了万物生息的最高法则,但与此同时,中华传统文化也格外强调人的主体地位,例如我们在远古神话中经常可以看到人类对自然的改造,这种对于人与自然的双向崇拜直接促成了天人合一思想的形成,人类中心论与自然中心论的相互协调,既尊重了自然的神性地位,同时又将自然人格化,赋予客观物象以精神属性与感情色彩,自然成为了具有意志的存在,正所谓万物有灵。天人合一的哲学思想延伸至美学领域,直接确立了异类相通的审美追求,打破了主观的意志情感与客观物象间的界限,人类与物类实现了异类相通,比兴、寄托等基于异类相通的表现手法事实上都是这种天人合一思想的体现。

在这种天人合一的美学传统的影响下,传承中华优秀传统文化的中国纪录片高度重视对自然及物象的文化蕴意的开掘。我们在2016年播出的《我在故宫修文物》、2020年播出的《我在故宫六百年》、2021年播出的《紫禁城》等故宫题材纪录片中便可以看到异类相通的美学传统,这些作品透过一件件文物来感染受众,文物在此不仅是一种客观存在,而是被赋予了浓烈的主观情感与思想内涵,成为了理念与意义的载体。并且在这种美学传统的影响下,受众与作品间被认为应当建立起某种对话关系,由此实现物我同境、主客交融。我们在中国纪录片的视听语言方面便可以看到这种美学尝试,很多作品创造性地利用现代影像技术,广泛使用主观镜头、跟踪镜头等具有准交互性质的视听语言,与受众间建立起有效的对话机制,营造身临其境的沉浸感,让受众仿佛置身于荧幕当中,切实体会中华优秀传统文化的博大精深。自2012年持续热播的系列纪录片《舌尖上的中国》、2019年播出的《人间有味》、2021年播出的《江湖搜食记》《知味新疆》《味传闽西》等传统饮食文化题材的

纪录片作品便是利用这种交互美学与观众建立了共情和共鸣，形成感情共振，例如作品频繁地使用主观镜头，同时将摄影机置于灶台、餐桌边缘，荧幕画框与受众视角由此形成了同构关系，让中华饮食文化栩栩如生地展现在世人面前。

（三）人本思想的诗化呈现

以人为本是中华优秀传统文化的核心要旨之一，这种人本思想主要体现为对人的关注与尊重，在塑造人格操守的同时，又推崇人的主体性与自由天性，并且这种人本思想在中华的美学传统中得以不断诗化，在一定意义上可以说，中华传统美学就艺术作品的表象而言是一种诗性美学，是对人本思想的一种诗化呈现。中国纪录片自然也继承了这种诗化人本的美学风格，让诗性之美成为了其最为重要的表象特征。

基于这种对诗性美的追求，意境成为中华传统美学的重要范畴，中国传统美学讲求造意设境、安置留白，刻意弱化作品本身的阐释能力，让受众享有更为广袤的解读空间，营造言有尽而意无穷的审美体验。中国纪录片创作遵循中华传统美学注重意境的诗化风格，如何建平、赵毅岗就将"缓慢的节奏""深远的意境""单线索的淡化矛盾冲突的叙事""抒情悠长的音乐"等审美特征作为中国纪录片标签式的符号。[①]在中国语境下，文化被认为是舒缓悠长的，故而中国纪录片在表达人本思想与文化主题时，往往是采用符合中国人对文化认知的慢节奏叙述方式，呈现出含蓄隽永的诗化风格，这种美学风格也与中华传统文化中"大音希声，大象无形"的空灵境界一脉相承。如《我在故宫修文物》等故宫题材纪录片极力回避紧张激烈的戏剧冲突与单一明确的意义传递，而是采用沉稳、平缓的叙述风格，在云淡风轻的诗意影像中将中华文化中的人本思想娓娓道来，并且为受众留下了充分的体味空间。相比一些国外纪录片作品，如2012年播出的俄罗斯纪录片《拿破仑侵俄战争》就采用了类似剧情片的创作方式，跌宕起伏的情节设计与频繁的蒙太奇剪辑，对于受众而言，作品的情节延展与意义表达都是极为明确的，鲜有留白可供观者玩味，这也是国外纪录片与中国纪录片在表现形式上的重要美学差异。

① 何建平、赵毅岗：《中西方纪录片的"文化折扣"现象研究》，《现代传播》2007年第3期。

结　语

尽管中国纪录片在传承中华优秀传统文化方面已然硕果颇丰，但仍存在着一些不足之处，亟待通过制播理念的创新，将中国纪录片创作推上新的高度。

首先，应进一步丰富与深化题材类型。当前中国纪录片对中华优秀传统文化的传承还是有着较为明显的同质化倾向，经常会在阶段时间内形成某一题材类型热，例如故宫题材、饮食文化题材的相继走俏，导致大量资源集中于特定题材类型，并且同题材作品在创意、制作等方面彼此雷同。更为重要的是，这些作品中相当一部分是站在文化消费的立场上去展现中华优秀传统文化，其对传统文化的挖掘仅是浅尝辄止。这种同质化现象固然在短时间会掀起某种文化热，但从长期来看是不利于中华优秀传统文化的传承创新的。因此，在中国纪录片的未来发展中，应鼓励作品题材的丰富多元，对中华优秀传统文化进行全景式的展示，并且深挖中华优秀传统文化的内在品格，坚持中华优秀传统文化创造性转化和创新性发展。

其次，应大力打造中华优秀传统文化的纪录品牌。尽管中国纪录片在作品数量、市场规模上都处于逐年增长的积极态势，但客观来讲，当前中国纪录片创作品牌意识还不是特别强，这点在历史文化题材纪录片中同样有所体现，尚未形成具有强大号召力的记录品牌。国内纪录片制作方往往注重短期成果，精于 IP 效应的经营，而疏于品牌效应的打造，在一定程度上限制了中国纪录片的长远发展。面对这一不足，应大力培养专业化的纪录片制作团队，具有深厚人文底蕴的从业者更是当前中国纪录片行业所急需的，只有创作者自身对传统文化有着准确而深入的把握，才有可能创作出精品力作，讲好中国故事、传播好中华文化。

匠心独具　踏破藩篱

内容生产模式助推品牌价值建构

李东珅

北京伯璟文化传播有限公司董事长

岑欣阳

北京伯璟文化传播有限公司策划

党的十八大以来，中国纪录片行业精品迭出，呈现百花齐放、生机勃勃的繁荣景象。这十年间，电视纪录片在创作理念上，以平民化的叙事视角向人民靠拢，传达出朴实敦厚的人文气息；在创作内容上，以多元化的叙事题材向观众展现，描绘出包罗万象的大千世界；在创作形式上，以故事化的叙事策略向趣味拓展，迸发出焕然一新的艺术潮流；在创作模式上，以产业化的生产角度向国际看齐，传递出"中国故事 国际表达"的时代强音。

伯璟文化在这十年里，见证了纪录片行业的蓬勃发展，作为全国唯——家三次获评国家广播电视总局授予"年度优秀制作机构"荣誉称号的民营企业，我们始终秉承一颗匠心，在十多年的创作经验中总结形成了行业里独有的"伯璟模式"，"让真实成为最大 IP"是伯璟的起航宣言，如今已凝练成我们品牌积淀最好的表达，并由此引申出对未来的战略规划，即以纪录片为核心 IP，向产业链纵深领域开拓进发。

一、政策驱动，产业起步抢先机

2010年，国家新闻出版广电总局下发《关于加快纪录片产业发展的若干意见》，提出了纪录片产业发展的总体要求与主要任务，构建了纪录片整体市场体系及发展战略，并随后开展纪录片季度和年度评优推优工作。

2011年1月1日，中央电视台纪录频道正式开播；传统媒体领域的资源也在此后的几年间逐渐整合优化，北京纪实频道、上海纪实频道、湖南金鹰纪实频道等陆续上星播出，纪录片新的传播格局逐渐显现。同时，随着中国电视行业制播分离改革的展开，"限娱令"、国产纪录片"30分钟"政策的实施，使得中国电视格局和文化生态催生出积极的变化。民营资本的介入让电视纪录片创作形成了更丰富的生产机制，制作方式从原有的电视台自制自播，逐渐发展为外购、合作共制、委托制作等多重方式的结合。[①] 这一系列自上而下的举措为我国电视纪录片事业产业的迅速发展和重大突破奠定了基础。

（一）主流纪录片的"工业模式"

2012年之后，经济全球化的趋势和进程愈加明显。习近平总书记在参观《复兴之路》展览后指出，实现中华民族伟大复兴，就是中华民族近代以来最伟大的梦想。改革开放以来，中国的飞速发展令世界瞩目，中国作为一个负责任的大国日益走近世界舞台中央，国际地位和国际影响力空前提升，中国崛起被国际媒体称为"近年来最重要的全球变革"。2013年，习近平总书记提出"一带一路"倡议，中华民族伟大复兴成为国家主流媒体的重要议题，广大电视文艺工作者自觉担负起"讲好中国故事"的重任。

紧扣国家议题，央视纪录频道走过初创之年，开始积极探索频道定位，着力打造纪录片品牌。2012年《舌尖上的中国》横空出世，这是国内首部使用高清设备拍摄的美食纪录片。技术团队通过"微距摄影"的方式捕捉到了珍贵食材的生动原貌，片子通过讲述平凡人物与日常美食背后的故事，借以风格鲜明的影像和国际化的制作手法描绘了中国人的烹饪哲学和对生活的热爱，引发观众对中国传统饮食文化的空前关注，火速变

① 李智：《产业化视角下中国纪录片的历史进程与发展前瞻（1978—2018）》，《当代电影》2018年第9期。

身成为家喻户晓的现象级作品。

《舌尖上的中国》开启了中国主流纪录片的工业型模式,成为中国纪录片发展史上的一块里程碑;该片制作首次引入"前期调研员"的角色,调研人员开展了大量专业化的田野调查工作,为纪录片线索的寻找、故事的确立提供了保障。所谓工业型纪录片,就是选题系列化,制作流程模式化,具有可重复性的、结构稳定的纪录片模型。[①] 以《舌尖上的中国》为代表的一批国产大型纪录片,采用严格分工与精细化流程制作,保证了生产数量与质量,例如《故宫100》《茶,一片树叶的故事》《京剧》《下南洋》《大国重器》等便是工业模式生产的结果。

2012至2016年间,《中国梦·中国路》《百年潮·中国梦》《追梦在路上》《你所不知道的中国》等作品分别从不同角度诠释国家主题;纪录片《海上丝绸之路》《一带一路》《穿越海上丝绸之路》等作品以宽广的视野、多维度的视角挖掘历史文明宝库中的传奇故事,展现了"一带一路"倡议对沿线各国社会的经济发展、文化繁荣所产生的深远影响。

从栏目化到频道化,从市场化定制到商业化推广,传统媒体在纪录片行业中始终发挥着引领作用,凭借着强大的资源优势与平台力量,为电视纪录片的产业发展抢占先机。

(二)人文历史题材的"伯璟模式"

回溯伯璟文化早年的成长轨迹,扎根于家乡甘肃这片热土,挖掘了众多值得关注却鲜为人知的纪录片题材,为今后的生产创作打下了稳固的基础。自2009年的第一部纪录片《迭部·洛克心中的伊甸园》开始,伯璟文化便以弘扬中华优秀传统文化为己任,先后创排了表现礼县秦早期文明的《寻秦》,以西和乞巧节为题材的《寻找失落的女儿节》,从基因角度探秘文县白马族文化的《探秘东亚最古老的部族》等多部作品,初入行业便激起微澜。

以地方文化题材起步,深耕于人文历史领域,我们在多项目齐头并行的实践中,找到了高品质化生产的"伯璟模式":取消分级编导制,执行制片人制,坚持"学术本+文学本+拍摄本"三步走策略。在制作《河

[①] 张同道、胡智锋:《2012年中国纪录片发展研究报告》,《现代传播》2013年第4期。

西走廊》时,我们发现分级编导制会导致每一集的内容品质不同,甚至会有画面重复的情况,这会使团队间的产出存在互相抵消。

为了确保作品创作高效、风格统一、内容扎实、品质优良,在项目前期,策划部对题材进行严格细致的调研,初步拟定项目实施的各环节步骤;聘请权威专家团队分析资料、确定主题、把握方向;再由撰稿组撰写文学脚本,拍摄组据此创作出拍摄脚本,最后交由后期组进行剪辑、音乐、动画、调色、解说词叠加、包装。整个流程,产出大量的文化产品,学术成果可出版成专业图书、静态影像作品可出版精美图册等。这种方式排除了影片对创作者个人的过度依赖,保证了纪录片知识的丰富性和权威性,使得创作团队的各项工作成果得到正向叠加,提高了生产效率,确保了作品的制作周期,还为大批量生产纪录片做好了准备。

《河西走廊》就是在这样的生产模式下保证了作品的统一性与完整性。十集的结构大纲,由敦煌研究院沙武田博士担任学术统筹,我们先后组织了20多位专家学者,用一年半时间完成了43万字的学术脚本,汇集了可以诠释"河西走廊"这一宏观主题的历史史料,以及较新的学术成果,这成为了纪录片《河西走廊》的坚强基石。

2015年全国"两会"开幕当天,由中共甘肃省委宣传部和央视科教频道联合出品、伯璟文化承制的《河西走廊》登陆央视科教频道晚间黄金时段,并于凤凰网同步播出。在凤凰网首播的13天中,该片总播放量达到了4153万,单集流量达到319万,远远超过了《舌尖上的中国Ⅱ》曾创造的214万的记录,全片上线后第二天,单日流量更是高达541万。① 该片的播出良好呼应了习近平总书记"一带一路"倡议,为伯璟文化赢得声誉的同时,进一步提升了市场品牌高度。同年,《河西走廊》荣膺中国(广州)国际纪录片节"金红棉"最佳系列纪录片奖,伯璟文化自此开启纪录片品牌建设之路。

二、网络崛起,媒体融合创新篇

随着中国电视纪录片频道上星计划部署完成,四家专业纪录片卫视格

① 罗锋:《影像中的家国人事——2015中国电视纪录片创作评析》,《中国电视》2016年第6期。

局基本确立,地方纪实频道向专业化、综合化等方面提升,极大改善了纪录片生态系统。行业工业化制作模式日趋成熟,行业标准逐步建立,纪录片行业创作在发展中向产业价值深入探索;2014年《舌尖上的中国Ⅱ》未拍先热,造就了招商会上8900万的商业奇迹,让广大纪录片从业者看到了更多的可能性。与此同时,互联网异军突起,新媒体纪录片以排山倒海之势席卷而来,拉开了新一轮激荡起伏的竞争格局。

有学者认为,纪录片的全网大营销时代在2016年全面开启,互联网平台不再是纪录片生产和传播的附庸,它将进一步走向成熟和自主,并成为国产纪录片的"兵家必争之地"①。到了2017年,国内纪录片生产总投入由大到小排列,依次是电视台(21.13亿,53%)、民营制作公司(7.27亿,18%)、网络媒体机构(6.00亿,15%)和国家机构(除电视台之外)(5.13亿,13%)。②上述各方生产投入较2016年均有明显提升,其中网络媒体涨幅最高,达到50%(2.0亿,2016年),对于纪录片的生产投入和收入首度超过国家机构。

借助平台优势,新媒体纪录片以精巧化的体量、年轻化的语态、商业化的运作,探索着纪录片的品牌价值。在央视纪录频道播出一个月后反响平平,《我在故宫修文物》转战哔哩哔哩平台突然爆火,全国年轻观众将"故宫热"推向高潮,引发了后续一波轰轰烈烈的博物馆文化现象;优酷自制网络纪录片《了不起的匠人》更是借着"匠人"的东风,打造出网制网播的传统文化纪录片品牌IP样本,获得2016年全网纪录片点击量排行第二名(6.3亿次)的佳绩;制作略显粗糙却诚意十足的"野生纪录片"《寻找手艺》一举拿下新媒体高地,作品以321万点击量、13.7万弹幕量的表现,俘获年轻观众芳心,红遍大江南北,"倒逼"央视将曾经被拒的它"收入囊中",2017年12月于科教频道《探索·发现》栏目播出。

这一时期,国产纪录片创作表现出两大基本特征:一是以人为本创作理念的转向;二是短小精悍纪实短视频的兴起。

时代为我国文艺繁荣发展提供了前所未有的广阔舞台,互联网为我国纪录片行业营造了良好的社会环境与群众基础。随着纪录片行业文化形态逐步丰富,广大电视文艺工作者审美水平日益提高,创作观念的转

① 张雅欣、林世健:《为时代记录:2016—2018中国纪录片发展趋势评析》,《中国新闻传播研究》2019年第4期。

② 张同道:《2017年中国纪录片发展研究报告》,《现代传播》2018年第5期。

变促使大家不再一味追求高屋建瓴的顶层设计、宏大叙事，平民化的视角使许多纪录片更贴近生活真实的面貌，更具现实主义情怀。

《与全世界做生意》将关注重点放在了生意背后的"人"，全片记录了经济全球化背景下中国商人的生存面貌以及对财富和梦想的理解，呈现中国人的商业智慧。开播后单集最高收视率达0.20%，创纪录频道2015年以来晚8点"特别呈现"档收视最高值。①《人间世》直面死亡，深入医疗和手术台一线，直观展示医生和死神赛跑的种种挑战，聚焦医患双方面临病痛、生死考验时的重大选择，展现了真实的人间世态，带来了震撼人心的力量。《守护解放西》把镜头聚焦在长沙解放西路基层派出所，所表现的"小人物、小场景、小故事，最终凝结成大英雄、大情怀、大担当的时代画像"。②

伯璟文化自成立以来，始终把追求现实主义人文关怀放在创作的首要位置。我们力图以"人"的视角，重回一个个鲜活的历史现场，让历史生动可感。2016年播出的纪录片《重生》，以一个团队及其中的个体如何形成自我意识的叙事方式，取代了"中国共产党如何在正确领导下走向胜利"的传统党史文献片思路。在这里，全党集体的思考打上了个人意识觉醒的烙印，在片中我们看到这群年轻人的智慧，看到他们积极思索救国方略，为国运奔走呼号，为革命呕心沥血，换来了党的重生，换来了新中国的重生。这些有血有肉的有为青年摆脱了群像化的、集体无意识的宿命，作品通过个人史化、全情景再现的独特解读，体现了艺术与历史相结合的时代张力。

纪实作品《粤韵芬芳》曾获得2018年第16届中国（广州）国际纪录片节"评审团特别推荐奖"，在国家与时代的变迁中，我们看到代代粤剧人生生不息的热爱与奉献，能感受到粤剧艺术家欧凯明内心的孤独，也看到他对粤剧文化遗产的继承与发扬、对粤剧新人孜孜不倦的培养，在他身上，我们企图留下这样的思考：地方性文化与全球性文化、传统文化与现代娱乐之间的矛盾应如何应对？

在2019年的作品《重走来时路》中，我们将目光聚焦到两次独闯长征路的普通文化工作者张国勤身上，以19年前他在路上拍摄的46盘录像带和5400张照片为引子，19年后重走来时路为线索，展现过去和现在、

①
张同道：《2015年中国纪录片发展研究报告》，《现代传播》2016年第5期。

②
傅冠军、杨飞：《〈守护解放西〉对文化产品守正创新的探索》，《中国广播电视学刊》2021年第11期。

历史与现实的对照,见证长征路上的岁月变迁,探寻长征精神于现代人的意义。

另外,以"一条""二更"为代表的视频账号,主打"微纪录"的概念,迅速走进大众视野,纪实短视频通过叙事的碎片化、表达的年轻化、表现的多样化、剪辑的明快化,在较短的时间内,以"小而美"的样貌拥抱更广阔的市场和受众。《国家相册》带领观众走进中国照片档案馆,那些浓缩的人生、折叠的时代、鲜为人知的人与故事,被重新打捞于历史的尘封处,影像与三维特效的结合让我们看到国家历史的典藏,遥远的记忆如此清晰可感。《如果国宝会说话》在每一集5分钟的片段里,用流行、轻松、幽默的风格来讲述千年国宝之美,尝试通过拥抱新技术去寻找更多元的叙事方式,比如从编程的角度看古人"经纬编织法"的智慧,将说唱、二次元画风、高科技的视觉特效等新潮元素完美融入其中,将国宝文物题材表现得活泼灵动。《水果传》凭借新颖的题材、活力四射的影像风格、清新流畅的剪辑节奏而知名,其作为一部好看、好吃、好玩的纪录片,为我们送上一场色彩斑斓的水果饕餮盛宴。

随着互联网技术与移动通信技术的广泛应用,移动互联网逐步成为纪录片传播主阵地,流媒体平台晋升为新时代宠儿。根据中国互联网络信息中心(CNNIC)发布的第49次《中国互联网络发展状况统计报告》显示,截至2021年12月,我国网民规模达10.32亿,网络视频(含短视频)用户规模达到9.75亿。全媒体联合互动的传播态势已成为纪录片行业的大热点。媒体融合为纪录片的全媒体发展奠定基础,尤其在传播领域推动了纪录片的大众化和产业化,"互联网+纪录片"新玩法为行业打开了更宽阔的想象空间。

三、产业升级,品牌破圈造精品

2022年2月,国家广播电视总局正式印发了《关于推动新时代纪录片高质量发展的意见》的通知,吹响了新时代纪录片高质量发展的号角。经过十余年快速发展,求量求速让位于求质求精,纪录片行业创作策略逐渐向大

片化、精品化靠拢，广大纪录片工作者逐渐意识到富有创意力与影响力的品牌才是这个文化产业里的核心竞争力。

（一）注重品牌建构，提升社会影响

中华五千年的灿烂文明为中国纪录片创作提供了不竭的源泉。近年来，作为中国纪录片的主要类型，人文历史类纪录片精品层出不穷，《神秘的西夏》《凉州会盟》《从秦始皇到汉武帝》《楚汉》《书简阅中国》等片运用情景再现的手法，讲述别开生面、大气磅礴的史诗；《风云战国之列国》模糊了纪录片与剧情片的边界，邀请演技派演员通过对白演绎的形式，再现战国时期风云激荡、波澜壮阔的历史。《帝陵·西汉帝陵》则通过动画辅以精彩的旁白，回溯历史中动人的细节。纪录片《戚继光》选取定格动画这一创作手法，讲述了戚继光在东南沿海的抗倭经历，新颖别致，风格突出，细节考究。《西南联大》《城门几丈高》《从〈中国〉到中国》等片，借助丰富的史料带国人重新认识历史，在新、旧画面的切换中感受岁月不动声色的力量。《历史那些事》更是一改严肃叙事，以年轻观众喜闻乐见的诙谐口吻，融入剧场表演、流行说唱等元素成功出圈，将粉丝的讨论推向高潮。

早在踏入纪录片领域之初，伯璟文化就一直拥有一个梦想，就是希望自己团队拍的每一部作品都能够对行业起到一定的引领作用，留下一些思考的空间。从 2010 年《迭部·洛克心中的伊甸园》开始，我们使用情景再现的手法来讲述约瑟夫·洛克在迭部发生的传奇故事。到了《河西走廊》，这一创作手法日臻成熟，通过"河西走廊关乎国家经略"这一核心立意，我们梳理出一套讲述历史的思维方式。总结以往的成功经验，我们认为情景再现是非常适合人文历史类纪录片用于破题的一种创作手法，在这十年间，我们一次又一次突破了它的边界。有别于《河西走廊》，纪录片《重生》在选择 143 位演员时，对"历史真实人物的相似程度"有着近乎严苛的要求；在叙事层面上，《重生》更倾向故事化、戏剧化的叙事策略，营造出跌宕起伏的紧张氛围。但在纪录片《中国》里，情景再现手法的运用，更注重"去剧情化"的表达，全片流露出自然的美感与

诗意的气质。另外，在《金城兰州Ⅱ》和《王阳明》这两部片子中，我们摒弃了程式化的表达，努力打破"再现"与"纪实"的边界，在历史与现实的交织时空中，情景再现作为一种有力手段，为观众带去全景式的沉浸体验。在人文历史题材的纪录片中，我们始终在积极探索新的表达方式，努力突破自身桎梏。如何把握好情景再现的尺度，避免"形式化"让渡于"核心内容"，让内涵流于表面，也是我们一直想要权衡的问题。小众的纪录片如今迎来了大众传播的春天，将时代审美变化融入纪录片的创作表达中，亦是伯璟文化不懈的追求。

多年来，我们试图打破纪录片与其他影像产品的壁垒，积极寻求国际化知名团队合作，集结全球顶尖优质力量，组建跨界班底，只为突破纪录片的视听局限，向电影化的美学风格不断靠近……《河西走廊》中，两次获得艾美奖的英国摄影师布莱恩·麦克达马特和美国摄影师科里·布朗贡献了华丽精美的风光摄影；国际音乐大师雅尼打造的主题曲《河西走廊之梦》深邃悠远、雄浑古朴，成为画龙点睛之笔，助推影片达到新高度；《重生》中，《纸牌屋》第三季的摄影指导马丁·阿格恩和他的摄影、灯光团队让这部党史纪录片具有了紧张刺激、高潮迭起的"大片范儿"；《中国》的视觉总监罗攀营造出大气写意的"假定性美学"风格，对国内纪录片美学呈现具有一定的指向意义……

国际大师的加入，增加了作品的技术品质，带来了良好的国际传播影响。伯璟文化坚持"用影像记录中国，用纪录沟通世界"的理念，构建自身品牌优势，向世界传递中国声音。

（二）平台强强联合，激发产业价值

如今互联网已成为纪录片行业"兵家必争"的传播阵地，在全媒体时代，电视纪录片工作者积极寻找"互联网+纪录片"破圈的途径。纪录片营销已经不只是产业链末端的一个独立环节，而是贯穿产业链全程，在前端和项目开发、生产等方面互相依托交织。纪录片自身也不再是一个封闭自足的艺术品、作品、商品，而是变成一种可以和很多诉求相结合的开放性平台，因跨界、融合创造了很多新的商业模式。[①]

① 樊启鹏：《中国纪录片营销迈入4.0时代》，《当代电视》2016年第7期。

曾经打造《舌尖上的中国》的导演陈晓卿，于2017年加入腾讯视频，创立稻来纪录片实验室，打造"风味"系列优质作品内容矩阵。项目在策划之初便形成IP产业链开发思路，通过大数据引导纪录片生产，将目标受众锁定在19~28岁、对美食有较高追求的观众群。《风味人间》作为周播节目，在播出过程中，节目组以分钟收视曲线为单位，实时抓取相关数据，及时反馈意见并调整后续节目内容；同时，腾讯集结旗下各类渠道与平台，如腾讯视频、天天快报、企鹅TV、微信和QQ音乐等，围绕《风味人间》进行全面覆盖；宣发团队开设官方微博"纪录片—风味人间"及微信公众号"风味星球"，配合"风味"内容矩阵进行宣传推送。① 节目一经推出，便以10.66亿次的视频点击量登顶2018年全网纪录片点击量排行第一位。其衍生内容《风味原产地》收割海外市场，成为Netflix采购的第一部中国原创系列纪录片，并配备翻译了20多种语言字幕，同步在全球190多个国家地区播出。

作为优质内容生产平台，伯璟依托湖南卫视、芒果TV平台的力量，将《中国Ⅰ、Ⅱ》的传播效益发挥到最大化。该系列片在芒果TV的累计播放量近5亿次，在网络平台和社交媒体也得到了大量网友的热议与点赞，节目美誉度高达99.64。据美兰德蓝鹰指数显示，两季《中国》在播期间皆蝉联纪录片融合传播指数榜冠军，且第二季超7成在播日，夺得晚间黄金档电视节目融合传播指数榜第一；全网热搜近50个，数百个出圈话题，实现近27亿人次曝光。《中国Ⅱ》与《中国日报》联合发布，开启海内外传播热浪，五种语言传播至六个国家，遍布三大洲；第二季IP衍生书籍《中国：从天宝惊变到辛亥革命》在2022年3月的发售中一举夺得当当网"中国史新书热卖榜第13名"，获消费者100%好评推荐。伯璟文化的发展模式，也在全媒体传播矩阵构建出的多窗口回收体系中得到有力印证。

（三）重视人才培养，积蓄创新力量

众所周知，打造精品品牌，离不开优秀团队的默契配合。在现有的模式下，伯璟文化各部门、各工种的伙伴们协同合作，密切配合，高效完成任务。与此同时，随着行业的发展变化，我们不断优化队伍的人才

① 顾亚奇、梁妍：《国产纪录片IP的开发、标准与建设路径——基于〈风味人间〉等典型案例的分析》，《艺术评论》2020年第4期。

结构。为此，伯璟文化特别设立了国际制片岗，通过招收具有海外留学背景的优秀人才，建立并管理伯璟独有的国际资源合作库，与曾经一同合作过的海外摄影师、航拍师、剪辑师、剧作家、音乐人等，定期开展业界研讨交流，良好的互动为我们提供更前沿、更国际的视野，为进一步开展国际项目合作打下基础，也借此完善中国电视纪录片人才产业链建设。

另外值得一提的是，中国纪录片主体观众日益年轻化，消费群体日益低龄化。年轻一代的观众与传统媒体时代的电视观众相比有很多不同的特质，潮流、新颖、个性、接受过良好教育、拥有更开放的消费观念、更易接纳多元文化等。面对这一群体，对纪录片的要求就是要创新。伯璟文化作为专业的真实内容生产平台，在人才梯队的建设中十分注重对青年纪录片人的吸纳与培养。

伯璟文化正在努力建设一支专业能力强，年轻有朝气，思维活跃，精力充沛的新锐队伍，为打造高品质纪录片品牌积蓄强劲的后备力量。

结语

浩如烟海的中国历史题材，为我们提供了纪录片创作的丰沃土壤。十年来，伯璟文化纪录片产量累积作品40余部，时长总计超过6000分钟，跟国内外逾百家平台展开密切合作。这些作品为我们在行业内赢得了一定的声誉，但我们也深知，时代在发展，纪录片的创作与表达在不断更新。在今后的发展过程当中，一方面我们坚持认为，"真实是纪录片的生命"，我们希望打开人们记忆中历史的褶皱，通过真实的人物和丰富的细节为历史注入风情；另一方面，我们也将跟随着社会的审美变化，不断丰富纪录片的表达形态，通过创新吸引更多的观众关注纪录片，热爱纪录片。用我们的智慧，打造关于中国纪录片行业的独特样本，与观众一同探索纪录片发展的无限可能。

我们将深耕于这片领域，锻造一颗匠心，踏破过往藩篱，创作出更多无愧于时代的作品，讲好中国故事，致力于在国际纪录片市场开创出一片新天地。

纪录片十年：坚守与突破

王立俊
上海广播电视台纪录片中心主任

党的十八大以来的十年，是中国纪录片发展历程中极不平凡的十年。中国纪录片人为新时代和人民群众画像立传，又在奋进第二个百年的新征程中以史为鉴、开创未来。以央视纪录频道、地方纪录片专业卫视频道及各省市电视台纪录片节目为代表的中国电视纪录片集群，肩负意识形态工作与文化传播双重使命，胸怀"国之大者"高唱主旋律，手捧"国家相册"记录新时代，笃行"文化自信"弘扬中国风，打造了一大批脍炙人口、一系列影响深远的纪录片精品力作，不断在坚守与突破中守正创新。

据国家广播电视总局和《中国纪录片发展研究报告》所公开的数据显示，中国纪录片产量从 2012 年的 3000 小时增加到 2021 年的 8.87 万小时。十年间，中国纪录片在数量和质量上都取得了巨大进步。这得益于政策的推动、传播平台的扩容和市场的拓展，也深刻印证了"新时代是中国纪录片大有可为的时代"。

本文重点选取上海广播电视台纪录片创作并兼顾全国相关代表案例，试图从纪录片题材取向、表现形式、运作机制等几个方面，对十年来我国电视纪录片的发展进行分析梳理，并对纪录片的发展进行前瞻性思考。

一、加强意识形态工作，推动纪录片的坚守与突破

（一）意识形态功能决定了电视和纪录片最根本的共性结合

作为党和人民的喉舌，传播主流意识形态是电视播出的根本要求。而因为手握"真实"和"非虚构"的有力证据，构建和弘扬主流意识形态成为纪录片与生俱来的文化基因。电视媒介和纪录片因此构成了一种相互支撑的同根体系，意识形态功能决定了电视和纪录片最根本的共性结合。同时，中国电视"以新闻立台、以文化兴台"的发展历史也证明，电视与纪录片还存在着相互哺育、一体成长的关系。正因为如此，上世纪90年代初电视进入黄金时期，电视纪录片几乎成为了纪录片的代名词，而近年针对传统媒体面临的下滑，业内有人喊出了"唯有纪录片可以救电视"的口号。

（二）意识形态方向推动中国电视纪录片的变革

纵观中国纪录片的发展历程，随着网络的高速发展，传播渠道多样化，拍摄制作装备的低门槛化，纪录片创作队伍不断扩大。时政纪录片、人文纪录片、各种类型化的纪录片交替登场。这是中国思想观念不断解放、影视创作生产不断进步带来的产物。结合社会发展阶段来看，这些不同类型的表达，其实是纪录片回答一系列时代命题的方式。因此，中国电视纪录片历次变革恰恰体现了与社会技术进步和主流思潮的同步。

近十年来，伴随着中国政治、经济、文化、民生各领域取得巨大成功和信息技术的飞速发展，各种电视纪录片类型、形态相互借鉴，上世纪90年代后形成的京派、海派、川派、南派等各种创作流派逐渐融合，

使中国电视纪录片在整体上呈现出鲜明的中国话语、中国气派,其所构建的意识形态也越来越强烈地反映出"文化自信"的底蕴。

以上海广播电视台推出的大型纪录片《大上海》(八集)为例,该片被定义为上海近几年纪录片创作中的"一号工程",历时三年制作完成,完整讲述了上海开埠至今176年的历史进程,已被翻译为七国语言向海外推出。不同于以往类似题材呈现的重点是城市的苦难与辉煌,这部作品综合了很多学者的意见,从辩证历史观和中西方文化交融的角度为人物与事件大笔着墨,把重心落在了"历史必然选择"的自信之上,从而让观众对"海纳百川、追求卓越、开明睿智、大气谦和"的上海城市精神产生了强烈认同。

(三)意识形态工作的深化为中国电视纪录片提供重要机遇

党的十八大以后,习近平总书记多次就文艺工作与新闻舆论工作发表重要讲话,把意识形态工作提到了对实现中华民族伟大复兴的中国梦至关重要的高度,这也为中国电视纪录片的繁荣发展提供了重要机遇。

在产业发展上,近十年来中宣部和国家广电总局持续加大纪录片产业引导和行业扶持,印发系列文件和意见,落实北京、上海、湖南三家地方纪录片专业频道上星,深入实施"记录新时代"纪录片创作传播工程,大力开展"国产纪录片及创作人才扶持""中国纪录片对外传播推优扶持"等一大批促成长项目,同时进一步开展文综治理工作,营造浓厚的健康向上的文化氛围。这些举措的落地,有力带动了各地宣传条线和广电机构从战略高度不断加强纪录片的生产传播,对逐步扭转纪录片产业发展不充分,纪录片与其他电视文艺、央视与地方纪录片频道发展不平衡的状况起到了巨大推动作用,有利于更全面地满足人民群众的精神生活需求,同时提升国家文化软实力。

在国际影响力和竞争力方面,影响世界的中国故事、东方魅力的中国语境与改变人类命运、推动人类文明的中国精神,成为中国纪录片在国际上特有的优势创作资源。上海国际电视电影节(纪录片单元)、"金熊猫"国际纪录片节、中国(广州)国际纪录片节和嘉峪关国际短片电

影展等行业性国际节展的高质量举办,都极大地推动了中国纪录片的发展,加快了纪录片不断走向世界的进程。

二、固优势、补短板,以创新变革推动纪录片的突破发展

面对互联网短视频的发展和"全民记录"的兴起,十年来,中国电视纪录片进一步深耕长视频领域,并在媒体融合的大背景下深入挖掘和发挥专业优势与能力。

(一)以机制变革释放电视纪录片生产力

电视台作为纪录片创作的主力机构,近年来面对新兴媒体的崛起,纪录片创作机构呈现多元化结构,电视台纪录片人才分流不可避免。根据上海广播电视台纪录片中心的跟踪了解,许多员工辞职后进入了新媒体平台或高等院校,但依然从事纪录片方面的工作。虽然从全行业角度看这是正常的人才流动,但从自身角度来说,旧有体制的局限、短板以及和现代信息传播体系的不适应性正在侵蚀电视纪录片可持续发展的动能和根基。为此,许多电视纪录片制作机构根据自身发展实际进行了改革,进一步扩大人才成长空间,提升创作生产能力。

以上海电视纪录片为例,2014年上星后,上海纪实频道为更好触达全国受众,不仅节目播出加大了国产优秀纪录片采购量,同时海派纪录片创作也加快从贴近地方观众的"市民视角"转向"国民视角"的提升,生产资源和机制建设从栏目制向项目制转变,覆盖渠道从传统有线电视网络向多屏互动扩展。在经过几轮局部的探索后,2019年在台、集团的部署下,原纪实频道整合全SMG纪录片制作力量成立纪录片中心并实施制播分离改革,基本取消栏目播出,以项目制为核心成立工作室,让很多过去的"配角"成了业务骨干,生产动能得以激发,年平均产量较中心成立前接近翻倍,在2019—2021年的三年时间里打造了"庆祝新中国成立70周年""全民抗击新冠疫情"和"庆祝建党百年"三大纪录片矩

阵和数十部重大题材纪录片。

(二)以内容创新加速主流题材纪录片"百花齐放"

1. 历史题材的创新演绎

对电视纪录片生产而言,围绕重大节点开展宣传创作是一项长期而艰巨的任务。注重创新而非复制,强调内涵而非形式,是创作重大题材纪录片精品力作的前提。近十年,我们看到很多以前熟悉的重大题材、历史题材以新的形象出现在荧屏,并结合党的十八大以后提出的国家战略、理论热点做出新意、做出亮点。

把前人拍摄过的对象站在今天的视角进行重组并做出新意,既需要创作者具备扎实的基本功,更需要敏锐的洞察力和杰出的创造力,在技术技巧上则需要更先进的拍摄设备和更专业的"大数据"处理能力。例如上海台联合长江经济带11家省级卫视重拍中华民族母亲河"长江"而推出的大型纪录片《长江之恋》,全片使用阿莱顶级摄影器材进行4K拍摄,邀请创作名家和国内顶级乐团创作演绎了近60段音乐和歌曲,构成了一部具有惊艳视听效果的长江百科全书,勾勒出人与自然和谐共生的美丽画卷;联合青海省广播电视局重拍的展现"两弹"精神的纪录片《代号221》,邀请了30余位亲历者及亲历者家属重回故地,通过口述鲜活故事还原中国核工业人的激荡岁月,更通过记录现在当地对生态环境的重建体现了习近平总书记"绿水青山就是金山银山"的重要理念,生动刻画出中国人民自强不息的红色基因和对美好生活的向往与追求;《理想照耀中国》在深度挖掘大量历史新线索的同时,通过革命英雄的家书、诗词的呈现刻画人性光辉,折射"人从哪里来、要到哪里去"的主题。

2. 热点题材的美美与共

近十年来,以"中国"命名纪录片作品以及创作美食类题材成为中国电视纪录片最热门的两大现象。如集合两者的《舌尖上的中国》《早餐中国》,涵盖各类题材的"国"字头作品《美丽中国》《航拍中国》《布衣中国》《流动的中国》《行进中的中国》等,从而构成了包罗万象的"中国"IP和中国纪录片类型化发展的重要品牌,也体现了中国社会当下最

真实的现状。

在"中国"IP的牵引下，央视，北京、上海和湖南纪录片专业卫视和四川、江苏、云南、重庆、甘肃等地方电视台纪录片进一步深耕垂直领域，刻写地方特色，着力展现国之大者、国之宝藏和国之重器，党史题材和传统文化类纪录片不断推陈出新，自然人文、科技工业类纪录片大量涌现。《山河岁月》《青海·我们的国家公园》《彩色新中国》《大后方》《我在故宫修文物》《太湖之恋》《蔚蓝之境》《生命之歌》《河西走廊》等一大批纪录片精品力作坚实承托起中国纪录片的高原，树立起一座座高峰。尤其是党的十八大提出"五位一体"总体布局和脱贫攻坚进入收官阶段后，生态文明理念持续深入人心，国产自然类纪录片快速发展，进一步补齐国产纪录片的门类短板并缩小与国外差距。2022年上海台出品的生态纪录片《草原，生灵之家》，不仅使用高倍长焦、微距、航拍等先进设备解决了内蒙古大草原上野生动物的拍摄难点，而且采用了目前最先进的超高清晰度8K技术拍摄和全景声技术来制作，是中国首批8K超高清自然类纪录片之一。

值得注意的是，由美食纪录片牵出的"人生"话题正成为近年来纪录片创作的新热门和新IP。受传统海派纪录片的影响，上海纪录片非常重视"人生"这一主题。2019年，《人生一串》作为上海台纪录片中心首次引进的网络纪录片在频道上播出；2020年和2022年，中心与央视网合作打造"人生三部曲"IP，先后推出纪录片《人生第一次》和《人生第二次》，生动"图鉴"普通中国人的烟火与诗意、柔软和坚强，在电视和互联网新媒体上引发了强烈的共鸣与反响。

3. 现实题材的时代自觉

社会效益是衡量纪录片价值的首要标准。社会的痛点是公益的起点，直面社会痛点与时代情绪，既是电视媒体的责任又是纪录片创作的重要资源。在中国经济社会取得巨大发展成就的同时，养老、食品安全、医疗、教育、反腐败等问题依然是整个社会的巨大挑战，新冠疫情的冲击更是成为蔓延全球的时代痛点。近十年来，中国纪录片并没有为此少做文章，《永远在路上》《养老中国》《高考》《汶川十年·我们的故事》等作品以深度的思考和充满温度的情怀，坚持履行着电视纪录片的初心和使命。

《银发汹涌》是上海纪实频道上星播出后推出的第一部大体量作品，镜头对准中国普通老年人的生活，从家庭、社会、伦理、情感、老龄服务事业等视角呈现了中国老龄化的现状，为寻找老龄化的解决之道奉上纪录片工作者的思考。《人间世》作为医疗新闻纪录片不避讳医患冲突，讲述了重症抢救、120急救、公民器官捐献、临终关怀等一个个真实故事，通过换位思考和善意的表达，让医生、患者的心灵在生命与爱的琴弦上获得了强烈的共振，收获了理解与宽容。2020年疫情暴发后，上海台纪录片中心在一个多月时间内制作了十余部抗疫纪录长片、短片和宣传片，并在全国战疫攻坚阶段组建团队深入武汉抗疫一线拍摄，打造了《人间世》抗疫特别节目和《一级响应》两部作品，向海内外全面、客观、立体地展现了中国抗疫的历程和精神，深化了对"人类命运共同体"的诠释。

（三）借"他山之石"推动节目形态创新

我们对纪录片受众市场的判断存在两种假设：一种假设是人们愿意看纪录片，但因为作品质量还不够高导致市场没有买单；另一种假设是人们不愿意看纪录片，我们的首要任务是培育市场需求。这两种假设其实各自成立，敦促着纪录片在市场突破的过程中必须两条腿走路，既要在传统道路上不断提高生产传播水平，又要认识到自身不能孤立发展，有必要从其他电视节目形态与其他传播平台中吸取先进经验。

近年来，同时收获口碑与市场人气的纪录片作品如《舌尖上的中国》《如果国宝会说话》《人间世》等借鉴影视剧和综艺手法强化了档期概念，以季播形态推出逐渐成为新常态；《国家宝藏》《中国》等作品开始尝试"资金或人脉的高投入、收视或市场的大回报"，采用名人、明星具有辨识度的形象声音和光环效应，或纪录片综艺的娱乐性吸引女性和年轻受众，因取得良好表现而成为当前纪录片打破常规发展的新亮点。2015年上海电视台联手Discovery探索频道打造中国首个大型自然探索类纪实真人秀《跟着贝尔去冒险》，邀请到全球著名探险家贝尔·格里尔斯、复旦知名学者蒋昌建和八位内地及港台明星，借助《荒野求生》节目在中国的人气和名人效应，节目一经推出即受到观众热捧，收视率逐集攀高。虽

然整体表现依然不及纯综艺节目，但却为纪实类节目的跨界破圈做了先行先试。

（四）媒体融合趋势下的创作方式探索

过去电视机构作为话语权的高地与价值风向标，一旦作品登上电视即意味着得到了从政府到民间的普遍认可或关注。但随着互联网新媒体的崛起，电视台的宣传模式与产业优势正遭遇前所未有的挑战，并面临着越来越大的"守阵地"压力。以融代守、以新换旧成为传统媒体的当务之急。但仅仅通过技术、资源、内容的打通，往往只能达到媒体组合的效果而称不上融合，还可能因为由此产生的"趋同"效应而带来"排异"反应，淡化传统媒体对舆论主动权与主导权的掌握。随着广电5G的到来，电视台即将手握"有线"和"互联"两张网络，电视纪录片也不再满足于自身内容向新媒体平台的嫁接，打造符合自身全媒体秩序的网络原生作品是大势所趋。

近年来，一些电视纪录片尝试从"人人都在看与被看"这一信息时代特征切入，进行了网络内容众筹创作的实验。例如2020年上海台纪录片《温暖的一餐》，影像取自SMG纪录片中心与新浪微博发起的"武汉日记"与"真实记录真情守护"双话题征集活动，中心工作室团队仅负责拍摄指导与节目后期。该片以万千网友的视角，用专业或便携式摄影机，或仅仅是晃动的手机记录下疫情期间点滴的日常生活和心中的爱与怕，成为国内首部全民合拍的抗疫题材长纪录片。

三、对电视纪录片未来发展的思考

当前，电视纪录片发展面临着与国际及网络优秀纪录片、与互联网直播及短视频、与影视综艺等其他电视节目形态的多方竞争与合作，面对着市场与新媒体带来的挑战和机遇。近十年在政策的扶持和推动下，中国电视纪录片总的发展趋势是以水准提升产生的变量抵消不利于传统

行业的种种变数。2022年,国家广播电视总局印发《关于推动新时代纪录片高质量发展的意见》,其中提出电视纪录片的发展既要丰富产量,更要提升产业价值。而纪录片提升价值的重点,是要讲好自己的"三个故事":

一是要向政府和企业讲好电视纪录片彰显文化软实力的故事。电视纪录片的真实、客观自带公信力,情怀、深度自带感召力,专业、思辨自带影响力,是政府和企业树立形象、传播理念、获取认同的最好文化载体,也是政府意志与企业价值的人文体现。做好政府及企业中长期纪录片宣传的规划与落实,争取政府和企业支持电视纪录片创作生产与传播推广,将为电视纪录片助力政府及企业打造文化软实力、发挥文化软实力打下坚实基础。

二是要向观众讲好电视纪录片服务社会的故事。今年4月,一位身患重病的孤儿观众向上海电视台纪录片中心发来求助,在上海台28年前制作的一部关于上海儿童福利院的纪录片中出现过一张纸条的画面,那是他的母亲留给他的唯一信物,他希望能再看一眼。我们帮助他满足了心愿,也从此事中深刻感受到纪录片不仅是时间的记录者,更是岁月的承诺人,本身就可以构成一个故事。进一步兑现电视纪录片的人文属性,把镜头更多的对准社会痛点和需要帮助的群体,正是纪录片作为故事主体与观众最直接的交流。

三是要向市场讲好电视纪录片创造财富的故事。例如金融是百业之源、文化是百业之首,文化与金融的结合可以有说不完的故事。但是,当前纪录片的真实影像与金融的虚拟经济似乎还未找到双赢的契合点,现有的产业基金主要起到帮扶作用,输血功能有限。需要从完善纪录片评审体系和估值体系入手,以模式创新带动内容生产。同时建议行业把握建立全国大市场的契机,推动"全国一盘棋"的制播分离改革,在合作拍摄基础上研究合作播出机制,进一步破除地方保护主义,各地电视纪录片从地方特色向专精领域转型,以行业大数据建设促进精准投放,真正能够体现纪录片在创造财富方面的潜力和实力,从而争取更多的金融投放与支持。

纪录片

第一季

中國

12月7日起 每周一至周四19:30
—— 湖南卫视 芒果TV播出 ——

联合出品：湖南卫视 芒果tv 伯璟文化

- 纪录片 -

中国

第二季

湖南卫视 | 芒果TV | 北京伯璟

城市24小時

24 HOURS IN THE CITY
中国城市素颜写真集

- 第1季 -

系列纪录片 50' × 5集
郑州 | 武汉 | 深圳 | 成都 | 厦门

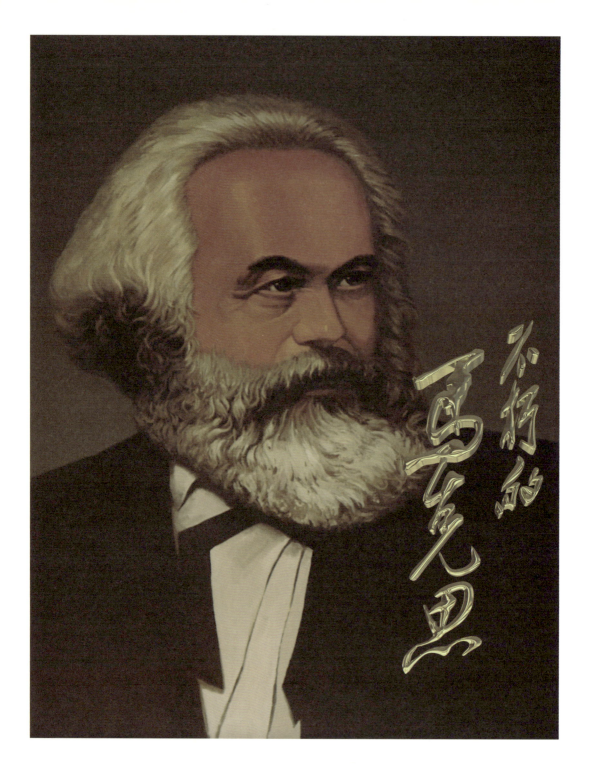

使命·火种·抉择·淬炼·缔造

『五集纪录片』

重生

CHONG SHENG

出品　中国人民解放军国防大学

联合出品　陕西广电影视文化产业发展有限公司·中航工业集团幸福航空控股股份有限公司
联合摄制　中央电视台科教频道·中共陕西省委宣传部·陕西广播电视集团·中国艺术研究院·中国电视艺术家协会·甘肃伯璟文化传媒有限公司
独家发行　中国国际电视总公司·中国广播电影电视节目交易中心

北京伯璟文化传播有限公司

每个人心中
都有一座新华书店

1937
2017

新华书店
XINHUA BOOKSTORE

出品：河北出版传媒集团 中国新华书店协会
摄制：北京伯璟文化传播有限公司
发行：良友（北京）文化传媒有限公司

| 纪录片《重生》

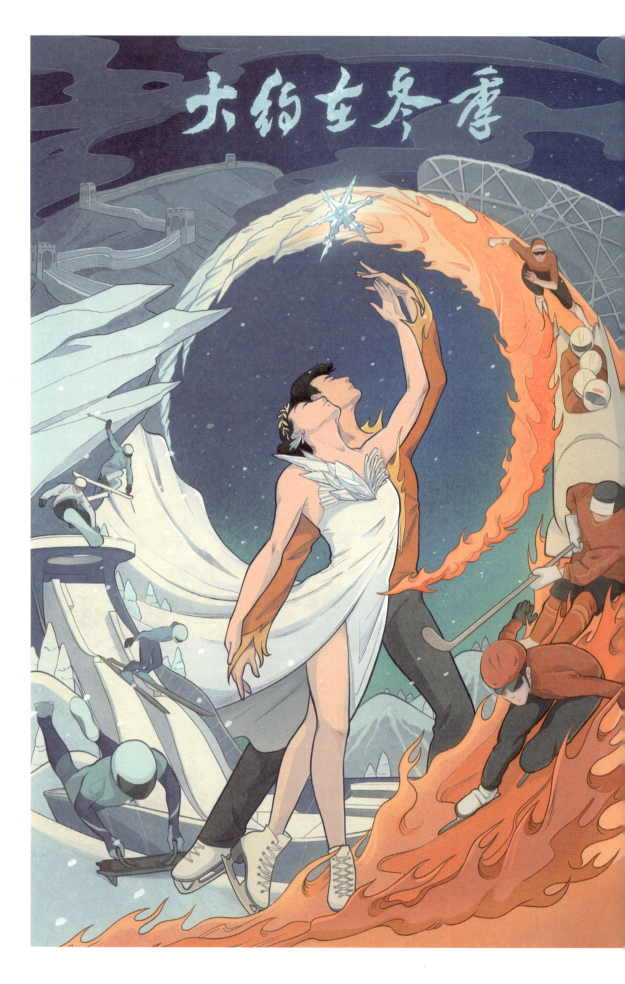

大地生灵

自然的力量 6x50′
THE POWER OF NATURE

中央广播电视总台影视剧纪录片中心　　央视纪录国际传媒有限公司　承制

开启空中视角 看前所未见的中国

一同飞越

中央广播电视总台影视剧纪录片中心 | 出品

央视纪录国际传媒有限公司 | 承制

电视文艺

三

"电视艺术这十年"

电视文艺创作研讨会综述

2022年6月28日,由中国电视艺术家协会主办的"电视艺术这十年"——电视文艺创作研讨会以线上线下相结合的方式在京召开。中国电视艺术家协会名誉主席赵化勇、国家广播电视总局宣传司副司长王小亮等有关单位领导,胡智锋、赵多佳、陈临春、左兴、唐琳、颜芳、陈芳、冷淞等专家学者及主创代表参加会议。研讨会由中国电视艺术家协会分党组书记、驻会副主席、秘书长范宗钗主持。与会人员全面梳理总结了党的十八大以来电视文艺创作成果,深入探讨近十年来我国电视文艺晚会、综艺节目等节目类型的创作经验规律和今后发展方向,切实引领广大电视艺术工作者以更加优异的成绩向党的二十大胜利召开献礼。

一、从模仿到原创:文化自信成为发展关键词

中国电视艺术家协会分党组书记、驻会副主席、秘书长范宗钗表示,党的十八大以来,以习近平同志为核心的党中

央把文化建设、文艺工作摆在党和国家事业重要位置,国家广电总局等相关部门深入布局、多措并举,全力推动电视文艺、文化类节目创新创优。近年来,习近平总书记多次强调,要传承和发展中华优秀传统文化,推动其创造性转化、创新性发展。广大电视文艺工作者坚持以总书记讲话精神为指引,潜心电视文艺创作,加之一系列政策举措扶持引导,电视文艺精品爆品不断涌现,文化类节目、晚会逐渐崛起,成为电视领域最值得关注的文化现象之一。一大批以汉字、诗词、文物、典籍等优秀传统文化为创意源泉的文化类节目结合现代综艺形式,迅速破圈传播;融合传统文化与科技元素的系列主题文艺晚会,更是吸引了一大批年轻受众。这些优秀文艺作品积极践行对中华优秀传统文化的创造性转化和创新性发展,为加速提升人民群众文化自信和中华文化世界影响力起到了良好的促进作用。

国家广播电视总局宣传司副司长王小亮表示,党的十八大以来,电视文艺坚持以习近平新时代中国特色社会主义思想为指导,与时代同行、与人民同心,紧紧围绕精品创作这一中心任务,深化内涵、提升品质、丰富类型、守正创新,涌现出一大批坚持正确导向、弘扬中国精神、反映时代风貌、承载百姓情怀的优秀节目,极大地满足了人民群众日益增长的多样化、多层次的收视需求,充分发挥了文艺主力军的优势,体现了文艺主阵地的作用,呈现出繁荣发展的良好态势。有以下几点值得我们关注:

一是理论节目充分展现党的创新理论的理论魅力和实践伟力。这些年理论节目数量明显增多,质量也大幅提升,成为电视文艺节目的一个重要类型、一个创新亮点。这些节目注重创新理念、方法、手段,也注重节目的有效性和感染力,以小切口解析大主题,多视角讲好新思想,用讲故事的方式来吸引观众,在润物无声中让人引发共鸣,让党的创新理论深入人心。

二是主题节目热忱描绘新时代的伟大征程和恢弘气象。紧扣重大主题开展创作,是这些年电视文艺的一个鲜明特征。比如近几年围绕庆祝新中国成立 70 周年、庆祝建党 100 周年、决战脱贫攻坚、决胜全面建成小康社会等重大主题和时间节点,创作推出了一大批优秀节目。

三是文化节目大力彰显中华文化的精神内涵和文化自信。文化节目经过近十年的发展,形成了一个以中央广播电视总台为主力军、排头兵,以

地方卫视为主阵地，辐射地面频道的优秀文化节目集群，有力地推动了中华优秀传统文化活在当下、热在民间，极大地增强了文化自信。

四是综艺节目着力加强自主创新和价值引领。这些年综艺节目的原创能力大幅提升，引进境外模式节目已经基本绝迹，节目的价值引领力大幅增强，类型、选题、模式更加丰富，有意思更有意义已经成为行业的共识。品牌综艺能够与重大主题宣传相结合，这也是电视文艺创新发展的一个缩影。

北京电影学院党委副书记、副院长，教授、博导胡智锋表示，"电视艺术这十年"是在中国电视文艺发展史上不平凡的十年，这十年最突出的一个特点就是中国电视文艺的文化自觉和文化自信空前高涨，主体性、人民性高扬。具体来说有以下突出特点：道路方向的主体性，服务对象的人民性，创作样态的时代性，创作方式和创新发展的开放性。中国电视文艺在习近平新时代中国特色社会主义文艺思想的指引下佳作迭出、精彩纷呈，在许多方面取得了辉煌成就：一是有力地支撑主流价值的张扬，用电视文艺来弘扬主流价值；二是在开创本土原创道路上走出了一条新路，特别是在传统文化的创造性转化、创新性发展取得了重大突破；三是在探索融合发展方面作出了标杆。

面向未来，电视文艺领域仍然存在一些困难，因此我们要有足够的自信不断提升电视文艺的竞争力、影响力，一是要坚持精品化的方向，打造精品；二是要拓展资源开掘的丰富性；三是要深化媒介融合的融合性；四是推进人才队伍的年轻化。

中国电视艺术家协会电视文艺委员会会长赵多佳表示，这十年，中国电视文艺的发展是变与不变的统一，既是守正创新，也是不断从"高原"向"高峰"迈进。

一是电视文艺的题材在延展，内涵更宽泛、渠道更多元、形式更多样。重点表现是从粗放发展转向垂直细分，综艺节目样态走向成熟。2013年是中国电视综艺类型上重要的突破之年。2013—2014两年间，大约出现30种新的综艺节目类型。2014年以后，在互联网发展的大格局下，现象级网综诞生，如《奇葩说》。各大网络平台制作方顺势增大投入，迎来网综"井喷式"发展。2017—2018年，是我国综艺节目生产的峰值，年

产达 200 多部。目前基本保持在 200 部上下。国产综艺由量到质良性发展。

二是内核升华：从模仿引进到文化自信。据统计，2014 年与国外版权合作的节目占比高达 90%。转折出现在 2016 年，国家广电总局从利好产业长远发展的考虑出发，正式发文大力引导广播电视节目自主创新，加快了国内综艺原创步伐。各大节目制作方纷纷加大节目研发力度和自主创新投入，并陆续实现反向输出国外。最具有代表性的一类综艺，是以《中国诗词大会》《朗读者》《经典咏流传》《国家宝藏》《见字如面》为代表的新文化类综艺，标志着中国电视文艺更加坚定地走上了自主创新的发展道路。新文化类综艺兼具文化属性与娱乐属性，以更生动自然的方式实现了大众传播的文化传承功能。同时也带来了前所未有的文化自信。

三是电视综艺返璞归真：从追星造星到扎根人民。在很长一段时期内，中国电视综艺都与"造星"紧密相连。2013 年引进的《爸爸去哪儿》带头完成了"平民真人秀"到"明星真人秀"的转变，并陆续发展出以《极限挑战》为代表的明星体验、以《跨界歌王》为代表的明星跨界、以《我是歌手》为代表的明星竞技、以《花儿与少年》为代表的明星旅行等细分类型。大流量出现既带来了传播业生产方式的一种突破但也带来了"饭圈乱象"。多部门相继出台多项政策措施，从源头上规范综艺节目制作。国产综艺节目开始步入更加理性的新阶段。淡化明星流量，更多扎根人民，关注个体，引发受众共鸣，或观照现实，聚焦特殊群体。如《令人心动的 offer》《心动的信号》《忘不了餐厅》等，直面现实痛点，充分体现了现实意义和人文关怀。

回顾十年成就，新时代电视文艺高扬文化自信与文化自觉，作品不断向精品化、细分化理性发展，整体呈现出全新而独特的文艺景观。中国电视文艺的未来有着无数期待。

二、从清流到主流，中华传统文化成为创作源泉

中央广播电视总台《中国诗词大会》总导演颜芳谈到，2022 年，《中国诗词大会》迎来了第七个春天，节目播出再一次掀起了全民诗词狂欢，

引领所有中国人一起踏上了心灵的回乡之旅。作为一档具有"文化原创性"的节目，《中国诗词大会》就是以人民为中心进行文艺创作的，我们每一年都在努力地研发、创新。一是在理念上创新，尤其是今年，真正做到了"开门办大会"；只要你是一个热爱诗词的人，诗词让你在生活当中闪闪发光了，你就可以来到《中国诗词大会》的舞台。可以说真正做到了"诗入寻常百姓家"。二是在内容上创新，做到高雅但不高冷，通俗但不庸俗；今年大胆地引入了十个具有热搜性质的关键词，让它们成为每一集的主题词，在年轻人当中引起了巨大的反响。诗词是中国人特有的情感方式，我们相信，诗词能够带给我们一种内心的力量，也能让我们的生活充满了热度。三是在视觉呈现上创新，将喜怒哀乐归于美；每一年都追求极致的视觉冲击力，最大限度地满足大家对美的追求，如今年的千人团就是以旋风的方式，出现在了舞台的正上方。再如我们和哔哩哔哩展开合作，把 UP 主们请到了现场，他们复原了《捣练图》，真正地让古画活了起来。四是在融合传播上创新，力求让每一道题都成为生活当中的热点话题，让文化的"清流"成为社会的"潮流"。《2022中国诗词大会》实现了全媒体触达受众 17.39 亿人次，超过前两季的总和。节目在中央广播电视总台央视综合频道黄金时段播出的综艺专题节目中，收视率排名第一。今年，我们让诗词与当下、与生活、与人心相关联，产生了非常神奇的化学反应，让大家真正地感受到诗词是每一个人心灵的故乡，它是我们的"过去"，是我们的"现在"，更是我们的"未来"。

中国电视艺术委员会高级编辑陈芳表示，党的十八大以来，我国电视文艺的整体发展态势稳健向好。主题内容不断深化，品种类型日趋多元，质量品质逐步攀升，创新融合全面升级。

一方面，是文化类节目破壁升级，从"清流"变"主流"。越来越多的文化类节目综合有机地运用多种艺术形式和技术手段，再现中华优秀传统文化的无穷魅力。如央视先后推出的《中国诗词大会》《故事里的中国》《经典咏流传》《国家宝藏》等精品力作。2021年新上档的《典籍里的中国》，精取《尚书》等华夏典籍，运用沉浸式戏剧和专家访谈等表现手法，构建了古今时空多重对话的模式，给观众带来一场场跨越时空的文化洗礼。《中国考古大会》依托 AI+VR 技术，全景展现了良渚、

周口店、三星堆等 12 个兼具考古价值与学术意义的文化遗址。河南卫视的"中国节日"系列节目凭借精巧的构思、精良的制作、新颖的编排，实现了破圈传播，开启了省级卫视制播本土特色文化类综艺的新路径。党的十八大以来，值得关注的综艺变化还有：喜剧综艺新人辈出，佳作频现；深挖题材内容，垂直细分综艺热度上升；冰雪题材体育类综艺为冬奥助力，全方位、多维度展现北京冬奥会。

另一方面，是深度融合：从形态、媒体到产业的全面融合。首先是形态融合，戏剧、影视与综艺的联动融合；如《导演请指教》《开拍吧》等节目将影视导演这一颇具神秘感的职业从幕后推至前台，以综艺形式呈现了导演的工作方式以及影视产业的运作环境与流程。《国家宝藏》《故事里的中国》《典籍里的中国》等文化类综艺节目探索出一条运用"戏剧式表达"讲好优秀传统文化故事的发展路径。纪实性综艺《同一屋檐下》采用电影级别的摄影机和镜头，以 4K、50 帧高规格影视化拍摄，为观众创造了更加优质的视听享受与审美体验。其次是媒体融合，通过自建平台与台网合作，彰显综艺节目的价值和影响力；广电媒体大力推进融合转型，在打造自有新媒体客户端的同时，不断加强与第三方媒体平台的深度合作，全面提升其在全媒体领域内的传播力、影响力和引导力。再次是产业融合，促进旅游、文创产业发展。文旅主题的综艺节目数量显著增加。《上新了·故宫》《最美中轴线》《登场了！洛阳》《奔跑吧·黄河篇》等综 N 代节目，均充分挖掘我国丰富的旅游资源，不仅带动了当地的旅游产业，也为文旅融合提供了新的方向与思路。

总而言之，作为反映社会风貌、引领时代风尚的综艺节目，只有把握时代脉动，坚持守正创新，不断提升自身的精神能量、文化内涵与审美价值，才能创作出更多符合新时代要求，在思想上、艺术上取得成功，又在市场上受到欢迎的精品佳作。

中央广播电视总台央视大型节目中心原副主任，2021 央视春晚总导演陈临春表示，对电视文艺来说，过去的十年，是不断摸索、不断转型的十年。从文艺节目来看，十年前还是选秀节目层出不穷，克隆国外现成节目模式蔚然成风。而今天的电视节目，爱国主义、文化自信成了自觉行为和当之无愧的主流导向。中华优秀传统文化成为电视文艺取之不尽

用之不竭的题材源泉，新颖别致，热点出圈成为优秀电视节目的普遍现象。

广大受众的审美水平也在新时代的背景下获得了大幅度的提升。《国家宝藏》《中国诗词大会》《朗读者》《经典咏流传》《典籍里的中国》《唐宫夜宴》《只此青绿》等多档文化类季播综艺节目成了脍炙人口的电视节目和栏目品牌，替代了娱乐至死的选秀类节目及一窝蜂从国外引进模式版权的电视节目现象。

这些弘扬中华传统文化的文艺节目首先是真正具有原创性，没有国外节目的影子，没有抄袭，没有模板。有的是中华文化博大精深的展示，是对民族历史的景仰致敬，对传统民俗的深情怀念。其次这些节目不是仅仅停留于再现古代，而是增加了科技性，运用现代科技包装历史文化，使得人们耳熟能详的经典人物和故事又焕发了新的光芒。

以举办了40届的央视"春晚"为例，当今的"春晚"正努力将中国传统文化、优秀艺术、科技发展与中华传统民俗相结合，成为对内讲述中国故事、弘扬中华精神，对外彰显民族气质、提升国家文化软实力的交流平台。虽然"春晚"乃至电视文艺整体都面临着网络平台挑战、短视频冲击等危机，但随着我国科技的迅猛发展，各种新技术手段的涌现，媒介深度融合的趋势将极大地影响"春晚"的内容与形式创新。

中国社会科学院新闻与传播研究所世界传媒研究中心秘书长、研究员冷凇表示，这是电视艺术发展的黄金十年，也是创新的十年。在国家广电总局、中国视协等有关单位的积极倡导下，电视文艺创作者的文化主体意识强势回归，"以古人之精神，开自己之生面"实现中华文化的创造性转化和创新性发展，一大批优秀的电视精品取得网络传播与对外传播的双向成功。新媒体时代如何能够获得文艺与传播双丰收，"创新与匠心"是品质基础，"可亲与可爱"是氛围调性，四端联动是破圈保障，青年触达是未来目标。艺术化的传播与艺术化的创作同等重要，影视艺术领域的创作者只有掌握了传播技能，并且意识到传播与制作同等重要，才能影响青年一代，曲高才能不再和寡。文艺创作者是灵魂工程师，我们要目光放远、姿态放低、眼界变宽、格局变大，努力实现社会效益与市场效益、审美提质和通俗表达、创意升维和融合传播、题材挖掘和样态开拓之间的多维共赢。

三、从单一节目到 IP 矩阵，融合创新助推节目破圈

中央广播电视总台财经节目中心项目合作部副主任唐琳表示，党的十八大以来，如何践行"坚持以人民为中心"的文艺工作宗旨，落实到央视财经频道的生活服务类综艺节目上，那就是坚持正确的舆论导向，让财经更加生动，打造感性财经、趣味财经、实用财经。从 2014 年开始，财经频道在坚守专业化的同时，开始了让财经"有温度"的探索。到今天，生活服务类综艺节目以创新为主旋律，经历了"激情再生""价值引领"和"融合创新"三个阶段。

激情再生（2014—2017 年）：全员提案，让创新成为一种潮流，探索"好看有用"的经济生活服务类综艺节目。2014 年前后，综艺节目已成燎原之势，"真人秀"一度成为电视综艺节目的代名词。财经频道生活服务类综艺节目先后推出旅游真人秀《黄金线路》、汽车竞技《车神驾到》、财经人物脱口秀《一人一世界》等十多档综艺节目。但成为爆款的节目少。究其原因，模仿多、创新少；制作方没有实现良性循环的运营效果；缺乏打造"IP"意识。

价值引领（2017—2019 年）：践行国家主流媒体的责任，打造有价值有影响力的生活服务类综艺节目。2017 年，我们先后推出了以"助力城市转型升级发展"的大型城市文化旅游品牌竞演节目《魅力中国城》和"向榜样人物致敬"的家装服务类真人秀节目《秘密大改造》等一系列创新节目。《魅力中国城》播出后，在海内外引起巨大反响，新媒体传播指数持续高居频道第一。《秘密大改造》，五年来走遍全国近 20 个省市自治区，把有用、有效、有引领性的家装生活理念、家装技巧、家装审美巧妙传播给大众。通过这一阶段的实践，我们总结出生活服务类综艺节目的几个创作特点：一是发挥平台优势，无限创新；二是输出真正有价值的服务；三是强化节目品牌意识，打造文化"IP"。

融合创新：（2019 年至今）融合传播的生态下，生活服务类综艺节目迎来新发展。从 2020 年开始，在传播内容和方式上按照融媒体传播而进行研发。推出了《生活家》《超级生活家》等节目。在新媒体传播策略上，除大小屏同步直播外，还同步设置了"演播室搭建云直播""AI 同

步云答题"系列进行融合传播。

回顾这十年,在节目创作上,"创新"始终是我们的核心理念,我们取得了一定的成绩。在媒体融合发展的背景下,我们将继续"坚持以人民为中心"的指导思想,让"服务"更具价值,打造更多更好的生活服务综艺类精品节目。

央视创造传媒有限公司副总经理,《故事里的中国》《典籍里的中国》节目总导演、总编剧左兴讲到,这十年,是我们紧跟时代步伐、紧随大众需求、紧追媒体融合不断创新成长的十年。纵观央视创造传媒近十年来的创新发展之路,首先,创新的基石是体制、机制的创新。2012年前后,中央广播电视总台从机制体制创新出发,探索多元化内容生产方式,成立了央视创造传媒,用市场化的方式来实现资源汇集和机制创新的探索,对内整合台内资源形成合力,对外吸引市场资源增强实力,连续推出《挑战不可能》《加油向未来》和《欢乐中国人》等多个自主原创IP,完善了"平台+市场"有效联动的内容生产模式。

其次,创新的高峰是文化自信、文化引领的创新。党的十八大以来,"文化自信"成为一个内容创新的关键词。2017年,总台文艺节目中心和央视创造联合推出了自主原创的大型文化节目《朗读者》,成为了网友口中的"一股清流"。此后,总台央视综合频道联合央视创造,陆续推出了"和诗以歌"的诗词音乐节目《经典咏流传》,聚焦现当代英雄榜样及其时代精神的《故事里的中国》,讲述中华优秀典籍源起、流转及其中闪亮故事的《典籍里的中国》等大型文化节目。这些节目持续掀起现象级的关注度。在这一过程中,我们突破传统思维,大胆跨界融合,特别是从《故事里的中国》到《典籍里的中国》,首创了"访谈+戏剧+影视化"于一体的节目模式,给观众带来耳目一新的体验。

第三,创新的下一站是媒体融合、生态融合的创新。2018年,中宣部副部长、中央广播电视总台台长兼总编辑慎海雄同志提出,"要以'大象也要学会跳街舞'的精神风貌,迎接数字化拥抱数字化"。从2018年《欢乐中国人》第二季原创二维码融媒体节目模式、《经典咏流传》打造"1+N"融媒体跨屏交互创新传播模式,再到2021年《典籍里的中国》为年轻观众所喜闻乐见的"时空穿越",我们不断实现着从"以播出为中心"

到"以传播为中心"的创新理念升级,将总台"台网并重、先网后台、移动优先"的发展战略落实到每个项目的具体执行。2020年,央视创造从中国国际电视总公司转隶到央视频融媒体发展有限公司,开启了制作融媒体节目的全新旅程。我们与央视频视听新媒体中心推出原创网综"央young"系列,精准切中年轻群体的情感需求,迅速收获了一大批年轻粉丝。

回望过去,创新始终是央视创造不变的主题;无论技术如何迭代,我们都将始终秉持着"聚焦主业,拓展边界"的发展理念,坚守文艺的初心,牢记我们的使命和责任。2022年,我们将联合总台各中心推出《典籍里的中国》第二季、《山水间的家》和《诗画中国》等大型文化节目,持续开发央视频新媒体IP矩阵,努力讲好新时代的中国故事。

中国电视艺术家协会名誉主席赵化勇在总结讲话中指出,党的十八大以来,中国电视文艺创作发展主要有两大变化,一方面是中国电视文艺工作者在弘扬主旋律方面全力以赴、成效显著;另一方面,电视文艺工作者在提倡多样化方面勇于探索、勇于实践,成效显著。这些成绩的取得非常不易,应当想方设法加以维持下去,为此有四点建议:一是由于中国电视剧、文艺节目等每年产量较大,建议金鹰奖、飞天奖等国家级电视评奖能够调整为每年举办一届,从而有效发挥评奖办节的示范激励作用,更好地推动中国电视文艺繁荣发展;二是建议各相关单位增加开展电视文艺类节目学术研讨的频次和频率,以文艺评论助推中国电视文艺健康快速发展;三是重视加强我国电视文艺人才的教育培养,这些年由于互联网的发展,对我国的广播电视形成一个很大的压力,广播电视系统内的人才纷纷外流,这个给电视产生了很大的负面影响;四是电视文艺界要着力推动形成重文化的良好风气。目前各种大型的文艺活动,有一种重形式、重场面、重气派倾向,相比较而言,就是轻文化素养、文化内涵。因此,要重视纠正和引导。总之,这十年中国的电视文艺应该说有了长足的发展,当前面对疫情对行业的影响,我们电视人需要自力更生,想方设法尽快实现行业的振兴。

守正创新　勇攀高峰

电视文艺这十年

王小亮

国家广播电视总局宣传司副司长

党的十八大以来，电视文艺坚持以习近平新时代中国特色社会主义思想为指导，与时代同行、与人民同心，聚焦举旗帜、聚民心、育新人、兴文化、展形象的使命任务，聚力精品创作这一中心工作，深化内涵、提升品质、丰富类型、守正创新、勇攀高峰，涌现出一大批坚持正确导向、弘扬中国精神、反映时代风貌、承载百姓情怀、讲好中国故事的优秀节目，极大地丰富和满足了人民群众不断增长的多样化、多层次的收视需求，充分发挥了文艺主力军的优势，彰显了文艺主阵地的作用，呈现出繁荣发展的良好态势。

一是理论节目充分展现党的创新理论的理论魅力和实践伟力。习近平新时代中国特色社会主义思想是当代中国马克思主义、21世纪马克思主义，是中华文化和中国精神的时代精华。大力宣传阐释党的创新理论的核心要义、丰富内涵、精神实质、鲜活范例和成功实践，用党的创新理论统一思想、凝聚力量是电视媒体的重要职责和使命。这些年来，电视理

论节目紧紧围绕宣传好、阐释好党的创新理论这一中心任务，推出了《社会主义"有点潮"》《开卷有理》《中国共产党为什么能》《长江黄河如此奔腾》《时代问答》《中国正在说》《这就是中国》《思想的田野》等优秀节目。理论节目数量大幅增加，质量大幅提升，成为电视文艺节目的重要类型和创新亮点。这些节目，着力创新理念、方法、模式、手段，注重选题的贴近性、表达的生动性、阐释的感染力、效果的触达力，在通俗化、大众化、电视化、现代化上下功夫；注重让专家说话，用事实说话，用镜头讲述，用平视的目光与观众交流，通过讲故事的方式让理论生动起来，在潜移默化中吸引观众、在润物无声中引发共鸣；着力做到既通俗易懂，又科学准确，实现政治高度、理论深度、实践热度和观众接受度的有机统一，努力让党的创新理论深入人心，飞入寻常百姓家。

二是主题节目热忱描绘我们党的伟大征程和新时代的恢弘气象。习近平总书记指出，要深刻把握民族复兴的时代主题，把文艺创造写到民族复兴的历史上、写在人民奋斗的征程中。文艺是时代的号角，电视文艺只有与民族复兴时代主题紧密相连，与国家和民族的前途命运紧紧相系，才能焕发生机、迸发活力，发出时代最强音。这些年来，党和国家大事多、喜事多，重要时间节点多、重大主题宣传活动多，紧扣重大主题、重要时间节点开展节目创作是电视文艺的一项重要任务和鲜明特征。这些年来，电视文艺始终坚持围绕中心、服务大局，特别是围绕纪念改革开放40周年、庆祝新中国成立70周年、庆祝建党100周年、决战脱贫攻坚、决胜全面建成小康社会、抗击新冠疫情、北京冬奥会、迎接党的二十大胜利召开等重大活动、重大主题和重要时间节点，推出了《闪亮的名字》《跨越时空的回信》《我们在行动》《脱贫大决战》《脱贫致富电视夜校》《大河奔流新时代》《青春在大地》《时间的答卷》《闪亮的坐标》《潮涌长三角》《花儿向阳童心向党》《致敬百年风华》《美术经典中的党史》《冬梦之约》等优秀主题节目。这些节目聚焦中国共产党波澜壮阔的百年历程，聚焦新时代党和国家事业的历史性变革和历史性成就，充分反映人民奋斗之志、创造之力、发展之果，全方位展现伟大政党引领伟大复兴的不懈追求和辉煌成就，多视角书写伟大时代奋进伟大征程的精神风貌和恢弘气象，发挥了聚人心、暖民心、强信心的

重要作用。

三是文化节目大力彰显中华文化的精神内涵和文化自信。 习近平总书记指出，优秀传统文化是一个国家、一个民族传承和发展的根本，文化自信是更基础、更广泛、更深厚的自信。这些年来，电视文艺繁荣发展的一个突出标志就是文化节目的刷屏热播，电视文艺更加自觉、更加主动地承担起弘扬和传承中华优秀传统文化的任务，积极开办原创文化节目，推动中华优秀传统文化创造性转化、创新性发展，取得了丰硕成果。经过这些年的发展，已经形成了一个以中央广播电视总台为领头雁、排头兵，以地方省级卫视为主力军、主阵地，辐射地面频道的优秀文化节目集群。《国家宝藏》《中国诗词大会》《经典咏流传》《典籍里的中国》、"中国节日"系列节目等一些现象级文化节目火爆出圈，《汉字英雄》《成语英雄》《国学小名士》《家风中华》《国乐大典》《阅读阅美》《诗书中华》《上新了·故宫》《戏码头》《万里走单骑》《中国考古大会》等为数众多的文化节目为大家耳熟能详。这些节目选题类型丰富，包括汉字、成语、诗词、谜语、民歌、戏曲、文物、考古、非遗、家风等，通过节目创意呈现，把中华文化元素与现代艺术形态、先进技术手段有机融合，把中华美学精神和当代审美追求紧密结合，有力地推动了中华优秀传统文化活在当下、热在民间，极大地增强了文化自信。中华优秀传统文化中蕴含的价值观念、人文精神和道德规范，经过节目深入挖掘和精彩呈现，与当代中国价值观念相融合，还成为了培育和弘扬社会主义核心价值观的重要资源。

四是各类电视文艺节目着力加强自主创新和价值引领。 这些年来，电视文艺节目在制作理念、选题类型、节目模式等方面加大创新力度，节目原创能力大幅提升，制作水平、技术水准大幅提高，节目的价值引领力大幅增强，以人民为中心的创作导向更加坚定，有意思更有意义已经成为电视文艺创作的行业共识和普遍追求。深受观众欢迎尤其是年轻人喜爱的音乐节目、歌唱选拔节目、真人秀等综艺节目摈弃追星炒星、过度娱乐化、层层海选晋级等娱乐化元素，在专业性上下功夫，有的还选择民歌民乐、国风国韵题材，在提升内涵上做文章。有的品牌综艺节目与主题宣传相结合，围绕脱贫攻坚、黄河流域保护、生态文明、非遗

传承、乡村振兴等主题推出特别节目季。充分利用品牌综艺节目广受欢迎、生动活泼、喜闻乐见的优势做好主题宣传，是这些年来电视文艺创新的一个缩影。《向前一步》《我为群众办实事》等节目悉心为百姓排忧解难，架起党、政府和百姓沟通的桥梁。《加油！向未来》《机智过人》《最强大脑》《从地球出发》《未来中国》等节目能够坚守科普使命，运用最新技术手段和创新节目形态，传播科学知识、倡导科学思维、展示科技成果，对培育和提高全民科学素质很有帮助，对青少年观众影响巨大。《挑战不可能》《越战越勇》《出彩中国人》《欢乐中国人》《我是演说家》《技行天下》《你就是奇迹》《创意中国》《非凡匠心》《传承者》等节目，有的把舞台还给普通人民群众，有的把镜头聚焦基层先进典型，有的把话筒对准拼搏奉献的劳动者，有的把时间交给英雄楷模和行业标兵，有的把荧屏留给永不言弃的追梦人，着力为人民抒写、为人民抒情、为人民抒怀，用有筋骨、有道德、有温度的节目引领社会风尚，高扬主流价值、构筑中国精神、传递中国力量。电视是科技发展的产物，是科技应用不断迭代升级的行业，这些年来，4K、8K、AR、VR、XR、人工智能等新技术、新应用也为电视文艺创新发展提供了有力的技术支撑。

以上四个方面是这些年来电视文艺的突出特征，充分反映了电视文艺适应新时代新要求所发生的历史性变革，有力表明了电视文艺书写新征程新篇章所取得的历史性成就，鲜明揭示了电视文艺这些年来繁荣发展的生动局面，有四个方面的经验值得我们总结。

一是习近平总书记关于文艺工作的重要论述，为电视文艺繁荣发展提供了根本遵循。 党的十八大以来，习近平总书记高度重视文艺工作，主持召开了文艺工作座谈会等重要会议，发表了一系列重要讲话，做出了一系列重要批示指示。习近平总书记关于文艺工作的重要论述，全面回答了新时代文艺繁荣发展的方向性、根本性的问题，深刻解答了新时代文艺精品创作的规律性、系统性的课题，对新时代文艺工作的历史方位、使命任务、时代要求、基本原则、根本规律以及坚持党的领导等重大问题，提出了一系列新观点、新论断、新要求，为做好新时代文艺工作指明了方向，为新时代电视文艺繁荣发展提供了根本遵循。这些年来，电视文艺认真贯彻落实习近平总书记关于文艺工作的重要论述，坚持党的全面

领导，坚定不移走中国特色社会主义文艺发展道路；坚持以人民为中心的创作导向，坚守人民立场，坚持人民至上；坚定文化自信，传承和弘扬中华优秀传统文化；锚定当代中国文艺的历史方位，大力讴歌新时代，热忱描绘新征程；抓住创作生产优秀作品这个中心环节，坚持思想精深、艺术精湛、制作精良相统一；坚持社会主义核心价值观，自觉讲品位讲格调讲责任，抵制低俗庸俗媚俗；坚持把社会效益放在首位，社会效益和经济效益相统一。在党的创新理论指导下，电视文艺为实现中华民族伟大复兴、满足人民文化需求提供了强大的价值引导力、文化凝聚力和精神推动力。

二是行业主管部门加强管理、推动创新、扶持创作的一系列政策措施，为电视文艺繁荣发展提供了基本保障。行业主管部门的政策措施既是指挥棒、助推器，也是方向盘、定位仪，对电视文艺繁荣发展有着极大的指引和促进作用。这些年来，国家广播电视总局坚持以习近平新时代中国特色社会主义思想为指导，紧紧把握新时代对电视文艺的新需求、新期待，认真落实新征程对电视文艺的新要求、新部署，以解决习近平总书记指出的文艺创作生产中"三个存在"的问题为着力点，在基础性、战略性工作上下功夫，在关键处、要害处下功夫，在提高工作质量和水平上下功夫，用政策措施、制度建设保障电视文艺呈现百花齐放、生机勃勃的繁荣景象。这些年来，国家广播电视总局坚持一手抓管理、一手抓繁荣，出台了一系列管导向、管节目、管播出机构的管理规定，加强对追星炒星、过度娱乐化、畸形审美、高价片酬等不良风气的综合治理，严把电视文艺节目的导向关、内容关、人员关、审美关、片酬关、宣推关，用刚性制度规范划定了电视文艺创作的红线和底线；同时，还出台实施了一系列鼓励自主创新、扶持文艺创作、推出精品力作的政策措施，坚持好节目进入好时段，推动电视文艺在"创新"和"优质"两个关键环节取得重大突破，努力创作生产无愧于我们这个伟大民族、伟大时代的优秀作品。两手抓两手硬的政策措施，把电视文艺不断推向前进。

三是统筹规划、协同联动、全流程管理的文艺精品创作引导机制，为电视文艺繁荣发展提供了有力支撑。电视文艺精品创作既需要宏观政策措施的指导引领，也需要实实在在的创作引导机制的支撑推进，二者

不可偏废。这些年，国家广播电视总局紧紧围绕党和国家工作大局，紧扣主题主线和重要时间节点，认真落实"找准选题、讲好故事、拍出精品"的重要要求，深入实施"新时代精品工程""中华文化广播电视传播工程""广播电视节目创新创优工程""创新理论传播工程"等，着力推动建立新时代精品创作引导工作机制，强化行业主管部门引领扶持，充分发挥制作播出机构主体作用，加强全流程管理，实现更高质量、更加丰富、更加均衡、更有效率的生产和供给。具体来说，注重提高选题的前瞻性，围绕重大主题、重要时间节点，提前谋划选题；注重践行"四力"要求，到基层和一线去，融入火热生活，挖掘和储备创作素材；注重节目创意、剧本创作这个关键环节，研讨论证、优化内容；注重督导协调，全流程跟进指导和保障服务，确保艺术质量和总体效果；注重排播宣介，融入重点项目整体流程，一体谋划推进；注重评论评价，加强中国视听大数据的应用，发挥创新创优节目推优、电视文艺"星光奖"等示范引领带动作用。这个机制包括规划引导、创作指导、重点扶持、评优推优、宣传推广、奖惩评价等环节，相互衔接、前后呼应，覆盖电视文艺创作播出全过程，有力支撑精品创作顺利推进。

四是具有高度政治自觉、思想自觉和行动自觉的电视文艺工作者队伍，为电视文艺繁荣发展提供了强大的人才保证。 习近平总书记高度重视文艺人才队伍建设，要求文艺工作者把崇德尚艺作为一生的功课，把为人、做事、从艺统一起来，加强思想积累、知识储备、艺术训练，提高学养、涵养、修养，努力追求真才学、好德行、高品位，做到德艺双馨等等，为新时代电视文艺工作者队伍建设指明了方向。这些年来，国家广播电视总局持续加强电视文艺工作者队伍建设，不断强化政治武装，完善管理规定，明确从业规范，加强培训教育，深入践行"四力"，遴选行业领军人才和青年创新人才，发挥行业协会团结服务作用，着力造就讲政治、有情怀，敢担当、有能力，求创新、有作为的人才队伍，推动形成不断出人才的生动局面。广大电视文艺工作者能够坚持以马克思主义指导创作和实践，把习近平新时代中国特色社会主义思想作为必修课，深入学习习近平总书记关于文艺工作的重要论述，深刻领悟"两个确立"的决定性意义，增强"四个意识"、坚定"四个自信"、做到"两

个维护",用政治自觉确保电视文艺始终沿着正确方向前进;能够坚守马克思主义文艺观,牢固树立正确的历史观、民族观、国家观、文化观,践行社会主义核心价值观,坚持讲品位、讲格调、讲责任,用思想自觉确保电视文艺严把价值导向,不断提升思想深度和精神内涵;能够努力提高专业技能、练就扎实精湛的业务本领、静下心来研究业务、迈开双腿深入生活,善于从人民伟大实践、时代伟大征程中汲取营养,以强烈的历史主动精神和行动自觉确保电视文艺精品不断涌现,赢得人民喜爱。

电视文艺走过了十年不平凡的历程,变革难能可贵、成绩来之不易、经验弥足珍贵。实现从"高原"到"高峰"迈进,源源不断地把电视文艺精品奉献给人民,任重而道远,需要电视文艺工作者守正创新、勇攀高峰,奋力谱写新时代电视文艺繁荣发展新篇章。

中国电视文艺十年发展回顾

卜 宇
中国电视艺术家协会副主席

习近平总书记指出："文艺是时代前进的号角，最能代表一个时代的风貌，最能引领一个时代的风气。"① 作为重要的大众文艺类型，电视文艺节目一直深受观众喜爱，是老百姓不可或缺的精神文化产品，也是社会主义文化发展和繁荣的有力见证。党的十八大以来，电视文艺节目始终坚持以人民为中心的创作导向，坚持思想精深、艺术精湛、制作精良相统一，倡导讲品位、讲格调、讲责任，十年来在不断探索和创新中繁荣壮大，取得丰硕成果。

一、主题日益凸显，聚焦弘扬社会主义核心价值观

十年来，电视文艺节目聚焦社会主义先进文化、革命文化、中华优秀传统文化，大力弘扬以爱国主义为核心的民族

① 习近平：《在文艺工作座谈会上的讲话》，新华社，http://www.xinhuanet.com/politics/2015-10/14/c_1116825558.htm。

精神和以改革创新为核心的时代精神，大力弘扬社会主义核心价值观，在汇聚共识、凝聚力量上发挥了不可替代的独特作用。

（一）弘扬社会主义先进文化

电视文艺节目作为群众喜闻乐见的节目样式，能够寓教于乐，以小切口凸显大主题，以知识点兴趣点吸引人，以唯美的视觉感染人，有效弘扬社会主义先进文化。

推动道德养成，传播核心价值观。2012年，国家广电总局《关于进一步加强电视上星综合频道节目管理的意见》正式实施，明确各电视台上星综合频道须开办一个思想道德建设栏目，节目定位于弘扬中华民族传统美德和社会主义核心价值体系。一批相关的栏节目、电视文艺晚会在荧屏上涌现，体现出积极倡导社会主义先进文化的媒体自觉。央视《感动中国》《时代楷模发布厅》等，将学习英雄楷模的力量化为全社会的实际行动。一些电视机构开发了面向青少年群体的特别节目，如央视《开学第一课》、江苏卫视《第一粒扣子》、湖南卫视《成人礼》等，赢得广大青少年的认可。一批电视节目将镜头对准身边的"平民英雄"，歌颂凡人壮举，如江苏卫视《美好时代》、东方卫视《闪亮的名字》、湖南卫视《平民英雄》等，讲述各行各业先锋做出的独特贡献，生动诠释中国人民对真善美和美好生活的共同追求，在真实记录中彰显中国精神和力量。

突出时代主题，凝聚社会共识。电视文艺节目聚焦实现中华民族伟大复兴中国梦的时代主题，主题策划不断拓展深化，既有记录时代发展成就的《时间的答卷》《思想的田野》等节目；也有聚焦脱贫攻坚、乡村振兴等国家战略，展现全面小康幸福生活等主题的《从长江的尽头回家》《云上的小店》等节目；还有聚焦新时代奋斗者，向社会大众传递"幸福都是奋斗出来的"价值理念的《美好时代》等节目；面向青少年弘扬科学精神的《最强大脑》《超脑少年团》《从地球出发》等节目。这些电视文艺节目通过真人秀展示、剧情故事、虚拟再现、创意实验、脱口秀等方式，实现了对时代主题的可视化、通俗化、趣味化传播，达到良好传播效果。一些文艺晚会也充分体现时代主题，如央视春晚、江苏卫

视跨年演唱会突出"奋斗""爱国"等主题,实现文艺表演与时代主题水乳交融,激发海内外中华儿女广泛共鸣。

(二)弘扬中华优秀传统文化

中华优秀传统文化是中华民族数千年来沉淀下来的精华,是电视文艺节目取之不尽的创意宝藏、用之不竭的创意源泉。

在政策引导之下,一批体现中华优秀传统文化的节目陆续诞生,掀起文化节目热潮。党的十八大以来,以习近平同志为核心的党中央高度重视文化建设,特别是把文化自信和道路自信、理论自信、制度自信并列为中国特色社会主义"四个自信"。对于文艺工作者而言,传承和弘扬中华优秀传统文化是增强文化自信的重要表现。2014年10月,习近平总书记主持召开文艺工作座谈会,为新时代文艺发展把舵定向,引领中国文艺挺进新高峰。在此推动下,主要上星频道(央视频道、主要省级卫视)推出了多档文化节目,包括《中国汉字听写大会》《汉字英雄》《中华好诗词(第二季)》《中国成语大会》《中国谜语大会》《中华好故事》等。2016年央视推出的《中国诗词大会》在全国掀起一股学习诗词的热潮,滋养了一代年轻人在诗词中成长,节目收视率从第一季的1.259%[①]升至2020年的1.606%[②]。2017年1月,中共中央办公厅、国务院办公厅发布了《关于实施中华优秀传统文化传承发展工程的意见》,把传承中华优秀传统文化推上了新的历史高度,当年与中华优秀传统文化相关的节目高达30多档,创下历年新高,其中包括央视的《中国诗词大会》《国家宝藏》《朗读者》以及省级卫视《诗书中华》《喝彩中国》《见字如面》《非凡匠心》等。2021年的传媒政策侧重加强传承优秀传统文化的精品内容生产,这一年陆续播出的传统文化节目有近30档,包括《典籍里的中国》《端午奇妙游》等。这些节目不仅展现文化之美,更折射了中国人融入血脉的道德追求和爱国情怀。

在广电机构的积极推动下,电视文艺节目与中华优秀传统文化深度结合,品类不断丰富。戏曲、文博、杂技、书法、汉服、中医药、节日节气等成为节目题材富矿,大众通过电视就可以获取人文历史知识,接

① 索福瑞52城收视

② 索福瑞59城收视

受高雅文化的熏陶。例如关注戏曲的《中秋戏曲晚会》《中国戏曲大会》《喝彩中华》，展现文博的《中国考古大会》《中国国宝大会》，展现人文经典的《典籍里的中国》《阅读·阅美》《一本好书》，介绍民族器乐的《国乐大典》等。2017年开播的《国家宝藏》在全国掀起一股"博物馆"热潮，全国文物机构接待观众人次从2016年的10.13亿次，增长到2019年的12.27亿人次，博物馆直播、云游博物馆也成为数字时代流行的休闲娱乐方式。

（三）弘扬革命文化

党的十八大以来，习近平总书记多次对传承红色革命文化做出重要指示，反复强调要用好红色资源，传承好红色基因，把红色江山世世代代传下去。2018年7月，国家广电总局印发《关于学习宣传贯彻〈中华人民共和国英雄烈士保护法〉的意见》的通知，鼓励和支持创作以英雄烈士事迹为题材、弘扬英雄烈士精神的专题片、纪录片、访谈节目、综艺节目、电视剧、网络视听节目等。一批以红色革命文化为主题，立意与表达并重、深度与潮流兼具的优秀作品不断涌现。

深入挖掘红色资源，传承红色基因。各电视媒体深入挖掘红色资源，推出主题性文艺节目。央视《红色印记——百件革命文物的声音档案》、东方卫视《时间的答卷》、湖南卫视《闪光的记忆》等节目，把革命纪念地、伟人故居、革命遗址遗迹、革命文物和文献等有形要素，与信仰及革命精神等无形要素有机融合，通过一张张图片、一件件实物、一份份文献，使伟大的革命精神具象化，让观众深刻感悟革命精神的思想伟力，获得精神滋养，汲取前进力量。

生动讲述英模故事，致敬平凡英雄。文艺作品聚焦各行各业先进人物的闪光事迹，生动展现、传承革命精神。央视《故事里的中国》《海报里的英雄》《美术经典中的党史》以及江西卫视《跨越时空的回信》等节目，以英雄故事、中国优秀抗战影片海报、美术作品、先烈家书等为切入点，通过影视、戏剧、综艺等多种艺术表现形式，运用VR、AR等新媒体技术，对蕴含在革命文化中的精神特质进行时代化、形象化、

大众化的展示和解读,激发爱国主义情怀和民族情感。江苏卫视《致敬百年风华》为革命文化注入新的内涵,展现了几代共产党人的奋斗和梦想,增强了革命文化的时代感。

紧扣重大主题和节点,推出主旋律文艺晚会。各广电机构紧扣重大主题和节点,推出了一大批主题鲜明、丰富多彩的大型主旋律晚会。中央广播电视总台《奋斗吧 中华儿女——庆祝中华人民共和国成立70周年大型文艺晚会》《伟大征程——庆祝中国共产党成立100周年大型情景史诗》,以富有创意的形式呈现,使革命文化兼具文化厚度、艺术高度和情感温度。围绕庆祝建党百年这一重大节点,各省级卫视立足地域特色,纷纷推出主题晚会,如江苏卫视《永远跟党走》、北京卫视《恰百年风华科技创新篇》、浙江卫视《百年红船扬帆远航》等,综合运用音乐舞蹈、情景表演、戏剧演出等多种艺术手段,展现波澜壮阔的奋斗历程,传承伟大建党精神。

二、类型日益丰富,电视文艺原创力大幅提升

中国电视文艺在改革开放后迎来了发展的春天。引进国外创意模式一定程度上推动了中国电视生产模式向工业化、流程化的方向转变,一些在全球获得成功的经典模式在经过本土化改造后,给一些省级卫视带来收视和经营的较大提升。但盲目追求国外模式甚至疯抢国外模式,也一度带来类型扎堆、原创力受抑等现实问题。

为了鼓励原创,激发电视文艺工作者的创造力,国家广电总局2013年起先后发文,对于每家卫视每年新引进版权模式节目的数量进行了限制。电视工作者锐意创新,电视文艺节目类型不断丰富,不少原创节目成长为"现象级"节目,实现了对创新创优和社会价值的双重引领。

(一)理论解读节目

作为中国电视文艺中独有的节目类型,电视理论节目用生动的方式

阐释理论、解读理论、传播理论，助推党的创新理论"飞入寻常百姓家"。

江苏卫视首推的"马工程"首席专家参与的电视理论访谈节目《时代问答》既有扎实的思想内涵，也有丰富的呈现形式，让理论宣传入脑入心。在马克思诞辰 200 周年推出的《马克思是对的》专题节目，更是将深奥严谨的理论内容做准确通俗生动的表达，在央视和江苏卫视及新媒体播出后，引起广泛好评，实现了理论节目的"破圈传播"。其他省级台也陆续推出相关节目，如浙江卫视的《中国共产党为什么能》、湖南卫视的《社会主义"有点潮"》、东方卫视的《这就是中国》、北京卫视的《全面小康全面解码》、安徽卫视的《理响新时代》、东南卫视的《中国正在说》、内蒙古卫视的《开卷有理》等。

电视理论节目深入百姓火热生活，通过实践典型和鲜活案例，彰显新思想的力量，既有理论深度，又有实践温度。由国家广电总局指导、省级卫视共同制作的大型电视理论节目《思想的田野》，"思想号"大篷车行走祖国大地，通过一个个鲜活生动的现实案例探究其中的理论支撑。这种实地寻访的纪实节目模式，让理论解读变得更有代入感，通过挖掘典型案例，生动诠释创新理论，展现新思想在全国各地落地生根，凸显新思想的真理力量和实践伟力。

电视理论节目不断加强传播手段和话语方式创新，综合运用个性化制作、可视化呈现、互动化传播等方式，将政治话语、理论话语和学术话语转化为老百姓听得懂、愿意听、真接受的大众话语。各主要电视台积极探索，先后推出的《时代问答》《我们的新时代》《马克思是对的》《社会主义"有点潮"》《中国正在说》《理响新时代》《光荣的追寻》《思想的田野》等理论节目，将互动竞答、访谈对话、现场演说、故事讲述、实地体验、时尚表达等多种表现手法融入理论学习，把深奥的道理说浅显，把晦涩的理论讲通俗，让有意义的内容更有意思，让受众更愿意接受。

（二）电视晚会

从 1983 年央视"春晚"的诞生开始，晚会这一电视文艺形式，逐步成为中国电视文艺的重要组成部分。随着时代的发展，各种艺术形式的

繁荣,电视晚会也在转型中求新求变。现在的电视晚会不仅是传统的歌舞类、语言类节目的综合,还是纪录片和新闻元素的融合、多种特技的综合运用,让晚会打开了新的格局和空间。"春晚",依旧是老百姓过年时不可或缺的一道"大餐",是具有节日仪式感的"新民俗"。2020年,河南卫视春节晚会中的歌舞节目《唐宫夜宴》通过技术合成,让舞蹈演员在虚拟和现实中切换,营造出"人在画中游,前阻青山,后倚廊桥"的美妙意境,成功"破圈",让观众感受到"春晚"创作者们的创新与诚意。

配合全国乃至全球重大活动推出的大型文艺演出,发挥着记录和传播的重要功能。例如二十国集团(G20)杭州峰会的文艺晚会《最忆是杭州》,在国家体育场举办的配合亚洲文明对话大会的大型文艺演出《亚洲文化嘉年华》,都是在外交主场下的重大活动演出,不仅节目编创上具有中国气质、世界品质,更是集中展现了国家形象。2022冬奥会开闭幕式、冬残奥会开闭幕式,在全球疫情严峻的背景下上演了惊艳世界的表演。

跨年演唱会,起先是人为"造"出来的一个节庆晚会,自2006年诞生以来,它没有走"春晚"式的自我改良道路,而是走了一条通过市场竞争来激励文艺创新的道路。跨年晚会曾经一度扎堆,2013年,国家新闻出版广电总局等部门发布《关于制止豪华铺张、提倡节俭办晚会的通知》,改变了其野蛮生长的态势,市场资源得到进一步合理优化。以江苏卫视跨年演唱会为例,突出时代主题,在不断地向世界顶尖案例学习借鉴的过程中,经过十几年的磨砺,着力原创,自我超越,成为独树一帜的"亚洲顶秀"。2020年,《江苏卫视2019—2020跨年演唱会》获得中国电视金鹰奖"最佳电视综艺节目"奖项,这也是金鹰奖对奖项设置进行调整后的首个最佳电视综艺节目。除了跨年演唱会,知识跨年、演讲跨年等也不断涌现出来,使跨年的形式走向多元。

电商类定制晚会伴随着电商经济的飞速发展,成为电视晚会的特有类型。比起春节、跨年等有时间节点的晚会,"人造"的购物节晚会需要更多的创意和热搜来支撑,明星表演、创意表现、观众互动,都为平台的扩圈带来了更多可能。江苏卫视"聚划算55青春选择夜""飞猪奇妙夜"等晚会打破晚会歌舞表演为主的思路,更注重形式创新。疫情防

控形势下，电商晚会还推动复工复产，助力经济复苏。定制的纯商业晚会因为有精彩的主题内容为依托，观众对各种花式广告也乐于接受，参与其中的电商、播出平台和受众各取所需、各得其利，是一种在文艺形式、"多赢"盈利模式下的商业形态。往往这种晚会的节目设计、演出阵容和舞台包装更具规模，吸引了目标用户，达到了商业目标。

（三）文化节目

文化节目是中国电视文艺特有的类型，细化出诗词类、书信类、文博类、戏曲类等不同的创作方向，它们以中华优秀传统文化为内核，以时尚化、高科技、年轻态为表现形式，用大众喜闻乐见的生动语态和新颖风格寓教于乐，推动中华优秀传统文化的普及和深化，焕发勃勃生机。

文化元素与节目类型的混搭，产生了更新颖的文化节目样态。纵观十年来文化节目的演变，文化和益智答题相结合，成为央视《中国诗词大会》《中国考古大会》以及江苏卫视《一站到底》等节目的主要形态；文化和影视表演、戏剧演绎结合，让央视《国家宝藏》《典籍里的中国》以及江苏卫视《一本好书》等具有了直观感性和动人的力量；文化和真人秀相结合，让北京卫视《上新了·故宫》等节目能在实地探索中有更为直观的发现；文化和歌唱、舞蹈结合，让央视《经典咏流传》、河南卫视《舞千年》等唱出古诗词，舞出时代感；当文化融入电视晚会，则有江苏卫视《中秋戏曲晚会》，河南卫视《唐宫夜宴》《端午奇妙游》等的全新呈现……未来，这种"创意组合"也将激发出文化节目更多的可能性。

文化节目中参与主体不断拓展。文化节目不只是文化从业者的展示舞台，也在和大众的互动中进行着更为广泛的传播。各行各业从业者登上央视的《中国诗词大会》《中国戏曲大会》和江苏卫视的《我爱古诗词》等节目舞台，展示自身对于传统文化的热爱，也感染更多人加入；文体明星以文化的体验者、扮演者、学习者的身份加入央视的《典籍里的中国》、东方卫视的《喝彩中华》等文化节目中，吸引大众的关注。

而文化名人常常以专家身份出现在节目中，展示其文化积淀和工匠精神，激发起大众尊崇文化的热情。

（四）益智科技类节目

近年来，益智科技类节目迭代不断，益智科技类节目颠覆了答题比拼的单一做法，继而向大型化、生动化、故事化方向转变，引发了一股全民学习知识、崇尚科学的风潮。

益智节目注重和其他概念、元素的混搭。江苏卫视 2012 年推出的益智答题节目《一站到底》创新推出了"掉坑"的新形式，增添选手答题正确与否的悬念感。节目还注重挖掘选手个性和故事，加入高校比拼等概念，让益智节目更具情感内核。

科技节目则通过大型道具、素人挑战、极致比拼等方式展示脑力风采，推动科学流行起来。这一类型中具有标志性意义的是江苏卫视 2014 年推出的《最强大脑》，这档已推出九季的节目至今仍深受观众喜爱。《最强大脑》的大型道具、震撼场面、烧脑挑战、压力对抗以及适度的真人秀成分，助推益智节目登上了新台阶。而后 2016 年央视也推出大型科学实验节目《加油！向未来》，2017 年央视还推出聚焦人工智能的节目《机智过人》，这些节目通过真实实验、探访和解读，向观众特别是青少年传递科学精神，激发全民支持科技强国的热忱。

近几年，随着益智节目的细分，推理类综艺和真人秀节目也大受年轻人喜爱，湖南卫视和芒果 TV 在这一题材上深耕，推出"大侦探"系列节目，推动了"剧本杀"游戏的热潮。浙江卫视推出的密室逃脱真人秀节目《星星的密室》，满足了观众对益智、推理、游戏类节目的需要。

益智科技类节目不断拓展新领域、新形式。2019 年，江苏卫视《从地球出发》作为国内首档天文科幻科普节目，借助中国在航天事业上的突飞猛进以及电影《流浪地球》的热映，首创"科幻剧 + 科学说"的综艺表现形式，引入电影团队、科幻大咖、科普达人，精心呈现若干段引人入胜的科幻大剧，体现出电视人在锐意创新上的永不止步。

（五）生活服务类节目

电视文艺节目始终立足时代、贴近生活、扎根百姓展开创作，着力为大众提供贴心服务。随着人民生活水平的日益提高，生活服务类节目不断拓展题材种类。

电视文艺节目服务大众的衣食住行。央视推出的帮助人们装修房屋打造新生活理念的《交换空间》、北京卫视打造的关注人民健康的《养生堂》、江苏卫视对话名医的《约见名医》等，这些节目注重提供科学专业的知识，适当采用情境化、案例化等方式，让枯燥的知识变得生动易感，成为向大众普及生活常识的重要途径。

电视文艺节目还在服务大众情感上发力。针对当下年轻人交友难、"剩男剩女"等社会现象，江苏卫视 2010 年 1 月开播了《非诚勿扰》，以精美时尚的节目包装、契合当下需求的热门话题，成为很多年轻人观察社会、相亲交友的服务平台。《非诚勿扰》的热播还带动"相亲节目热潮"，细分出老年群体相亲、再婚群体相亲等节目。这类节目不仅致力于解决相亲交友难题，也注重传递正确的婚恋观、价值观。

电视文艺节目在公益服务上也在不断探索。2014 年，央视推出大型公益寻人栏目《等着我》，聚合国家部委、明星、专家、志愿者以及全媒体等多方力量打造了全方位权威性"全媒体公益寻人平台"，影响广泛。江苏卫视精准扶贫节目《为幸福喝彩》、北京卫视城市文明公德节目《向前一步》则将生活服务的维度进一步拓展，直面问题，贴近观众需求。

针对就业、职业规划等问题，职场服务类节目也在推陈出新。江苏卫视《闪闪发光的你》是金融领域选拔人才的节目，在真实体验中展现年轻学子博学多才、积极向上的精神面貌。天津卫视《非你莫属》作为常青的职场节目，持续搭建应聘者和企业的沟通桥梁，为受众传递积极健康的求职观。

（六）真人秀节目

真人秀节目作为十年来热度不减的节目形态，其类型也在细分，且

越来越关注素人故事和大众生活。真人秀类节目并不是新鲜事物,但在2012年前后热度升高,2013、2014年更是涌现出大量真人秀作品。棚内节目涌现出了湖南卫视《超级女声》、东方卫视《中国达人秀》、浙江卫视《中国好声音》等平民才艺秀,这些节目掀起一个个收视热潮,引发社会广泛关注。

以才艺秀为主的棚内真人秀,十年来其涉猎的题材不断拓展和细分。过去,才艺秀扎堆在唱歌、跳舞等领域,在政策引导和市场调节下,才艺竞演的范围拓展至声乐、配音、演技、喜剧、职业技能各类别。江苏卫视《百变达人》《点赞!达人秀》《蒙面唱将猜猜猜》将重点放在各类达人的才艺展示,湖南卫视《声临其境》关注配音领域,《舞蹈风暴》则专注高雅舞蹈。从参与者层面来看,一些靠打怀旧歌曲和年代演员翻新的节目也备受热捧,东方卫视《中国梦之声·我们的歌》在艺人们的代际互动、个人成长和突破等方面进行了开掘,带给观众视听享受的同时引发情感共鸣。

户外真人秀在突出游戏、解压等功能的基础上,逐步丰富正向引导和价值传递的功能。精准扶贫等主题巧妙融入一些户外真人秀的挑战环节。展现军队、消防等特殊职业人员的行业真人秀也不断拓展,江苏卫视《火线英雄》就以体验真人秀的方式,展现消防部队官兵的生活,塑造消防员的英雄形象。与快节奏、强压力感的真人秀相对的,是"慢综艺"的兴起,贴合人们在快节奏的当下精神释放的需求,体现出对人文精神的追求。湖南卫视《向往的生活》展现人们离开城市、回归田园生活的场景,东方卫视《忘不了餐厅》表达对患有阿尔兹海默症的老年群体的关注和关爱。

真人秀节目还将棚内、户外元素相结合,产生观察类真人秀这一新样态。观察室的设计可以对真人秀的内容进行分析和点评,既把握了节目节奏,更能对节目主题和价值观进行提升。江苏卫视《我们恋爱吧》、湖南卫视《我家那小子》等大批节目将户外真人秀与观察室(第二现场)相结合,有效打开话题与讨论空间,拓展了真人秀的边界。

三、技术应用日益升级，增强电视文艺节目呈现效果

影像制作和传输技术为电视文艺节目赋能，时空不再是创新的局限，电视文艺工作者的想象力充分释放，创作理念不断升级，电视文艺节目从品质到审美都有显著飞跃，正不断开创前所未有的视觉奇观。

（一）升级制作水准

拍摄设备的升级，实现全景式捕捉现场，给观众带来了新奇视角和观感。飞猫、斯坦尼康、微距摄像机、无人机、水下摄像机、高速摄像机、高温摄像机等等，这些拍摄设备让拍摄的高度、角度、精度得到极大提升。江苏卫视人文美食节目《百姓的味道》大量运用微距拍摄、慢速拍摄等，放大美食制作的细节；央视春晚、河南卫视"奇妙游"系列晚会、江苏卫视《中秋戏曲晚会》、湖南卫视《舞蹈风暴》等电视文艺节目中大量使用"360度时间冻结技术"，用几十台照相机实现"时间凝结"的效果，360度定格高难度表演的精彩瞬间。电视镜头语言不仅空前丰富，还起到震撼人心、烘托情感等作用。

多媒体技术的迭代，则打破舞台固化场景，营造丰富视听体验。十年来，从早期的景片到LED屏，再到冰屏、全息投影、融合AI+VR+AR等技术的XR制作系统，技术的更新迭代让过去固化的舞台场景变幻莫测，场内场外自由联动，虚拟和现实不断交融。近年来央视春晚都是最新技术与艺术融合的视听盛宴，2022年春晚舞台上，720度穹顶LED大屏加上AR等技术，营造出美轮美奂的裸眼3D效果，例如《星星梦》节目带观众进入梦幻宇宙星空，实现"摘星揽月"的梦想。2016年"最忆是杭州"文艺演出创新采用水上舞台设计，晚会将全息投影技术搬至户外场景，让虚拟效果和自然山水融为一体，《天鹅湖》中的"天鹅"在真正的湖面上舞动。伴随着德彪西的《月光》，西湖上的月与影像中的月交相辉映，成为被观众津津乐道的奇特景观。

（二）创新呈现方式

最新科技的加持，助力创造视听奇观。江苏卫视跨年演唱会一直坚持"科技赋能"，既大量使用机械臂、玻璃屏、AR虚拟技术等最新舞台科技，同时也加强创意策划，让技术为内容服务，让舞台呈现能够打破"时空"限制，营造一幕幕令人叹为观止的视听奇观。2017—2018年"跨年演唱会"上飞来的大蓝鲸等，借技术让不可能变为可能。在2021—2022年"跨年演唱会"上，邓丽君在舞台上"复活"并和真实的歌手同台合唱《大鱼》《小城故事》《漫步人生路》等歌曲，两人跨越时空近距离的梦幻联动引来网友惊叹和点赞。中华传统文化相关的节目更是借助技术凸显时尚感、时代感，央视《国家宝藏》等多档节目借助AI、虚拟技术让国宝"活"起来，甚至能够现场还原神话传说中的"九色鹿"的样貌。技术为想象插上翅膀，让无数绮丽奇幻的场景得以具象化呈现。

新技术还助力打破"物种"界限，实现跨次元对话。"元宇宙"成为行业新风口，江苏卫视推出的跨次元虚拟形象竞演节目《2060》为20多位虚拟形象搭建了展示才艺的舞台，也从中体现幕后制作人、技术人的理想和情怀。2021年，这类跨次元的"合作"愈发普遍。在央视元宵晚会上，虚拟偶像与花滑世界冠军一起冰上起舞；央视春晚舞台上，三星堆创意舞蹈《金面》让威严的青铜大立人像和舞蹈演员跨时空共舞，游览数千年前的古蜀国；在江苏卫视跨年演唱会的舞台上，真实的偶像团队和虚拟团队合作共舞……虚拟形象在电视荧屏上的"破圈"而出，静止的事物被技术赋予"生命"，带来了耳目一新的效果，人们的想象和认知不断被刷新。

（三）强化参与互动

电视文艺节目充分运用社交媒体等网络平台，在节目播出的同时让观众参与互动，在看电视的同时更感受"玩电视"的乐趣。央视春晚在互动上首开先河，2015年的央视春晚引入微信"摇一摇"，电视机前的观众在看晚会的同时可以摇一摇、抢红包。这一创新互动引发全民关注，

据统计，当晚通过微信"摇一摇"的观众互动量超110亿次。大小屏的实时互动带来全新体验，电视文艺节目和大众互动的方式也不断丰富。2012年，江苏卫视直播的益智答题节目《好好学习》节目实现场内外观众同步答题。逐渐兴起的电商晚会直播中，观众可以一边观看综艺表演，一边抢购晚会上发放的福利，"边看边买"的模式也让电视文艺节目的商业功能得到开拓。

电视文艺节目还充分借助技术平台，邀请大众深入参与内容生产中，成为内容的一部分甚至主角。2020年全球新冠肺炎疫情暴发以来，大众参与的云录制更是成为特殊时期节目生产的重要模式。央视《奋斗的青春最美丽——2020年五四青年节特别节目》以"云录制、云连线"的形式创作，集合青年代表连线、众演艺界人士与大学生代表文艺表演等内容，展现当代青年的奉献精神与责任感；浙江卫视《我们宅一起》、东方卫视《温暖的一餐》等根据名人和大众自拍视频进行剪辑，展现人们积极向上、齐心抗疫的一面。

四、融合传播日益深化，构建全媒体立体化传播格局

截至2022年6月，中国网民规模已达10.51亿，较2011年12月的5.13亿翻了一番；网民人均每周上网时长为29.5小时，较2021年12月提升1个小时。互联网已经成为人们生活中不可缺少的一部分。面对传播格局的深刻变革，电视文艺节目不断强化媒体融合的理念，变单一传播为全媒体、立体化传播，触达更多网上网下、海内海外受众，获得更好传播效果。

（一）策划组合式产品

随着新媒体平台日益成为受众观看内容的渠道，电视文艺节目在策划阶段就践行移动优先的理念，同时兼顾多平台受众的需求，有针对性地策划组合式产品，最大化提升内容的传播效果。

"长视频+短视频"的组合式产品。电视媒体推出的电商晚会中越来越多的邀请短视频平台上获得广泛关注的素人嘉宾参与表演,讲述素人暖心故事。江苏卫视素人才艺竞演节目《点赞!达人秀》邀请抖音达人作为表演嘉宾,节目不是简单观看短视频表演片段,而是在现场表演中实现长、短视频的有机结合与联动,在抖音等平台上充分预热,打造互相引流的"组合式产品"。节目推出之后不仅在新媒体端迅速成为网络爆款,电视端的收视也排在同时段省级卫视前列。

"电视节目+网络直播"的组合式产品。江苏卫视公益探访节目《从长江的尽头回家》策划阶段就定位为全媒体项目,节目主体内容展现明星嘉宾人文探访,发现大山深处丰富的物产资源;网络端,明星则同步为当地组织一场公益直播,电视节目融入网络直播的内容,整季节目在录制过程中完成11场公益助农直播,积极拉动当地相关产业的发展,让电视节目和网络直播相辅相成。湖南卫视《出手吧兄弟——芒果扶贫云超市大直播》包含扶贫晚会及系列助农直播活动,电视端、网端的联动进一步放大了扶贫行动的影响力。

(二)强化全媒体传播

社交媒体、视频网站、短视频平台等极大拓展了电视文艺节目的传播空间,也为受众参与讨论提供了平台。运用全媒体矩阵,开展立体式推送推广,电视文艺节目的传播力得到放大。

网台联动播出成为常态,大大拓展了电视文艺节目的影响力。如各家省级卫视的跨年演唱会、知识跨年、网络春晚等大多采用网台同步播出的方式。以江苏卫视、湖南卫视、东方卫视、浙江卫视、北京卫视2021—2022年跨年演唱会为例,晚会不仅在电视平台取得了高收视,网络直播的累计观看人数也突破千万,各具创意的表演成为当晚社交平台上持续更新的热门话题。电视综艺节目的播出同样如此,江苏卫视联合爱奇艺、抖音共同推出的《从地球出发》节目,多屏互动、台网联播,在电视、网络平台都产生了良好反响。

五大省级卫视 2021—2022 年跨年演唱会电视端、新媒体平台播出效果

播出平台	CSM 全国网测量仪收视率 %	爱奇艺（热度峰值）	腾讯（播放量）	优酷（热度峰值）	微信视频号（累计观看人数）	抖音（累计观看人数）
江苏卫视	1.726	7069	1351.1 万	6855	105.7 万	——
湖南卫视	1.248	——	——	——	23.5 万	447.0 万
东方卫视	0.599	——	——	——	——	1057.2 万
浙江卫视	0.584	8762	1452.1 万	7433	82.5 万	——
北京卫视	0.148	6456	715.1 万	5145	——	707.1 万

注：新媒体数据选取均截至 2022 年 1 月 4 日晚

数据来源：收视数据源自央视索福瑞；新媒体数据为综合平台官方公开数据、新视、新抖数据

（三）注重内宣外宣联动

电视文艺节目往往能够体现时代发展、折射时代精神，通过生动多样的呈现方式，在展示国家形象、推动文化交流互鉴等方面发挥着积极作用。

电视文艺节目通过国际化合作、邀约国际嘉宾等方式，推动外国人更好地了解中国。江苏卫视《百变达人》邀请来自意大利的世界人体彩绘冠军参加表演，湖南卫视《歌手》邀请国际知名歌手参与，东方卫视的自然探索类纪实真人秀《跟着贝尔去冒险》邀请中国名人跟着全球闻名的"野外生存第一人"贝尔到中国探险。国外嘉宾、国际团队、全球视角，外国人对于中国元素的传播，改变了外宣中易存在的自说自话等问题，为外国受众了解中国提供了更为客观可信的视角。

通过节目成片或版权售卖等方式，电视文艺节目也在展示中国文化创意软实力。近年来，中央广播电视总台、江苏卫视、浙江卫视、东方卫视、湖南卫视等媒体都有节目或原创模式输出海外。[1] 央视的《国家宝藏》《朗读者》等曾在法国戛纳电视节上进行重点推荐，精湛的舞美、深厚的文化底蕴、新颖的创意让这些节目在国际舞台上也大放光彩。江苏卫视品牌综艺节目《非诚勿扰》发行到数十个国家和地区的媒体播出，原创节目《超凡魔术师》模式成功输出到越南并制作了当地版本播出，《超

[1] 仇园园：《融媒体时代中国电视节目的国际传播策略思考——基于本土化创新的视角》，《电视研究》2021 年第 6 期。

级战队》模式销往美、德、法、西班牙和北欧等国家,实现中国原创节目海外输出的重大突破。浙江卫视《我就是演员》等节目也将模式销售到了海外。上述电视文艺节目在国内大多取得良好的传播效果,面向国际传播时也受到了海外受众的欢迎,有力地传播了中国声音。

根据央视索福瑞(CSM)的数据,十年来,全国上星媒体电视综艺类节目的播出时长和比重略有下降,但其资源利用率,即(收视比重－播出比重)/播出比重,反从2012年的37.1%上升到2021年的69.6%(如图),这充分证明电视综艺等电视文艺节目日益成为大屏端的收视支柱,同时在新媒体平台、海内外播出平台上充分焕发活力。

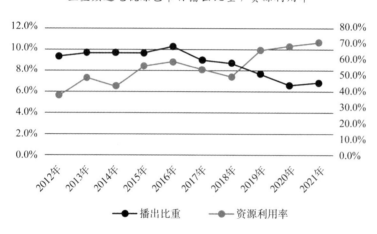

回顾这十年,电视文艺节目始终与时代同频共振、与大众同向同行,致力于讴歌党、讴歌祖国、讴歌人民、讴歌英雄,坚持守正创新,尊重艺术规律,扎根现实生活,推动节目类型百花齐放,借助新技术提升品质品相,融合其他艺术形态推动创意升级,借助新媒体实现广泛传播,在满足人民群众精神文化需要上发挥了重要作用。未来,电视文艺节目在寓教于乐、推进原创、模式输出等方面还有更大的提升空间。相信未来会产生更多既有意义又有意思、既有价值又有流量的优秀电视文艺节目,为文化艺术的繁荣发展、提升中华文化软实力做出新的贡献。

党的十八大以来电视文艺发展观察与思考

胡智锋
北京电影学院党委副书记、副校长,教育部"长江学者"特聘教授

胡雨晨
北京电影学院视听传媒学院 2021 级博士研究生

党的十八大以来,中国电视文艺主动承担建设社会主义文化强国的历史使命,坚持以人民为中心的创作导向,服务人民群众的精神文化需求,创造了一批又一批思想精深、艺术精湛、制作精良的电视文艺佳作。新时代的中国电视文艺更加坚定地走在中国特色电视文艺的本土化道路上,努力将中华优秀传统文化实现创造性转化和创新性发展,传播中国价值、弘扬民族精神、书写伟大时代,将文化自觉与文化自信鲜明地写在中国电视文艺的旗帜上,走出了一条具有中国特色的中国电视文艺发展之路。

一、党的十八大以来电视文艺发展总体特征

纵观党的十八大以来的中国电视文艺发展,可以清晰地看到以下四个总体特点,这就是在道路方向上高扬中国文化

的主体性,在创作方式上紧贴发展前沿的时代性,在服务对象上坚持电视文艺的人民性,在创新发展上开拓多个维度的开放性。

(一)道路方向:高扬主体性

党的十八大以来,中国电视文艺高举中国特色社会主义的文艺旗帜,坚定且清晰地走出了一条本土化创新发展之路,在电视文艺节目的创作与传播、价值与情感、内容与形式上,都显示出强烈的文化自觉与文化自信。习近平总书记在中国文联十大、中国作协九大开幕式上的讲话中指出:"中华民族生生不息绵延发展、饱受挫折又不断浴火重生,都离不开中华文化的有力支撑。中华文化独一无二的理念、智慧、气度、神韵,增添了中国人民和中华民族内心深处的自信和自豪。"[①]因此,高扬中华文化的主体性,突显文化自觉与文化自信,展现中华文化的独特魅力,应当是中国电视文艺发展的明确方向。

过去一个时期,电视文艺存在着过度依赖对国外综艺节目的移植、引进、借鉴等创作模式,节目中的包括"一夜暴富""娱乐至上"等价值观,削弱了电视文艺的价值引领作用。在习近平新时代中国特色社会主义思想的引领下,中国电视文艺逐渐摆脱了这种创作模式,开始深挖中华优秀传统文化资源,从器物、典籍、成语、诗词、歌舞、美术等多个领域予以全新的开掘。《中国诗词大会》《中国成语大会》《典籍里的中国》等体现中华悠久文化历史的文化类节目,《社会主义"有点潮"》《跨越时空的回信》《马克思主义是对的》《理响新时代》《美术经典中的党史》《故事里的中国》等从近现代以来的革命文化、红色文化中汲取营养的红色电视文艺节目,成为这一个时期电视文艺领域最突出的表征和体现,彰显出强烈的文化自觉与文化自信,将中国文化、中国价值与"人类命运共同体"紧密结合,其中突出的中国特色与本土化特点,是这一个时期中国电视文艺的显著标识。

(二)创作方式:注重时代性

从具体的创作方式来看,党的十八大以来的电视文艺更加注重对中

① 习近平:《在中国文联十大、中国作协九大开幕式上的讲话》,新华网,http://www.xinhuanet.com/politics/2016-11/30/c_1120025319.htm。

华优秀传统文化的创造性转化和创新性发展,并且对中国特色的文化内涵与精神价值予以时代性、时尚性、时下性的转化,以人民群众喜闻乐见的形式、手段与方法,对中华优秀传统文化进行重新演绎,令丰富悠久的文化资源在新的时代语境下再次焕发出生机活力。一方面,《上新了·故宫》《国家宝藏》《衣尚中国》《万里走单骑》《信·中国》《见字如面》等节目,将中国传统文化中的古籍、书信等文字经典,器物、服饰等物质文化遗产创造性地与时代内涵相结合,让文物经典动起来;另一方面,《只此青绿》《唐宫夜宴》《舞千年》《经典咏流传》等节目,将中国传统节日、民族习俗、民歌民舞等传统艺术形式,借由影视技术和数字手段实现了创新性发展,让民俗传统活起来。可以说,将中华优秀传统文化中的资源与时代性内容、时尚化表达、时下性转化,是这一个时期以来,中国电视文艺的又一显著特征。

(三)服务对象:坚持人民性

社会主义文艺应当是人民的文艺,"源于人民、为了人民、属于人民,是社会主义文艺的根本立场,也是社会主义文艺繁荣发展的动力所在"[①]。文艺为人民服务,是社会主义文艺的根本,电视文艺作为中国文艺的重要组成部分,理当践行以人民为中心的创作导向,把人民群众摆在电视文艺创作的中心位置。

习近平总书记在文艺工作座谈会上强调:"人民既是历史的创造者、也是历史的见证者,既是历史的'剧中人'、也是历史的'剧作者'。文艺要反映好人民心声,就要坚持为人民服务、为社会主义服务这个根本方向。"[②] 党的十八大以来,中国电视文艺沿着以人民为中心的创作理念,将更多的基层大众置放在电视文艺的主角位置,邀请普通大众参与到电视文艺的创作当中,以老百姓喜闻乐见为目标,以优质的电视文艺节目来塑造人民形象、讴歌人民英雄、服务人民需求,真正地将电视文艺的人民性贯彻在这一个时期的电视文艺创作实践当中。这其中既有来自草根的,表现人民群众精神风貌的《最强大脑》《这!就是街舞》《挑战不可能》等,又有强调人民生活体验,将普通百姓生活搬上荧幕的《向

① 习近平:《在中国文联十一大、中国作协十大上的讲话》,《光明日报》2021年12月15日。

② 习近平:《在文艺工作座谈会上的讲话》,《人民日报》2015年10月15日。

往的生活》《中餐厅》等，除此之外，在"春晚"、"七一"晚会、"国庆"晚会等各类文艺晚会中，还有大量的道德模范、人民英雄、快递小哥、抗疫战士等我们身边的普通人，或亲身参与综艺节目的录制，或以艺术角色出现在节目当中。总之，新时代的电视文艺将人民群众作为主角，反映普通百姓生活，表达他们的喜怒哀乐等真切情感，体现出中国人民的最独特、最火热、最接地气的人民形象、精神风貌，以及丰富的情感世界与生活态度，充分表达了人民群众对于美好生活的向往与追求。

（四）创新发展：拓展开放性

新时代的电视文艺以更加开放的姿态，在不同内容、不同领域、不同媒介中探索全新的表达空间与表达方式。因此，这一阶段的电视文艺的另一个突出特点，就是开放性。从节目内容来看，党的十八大以来的电视文艺与时俱进，在坚持中国特色与本土化发展的基础上，充分借鉴欧美、日韩等国家和地区的文化、思想与价值观念，与中国本土化元素相融合，在不同文化背景和思想观念的碰撞下，打造出全新的电视综艺景观，如《非正式会谈》《世界青年说》等；从技术与技术结合来看，日新月异的数字技术大大提升了综艺节目的创新空间与可能性，结合5G、4K/8K、AR、XR等技术，电视文艺开辟了内容创新的新天地，小到文物、服饰，大到节日、庆典，那些曾经或遥远或神秘的蕴藏于中国传统文化中的宝藏，通过全新的数字影像技术得以呈现在人们眼前；从媒介融合来看，以抖音、哔哩哔哩、芒果TV、爱奇艺等为代表的互联网平台成为当下人们，特别是青年人观看节目的主要渠道，"台网联动""先网后台"等新媒体与传统媒体紧密联合的制作模式和播出模式，为人民群众奉献出了一批高质量、年轻态的电视文艺作品，如《乘风破浪的姐姐》《声临其境》《王牌对王牌》《这！就是灌篮》等。这一阶段的电视文艺正是以这样的在多种维度和空间中的开放性，拓展了自身的发展空间与传播渠道，吸引了各个年龄段观众的观看，其中优秀的电视文艺作品给人留下了深刻的印象。

二、党的十八大以来电视文艺创作成就

党的十八大以来，中国电视文艺在习近平总书记关于文艺重要论述精神的指引下佳作迭出、精彩纷呈，坚持社会效益与经济效益相统一，奉献了一部部思想精深、艺术精湛、制作精良的电视文艺作品，在舆论引领、价值塑造、本土化发展、探索创新、品牌打造等多方面都取得了辉煌成就。

（一）坚持正确舆论导向

这一时期的中国电视文艺始终坚持正确的舆论宣传导向，配合着党和国家的中心工作，服务于党和国家需求，特别是在庆祝新中国成立70周年、庆祝建党100周年等重大历史节点上，积极配合党和国家的宣传方针与政策导向，在全社会营造良好正确、积极向上的舆论氛围。《庆祝中华人民共和国成立70周年联欢活动》、庆祝中国共产党成立100周年大型情景史诗《伟大征程》，扶贫主题综艺《我们在行动》《乡村合伙人》，以及各类主题晚会、音乐会、专栏节目等，将党和国家的重大政策、思想理念以电视文艺的方式进行转化和深化，在宣传文化领域营造了良好的舆论环境，为引领健康积极的舆论导向作出重要贡献。

（二）塑造积极价值理念

在价值塑造方面，党的十八大以来的电视文艺一反过去一个时期由于过度依赖引进国外综艺节目的创新模式而在价值观塑造方面的产生的一些问题，转而强化对民族精神与中国价值的突显，尤其是强调基于中华优秀传统文化价值而形成的社会主义核心价值。

以《七夕奇妙游》《中秋奇妙游》《重阳奇妙游》为代表的河南卫视"中国节日"系列节目，《典籍里的中国》《妙墨中国心》《经典咏流传》等植根中华优秀传统文化的电视文艺节目，同时还有《故事里的中国》《美术经典中的党史》等以红色文化、革命文化为主题的电视文艺节目，

将中华优秀传统文化、革命文化与社会主义核心价值观相融合，凝练为具有中国特色和中国价值的时代化表达，以多种表达方式和节目形式来诠释中国精神与中国价值，为当代观众，特别是青年观众在树立正确积极的价值观以及培养健康向上的人生观，都起到了积极、突出的作用。

（三）开辟本土原创道路

虽然引进综艺《爸爸去哪儿》《中国好声音》等也进行了不同程度的本土化改造，但是其核心内容与模式仍然是"洋版本"，这样的电视文艺的走红也不能充分说明中国电视文艺的原创力。新时代的电视文艺不仅更加坚定地走本土化原创道路，而且在挖掘本土资源、提升节目原创性方面开辟了全新空间，取得了出色成绩。整体来看，中国电视文艺统合了市场效益与社会效益，开创了一批以《中国诗词大会》《朗读者》等节目为代表的文化类综艺节目，收获了市场与观众的认可。文化类综艺节目的崛起，以及相关本土化的原创电视文艺节目的大量制作与推出，有力地改变了原有的由外国节目占据主要空间的电视文艺生态格局，实现了本土化节目与原创性内容在新时代下的快速发展。与此同时，大量本土化原创性电视文艺节目的推出，也为中国电视文艺呈现浓郁中国气质与深厚民族精神内涵，还为与电视文艺相关的影视创作提供了优秀的范本，因此，这一阶段的电视文艺在本土化道路的探索与实践上的巨大贡献是显而易见的。

（四）探索多元融合发展

技术的革新推动着电视艺术的发展与创新，在5G网络技术、AR、XR等影像技术、实时抠像、3D建模等制作技术的推动下，各种如"子弹时间""时空变幻""穿越古今"等节目效果呈现在电视荧屏当中，极大地提升了电视文艺的创作表达空间。"融合创新是电视文艺实现高质量发展的支撑性环节，只有大胆打破行业、技术、区域限制，才能真正呈现出融合创新的媒介景观，大幅提升电视文艺的内容传播力。"① 一

① 胡智锋、陈寅：《中国电视文艺内容创新与国际一流新型主流媒体建设》，《电视研究》2020年第1期。

方面，电视文艺将科学技术与电视艺术相结合，给我们带来了更丰富、震撼的视听体验，突破了传统的节目制作模式与影像表现方式，"春晚"、《唐宫夜宴》《国家宝藏》等节目，将技术与艺术深度融合，成功打造出令人惊叹的电视文艺景观；另一方面，电视文艺与网络文艺深度融合，在节目的生产与传播过程当中深入合作，既充分发挥电视媒体的资源优势与专业优势，又充分利用网络平台的创新思维与传播特点，为电视文艺汇入了新鲜话语，诸多成功的电视（网络）文艺节目案例为探索出一条传统电视媒体在互联网时代下生存与发展的新路径贡献了智慧。

（五）形成特色品牌效应

众多优秀的电视文艺作品应当说是这一个时期以来中国电视文艺发展中最显而易见的成就，不仅如此，还有不少电视文艺节目形成了品牌效应，即便已经推出了多季，成为了"综N代"电视文艺节目，但依然拥有强大的影响力与号召力，"从'综N代'市场表现来看，固定强势嘉宾组合，产生全网引领性话题，有助于提升节目核心竞争力"[①]。以《中国诗词大会》为例，该节目自2016年开播伊始就以其独具特色的节目形式与深厚的节目内涵吸引了大批观众，并得到了包括年轻观众在内的追捧与喜爱，由康震、郦波、王立群、蒙曼四位专家学者组成的评委阵容也吸引了大量"粉丝"，该节目至今已经播出了六季，同时还有制作推出了衍生节目《中秋诗会》，这一节目在今天依然具有较强的收视影响力，最新的《中国诗词大会第六季》总观众规模达到2.1亿人，平均收视率超过1.5%。以《中国诗词大会》为代表的具有品牌效应的电视文艺节目，在日益激烈的传媒市场竞争中占据了受众和市场优势，不论对节目自身还是电视媒体的传播力与美誉度的提升来说，都具有不可替代的重要价值。

三、当前存在的一些问题

虽然总的来看，这一个时期的电视文艺无论在数量上还是在质量上，

① 周玲：《如何打破电视综艺"第二季魔咒"》，《中国广播电视学刊》2021年第8期。

其创作成就都可圈可点，值得称赞，但是我们也必须看到，当前在电视文艺领域仍然存在着一些亟待解决的问题。

（一）电视媒体影响衰减

受互联网新媒体的冲击与影响，电视媒体已不再像上世纪90年代至新世纪初那样具有绝对强大的话语权和影响力，而是在各种网络新媒体平台的迅猛发展下艰难生存。从受众角度看，如今受众更偏好于通过互联网平台来获取信息、观看节目，在当前的媒介生态下，受众养成了碎片化、移动化的观看习惯，因此电视媒体的"大屏"与移动互联网媒体的"小屏"相比，其影响力存在着一定差距。电视媒体的开机率、收视率下降，导致电视文艺也受到不同程度的影响，收视率和市场份额很大一部分被互联网平台所分流。电视文艺如何发挥电视媒体的自身优势，突破不同行业、媒介、地域之间的壁垒，在新的媒介环境当中找到适合自己的融合发展之路，如何重新找回与提升电视文艺乃至电视媒体的影响力，是当前摆在电视文艺工作者面前的一道突出的难题。

（二）创作队伍后续乏力

从电视文艺人才队伍的角度看，核心人才的流失与人才队伍的老化的问题给当前电视文艺进一步创新发展带来了一定阻力。过去一段时间，电视媒体以其自身强大的号召力与吸引力，吸纳、培养了众多年轻的电视文艺骨干人才，他们相对拥有较大的发挥空间，容易成为文艺节目创作的主导力量。如今这批骨干人才逐渐进入中老年阶段，虽然有的人依然在担纲电视文艺创作的重要角色，但是也有一些人或投身互联网新媒体当中，或逐渐离开创作的一线，与此同时，年轻的创作人才却往往没有处于团队中的核心位置，这些导致了电视文艺核心创作队伍出现了人才上青黄不接的问题。因此，电视文艺难以保持持续的创作热情、激情与活力，难以快速适应互联网时代下的电视文艺创作方式与方法，这些都为持续地推动电视文艺创新发展带来了一定阻碍。

（三）节目经费投入降低

由于互联网新媒体对电视媒体的分流，导致电视媒体的影响力减弱，由此也导致了过去电视媒体依靠广告和其他媒体运营来获取的较高收益在今天已经大幅降低。根据国家广播电视总局发布的《2021年全国广播电视行业统计公报》当中的数据，2021年传统广播电视广告收入786.46亿元，同比下降0.40%，而2021年国内互联网行业实现的广告收入高达5435亿元[①]，两者收入差距之大可谓悬殊。如果将视野聚焦至省级卫视及以下的电视媒体，那么这种情况则更为捉襟见肘。因此，电视媒体，特别是省级卫视以下的电视媒体很难有足够的财力和物力投入到电视文艺的创作当中，电视文艺节目缺乏足够的资金投入的这一现象，就目前来看是整个行业的普遍性问题。

（四）创造创新增长放缓

宏观来看，党的十八大以来的电视文艺发展持续向好，电视文艺创作屡创新境，但是我们也应当注意到，最近几年电视文艺的创新创造的节奏有所放缓。中国电视文艺逐渐从原先的高速增长转为目前的高质量发展阶段，与过去相比，曾经新节目、新栏目层出不穷，全新的节目样态不时令人眼前一亮，规模化、整体性的电视文艺创造创新的景观已经逐渐褪去，因而电视文艺工作者需要更加投入到全新的电视文艺形态与内容的创新之中，同时这也为"综N代"的品牌电视文艺节目敲响警钟，只有不断突破创新，才能够将品牌节目、品牌栏目的影响力与号召力在新的历史条件下继续巩固与延伸。

（五）相关领域拉动减弱

电视文艺对于其他艺术样态，特别是像曲艺、电影、歌舞等传统艺术的拉动能力也出现了减弱状态。移动互联网时代，大量的节目转移到了互联网平台制作、播出，从网络平台自制独播的网络综艺，到网络晚会、

[①] 数据来源：《2021中国互联网广告数据报告》。

网络直播，电视文艺节目中的创新力量越来越多地聚集到了互联网平台。由于缺乏足够的资金支持和充分的创新创造，电视文艺很难像过去那样通过某一个电视文艺作品就可以拉动相关的艺术样态的活跃与发展。从更加宏观和长远的角度来看，这一现象和问题应当得到足够的重视。

四、电视文艺的未来发展的思考

中国电视文艺在未来还有广阔的发展空间，电视文艺工作者理当沿着习近平新时代中国特色社会主义思想指引的方向，以习近平总书记关于文艺的重要讲话精神为指导，从多个维度发力，努力破解现实难题，坚定不移地推进中国电视文艺向更高、更好的方向发展。

（一）坚持文艺节目的精品化

多年的中国电视文艺节目的发展经验不断地证明，坚持走电视文艺节目的精品化路线是正确的选择，"精品化"意味着不断打造思想精深、艺术精湛、制作精良的优秀之作，而不是迎合当下趣味、缺乏独立思想、简单抄袭翻版、缺乏探索创新的粗制滥造的劣质产品。

"精品化"意味着电视文艺节目在思想层面应当有更高的站位和更先进的思想，能够给人带来正确的价值观引领、深刻的思想启迪和高尚的情操陶冶；意味着电视文艺节目在艺术层面应当有更为新颖的创意、更为引人入胜的内容和更为独特的样态；意味着电视文艺节目在制作层面应当有更加强烈的视听感染力，更加新颖的方式与方法和更加突出的令人赏心悦目的观赏效果。

坚持电视文艺节目的精品化生产理念，就是为了不断为人民群众带来更高的思想启迪、更新的艺术创造、更美的视听享受的电视文艺精品力作，而不是平庸、低端、粗糙的产品，以高品质电视文艺精品不断提升人民群众的思想道德境界和审美文化水平。

（二）提升资源开掘的丰富性

当前的电视文艺创作更多的是聚焦于诗词、服饰、节日等那些较为直观的、熟悉的中华文化资源的开掘，但是中国文化蕴含着巨大的资源宝藏，仍然有大量的文化资源等待着我们进一步的挖掘。那些中国历史上的英雄人物，来自民间的故事传说，具有悠久历史的传统曲艺，饱含故事与历史的影像胶片，这些都有待被更丰富地开掘和转化，即便是已经涉及到的文化资源，也没有被挖尽、挖透，依然值得从全新的角度来重新予以探索和阐释，不断将这些珍贵而独特的中国文化资源转化为电视文艺创作的活水源泉。未来的电视文艺需要在资源开掘高度、广度、深度上打开新的空间，从中华优秀传统文化和近现代以来的革命文化以及社会主义先进文化当中挖掘出新内容，为中国电视文艺的创新发展提供丰厚的资源基础。

（三）深化媒介融合的融合性

未来电视文艺应当与互联网新媒体进行更深入的融合，开拓"台网合一""台网联动"的全新格局，电视媒体与网络媒体一同探索电视（网络）文艺创作与传播的新思路、新方法、新形式。习近平总书记指出："要正确运用新的技术、新的手段，激发创意灵感、丰富文化内涵、表达思想情感，使文艺创作呈现更有内涵、更有潜力的新境界。"[①] 媒介融合应当走向更深入的空间，从播出平台到创作队伍，从媒体资源到创作模式，电视媒体与网络新媒体都应当继续充分发挥自身优势与特点，以深度的融合性推动电视文艺在互联网时代的创新发展。电视文艺也应当借助互联网新媒体的交互性、互动性、参与性，让电视文艺获得更多的参与感和体验感，为用户带来更多思想精深、艺术精湛、制作精良的电视文艺佳作。

（四）强化与其他艺术样态的互动性

电视文艺在未来应当更多地发掘自身与其他艺术样态之间的联系，

① 习近平：《在中国文联十一大、中国作协十大上的讲话》，《光明日报》2021年12月15日。

强化与其他艺术样态之间的互动性，从电影、戏剧、美术、音乐、戏曲以及各种民间艺术等多种艺术样态中，互相激励进而形成良性互动，无论是在创作灵感的相互启发上，还是在艺术表达的互动互鉴上，都能够为电视文艺或其他艺术样态的创新发展在新的传媒生态中提供更为多样的可能性。电视文艺应当积极搭建这样的互动平台，在电视文艺节目中实现跨媒介、跨领域的互动，通过电视文艺节目的传播力、影响力，进一步拓展传统艺术形式，尤其是以往较少出现在大众视野中的艺术形式的表达空间与传播空间。

（五）推进人才队伍的年轻化

电视文艺人才队伍建设，应当着重做好"止血"和"输血"这两件事。所谓"止血"，是指电视媒体要认识到人才是提高自身竞争力、影响力的重要资源，通过不断优化人才管理模式、奖励办法、创作环境，来留住电视媒体中的核心人才，解决当前传统传媒行业当中普遍存在的人才流失问题。所谓"输血"，是指电视文艺要想在未来保持创新势头，不断开拓电视文艺的新天地，那么就需要优化人才结构，重点培育、吸纳和使用年轻人才，以年轻化的队伍来创作更多面向青年人的电视文艺作品，以年轻的创造力和想象力助推电视文艺的发展与繁荣。

（六）探索运营方式的多样化

电视文艺工作者应当把电视文艺置放在更宏大的传媒产业的背景下，进而探索电视文艺运营方式的多种路径。也就是说，电视文艺不能仅仅依靠节目内容本身来吸引足够的关注并获取相应的经济回报，而是应当在打造优质节目内容的基础上，更进一步地拓展电视文艺节目的衍生品，实现屏幕内外互联互通、屏幕上下互动联动，形成产业运营的新模式，拓展传媒产业的更多可能。但也应当注意的是，社会主义文艺从来都不鼓励过度的商业化和娱乐化倾向，电视文艺应当主动承担更多社会责任，把社会效益放在首位，坚持经济效益与社会效益相统一，营造良好健康、

可持续的电视文艺运营新方式。

习近平总书记深情寄语广大文艺工作者:"衡量一个时代的文艺成就最终要看作品,衡量文学家、艺术家的人生价值也要看作品。广大文艺工作者要精益求精、勇于创新,努力创作无愧于我们这个伟大民族、伟大时代的优秀作品。"[①] 今天,站在建设社会主义文化强国的新的历史方位,中国电视文艺的未来发展理当继续高举中国特色社会主义的伟大旗帜,继续沿着习近平新时代中国特色社会主义思想的指引,在道路方向上坚持中国特色与中国文化主体性,在价值理念上弘扬社会主义核心价值观,坚持以人民为中心的创作导向,为人民群众奉献出更多思想精深、艺术精湛、制作精良的电视文艺佳作,不断满足人民群众精神文化需求,不断满足人民群众对美好生活的向往与追求。面向未来,中国电视文艺应当继续坚定文化自觉与文化自信,努力实现中华优秀传统文化的创造性转化和创新性发展,为迎接党的二十大做好充分准备,为提升国家文化软实力,推进社会主义文化强国建设贡献更加独特而重要的力量。

① 习近平:《在中国文联十一大、中国作协十大上的讲话》,《光明日报》2021年12月15日。

弦歌不辍回望来时路
踵事增华再启新征程

从总台文艺视角看中国电视文艺十年发展

许文广

中央广播电视总台文艺节目中心常务副召集人

　　文变染乎世情，兴废系乎时序。党的十八大以来，中国电视文艺工作者以习近平新时代中国特色社会主义思想为指引，深入学习贯彻习近平总书记关于文艺工作重要论述和重要指示批示精神，创作了一批具备精神能量、文化内涵、艺术价值的优秀作品，描绘出中华民族发展史上波澜壮阔、恢宏壮丽的奋斗画卷。2022年是毛泽东同志《在延安文艺座谈会上的讲话》发表80周年，也是习近平总书记发表文艺工作座谈会重要讲话的第八年。在喜迎党的二十大隆重召开的日子里，回顾近十年来中国电视文艺的发展历程，心潮澎湃，思绪万千。本文将循着纵贯十年的发展脉络，结合在中央广播电视总台创作一线多年的实践经验，融入创作的参悟与省思，解读新时代背景下总体文艺景观、创意创新语法及话语传播体系的革新，微观诠释标志性典型案例，并对中国电视文艺的未来发展道路提供思考借鉴。

一、江山留胜迹，我辈复登临——中国电视文艺枝繁叶茂、长盛不衰是总台文艺蓬勃发展的沃土和基石

电视是一个世纪以来影响人类的最重要的传播媒介之一，它以至今仍然占据极大传播优势的存在现状和社会影响力，改变了和改变着无数人的日常生活方式。14多亿的人口基数和多级办台的运行机制，决定了我国拥有世界上最庞大的电视受众规模、电视工业生产体系和电视文化消费市场。在五彩斑斓的电视艺术中，文艺节目更是以其轻松活泼的内容属性、喜闻乐见的呈现形式和消遣娱乐的日常功用成为广大观众不可或缺的收视首选。无数精彩的文艺节目如烟波浩渺照亮万家灯火，影响和陪伴着一代代观众共同成长，唤起对美好生活的无尽向往，也见证和记录着我国经济社会的长足发展和综合国力的显著增强。

（一）深厚的历史底蕴，独特的发展路径，孕育出总台文艺鲜明的个性特色

鉴于电视文艺的广泛国民普及度和重要性，我国从1958年电视艺术诞生之初就将其作为电视事业的重要组成部分来抓。从改革开放前只有中央电视台一套节目发展到今天的百花齐放、百家争鸣，电视文艺取得了显而易见的长足进步，并在借鉴国外先进发展经验的基础上，结合我国自身社会实际特点，逐渐形成了别具一格的中国电视文艺发展之路。

文艺事业是党和人民的重要事业，文艺战线是党和人民的重要战线。中国电视文艺与马克思主义文艺理论、与中国共产党的使命初心一脉相承、一以贯之。它是一代代前赴后继的中国电视人贯彻执行马克思主义文艺理论的生动实践，是不断与时俱进，适配中国电视发展实际和人民群众精神文化需求升级的具体写照。从1921年成立之日起，中国共产党就把建设民族的科学的大众的中华民族新文化作为自己的使命，积极推动文化建设和文艺繁荣发展。80年前，在中华民族生死存亡的关键时刻，毛泽东同志发表的《在延安文艺座谈会上的讲话》为中国革

命文艺指明了正确方向,深刻影响了中国文艺的发展轨迹。这些博大精深的文艺理论为中国电视文艺的长远稳定发展奠定了坚实的思想基石和路径。

在中国电视文艺漫长的发展历程中,中央广播电视总台的文艺创作含英咀华、继往开来,逐渐形成了鲜明的个性特色。首先它成为一道架设在电视媒介与艺术之间的桥梁,将党的领导、人民至上和艺术关照融会贯通,三位一体的立体构架支撑起稳固的创作堡垒。第二,"党的喉舌、为民发声"的媒体属性决定了中央广播电视总台的电视文艺节目具备强大的自我修复和纠偏能力,确保发展总基调的稳定持久。第三,它不但汲取了党的文艺思想结晶,还集纳了国外先进理论经验,使其成为内外兼修的集大成者。第四,它秉承着与时俱进、砥砺创新的宝贵传统,在纷繁复杂的社会变革和国际思潮中不变质、不随波逐流,承载着全国人民在电视文艺的巍巍巨轮上泰然航行,向着党性思想和艺术梦想阔步进发。

(二)高瞻远瞩的顶层设计,广博深远的思想内涵,为电视文艺发展提供参照指引

习近平总书记始终高度重视文艺工作,也十分关心文艺工作者。党的十八大以来,习近平总书记主持召开文艺工作座谈会,出席中国文联十大、中国作协九大和中国文联十一大、中国作协十大开幕式,给内蒙古自治区苏尼特右旗乌兰牧骑队员回信,看望参加全国政协十三届二次会议的文艺界社科界委员,并多次寄语广大文艺工作者,要求大家把崇德尚艺作为一生的功课,做到德艺双馨,成为先进文化的践行者、社会风尚的引领者,为新时代文艺工作繁荣发展指明方向。

十年来,习近平新时代中国特色社会主义思想推动中国特色社会主义文艺发展,开启了崭新局面,为文艺创作树立了精神灯塔和追寻航标。习近平总书记关于文化文艺工作系列重要论述成为中国电视文艺实现创新发展的理论根基和智慧源泉。

"文章合为时而著，歌诗合为事而作。"2022 年是习近平总书记提出"中国梦"的第十年。包括总台文艺在内的全国电视文艺工作者认真学习贯彻落实习近平总书记关于文化文艺工作系列重要论述精神，与中国国情和电视文艺发展现状相结合，以更加笃定的态度精益求精，以更加创新的姿态采撷灵光，拨动观众的心弦，引领收视的风潮，记录下"中国梦"的精彩故事；全国电视文艺从业者前赴后继、争奇斗艳，以艺术自觉规约自我，以文化自觉向德艺双馨看齐，为早日实现中华民族伟大复兴的中国梦呐喊助威。

（三）行之有效的鼓励政策，雷霆出击的治理法规，为电视文艺持续平稳健康有序发展保驾护航

党的十八大以来，在习近平总书记的关心推动下，一系列促进文艺工作繁荣发展的政策相继出台。《关于支持戏曲传承发展的若干政策》《中共中央关于繁荣发展社会主义文艺的意见》《关于实施中华优秀传统文化传承发展工程的意见》等接连颁布，勾勒出文艺事业发展的清晰路线。

回眸近十年的中国电视文艺发展史，国家相关监管部门在关键时间节点出台的一系列政策措施，时机和火候拿捏得恰到好处，为矫正电视文艺创作方向、积蓄创意动能、激发创新活力发挥了行之有效的作用。2012 年开始实施的《关于进一步加强电视上星综合频道节目管理意见》、2013 年出台的《关于做好 2014 年电视上星综合频道节目编排和备案工作的通知》和"节俭办晚会"倡议、2014 年《关于积极开办原创文化节目弘扬和传承优秀传统文化的通知》、2015 年《关于加强真人秀节目管理的通知》、2016 年《关于大力推动广播电视节目自主创新工作的通知》、2017 年《关于把电视上星综合频道办成讲导向、有文化的传播平台的通知》、2021 年《关于开展文娱领域综合治理工作的通知》等都是在特定文艺发展阶段推出的配套政策，对于规范各制作播出机构的主体责任，营造良好行业生态，促进电视文艺事业健康发展提供了有力保障，也有

助于从业者把牢正确的政治方向、舆论导向、价值取向，用心用情用功做好工作，更好地服务于党和国家工作大局。

近年来针对人民群众反映强烈的影视行业天价片酬、"阴阳合同"、偷逃税款、违法失德艺人、"饭圈乱象"、"黑公关"等突出问题，有关部门通过一系列政策组合拳开展联合治理，文娱领域的乱象已经基本肃清，风清气正的健康生态基本形成，积极引导影视行业健康发展。

中央广播电视总台是党的意识形态重镇和国家广播电视台。中央广播电视总台文艺节目中心多年来始终认真学习贯彻落实各项政策法规精神，以争先创优的积极态度起到带头表率作用，在节目生产制作过程中坚决抵制"三俗"，合理设置反映市场接受程度的收视率、点击量等量化指标，大力提高作品的精神能量、文化内涵和艺术价值，不断推出了一系列讴歌党、讴歌祖国、讴歌人民、讴歌英雄的精品力作，鼓舞全国各族人民团结一致奔向未来。

二、千里始足下，高山起微尘——党的十八大以来中国电视文艺的创新实践和成果展现

党的十八大以来的十年，是我国文艺事业蓬勃发展、兴盛繁荣的十年，是我国的特色电视文艺发展之路行稳致远、越走越宽的十年。十年间，中国文艺气吞山河、气象万千。作为其重要组成部分的电视文艺，月涌江流、星光璀璨。

2018年中央广播电视总台组建，朝着建设国际一流新型主流媒体的目标迈出了坚实步伐。涵盖综艺频道、戏曲频道、音乐频道、音乐之声、经典音乐广播、文艺之声、阅读之声、劲曲调频、央视文艺新媒体等平台的总台文艺节目中心站在时代高处，把握社会脉搏，紧扣文艺课题，充分发挥中央主流媒体主渠道、主阵地、主力军的作用，承担起记录新时代、书写新时代、讴歌新时代的使命，奋力实现艺术水准和群众满意度"两个有所提高"。此外，各大地方卫视、新兴互联网平台也在自制

综艺方面各展所长、各显神通，整体呈现出良好的发展态势。全国电视文艺领域"多点发力、多管齐下、多面开花"的创作生态格局已经形成，并呈现出一系列新面貌、新特点、新趋势和新成果。

（一）从"泛娱乐化"到"以文化人"，创作理念转型升级，"有意义"和"有意思"并驾齐驱

在我国电视文艺发展进程中，曾在个别时间段出现过"唯收视率""泛娱乐化"的不良倾向。一方面，某些综艺节目为了博取一时的关注度，采用一些过激的手段片面夸大噱头、跟风盲目炒作、一味造星追星，侵蚀了媒体的社会价值属性和责任感，降低了品味格调，形成了错误的公众示范。比如选秀节目里的"毒舌评委"、"抗日神剧"里的奇葩剧情、婚恋节目里的拜金主义一度甚嚣尘上，把变味当成了趣味，把庸俗当成了脱俗。另一方面，还出现过"一呼百应、过度效仿"的同质化竞争现象，比如 2012 年音乐选秀类综艺节目一时风行，十多档同类节目鸣锣开赛，一定程度上造成了资源挤兑，不利于音乐人才的培养挖掘，也容易导致观众的审美疲劳。

随着观众精神文化审美品位的提升，以明星为主要关注主体的，以心理猎奇、娱乐八卦或无厘头搞笑为核心看点的综艺节目逐渐呈现疲态，观众希望通过主流媒体渠道获取知识积累和心灵滋养的呼声越来越高。央视等媒体平台顺应这种变化和观众需求，积极探索推出一批"既有意思、又有意义"的文化类节目，这种风气和趋势在 2017 年厚积薄发，成水到渠成之势。

《朗读者》以"访谈+朗读"的形式唤起人们的文化记忆，和观众一起品鉴文学之美、生命之美和人性之美，完成了"从清流到顶流"的蜕变，收获了"现象级综艺""爆款网红"的美名，为电视节目创新提供了非常好的范例。

《国家宝藏》在充分调研、广泛学习的基础上深入挖掘、精心制作，以"让文物活起来"为宗旨，围绕文物展开前世今生的故事叙述，体现

出较强的专业权威性和较高的节目内容质量,受到了公众的一致认可与好评。同时也引导更多人走进博物馆,切身感受中华优秀传统文化的独特魅力。

《故事里的中国》以新中国成立以来的多部革命现实主义经典文艺作品为蓝本,通过"戏剧+影视+综艺"的新颖表达方式,运用主创访谈、舞台演绎和故事再现等手法,诠释经典作品蕴含的时代意义,反映社会生活、精神风貌、文化风尚等多方面的变化。第三季还首创"双主角+双时空+双舞台"模式,从党的百年历程中汲取营养,带领观众走进人物背后的峥嵘记忆,重温风雨如磐的岁月故事。

随着"文化类综艺"井喷式出现,让综艺节目创作者意识到坚定文化自信对于打造艺术精品的重要性。这些节目"不肤浅,不流俗,有格调,有品位",以前所未有的蓬勃之姿进一步参与国民精神的构建和主旋律价值观的传递,凝聚起同心同德、同频共振的正能量,成为电视文艺高质量创新发展的新趋势、新引擎和新动能。

(二)从"模仿引进"到"原创频现",从"亦步亦趋"到"文化输出",中国电视文艺顺势而为乘风飞扬

习近平总书记说,衡量一个时代的文艺成就最终要看作品。推动文艺繁荣发展,最根本的是要创作生产出无愧于我们这个伟大民族、伟大时代的优秀作品。

好作品才是硬道理,这是亘古不变的创作真谛。由于我国电视文艺的发展起步相对较晚,节目模式创新跟欧美日韩等发达国家和地区存在一些差距,引进海外"舶来品"便成了速成通道。观众广为熟知的央视品牌栏目如《开门大吉》《黄金100秒》《幸福账单》,以及各大卫视"综N代"季播节目如《中国好声音》《中国达人秀》《我是歌手》《最强大脑》《爸爸去哪儿》《奔跑吧兄弟》等都是引进自国外的模式。这些在原产地已经被成功证实和检验过的节目来到中国后,凭借紧张刺激的环节设置、成熟的拍摄手段和制作经验俘获了一大批观众的心。

但是作为一个电视文化大国，长期跟随毕竟不是长久之计，不利于品牌养成和文化积淀。在政策鼓励和市场激励的双重作用下，中国电视人凭借扎实的专业基本功和取长补短的学习态度，努力改变"模式逆差"，激发内生原创动力，用较短的时间便从原创缺失的集体焦虑中迅速突围，变被动为主动，变引进为输出，为国际节目模式界带来了丰富的源头活水。2018年，《经典咏流传》等九大中国优秀的原创节目模式，首次集体亮相法国戛纳春季电视节，堪称中国原创节目模式走向海外迈出的"里程碑意义的一步"。

《经典咏流传》将流行音乐之美与古典诗词之美完美融合，意境纷呈、余音绕梁，文、物、人、情共建"精神殿堂"。首先它兼具当代眼光和世界视野，凸显经典作品的"穿透力"，为文艺创作如何破解传承经典难题带来启示。其次，创新了产品形态和传播方式，将传统经典转化为流行的话语表达，强化受众置身其中的参与感。再次，它挖掘和吃透了经典蕴含的深层内涵，让诗词和音乐达成默契，做到悦耳、悦目、悦心，收获赞誉不断。《人民日报》刊发文章称，《经典咏流传》沿着"以历史为背景，以人民为中心，以学术为基础，以创新为化古"的思路，在努力推动中华优秀传统文化创造性转化和创新性发展方面做出可感、可敬的积极尝试，并获得实实在在的成功。

时至今日，原创综艺节目已经成为中国观众的"家常便饭"。不论柴米油盐还是诗与远方，不论奔放热烈还是沉静疗愈，不论衣食住行还是太空穿越，各种主题五花八门、受众垂直细分、花样不断翻新的原创节目充盈着大众的日常生活，满足了不同的观摩期待。

从含糊不清的复制模仿到正规合理的版权引进，从拿来主义的生搬硬造到入乡随俗的本土化改造和联合制作，从外部引进的路径依赖到原创模式的落地开花，中央广播电视总台文艺发起和引领的这场电视文艺的文化转向，讲究格调品味，守卫审美理想，开启了中国电视文艺风鹏正举、扬帆万里的新航程。

（三）从"文艺座上宾"到"文艺东道主"，大国气派彰显强国自信，古老文明闪耀世界东方

文运同国运相牵，文脉同国脉相连。党的十八大以来，随着众多大型国际赛事和外事活动的举办，一场场在重大时刻精心策划、匠心筹备、用心呈现的文艺晚会和演出活动，成为超越文化藩篱、促进民心相通、体现人类命运共同体理念的合作纽带，张开了迎接的双臂，打开了对话的窗口，让世界更好地了解中国，也让中国更好地走向世界。

中央广播电视总台发挥中央主流媒体重大宣传报道主力军、压舱石作用，展现文艺节目中心这一"文艺国家队"的强大实力和业务水准，承接了一系列重大转播与制作任务。庆祝中华人民共和国成立70周年文艺晚会《奋斗吧 中华儿女》、庆祝中国人民解放军建军90周年文艺晚会《在党的旗帜下》、纪念改革开放40周年文艺晚会《我们的四十年》等晚会气势恢宏、真情澎湃，展现新时代的壮阔图景，凝聚起全国人民为实现"两个一百年"奋斗目标、实现中华民族伟大复兴的中国梦而努力奋斗的坚定决心。在庆祝中国共产党成立100周年文艺晚会《伟大征程》的转播过程中，中央广播电视总台多个部门通力合作，发扬"精益求精、一丝不苟、追求完美"的工作作风，实现了节目精彩、镜头精致、效果震撼的工作目标，向全世界生动描绘了中国共产党百年历程的恢弘画卷。

2016年二十国集团领导人峰会文艺演出《最忆是杭州》、2017年厦门金砖峰会文艺晚会、2017年一带一路国际合作高峰论坛文艺晚会《千年之约》等代表大国外交水准的顶级演出通过流光溢彩的声光电效果、群情激昂的舞台表演让绚丽的文明之花、让和衷共济的美好祈愿在世界人民的心里光彩绽放。2019年亚洲文明对话大会文艺演出《亚洲文化嘉年华》以多样的形式、多维的角度、多彩的效果诠释了"文明因交流而多彩，文明因互鉴而丰富"的主题，展示亚洲各国山水相依、民心相通、命运与共的美好画卷。2022年北京冬奥会开闭幕式晚会"低碳环保"的创意理念和"空灵唯美"的美术设计，更是将"文艺东道主"的审美自信、

文化底蕴和豪迈气度展示得淋漓尽致。

（四）"主旋律"题材成为"网络香饽饽"，主题主线宣传"破次元"传播效果显著

党的十八大以来，总台的电视文艺坚持为时代画像、为时代立传、为时代明德，发散创作思维，拓宽传播渠道，在作品的到达率和美誉度上下功夫，在如何让年轻受众更容易接受主旋律内容上做文章，不少作品打破了题材壁垒，实现了破圈传播。

电视剧《觉醒年代》《山海情》《人世间》受到年轻观众的热烈追捧；《中国诗词大会》《我在故宫修文物》频频占据微博热搜、哔哩哔哩弹幕群、豆瓣高分榜，让网友生发出"此生无悔入华夏"的感慨；《上线吧！华彩少年》秉承"国风创新演绎"的宗旨，让青春飞扬和传统文化相遇，为少年们提供天高海阔的国粹技艺展演舞台；《美术经典中的党史》《绝笔》《全国大学生党史知识竞答大会》做好党史学习教育，让年轻一代深刻领会信仰的力量；《从延安出发》前辈艺术家与"90后"青年追寻者"时空对话"，传承赓续红色血脉；《五月的鲜花》五四晚会为青春中国绽放，为青春理想歌唱；《百年礼赞》全景式、全方位、历史纵深地展现中国共产党百年波澜壮阔的光辉历程，在年轻一代中激荡起精神回响，让年轻人接近初心的始发原点，靠拢时代的群像榜样……在不胜枚举的类似案例中，以重大主题宣传为契机，持之以恒追求一流、打造精品，占据高峰、塑造品牌。主旋律作品的创作模式更灵活，传播途径更发散，受众覆盖更广泛，能量储备更充沛，以大放异彩的介入方式被打上了热门流量的标签，成为了网络用户竞相观摩的胜地，呼朋引伴地飞入寻常百姓家。

三、欲穷千里目，更上一层楼——中国电视文艺的努力方向和未来前瞻

走过十年，有笑有乐，有花有果，有香有色。中国电视文艺节目在不断地新陈代谢，"万人空巷"和"无人问津"之间的存续流变仍在继续。新时代的文艺，勇立潮头、荡气回肠。文艺的新时代，注定大浪淘沙，激浊扬清。取得的成就有目共睹，但事业的发展并非一帆风顺。文艺节目是"天然易受关注"体质，坐拥较多的公众注意力和社会影响力，面临的挑战自然不可小觑。成绩与问题共生，机遇与挑战并存。"千淘万漉虽辛苦，吹尽狂沙始到金。"中央广播电视总台的文艺创作有什么成功经验？未来怎样面对确定中的不确定？

（一）坚持"内容为王"的基本创作共识，树立精品意识，把握创作规律，葆有创作热情

无论媒体变幻如何风起云涌，观众审美如何千变万化，"内容为王"始终是颠扑不破的真理。新平台越多，好内容就越稀缺。唯有用心用情用功，用一个个精彩多样的节目勾勒时代之变、中国之进、人民之呼，实现从粗放式规模扩张到精细化、集约化、标准化的跨越式进步，才能在残酷的竞争中保持创作优势。

电视文艺发展能否发展得好，归根结底是要处理好创作环境、创作者和受众之间的辩证关系，在万物皆媒、一切可变的世界中学会以变应变，也懂得在适当的时机以不变应变，达到三者步调的和谐统一，最终实现天时地利人和的良性生态循环，立于不败之地。

此外，虽然电视收视率和开机率下降已成为不争的事实，但电视媒介所肩负的社会责任、所葆有的青春动能、所秉承的矢志初心并未衰减和式微。电视文艺人应紧紧顺应观众审美习惯和现代科技带来生活方式的改变，与国家大计和时代大潮同频共振、高歌猛进、深入人心。

（二）坚持"立意为先"的创作原则，内容创新和形式创新齐头并进

主题立意为主，形式技巧为辅。没有好的立意作为引子，片面追求形式的新奇和刺激，就会成为无根之木和水中浮萍，不受立意约束的形式就会成为脱缰野马和断线风筝。只有立足时代、贴近现实、自觉践行和反映社会主义核心价值观的题材，才会赢得观众的口碑和期待。

《典籍里的中国》节目就是因"立意为先"而大获成功的典型案例。它从中华民族的共同记忆、从我们与历史的精神接续出发，寻找到了《尚书》《论语》《孙子兵法》《楚辞》《史记》等流传千古、享誉中外的优秀典籍作为创作的切入点，挖掘出了典籍里蕴含的思想精华，并让它穿透数千年的历史时空，与当下观众形成精神共振，有风骨、有血肉、有方向，形成了现象级的破圈传播，是总台探索传统典籍当代化传播的一次有益尝试。正如慎海雄部长所说，《典籍里的中国》是典籍的传播者、转化人，在浩如烟海的典籍中探赜索隐、披沙拣金，通过电视独具优势的语境转换，让更多人爱上典籍，自觉传承中华灿烂文化。[①]

在内容创新的基础上，综合运用环幕投屏、AR、实时跟踪等新科技手段，立足当下眼光创新设计出"历史空间"和"现实空间"，并以古今跨越时空对话的形式营造"故事讲述场"，突出戏剧化结构、影视化表达，为广大受众提供博览典籍故事、读懂典籍思想的平台。内容创新先知先觉，形式创新锦上添花，二者相得益彰，生动展现中国智慧、中国精神和中国价值，是《典籍里的中国》成功的重要砝码。

（三）坚持以人民为中心的创作理念，保持始终如一的人民情怀，做人民史诗的讴歌者，让人民成为主角

习近平总书记强调，艺术可以放飞想象的翅膀，但一定要脚踩坚实的大地。文艺创作方法有一百条、一千条，但最根本、最关键、最牢靠的办法是扎根人民、扎根生活。要真正做到"胸中有大义、心里有人民、肩头有责任、笔下有乾坤"。

[①] 慎海雄：《我们为什么要策划〈典籍里的中国〉》，《求是》2021年第4期。

近年来，中央广播电视总台用文艺的方式全景展示中国"脱贫攻坚"的磅礴画卷，深刻诠释"精准扶贫"的应有内涵，将基层群众的所思、所盼与习近平总书记的爱民情怀交织编排、淋漓呈现。《星光大道》《开门大吉》《越战越勇》《黄金100秒》《幸福账单》等综艺节目成就了无数普通人的艺术梦想。"心连心"特别节目、《我们的中国梦·文化进千万家》文化文艺小分队多次走进全国各地基层送温暖，将优质文化送到百姓心中，脚下沾满泥土，心中沉淀真情，以群众喜闻乐见的方式传递党的关怀，实现了经济效益和社会效益的"两个有所提高"。

（四）坚持"以我为主、兼收并蓄"的创作方针，引进来和走出去相结合

基于文艺节目便于跨文化传播的特点，中央广播电视总台努力占领文艺宣传和影视传播的国际阵地，扩大中国文艺产品在海外的影响力和市场份额。一方面用长远的、世界的眼光不忘本来、吸收外来、面向未来，学习国外先进制作经验和运作模式，力争做到"人无我有，人有我优"；另一方面不断锤炼国际传播内功，挖掘中国文艺的国际特质，扩大对外投送半径，提升国家文化软实力。以海外观众乐于接受的话语体系和视听习惯，春风化雨、润物无声，把中华民族薪火相传的古老文明和实现伟大复兴道路上的重要事件传递给全球观众。

中央广播电视总台主办的春晚、元宵晚会、中秋晚会、网络春晚、跨年晚会等"五大晚"已经形成品牌集群效应，通过铺排矩阵宣传拓展海外影响，形成总台大型文艺晚会的强效联动，使之成为全球华人在佳节之际翘首以盼的视听盛宴。

（五）坚持"思想＋技术＋艺术"的创作方法论，全方位拥抱媒体转型融合

中央广播电视总台坚持"思想＋艺术＋技术"融合传播，深化"5G+4K/8K+AI"创新实践，把握媒体技术迅速变革的契机，将新兴前

沿技术运用到实际节目创作当中，不断提质转型，用科技助力思想艺术的腾飞，用融合思维提升内容的到达率和传播广度。

以中央广播电视总台 2022 年春晚为例，它采用了 8K 超高清沉浸式直播，"百城千屏"扩展观看空间，让人们在户外大屏前享受超清、炫彩、真切的春晚观看体验。首次推出"竖屏看春晚"，首次打造 720 度 LED 穹顶大屏幕，首次采用分区域多点扩声方式设计扩声系统，为现场观众营造良好的视听环境。充分运用 XR、AR 虚拟视觉技术、全息扫描技术和 8K 裸眼 3D 呈现技术、AI 多模态动捕系统，为观众带来栩栩如生的立体影像。

先进技术的加持让 2022 年春晚的艺术呈现插上翅膀，舞蹈诗剧《只此青绿》将传世名画《千里江山图》与舞蹈艺术唯美结合，画卷舒展，古韵悠长，成为本届春晚最大亮点之一。创意音舞诗画《忆江南》更是将吟诵、歌唱、篆刻、表演及现代科技等多种元素融会贯通，这样的极致呈现大气磅礴、赏心悦目。"思想＋技术＋艺术"的创作手法让 2022 年春晚展现出"欢笑、优美、惊艳、泪目"的动人效果，营造出"欢乐吉祥、喜气洋洋"的氛围，实现了"守正创新、出新出彩"的艺术目标。

（六）坚持文化自信的创作道路，走中国特色电视文艺创作之路

习近平总书记关于坚定文化自信、传承和弘扬中华优秀传统文化的重要论述，指引着我们履职尽责，创新再创新，不断用新的传播方式扬中国精神、传中国文化。

作为党的意识形态重镇，中央广播电视总台在传承弘扬优秀传统文化方面责无旁贷。中央广播电视总台要坚持从习近平总书记的重要思想、重要论述、重要指示中不断找方向、找思路、找启迪、找答案，沿着习近平总书记指引的方向坚定前行。事实证明，近年来，正是认真学习贯彻了习近平总书记系列讲话的重要思想精神，一大批文艺作品才成功脱颖而出、深受观众喜爱，其背后的知识性、审美性、情感性、观赏性和参与性较好地满足了观众的精神诉求。

中央广播电视总台文艺也将继续努力创新、持续推出精品，坚持文

化自信，坚定文化立场，传承文化基因，把握中华优秀传统文化的传统优势，用精致精到精彩的艺术手段讲述人生智慧，展现文化魅力，增进情感认同，坚守精神高地。

台上一分钟，台下十年功，人们常用这句话来形容从艺道路的茹苦含辛。台下十年功，台上一分钟，则恰可以映照出近十年来中国电视文艺发展的心路历程。正是历经十年的革故鼎新和锐意创新，历经十年的困境反转和边界拓展，历经十年的去粗取精和去伪存真，才有了今天中国电视文艺节目在每一个宝贵的"一分钟"里呈现出来的大好局面。

岁月终将流逝，精神烛照未来。中央广播电视总台文艺节目中心以习近平总书记关于文化文艺工作系列重要论述精神为指引，与新时代同向同行，无畏艰难挑战，厚植家国情怀，不断发现新主题，捕捉新灵感，反应新巨变，描绘新精神，奋力打造全链条、全方位、全领域"满屏皆精品"的节目集群，加快实现从传统广播电视媒体向国际一流原创视音频制作发布的全媒体机构转变，从传统节目制播模式向深化内容生产供给侧结构性改革转变，从传统技术布局向"5G+4K/8K+AI"战略格局转变，让电视文艺更好地服务于人民群众的高品质生活需求，努力创造无愧于党、无愧于人民、无愧于新时代的宣传新业绩，以优异成绩向党的二十大献礼。

中国电视文艺的辉煌十年与周边传播

陆　地
北京大学新闻与传播学院教授

孙延凤
北京大学新闻与传播学院博士研究生

周边传播理论认为,世界万物皆有周边,万物皆有信息,万物皆有联系,联系就有信息的传播,联系和传播必有变化,变化基本上从周边开始,变化的结果具有不确定性和可干预性。中国电视文艺这十年硕果累累、亮点纷呈。本文将从周边传播理论的视角出发,解读中国电视文艺近十年来的发展现象,揭示其发展规律,思考其发展不足,展望其未来发展趋势和方向。

一、中国电视文艺发展的周边环境不断优化

过去十年,是中国政治经济发展不平凡的十年,也是电视文艺节目不断发展和繁荣的十年。尽管面临着网络新媒体持续不断的冲击,中国电视文艺节目一直在调整中适应,在风雨中前行,在数字化、网络化、智慧化的大潮中不断探索、

不断创新，逐渐从模仿走向自立，从自信走向自强，从发展走向繁荣。

过去十年，是中国电视文艺节目不断转型和创新的十年。中国改革开放40周年、中国电视事业诞生60周年、新中国成立70周年、中国人民抗日战争暨世界反法西斯战争胜利75周年、中国共产党成立100周年，这些重要的历史节点是中国发展的里程碑，也是助推中国电视文艺繁荣发展的重要契机。一系列叫好又叫座的电视文艺片奉献给了中国的大中小屏幕，滋补了中国人民的精神生活，提振了中国人民在政治、经济、文化和社会生活等各个领域的士气，也提升了中国的国际形象和在周边国家乃至全球的影响力。特别是在近三年抗击新冠肺炎疫情和世界格局与国际秩序加剧演变的大背景下，中国电视文艺在经济保持恢复发展、改革开放不断深化、疫情防控持续稳定以及办好北京冬奥会、北京冬残奥会等重大国际活动的过程中，发挥了凝聚士气、鼓舞人心、提升信心和塑造大国担当的重要作用。

过去十年，是中国电视文艺规范化、法制化发展的十年。2011年1月1日国家新闻出版广电总局实施《关于进一步加强电视上星综合频道节目管理的意见》，规范节目播出环境，遏制过度娱乐。2016年2月，国家新闻出版广电总局发布《关于进一步加强电视上星综合频道节目管理的通知》，严格控制未成年人参与真人秀节目，不得在娱乐报道等节目中宣传炒作明星子女，[①]要"抵制此类节目的过度娱乐化和低俗化"，对真人秀节目的生产制作提出"转型升级、改进提高"的明确要求。2018年，国家宏观政策和行政主管部门加大力度对影视业"祛俗扶正"，打击偶像选秀乱象、演员片酬漫天要价、收视率数据造假等歪风邪气，大力推动贴近现实生活、提倡正能量、弘扬主旋律、注重文化品质的电视节目成为主流内容。[②]2021年，中宣部发布《关于开展文娱领域综合治理工作的通知》，国家广电总局发布《关于进一步加强文艺节及其人员管理的通知》，再次组合重拳涤荡娱乐圈的污泥浊水，惩治了一批三观不正的娱乐圈明星。国家主管部门在把整治电视文艺领域过度娱乐化和打击无德艺人作为行业监管重点的同时，也对大量引进国外节目模式的崇洋媚外风气进行了有效的遏制。2016年6月，国家新闻出版广电总局下发了《关于大力推动广播电视节目自主创新工作的通知》，对多年来国内大量引进外国节目模式

① 闫伟：《电视综艺在互联网生态下的生存路径解析》，《中国电视》2016年第9期。

② 许婧：《2018年度中国电视艺术发展研究报告》，《2018年度中国艺术发展研究报告》，2019年，第205—236页。

导致购买版权费用激增、内部恶性竞争加剧、自主创新能力下降的状况提出了整改的指导意见。① 2017年以后的电视文艺节目管理政策最突出的特征就是注重舆论导向的引领和调控，彻底改变海外引进模式压倒本土原创的局面，对外推进优秀节目"走出去"。② 经过十年的法制化管理，中国电视文艺的天空重现蓝天白云，绿水青山；中国电视文艺的原创节目数量不断涌现，质量不断提升。

二、中国电视文艺内容的"周边"不断拓展

周边传播活动有四种模式，③这四种模式是根据"中心"和"边缘"之间关系的变化规律而归纳总结得出的，它几乎可以解释三维世界里发生的一切传播现象。其中，从边缘向中心传播的"内卷"模式既可以指万事万物在地理空间上通过位移实现的由远及近，也可以指某一主体自身能量、地位由弱到强的变化过程。④ 近十年，中国电视文艺由对"洋节目"的照搬克隆走向以中华优秀传统文化为引领的自主原创，原创节目在国内从市场的周边走向中心。周边的外延非常丰富，至少包括三个层次：空间周边、时间周边和关系周边。⑤ 对电视文艺而言，不同类型的文艺节目互为关系周边，它们在近十年的发展中开始突破门类的限制向各自的"周边"拓展，节目内容出现了"原类型""亚类型""多元交叉类型""多元类型交叉"等各种节目样态，为中国电视文艺节目形态的创新和品质的提升创造了多种路径的选择和多个维度的空间。

（一）节目制作：从崇洋模仿到原创自立

这十年，中国电视文艺节目实现了从盲目模仿欧美日韩向根植中华优秀传统文化的内容生产转向，从欧风美雨的"洋节目"市场渐渐抢回了受众，开始从国内市场的周边走向舞台的中心。

20世纪90年代，国内经济生活水平的提高使人民对电视品质的要求大幅提升，而国内电视文艺节目的制作水平特别是原创能力远远不能满

① 张君昌、吕鹏：《2016年电视业"新政"读解》，《电视研究》2017年第3期。

② 胡智锋、杨宾：《2017年中国电视内容生产盘点》，《电视研究》2018年第3期。

③ 不管是自然界还是人类社会，所有的周边传播活动或现象，都可以归纳为四种传播模式，即由内向外、从甲中心向甲边缘传播的"外溢"传播模式；由表及里、从甲边缘向甲中心传播的"内卷"传播模式；由此及彼或由彼及此，从甲（乙）边缘向乙（甲）边缘传播的"晕染"传播模式；从甲（乙）中心向乙（甲）中心跳跃传播的"飞地"传播模式。

④ 高菲、孙延凤：《周边传播的基本模式和案例分析》，《中国记者》2021年第9期。

⑤ 陆地：《周边传播理论范式的建构和深化》，《当代传播》2021年第3期。

足广大观众对电视节目内容的需求。于是，中国电视文艺市场上出现了一股强大的模仿、借鉴、克隆欧美、日韩乃至我国台湾地区电视节目的风潮。据不完全统计，2013年，共有49个引进模式节目登陆中国的电视荧屏①。2013年上半年，上星卫视中大受欢迎的娱乐节目基本上都是引入海外版权的模式节目；网媒关注的前十名卫视综艺节目中有八个是引进模式节目②。2014年各大电视台播出的与海外版权合作的节目共有63档，③引进的洋综艺出现了"井喷"现象④。大量引进海外节目模式导致内容良莠不齐的现象也越发凸显。

虽然这种模仿克隆模式在一定程度上丰富了国内的电视屏幕，但版权纠纷、同质化现象和"三俗"问题特别是本土节目的自主创新能力不足等各种问题也接踵而至。

2016年，国家新闻出版广电总局下发《关于大力推动广播电视节目自主创新工作的通知》，指出当前一些广电机构过于依赖境外节目模式，原创节目比例较小、精品不多、动力不足，要大力推动广播电视节目自主创新。⑤这为我国的电视文艺明确了本土化和文化性的自主探索方向。在贯彻落实习近平总书记关于弘扬中华优秀传统文化的指示精神和主管部门政策指导双重驱动下，电视文艺的自主探索不断给观众带来惊喜，文化类综艺节目不断创新，本土原创节目类型成为电视文艺新主流。2016年央视推出文化类原创节目《中国诗词大会》第一季，社会好评如潮，热度持续高涨。2017年被广电总局确定为内容品质提高年，文化类综艺节目创新爆发，题材更加多元，如《朗读者》《国家宝藏》《见字如面》。2018年，中国本土原创的电视文艺节目占据了绝对优势的地位。2019年至今，原创综N代电视节目持续释放活力，基于优秀中华文化的电视文艺节目持续精品化，主流价值引领成为荧屏新时尚。2021年，中国电视文艺进入了以科技赋能文化的新一轮创新表达阶段。2021年央视春节联欢晚会通过充满科技感和未来感的舞台设计与富有年轻新潮气息的节目形式为观众奉上一台颇具新意的视听盛宴。⑥央视推出的考古空间探秘类文化节目《中国考古大会》以新科技打造"视+听+触"场景，赋予了观众前所未有的沉浸式互动考古体验。河南卫视文艺节目《唐宫夜宴》《洛神水赋》《中秋奇妙游》《舞千年》以创新表达让传统文化"活"起来，

① 马若晨：《"走出去"与"请进来"：中国内地电视节目模式引进现象研究》，硕士学位论文，西南大学，2014年。

② 殷乐：《电视模式产业发展的全球态势及中国对策》，《现代传播》2014年第7期。

③ 周建新、胡智锋：《2014中国电视艺术节目观察与展望》，《新闻战线》2015年第3期。

④ 胡智锋、刘俊、周建新：《2015年中国电视研究论文述评》，《艺术百家》2016年第5期。

⑤ 一批新规7月1日起施行 身份证可异地办理_部门规章，http://www.xbfzb.com,2016-06-29。

⑥ 陈娟：《新时代背景下大型电视文艺晚会的主题策划与价值传播》，《中国电视》2021年第8期。

惊艳大众，掀起了"国潮"热。文化类文艺节目频频"出圈"的背后是创者、传者和观者持续增强的文化自信和历史自信。

（二）节目类型：从泾渭分明到融合创新

周边传播中的"边"，如果是作为区隔不同事物的界线存在，那么，它强调的就是事物的差异属性；如果是作为连接不同事物的桥梁或纽带存在，那么，它强调的就是事物的融合属性。十年前，中国电视文艺的节目类型和节目要素基本是一成不变，泾渭分明，即要么是单一的艺术类型，要么是综合的艺术类型。但过去的十年，中国电视文艺出现了很多突破节目类型和艺术形态的周边界线进行交叉和杂糅生产与传播的迹象。

首先，电视文艺节目"人"的外延不断扩大。周边传播理论认为，宇宙中携带各种信息的万事万物不但都有自己的周边，而且相互都有联系，这种联系包括显性或隐性（外在或内在）的联系。[①] 纵观这十年中国电视文艺的发展，创新求变成为行业关键词，节目中"人"的外延不断扩大。传统电视文艺节目中的"人"主要包括主持人和嘉宾、表演者，现场观众很少，且基本上是"啦啦队"的角色。近年来，越来越多的原创电视节目开始尝试打破固有模式中的"人物边界"，不断拓展参与主体的空间周边和功能周边。2017年国家新闻出版广电总局发布了《关于把电视上星综合频道办成讲导向、有文化的传播平台的通知》，"鼓励制作播出星素结合的综艺娱乐和真人秀节目"，以及"让基层群众成为节目的嘉宾、主角，注意不能把群众作为明星陪衬或背景"。[②] 通知发布后，国内一批文艺节目模式开始"星素结合"策略的尝试，"素人"作为节目不可缺少的一个部分大量出现在电视节目中，部分原创电视节目甚至将"星素结合"作为节目的内核。[③]"素人"由电视文艺节目的空间周边逐渐走向舞台和节目的中心，与传统的明星嘉宾享有同样的角色功能。如央视推出的《朗读者》，节目朗读的嘉宾既包括导演冯小刚、演员李亚鹏、作家郑渊洁等社会知名人物，也有大学生村官秦玥飞、妇产科医生蒋励、本科生杨乃斌等素人。《朗读者》不仅推出"星素结合"的节

① 陆地：《周边传播理论范式的建构和深化》，《当代传播》2021年第3期。

② 国家新闻出版广电总局.关于把电视上星综合频道办成讲导向、有文化的传播平台的通知.http://www.nrta.gov.cn/art/2017/8/7/art_114_34716.html，2017-08-07。

③ 汪汉：《我国原创节目模式研究》，硕士学位论文，南京师范大学，2021年。

目模式,还将受众参与作为节目组成部分。节目组在全国多个城市设立"朗读亭",所有人都可以去朗读亭进行朗读,节目每期有专门的环节留给"朗读亭",随机播放朗读片段,"节目"或"朗读亭"周边的任何人都有机会参与节目。

其次,电视文艺节目"类"的外延不断扩大。"有物必有边,有边必有缘。"[①]从周边传播理论视角来看,在电视艺术大家族中,电视文学、电视纪实片、电视剧等电视艺术类型都是电视文艺的"周边"。为了满足受众日益多样化和精品化的审美需求,电视文艺这十年不断向其他电视艺术类型突破,进行融合创新生产;反过来说,其他电视艺术类型的界限也不断向包括电视文艺在内的其他节目"周边"不断拓展。如:央视推出的《国家宝藏》以"文艺+纪录片"的节目样态示众;《朗读者》则采用"演播室谈话+舞台表演"的文艺形态;《经典咏流传》采用了"诗词文化+音乐"的节目模式;《声临其境》采用了"配音+台词+表演"的类型混搭。除此之外,节目舞台上的人物也突破原有的职业类型界限,尝试走进周边的文艺类型,扮演越来越多样化的角色。如北京卫视推出的真人秀节目《跨界歌王》就旨在突破固有的娱乐边界,节目汇聚了活跃在影视、娱乐、体育等不同领域的嘉宾在舞台上重拾音乐梦想,当一把"歌手"。演员佟丽娅担任2020年春晚主会场主持人,演员张国立担任《国家宝藏》解说员,歌手李宇春在《我就是演员》中以演员身份与专业演员进行演技的PK。总之,在过去十年里,中国电视文艺节目突破了节目类型化创作的局限,呈现出显著的杂糅样态和美学倾向,不但丰富了节目形态和观众的收视体验,也取得了口碑和收视的双丰收。

三、中国电视文艺传播媒介的"周边"不断延伸

过去十年,中国电视文艺发展的媒介环境竞争加剧,新媒体异军突起,电视媒介的市场主体地位风雨飘摇。在此背景下,中国电视文艺没有画地为牢,束手待毙,而是积极作为,在内容和媒介传播上努力求变、求新、求突破。

① 陆地:双语书法版《陆地诗词》(416),周边赋.微信公众号"陆地诗词",2021-02-01。

（一）电视市场地位从中心到周边

周边传播理论认为，信息或能量的周边传播在时间上经过三个阶段：增强阶段、维持阶段和衰减阶段。信息或能量的中心和周边的关系是相对而不是绝对的，更不是一成不变的。经过一段时间的演变或者某个变量、某种信息的作用，旧的边缘也可以成为新的中心；反之亦然。[①] 这十年，以互联网为基础的新兴媒体迅猛发展，由边缘走向中心；在新媒体的冲击下，传统电视的市场地位则从垄断到竞争，地位不断下降，从中心走向边缘。

我国电视诞生于 20 世纪 50 年代；80 年代在"四级办电视"政策的积极影响下，电视台如雨后春笋般快速增长；从 1990 年到 2010 年，中国电视进入了辉煌 20 年时期，电视成为"高收视率、高收入、高利润"的视听产业。但是网络的出现改变了传媒生态，新兴媒体的出现加剧了传播变局。2012 年被认为是新媒体新发展的标志年，[②] 微博成为新媒体的主角。2016 年，抖音 APP 上线，随后，各类短视频 APP 火爆登场，媒体市场又出现新风口。不断出现的新类型媒体凭借着技术跨越式发展所带来的革命性的产品逐渐瓜分传统媒体的收视份额，[③] 传统电视媒体的市场"垄断"地位在新媒体的强力冲击下不断被动摇。2014 年到 2019 年，中国电视广告收入每年以 2%~3% 的幅度持续下滑，2019 年前三季度，电视媒体广告刊例花费和时长同比双双下降，降幅均跌破 10%。[④] 一线卫视从最高时的"百亿卫视"地位到如今入不敷出，二三线卫视的生存状况更是朝不保夕，多数需要政府的财政拨款补贴才能勉强支撑，[⑤] 有些电视台出现了降薪甚至付不起员工薪酬的状况，严重影响了节目的生产和播出。2022 年 5 月 31 日，人力资源社会保障部、国家发改委、财政部、国家税务总局等四部委联合印发《关于扩大阶段性缓缴社会保险费政策实施范围等问题的通知》，在扩大实施缓缴政策的 17 个困难行业名单中，电视行业赫然上榜。从十年前媒介中的"高富帅"，到十年后的"特困户"，电视媒介市场和社会地位的今昔变化不禁令人唏嘘。

[①] 高菲、陆地、陈沫：《周边传播研究（2021）》，中国书籍出版社，2021 年。

[②] 胡智锋、刘俊、王锟、杨继宇、李磊、张陆园、张瑜琦、吴雪、林沛、扎西、别君红：《2012 年中国电视研究论文述评》，《当代电影》2013 年第 3 期。

[③] 徐帆：《电视研究正当时：基于社会转型、媒介演进和理论纵深的思索》，《现代传播》2012 年第 11 期。

[④] 央视市场研究：《重入调整期：前三季度中国广告市场整体下滑 8.0%》，http://www.ctrchina.cn/insightView.asp?id=2598, 2019-11-21。

[⑤] 何天平：《2019 年电视新现象、新问题、新趋势》，《青年记者》2019 年第 36 期。

（二）传播媒介从单一到多元

周边传播不仅仅指地理边界相邻的两个地区、物体或人之间的相互传播，它还包括传播主体与其他对象因关系亲疏或利益契合度而形成的由近及远的周边关系圈层。对于当今的媒体而言，以物理形态或市场空间的差异相互区隔已经不合时宜。作为传播渠道的媒介之间同样存在传播活动，相似媒体之间的相互传播已经成为传播的形态之一和重要内容。媒体融合正是传统媒体与新兴媒体两个互为周边的主体之间进行的传播活动，深度融合则是二者由彼此边缘进一步向彼此中心不断传播的过程。

过去十年，电视媒介市场地位的衰落过程是从中心向边缘滑动和衰弱的过程，也是不断借助新兴媒介进行自我救赎的过程，更是电视媒介向其周边媒介不断传播、寻求突围的过程。OTT TV、IPTV、Social TV 等智能化电视技术的应用是电视在互联网时代争夺用户的第一波努力，但这些尝试仍然是以电视为载体的一次分蘖式传播。随着视频内容"多屏"竞争格局的形成，电视媒体市场似乎扩大了，但人才和内容的争夺更加激烈，电视行业市场的"内卷"更加严重，电视媒介雪上加霜。真正开启电视媒介向周边媒介二次传播甚至多次传播的新征程是以社交媒体应用和移动终端为代表的"第二屏"的勃兴。① 经过多年努力，到 2017 年，中国广电传媒传播渠道"台+网+端+微"的格局基本形成，② 电视文艺节目的传播媒介和渠道实现了多样化、多元化、立体化，网台同步播出、多屏滚动播出成为电视文艺节目播出的常态。一些热门电视文艺节目还被深入挖掘 IP 价值，创作衍生了很多"周边"节目和周边产品。③ 抖音 APP 的上线和短视频的崛起掀起了"碎片化"传播的时代浪潮，中国的很多电视文艺节目也开始瞄准短视频平台的属性和特点，或者化整为零地播出，或者有的放矢地重新创作新的微型电视文艺节目。目前，中国电视文艺"台+网+端+微+短"的周边传播格局已经基本形成。随着媒介技术的不断发展和创新，中国电视文艺周边传播的媒介圈层也必将得到进一步的拓展。

① 李宇：《传统电视业的"第二屏"策略》，《南方电视学刊》2013 年第 4 期。

② 张春朗：《渠道、机制与广电传媒融合转型探析》，《现代传播》2017 年第 8 期。

③ 殷乐、高慧敏：《融合与创新：2017 年中国广播电视发展报告》，《中国广播电视学刊》2018 年第 3 期。

四、中国电视文艺海外市场的周边传播不断推进

过去十年,前期是中国电视文艺节目被我国港台、日韩、欧美周边传播,后期是中国电视文艺节目向周边传播。十年间,中国电视文艺节目出现了从"快乐崇拜"到"原创出海"的新转向,从自娱自乐的国内传播向周边国家、地区市场传播。

(一)从"借船出海"到"造船出海"

中国电视文艺节目出海经历了由引进模式本土化改造之后出海,到本土自主原创出海,再到本土原创节目组团出海的周边传播过程。

首先,"借船出海"。 2010年以来,一些引自海外模式经本土化改造的电视文艺节目,因为在国内市场收视效果好,甚至被称为"爆款",又成为新的节目模式向海外反向输出。如湖南卫视从韩国MBC电视台引进的亲子户外真人秀节目《爸爸去哪儿》经本土化改造后于2013年下半年开播,随即受到国内市场的热捧,在反向传播到海外市场后,在境外竟然也掀起了一股收视高潮。浙江卫视联合灿星制作打造的大型励志专业音乐评论节目《中国好声音》是源自荷兰的节目模式,2014年第三季在国内热播,在境外社交平台、境外视频网站播出后也火爆异常。[①] 江苏卫视2015年引进的德国节目模式《最强大脑》不但在国内大受欢迎,还在2016年法国戛纳电视节上获得了节目原创模式的奖项。

其次,"造船出海"。 在国家政策要求、市场开拓需要和多年"爆款"节目制作经验积累等多种因素的合力作用下,中国原创的电视文艺节目越来越多,行销海外后被认可和接受的数量也越来越多。2014年春节期间,由河南卫视、爱奇艺联手打造的大型原创文化类文艺节目《汉字英雄》第二季播出后就同步亮相美国。《超级战队》是江苏卫视2015年推出、腾讯视频独家播出的国内首档超体PK真人秀节目,在国内走红后立即销往了美国、德国、英国等15个国家。2021年,湖南卫视与意大利知名制作公司BALLANDI达成模式授权合作,双方将共同推进湖南卫视《一键倾心》原创综艺在意大利的本土改造与播出,[②] 这是中国原创文艺节目"走

① 《非诚勿扰》海外受关注 华人圈掀综艺节目"华流". http://culture.people.com.cn/n/2014/1020/c87423-25866486.html, 2014-10-20。

② 又一原创综艺出海欧洲,并创下最快出海纪录! https://www.sohu.com/a/473899057_99994436, 2021-6-24。

出去"最快的一次。

第三,"组团出海"。近年来,中国的经济体量越来越大,国际地位越来越高,世界影响力越来越广,中华文化和中国精神在全球的影响也越来越大。中国原创电视文艺节目组团出海就是国家广电主管部门推进中国文化海外传播的重要举措,彰显了中国的传播实力和文化自信。从 2018 年开始,在国家广电总局的指导下,至今已连续开展了四届中国原创节目模式推介会"WISDOM in CHINA"。这是中国原创节目模式首次以"国家单元"的组团形式面向全球推介,已经有包括文艺节目在内的数十部原创节目集体亮相国际舞台,受到国际市场关注和认可。

(二)周边传播的"近"与"远"

近和远是一组相对的概念。远近可以指距离上的远近,也可以指情感和文化上的远近。[①] 按照距离远近,可将周边可分为近周边和远周边。从地缘层面上来看,中国的近周边都是与中国相邻的亚洲国家,而远周边则是距离较远的欧美和非洲等国家和地区。但是,从目前的传播状况来看,我国电视文艺节目漂洋过海到远周边的欧美国家节目数量最多。这当然与传播主体的努力和市场战略有关。比如,据不完全统计,获得我国现有视听节目模式海外发行权的公司分布于全球五大洲的十二个国家,其中欧洲国家占主体,美国次之。[②] 这固然与中国近周边国家市场的周边传播规模较小有一定关系。但是,从周边传播理论上来分析,中国电视节目传播这种"远大近小"的状况是不正常的。周边传播理论认为,近者易似,似者易通。中国与周边国家地理上相近,文化上相似,在节目传播上应该相通,也容易相通。也就是说,中国无论是电视文艺节目还是其他类型的节目和周边国家特别是日韩和东南亚国家都比周边远的欧美和非洲国家更容易相互传播、相互影响。更何况,东南亚地区还是全世界除我国大陆本土和港澳台地区之外华侨华人最多、最集中的地区,理当是我国电视节目(包括文艺节目)传播的首要战场和主要战场。中国电视节目如果不能首先进入、影响周边国家,即便进入周远国家、文化差异较大的国家,也难以持久和持续,更难有真正的效果。在电视节

① 陆地:《周边传播理论在"一带一路"中的应用》,《当代传播》2017 年第 5 期。

② 战迪、姚振轩:《周边传播视域下中国视听节目模式海外传播的路径与机制》,《新闻春秋》2022 年第 3 期。

目传播上,最重要的不是走得"远",而是能走得"进"。

五、思考与展望

周边传播理论不仅是一个传播世界的认识论,也是传播世界的方法论。周边传播理论认为,有限传播才能有效传播;就近传播才是高效传播。也就是说,任何能量都是有限的,任何传播都要遵循由近及远的基本规律,主体能量的大小是周边传播范围和影响力的决定性因素。通过历史梳理和周边传播解读,我们可以发现,过去十年里,中国电视媒介的市场环境和市场地位面临越来越严峻的挑战,但也带来了前所未有的机遇。电视文艺节目在困境中求存图新,在变化中寻找机遇和突破,取得了很多的成就。同时,我们通过现实和理论分析,也从中国电视文艺过去十年节目的生产和传播中发现了一些基本规律,得出一些基本结论:

一是中国电视文艺节目形态从国外引进节目为主进入了本土原创节目为主的时代;

二是中国电视文艺节目只有深入汲取民族文化的营养,才能获得强大的生命力;

三是中国电视文艺节目的创作主体不应该被所谓的"明星"垄断,而是应该积极吸纳民众参与,让文艺舞台与人民大众共享;

四是中国电视文艺的传播应该遵循周边传播的基本规律,从电视媒介走向网络媒介、移动媒介和周边国家的媒介,循序渐进,行稳致远;

五是中国电视文艺节目要增强文化自信,不断创新,靠品质吸引观众,靠市场救赎媒介,靠特色走向世界,靠创新赢得未来。

与主流价值共栖 与时代精神共鸣

新时代电视艺术创新发展的时代意义与现实路径

冷 凇
中国社会科学院新闻与传播研究所世界传媒研究中心秘书长、研究员

张丽平
北京师范大学艺术与传媒学院博士研究生

姚怡斐
中国社会科学院大学新闻传播学院硕士研究生

 党的十八大以来,以习近平总书记关于文化建设和文艺发展的一系列重要讲话精神为指引,电视媒体从内容选题、切入视角、呈现形式、传播方式等多个维度对综艺、真人秀、纪录片和电视专题等传统电视节目形式进行开拓发展、创新升级,以有中国特色的文化命题为核心,让电视承担起讲述中国文化、传递时代精神的现实使命,引领电视文艺以更加坚定的文化自信的崭新姿态走上了繁荣健康的发展轨道。

一、紧跟时代与传承经典,赓续传统文化血脉

 为宣传党的十八大以来党史党建、伟大成就、中国梦等时代主题,各卫视包括中央广播电视总台,都创研出了一批紧扣时代脉搏的优质电视节目,以及细分领域的乡村振兴、

科教强国主题节目等。优秀电视节目紧扣主旋律，在主题主旨和选题策划等方面回首历史足迹、紧跟时代步伐、探索展望未来。《电影中的印记》《百年歌声》《闪亮的坐标》《闪光的记忆》等综艺纷纷打造献礼主题，借助音乐、影视、文物等多种事物和表现方式讲述革命故事，追忆红色历史。延续近些年来脱贫攻坚、乡村振兴的主题，综艺节目在推动区域平衡发展方面亦做出举措。文旅节目进一步发展完善，拓宽附加价值延展产业链。《奔跑吧·黄河篇第二季》《极限挑战宝藏行·绿水青山公益季》等节目紧跟国家重大发展战略，以综艺促公益，线上电视直播带货，线下开拓引客流。此外，2021年也是奥运会与冬奥会之间承上启下的关键之年，运动类节目也因此增多。《奥运冲冲冲》等节目为奥运喝彩，带领观众感受体育的能量与热情。《超新星运动会》《冰雪正当燃》等节目围绕冰雪题材，为北京冬奥会造势，进而带动全民关注运动热爱运动的风潮。

此外，近年来的电视节目注重严肃性话题和娱乐性要素的平衡，在电视艺术推进拓展中关注时事热点，承担社会责任，发挥对社会思想的导向作用和对文化艺术领域的引领作用，用反复打磨的作品带给观众文娱体验，用深刻的主题立意关照社会现实，用高瞻远瞩的主旨引领进步思潮。

同时，文化类综艺节目是党的十八大以来电视节目品类开拓的重点题材。"中华优秀传统文化是中华民族的精神命脉，是涵养社会主义核心价值观的重要源泉，也是我们在世界文化激荡中站稳脚跟的坚实根基。增强文化自觉和文化自信，是坚定道路自信、理论自信、制度自信的题中应有之义。"在国家广播电视总局的领导与支持下，文艺创作者的文化主体意识强势回归，从中华五千年深厚文化积淀中寻找创新的源头活水。世界文化遗产、博物馆、国乐、戏曲、杂技、文学、史学、哲学成为电视文艺创作的基点。

吸取连续多年播出口碑不减的电视综艺作品《中国诗词大会》《朗读者》等的成功经验，新一代节目更注重从选材方面发掘中华优秀传统文化，角度细分演绎经典，形式样态贴近观众喜好。回溯文化源流的同

时更以创新和再创作为之增添时代色彩。从 2021 年《唐宫夜宴》的爆火开始，河南卫视聚焦中国传统民俗节日，通过"奇妙游"系列新颖的主题晚会，打造了《洛神水赋》《龙门金刚》等口碑精品，除此之外还与哔哩哔哩联合推出舞蹈文化综艺《舞千年》，专精舞蹈形式将中华文化精粹极致演绎。北京卫视挖掘城市独特历史资源，先后推出《遇见天坛》《了不起的长城》《最美中轴线》等节目，江苏卫视关注长江风物推出《从长江的尽头回家》，浙江卫视聚焦中国文化遗产地，借力故宫博物院原院长单霁翔推出《万里走单骑》。向内寻求文化题材和文史支撑，为节目增添接近性和可看性；向外加以开放性的品类探索，利用多元艺效和多方面的展演平台丰富节目效果和观赏体验。文化类节目得以将热度破圈，进一步提升节目及其所蕴含文化的传播效果。

"创新是文艺的生命。文艺创作中出现的一些问题，同创新能力不足很有关系。""要把创新精神贯穿文艺创作生产全过程，增强文艺原创能力。"[①] 所谓创新，并不是不切实际、空中楼阁的盲目追求形式，而是在选题策划中聚焦"载体研发"，"资源型创新"渐成趋势。中央广播电视总台《典籍里的中国》《美术经典中的党史》依托于传统典籍和经典绘画作为载体；河南卫视的《中国节日》以文化大省历朝历代的文博资源和顶级舞团为载体；海南卫视《全球国货之光》以自贸港政策和各国大使资源为载体；江西卫视《闪亮的坐标》《跨越时空的回信》依托于地域性红色革命题材为载体。无论是高端资源还是地域特色，找准独有"载体"，越来越成为选题优化、创意升华的重中之重。

二、审美转向与视角下沉，契合受众文化需求

"现在，文艺工作的对象、方式、手段、机制出现了许多新情况、新特点，文艺创作生产的格局、人民群众的审美要求发生了很大变化，文艺产品传播方式和群众接受欣赏习惯发生了很大变化。"[②] 注意力稀缺时代，受众打开网络、电视的指向性极强。对于电视文艺创作者而言，

① 习近平：《在文艺工作座谈会上的讲话》，《人民日报》2015 年 10 月 15 日。

② 戈晨：《坚定文化自信 引领荧屏新风——党的十八大以来电视文化节目发展综述》，《中国广播电视学刊》2017 年第 11 期。

要"把人民作为文艺审美的鉴赏家和评判者",题材重于形态,研究选题要"一公分的宽度,一公里的深度"。越以小切口、独角度破题,越容易找到目标受众,越做得大而全,越可能会流失观众。除了少数爆款超级作品之外,其他创作走向垂直化、细分化、分众化这条路在所难免。

"文艺创作如果只是单纯记述现状、原始展示丑恶,而没有对光明的歌颂、对理想的抒发、对道德的引导,就不能鼓舞人民前进。应该用现实主义精神和浪漫主义情怀观照现实生活,用光明驱散黑暗,用美善战胜丑恶,让人们看到美好、看到希望、看到梦想就在前方。"在过去一些传统文艺节目中,体现出媒体"建设行为"的有限。区别于以往一些单一将文艺节目、文艺表演进行呈现的传统形式,党的十八大以来涌现的建设型综艺更重视对于目标对象的帮扶功能和积极正向的改变,满足人民群众对幸福感和获得感的追求。比如说,真人秀作为一种形态无可厚非,但却常被诟病价值导向不足,如果与"建设型综艺"的定位结合,注重实现大众对知识性、科学性的获得感,人生观、价值观的获得感,艺术与美育的获得感,真人秀节目将会大有可为。

"文艺创作方法有一百条、一千条,但最根本、最关键、最牢靠的办法是扎根人民、扎根生活。"坚持创造"人民的文艺"是习近平总书记对文艺工作者的深切期望。"以人民为中心",就要深扎人民生活,拿出高比例创作时间与创新激情投入到国情调研和田野调查中去。在中央深入开展文娱领域综合治理工作的引导下,电视节目更加注重社会主义核心价值观的弘扬,更加聚焦新时代火热生活,聚焦新时代奋斗者、劳动者。需要注意的是,注重主旋律的发扬并非空话和套路,不能限于口号、流于形式,而是需要电视文艺工作者真正潜下心来关注内容深度和广度,让观众在消闲娱乐中加以思考有所收获。

"自觉与人民同呼吸、共命运、心连心,欢乐着人民的欢乐,忧患着人民的忧患",电视节目切实贯彻"从实践中来,到实践中去"的创作理念,把录制场所由演播室搬到了老百姓的日常生活,使理论宣传更具烟火气、更富生命力。在国家广播电视总局指导、省级卫视联合出品

的大型电视理论栏目《思想的田野》中,"思想号"大篷车带着参访人员在祖国的土地上穿行,以故事为主体、以思想为主线、以人物为主角,使理论表达更扎实更具体。理论节目在构思技巧、语言艺术上力图更接地气,让观众在理论中寻找民族自豪感和身份认同感,《马克思靠谱》《马克思是对的》等节目就将政治话语、理论话语和学术话语转化为老百姓听得懂、愿意听、真接受的通俗表达,将核心理论内容潜移默化地传递给观众,实现引导力、影响力的双提升。

"文艺是铸造灵魂的工程,文艺工作者是灵魂的工程师。好的文艺作品就应该像蓝天上的阳光、春季里的清风一样,能够启迪思想、温润心灵、陶冶人生,能够扫除颓废萎靡之风。"优秀的电视文艺节目总是反映了当时的社会生活与精神。新时代的电视文艺节目要想有新的面貌和新的作为,必须把它和广阔的社会生活、最广大的人民的精神联系在一起,才能使它的发展道路更加宽阔。要正确把握人民群众新的需要和新的期望,敏锐地发现和及时反映新时代的新变化新特点,在与时俱进的更新中实现迭代升级。

三、跨屏联动与场景重塑,打造极致视听体验

如今技术迭代日新月异,过去电视直播技术让体育实况转播走进千家万户,信息技术的加速应用,让百花齐放的电视文艺走进千家万户,今天智能化、数字化手段让影视制作的流程再造、效率大大提升,短视频、算法浓缩了时间与空间,更为精准的推送到达电脑端,AR、VR、XR、区块链、元宇宙等技术方兴未艾——这些技术让电视文艺创新有了更大的想象空间。随着移动通信逐渐步入5G时代,跨屏制作、多屏互动的手段也越来越多地被采用,更加注重多媒介渠道的有机结合,发挥各类媒体形式优势,将视觉效果、传播效果最大化。一些电视节目制作团队通过多种技术手段对作品赋能,增加了奇观、多视角观看等新功能,极大地提高了综艺的可玩性。

《一本好书》,以360度的环状立体剧场,通过戏剧、朗读、图文等多种影视形式,来满足阅读的需求;《朗读者》第2季采用360度环绕式投影及纱幕装置,以达到与朗读内容相匹配的真实感及视觉意象;《故事里的中国》通过影视、戏剧、综艺等多种艺术形式,创造了多维度的舞台释放演出空间,展现了感人的事迹和真情。在故事情节的讲述和场景的创造上,更是将多个镜头、剪辑、音响、音效、音效和字幕等音效结合起来,让音像艺术再次提升,让综艺这个概念得到了全新的诠释。目前,电视节目的音像表现趋向于全方位的动态、影视化,如《舞蹈风暴》实时观测、捕捉、定格舞者的瞬间姿态等。通过对CG特效、AI、VR、AR等技术的探索,电视节目打破了原有的思路,突出的沉浸感使节目更加精致和考究,更加契合网感时代用户的欣赏要求和现场观感。随着媒体技术的飞速发展,5G+4K/8K+AI等技术的发展,将进一步为观众打造视听盛宴。

　　同时,电脑手机的普及、智慧屏等高科技移动终端的发展,使媒体的格局发生了翻天覆地的变化。双屏、多屏和跨屏成为目前电视节目的发展新趋势,大屏观看、小屏互动成了如今交互体验的主要方式。《我和我的祖国》作为一档新青年爱国纪实观察节目,通过向大众征集与祖国有关的原创短视频的创意形式,做到了大屏小屏、棚内棚外结合的多样化呈现,又利用多终端的记录方式,以新时代年轻人视角见证新中国70年来的巨大发展变化成就。受疫情影响,2020湖南卫视元宵晚会推出了零观众模式,线上直播晚会辅以实时弹幕,观众通过小屏发送实时观点,实现了云观看云讨论。湖南卫视《向往的生活》第四季引入"综艺+助农直播"的模式,将电视综艺节目与移动端网络直播相结合,拓展了节目价值空间。跨屏传播和云制作均为顺应时代要求而衍生而出的制作模式,不但对传统精品综艺优势有所借鉴,更利用分屏、弹幕等元素有效加强互动感,促进节目质量的提升。

四、融媒矩阵与传播升维，实现跨域资源整合

近年来的电视节目无论是前期研发，还是后期 IP 延展，都与各种外在资源进行广泛而紧密的合作，不再仅以电视艺术学、新闻传播学专家学者为主，现已扩展至电影、戏剧、文学、舞台艺术、装置艺术。例如在资源选题的调研中与不同科研院所合作，将国家级课题内容进行艺术化、大众化转化；综艺制作与政府、科研单位展开紧密合作，进行节目创作；科教类节目创研与中国科学院、中国社会科学院（中国历史研究院、考古所、新闻与传播研究所）、文旅部、公安部、农业部、民政部等科研院所、各大部委及相关司局合纵连横，电视文艺已然变成推进国家大政方针贯彻落实的重要传播手段。某种程度上来说，未来政府将会变成综艺的"客户"，越来越多的项目开始下沉，逐步到县、市等。而这期间跟政府的紧密合作，电视文艺创作跟科研单位的紧密合作，则会成为一种明显的趋势。

同时，在节目传播方面每一代电视节目均尝试新探索，以创新升级和迭代再造为观众带来新颖感和不同感。通过社交媒体短视频平台进行预热早已成为各家电视节目的拿手好戏，只做好网络前期宣发铺垫、互动仅限网络投票等操作早已不能适应互联网生态的发展。要想打造现象级电视节目，必须进行更加深度的综合媒介融合交互。电视端超级宣推化传播，视频网站内容书架式呈现，社交媒体舆论战场式推广，通过四端联动实现内容传播的"加乘"效果，在宣传推广方面产生既有强烈感染力又具备广泛影响力的传播效果。

除此以外，依托重量级综艺的衍生节目颇具新锐力，由于关注碎片化时段，衍生综艺能够更高效地做到大小屏结合，填补观众的时间空白，二次剪辑呈现经典片段和台前幕后，发挥长尾效应。《王牌对王牌》衍生的直播短综《营业吧王牌》便通过形式的创新、内容的富集、互动性呈现快速搅动网络端热度。综艺节目的未来发展，年轻人关注的题材将成为布局的重点和主要发力点，恋爱、社交、青年潮流值得关注，极具网感的年轻化互动效果最佳。主播新媒体才艺秀节目《央 young 之夏》由

央视频首播,通过直播+短视频的长短视频联动,获得较高的人气。新兴题材和新模式互动综艺也将不断试水,既促进经典综艺IP守正创新又催生新鲜元素孕育成长。

放眼未来,电视艺术要在习近平新时代中国特色社会主义思想的指引下,担负起新的文化使命,在实践创造中进行文化创造,在历史进步中实现文化进步;兼顾好社会效益与市场效益、审美提质和通俗表达、创意升维和融合创新、题材挖掘和样态开拓之间的相互关系,铸就电视文艺价值深厚、内容精致、审美上扬、品类多元的艺术景观,充分体现出源于人民、为了人民、属于人民的社会主义文艺的根本立场。

引领时代风气　彰显文化自信

吴克宇

中央广播电视总台创新发展研究中心高级编辑

文艺是时代的号角。党的十八大以来,在习近平新时代中国特色社会主义思想的指引下,广大电视文艺工作者积极投身创作实践,努力探索文艺传播崭新样态,涌现出一大批电视文艺精品节目。电视文艺节目繁荣绽放、占领荧屏、引领热潮。回顾本世纪初,国内电视节目的快速、粗放生长,逐渐显露出不少弊端。电视节目的过度娱乐化、一味模仿"跟风"造成的类型模式同质化,以及低俗媚俗、流量至上、明星霸屏等问题,在一定程度上阻碍了电视文艺的健康发展。

文化是一个国家、一个民族的精神家园。党的十八大以来,新思想吹响了新时代的号角,电视文艺创作开始了新的实践,产生许多新趋势与新特点,呈现出繁荣的新景观:电视文艺节目扎根人民群众,反映时代与社会风貌,传递主流价值观,为时代立传;文艺节目原创力得到激发,精神内核不断升华;电视文艺工作者对中华优秀传统文化不断进行创造性转化和创新性发展,展现空前的文化自信力;电视文艺

节目题材类型不断拓展，实现了从形态、传播到产业的融合发展。

让新思想"飞入寻常百姓家"，让主旋律直抵受众心灵。作为国内大型主流媒体，中央广播电视总台在这十年间坚持守正创新，以坚定的文化自觉和文化创新、强有力的创作实践回应了时代的呼唤。央视文艺从新思想中破题，从历史文化中挖掘，从现实生活中立意，从最新科技中突破，解放思想，主动求变，善于创新，精心培育，佳作迭出，推出了一大批精品节目和爆款产品，得到了受众的喜爱和社会各界的肯定。

一、创新理论节目与精品主题主线文艺节目，充分展现党的创新理论的魅力和实践伟力

为民族凝魂聚气，为时代凝心聚力。党的十八大以来，一大批描摹祖国发展的宏大图景，聚焦伟大实践的理论节目进入观众视野。此类节目善于从百姓视角切入，从小事入手，以故事为叙事核心，深化观众的情感与价值认同。特别是党的十九大以来，宣传习近平新时代中国特色社会主义思想成为主流媒体的重点任务。中央广播电视总台近年来陆续推出了《习近平喜欢的典故（第二季）》《时政画说》《时政微周刊》等一批思想性和艺术性俱佳的融媒体产品。时政纪录片《非凡的领航》全景展现人民领袖领航"中国号"巨轮2020年乘风破浪、坚毅前行的历程。VR报道《习主席书架上的21张照片》，让广大受众在交互中感知习近平主席初心不改的理想信念和温厚仁爱的家风底蕴，进一步激发起广大群众对人民领袖的拥戴之情。发挥44种语言对外传播平台优势，"一国一策"传播好习近平主席治国理政的重要思想和生动故事，创新推出《习近平谈治国理政（第三卷）》英文有声版、《典故里的新思想》等多语种对外传播拳头产品。把深刻的思想讲透彻，将鲜活的理论讲生动，让领袖魅力风范更富感染力、传播得更广泛更深远。2017年央视综合频道推出的《厉害了，我们的新时代》，以"中国特色社会主义进入新时代"为主题，邀请理论专家、青年学者和基层代表共同参与，并引入多种青

年文化元素形式,用通俗化语言阐释发展理论。33 家卫视联合创作的电视理论节目《思想的田野》,将镜头引向大江南北,用真实的故事与丰富的细节讲述新时代的人民生活与壮美气象。与此同时,内蒙古卫视《开卷有理·马克思靠谱》、湖南卫视《社会主义"有点潮"》、东方卫视《不负新时代》等地方电视台一大批电视理论节目应时而生,生动阐释习近平新时代中国特色社会主义思想,让新思想的春风习习吹进广大观众的心田。许多节目融入综艺形态,突出年轻化、通俗化。采取主题演讲、战队对抗、任务竞赛、脱口秀、辩论等综艺形态,增加了节目的生动性、趣味性;运用多屏动画、全息影像、智能机器人等元素,营造具有科技感的视听效果,突出时代特征。

在建党百年到来之际,2021 年 1 月 25 日,中央广播电视总台百集特别节目《美术经典中的党史》开播。作为主流媒体中最早开播的反映中国共产党百年征程的专题节目,它用经典美术作品艺术再现波澜壮阔的历史瞬间和感人事迹,热情讴歌我党百年来的光辉历程和奋斗精神。节目运用 AR、VR 技术,打造数字效果奇观,让观众获得全新审美体验。2021 年特别制作推出文艺节目《庆祝中国共产党成立 100 周年音诗画交响音乐会》《百年歌声》《迎接建党百年"心连心"特别节目》等,营造出接连不断、疏密有致、高潮迭起、"大珠小珠落玉盘"的氛围,大力唱响庆祝建党百年的高昂主旋律,凝聚起强大精神力量。

中央广播电视总台央视文艺节目围绕重要思想、重要时间节点、传统节假日,陆续推出《壮丽航程》大型文艺特别节目、《启航》《春满人间正清明》特别节目直播、《天下有情人》七夕直播等贯穿主题主线的文艺节目;根据观众收视特点,动态升级《星光大道》《开门大吉》《我要上春晚》等传统品牌栏目;根据全国收视市场竞争格局,统筹编排重点栏目,差异化布局精品节目带,打造竞争优势。中央广播电视总台央视文艺节目坚守文艺宣传阵地,履行国家电视台责任,集合优势资源,打造宣传亮点,实现了价值引领与收视提升的双赢。

二、坚持以人民为中心，关注社会热点与真实生活，传递时代精神与主流价值观

人民是历史的创造者，也是时代的创造者。近十年，电视文艺将目光对准广大人民在新时代中的生活，多维度、多层次展现当代生活图景。电视文艺工作者以人民为中心，坚守社会责任，创新传播社会主义核心价值观。2021年清明期间，央视中文国际频道专题纪录片《绝笔》开播。《绝笔》是中央广播电视总台庆祝建党百年在纪录片领域的一次创新探索，它的动人不在于宏大叙事，而在于一封封绝笔中的纸短情长。有对儿女的殷殷期望，有对伴侣的思念牵挂。这些儿女情长、海誓山盟直击观众内心的每一寸柔软，让一位位真实丰满、有血有肉的英雄活生生地呈现在眼前。有观众表示"从前只知先烈们的高尚，如今方知他们的浪漫，这是属于他们独有的浪漫，是共产党人字字泣血的铁骨柔情。"绝笔中传信仰，针尖上见磅礴。节目在观众中产生了强烈反响，观众累计达1.55亿人次，新浪微博的话题阅读量就超2.7亿人次，并屡屡登上微博热搜榜。一部《绝笔》，再次形成现象级传播。2019年央视综合频道《故事里的中国》用"戏剧+影视+综艺"的表达方式挖掘英雄模范故事，重新诠释"精神偶像"的含义。2018年《谢谢了，我的家》作为央视中文国际频道最新推出的一档华人家庭文化传承节目，展示悠悠中华最深刻的精神原色，拼接出整个中国家庭的文化图景，唤起海内外中华儿女的情感共鸣，完成了民族文化自信的寻根之旅，向世界递交了一张最具家庭智慧的民族文化名片。此节目被称为"2018开年最温暖的走心之作"，刚一播出，收视率在全国同时段专题类节目中便位居第一。2017年推出的央视综艺频道标志性文化节目《朗读者》，采用经典朗读的形式，将有高尚品格的人和有特殊经历的人请到现场，用他们的影响力传播主流价值观。主持人董卿和嘉宾娓娓道来，润物无声，致敬楷模，直抵心灵。《朗读者》一开播单期观众规模即破亿，以文学之美、人性之美、情感之美锻造了一场从荧屏延展至线下的全民现象级文化事件。节目第一季在新媒体客户端喜马拉雅的收听率达到4.75亿，2018年第二季超过7亿。线下设置的朗读亭，观众最多时排9个小时的队伍，才能在里面朗读4分钟。

2018年10月《朗读者》"多语种版权签约仪式"在法兰克福书展举办，让全世界看到了中国人的精神家园。2015年央视综合频道《我有传家宝》重拾传统文化，重温珍贵家风，带领观众回溯普通劳动者的家庭往事和敬业故事，以历史和文化为载体创新表达家国情怀。2014年央视综合频道《等着我》以寻人为切入点，聚焦百姓情感需求，凸显现实人文关怀，让普通人成为真正主角，让电视回归理性、温暖和真实。

三、增强文化自觉，开拓传统文化命题，开掘电视艺术形式，充分彰显文化自信

中华优秀传统文化是中华民族的精神命脉。2021年，中国考古学诞生100周年。央视国际中文频道推出《中国考古大会》，致敬中国考古，探寻中华文明，聚焦中国考古学百年发展中的重大发现、文化遗址与器物留存等，带领观众回顾百年考古路与展现出的数千年风华。2021年年初，央视综合频道《典籍里的中国》甫一开播，就创下同类型题材的收视新高，广受年轻受众追捧喜爱。古典文籍成为了新晋网红。明代科学家《天工开物》作者宋应星与当代"杂交水稻之父""共和国勋章"获得者袁隆平院士跨越300年的握手瞬间，点燃了观众的情感爆点和精神燃点，感人至深、穿透人心。《典籍里的中国》与古圣先贤对话，跨越时空交流，共享民族记忆，致敬中华文明，是中央广播电视总台创新中华文化经典当代化传播的一次成功尝试。节目微博的相关话题阅读量超20亿，相关视频全平台播放量超5亿，累计覆盖微博用户近16亿人次。北京师范大学教授康震认为："典籍是古老的，但节目的方向是朝着未来的，它以现代人的视角不断向古圣先贤发问，让我们从古老的典籍中汲取前进的力量。""总台文化节目不断探索、不断创新、不断追求优秀文化和普通大众的结合。这就是国家媒体、旗舰平台该有的引领。"

2013年起，以汉字、诗词文化、戏曲文化为主题的真人秀节目登上电视大屏。先后涌现出央视的《中国汉字听写大会》《中国成语大会》《中国戏曲大会》《经典咏流传》、河北卫视的《中国好诗词》、河南卫视

的《汉字英雄》、天津卫视的《国色天香》及北京卫视的《传承者》等一大批传统文化类创新节目。这些文化节目强化价值引领，弘扬中华优秀传统文化，培育社会主义核心价值观，体现出强烈的价值观驱动特征。2017年开年伊始，《中国诗词大会》便掀起了一场诗词之美的国学风潮。它聚焦中国古代诗词，挖掘阐发中华优秀传统文化，成风化人，彰显中国特色、中国风格、中国气派。东方卫视的《诗书中华》以家庭为载体，采用中国古代"曲水流觞"的竞赛答题形式，体现传统文化在"家"这个中国最基本的社会组织结构中的情感交流和价值传承。山东卫视的《国学小名士》通过国学少年的比拼竞技，传递出孔孟之乡的文化底蕴，培养青少年的国学兴趣，增强国人的文化自信心与民族自豪感。

让收藏在禁宫里的文物、陈列在广阔大地上的遗产、书写在古籍里的文字都活起来。2018年，央视综艺频道大型文博探索节目《国家宝藏》重磅推出，是央视对文化类节目的又一次探索和提升，播出后立即引发社会关注和热议，被称为"具有高度关注话题的文化事件"，"开启了2018古典文化综艺元年"。节目用惊艳的视觉艺术讲述国家宝藏的前世今生，揭示中华民族的精神血脉和文化基因，采用时空连接、精神观照、情感亲近等多种艺术手段，为观众带来了一场当代文化盛宴。正确的价值导向与丰富的价值内涵提升了民族文化自信，体现了国家媒体对文化使命的自觉承担。该节目成功吸引"网生一代"，在弹幕网站哔哩哔哩，前6期累计播放量突破900万次，弹幕评论累计超过66万条，创全国同期电视综艺节目互动第一。节目走进戛纳电视节，与BBC世界新闻频道成功合拍纪录片《中国的宝藏》，有力促进中国文化走向世界，为原创文艺类节目"出海"打开新路径。此外，北京卫视的《上新了·故宫》、河南卫视的《唐宫夜宴》《舞千年》等节日系列舞蹈节目、安徽卫视的《诗·中国》等对文化类节目进行形式上的大胆创新，挖掘中华优秀传统文化中蕴含的精神内涵，与当代社会发展、人民生活和主流价值观有机结合，让传统文化精神焕发新的光彩。

四、强化技术引领,推进融合传播,实现内容形态全新突破

创新传播方式,推动融合发展。 十年来,电视文艺节目不仅在内容理念上大胆创新,更通过新技术的创新引领和新媒体的紧密融合,在演播室设计、呈现手段、宣推方式、媒体融合上全面创新,实现了内容和形式的有机融合,焕发出传统电视媒体崭新的生命力。2018年中央广播电视总台的成立,本身就是对原中央电视台、原中央人民广播电台、原中国国际广播电台三台力量的整合,对传播渠道和产品形式的叠加,实现1+1+1>3的传播效果。中央广播电视总台成立以后,布局5G+4K/8K+AI发展战略,积极发展、应用5G传输、AR/VR技术、4K/8K高清画面、AI等技术,将其更广泛地使用在文艺节目中,大大提升了电视文艺的沉浸感、体验感,为国内电视节目树立审美标杆。2021年,中央广播电视总台以先进的技术手段、电影级的画面呈现、顶尖的直播水准,圆满完成庆祝中国共产党成立100周年大会、"七一勋章"颁授仪式、文艺演出《伟大征程》等重大宣传报道任务,创下自主研发高新技术应用最多、融合报道产品数量和传播数据最大、国际主流媒体采用时间最长、海外落地覆盖最广等多项新纪录,相关报道跨媒体总触达超112亿人次,成功展示党和国家盛典、人民节日的史诗级视听盛宴。中央广播电视总台《美术经典中的党史》《中国考古大会》多档融合创新节目有机融合XR、虚拟、全息、裸眼3D、VR、AR等前沿科技,为受众带来更好视听观感和交互体验。最新电视科技研发应用彰显中央广播电视总台"硬实力"。2021年4月24日第六个"中国航天日"当天,中央广播电视总台运用人工智能技术打造的全球首位AI数字航天员,全球首次将AI超写实数字人物应用于4K电视文化节目,"即见即得",开创全新的沉浸式创作模式,重新定义高清影视制作工艺流程。用奇观化的时空营造和沉浸式的视觉表达引领观众共赴星辰大海的浪漫征途。在2016年G20峰会期间举办的"最忆是杭州"文艺晚会创新呈现方式,使用特殊机位和超常规拍摄,实现了空中、地面、湖面融为一体的景观式电视表达,使源于现场又高于现场的影像追求成为现实。通过创新的电视技术手段,充

分展示晚会的时代性、民族性、国际性，充满东方气韵、中国气派，体现了中国文化的深厚内涵。

十年间，中央广播电视总台电视文艺新技术应用不断升级。例如，运用影视级 360°VR 拍摄、全景声等多项新技术打造春晚 VR 精品节目，在全国 20 多个城市以灯光秀方式展示新时代的美丽中国，科学与艺术的完美结合带来视觉新感受。全息影像、增强现实、虚拟现实、人工智能、大数据、万向轮鹰眼等一系列新技术、新手段、新载体的应用使近些年推出的文艺新节目视觉呈现效果大大提升，树立了中国电视文艺的审美标杆。中央广播电视总台采用 8K 超高清技术对建党百年系列重大活动和冬奥会进行制播报道，同时将逐步开通全国各地 8K 超高清大屏。8K 超高清电视技术领域终于让中国能够领跑世界，其技术的应用与产业化开发，将推动相关产业转型升级，助力国家构建新发展格局。

同时，中央广播电视总台坚持用媒体深度融合的战略思维优化资源配置，把更多优质内容、先进技术、专业人才向新媒体平台汇集、向移动端倾斜，不断推动媒体深度融合和新媒体平台建设，扎实推进"思想 + 艺术 + 技术"的融合传播实践。中央广播电视总台制订了《中央电视台关于推进媒体融合工作的建议》等纲领性文件，推进电视与新媒体深度融合、一体发展。围绕打造"智慧型融媒体"创新方向，搭建电视和新媒体一体化制作平台，建设融合媒体素材库，建设央视新媒体传输分发服务系统，积极打造央视频、云听等视听新媒体平台。首个国家级 5G 新媒体平台央视频累计下载量达 4.1 亿，累计激活用户数达 1.4 亿，《央 young 之夏》《冬日暖央 young》等中央广播电视总台首个网络综艺"破圈"传播，云听客户端用户规模超 1 亿，增速位居音频行业第一。发起成立我国首个媒体融合主题国家级产业投资基金——央视融媒体产业投资基金，超额完成募集目标。"央视春晚"打通网站、客户端、手机电视、IP 电视及海外社交平台等共 12 个平台 68 个入口，以直播、点播、轮播、滚动资讯、网络推送、竖屏直播等多种方式面向全球受众全方位传播，实现春晚传播效应最大化。首次在 YouTube、Facebook 等多个海外社交平台实施高清信号直播，开创直播收视新记录。2022 年春节联欢晚会连续第四年刷新跨媒体传播纪录，海内外跨媒体受众总规模达 12.96 亿人，

新媒体端直点播总触达 71.33 亿人次。首次推出"竖屏看春晚",累计观看人次 4.39 亿,30 岁以下用户占比超 50%。2018 年初中央广播电视总台推出了首部文化类短视频节目《如果国宝会说话》,以每集 5 分钟的篇幅讲述一件文物国宝的故事,在碎片化传播中做到深入浅出,通过创意脑洞、3D 特效、黏土动画等方式加持,使冰冷的文物仿佛有了生命力。此后,运营团队顺势而为不断加深文物的 IP 化与人格化运营,不仅发起"给国宝建微博"话题,还基于微博推出了"国宝 PICK 榜""国宝视频打榜"等新媒体互动方式,赋予每件文物独特的"人设"。

十年来的电视文艺实践充分证明,面对媒介生态的剧烈变化和新媒体的强烈冲击,面对亿万电视观众的殷切期望,面对五千多年中华文化的传承和发展,电视文艺工作者在习近平新时代中国特色社会主义思想的指引下,不辱使命、不负重托,坚定理想信念,坚守专业精神,坚持勇气担当,知敬畏,达天下,牢牢占领电视文艺传播阵地,努力做到以文化人,传承创新,为中国电视文艺的繁荣发展做出自己应有的贡献。

主办单位：江苏省文明办　共青团江苏省委　江苏省广播电视总台　　支持单位：江苏省教育厅

魅力中国城

CHARMING CHINA

大型城市文化旅游品牌竞演节目

中央电视台财经频道
2017年7月~2018年1月

设计师由左至右依次为：张明杰　王践　林健

2021

《百年礼赞》II

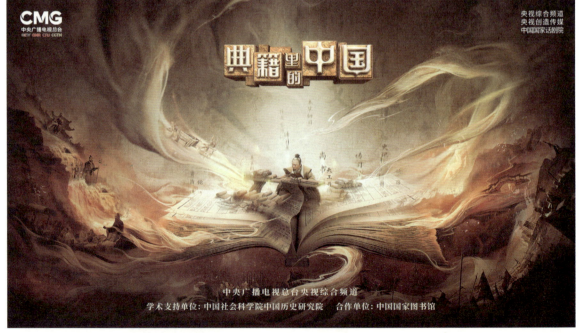

|《朗读者》I

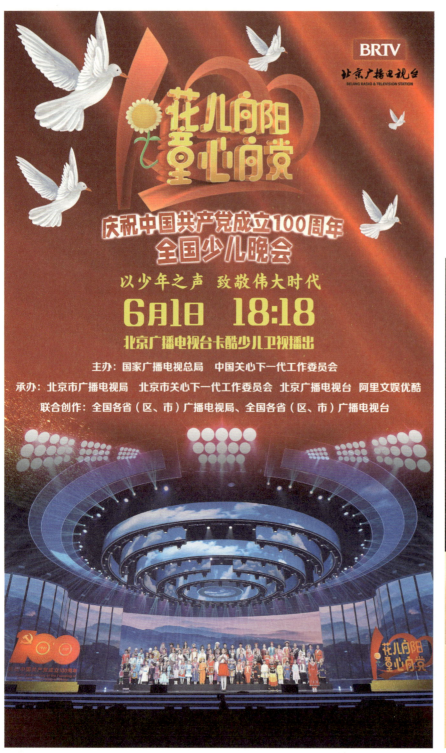

四 ——电视动画片

"电视艺术这十年"

电视动画创作研讨会综述

2022年6月24日,由中国电视艺术家协会主办的"电视艺术这十年"——电视动画片创作研讨会在京召开。李小健、陈学会、李剑平、黄心渊、曾伟京、王飚、库寅斌、谢娟、刘可欣等专家学者、主创及制播单位代表参加会议。研讨会由中国电视艺术家协会分党组书记、驻会副主席、秘书长范宗钗主持。本次研讨会全面梳理总结了党的十八大以来电视动画片创作成果,深入探讨近十年来电视动画片创作的经验规律和今后发展方向,积极引领电视艺术工作者坚持以人民为中心的创作导向,努力推出更多精品力作。

一、乘时代东风、担时代使命,大力发展中国电视动画片产业

中国电视艺术家协会分党组书记、驻会副主席、秘书长范宗钗谈到:党的十八大以来,习近平总书记关于文化文艺文联工作的系列重要论述为新时代文艺工作指明了前进方向、提供了根本遵循。在国家一系列政策的保驾护航下,我国动

画创作与生产持续呈现出稳步发展的良好态势，在产量和质量方面都有明显提升，类型和题材日趋多元化，关注与消费群体也日渐增多，电视动画行业人才展现出了可喜的创作水平。当前，中国动画产业正步入最好的新时代，希望广大电视动画工作者乘势而上、奋发有为，坚定文化自信，弘扬民族精神，将正确价值观与生动的艺术创作进行巧妙结合，从优秀传统文化中不断萃取营养，大胆运用新的影视技术和制作手段，将更多展现真善美、充满感染力独具中国风格的优秀动画作品奉献广大人民。

中国新闻出版研究院数字出版研究所所长，研究员王飚表示： 十年来，大型互联网公司纷纷涉足动漫产业，不断加大文化产业的投资力度，为我国动漫行业的快速发展提供助力，尤其是网络动漫的受众定位、内容题材、平台渠道及技术应用等都发生了显著变化。

一是市场规模稳步扩大。2012年我国动漫产业总产值为759.94亿元，到2020年我国动漫产业总产值已经突破2000亿元。从整体上来看，我国经济和市场已经具备支持国内动漫产业高速发展的基础，我国动漫产业市场呈现出良好的发展潜力。根据中国互联网络信息中心（CNNIC）每年发布的数据显示，2021年我国互联网普及率已经达到73%。伴随互联网普及率的提高，网络动漫平台兴起，中国二次元文化在年轻代际群体中传播，中国泛二次元用户规模高速增长。从2015年起，中国网络动漫产业进入行业发展的高速增长期，2018年以后，借助优质动漫内容的进一步涌现，网络动漫市场进入稳步增长期，以用户付费为代表的增值服务增长强势，推动市场规模的增长。中国在线动画市场规模从2015年的32.1亿元，到2022年预计将增长到285.8亿元。

二是受众群体已从低幼拓展到全龄段。发展初期，我国动漫市场的受众群体多以低幼化为主。随着新媒体的快速发展，用户需求日益移动化、个性化、多元化。网络动漫受众需求也发生变化，要求网络动漫作品的定位和分类更加清晰，促进动漫市场的进一步细分。基于受众群体不断细化，各大视频网站加强对网络动漫作品的分类，开设各类专栏，以满足多元化多层次的用户需求。目前，我国网络动画受众群以90后用户为主，30岁以上用户占比超过三成。国产动画吸引的用户人群已经从低龄拓展至更宽泛的年龄层，消费受众持续扩张，逐渐朝着全民性方向发展。

三是平台格局基本构建完成。近年来,腾讯视频、爱奇艺、优酷等视频网站加大对网络动画的布局,将网络动漫作为自身数字内容生态中的重要一环。同时,哔哩哔哩等二次元视频网站在用户和资源方面也形成了明显优势。

四是内容题材日益细分。2014年以前,网络动漫以低幼类动画片为主。2014年之后,国漫创作迎来发展高峰,为我国动画产业注入了新的活力。网络动画片的题材日益细分,在满足不同用户需求的基础上,进一步深耕年轻受众喜爱的武侠、美食、科幻、游戏等领域。网络动画片在理念、内容等层面不断创新,贴合新的时代语境,创新叙事方式,将当代流行元素融入动漫表达,增强作品的感染力和穿透力,提升作品的美学价值、文化内涵和观众美誉度,持续探索讲好中国故事。

五是疫情以来网络视频用户快速增长。受2020年初以来新冠肺炎疫情爆发影响,带动"宅经济"的兴起,人们数字内容消费需求日益旺盛。网络视频的用户规模和使用率大幅增长。据统计,2020年国产动画合计播放311.70亿次,相比2019年(311.70亿次)增长24.3%。

六是动漫成为弘扬传统文化的重要媒介。国家新闻出版署在2019—2020年实施了中国经典民间故事动漫创作出版工程,2021年中共中央宣传部正式印发的《中华优秀传统文化传承发展工程"十四五"重点项目规划》也将中国经典民间故事动漫创作工程纳入其中,鼓励从中华文化资源宝库中提炼题材、获取灵感、汲取养分,推出一批优秀动漫作品。运用动漫手段再现经典民间故事,对优秀传统文化进行创造性转化和创新性发展,有利于唤起年轻一代对于传统文化的亲近感和责任感,使得传统文化的传播更具流行气质和青春气息。

"十四五"时期,在国家大力发展数字经济、建设数字中国、文化强国的背景下,网络动漫将大有可为,拥有更广阔的发展空间,成为动漫产业重要的增长点。

中国电视艺术家协会卡通艺术委员会主任李小健认为: 党的十八大以来,在中国共产党的坚强领导下,全国各行各业进入高速发展的新阶段,与此同时动画行业在十年中也取得了有目共睹的提升和发展。十年来,人们对动画的关注度已超过以往主要受众是少年儿童的范围,有更

多的青年、成年人直至老年人都参与关注动画内容，社会、企业也纷纷加大对动画项目的投入，产生了较好的播出效果和客观的经济收入。当然社会能呈现出这样动画热的状态、离不开国家和政府的支持，政府不仅有各种的扶植政策，全国各地也经常举办不同的动画活动，以此扩大动画的影响，使动画项目更加深入人心。

这些年，在国家和政府的各种扶持政策下，我国动画产业不断发展扩大。动画产品、品牌、动画元素等市场化的操作逐渐步入正轨，题材和内容的创作在立意创新上有很大突破，在节目制作上更是追求精品意识，节目画面效果有了很大的提高，不断涌现出更多的动画好作品，得到了市场的肯定。电视系列动画片如《熊出没》《大头儿子和小头爸爸》拉高了电视收视率，在这较好的播出效果背后也有可观的经济收入，为动画再创作提供了必要的经济条件，同时也给更多的动画参与人员增加信心和信念，只要我们能多出精品，能得到市场的肯定，我们动画行业不仅能生存下去，而且我们的创作环境也会越来越好。

目前动画行业发展虽然整体向好，但仍存在行业发展不够均衡，选题、选材不够全面等问题。比如，现在科普、科幻、环保节能等方向的作品还不够，今后要让动画这种喜闻乐见形式能更加百花齐放，在享受动画乐趣的同时发挥其教育、引导作用。未来，在中国视协的有力领导下，卡通艺术专业委员会有信心发挥好这个专业平台作用，认真贯彻落实中央的政策精神，积极增加正确的教育和引导，为行业做好业务服务，在动画人才培养和队伍建设、题材和内容创新等方面，创造更好的创作环境，努力提升动画创作队伍的创作水平，促进更多的精品创作而努力，推动中国动画产业的繁荣和发展。

北京电影学院动画学院院长李剑平表示，经过十年的发展，中国电视动画产业的格局有很大变化，回顾二十多年的创作经验，我深刻体会到：

一是制片出品单位多元化呈现。出现国营单位、民营单位和个人团体共同创作、制作和发行等多元化发展。二是动画作品多元化发展。题材类型更加多样，作品注重反映现实生活和时代精神，同时更加重视动画品牌的培养，网络平台的发展也对中国动画起到了积极促进作用。三是对动画题材加强了顶层设计。国家有关部门对中华文化主题的动漫创

作有明确的规划和激励。

未来,中国电视动画创作要围绕以下方向发展:一是统筹规划、具体部署,需要代表性的单位发挥专业引领作用,进行整体的规划,面对和发动全国影视动画行业;二是结合中国各区域文化的代表性故事,要站在国家的文化高度,全局选择中国的各个省、市、自治区,56个民族的代表性故事题材;三是确立国家质量标准,应该确定电视动画作品的技术质量,明确作品的技术指标;四是培养优秀的主创力量,人才培养至关重要,要吸引更多新生力量加入到这个行列。

二、加强服务意识、深耕精品创作,致力于把优秀中国电视动画片推向世界舞台

腾讯科技(北京)有限公司少儿IP运营中心负责人厍寅斌表示,腾讯视频作为内容平台,坚持以"2035年建成社会主义文化强国"为目标,在少儿内容领域,始终以孩子及家长的观看需求为核心,努力成为用行动践行推动电视动画行业的主力军。主要从以下四方面深耕少儿内容精品:

首先是加强平台对创作者的服务意识,搭建优质的少儿内容创作生态体系,陪伴创作者开拓创新。其中,首次提出"制片医生"的服务理念,以制片人参与到项目制片全流程中,通过大数据了解用户需求,采用"边做边播"的方式,根据用户观看数据紧跟用户需求变化,及时对项目进行"诊断",并为项目原创团队及时提供建议,激发创意灵感,辅助原创团队创造出紧扣时代脉搏、当代孩子真正喜爱的优质作品。在这个体系的支持下,已陆续打造了多部IP作品。

其次是"坚持百花齐放、百家争鸣方针",发挥平台的推荐功能,为孩子们提供"营养均衡的精神食粮"。腾讯视频少儿频道针对不同年龄段孩子与亲子需求推荐不同内容的作品,引导并鼓励用户观看具备优秀精神能量、文化内涵、艺术价值的儿童作品。同时,努力开拓新赛道、细分赛道,鼓励上游内容创作者为用户创作丰富题材的优秀作品。迄今

创投的作品涵盖多种内容形态，不仅有 2D 及 3D 动画片、儿童剧、真人特摄剧、互动视频，还有《故宫里的大怪兽》这样的真人+CG 作品。在题材方面，围绕家庭娱乐、经典重燃、成长冒险、真人时光、寓教于乐、益智陪伴六大维度推出 38 部作品，努力为小观众打造一个多元化、精品化的内容矩阵。

第三是始终坚持弘扬我国优秀传统文化及经典作品中的精神，积极承担发扬"文化自信"的传播责任。博大精深的中华文明是中华民族独特的精神标识，是当代中国文艺的根基，也是文艺创新的宝藏。作为主流舆论的传播阵地之一，始终坚持守正创新，通过对原作的拆解，保留人文精神的精华，在元素造型、道具、场景、节奏、对白等方面结合新时代儿童生活环境与时代特征进行创新改编，借助形式上的创新，让充满中华民族伟大传统的精神传承。同时，也重视正向价值观与传统文化及艺术相融合的创意创新，用更多优秀作品让孩子们走进中华优秀传统文化，增强文化自觉、坚定文化自信。

第四是积极探索少儿内容出海，致力于把优秀少儿自制内容推向世界舞台。始终坚持把目光投向国际，向世界展现承载着中国精神的 IP 形象。一直以来，不断加强与世界各国文学家、艺术家的交流，吸收全球先进制片流程，为中国孩子展现具有国际品质的作品，逐渐形成了"优质内容+国际协作+全球发行"的内容创作及运营思路。

中央广播电视总台视听新媒体中心央视频内容运营二部副主任谢娟认为：回顾电视动画十年发展历程，可以发现随着制作技术和互联网技术的不断发展，媒介深度融合持续赋能中国动画产业的发展，主要体现在以下方面：

一是从看到玩，移动互联网平台成为动画使用首选媒介。在动画媒介形态上，移动互联网平台也为动画短视频的快速呈现提供可能。如今随时随地观看动画剧集、动画电影，玩动画游戏，用动画表情包，已经使得动画成为嵌入人们日常生活的一种话语方式。自 2020 年起，央视频联合总台体育青少节目中心少儿频道每年推出大型新媒体活动，以"融媒"和"爆款"为两个关键点，一方面从深度和广度上加强媒体融合、多屏交互，力求突破青少受众边界，覆盖全龄；另一方面打造更具话题性、互动性、

传播性的爆款产品，让直播更有恒久温度，逐渐形成了规模化、品牌化、社会化效应，在建构动漫文化社区的同时，加强对动漫趣缘群体价值观的引导和规范。

二是出海步伐加快，动画成为文化外交重要载体。从 2012 年开始，中国动漫积极地"走出去""引进来"，学习他国先进的制作技巧和理念，开启了中外合拍之路。动漫，是公认的无国界语言，也是文化外交的重要载体，对传承民族文化、强化对外交流、扩大产业规模具有重要意义。国漫出海，加速了国漫进军全球市场的路径。国内许多动漫平台也通过合拍方式实现跨国联合出品。

三是技术赋能，动漫工业向数字化、虚拟化转型。在提升动画制作效率、节约成本方面，技术的力量开始展现。如"动画自动上色 AI"、通过二维手绘完成人物建模、高清修复技术、静态漫画转视频技术和动作捕捉技术等广泛应用。可以预见，技术的发展，已经并且在未来较长周期内，将成为动漫生产实现工业化跨越发展的主导力量。

四是精品不断，国产动画原创力爆发。虽然相比十年前，国产动画片在数量上有所下降，但是类型逐渐丰富，题材不断创新，质量持续提高，创作投入、制作水平和文化审美均达到新高度，呈现出原创力爆发、精品不断的走势。原创 IP 使得动画具有全产业链运营、轮次运营的价值，是动漫产值特别是下游产业链持续壮大的根本原因。

展望未来十年，中国动画行业将继续以匠心坚守使命，以资源融合力、内容原创力、技术创新力等软硬实力，带动中国动画产业快速发展，建设动漫强国。我们相信，中国动画还将迎来新一轮的增长周期，成为文化强国、文化输出的强劲引擎。

北京华映星球文化发展股份有限公司总导演刘可欣谈到：动画从来不是大产业，但它却是中国文化系统工程的重要组成部分，关乎中国下一代的健康成长。中国电视动画这十年，曾经涌现过《哪吒传奇》《小鲤鱼历险记》和《熊猫和小鼹鼠》等一大批脍炙人口的优秀电视动画。这些优秀的动画作品共同的特点就是心系孩子，以关爱儿童成长为创作核心，从而做出了有感染力、有艺术生命力、经久不衰的好作品。

坚持守正创新，用跟上时代的精品力作开拓文艺新境界。活跃在荧

屏上美好而生动的动画形象连接千千万万中国家庭，陪伴亿万少年健康成长。作为创作第一线的动画人，要一直探索如何在动画艺术与科技创新的过程中守正创新，牢记关爱少年儿童教育成长的初心，培养中国少年坚韧不拔、胸怀辽阔、爱国爱家爱民的时代之魂，推出更多以中国家庭和儿童为中心的高质量精品电视动画作品。

用情用力讲好中国故事，向世界展现可信、可爱、可敬的中国形象。动画形象是承载勤劳、善良、厚德、包容的中华美德漂洋过海走向世界最有力的传播大使。在当今百年变局的机遇和挑战下，我们深知，动画创作人不仅需要肩负文化艺术的创新创造，还要在作品中坚定文化自信，铸就民族之魂，反映时代精神，更要有为中国儿童培根铸魂的特殊责任与担当。

三、坚守中华文化立场、推陈出新，让中华文化在中国电视动画片的行业中绽放出新的时代光彩

中国动漫集团有限公司董事、副总经理陈学会谈到，党的十八大以来，特别是 2014 年习近平总书记在文艺工作座谈会上发表重要讲话以后，越来越多的动漫作品开始从社会主义先进文化、革命文化、中华优秀传统文化中取材，中华优秀传统文化正在成为中国动漫创作的根与魂，对中华优秀传统文化的创造性转化和创新性发展，也正在成为中国动漫作品的形与神。十年来，中国动漫产业取得了较大的辉煌成就。

一是中华优秀传统文化动漫作品既产生了高原也诞生了高峰。近年来，国产动漫领域涌现出《大鱼海棠》《白蛇缘起》《大禹治水》《中国唱诗班》《水漫金山》《姜子牙》等众多传统文化题材的优秀动漫作品。据统计，我国每年约有近 200 部作品获得各级政府部门及有关机构的推优评奖，其中 40% 以上与传统文化相关，形成了高原之势。这当中更是孕育出《西游记之大圣归来》《哪吒之魔童降世》这样兼具内容创新力和市场引领力的高峰作品。

二是优秀传统文化动漫作品形成了国风的新审美。这十年间，一批

以中国历史文化体系为背景，以中式建筑、服装、道具等传统文化元素为符号，以东方人面庞为角色特征的国风动画作品在市场上脱颖而出，形成了区分于日美风格以外的另一种中国观众普遍喜爱的审美取向，为国产动画继承和发展"中国学派"，拓展民族性表达方式，提供了时尚而国际化的创新方案。五千年不间断的中华文化就是文化自信的基石，是提升国家文化软实力，是中华文化走向国际、影响世界的坚强力量。嵌入和承载优秀文化元素的动漫作品是新媒体、互联网传播快捷、广泛、高效的新需求、新标准。

三是优秀传统文化动漫作品逐渐向全媒体、全年龄、全领域深入发展。在电影、电视、网络、移动终端动画作品传播媒介上，呈现出越来越多优秀传统文化主题动画的亮丽风采。低幼、儿童、青年、成人等不同受众对象的作品中，传统文化主题动画蓬勃涌现。动画从传统文化中取材，也从以往单纯的改编古典名著、神话故事，向更全面、更广泛的涉猎转变。中国功夫、中国饮食、中国建筑、古代名人、地名文化、文物非遗、诗词歌赋、中医药等等文化元素与动漫相结合，创作很多好的作品，有效地弘扬和传播了中华文化。一些企业尝试"山海经宇宙""中国神话宇宙"等系列项目，期待形成有影响力的中国内容矩阵。

四是优秀传统文化动漫作品的市场表现提振信心，实现了社会效益和经济效益统一发展。2019年，《哪吒之魔童降世》票房超过50亿元，极大提振了市场对国产动画电影的信心。将传统文化巧妙融入其中的《罗小黑战记》在日本票房超过5.6亿日元，创造了中国动画电影海外发行的票房纪录，说明传统文化题材的动画在海外是有市场有影响力的。据统计，2021年，传统文化主题动画电影在国产动画电影中的数量占比约为22.2%，票房占比却高达56.3%。这证明，传统文化是最受市场欢迎的动画题材之一，把传统文化主题动画做好，不仅能有良好的社会效益，更能带来显著的经济效益。

五是动漫产业高质量发展任重道远，需要理论、机制、技术、艺术、市场创新，需要政府精准扶持。坚持文化自信，强化理论创新，突出解决影响动漫以及文化产业发展的体制机制、市场运营、资本、管理等一系列理论问题。坚持以人民为中心的创作理念，挖掘传统文化精髓、人

民生活华彩，生产适应时代需求的文化精品，服务国家发展战略、促进人类文明进步。坚持文化具有的科学支撑力、科技融合力、技术应用力，发挥好新技术、新媒体对于文艺创作和文化传播的重要作用。坚持只有承载优秀文化基因、元素、符号的文艺作品和文化产品的正确理念，才能有效弘扬和传播正能量及核心价值观。坚持人才优先，精品至上战略，集中各方资源培养保护核心人才、大师级人才。坚持遵循文化的公共属性和市场属性的双重规律的统一性，才能更好实现文化产业健康高质量发展，才能取得社会效益和经济效益协同发展效益。

中国传媒大学动画与数字艺术学院院长黄心渊认为： 党的十八大以来，中国动画创作了一大批优秀作品。

一是近十年来，围绕党和国家大活动、重大主题，创作成果丰硕。党的十八大以来，电视动画工作者与党同心同德、与人民同向同行，围绕党和国家重大活动、重大主题，真情倾听时代发展的铿锵足音，生动讴歌改革创新的火热实践，创作成果丰硕。

二是中国动画片取材中国特色传统IP，赓续"中国学派"动画创作理念。讲话指出，"博大精深的中华文明是中华民族独特的精神标识，是当代中国文艺的根基，也是文艺创新的宝藏"。回顾国产动画的发展历程，当时的主流作品在题材上往往基于神话传说、寓言故事、文化典故等传统资源。传统IP是在长期的社会实践中形成的文化精粹，反映了中国人的精神面貌、行为方式，具有无可比拟的影响力。

三是立足中华优秀传统文化和时代精神，强化内容价值引领。讲话指出，"文化是民族的精神命脉，文艺是时代的号角"。在国家整体文化价值导向指引下，党的十八大以来国产电视动画普遍将传统文化与时代精神融入创作当中，为新时代少年儿童成长提供价值引领、精神滋养。

四是电视动画创作的技术水平显著提高，表现形式有所创新。《小凉帽之白鹭归来》《巨兵长城传》等一系列电脑三维动画已呈现出较高品质。在制作技术上，通过与早期国产三维动画进行比较可以明显看出，十年来国产三维电视动画的建模、渲染、灯光、动力学与粒子效果都等方面都更加精进，游戏引擎渲染等技术应用也更加普遍。

五是中国电视动画要继续打造融通中外的叙事体系。中国作为高语

境文化国家在国际传播中处于相对不利的处境，中华文化博大精深的思想内涵常凝结于短小精悍的表述中，不具备文化背景的人往往难以理解。如何在故事中将意味深长、含蓄蕴藉的中国文化进行国际化、立体化阐释，将是中国电视动画需要深入研究的地方。

六是持续加快构建电视动画的中国话语体系，以中国话语讲述中国故事，进一步推动中国动画作品"走出去"。早期剪纸动画、偶动画等颇具中国气质和美感的形式未能得到较好地传承和表现，虽然有《百鸟朝凤》《毛毛镇》等作品的探索，但目前国产电视动画的艺术表现仍略显单一。电视动画应秉持艺术为体，技术为用。体用关系上的错位，导致了中国电视动画具有同质化倾向。目前国产电视动画在技术使用层面已经走在世界前列，如何运用先进的电脑制作技术在"中国学派"动画的基础上进行艺术探索和话语创新，把中华美学精神和当代审美追求结合起来，将是今后的重要任务。

央视动漫集团副总经理曾伟京表示，随着国家持续对原创动漫行业的扶持和关注，国产原创动画这十年，在版权保护、政策支持、国漫兴起、产业赋能等方面都迎来了历史发展的最好时机。进入融媒体时代后，随着分发和传播方式的巨大改变，电视动画也不再是简单的单一作品，而是整个动漫产业品牌化链条中的重要一环。

央视动漫集团作为拥有近40年动画创制作经验的国家队，始终坚持原创精品的创作理念，实施了国民亲子动画品牌"大头+"和国际品牌"熊猫+"的两大品牌，还派生出了国内首部女童品牌《棉花糖和云朵妈妈》系列。目前，熊猫系列已发行到50多个国家地区的主流电视台和频道，而且每一部都取得了国际社会的广泛关注和高度评价。真正做到了中国作品走出去，以我为主、兼收并蓄，提高了国家的文化软实力。

在这两大品牌战略双轮驱动下，在持续孵化优质原创IP的同时，也从来没忘记自己的主流媒体的社会价值和责任感。我们一直遵循着习近平总书记提到的"坚持守正创新，用跟上时代的精品力作开拓文艺新境界"，由此创作了一系列主题主线的作品。如，为庆祝建党百年和总台体育少儿频道出品的重点作品《林海雪原》第一次以动画的形式出现，让邵剑波和杨子荣这些英雄人物用新时代的动画语言重新演绎出来，将

红色经典的英雄形象,以孩子们爱看和接受的方式传达出来,得到各领域观众的广泛好评。

在传统文化题材方面,创作了大量的精品力作。将经典神话故事进行现代演绎,从庞大的中国古神话体系中遴选出"盘古开天""女娲补天""夸父追日""燧人取火""大禹治水"等最经典的13个故事推出了26集系列片《中国神话故事》。为还原传统神话的本来面貌,呈现原汁原味的经典神话,以中国古代神话的源头之作《山海经》为底本,参考《尚书》《诗经》《庄子》《楚辞》《淮南子》等著作中有关中国古代神话传说或片段的记载,形成故事的主体架构。整个创作上也是立足时代、传承经典,让青少年感受中国神话跨越时空的永恒魅力。

为了顺应融媒体的发展,在短视频的创作上也在尝试创作上的新方式。开拓探索了不同的短视频创作模式,兼顾大小屏播放方式,快捷有效触达受众,实现更多元的变现路径。脱离了为了创作而创作的做法,更接近产业也更接近品牌传播的本质。

未来,在实施优质IP的全产业链布局方面,我们会与国内外各行业、各领军企业跨界合作,开发新产品,拓展新渠道,探索新业态,创作更多更好的动画精品力作,向党的二十大胜利召开献礼。

中国电视动画十年回眸

马 黎

国家广播电视总局宣传司原司长、中国动画学会会长

党的十八大以来，以习近平同志为核心的党中央把文化建设、文艺工作摆在党和国家事业重要位置，习近平总书记发表了一系列关于文艺工作的重要讲话，做出了一系列重要指示批示，深刻回答事关社会主义文艺事业发展的方向性、根本性、战略性重大问题，推动中国特色社会主义文艺发展开启了崭新局面。动画艺术是深受人民群众喜爱的文艺形式、文化事业产业的重要组成部分，十年来，在政府主管部门和业界的持续努力下，我国动画行业以习近平新时代中国特色社会主义思想为指导，以社会主义核心价值观为引领，紧紧围绕创作生产优秀作品这一中心环节，守正创新，全面发力，形成规模化与精品化并驾齐驱、事业产业协调发展的良好势头，在动画大国迈向动画强国的征途上迈出坚实有力的步伐。

一、基础夯实，发展态势持续向好

动画艺术的发展对扩大优质文化产品供给、满足人民文

化需求、增强人民精神力量具有重要意义，对提升公共文化服务水平、健全现代文化产业体系、提高国家文化软实力具有重要价值，特别是对少年儿童健康成长具有重要的培育和引领作用。中国电视动画经过持续努力，已经打下了实现高质量发展的良好基础，主要表现在以下几个方面：

一是国家扶持力度不断加大，政策环境持续向好。作为重要的政府主管部门，国家广电总局先后制订出台了《关于发展我国影视动画产业的若干意见》《关于进一步加强和改进电视动画片创作和播出工作的通知》等一系列文件，激励更多优秀动画作品的创作与播出。国家广电总局十多年来持之以恒开展"优秀国产动画及创作人才扶持项目"，投入专项资金，开展季度推优、年度评优，对优秀国产动画作品、人才、制作机构、播出机构持续进行扶持、引导和鼓励。近年来，总局加大了对主题主线、社会主义核心价值观、中华优秀传统文化等重点题材动画的创作引导扶持，先后启动实施了新时代精品工程、中国经典民间故事动漫创作工程、社会主义核心价值观动画短片创作扶持活动等，建立了从总局到省局、自上而下、环环相扣的精品创作扶持引导机制。国产动画从题材规划、创作生产到发行播出、交易流通等各方面，都得到了政策和资金的有力支持。

二是动画生产繁荣向好，创作能力不断增强。十年来，国产动画创作持续兴旺，规模稳步提升。十三五期间，全国共制作电视动画片50.1万分钟，播出时长191.18小时，较上一个五年增长了28.1%；电视动画国内投资额从2016年的11.94亿元增长到2020年的16.24亿元，增长36%。国产动画片在传承弘扬中华优秀传统文化、彰显中国文化印记、凸显时代精神以及技术创新和新技术应用等方面都实现了新的发展，其思想性、艺术性、观赏性提升，精品力作不断涌现，深受观众的喜爱。2020年，全年新投入生产的电视动画片数量达到572部、15.5万分钟；发行总量达到374部、11.7万分钟，同比增长23.4%。2021年，受新冠肺炎疫情影响，数量有所下降，但发行总量仍达到332部、7.99万分钟。

三是播出平台持续扩展，市场需求更加旺盛。在国家广电总局鼓励国产动画片播出等政策激励和作品质量不断提升的推动下，近年来国内动画片播出市场繁荣。目前，除六个少儿动画专业上星频道外，全国32

家省级卫视频道以及 29 个地面少儿频道都有相应时段播出电视动画片。据中国视听大数据统计，目前全国省级卫视频道每年播出动画片 36 万分钟左右，日收视时长达 14.4 分钟，仅次于电视剧、新闻和综艺节目；特别是在寒暑假期间，电视动画片播出量增长达 30%。与此同时，网络平台动画片播出量也在快速增长，学习强国、央视频、芒果 TV、爱奇艺、腾讯视频、优酷、哔哩哔哩等综合视频网站都设有少儿或动漫版块，提供丰富多彩的动画内容，并积极参与动画创作投资。此外，抖音、快手、西瓜视频等中短视频平台也逐渐成为动画作品特别是竖屏动画的传播载体。总之，动画片播出平台日益多元，市场需求更加旺盛。

四是市场主体快速发展，产业流通更加活跃。 经过长期发展，目前全国具有动画制作资质的机构达 4.7 万多家，动画产业基地 25 个、教学研究基地 8 个。国产动画企业成长迅速，涌现出央视动漫、华强方特、奥飞、华侨城、中南卡通等一批具有自主品牌和较强运营能力的企业。一批优秀国产 IP，如"大头儿子和小头爸爸""小鸡彩虹"等，在品牌运营、衍生品开发等方面深入拓展，逐渐形成良好的品牌效应和市场效益，为动画企业打造核心竞争力、实现可持续发展提供了良好样板。近年来，国内动画交流交易活跃，形成了中国国际动漫节、中国国际影视动漫版权保护和贸易博览会、中国国际动漫创意产业交易会、南京（国际）动漫创投大会等一批具有较强影响力的动画展示交易平台。据统计，2021 年第十七届杭州动漫节吸引了 56 个国家和地区的 335 家中外企业 4031 名参展商，约 1300 万人次参加线下活动，开展一对一洽谈 1646 场，现场签约金额超过 4.8 亿元。2021 年上半年，杭州文化产业实现增加值 1225 亿元，同比增长 9.7%，占 GDP14.2%；全市动漫游戏实现产值 160.7 亿元，上缴税金 5.6 亿元，生产动画作品 1967 集，时长 14985 分钟；立项动画电影 7 部，创作漫画作品 80 部，发行 19.9 万册。南京动漫创投大会举办三届以来，已吸引上百家海内外动漫创意研发机构、播出平台、版权交易与发行机构、行业协会及学术研究、创投机构、动漫衍生产业链机构参加。首届北京动画周于 2022 年 8 月举办，进一步助推、提升动画行业聚集度，扩大行业影响力。

五是高等教育助力动画发展，行业人才吸纳能力日益增强。 伴随高

等学校新文科建设工作的不断加强,中国传媒大学、北京电影学院分别自 2000 年、2001 年开办动画专业,成立动画学院,一批具有综合素养的动画专业人才源源不断进入动画行业,从而为中国动画行业发展注入新的活力。总局还在全国设立了中国传媒大学、北京电影学院、吉林动画学院等 8 个教学研究基地,推动影视动画高层次专门人才的培养。据不完全统计,目前全国有 300 余所大学院校设有动画专业,在校学生 8 万余人,全国一流动画专业 36 个,一流数字媒体艺术专业 15 个,一流数字媒体技术专业 14 个。这些高等院校基地的人才培养无疑为动画产业发展打下了坚实的基础。据统计,中国动画从者在 2012 年至 2020 年间增长较快,从 18 万人增加至 30 万人。

二、紧扣时代主题,主旋律动画创作温暖人心

习近平总书记指出:文化是民族的精神命脉,文艺是时代的号角;任何一个时代的经典文艺作品,都是那个时代社会生活和精神的写照,都具有那个时代的烙印和特征。新时代、新征程是当代中国文艺的历史方位,动画创作与其他文艺创作一样,只有坚持社会主义先进文化前进方向,紧扣时代主题,才能打造出接地气、冒热气、有温度的优秀作品。

十年来,涌现出一大批聚焦时代主题、中国特色鲜明、艺术水准上乘、深受孩子们喜爱的优秀作品。《大头儿子和小头爸爸》《23 号牛乃唐》《梦娃》《在那遥远的地方》《天天成长记》《幸福路上》《下姜村的绿水青山梦》《大王日记》《石山石猴石娃子》《冰雪冬奥村》《毛毛镇之冰雪加油队》《冰球旋风》等等,这些作品以小切口展现大主题,小人物折射大时代,小故事讲述大道理,生动描绘新时代新征程的恢弘气象,反映新时代奋斗过程中人民群众的获得感、幸福感。如《幸福路上》通过五个单元剧的形式,讲述了沙漠治理、乡村校车、支教老师、电商直播等具有真实事件背景的脱贫攻坚故事;《林海雪原》以家喻户晓的同名小说为蓝本,以动画形式,艺术再现红色经典,讲述难忘战争岁月,礼赞革命英雄对党忠诚、不畏牺牲的坚定信念和崇高信仰;《大王日记》

立意新颖,以乡村小学橘猫"大王"的视角,见证了乡村支教老师小王在支教过程中遇到的种种挑战和所做出的努力,通过"大王"、小王的碰撞磨合,折射出扶贫先扶智的深刻内涵,故事鲜活,趣味盎然。《23号牛乃唐》聚焦教育和亲子关系,讲述了一个有不少奇思妙想的三年级女孩牛乃唐和她望女成凤的父母以爱坚守、静待花开的故事,作品彰显了自信、乐观、善良,让小朋友共享纯真、感受快乐,让大朋友回味童真、深入思考;《冰球旋风》生动刻画冰球少年蓬勃向上的精神风貌,同时展现"双奥之城"北京的现代化发展成果与历史文化底蕴,冰雪题材动画片的创作播出,为北京冬奥宣传营造出浓浓的氛围。据"中国视听大数据"统计,近年来,国家广电总局推荐展播的主旋律动画作品深受欢迎,收视率普遍提高10%以上。

特别值得一提的是,动画创作者们始终保持中国文艺对时代的高度关注、与时代同频共振的优良传统。新冠肺炎疫情发生后,动画创作应时而动,推出《逆行者》《致奋斗的中国人》《天使的眼睛》《跟着啦啦学防护》《防疫我最棒》《洗手歌》《中国感冒了》等一批作品,及时有效传播疫情科学防控知识,生动表现一线医务工作者、共产党员同时间赛跑、与疫情较量、顽强拼搏、日夜奋战的感人事迹,展现了他们义无反顾、勇往直前的崇高精神,极大地激励了广大青少年,激发出"众志成城共同战疫"的强大精神力量。

从2015年起,国家广电总局联合教育部高等学校动画、数字媒体专业教学指导委员会共同组织了五届"社会主义核心价值观动画短片扶持创作活动"。这一活动引导全国高校动画专业师生在学习实践中践行社会主义核心价值观,创作推出了400个优秀创意、135部优秀作品,不仅深受欢迎,还形成了"作品思政"的新模式。这些优秀作品中,既有讲述亲情故事的《父与女》《父亲》《爷爷的故事》《福利院的超级奶爸》,又有展示家国情怀的《民族大团结》《民族大团结,汇成中国结》《家·国》《我的祖国我的梦》《屠呦呦炼成记》《少年叶剑英》;既有表现传统节日的《回家过年》《乡途》《团圆》《良宵》,又有展现普通百姓生活图景的《万家灯火》《6分30秒》等。

三、坚定文化自信，传统文化题材动画创作成果丰硕

习近平总书记指出，中华优秀传统文化是我们最深厚的文化软实力，也是中国特色社会主义植根的文化沃土。悠久灿烂、博大精深的中华文明是中华民族独特的精神标识，是当代中国文艺的根基，是文艺创新的宝藏，也是我国动画创作的题材富矿。十年来，国产动画坚定文化自信，扎根中华文化沃土，不断推出彰显鲜明中国特色、中国风格、中国气派的作品。这些作品融合时代特征，兼具传统文化与现代文明，并打通国际市场，助力中国文化走出去。

2017年，中办、国办印发《关于实施中华优秀传统文化传承发展的意见》，"中国经典民间故事动漫创作工程"作为中华优秀传统文化传承发展工程的子工程之一，由国家广播电视总局牵头组织实施。2021年，"中国经典民间故事动漫创作工程"纳入中华优秀传统文化传承发展"十四五"重点项目规划，在"十四五"期间将深入推进。近五年来，"中国经典民间故事动漫创作工程"持续深入实施，推出了《大禹治水》《愚公移山》《百鸟朝凤》《女娲补天》《中国神话故事》《八仙过海》《故事奶奶》等一批优秀国产电视动画作品。这些作品一方面注重从神话传说、民间故事、古典名著等传统文本中甄选题材，另一方面在立意构思上也注重挖掘中华传统文化中所蕴藏的精神内涵和思想理念。如4K高清电视动画片《大禹治水》，从《山海经》等上古奇志或民间传奇中汲取创作灵感，多次修改剧本，精心打磨，提升故事性、艺术性，2019年获得"五个一"工程奖，并成功登陆美国尼克少儿频道等海外平台播出。《中国神话故事》将经典神话故事进行现代演绎，以中国古代神话的源头之作《山海经》为底本，参考《尚书》《诗经》《庄子》《楚辞》《淮南子》等著作，从庞大的中国古神话体系中遴选出"盘古开天""女娲补天""夸父追日""燧人取火""大禹治水"等最为经典的13个小故事形成故事主体架构，将"坚韧不拔、执着追梦"的精神内核贯穿全片；制作上，则以散点透视、青绿山水等中国画的绘画特点展现中国传统审美意蕴，词曲也紧扣主题，将国风元素与童声演唱有机结合，传达出"天地和谐共生""万物轮转不息"的深刻意蕴。这些作品植根中华优秀传统文化，

将民族气质与时代精神紧密结合，既具有鲜明的民族特色和丰富的文化底蕴，又符合当下观众审美趣味，是国产电视动画自觉弘扬民族精神、传承文化基因的优秀范例。

四、踔厉奋发，用更多精品力作奉献人民

十年来的国产电视动画发展，奉献出一批弘扬中华优秀传统文化、彰显时代精神、引发观众强烈共鸣的优秀作品，体现了中国动画人的理想追求和艺术进步。同时，我们也清醒地认识到国产动画整体发展水平与人民期待、时代要求及国际先进水平相比仍存在不小差距。面向未来，国产动画还是要紧紧抓住创作生产优秀作品这一中心环节，开拓视野，找准选题，讲好故事，源源不断地推出反映时代之变、中国之进的优秀作品，用精品奉献时代、奉献人民。

一要强化价值引领，做有理想有品质的中国动画。要立足"新时代、新征程"的历史方位，弘扬中国精神、凝聚中国力量。动画创作不能在市场经济大潮中迷失方向，要始终坚持正确的政治方向、价值导向、审美取向，积极弘扬社会主义核心价值观，尤其是面向青少年的作品，绝不能以牺牲社会效益为代价来获取经济效益。

讲故事、塑形象是动画的特长。要善于用讲故事的方式，找准社会主义核心价值观与人们思想道德情感的契合点，用中华传统文化的精髓滋养人，用中国当代精神激励人，用身边事教育身边人，用小故事阐发大道理，做到深入浅出、情理交融、春风化雨、润物无声；要用栩栩如生的作品形象告诉人们什么是应该肯定和赞扬的，什么是必须反对和否定的，引导人们辨别什么是真善美，什么是假恶丑，激发每个人心底蕴藏的善良道德意愿、道德情感，最大限度地唱响正气歌，使社会主义核心价值观真正成为人们心灵的罗盘，成为人们情感的寄托。

二要聚焦主题主线，做可凝心聚力的中国动画。动画创作需要树立大历史观、大时代观，把握民族复兴的时代主题，把反映新时代新征程作为重中之重。我们有五千年博大精深的优秀传统文化，有960万平方

公里辽阔瑰丽的自然景观,有56个民族绚丽多彩的社会生活,有中国共产党100年带领中国人民反侵略反压迫的伟大征程、70多年新中国建设历程和40多年改革开放的伟大实践,特别是党的十八大以来,以习近平同志为核心的党中央,团结带领全党全国各族人民,为实现"两个一百年"奋斗目标和中华民族伟大复兴中国梦而奋斗的历程。这一切,都是动画创作取之不尽、用之不竭的源泉。我们的动画创作应当紧跟时代步伐,从伟大时代的脉搏中感悟艺术的律动节奏,从时代之变、中国之进、人民之呼中提炼主题、萃取题材。

三要深耕原创打造精品,做可传世的中国动画。习近平总书记指出,衡量一个时代的文艺成就最终要看作品。而创新是文艺作品的生命,要把创新精神贯穿文艺创作全过程,增强文艺原创能力,赋予作品与众不同的艺术魅力,体现作品卓然不凡的艺术价值,使作品"有正能量、有感染力,能够温润心灵、启迪心智,传得开、留得下,为人民群众所喜爱",成为经典之作。要不断开掘和利用独特资源,不断推出新的创意构思、新的题材内容、新的表现手法,讲述别具一格的故事,别具匠心地塑造形象、刻画人物。要大力推动观念、内容、形式、手段创新,提高艺术创造力和表现力,推出更多具有原创价值、具有自主知识产权、具有核心竞争力的动画作品和动画品牌,做到人无我有,人有我优,避免跟风克隆与同质化倾向。

四要加强国际合作,做提升文化软实力的中国动画。动画作为一种独特的文艺形式,其在推动中国文化走出去、促进中外文化交流中具有不可替代的作用。动画行业应当自觉以提升中华文化国际影响力为己任,坚定文化自信,积极开展国际合作,进一步推动中国动画作品、动画形象走向世界,讲好中国故事,努力把中国动画打造成展示丰富多彩、生动立体中国形象的闪亮名片。

国产电视动画这十年

贾秀清
　　中国传媒大学动画与数字艺术学院教授

王　臻
　　中国传媒大学动画与数字艺术学院2020级硕士研究生

　　2012年至2022年，在电视艺术蓬勃发展的这十年中，国产电视动画在创作规模与质量上，走出了数量有序增长、质量稳步提升的新路径；在政策引导上，以稳定长效的机制体现时代眼光，引领未来航向；在作品呈现上，以鲜明的风格、优质的作品面向世界讲好中国故事；在价值引领上，立足时代潮头，赓续中华优秀传统文化，阐扬中国美学；在产业发展上，打造IP，不断突破定势思维。其特点与成果，具体来看主要体出现在以下几方面。

一、质量并行显活力

　　质与量，是国产电视动画大厦筑稳筑高的筋骨框架。在经历新世纪初产能的盲目井喷后，国产电视动画在政策、市场等各方合力作用下调正航向再出发，近十年来逐步迈向质

与量并行发展的新阶段，创作规模有序扩大，作品质量大幅提升。

（一）创作规模合理递增

从 2012 年至 2021 年，国产电视动画备案数量总体呈现 V 字形波动趋势，可以分为 2012 年至 2017 年以及 2018 年至 2021 年两个阶段。

2012 年至 2017 年，国产电视动画备案数量急速下跌，相较于 2012 年的 580 部，2017 年动画备案数量下降 40%，为 350 部。这种变化来自国产电视动画转型的阵痛。新世纪初，国家各级政府与行业主管部门对动画创作给予了包括生产、播出、人才等各环节的倾斜支持，刺激电视动画产能爆发增长。然而，产能井喷的表象背后是粗制滥造、抄袭模仿的弊端频现。进入"十三五"时期后，国家将行业扶持政策转向支持原创精品，国产电视动画也逐步排出水分，出现了新的转型发展态势。

2017 年后，经过五年的生产结构调整与市场行为规范，电视动画领域劣币驱逐良币的现象得到有效治理，加上国家对文化产业的扶持和动画市场活力的激发，国产电视动画开始了久违的产能增长与规模扩张。2018 年至 2021 年，国产电视动画备案数量分别为 439 部、472 部、571 部、536 部，呈现线性增长趋势。2021 年虽然由于新冠疫情影响备案数量回落，但电视动画的创作热情与增长势头并没有减弱。可以预见，未来国产电视动画还将乘着质量数量双线发展的东风继续发展提升，推动我国向动画强国迈进。

（二）创作质量全面提升

十年来国产电视动画经历市场淬炼，制作水平不断提高、原创能力大幅增强，高质量发展成为国产电视动画发展新常态。

从制作水平上看，当前国产电视动画一方面在三维建模、场景渲染等技术硬指标上愈发精进，另一方面在美术设计、造型动作等艺术软实力上不断突破。央视动画的《百鸟朝凤》系列动画融入水墨、秦腔、皮影等传统中国艺术元素，美学探索更加精进。经过十年的发展，国产电

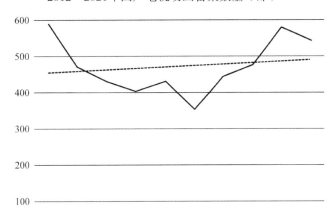

数据来源：国家广播电视总局网站各月份全国国产电视动画片制作备案公示、国家广播电视总局网站各年度全国国产电视动画片制作发行情况通告，参见 http://www.nrta.gov.cn.

视动画已经摆脱新世纪初画面粗劣、过度模仿的窘境，呈现出追求精品化发展的势头。

从原创能力上看，十年来原创电视动画故事、作品、IP持续涌现，成为国产电视动画独立自主发展的源头活水。当下国产电视动画基本抛弃对日美动画风格的追随，走出了自己的原创道路，《京剧猫》《灵草小战士》等一系列深耕中华优秀文化的动画佳作陆续出圈，打响了原创国产动画IP的名气。

从影响力上看，如今的国产电视动画不仅成为引领社会潮流、弘扬价值观念的重要力量，更成为在海外添彩中国动画品牌的一抹亮色。目前，国产电视动画已经出口至亚欧、南北美等，中外合资、联合制作等商业模式与国际展会、动画演出等文化活动已经形成组合拳，将中国电视动画影响力扩至全球。

综上，国产电视动画规模和质量的同步提升已经取得了可喜成果，为我国动画事业稳步发展打下了扎实基础。未来，质与量双重养分还将继续滋养电视动画大树，助力我国文化事业枝繁叶茂。

二、政策稳定可持续

十年来，我国动画政策实事求是，立足实际不断调适，逐渐摸索出一条顺应时代潮流、符合本国国情的特色道路，取得了一系列引人瞩目的成就。

（一）明确发展思路，树立时代目标

从"十二五""十三五"到"十四五"，这十年我国从动画大国到动画强国的整体发展思路越益明确，高质量发展成为动画创作的时代新要求。2012年，文化部出台的《"十二五"时期国家动漫产业发展规划》为动画产业的发展指明了新方向。《规划》明确了新阶段我国从动画大国向动画强国跨越式发展的目标，指出国产动漫创意、研发、制作能力的重要性。《规划》根除了我国电视动画以往求量不求质的顽疾，为电视动画高质量发展确立了政策基础。《规划》部署后，各级地方政府纷纷响应号召推出新动画政策，一大批依靠政府补贴的低水平动画企业被淘汰。这次"换血"作为动画行业的一次大手术，有效解决了劣币驱逐良币问题，提升了动画行业的自我造血能力，促进了动画产业的可持续发展。

（二）坚持精品导向，优化创作环境

这十年，我国动画政策风向由帮扶转向引领和规范，政策力量逐步集中到打造兼具中华文化内涵和大众审美趣味的佳作上。2013年，中共中央办公厅印发了《关于培育和践行社会主义核心价值观的意见》；2014年，文化部启动"弘扬社会主义核心价值观动漫扶持计划"，引导中国动画驶向讲好中国故事的独立航道。2013年，国家新闻出版广电总局发布《关于进一步加强国产电视动画片内容审查的紧急通知》，加强了对国产电视动画内容的审核与把关，肃清了电视动画创作领域的不良风气。可以看到，在国内动画产业羽翼初丰后，国家选择以产业内部的

社会资本与市场需求等要素自主驱动动画产业迭代升级,在外部政策上开始注重内容规范和创作引导,内外合力推动中国电视动画向精品化、可持续方向发展。

（三）紧跟时代脚步,助力产业升级

大力引导电视动画升级转型和生态重构,积极推动电视动画产业链与价值链延伸是这十年我国电视动画政策给出的新命题。2014年后,我国移动互联网进入全面发展阶段,电视动画也迎来了数字化升级转型的新机遇。动画政策与时俱进,领航电视动画与互联网的创新融合发展。2017年文化部出台《文化部关于"十三五"时期文化发展改革规划》,提出加快发展动漫等新型文化产业,推动移动终端动漫标准制定和推广,推动"互联网+"对传统文化产业领域的整合。2021年文化部在《"十四五"文化产业发展规划》中提出要促进动漫"全产业链"和"全年龄段"发展,延伸动漫产业链和价值链。上述政策促进了电视动画在互联网和媒介融合浪潮下的重构升级,助力电视动画弄潮时代浪头。

这十年,在国家政策引导下,电视动画从计划经济时代转向市场化改革发展过程中不可避免的诸多问题得到有效解决,其创作生态更加健康、生产结构更加合理、产业形态更加丰富。未来,在国家宏观政策调控下,电视动画将持续保持创作活力,为中国动画走出去贡献力量。

三、价值引领出精品

在我国从动画大国向动画强国跨越的时代背景下,以价值引领打造精品成为贯穿国产电视动画作品十年发展过程的主题主线。十年来,国家开展了"原动力"中国原创动漫出版扶持工程、中国经典民间故事动漫创作工程等一系列项目,扶持了一大批优秀作品和创作团队。评优活动与中国国际动漫艺术周等动漫盛会也推优了许多佳作。国家广播电视总局以季度为单位开展优秀动画评选,实现了选精推优的常态化。目前,

以价值引领促进精品孵化，以精品打造传播核心价值的优良风气已经生根发芽，"中国化"和"匠心化"成为国产电视动画的两大特征。

（一）传统文化与时代内容共塑中国精神

贯穿于中华民族五千年发展历程中的民族精神和蕴藏在社会主义建设伟大工程中的时代精神，是中国精神的要义，更是中国动画自发进步、立足世界的灵魂所在。党的十八大以来，得益于国家政策的引导和创作者们的自觉，"讲好中国故事"成为引领国产电视动画创作的一面旗帜。《我们的接力跑》以人物故事勾勒出我国改革开放40年来天翻地覆的宏伟图景，展现了主题主线作品的活力潜能。可以说，国产电视动画十年来通过再敲民族之门、重返"中国学派"之路的艰辛旅程，开辟出一条独具特色的发展道路。

（二）细分创作与细节打磨成就匠心精神

这十年，国产电视动画经历了从粗放生长到精耕细作的巨大转变。驰骋于精品化道路上，细分创作和细节打磨是国产电视动画质量提升的重要方式。

细分创作是对国产电视动画创作赛道细分、领域深耕的概括。面向少儿的童话故事向来是电视动画生产的主体，而随着动画生产科学性系统性进步，针对不同受众群体的垂直领域动画内容生产开始成为主流。当下，国产电视动画既有如《熊熊乐园》等适合学龄前儿童观看的启蒙动画，也有如《林海雪原》等面向青少年和全年龄观众的正剧动画，细分创作成电视动画供给端的大突破。

细节打磨是对国产电视动画尊重创作规律、着力挖掘精神内涵、创新表现形式与风格的凝练。以学龄前电视动画为例，过去此类动画大多只是将成人叙事在语言和逻辑上降级，没有抓住儿童心理特征，导致动画内容与儿童接受规律脱节。而2017年的《洛宝贝》将电视动画创作与儿童心理学紧密结合，以儿童本位打磨细节，成就了动画佳作。得益

于动画创作的细节打磨,国产电视动画竞争力节节攀升,发展道路不断拓宽。

可以看到,在自上而下的价值引领和和自下而上的创作自觉双向努力下,精品创作已经并将继续成为国产电视动画擦亮品牌、跨越迈步的根底,电视动画佳作将在围绕主题主线、打响中国动画知名度上发光发热。

四、创新发展有内涵

创新发展是这十年国产电视动画进步的关键词。十年来,国产电视动画的题材结构更加科学合理,动画形式不断推陈出新,内容创作越发成熟精彩,IP打造紧跟时代步伐,各方成果显著,高质量发展的道路可谓越走越宽。

(一)题材分布更加均衡

这十年,国产电视动画创作题材在维持"两超多强"局面的同时,题材比例更加均衡,题材结构不断优化,"百花齐放"局面呼之欲出。

首先,童话题材稳中有退。从2012年到2017年,童话题材始终保持着五成左右的绝对占有率,但从2018年开始,童话题材开始逐步收缩,到2021年占比已不足40%。这说明童话类型的需求趋于饱和,开始自发性调整,也反映出动画创作的全年龄化趋势,更多样的动画精品开始崭露头角。其次,教育题材曲折前进。虽然从2012年到2017年教育题材略显弱势,但在2018年后教育题材迅速回暖,占比一度超过了30%。近年来,教育动画在跨领域合作上不断探索,动画内容与教育产品布局教育品牌等商业模式愈发成熟,促使其成为新的创作热点。再次,科幻题材开始崛起。2012年至今,科幻题材整体稳定增长,2021年占比达到12%,相较于2012年增长了3倍。人工智能、虚拟现实等技术的落地转化为科幻动画提供了土壤。作为备受青年群体青睐的题材,科幻的升温不仅是大环境的"天时",更是创作者在青年方向上探索的"人和",

是国产电视动画发展全年龄受众的生动实践。

可以看到，这十年中，稳中求新是我国电视动画题材发展的主基调。国产电视动画题材分布更加均衡，结构比例更加合理，多题材有序发展，呈现出欣欣向荣的生长态势。

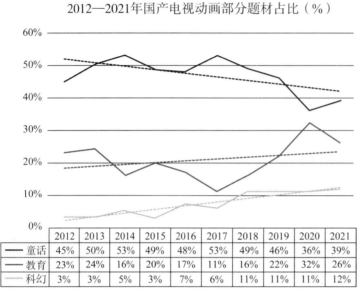

数据来源：国家广播电视总局网站各月份全国国产电视动画片制作备案公示、国家广播电视总局网站各年度全国国产电视动画片制作发行情况通告，参见 http://www.nrta.gov.cn.

（二）形式内容并行创新

形式与内容的长足发展和革新突破是这十年以来国产动画令人瞩目的硕果。形式与内容作为动画作品的一体两面，其协调、均衡的发展是国产电视动画高质量发展的重要标志。

从形式风格和技术美术上看，国产电视动画在十年来的探索路途中，不仅制作技术和视听效果蹑景追风，更发展了独特的艺术风格与审美趣味。目前，国产电视动画不仅技术发展迅速，更在风格上将水墨、剪纸、绘本等形式发扬光大。动画《毛毛镇》采用了独特的绘本风格，画面色彩柔和舒适、明快饱满，角色设计简洁抽象、特征突出，令人耳目一新。

可以说，不拘一格的艺术风格、独具魅力的视听表现正在成为国产电视动画的新名片。

外有金玉，内藏锦绣。除了形式风格上的百花争妍，内容创作和主题立意上国产电视动画同样硕果累累。首先，国产电视动画革新故事结构和叙事手法，二元对立主题与程式化的故事流程成为过去，"内容为王"成为创作的风向标。其次，国产电视动画深化主题立意，加强价值引领，主题主旨创作更加突出。聚焦脱贫攻坚题材的《大王日记》用儿童视角讲述乡村支教故事，紧扣时代主题又充满童真趣味，为主旋律动画内容创作提供了范本。

（三）IP赋能产业发展

党的十八大以来，国产电视动画在IP发掘打造、IP运营开发、IP价值延伸、IP生态构建上积极探索、大胆尝试，唱响了中国特色IP在动画领域的时代先声。

首先，发掘与打造电视动画IP成为电视动画内容创作的新常态。从"做作品"到"做IP"，是党的十八大以来国产电视动画思维的一大转变。IP模式克服了过去动画佳作影响周期短、商业效应差、延伸空间窄等难题，使国产电视动画持续发展能力大幅提升。当下，不仅《超级飞侠》《小凉帽》等新IP不断涌现，以往经典动画还进行了IP重启。《围棋少年》《大头儿子和小头爸爸》等一系列经典IP经过创新发展后再登舞台，在新审美语境下依然风采不减。

其次，开发与延伸电视动画IP成为电视动画产业发展的新重点。新世纪初期，我国电视动画营收主要依赖投放销售和播映收益，欠缺可持续盈利能力。党的十八大以来，围绕电视动画IP的产业链愈发成熟，多维度变现渠道不断打开；电视动画IP的跨领域共创生态开始形成，动画、游戏、文学、音乐等领域充分打通，产业创新融合探幽索胜，电视动画IP的衍生产品与泛娱乐内容开发不断迭代升级。

IP思维与精品创作的充分融合为国产电视动画持续创作内容、扩大品牌影响提供了新支点，为电视动画产业创新营收模式、延展产业形态

提供了新思路，成为国产电视动画内容延伸与价值延伸的一大亮点。

结语

十年来，国产电视动画经历了风风雨雨，踏过了荆棘坎坷。在这段路途中，既有前五年转型阵痛的苦涩，又有后五年突破开拓的甘甜。放眼当下，国产电视动画不论是宏观规模、质量、技术、产业，还是微观内容、审美、风格、内涵，都表现出整体面貌的焕然一新，并逐渐成长为我国动画和文化艺术事业发展的中流砥柱。"雄关漫道真如铁，而今迈步从头越。"未来，国产电视动画还将借力好风，继续打造中国风格、国际表达、世界共鸣的文化精品，再度让"中国学派"傲立世界民族之林。

（本文为2020年度国家社科基金艺术学重大项目"新时代中国动画艺术知识体系创新研究"［项目编号20ZD20］的阶段性成果。）

传承、坚持和创新

电视动画艺术这十年

李剑平

北京电影学院动画学院院长、导演

我曾经在中央电视台从事电视动画工作20年，经历和伴随了中国电视动画事业的建立和成长。在十几年前我进入高校从事影视动画专业的教学和研究工作的同时，仍然参与着动画项目也包括电视系列动画片的创作。十年间，我导演了中共厦门市集美区委宣传部与厦门音像出版有限公司联合出品制作的动画系列片《陈嘉庚的故事》，导演了央视动漫集团与南非合作的《熊猫和小跳羚》，还参加了中国动漫集团有限公司与河北亚神影视艺术有限公司出品的动画系列片《少年老子》等项目。我导演的河北德龙文化产业公司同央视动画有限公司合作出品的电视系列动画片《成语国探秘》在2012年获得第二十六届中国电视金鹰奖优秀动画片奖。我在参与项目创作过程中，还多次参加相关电视动画作品的各类评选活动，观摩了大量的电视动画作品。回顾党的十八大以来中国电视动画作品的创作和发展成果，有着切身的感受。

一、电视动画制片出品多元化

（一）出品单位属性多元化

在上世纪 80 年代和 90 年代，中国的电视动画主要是由少数几家国家电视台和电影厂单位来规划、出品、组织创作和播出，以中央电视台的系列动画片《西游记》《哪吒传奇》等，上海美术电影制片厂的《自古英雄出少年》《我为歌狂》等，中央电视台和上海东方电视台的《大头儿子和小头爸爸》等为代表。从上世纪 90 年代后期开始，电视动画作品开始出现了大型企业集团和影视动画企业对电视动画片的合作出品和投入制作，以 1995 年海尔集团和北京红叶电脑动画制作技术有限公司联合出品的系列动画片《海尔兄弟》和 1999 年三辰卡通集团出品的系列动画片《蓝猫淘气三千问》为代表作品。

在近十年的发展中，中国电视行业发生着巨大的变化，其中电视动画产业的格局也同样在改变，更明显呈现出国有、民营和个人团体共同参与、投入、策划、创作、制作和发行等多元化发展的特点，电视系列动画片出品单位随着改制等行为，投资出品动画作品已经从各大电视台及其所属企业本身，发展为各个地区的代表性民营动漫企业开始成为投入制片和创作的主力。从 2005 年广东原创动力文化传播有限公司出品制作的《喜羊羊与灰太狼》系列动画片的出现和产生巨大影响，再到 2012 年深圳华强数字动漫有限公司出品的《熊出没》系列动画片，中国的电视动画制片单位实现了国有单位及企业与民营企业相互依存、相互竞争、相互促进的多元化并存的局面。

（二）出品单位所在区域多元化

随着国家文化政策的鼓励和产业的发展，全国各级地区广播电视局宣传管理动画主管部门对动漫产业有了更多的认识和重视，文化影视行业对电视动画也有了更多的投入和制作，加上各地众多的扶持政策激励，踊跃出一大批动漫出品单位和企业。以国家广播电视总局 2020 年度分四

个季度推荐播出的优秀动画片目来看,在获季度推荐播出的优秀电视动画片目录中,属于中直的央视动漫集团出品的有6部,浙江省出品的有10部,广东省出品的有9部,北京市出品的有5部,上海市出品的有3部,江苏、湖南出品的各有3部,天津、安徽、福建出品的各有2部,山西、广西、甘肃出品的各有1部。传统电视动画产业比较发达的省份与一些电视动画产业仍然处于发展中状态的省份共同在努力,电视动画企业及从业人才也随之在全国多元化的分布。

(三)作品传播和推广渠道多元化

网络数字媒体的流行给人们形成更加快捷、更加方便地接收系列动画片的观赏习惯,这对传统的电视和电视动画行业造成了很明显的影响,网络娱乐节目让受众增加了随时的转换选择,这些现象对电视动画行业形成了巨大的压力,同时也有动力和助力,也在快速推动国内电视动画行业的机制创新和观念发展。

同时,视听网络新媒体的快速成长,使得动画作品的宣传和推广渠道更为多元,加工制作的管理和作品的传播手段也在改变,这样的社会发展趋势深入地影响了影视动画创作生产项目选择的方式和思维。

二、电视动画题材多元化发展

(一)题材类型多样

动画片按照故事内容和叙事性质的不同分成很多种题材类型,中国电视动画片在多年的积累下,丰富的作品目前涉及各种题材类型。

1. 童话类题材

动画片故事内容中最多的就是童话类题材。文学性质直接决定了童话作品的可读性和改编创作动画题材的选择优势。童话在不同地区的不同文化中都有着历史和发展,类型也多样化,很多童话故事也与传说中

的神话及民间故事相交融。动画片作为一个面向儿童群体的艺术表现形式，选择童话文学作品类型来进行改编创作是最为合适而常见的。

2. 神话类题材

以神话传说及神话名著中的角色和故事作为表现内容是中国电影动画和电视动画最早的题材选择，中国古典文学和传统神话题材至今也是中国电视动画的重要资源。

3. 现实类题材

表现历史人物或者近现代中国的现实生活，包括曾经存在或者身边可能真实存在的人物及故事的动画片，虽然一些作品也存在着大量离奇而神秘的情节，但仍然是基于现实生活的可能性而产生的故事。

4. 科幻科普类题材

科学幻想题材的动画是以实际科学原理和人们的合理想象为题材，呈现人类未来生活或者幻想出来的世界。这里科幻和科普题材的动画也并不相同。

5. 魔幻和奇幻类题材

魔法童话的幻想是建立在一些魔法故事之上，借助于那些具有魔法的角色和有魔力道具展开的故事，在某种意义上也属于童话类型。在网络平台上有大量描写架空世界的魔幻动画片故事，其中还出现了中国特有的仙侠神话（以网络剧集为主）。

（二）挖掘题材资源，描绘时代生活

回顾国家广播电视总局 2019 年度评选出的 20 部优秀国产系列动画片，其中有童话题材《无敌小鹿之安全成长（第三季）》《毛毛镇》《舒克贝塔第一季》《小鸡彩虹音乐小剧场第五季》《口袋森林第一季（27-52集）》《三星堆荣耀觉醒》《小凉帽之白鹭归来》《熊熊乐园3》《超级飞侠6》9 部，现实题材《篮球旋风》《棉花糖和云朵妈妈超级小米花》《新大头儿子和小头爸爸除夕·白夜城》《太湖少年》《在那遥远的地方》《狐狸之声》6 部；民间神话传说《百鸟朝凤》《大禹治水》《大运河奇缘》《愚公移山》《八仙过海》5 部。

以国家广播电视总局2020年度分四个季度推荐播出的共47个优秀动画片来看，童话类题材有《动物合唱团》《熊猫和卢塔》《小凉帽之魔法凉帽》《豆小鸭·神奇小分队》《挑战大魔王》《无敌鹿战队第一季上》《宝宝巴士启蒙音乐剧预防新冠肺炎》《喜羊羊与灰太狼之羊羊趣冒险》《超级飞侠8》《猪猪侠之恐龙日记4》《探探猫奇妙世界2》《百变校巴之超学先锋1》《海底小纵队第五季》《熊熊乐园4》《口袋森林第二季》《灵草小战士第一季》《彩虹宝宝4》《叮叮咚咚毛毛镇》《奇妙环游记》《奇奇和努娜》《纸朋友第一季》《麦冬寻药记》《八桂奇遇记》《爆冲火箭车之飞擎的召唤》《州洲绿之梦 – 家园守护》《叽哩与咕噜》《汉字侠·神奇汉字星球》《奇趣特工队》《土波兔之酷酷智能》《宇宙护卫队3》《舒克贝塔第二季》《熊出没之怪兽计划》32个；现实题材有《23号牛乃唐第一季》《新大头儿子和小头爸爸福鼠送吉》《天天成长记第四季》《梦娃第二季》《棉花糖和云朵妈妈福鼠送吉》《阿优的日常》《疫站到底》《我为歌狂之旋律重启》《幸福路上》《大王日记》《阿U爱发明》11个，历史题材有《三国演义》《中医故事》《乌龙院之活宝传奇7》3个，还有神话题材《中国神话故事》1个。

可见，电视系列动画片的题材因为其主要观众群的定位，始终是以童话题材为最主要的类型，历史、民间传说和神话题材占比近年来较少，在近几年非常明显的是，现实题材包括部分红色主题故事的动画创作已经占有了越来越多的比重，而且也在技术制作水平方面有着最为突出的表现。这也充分体现了今天的电视动画广大少年儿童观众和众多电视动画创作者对日新月异变化的中国现实生活中的故事更加关注和热爱。

现实题材尤其是近十年中出现的一些红色历史故事，这样的题材创作本身有着更大的难度，目前这方面的动画片创作更多出自国有电视台单位及所属企业，在制作质量上已经呈现了非常好的效果，如《23号牛乃唐》《下姜村的绿水青山梦》《最可爱的人》和《林海雪原》等，也充分体现了这类动画的出品方在社会效益方面的更多担当。优秀电视动画片作品应该兼顾社会效益和经济效益，经得起观众评价、专家评价和市场检验，很多被小观众们记住的作品，也都是能够很好地反映时代、记录时代的作品。

国家广播电视总局和教育部连续多年共同主办的"理想照耀中国——社会主义核心价值观动画短片扶持创作活动",使得每年都有数量可观的各高校专业学生的作品参加并获得扶持,这对培养专业学生为社会服务、追求美好价值观的创作理念产生了积极作用。

(三)重视动画品牌的培养

目前知名度较高和商业方面比较成功的系列动画片,有很多是一直在延续之前的作品进行创作,采用不同季的项目投入方式,在延续原来主题的同时,也在开始衍生新的相关角色作为主角展开新的故事,力争保持作品、角色和主题影响力,重视动画明星角色的品牌长期效应已经成为行业的经验和惯例。

(四)网络平台动画的促进作用

网络平台动画作品带来的影响巨大,在资金的投入标准上明显带动了行业的提高,题材领域更是不断拓展。网络平台动画作品更加面向青少年群体,或者说网络动画分化了部分青少年观众,这个现象也反过来在一定程度上影响了动画的观众定位思考和审美设计倾向。资金标准的提高在制作技术上对电视动画质量有积极的一面,但网络动画的游戏化设计现象在动画的风格审美上也出现了的趋同化的问题。

三、动画题材创作的上层规划

国家有关部门对中华文化主题的动画创作开始有了更多明确的规划和激励。如国家广播电视总局宣传司牵头组织实施"中国经典民间故事动漫创作工程(电视动画)实施方案",作为中华优秀传统文化传承发展工程的子工程之一,实施方案中总结了中国动画行业目前在中国经典文学题材方面开展的工作,提到行业已经推出了《大禹治水》《愚公移山》

《八仙过海》《百鸟朝凤》等一批以中国经典民间故事为蓝本的电视动画作品。又把"中国经典民间故事动漫创作工程"列入国家广播电视总局"十四五"期间工作规划，指示行业单位及人员在"深入挖掘中国神话、史诗、民间传说、英雄故事、民间歌谣、民俗传统、文明遗存、中华经典"中提炼选题，讲好中华文化电视动画片故事。

作为动画的从业创作者，本人认为这个工程实施方案对目前中国文化自信的建设非常有意义，尤其是对动画行业人员来说更是一个参加电视动画精品创作，发挥专业激情能力，追求艺术创作理想的机会。

四、电视动画行业面对的挑战

中国电视动画行业在创作和传播上都有了很多的积极改变，在目前的发展中也还面临着一些问题需要解决。

（一）加强系统性组织动画创作

中国动画行业的创作题材、内容和作品形式形态非常多样，比如选择中国经典文学题材的故事创作动画项目数不胜数，动画电影、电视和网络剧等出品的一些作品也取得了不同程度的业绩和声望。但据本人有限的了解，其中很多作品项目是由不同规模性质的出品单位、投资方、传播发行方甚至是创作者本人，从文化发展、地方需求、扶持现象及商业开发等各种角度出发而进行的项目选择和创作，存在着很多属于各自为战的行业行为，尚缺乏更多具有引领性高度的管理部门进行整体的策划指导，来带领整个行业完成能够代表中国文化的更多作品。

（二）提升动画作品目标、观念、质量整体水平

在一定的时间内，动画项目创作数量和质量的提升确实带来了影视动画行业的迅速发展，也引导了投资方、创作者及广大受众对中国文化

题材动画创作的关注和信心。但同时，也有大量作品表现出了对中国经典文化题材选择的聚集性、使用的随意性和创作的粗糙性现象。

国外影视动画作品的成功，有很多动画都是借助了经典的文学作品，成功的前提是创作者对文学题材的真诚热爱、深入研究和精心创作。

中国的影视动画项目或许是受到任务周期、经费限制、出品人观念和创作人员艺术经验能力等各方面的影响，近年具有一定影响的电影和电视动画，更多集中在基于传统文化元素的某种利用和延伸创作，较少有直接对经典故事的深入表现。同时在动画科幻题材领域，也还存在着巨大的创作空间。

（三）形成动画题材类型概念体系

中国文化题材丰富多彩，各类题材也会交叉存在。远古神话与志怪神话、民间传说与历史人物传奇、现实与童话、武侠与仙侠、科幻与魔幻等等，经常在一起交叉使用，尚没有形成清晰的系列概念，在一些策划项目及已经创作完成的动画项目中就存在着比较明显的混搭，这样的情况造成创作者和观众对中国经典文化类型划分的一些迷惑，也使得专业创作者对中国历史文化题材的真实性理解、浪漫性认识及创新性发挥探索不足。

（四）树立动画作品的审美引导

经过多年的借鉴、探索和创新实践，中国电视动画的创作经历了代工、学习、借鉴、模仿等长期摸索，今天我们需要在动画的题材内容、价值观、故事的健康趣味性和表现形式的艺术审美等方面不断有新的要求，要在出品方和创作者的个性追求与观众流行审美的需求两方面找到结合点。作为同青少年儿童关系最为密切的娱乐艺术作品，电视动画潜移默化的价值观念和审美倾向对少年儿童的成长及社会倾向会产生深刻作用。

五、中国电视动画创作发展

（一）统筹规划、具体部署

目前中国各个省份和地区的经济基础、影视文化、动画制片单位的艺术目标和技术水平还非常不均衡，不同作品表现出来的审美风格及制作质量也是良莠不齐的，这就需要能够有代表性的行业主导单位发挥专业的表率和引领作用，以整体的规划和专业榜样形象来发动和影响全国影视动画行业。

（二）结合各区域文化的代表性故事创作

中国故事有着浓郁的与生俱来的区域文化代表性。区域文化代表性故事在代表中国整体文化形象同时，更能够引发各个地方的参与积极性，以动画作品来带动区域文化形象的宣传及地方特色的影响。中国各地的电视动画创作，本身需要包含中国各个地区共同生活的各民族的题材。我们要站在国家的文化高度，全局选择中国的各个省、市、自治区，还有56个民族的代表性故事题材。

例如：2020年2月，《中共北京市委关于新时代繁荣兴盛首都文化的意见》中"为深入贯彻落实习近平新时代中国特色社会主义思想和习近平总书记对北京重要讲话精神，进一步繁荣兴盛首都文化，做好首都文化这篇大文章"提出"发掘特色鲜明的京味文化""丰富高品质文化供给""始终坚持以人民为中心的工作导向""为人民提供更多更好的精神食粮。坚持思想精深、艺术精湛、制作精良相统一，创作更多讴歌党、讴歌祖国、讴歌人民、讴歌英雄的精品力作"。"推出代表首都水准的优秀作品""以重大革命题材、重大历史题材、重大现实题材和青少年题材、北京题材等为重点，提高文艺创作生产的组织化程度"。在这个新时代繁荣兴盛首都文化的任务中，北京的电视动画行业创作就应该做出实际行动，而中国各个地区的动画行业都同样对所在的地区负有这样的文化责任。

（三）确立国家质量标准

应该在一定的时间内，确定中国电视动画作品的国家级质量标准，提高技术要求，应该充分认识到需要从标准上来解决今天电视动画存在的一些急功近利的粗制现象，要明确作品的各项技术指标。这一点也与制片的资金投入和人才的专业条件密切关联。

（四）培养优秀的主创力量

长期发展中国电视动画事业，不同年龄段专业人才的培养也是至关重要的，本行业需要企业和相关院校的专业教育展开更多的合作，能够创造更好的工作和生活条件、提供更多实践和创作机会，吸引和鼓励更多具有新时代思维和国际视野的新生力量加入到中国电视动画的创作事业。

习近平总书记在文艺工作座谈会上讲话中指出："文艺创作不仅要有当代生活的底蕴，而且要有文化传统的血脉。"面向未来，我们会共同推动中国电视动画行业实现更高质量发展，坚定文化自信，运用新的数字影视技术，在题材、风格手法和表现形式上追求更多突破，用更多优秀作品提升电视动画创作的审美新境界。

对于电视动画片艺术创作发展的思考

曾伟京
央视动漫集团副总经理

文化是一个国家、一个民族的灵魂。文化兴国运兴，文化强民族强。

习近平总书记在中国文联十一大、中国作协十大开幕式上的重要讲话中希望广大文艺工作者：心系民族复兴伟业，热忱描绘新时代新征程的恢宏气象；坚守人民立场，书写生生不息的人民史诗；坚持守正创新，用跟上时代的精品力作开拓文艺新境界；用情用力讲好中国故事，向世界展现可信、可爱、可敬的中国形象；坚持弘扬正道，在追求德艺双馨中成就人生价值。

通过对习近平总书记一系列重要讲话的学习，使我这个从事动漫行业将近30年的动漫人深有触动和体会。作为亲历者，我在北京电视台从事动漫相关工作21年，做过编辑、导演、制片人和频道管理者，经历了动画电影《宝莲灯》之后国产原创稳步崛起的20年。2014年我调到了央视动画公司之后，再次经历了近十年来动漫行业的飞速发展。

我所在的央视动漫集团是在原央视动画有限公司基础上，汇聚中央广播电视总台相关资源成立，原创动画年均生产7000多分钟，推出了300多部家喻户晓的动画精品，如《哪吒传奇》《小鲤鱼历险记》《美猴王》《新大头儿子和小头爸爸》系列、《棉花糖和云朵妈妈》系列、《熊猫和小鼹鼠》《熊猫和开心球》等。央视动漫集团拥有近40年的动画创制和运营经验，为孩子们制作了题材丰富、数量众多的精品动漫作品，陪伴了一代代中国孩子的童年。

随着国家对原创的持续发力和扶持，国产原创动画经历了2005—2010年的高产期，2010—2015年量转质变期，2015年至今，版权保护、政策支持、国漫兴起、产业赋能，整个动漫产业迎来了历史发展的最好时机。进入融媒体时代后，大部分动漫内容不再单一呈现，分发方式也发生巨大变化，产业形式更加趋于理性和有序发展。

一、创作题材

（一）主题主线创作

近年来央视动漫集团持续孵化优质原创IP，创作了一系列重要作品。比如：为庆祝建党百年中央广播电视总台少儿频道和央视动漫共同出品的重点作品《林海雪原》《延安童谣》，"中国梦"主题动画片《星星梦》，"一带一路"主题动画片《丝路传奇》，传统文化题材动画片《小济公》《中国神话故事》《百鸟朝凤》，体育题材旋风系列动画片《冰球旋风》《篮球旋风》《围棋旋风》……通过优秀的原创动画作品向世界展现历史悠久、博大精深的中华优秀传统文化，自强不息、开放包容的民族精神特质，和谐友爱、文明自信的新时代中国风貌。

《林海雪原》改编自同名小说，以动画的形式让英雄人物活起来，将爱国主义、革命英雄主义和勇做新时代追梦人的主题贯穿始终。用动画语言重新演绎了红色经典，刻画了栩栩如生的英雄形象，让革命的信念代代相传，像种子一样润物细无声地渗透到孩子们心中。

迎冬奥的重点作品《冰球旋风》，2022年1月30日冬奥会期间在中央广播电视总台少儿频道播出，得到各领域观众的广泛好评。对于尚未接触过冰球运动的孩子们来说，《冰球旋风》为他们呈现了一堂生动、完美的冬奥热身课，让他们在观赏冬奥比赛的同时，能潜移默化、更深层次感受到动画片中传递的运动激情和奥运精神。

（二）传统文化题材创作

在国家政策的扶持下，一大批取材自中国传统文化题材的作品应运而生。由中央广播电视总台少儿频道和央视动漫联合推出的26集传统文化题材动画系列片《中国神话故事》。将经典神话故事进行现代演绎，为青少年观众呈现出一个瑰丽壮阔的中国神话世界。《中国神话故事》传承经典，立足时代，唤醒中国神话中鼓舞人心的不绝力量，让青少年感受中国神话跨越时空的永恒魅力。

根据经典神话传说"百鸟朝凤"创作的水墨动画片《百鸟朝凤》，选取了其中"七彩羽衣"的段落进行提炼和改编，把小凤凰的成长与拯救家园相结合，使其善良的品质和成长的轨迹更加清晰，形成了这个关于拯救家园、心灵成长的故事。其中利用生动有趣的故事情节，不仅成功再造了勤劳、勇敢、善良的主角小凤凰，也塑造出诸多各具特色的可爱鸟类。它们或天真活泼，或乐观真诚，集中体现了中华民族性格中的闪光点——勤劳、勇敢和智慧。本片将传统的中国水墨画引入动画制作中，画面尽最大可能地模仿中国水墨画的写意风格，采取了"水粉＋水墨"的方式对传统水墨动画进行了再升级，无论是造型还是场景设计，都渲染着一股浓郁的传统中国画的韵味，那种虚虚实实的意境和轻灵优雅的画面使动画片的艺术格调产生了重大的突破。含蓄低调而多姿多彩，在鸟语花香的山水之间展现艺术之美，弘扬了中华优秀传统文化。

（三）类型片创作

针对传统媒体电视台的播放特点来看，近几年，原创越发关注儿童

受众的精准定位问题，电视台播出的收视数据和编排方式也直接成为动画创作的重要参照。针对电视台少儿频道的核心观众 4~14 岁收视群体来说，目前国际上大致的年龄划分是：2~5 岁 Early preschool、3~6 岁 preschool、4~7 岁 upper preschool（pre-cool）（迪士尼主频道早 4:00-下午 14:00 播出）、7~10 岁（下午 14:00-17:00 播出）、12+ 真人实拍剧（下午 17:00-21:00 播出）。当然迪士尼还有不同的频道，以适应不同题材的动画片播放，比如 Disney Junior 是 2~5 岁收看，也可以延伸到 7 岁；Disney XD 是针对大龄男孩子收看的等。国内动漫专业频道的大致年龄划分为：0~3 岁婴幼儿（早上 6:00-8:00 播出）、3~6 岁学龄前（上午 9:00-12:00 播出）、7~9 岁中童（中午 12:00-13:00、17:00-21:00 播出）、9~12 岁大童和 12+ 青少年（晚间时段）。

越来越精准的受众定位使少儿原创内容在策划之初就尽量精准、垂直、有效，前期设计就充分考虑类型化、品牌化和产业化趋势。比如：针对 0~3 岁学龄前的受众，以认知、启蒙教育、智力开发的内容为主，动画作品有：《豆乐儿歌》等，这些片子既健康又有陪伴作用，对于家长有实际的帮助。3~6 岁的小观众，关注点是家庭、学习、交朋友等，像《新大头儿子和小头爸爸》《棉花糖和云朵妈妈》《熊猫和小鼹鼠》等家庭类和交朋友的动画片就很受欢迎。6~8 岁孩子开始上学，接触社会，有了老师和同学，有了集体和性别意识，这时团队组合和协作的动画内容很容易吸引他们注意，比如针对男孩的内容《超能钢小侠》《汪汪特工队》《超级飞侠》，针对女孩的《音乐公主爱美莉》等，都是以冒险、团队协作、喜剧为核心内容，这个年龄段的类型更程式化，"救助 + 化解危机 + 机甲变身"等套路也更易被孩子接纳，所谓的"产业片"也多出现在这个年龄段。9~10 岁属于大童年龄受众，《故宫里的大怪兽》《米小圈》《宠物旅店》《乌龙院》属于这类受众，简单的动画已不能满足他们的需求，基于现实且超越现实，并且带有魔幻色彩的真人 + 动画的形式顺应了这种需求，是主力内容。12+ 以上则是青少年向的作品占据主导，像央视动漫集团的三大"旋风系列"《围棋旋风》《篮球旋风》《冰球旋风》，以青少年积极向上的体育竞技题材博得青少年喜爱，和网络上那些玄幻、修仙的二次元动漫风格完全不同，探索全新定位和风格，以期在大屏端

激发收看热潮，使网生一代能回流传统媒体收看。

总之，类型化有优势，在创作上呈现的内容更加科学化、形式简约化、传播互动化，更利于后续品牌持续打造。

（四）融媒体短视频创作

随着多媒介的形态出现，人们越来越依赖于碎片化时间来掌握及时信息，用随身的手机拍摄、记录、编辑、分享一键完成，人人都可以自媒体、人人都可以创作的观念被充分打开，民间创意高手纷纷涌现抖音、快手等平台，大量动漫短视频佳作也以另一种短小精悍的方式表达出来，创作者和消费者的角色逐渐模糊。比如：动画短片《一禅小和尚》《薇薇猫的日常》《猪小屁》《萌芽熊》等，以流量变现为目的短视频创作依然制作精良、幽默搞笑，收获一众忠实粉丝，并且快捷实现了有效的变现路径。这些更加倾向 to-c 端的动漫作品动机更明确、风格更突出、定位更准确，把点击量和粉丝沉淀作为评价标准，脱离了为了创作而创作的做法，更接近产业也更接近品牌传播的本质。作为央视动漫集团在北京冬奥期间，也推出了迎冬奥的短视频《一起看冬奥》，和企鹅影视联合出品的《动物合唱团》也在腾讯视频上热播，兼顾大小屏播放方式，开拓探索了不同的短视频创作和分发模式。

二、亟待解决的问题和不足

（一）原创性不强

主要在策划和前期研发阶段，风格和模式的学习模仿痕迹依然很重，想象力匮乏、创意能力、故事能力都尚待提高。尤其对深厚的中华优秀传统文化的内容挖掘利用得不够，手段单一、演绎过程图解化、照本宣科的做法充斥在很多作品中。

（二）审美亟待提高

这是国产原创片长期存在的问题，十年前缺乏美感的电视动画片大量传播，潜移默化地影响了孩子的审美水平。2015年央视动漫集团开启与国际著名品牌捷克小鼹鼠公司合拍《熊猫和小鼹鼠》，把中国国宝大熊猫和原作"移动的绘本"进行了精美的视觉呈现。之后加上几大互联网平台介入动漫领域，引进和投资了大量国际国内优秀动漫作品的版权，国产动画的审美品味才得以改观。

（三）类型趋同

有些作品过分地追求市场化，以卖货为目的制作动画片，以典型格式化的方式开发出来，很多作品缺乏内涵和正向价值观的输出，形式雷同、模式固化，但有时这样的片子却有很高的收视率，使得创作端越来越趋同于这些模式，这是需要警惕的现象。长此以往，会潜移默化地限制原创动画的创新力。

（四）窠臼认识

目前很多动漫作品有了很强的自觉意识，想要表达对于传统文化方面的演绎，但通常表现出的就是成语、寓言故事、识字、儿歌等内容，但对这些好的具有深厚文化底蕴的内容往往只停留在表象的解释和演绎上，平铺直叙，缺乏设计和创新，更加缺乏故事性和趣味性，再加上受成本所限，制作也往往粗糙，甚至图解和课件化，与传统文化的博大精神内核相比，反差巨大。当然创作这类文化精神产品，尤其是用动画的形式演绎需要极高的文化素养和美学修养，要真的了解文化，了解内涵，对从业者的要求也格外的高，这也是这个行业长时间存在的实际问题，也是急需尚待解决的问题。

（五）脱离现实

很多作品的取材仍然瞎编乱造，没有任何知识基础，动画片虽然"天马行空"不受限制，但也不要不着边际毫无道理的生发和臆想，故事内容还是要扎根生活，要有现实依据。动画片的现实主义，很多时候是指有"现实意义"。现在的少儿受众认知很高，创作中千万不能以成人自以为的孩子角度创作，需要到生活中去调研了解孩子们到底是怎样的想法。

三、对未来行业趋势的观察和建议

（一）发挥价值引领作用

在坚持社会主义核心价值观的同时，需要探索动漫表达风格的多元化，继续汲取国际先进创作经验，尤其需要探索出一条属于中国动画独有的美学特色风格来。

（二）加强精良制作

近十年创制水准越来越趋近国际水平，加之互联网介入重金投资原创后，直接对标欧美日动漫的工业化流程，使整体创制水准快速提升，尤其二次元国漫迅速崛起。《秦时明月》《镇魂街》《雾山五行》等优秀作品的出现，极大满足了12+以上年龄的青少年对国漫的需求，这类作品市场仍有极大需求空间。另一方面低幼片还需发力，虽然像《毛毛镇》《萌鸡小队》《熊熊帮帮团》《薇薇猫的日常》等这些高质量的品牌片已在持续打造，但体量大、培育期长、资金压力大等一系列困难，使本身就不是以娱乐为目的的低幼动画片，更多的要把教育、美学、文学、音乐、心理学等各大学科领域的精华融合起来，利用动画片的审美优势，功能性特点，达到启蒙教育的目的，当然难度可想而知，这也将是未来动漫行业能对标国际和突破的核心重点。未来低幼向的质量比拼主要是

先进教育理念和审美结合的较量。

（三）国际化意识渐强

由于制作水平的全面提高，2015—2020年国产动画进入品质提升期，到今年，逐渐进入品牌战略期。很多原创作品会大量引进国际团队来助力全流程创作，比如：央视动漫集团的"熊猫+"国际品牌战略，在合拍片《熊猫和小鼹鼠》《熊猫和开心球》《熊猫和奇异鸟》这些片子中，大量引进有才华的国际创作团队和个人参与其中，贡献了顶尖理念和实操水平。随着国产原创的下一步发展，借助强大的外脑和创造力为我所用，也将是一大重要趋势。

（四）打造市场化作品

由市场上的产品倒推创作的视频内容会大规模出现，短小精悍的角色作品将会越来越多，故事性和剧情片对于重度动画创作来讲将会越发谨慎，小轻量试错的融媒体动漫产品会逐渐占据市场大份额，短视频的品质之争将会更加激烈。

（五）从传播端反推内容创作

随着技术发展，终端播放的多样化，众多IP的打造不再盲目制作，结合"传统大屏+互联网平台+小屏"的传播方式倒推原创动漫内容的策划和逻辑，根据平台分发特点来进行内容创作，已经成为像人设和故事设定一样重要的前期环节，尽量摆脱主观意愿，更接近需求端的创作原则将会越来越起主导作用。

传递中国精神 创新突围创作模式让中国动画走出去

杨晓轩
爱奇艺副总裁

郏一鸣
爱奇艺笔芯工作室负责人

过去的十年,是中国动画产业快速发展的十年。随着一批有影响力的动漫 IP 相继诞生,业界人士纷纷慨叹中国动漫产业未来可期。但同时也在思考中国动漫的发展方向。大家意识到:国产动画要想在产业化发展成熟的欧美日动画影片中实现突围,必须要走出一条具有中国特色和风格的道路。文化底蕴是动漫作品的灵魂,动漫创作只有尊重和吸收民族独有的文化精神,才能走出一条坚实的可持续发展之路。爱奇艺作为国内长视频行业的头部公司,一直致力于提高动画原创产能,在制作中坚持动画创作传递中国精神,改变过往传统的创作模式,在制作前期即与海外知名电视播出平台达成播出发行合作,力争让中国动画走出去。

习近平总书记在中国文联十大、中国作协九大开幕式上讲到:创新是文艺的生命。要把创新精神贯穿文艺创作全过程,大胆探索,锐意进取,在提高原创力上下功夫,

在拓展题材、内容、形式、手法上下功夫，推动观念和手段相结合、内容和形式相融合、各种艺术要素和技术要素相辉映，让作品更加精彩纷呈、引人入胜。同时多次强调，文艺作品要立足中国大地，讲好中国故事，塑造更多为世界所认知的中华文化形象，努力展示一个生动立体的中国。

一、求量向求质转变，优质内容 IP 化

2007—2011 年，国家采用税收优惠和补贴双管齐下的政策扶持动画原创企业，中国动画呈现出以量取胜的井喷式发展，动画产量分钟数达到了前所未有的高峰，2010 年我国电视动画制作备案数量达到峰值 601 部，发行数量在 2011 年达到峰值 432 部。这一时期的国产电视动画主要靠政府补贴维持，在政策保护下很长一段时间处于一种真空的发展状态，并未形成真正的产业。2012 年以后政府补贴逐年减少，行业逐渐冷静下来，动漫行业管理部门相继出台政策，积极鼓励动画原创企业重视产品质量，我国电视动画制作行业开始探索，从追求数量开始向追求质量和效益转变，电视动画备案数量呈下降趋势，直到 2018 年才开始回升。2020 年新冠疫情的暴发并未影响我国电视动画的备案及发行热情，2020 年我国电视动画备案数量达到了 571 部，较 2019 年增加 101 部。

同时随着网络长视频平台坚持"内容为王"的发展体系逐渐成熟，大量优秀海外动画作品涌现到国内观众眼前，极大刺激了国产动画市场，行业开始探索真正的发展方向。动画与电视剧内容创作生产不同，电视剧小众赛道或者中庸之作或许也能找到目标用户市场，而国产动画原创市场面临的情况是，孩子们从小耳濡目染都是国外优秀知名动画片，我们的原创内容创作在他们眼里不是精品就是废品，没有中庸之作的空间。国产动画内容创作者必须完成由求量向求质的转变。

儿童是电视动画的主要受众群体，85 后 90 后家长们不再满足于单

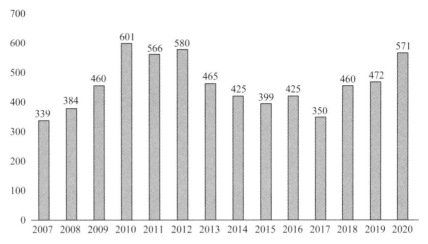

资料来源：国家广播电视总局前瞻产业研究院整理

图1：2007—2020年中国电视动画备案数量（单位：部）

纯将动画片当成带娃神器，而是更加重视内容品质，以及孩子在娱乐中获得的知识和成长。一部成功的作品，首先要能够满足孩子和家长的双重需求。海外儿童动画产业成熟，大量优秀作品无论在内容创意、情节设计，还是制作品质上都有较高水平，特别是在寓教于乐方面国产动画与之相比差距较大，《小猪佩奇》《汪汪队立大功》等欧美动画一度在市场上呈垄断态势。为了提升自身实力，各大视频平台纷纷加大内容自制的投入，为国产动画注入发展动力。爱奇艺自2014年启动儿童动画自制业务以来，始终把受众需求摆在首位，力求用"阳光、积极、正能量"的优质内容引导孩子健康向上。《无敌鹿战队》是爱奇艺笔芯工作室开发、面向学龄前儿童的探索冒险类动画系列片，其制作品质得到了包括尼克国际儿童频道在内的国际主流播出平台的认可。该片以环境危机与保护为主题，故事发生在人与动物共同生活的世界，在这里城市与森林相邻而建，人类社会不断发展的科学技术潜移默化地影响着森林居民的生活，例如，太空垃圾、废物回收再利用、树木砍伐、海洋污染、光污染等等。通过"鹿战队"解决一个个意想不到的麻烦和危机，用夸张搞笑的情节，反映了很多现实生活中的问题，引发孩子们对环保问题的关注和思考。很多家长在评论区留言，表示对动画内容的认可，该片

获得了高流量和可观的会员观看时长收入,足见我们的用户已接受为优质动画内容买单。

二、融入时代精神,国漫兴起,青年受众大幅提升

早期国内动画市场主要被日本和欧美动画占据。欧美动漫率先使用3D制作,场面规模宏大,角色性格刻画生动细腻,内容多为传播亲情和友情的合家欢。日本动漫以二维为主,创意天马行空,人物造型俊美,情节引人入胜,普通人拯救世界的故事套路让观众代入感强烈,而且多为系列连载,很多作品更适合成年人观看。而同期的国产动画还以儿童为主要受众对象,内容偏低幼。《秦时明月》是国内第一部用3D制作的大型武侠题材动画,吸引了一大批年龄层较高的青少年粉丝。此后,随着《魁拔》《星游记》《画江湖》系列等动画作品的推出,国漫逐渐兴起,受众年龄也随之大幅提升。直到2015年《大圣归来》上映,彻底引爆国漫市场。随后《哪吒之魔童降世》《白蛇》《大鱼海棠》《姜子牙》等一系列高品质动画电影,将国产动画的品质提升到了与欧美大片比肩的水准。

动画电影市场的火热,带动了国漫剧集的开发热潮,让国产动画摆脱了低幼内容为主的局面。随着视频平台纷纷加大国产动漫自制和采购的投入,国产动画制作分钟数和部数从2018年开始大幅回升。网络动漫受众面广、题材丰富、形式多样,改编自网络或实体热门小说、漫画,动画剧集自带粉丝流量,同时还有声优配音和主题曲演唱等环节提升作品热度,相比儿童动画更容易制造话题而引发破圈热议。受众年龄层的提高,也使得对动画内容和品质提出了更高的要求,动画番剧的制作质量较早期有了大幅提升。爱奇艺2014年开始布局自制青年向动漫剧集业务,先后推出热血玄幻题材的《灵域》《风起洛阳之神机少年》《剑王朝》《万古仙穹》,轻松搞笑的《有药》《只好背叛地球了》等作品。

特别值得一提的是,我们制作的青年向动画片《万古仙穹》,原著小说以"棋局"为基础,剧情中的解谜破阵又涉及周易五行,我们在创作初期就在思考如何把真正的中国传统文化气质融入片中。首先我们把京剧花脸作为人物设定的一部分,打造男主角的个人形象,还通过和京剧艺术大师王珮瑜的合作,力求向年轻人传达最原汁原味的传统文化魅力。

合作中,京剧艺术家王珮瑜对于动画中京剧元素的运用提出了更高的要求:"既然我们用到了这样的一个元素,就希望它能更多一些专业,比如说四声、情绪的表达、脸谱的勾勒,这些是都不能错的。"她甚至表示,如果《万古仙穹》中的京剧念白不能达到专业水平,她是不会认可这次合作的。在她的建议和邀请下,国家一级京剧演员对剧中角色的配音演员进行了专业指导,台词中的每一句唱腔都经过了精心雕琢,力求向观众传达最原汁原味的京剧精髓。

国漫,作为与年轻人走得最近的艺术表现形式,在价值观输出和引导上,动画有着天然的优势,在创作中我们力求融入时代精神,向年轻人传达最原汁原味的中国传统文化魅力,探索国漫未来发展上的新方向。

未来两年,爱奇艺还将继续加大对青年向动漫内容的投入,聚集更多行业内优秀的制作人才,多方面鼓励、支持创作者,提升制作品质,孵化、打造头部 IP 与作品,满足用户的分众化内容需求。

三、讲好中国故事,融入中国元素,好作品需要匠心打造

动画作品的制作过程复杂、周期长、变现慢,相比有明星加持的影视剧和综艺节目,动画的制作过程显得尤为枯燥。世界级的品质需要世界级的耐心,动画创作者需要耐得住寂寞。《哪吒之魔童降世》打磨了五年,《大圣归来》创作了八年,《大鱼海棠》从创意短片到电影上映历时 12 年。每一部动画作品都需要创作者的匠心打造。从前期剧本、美术、

分镜，到中期动画制作，再到后期音乐制作和剪辑合成，每个细节都需要反复打磨，每个环节都涉及多人多团队，需要创作者在独立作业的同时分工协作，这就要求每个参与其中的创作者都要有足够的耐心和专业度。这种匠人精神，是打造优秀动画作品的基础。

我们爱奇艺的自制原创项目《无敌鹿战队》正式启动制作前经历了三年的角色设计和内容迭代，真正投入项目制作开发整整三年。最初选择"鹿"作为主角是源于"动物角色"通常孩子喜爱程度高，同时鹿作为中国古代祥瑞吉祥物，是天上瑶光星散开时生成的瑞兽；鹿也是动物园里常见的动物，受地域文化影响相对较小，国际市场开发空间更大。鹿角有独特的辨识度，在设计上可以有更多的延展空间，能与其他动画在视觉效果上形成差异。角色选定后，在设计阶段又经历了很长时间的磨合迭代，二维设计稿就有几十版，才挑选出现在剧中的四只小鹿形象，在三维化的过程中又对头身比例、五官和四肢结构等进行了设计优化。特别是毛发效果方面，进行了反复打磨，既要实现角色毛茸茸的可爱形象，确保画面的品质，又要兼顾制作难度、周期和预算的合理性，制作团队进行了多番尝试，寻找最优解决方案；其中一只绿色的小鹿多比，为了让它可以从背景的森林草地中跳脱出来，修改了数十版，包括调整毛发绿的颜色，模型中毛发的粗细和种植密度，灯光渲染的方式等等。经过反复调整优化，最终呈现出剧中的效果。

鹿战队超能力最初的设定思路源于中国传统的五行元素"金、木、水、火、土"，但在动画创作过程中，我们发现不能直接照搬。首先，"火"是危险元素，海外平台在学龄前动画中会尽量避免展现火的镜头，所以我们选择用"光"来代替，"光"具有和"火"近似的画面效果，但传递给人的感受是温暖、明亮，代表太阳的力量，更符合鹿战队积极正面的形象。最终我们打破了基于五行元素的设定思路，改为"大自然赋予的行星力量"，五行元素也是源于自然，这样的调整既保留了原始设定的初衷，同时突破了五种力量设定的数量限制，为未来增加角色减少了障碍。

国产动画在制作技术和品质方面已经完全不输日本和欧美等动画强

国，但在细节方面往往抠得不够仔细，特别是儿童动画，认为给孩子看的电视动画无所谓，一闪而过的镜头，不会受影响。但在海外播出平台看来，这些细节的连镜、穿插、对白和口型的匹配等问题，都是非常重要的，如果这些细节标准不达标都无法播出。国内动画公司目前大多停留在作坊式为主的生产模式，距离工业化流水线生产还有很大距离。人员团队的选择和组建、创作讨论、意见汇总、修改反馈的记录和传递等等，各环节都缺乏规范化的流程和管理，这对于单一团队或者小规模的创作可能影响不大，但如果制作长篇的剧集，需要调动多个团队协作，多环节配合，就需要更加流程化规范化的制片管理。同时，也需要每个环节都有足够水平的人才，能够匹配生产线的需求。人才和流程管理，都是目前国内动画制作行业亟待提升的部分，只有摆脱作坊模式，实现工业化的开发，才能使好作品的成功经验得以复制，从而提升整个行业水平。

四、产业日趋繁荣，变现仍是瓶颈，探索精品模式

2012年我国动漫行业总产值约760亿元。2020年这一数字已经突破2000亿元，仅次于日本和美国，我国成为全球第三大动漫产业大国。版权发行、电影票房、衍生品销售、IP授权等等，这些都是动漫产业变现的渠道。尽管我国动漫产业日趋繁荣，但变现慢、变现难，依然是制约动漫项目发展的瓶颈。

《大圣归来》将近10亿的高票房，让人们看到了动画项目变现的曙光，《哪吒之魔童降世》超过50亿的票房纪录，更是让整个市场都为之疯狂。然而，电影票房的昙花一现并不能成为动漫产业赚快钱的方式，事实上动漫产业是没有快钱可赚的。每一部高票房的动漫电影都是经过多年打磨创作而成，而且制作成本较高，如果单纯票房收入平摊到每一年，收入非常有限，况且能够单纯靠一部电影取得高票房的动漫项目并不多，"哪吒"和"大圣"的神话无法批量复制。

真正良性的动漫产业变现模式，首先是要在IP保持一定热度的前提下，依靠版权发行和IP的衍生授权长线回收的，这也是动漫IP变现的核心重点。能否通过优质内容持续、稳定的更新保持IP高热度，是动漫变现的关键。日本很多知名动漫IP都是几百集上千集地在持续连载，欧美高票房的动画电影也会隔几年制作续集来维持IP热度。然而国内，能够做到持续稳定更新的动漫项目少之又少，很多项目都因为成本原因倒在了变现的半路上。《熊出没》是国产动画典型的成功案例。2012年《熊出没》第一季电视动画片播出，2014年首部院线大电影上映，票房将近2.5亿。之后，以每年一部动画剧集和一部大电影的节奏更新，内容创意和制作质量也逐年提升，经过十年"熊出没"已发展成家喻户晓的国民级IP。"熊出没"的成功首先在于其故事的趣味性和耐看性，此外，长番多季的开发，剧集与电影交替、有节奏的推陈出新，也是维持IP热度的必要所在。

相比内容的版权发行，衍生品授权和销售收入在动漫IP变现回收中的占比更大，而且时间越长占比越大。随着市场版权保护意识不断增强，我国授权行业发展迅速，市场规模巨大，《2021中国品牌授权行业发展白皮书》显示，2020年我国年度被授权商品零售额达1106亿元人民币，同比增长11.5%。动漫项目要在衍生授权方面取得良好成绩，不仅要有好内容提升IP热度，还需要在创作初期就做好布局。选择什么样的产品开发方向，如何设计，这些都要在角色和故事方向确定后就优先考虑好。比如角色的造型、颜色、材质，主角和配角的数量，道具的功能设计等都是决定未来衍生品市场的重要因素。《无敌鹿战队》在创作初期参考了国内外专业衍生品团队的意见和建议，也走访过多家产品厂商，与他们交流市场的需求，以及从生产端和销售端预判3—5年儿童衍生品市场流行趋势，反向推导规划我们项目未来的市场化方案。

习近平总书记在文艺工作座谈会上指出，"一部好的作品，应该是把社会效益放在首位，同时也应该是社会效益和经济效益相统一的作品。文艺不能当市场的奴隶，不要沾满了铜臭气。优秀的文艺作品，最好是

既能在思想上、艺术上取得成功，又能在市场上受到欢迎"。

爱奇艺在自制动漫业务布局上，首先考虑的是作品质量，但同时也都有同步授权开发图书、文具、儿童用品等衍生产品，与动画播出同期推向市场。

五、面向国际市场，实现文化突围

尽管中国动漫行业总产值已位列全球第三，但国产动画在国际市场上的存在感还很低，相比日本和欧美等动漫强国，我们还处于劣势。动画作品的呈现没有真人演员的参与，规避了地域性的局限，相比其他形式的影视作品更容易实现全球化的传播。而且，动画项目回收周期长、变现慢，更广阔的市场能带来更高的收益。因此，面向全球市场，与国际对标接轨，是国产动画未来的发展方向。

我们过往的作品通常都是制作完成后再进行国际发行，很多细节问题在成片之后都很难再修改，所以也很大程度制约了国际发行业务的拓展。《无敌鹿战队》采取"预购＋监制"的合作模式，在制作前期即与海外播出平台达成播出发行合作，并在制作过程中与其及时沟通反馈相关问题，有效避开创作盲区，有助于IP未来在国际市场上走得更远。以往我们的动画项目大多先在国内播出，形成一定的热度后，再向国际市场发行，由于推广时间上的错位无法形成联动。《无敌鹿战队》在创作初期就与尼克国际儿童频道签订预购协议，制作完成后，中英文版本在国内外同期播出，形成互促效应，有助于品牌的迅速推广。2020年7月15日该片在爱奇艺上线后，8月即登陆尼克国际儿童频道，陆续覆盖东南亚、英国、澳大利亚、德国、意大利、法国、俄罗斯、拉丁美洲等160多个国家和地区，并于2021年1月25日挺进北美市场，成为首部登陆尼克儿童频道美国平台的中国动画。《无敌鹿战队》第二季动画今年1月在爱奇艺首播上线，暑假前后将陆续在包括美国市场在内的全球尼克国际儿童频道播出。

"我们眼中的国际化"和"老外眼中的中国风"都存在片面性,用国际化的语言讲故事不能一味迎合,也不可硬性输出,需要兼顾融合与创新。在与外方监制磨合的过程中,我们发现中国动画产业还存在明显短板,在制作流程、人才储备、标准化程度、衍生品开发等多个方面,都需要借鉴国际先进经验、提升自身水平。未来我们在创作中将面向国际市场,摸索出中国动画走向全球市场的新方式。

讲好中国故事,对标国际水平及其播出标准,努力消除文化隔阂,让中国动画走出去,将成为动画人下一个十年的奋斗目标。

砥砺奋进：基于多角度视域探析中国动画产业的十年成长

苏 锋
东北大学艺术学院教授
教育部高等学校动画、数字媒体专业教学指导委员会委员

党的十八大以来，在习近平总书记文艺座谈会讲话精神指引下，中国动画产业进入了一个全面转型升级的历史阶段，无论是产业本身的技术迭代和艺术创作，还是在国内外市场的开拓与发展，都取得了前所未有的可喜成绩。特别是，近十年来，我国动画产业在国家政策的支持下，在新技术的助推中，尤其是通过动画产业的自我完善和努力，基本实现了产业关键节点上的问题突破，为中国动画走向大发展、大繁荣，奠定了基础保障。回首中国动画产业十年来的成长历程，可以说是一部色彩斑斓的史诗画卷，它将永远镌刻在中国动画产业发展的史册之中。

一、技术迭代引发中国动画产业新业态的革命性转变

（一）在动画创意领域：大数据的出现为动画创意提供了新的思维方式

从2013年开始，大数据就与影视创作紧密联系在一起，对于国产动画片的创作产生了极其重要的影响。应该说，大数据的出现为动画创意拓展了理性视角，大数据带来产业飞越。因此，对于大数据技术的嵌入，我们所采取的态度是，在"创作感性"和"数据理性"的两个极端中间，将"感性"和"理性"的基因两者结合起来，在通常"创作感性"的基础上，增加"数据理性"的思维，为作品的完美呈现增加了双层保险。从而实现既不是固执坚守"直觉创作"，排斥"数据理性"，也不是过分抬高大数据的作用，贬低艺术家创作的直觉。大数据时代的技术进步，极大推动了动画创意思维模式的转变。

（二）在动画制作领域：云渲染的出现为动画制作提供了新的运营范式

2013年8月，国产电影动画片《昆塔：盒子总动员》面世，该片是我国首先应用云计算技术手段进行渲染制作的第一部3D动画片，正是由于《昆塔：盒子总动员》电影动画片的诞生，推动并开启了动画制作的云计算时代。与以往的动画手绘制作技术和计算机动画制作技术相比，云计算技术有着无可比拟的制作效率，不但极大降低了动画片的制作成本，而且还大幅度地缩短了制作周期。与此同时，更创造了以往制作技术无法完成的恢弘画面，由此实现了更加完美的具象化表现手法。可以说，云计算技术完美地解决了动画制作的效率、成本与质量之间的矛盾关系，并有效建立了新技术时代的动画质量标准。

（三）在动画播出领域：视频网站为国产动画播出提供了新的主流渠道

2015年6月，爱奇艺公司宣布其视频网站付费会员达到500万人。截止到2016年底，乐视、腾讯视频、优酷等视频网站先后宣布了各自网

站的付费会员数量，充分表明视频网站个人用户付费习惯业已形成，对于视频网站的平稳运营具有划时代的意义，同时，也标志着视频网站时代的到来。这些以播出长视频产品为主要经营模式的视频网站，均采取了市场化的付费定价方式。即：按照观众点播的数量，决定视频网站支付动画片的播出价格，优质优价。事实上，视频网站的动画片播出价格已经出现了多样化的分布，动画企业与下游视频网站之间已经形成了一个良性的市场化购买机制。同时，为我国动画产业的发展提供了新的播出渠道和盈利模式。

总体来看，新技术的嵌入，在动画创意、动画制作和动画传播三个环节引发了革命性突破，从而改变了中国动画产业的形态构成，所形成的新动画产业链条融入了更加科学高效的元素。正是如此，中国动画产业转型升级的奋斗征程实现了重大飞跃，这也充分标志着中国动画产业已经完全进入了崭新的发展阶段。

二、纵横比较展现中国动画多维度全景式的巨大跨越

长期以来，动画作为一种艺术形式，或者说是一种文化产品，在我国社会经济和文化生活中都处于边缘状态。20世纪80年代之后，中国动画市场受进口动画片的冲击，国产动画一度陷入低迷。2004年以后，国家从致力于未成年人教育的角度出发，相继出台了推动中国动画产业发展的有关政策和指导意见，至此，中国动画产业迎来了历史性的发展高峰。党的十八大以后，特别是2014年10月，习近平总书记在文艺工作座谈会上做出了重要讲话，对于文化产业的推动作用极为巨大，对于推动我国动画产业的发展更是意义非凡。因此，有必要从纵向和横向两个维度，用历时分析和共时分析的方法，对我国动画近十年来所取得的进步予以分析，并在总结中国动画产业所取得的成绩基础上，为未来十年中国动画产业的更上台阶提供借鉴。

(一)历时分析：国产动画片的票房第一名和前十名的纵向比较

从纵向的角度看，中国动画产业经过十年的发展，国产动画片单片票房直线上升，从两组数据中即可得到充分的反映。

第一组数据，年度国产动画片票房第一名的比较。

在 2004—2011 年间，国产动画片票房排序第一的是 2011 年度，此年度实现票房收入 1.3489 亿元人民币。而在 2012—2021 年间，国产动画片票房排序第一的是 2019 年度，该年度实现票房收入 50.0167 亿元人民币，两个年度票房收入相差 37 倍，其增长速度令产业振奋！不仅如此，在近十年中，几个时间节点的突出数据尤其值得关注。2012—2014 年间，国产动画单片票房排名第一的金额在 1.2 亿–2.5 亿元人民币区间，而在 2015 年，横空出世了 9.5 亿元人民币票房的《西游记之大圣归来》，与前一年第一名的票房收入比较，增长了近 3 倍的收益。其后，在 2016—2018 年间，国产动画片票房第一名的收入金额保持在 5.2–6.1 亿元人民币之间，而在 2019 年，《哪吒之魔童降世》的高调问鼎，一举创下了 50 亿元人民币的票房收入，不仅把 2015 年创造的国产动画片首名票房记录提升了 4 倍，而且位居当年中国市场所有影片的票房榜首（包括国产真人影片和进口所有影片）。2020 年，国产动画片《姜子牙》的票房为 16 亿元，尽管低于前一年的《哪吒之魔童降世》，但仍然是中国动画片历史上第二位的票房记录，而且位列当年国内市场票房的第七名。可以看出，国产动画片的年度票房第一名大体上以 4 年为一个周期，每个周期都有一个高峰年份。尽管每个高峰过后都有所下降，但是，整体国内动画片票房仍然呈现梯级上升的收益状态（见表 1）。

表1：国产动画片票房第一名和前十名的变化（2004—2021 年）

序号	年份	第一名票房金额（亿元）	前十名票房总金额（亿元）
1	2004	0	0
2	2005	0.026	0.026
3	2006	0.12	0.1965
4	2007	0.2065	0.4364
5	2008	0.33	0.4521
6	2009	0.8302	1.862

（续表）

序号	年份	第一名票房金额（亿元）	前十名票房总金额（亿元）
7	2010	1.2438	1.7941
8	2011	1.3489	3.0315
9	2012	1.6762	4.6118
10	2013	1.2494	5.4876
11	2014	2.4809	8.5154
12	2015	9.5657	17.2893
13	2016	5.6552	12.3321
14	2017	5.2251	11.9190
15	2018	6.0551	13.0902
16	2019	50.0167	67.3090
17	2020	16.03	16.9350
18	2021	5.9529	23.0397

数据来源：国家电影专项资金办公室、猫眼电影专业版[①]

第二组数据，年度国产动画片前十名票房的比较。

如果说年度国产动画片票房第一名体现的是年度最高水准，那么，年度国产动画片前十名的票房就反映了国产动画片的整体实力。虽然看上去年度国产动画片票房排名第一的影片，可能在个别年份带有一定的偶然性，但是，年度国产动画片前十名票房收入者，一定反映的是国产动画片稳健提高的整体全貌。通过检索2004—2021年度国产动画片前十名票房，可以清晰地看出国产动画产业实力的快速提升，并且与往年国产动画片票房第一名的变化趋势相符（见图1）。

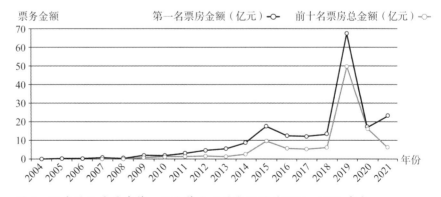

图1：国产动画片票房第一名和第十名的变化图（2004—2021年）

① 2004—2008年间记录票房的国产动画片分别为0部、1部、3部、6部、6部。2020年纪录票房的国产动画片为7部。

（二）共时分析：国产动画影片与同期相关影片票房的横向比较

国产动画片不仅要与自己的过去比较，而且要与同期的相关影片比较，这样才能更加全面地展现国产动画片的市场影响力。可以从以下三组数据中求得论证：

第一组，国产动画片前十名票房与同期进口动画片前十名票房的比较。

2004—2011 年国产动画片票房前十名的收入总额为 7.7986 亿元人民币，同期进口动画片前十名的票房总额为 25.7232 亿元人民币，二者之比为 30.32%（见表 2）。可以看出，国产动画片前十名的票房总额尚未达到进口动画片前十名票房总额的 1/3，与进口动画片的市场影响力差距较大。而到了 2012—2021 年，这十年国产动画片前十名的票房总额为 180.5291 亿元人民币，同期进口动画片前十名的票房总额为 235.55 亿元人民币，二者之比为 76.64%（见表 3）。可见，此十年国产动画片的票房已经得到了显著提高。

表2：国产动画片与进口动画片票房前十名的比较（2004—2011年）

年度	国产动画片前十名总票房（亿元）	进口动画片前十名总票房（亿元）	国产票房/进口票房（%）
2004	0	0.32	0%
2005	0.026	0.727	3.58%
2006	0.1965	0.8447	23.26%
2007	0.4364	0.9036	48.3%
2008	0.4521	2.5461	17.76%
2009	1.862	3.4983	53.23%
2010	1.7941	3.7163	48.28%
2011	3.0315	13.1672	23.02%
合计	7.7986	25.7232	30.32%

数据来源：国家电影专项资金办公室、猫眼电影专业版①

① 2004—2008 年间记录票房的国产动画片分别为 0 部、1 部、3 部、6 部、6 部，同时，2004-2010 年间记录票房的进口动画片分别为 2 部、4 部、5 部、5 部、5 部、8 部、9 部。

表3：国产动画片与进口动画片票房前十名的比较（2012—2021年）

年度	国产动画片前十名总票房（亿元）	进口动画片前十名总票房（亿元）	国产票房/进口票房（％）
2012	4.6118	9.2675	49.76%
2013	5.4876	10.1904	53.85%
2014	8.5154	18.1305	46.99%
2015	17.2893	22.3229	77.45%
2016	12.3321	51.5358	23.93%
2017	11.9190	31.8405	37.43%
2018	13.0902	21.0809	62.10%
2019	67.3090	30.3357	221.88%
2020	16.9350	28.5048	59.41%
2021	23.0397	12.3410	186.69%
合计	180.5291	235.55	76.64%

数据来源：国家电影专项资金办公室、猫眼电影专业版[①]

第二组，国产动画片前十名票房与同期国产真人影片前十名票房的比较。

2004—2011年国产动画片前十名的票房总额为7.7986亿元人民币，同期国产真人影片前十名票房总额为126.5797亿元人民币，二者之比为6.16%（见表4）。而在2012—2021年间，国产动画片前十名的票房总额为180.5291亿元人民币，而同期国产真人影片前十名票房总额为1399.67亿元人民币，二者之比已经变成了12.9%（见表5）。可以看出，国产动画片与国产真人电影相比，动画片在消费者心目中已经占据了一定位置。

表4：国产动画片票房前十名与国产真人电影票房前十名的比较（2004—2011年）

年份	国产动画片票房前十名（亿元）	国产真人影片票房前十名（亿元）	动画片与真人影片票房之比（％）
2004	0	6.57	0%
2005	0.026	6.1446	0.42%
2006	0.1965	8.0692	2.44%
2007	0.4364	7.1993	6.06%
2008	0.4521	16.9658	2.66%

① 2013年进口动画片为前8名的票房。2020年国产动画片为票房前7名的票房。

（续表）

年份	国产动画片票房前十名（亿元）	国产真人影片票房前十名（亿元）	动画片与真人影片票房之比（%）
2009	1.862	20.21	9.21%
2010	1.7941	30.4519	5.89%
2011	3.0315	30.9689	9.79%
合计	7.7986	126.5797	6.16%

数据来源：国家电影专项资金办公室、猫眼电影专业版[①]

表5：国产动画片票房前十名与国产真人电影票房前十名的比较（2012—2021年）

年份	国产动画片票房前十名（亿元）	国产真人影片票房前十名（亿元）	动画片与真人影片票房之比（%）
2012	4.6118	37.0442	12.45%
2013	5.4876	56.5246	9.71%
2014	8.5154	67.8089	12.56%
2015	17.2893	120.8732	14.30%
2016	12.3321	123.7152	9.97%
2017	11.9190	161.0429	7.4%
2018	13.0902	216.2186	6.05%
2019	67.3090	253.1839	26.59%
2020	16.9350	121.4979	13.94%
2021	23.0397	241.7608	9.53%
合计	180.5291	1399.67	12.9%

数据来源：国家电影专项资金办公室、猫眼电影专业版[②]

第三组，年度国产动画片前十名票房总额与同期国内市场票房总额的比较。

2004—2011年间，国产动画片前十名的票房总额为7.7986亿元，占同期国内市场票房总额的1.8%（见表6），而在2012—2021年间，国产动画片前十名的票房总额为180.5291亿元，占同期国内市场票房总额的4.43%（见表7）。通过这两个区间前十名票房总额的比较，可以看出，国产动画片的票房业绩呈现了较大幅度的上升。

① 2004—2008年间记录票房的国产动画片分别为0部、1部、3部、6部、6部。

② 2020年国产动画片为票房前7名的票房。

表6：国产动画片票房前十名与国内市场总票房的比较（2004—2011年）

年份	国产动画片票房前十名（亿元）	国内市场总票房（亿元）	国产动画片票房前十名与国内市场总票房占比（%）
2004	0	15.2	0%
2005	0.026	20	0.13%
2006	0.1965	26.21	0.75%
2007	0.4364	33.28	1.31%
2008	0.4521	43.41	1.04%
2009	1.862	62.06	3.0%
2010	1.7941	101.72	1.76%
2011	3.0315	131.15	2.31%
合计	7.7986	433.03	1.8%

数据来源：国家电影专项资金办公室、猫眼电影专业版[①]

表7：国产动画片票房前十名与国内市场总票房的比较（2012—2021年）

年份	国产动画片票房前十名（亿元）	国内市场总票房（亿元）	国产动画片票房前十名与国内市场总票房占比（%）
2012	4.6118	170.73	2.7%
2013	5.4876	217.69	2.52%
2014	8.5154	296.39	2.87%
2015	17.2893	440.69	3.92%
2016	12.3321	457.12	2.7%
2017	11.9190	559.11	2.13%
2018	13.0902	609.76	2.15%
2019	67.3090	642.66	10.47%
2020	16.9350	204.17	8.29%
2021	23.0397	472.58	4.88%
合计	180.5291	4070.9	4.43%

数据来源：国家电影专项资金办公室、猫眼电影专业版[②]

① 2004—2008年间记录票房的国产动画片分别为0部、1部、3部、6部、6部。

② 2020年国产动画片为票房前7名的票房。

整体来看，通过数据的比对，无论是国产动画片与以往本身过去纵向之比较，还是与同期的相关影片横向之比较，都可以全面清晰地看到我国国产动画片在过去十年间所取得的成绩，特别是单片质量和市场影响力达到了前所未有的高度。

三、内生力量焕发动画企业实力壮大带来的品牌成长

改革开放40年以来，中国动画经历了从内到外的4次产业洗礼。虽然产业发展历尽坎坷，但是，在过去十年中我国动画产业所取得的成绩，以及多点位快速成长的步伐，可圈可点。

（一）产业结构得到优化，中国动画企业实力不断实现壮大

中国动画产业经过30余年的洗礼，从一个较为边缘的产业地位，逐步走向了文化产业的核心，其文化影响力和社会经济地位都得到了充分彰显。特别是近十年来，新技术的嵌入，驱动了我国动画企业的实力增强。首先，从动画企业的制作能力上看，十年前我国动画企业生产制作规模受阻，在同一生产时间内只能制作一部动画影片，制作能力严重不足，因此，我们将这种制作状态称之为"单片时代"。而通过近十年的产业努力，目前，我国动画企业可以实现独家同时生产制作3-5部动画片，可见，我国动画企业终于创造了"多片时代"的到来。其次，从动画资本市场上看，我国动画企业早期的投融资主要以自然人投资为主，此种投资的弊端是动画企业资本没有后劲，资金链条易断裂。而十年后的今天，动画企业的资本融资渠道已经伸展到国内股票市场之上，为动画企业资本可持续发展拓宽了融资路径。再次，我国动画企业的早期经营模式大多采用外延式扩张，很大程度制约了动画企业的自身培育，而博大精深的中华文化赐予了动画企业以灵感，文化自信敦促了我国动画企业的自我实现，由此步入了内涵式成长的发展道路。最后，我国动画企业早期的利润渠道基本单纯依靠播出收入维持企业的生存，而今，动

画企业对之前单一播出费的收益已经远远不能满足,已将企业营销涉猎到了品牌授权、多种衍生产品等利润来源之上,以此活化了动画企业利润收益的多条渠道。从而,我国动画企业的资金规模、技术实力、管理水平等都创造了历史新高。

（二）动画市场得到洗礼,中国动画品牌发展道路步履铿锵

近十年来,国产电影动画片成为动画业界广泛关注的焦点。其中,"喜羊羊"系列电影动画片,连续7年都处在动画电影票房的领头羊位置（见表8）。2014年"熊出没"系列的出现,取代了"喜羊羊"的霸主地位,一举成为中国动画电影票房收入的先锋（见表9）。除此之外,"熊出没"动画电影并没有因为票房的业绩而止步,而是依据"熊出没"的IP效应,利用"熊出没"的品牌影响力,在国内投入运营了20家华强方特主题公园。如果说,"熊出没"系列票房的骄人业绩作为第一种特征,促进了动画企业横向规模的扩张,那么,主题公园的布局建设将成为第二种特征,加固了动画企业纵向一体化实力向更广阔的领域延伸交叉。

表8："喜羊羊"系列电影动画片一览表

序号	年份	名称	票房（亿元）	国内市场排序
1	2009	喜羊羊与灰太狼之牛气冲天	0.8302	1
2	2010	喜羊羊与灰太狼之虎虎生威	1.2438	1
3	2011	喜羊羊与灰太狼之兔年顶呱呱	1.3489	1
4	2012	喜羊羊与灰太狼之开心闯龙年	1.6762	1
5	2013	喜羊羊与灰太狼之喜气羊羊过蛇年	1.2494	1
6	2014	喜羊羊与灰太狼之飞马奇遇记	0.8624	3
7	2015	喜羊羊与灰太狼之羊年喜羊羊	0.6782	5

数据来源：国家电影专项资金办公室、猫眼电影专业版

表9：《熊出没》系列电影动画片一览表

序号	年份	名称	票房（亿元）	国内市场排序
1	2014	熊出没之夺宝熊兵	2.4809	1
2	2015	熊出没之雪岭熊风	2.9573	2
3	2016	熊出没之熊心归来	2.8810	2
4	2017	熊出没·奇幻空间	5.2251	1
5	2018	熊出没·变形记	6.0551	1
6	2019	熊出没·原始时代	7.1696	2
7	2021	熊出没·狂野大陆	5.9529	1

数据来源：国家电影专项资金办公室、猫眼电影专业版

四、动画产业第四次高潮创造了有史以来的最大突破

2015年，国产动画影片《西游记之大圣归来》的成功问世，一举创造了国内市场9.56亿元人民币的高票房收入，强烈引发了资本市场对于动画产业的热烈追捧和投资热潮。与此同时，腾讯、合一、爱奇艺等公司也相继成立了自己的动画影视公司或工作室。这是自1985年以来，中国动画产业迎来的第四次发展高潮。可以说，此次产业高潮是近十年以来中国动画产业的发展高峰，与前三次高潮相比，其中三点特征的表现尤为明显。

（一）近十年我国动画企业资金规模得到扩大

经历了第一次和第二次产业高潮的动画企业，在企业经营资本方面极少获得来自业外的资金支持，故而动画企业资本规模较小，平均注册资本基本都在160万元人民币左右，企业经营主要依靠自身的原始积累。中国动画产业的前两次发展高潮对于动画企业而言，仍然处在资本运营的初级阶段。除此之外，也有特殊典型案例在进入第三次高潮之前企业

资本运营已游刃有余，例如：华强、中南卡通、奥飞等动画企业，它们在进入动画产业之前已经在各自的领域中拼搏多年，已经渡过了资本和管理的幼年期，成为上市公司。资本实力之雄厚，完全可以满足动画企业正常经营的资金需求。而近十年迎来的中国动画产业的第四次发展高潮，可以说是在国家经济大循环的映衬下，中国动画产业的资本运营才得到了最大程度的活化。例如：腾讯公司、华谊公司等，它们都紧紧抓住了上市等融资渠道，从而促使本企业的资本实力得以雄厚。这些拥有雄厚资本的动画企业，不仅改变了原有的企业状态，更重要的是在整个文化产业领域，也都占据了企业领军的地位。

（二）近十年我国动画企业市场名气不断提升

经历过第一次和第二次产业高潮的国内动画企业，大多还没有产生市场品牌效应，仍然处于品牌的培育阶段。经历过第三次高潮的动画企业，已经开始注重品牌效应。与此同时，市场知名度在动画产业的内部也得到了认可。而在第四次中国动画产业的高潮中，动画品牌已经成为我国动画企业首要的追逐目标。因此，近十年来中国动画产业的自主品牌不但占据了国内动画市场，而且还远销海外，并且有些国产品牌的动画影片还进入了国外市场的主流播出渠道。

（三）近十年我国动画企业经营理念更加清晰

中国动画产业的每一次发展高潮，对动画企业来讲都是一种成长和洗礼，都能体现每一次高潮而带来的突破。其中，最显著的标志是：第一次产业高潮为我国动画企业创造了主要依靠外包加工获取劳务收入的企业经营与发展渠道；第二次产业高潮为我国动画企业创造了主要通过发行获取播出收入的利润来源；第三次产业高潮为我国动画企业创造了主要依靠衍生产品授权获取营业收入的利润途径；第四次产业高潮为我国动画企业带来了"泛娱乐"的经营理念，以IP为轴心，横跨了诸多领域，并以此联动了多个行业，从而为动画企业创造了多点位的赢利收入。可

以看出，近十年蓬勃发展的中国动画产业，在经历第四次产业发展高潮之后，特别是在国家对文化产业领域给予了高度重视的时代动力下，更加昂扬了中国动画产业的文化自信。从而，在更加清晰的产业理念指导下，实现了中国动画企业空前的成长图景。

五、动画短视频已成为观众追捧的最新艺术表现形式

2016年起，当爱奇艺、优酷等视频网站播出动画长视频的同时，一种名为"音乐创意类短视频社交软件"开始出现，由此开启了我国短视频行业新型动画艺术的崭新领域。并在较短时间内引发了井喷式的发展，一时间动画短视频成为了主要的热播内容，其中抖音和快手是最典型的播出平台。可以说，动画短视频的出现是互联网新技术嵌入的产物；是快节奏工作与生活之下的便捷需要；更是近十年以动画产业的进步推动动画企业适应市场需求的创新所在。

（一）动画短视频开启了艺术表现形式的新时代

从制作的角度看，动画短视频每集的播出时长大多都在10~60秒之间，剧情相对独立，内容更为丰富，形式更加灵活。除去较为传统的二维动画、三维动画、定格动画之外，还有部分动画影视解说、玩具动画、cosplay、动漫穿搭、绘画、动画配音、游戏主播等内容。[①] 与以往传统动画相比，形式更加多样，内容更为多彩，充分体现了艺术表现形式的最佳效果。

（二）大数据满足了制作商与消费者的各自需求

从播出的角度看，动画短视频所采用的抖音平台，完全能够利用大数据进行所播出短视频内容的筛选，充分实现了用户各取所需的观赏需要。观众完全可以检索到自己感兴趣的短视频内容，从而精准取得了动画短视频的投放效果。此技术的应用，不仅可以让动画短视频制作商能

① 张潇、叶雨蔚：《动画在短视频平台上的表现——以抖音APP为例》，《当代动画》2021年第4期。

够及时捕捉到受众市场的观赏需求,而且观众也能够在使用手机的碎片化时间里,感受到动画短视频艺术别具一格的表达方式和艺术欣赏。

(三)新技术提供了消费者观影之中的实时表达

从互动的角度看,动画短视频区别于传统动画片,动画短视频充分利用互联网新技术,用户可以在观看的过程中实现彼此互动。通过关注、点赞、评论、转发和模仿同影片短视频等,进而表达观看想法和诉求。对于制作商而言,可以通过互动技术掌握受众群体的普遍诉求;对于消费者而言,可以抒发观影感受,呼唤更新颖的艺术享受。可见,动画短视频改变了传统的播出习惯,适应了观众的欣赏需求。

动画短视频正是存在着这些本体论意义上的特征,才更加彰显了诸多方面的实际播出效果。例如,在全民抗击新冠疫情的斗争中,动画短视频起到了及时的抗疫宣传作用;针对国内外发生的重大事件,动画短视频起到了新闻报道的传播作用;为传承华夏文明,动画短视频利用多种制作方式弘扬了传统文化;在科技不断进步发展的今天,动画短视频以浅显易懂的方式进行了科学普及。通过动画短视频所作用的上述方面,还应运而生了多个动画形象的网红。

据不完全统计,截止到2020年6月,我国短视频用户规模已达8.18亿,占网民整体的87.0%。从市场占有率来看,国内短视频平台抖音和快手以56.7%的占比处于行业第一梯队。截止到2020年12月19日,按照抖音、快手两大平台的合计粉丝量排序,合计粉丝量超过500万的短视频动画账号共有76个,其中"一禅小和尚"以6123.7万的总粉丝量位居第一,"猪屁登"以总粉丝量4301.7万名列第二,"唐唐"以3966.39万的总粉丝量位居第三。总粉丝量在2000万~3000万之间的动画短视频账号有10个,总粉丝量在1000万~2000万之间的动画短视频账号有19个,总粉丝量在500万~1000万之间的动画短视频账号有44个(见表10)。充分说明国产动画短视频的制作质量有了很大的提高。尽管如此,为了抓住观众的注意力,动画短视频的制作者均采取了"七秒定律",争取在观众接触到视频后的最短时间内向观众提供更多信息。[①] 而且大部分动画

[①] 张潇、叶雨蔚:《动画在短视频平台上的表现——以抖音APP为例》,《当代动画》2021年第4期。

短视频采取的是周更新，或三天更新的方式，以此注重并保持观众的吸引力。因此，为了保证动画短视频的高质量创意，以及快节奏的更新速度，必须具有专业的团队，对于短视频账号进行更新和营销开发，这也在无形之中对创作和制作队伍提出了更高的要求。与此同时，在完成动画短视频的整个过程之中，也为动画长视频培育了创作和制作人才。

表10：总粉丝量超过500万的动画短视频账号

	总粉丝数量（万）	动画短视频账号	账号数量
1	＞6000	一禅小和尚	1
2	＞4000	猪屁登	1
3	＞3000	唐唐	1
4	2000~3000	开心锤锤、我是不白吃、爆笑两姐妹、喵小兔漫画、猫总白一航、狗哥杰克苏、杰克大魔王、萌芽熊、飞狗MOCO、僵小鱼	10
5	1000~2000	小品一家人、尊宝爸爸、尼老头小剧场、猪小屁之家、熊出没、九渊冥泽、由你玩四年、茶啊二中、星座狗联盟、小狮子赛儿、熊小兜、伊拾七、叶墨的百妖馆、元气食堂、村头胖鹅、猪小迈、nana（娜娜酱）、狼人沈天、奶龙	19
6	500~1000	鼠星星、宠物店的小秘密、铁头与橘子、阿巴与小铃铛、斑布猫、虎墩小镖师、喜羊羊与灰太狼、MR.BONE、男友骑士团、我的狐仙女帝、巴比兔、探探猫与豆豆猪、天一哥哥、孙娇jiao、超能力小苏、遇泉兮DY、蘑菇头表情、土拨虎、小萌鸭、历史大领主、丑蛋儿一家、是脑洞君啊、都市妖怪生存指南、面膜妈妈养娃、混知、星座蛙、阿衰、胡闹鬼阿月、老原小始、御前狼王顾云川、长草颜子团、彩虹TOM、友人映画、成长这东西、邻家小仙、药丸君、快把舅舅带走、平头哥、略懂点典故、脑洞大开、我叫方小锅、宝宝巴士动画、霸总孙悟空、非人哉	44
		合计	76

六、中国动画产业国际化经营实现高层次的稳健飞跃

(一)近十年国产动画片出口范围呈现空前繁荣景象

首先,从国内动画市场的角度看,自2014年起,我国动画片已经进入100多个国家和地区,出口覆盖面较为广泛,既有东方的东南亚市场,西方的美欧日市场,还有"一带一路"沿线国家市场。其次,从播出渠道的角度看,既有传统的电影院线和电视系统,也有以云平台为基础,针对移动终端的视频网站,如Netflix等;以及针对某些特定行业需求的传播渠道和影视内容提供商,如电商平台、航空公司等。再次,从出口产品的角度看,既有电影动画片、电视动画片,也有主题公园等娱乐服务项目和衍生产品。总之,出口市场的广度和深度较十年前实现了大幅度增长,与此同时,经济效益和社会效益也得到了显著提升。

(二)近十年国际化经营方式的主导权发生巨大转变

1985年以来,我国动画产业国际化经营模式主要是以外包出口为主,以制作成本优势,获得了国际声誉。2004年以后,上海今日动画公司和北京辉煌动画公司先后与法国和日本动画公司合作,分别向欧洲和日本市场出口了动画片《中华小子》和《三国演义》,以此为标志,将中国动画产业国际化经营的模式推向了联合制片的时代。2016年3月,中国爱奇艺公司与日本东京电视台、日本GREE、Medialink联合出品的13集电视动画片《龙心战纪》在爱奇艺全球独家首播。2016年4月,《龙心战纪》开始在日本和韩国电视台播放,同时也在网络上播出。《龙心战纪》开启了中国动画企业在"动画制作委员会"中拥有主导地位的新篇,这也是以往中外动画产业合作历史中的首次突破。因此,在中国动画产业国际化经营发展进程中具有里程碑式的战略意义。

（三）近十年国际化经营战略整体布局得到重大调整

在 1985 年与 2004 年的两个时间节点，我国动画产业先后进入以外包出口为主要模式和以联合制片为主要模式的国际化经营阶段。在这两个阶段中，我国动画产业进入国际市场的主要原因是当时国内动画市场饱受"双重怪圈"的蹂躏①，国内市场环境极为严峻，动画产业链断裂，由此导致了我国动画企业无法获得稳定收益。在此背景下，我国动画企业将经营方向瞄准了国际动画市场，其主要动机是利用国内劳动力成本的价格优势获取利润来源，以此维系动画企业的生存需要。从而，在我国动画产业国际化战略的指导思想："国际市场求效益，国内市场谋发展"②的指导下，谋求企业生存之路。2015 年以后，随着国内市场视频网站经营模式的不断成熟，为我国动画企业开辟了崭新宽广的播出渠道，由此国内动画市场环境得到了巨大改观。从而，我国动画企业走向国际市场的主要动机已经不再局限于获取经济利益，已经不再是动画企业求生存的被动选择，而是在实现经济效益的同时，一并带动文化效益的输出，在传播中华文化、服务于国家"一带一路"的倡议中起到先锋作用。因此，我国动画产业的国际化战略已经从早期的追求经济效益，转变为文化效益和经济效益并重。③此外，也从局限在动画产业自身生存的发展视域，提升并融入到国家战略的发展高度。

结语

回首过去十年的中国动画产业，一个关键词不可忽视，那就是技术。技术的快速迭代，特别是 5G 技术的应用，不仅使动画长片的创意、制作和播出改变了以往的形态，敦促了中国动画产业的转型升级。而且，通过市场化的购买机制，有效提升了动画内容创意的能力，有力增强了抗击进口动画片的实力。与此同时，动画短视频作为新技术的伴生品，既创造了一种新动画表现形式，也创造了一种与动画长视频并行的经营模式。可见，新技术的出现，激活了国内动画市场需求潜力，改善了国内

① 苏锋：《"双重怪圈"蹂躏下的我国动画产业》，《文化蓝皮书 2007 年：中国文化产业发展报告》，社会科学文献出版社，2007 年，第 88-96 页。

② 苏锋、王莉：《国际市场求效益，国内市场谋发展——兼谈中国动画产业的国际化战略》，《文化蓝皮书 2008 年：中国文化产业发展报告》，社会科学文献出版社，2008 年，第 111-117 页。

③ 苏锋、何旭：《从"求生存"到"求升级"——兼谈中国动画产业国际化战略的双重转化》，《同济大学学报（社会科学版）》2016 年第 3 期。

动画市场的经营环境,也改变了国内动画市场和国际动画市场的权重对比。由此,为中国动画产业跨越式的发展,提供了更为宽松的经营环境和宽广空间。

展望中国动画产业的未来十年,我们必须站在中华民族伟大复兴的高度,加强动画内容创意管理,以此"讲好中国故事"。在巩固国内动画市场的前提下,将中国动画产业嵌入双循环的新发展格局之中,进而为实现我国动画大国之崛起,将中国智慧写满全球动画市场。

五 —— 网络视听艺术

"电视艺术这十年"

网络视听艺术研讨会综述

2022年6月29日,由中国电视艺术家协会主办的"电视艺术这十年"——网络视听艺术研讨会在京召开。中国电视艺术家协会主席胡占凡,国家广播电视总局网络视听节目管理司一级巡视员董年初等有关单位领导,祝燕南、魏党军、欧阳常林、王晓红、龚宇、李舫、张丽娜、吴位娜、张鑫、贾尧、黄杰等专家及网络视听行业重点平台相关负责同志参加会议。研讨会由中国电视艺术家协会分党组书记、驻会副主席、秘书长范宗钗主持。与会人员全面梳理总结了党的十八大以来网络视听艺术创作成果,深入探讨总结网络视听艺术创作的经验规律,勾勒行业未来发展方向,积极引领广大电视艺术和网络视听工作者坚持以人民为中心的创作导向,努力推出更多精品力作,为繁荣发展新时代文艺事业建言献策、贡献力量。

一、从生力军到主力军,更好地服务党和国家工作大局

中国电视艺术家协会分党组书记、驻会副主席、秘书长范宗钗表示,党的十八大以来,习近平总书记多次强调,要

完成新形势下宣传思想工作举旗帜、聚民心、育新人、兴文化、展形象的使命任务，必须科学认识网络传播规律，提高用网治网水平，使互联网这个最大变量变成事业发展的最大增量。十年来，我国文艺事业进入一个持续繁荣的新阶段，广大电视艺术和网络视听工作者坚持以习近平新时代中国特色社会主义思想为指引，坚持为人民抒怀、为时代立传，创作出一大批思想精深、艺术精湛、制作精良的优秀文艺作品。特别是近年来随着互联网技术的更新迭代和视听内容的要素升级，网络视听产业焕发出强劲生机活力，广大网络视听工作者应势而为，精准聚焦重大主题、快速反映现实生活、主动适应多屏传播新环境，奉献出一大批接地气、有特色、高水准的网络视听文艺精品，较好地满足了新时代人民群众多元化的收看习惯和审美需求，有力地配合了新形势下党和国家中心工作。艺术来源于人民，也服务于人民。网络视听的井喷式增长以及网剧的规模化、大众化、流行化，对影视行业的生产制作与发行传播产生了巨大影响，也对电视文艺、网络视听工作者提出了更高要求。广大从业者应该始终坚持以人民为中心的创作导向，把人民满不满意作为衡量标准，紧跟时代步伐，紧跟行业发展，倾力打造人民群众喜闻乐见的网剧作品，有效满足人民群众精神文化生活新期待。

国家广播电视总局网络视听节目管理司一级巡视员董年初认为，当前，网络视听文艺已成为繁荣社会主义文艺的有生力量，在丰富人民群众文化生活、引领社会风尚、滋养价值观方面的功能日益彰显。党的十八大以来，广电总局深入学习贯彻习近平总书记关于文艺工作和网络强国工作的重要论述，认真落实党中央相关决策部署，不断完善网络视听管理机制，强化网络视听内容引导，扶持网络视听精品创作，网络视听文艺建设工作取得显著成效。主要体现在以下三个方面：

一是网络原创视听文艺作品繁荣兴盛。党的十八大以来的这十年，是我国网络视听高速成长的重要时期，也是网络视听文艺从草根走向主流、从单一走向多元、从粗放走向精准的重要发展阶段，网络视听文艺作品数量质量同步得到大幅度提升。这些作品中，不乏"献礼祖国""一带一路""精准扶贫""乡村振兴""致敬英雄""民族团结"等深耕主旋律题材的作品，形成一批"有意义、有意思、有故事、有生活"的

网络视听原创作品，为主流价值传播开掘了更多艺术空间。

二是主题主线网络视听文艺作品量高质优。近年来，按照"找准选题、讲好故事、拍出精品"的要求，引导网络视听行业丰富题材、优化结构、提高质量、压缩数量，不断推出精品力作。像《领袖的足迹》《中国梦·我的梦——2022中国网络视听年度盛典》《这十年》《声生不息·港乐季》《江河日上》等作品，为献礼党的二十大营造良好氛围做出了积极贡献。

三是创作引导机制不断完善。一方面是健全引导机制，抓好两个"调控"，开好两个"例会"，建好"两个制度"。另一方面是实施网络剧片发行许可，广播电视和网络视听向一个标准、一体管理迈出了实质性一步。此外，依托网络视听节目精品创作传播工程，发挥好政策杠杆、资金杠杆作用，对重点作品，从项目论证至宣传推广予以全流程指导。

下一步，广电总局将重点从两个方面进一步抓好网络视听文艺作品创作：一是把牢政治方向，使网络视听文艺空间始终主旋律强劲，正能量充沛；二是用好"网标"手段，进一步加速网络影视创作步入精耕细作时代，增强网络视听从业人员社会责任感和文化使命感。

国家广播电视总局发展研究中心党委书记、主任祝燕南谈到：十年来，我国网络视听文艺战线成为社会主义文艺的重要组成部分。一是习近平新时代中国特色社会主义思想特别是关于文艺工作的重要讲话精神成为指导网络视听艺术创作的根本遵循。二是网络视听文艺向高质量创新性发展阶段迈进。三是网络视听行业茁壮成长，成为社会生活中不可或缺的重要角色，网络视听文艺繁荣兴盛，成为社会主义文艺最活跃的全民舞台。

十年来，网络视听文艺战线紧扣宣传主线，围绕重大主题，把握重大节点，发挥了新文艺阵地重要作用；网络视听文艺战线坚持以人民为中心的工作导向，坚持正能量是总要求，唱响时代主旋律最强音；网络视听文艺战线坚持把创作生产优秀作品作为中心环节，强化精品意识，推进高质量发展；网络视听文艺坚持"双效统一"，推动类型多元化、技术现代化，为繁荣文化创新创造固本强基。

十年实践向未来，我们深刻认识到，网络文艺创作与传播，一要始终坚持以习近平新时代中国特色社会主义思想特别是关于文艺工作的重

要论述为根本遵循,始终坚持党对互联网新媒体和网络文艺工作的领导;二要以更加科学的精神尊重和把握网络视听文艺发展规律;三要更好发挥政府作用;四要加强和改进网络文艺评论工作;五要认真落实新时代网络文艺人才队伍建设要求。

人民日报海外版副总编辑李舫表示: 网络视听文艺已经成为中国文艺当下最活跃的力量,重要性日渐凸显。这对电视文艺工作者来说是重大机遇,也面临着巨大的挑战。

十年井喷增长,网剧已成重要视听文艺形式。2012年是中国网络视听产业井喷式增长"元年"。从这一年开始,中国网络视听产业进入快速发展期。经过十年发展,中国网络视听展现了技术与内容的深度融合与交互,持续涌现新业态、产生新的应用场景,适应和满足了新时代人民日益增长的文化需求,开拓出前景广阔的庞大市场空间。网络视听已成为文艺消费的主要形态之一,观看网络视听节目已成为人们最常见的娱乐方式之一,网络视听文艺已成为中国受众最多、影响最广泛、最贴近人民群众的文艺形式之一。

摆脱野蛮生长,网剧精品化发展大势所趋。近十年,经过持续不断的资源汇聚、技术迭代、类型更新,网剧生产发生了由量到质的提升。从业者逐渐走出了探索中的迷茫,开始向精品化方向掘进。经过多年沉淀,观众已经习惯为好内容买单。网络平台也愈发意识到,优质原创作品才是吸引用户的关键,精品化创作是大势所趋。尤其是近两年,网剧正朝着"高成本、大制作、现象级"的方向发展,在内容生产与市场营销方面实现全产业链化,网剧已摆脱"野蛮生长"原始状态,正式迈入精品化时代。

打开创作新局面,更高标准回应人民之呼。近年来,随着网络视听行业影响力不断凸显,从长视频到短视频,从剧片到微短剧,网络视听内容正在大展拳脚,尝试用新的内容叙事、新的表达样态实现内容高质量发展和产业创新升级。站在新的历史发展阶段,面对人民群众的更大期待,网络视听行业需要在更高标准中打开创作的新局面。新的政策环境也为网剧创作提出了更高要求,更需要电视文艺工作者坚持以人民为中心的价值导向,聚焦新时代史诗般的伟大实践,为时代立传、为时代

明德，以更多深刻反映时代变迁、描绘人民精神图谱的精品力作，让网络的影视花园更加百花争妍、生机盎然，让更多的网剧精品走向海外，向世界展现可信、可爱、可敬的中国形象，彰显中华民族的文化软实力。

二、国家政策扶持有力，行业大发展更加繁荣

优酷副总裁、总编辑张丽娜谈到：网络视听行业这十年来的繁荣发展，离不开国家对网络文艺事业的重视，离不开主管部门和行业组织的引领和鼓励。回望十年，感慨颇多，在这十年时间里：一是网络文艺作品的品质跃升、影响空前；二是网络视听技术创新也在不断地向善、向上；三是网络视听节目从自审自播，到先审后播，再到"网标"001号证问世，网络视听管理已经从底线监管，进入了高线引领的新阶段；四是广大网络视听人担当有为，汇集成行业的高质量发展。在这些成果背后，是全体网络视听工作者群策群力，在主流化、精品化的道路上不懈努力的结果。

一是主流化，服务大局。党的十八大以来，党和国家大事、要事不断。网络视听作为和老百姓走得最近，尤其是和年轻网民最近的新媒体平台，用年轻人喜爱的方式，传播真善美、弘扬主旋律、助力文化自信，是我们责无旁贷的使命和担当。今年，网络剧片和电视剧、院线电影一样持"许可证"上岗，这是对网络文艺从"新兴事物"，成长为文化产业"主流供给"最好的盖章认证。网络视听一定会在重大时刻、紧要关头冲得上、顶得住，在服务党和国家工作大局中体现新担当、新作为。

二是精品化，创造美好。十年里，网络视听整个行业都为网络视听内容精品化，付出了艰辛努力，做出了巨大贡献。剧集方面，积极落实"找准选题、讲好故事、拍出精品"的要求，坚定不移讲好中国故事，展现中国人的精神面貌。网络综艺，始终秉持"年轻叙事、主流表达"内容创作理念，倡导积极向上的青年文化，让年轻人快乐更阳光。

三是少年心，永远保持对新鲜事物的好奇与探索。网络视听行业走到今年，是17岁，正值少年。从新兴事物一路走来，虽然已日渐成长，但始终都保持对新鲜事物的好奇与探索，探索"技术+艺术融合创新""衍

生潮玩"等创新手段,为行业发展不断注入新的活力与动力。

未来,优酷作为主流视频平台之一将进一步增强责任感使命感,找准时代定位、锚定文艺航标,义不容辞地担当平台社会责任,昂首阔步传播正能量弘扬主旋律,以奋进之姿、昂扬之态迎接党的二十大胜利召开!

腾讯在线视频平台运营部副总经理、影视内容制作部副总经理黄杰认为: 党的十八大以来,在相关政策与精神的指引下,文艺工作者们凝聚共识,坚持守正创新,坚持锻造精品,让文艺领域树立了新气象、突破了新高度、成就了新作为。作为文艺作品创作和传播的主阵地之一,腾讯视频一直自觉承担新时代文艺工作者的职责与使命,不断以高思想站位、高品质创作推动网络视听行业的高质量发展。

立足当下,放眼未来,新的时代背景与新的用户需求势必会驱动文艺创作走向新的方向、呈现新的趋势,我们时刻把握时代脉搏、倾听用户呼声,不断延展内容布局的厚度与广度,力求生产出更多人民喜闻乐见的好作品。

一是加强对小人物大情怀题材的挖掘。在全景式的宏大叙事之外,更多的聚焦以小人物映射大时代的叙事视角,让主流题材创作更具生活气息、更有现实温度。腾讯储备的《县委大院》《公诉精英》《此心安处是吾乡》等,都是以小切口反映大主题、用小人物故事展现大时代发展的作品。

二是更加注重作品的艺术价值与文化内涵。在内容的储备与开发上,不仅重视作品对现实生活的摹写,更重视对作品艺术性与思想性的塑造。

三是以更大的精力,探索新视听技术与视听语言。为了更好地服务于内容的生产与呈现,我们将全面、长期地投入到前沿技术的开发与应用上,在给予传统题材革新的可能的同时,也为更多创新题材创造生长的土壤。

党的十九届五中全会明确把推进社会主义文化强国建设作为"十四五"时期的主要目标,把建成文化强国作为2035年远景目标,我们也深知重任在肩。作为文化建设的主力军之一,腾讯视频将以习近平总书记新时代中国特色社会主义思想为指导,找准自己在新时代新征程

上的航向，继续投身于高品质正能量好故事的打造，努力做好社会主流价值的倡导者、践行者、引领者。

三、技术市场快速发展，网络视听作品质量更为精进

中国网络视听节目服务协会副会长魏党军表示： 中国网络视听产业伴随着中国互联网的成长，同步得到了迅猛的发展。尤其是中央实施网络强国发展战略以来，我国网络视听行业不仅各种业态创新频发，而且在视听作品创作生产领域也达到了前所未有的高度，各种优秀作品不断涌现。回顾网络视听这20多年从无到有、由弱到强的发展历程，有以下几点体会：

一是"围绕中心，服务大局"是网络视听义不容辞的社会使命。网络视听不可替代的媒体特性，决定了它是我党极其重要的意识形态阵地。党管媒体是网络视听业必须始终遵循的基本原则，网络视听的每一项工作都要围绕中心服务大局，围绕党在新时期的主要任务搞好创作和传播，弘扬时代精神，巩固全党全国人民团结奋斗的共同思想基础；引导人们树立正确的历史观、民族观、国家观、文化观，树立正确的理想信念，强化爱国主义、集体主义、社会主义教育。

二是"以人民为中心"是网络视听创作生产的灵魂。网络视听作为一种重要的文化形态，是互联网文化的一种表达方式，与人民群众有着天然的联系。网络视听既是人民群众喜闻乐见的节目形式，也是广大群众能够广泛参与、展示自我的平台。网络视听作品能得到千千万万网民的广泛认可和欢迎，根本在于以人民作为创作的出发点和落脚点。

三是"弘扬正能量，打造时代精品"是网络视听不断发展壮大的动力所在。一部作品是否值得长久品味，能否流传久远，不仅在于作品本身的艺术表现，更在于作品所表达的价值观，蕴含的价值观立场。艺术表现和道德价值二者之间的立场不可分割，优秀的作品无一不是赞扬真善美，弘扬正义，鞭笞丑恶。站在弘扬正能量的立场表达，作品才能得到社会和人民的认可，成为属于时代的精品。

"惟有道者能以往知来"。当前网络视听创作正处在继续攀升的重要时期,今天在这里回顾梳理党的十八大以来网络视听创作的丰硕成果,也是为推动社会主义文艺繁荣尽一份薄力。

中国电视艺术家协会网络直播专业委员会会长欧阳常林认为: 十年来,在习近平新时代中国特色社会主义思想的正确指引下,以"新视听、新传播、新生态"为特征的全民互动方式,已快速迭代了传统的大众传播方式。关注短视频与网络直播行业,因势利导做好服务,是媒体融合发展的重要窗口。

一方面,新传播的生力军:APP融合PGC与UGC的新格局。社交短视频应运而生,给传统媒体人以及新视听行业带来了重要启示:一是共生,让PGC和UGC找到一种共生的创作方式。产品与用户共情,会把广大受众变成自媒体与创作者;二是互动,做好触达型的产品,是短视频成功的根本原因;三是新鲜感,就是让更多的人参与到创作中来。新视听与新传播的诞生,靠的是现代科技与内容创意的两轮驱动,而内容创意这个硬核,则离不开PGC与UGC的两翼齐飞。

另一方面,新传播呼唤新人才、新高度。一是加强阵地建设与队伍建设刻不容缓;二是要讲好中国故事、打造中国品牌;三是倡导立心铸魂、行健致远,不断树立行业风尚;四是推动网络视听形象代言人的迭代升级,源于生活与人民的艺术形象及代言人,都可是移动互联网时代媒体融合发展的第一代形象代言人。

哔哩哔哩副总编辑张鑫谈到: 从2009年到2022年,这十多年我们见证了3G到4G、4G向5G迈进,见证了视频逐步成为互联网内容的主流,大众已进入"视频化"时代。这十年,哔哩哔哩在国家推动网络视听行业高质量发展的大背景下有了飞跃的提升和成长。

这十年,"Z世代"成为中国泛视频市场重要支柱。"Z世代"是视频时代的"原住民",是中国泛视频市场中的重要支柱,他们中有大量人员积极参与内容创作和推广。一方面他们通过内容创作实现更多的自我表达,另一方面他们通过与受众的互动进一步增强了所提供的网络视听内容的广度和深度。短视频逐步成为年轻人获取知识、认知世界的重要渠道,而积极构建多品类、多场景的内容生态,不仅能够满足年轻用

户日益多元的内容消费需求,也能为用户提供对日常生活有用、有价值的网络视听内容。

这十年,哔哩哔哩运用多项举措推动创造好的内容,服务广大创作者。围绕用户、创作者和内容,构建了一个源源不断产生优质网络视听内容的生态系统。为了更好地鼓励和促进内容创作者制作优质内容,我们推出多项举措,通过营造有利的创作环境,使网络视听内容创作者在平台上成长壮大。同时持续丰富社区内容生态,不断增强 OGV 内容研发能力,也在长视频内容领域不断尝试,其中不乏与主流媒体联合打造的精品,以综艺的形式回应社会话题,也引导观众进行思考。此外,通过持续加强创新能力开放合作,积极拓展海外主流市场,在推动以优秀国产原创动画为代表的中国文化"走出去"方面也有了实质性的突破。

这十年,哔哩哔哩积极致力于用"Z世代"传播方式唱响主旋律。在"智媒时代",视频化的发展为弘扬主旋律、传播正能量提供了新的平台。哔哩哔哩也一直坚持走正能量和高流量有机结合的道路,在更多年轻人中传播正能量,在年轻一代中唱响主旋律。近年来,哔哩哔哩集中资源力量,着力打造一批适合网络传播、引发青年共鸣、思想精深、制作精良的主旋律作品。同时,诸多知名虚拟偶像也积极参与主旋律内容创作及传播,助力上海进博会宣传,牵手北京 2022 年冬奥会和冬残奥会等。未来,我们相信中国将有超过千万的视频内容创作者,中国的优秀文化作品也将乘着"视频化"这个大潮,传遍全球。

四、紧扣时代精神,艺术风格更具彰显

中国传媒大学教授、本科生院院长,网络视频研究中心主任王晓红认为: 这十年,我国网络视听创作质量持续走强,与传统视听艺术交相辉映,共同为时代和人民放歌,开创了视听艺术的新气象。

一是新气象:雕刻时代气质。网络视听作品以其激增数量和多元类型,不断丰富主流价值引领的内容,实现网络视听文艺"培根铸魂、启智润心"的根本价值。这十年,网络视听精品不断拓宽题材领域,将目光放宽至

历史与现实的多领域、多维度中,探索时代气质的更多可能性。

二是新群体:拥抱网生用户。当前,年轻人成为网络视听作品的主要收视群体,"以人民为中心"的创作导向,也要把广大青年用户作为鉴赏家和批评家,从大屏时代单向传播走向网络时代自发传播,发挥青年群体的能动性,通过他们的艺术表达、技术创新和价值引领,构建新时代的网络文艺话语体系。

三是新话语:突破刻板表达。网络视听佳作一改传统主旋律作品较为常见的说教意味过浓的话语风格,使用更生动有趣、具有人文关怀的叙述方式和修辞话语,让主流内容传达更加年轻化、精品化。借助互联网的立体传播优势和多样化的传播渠道,网络视听作品成为创作者、生产者与观众共同参与的话语共塑过程,使贯穿于历史与当下的社会主流价值,走向高质量发展的新阶段。

网络视听创作要以满足人民对美好生活的向往和追求为尺度,把握好历史背景与现实背景的关系,既要植根中华优秀传统文化,又要与时代同向同行;把握好内容创新与技术创新的关系,既要创新传播主流内容,又要与技术合力合为;把握好专业生产与用户生产的关系,既要利用平台专业优势,又要与用户共创共生。只有始终坚持以人民为中心的创作导向,始终坚持创作以平凡视角反映时代变革,让宏大的时代与具体的个人血肉相连,始终坚持聚焦人民的实践创造、现实生活和诗意追求,始终坚持艺术精品创作的客观规律,以更鲜明的价值导向、更宏阔的美学视野、更高远的文化蕴含、更深邃的现实精神,才能获得高质量发展的持久动力,才能形成推动社会形成向上向善向美的精神力量。

爱奇艺创始人、首席执行官龚宇表示:这十年,是中国网络视听行业发展的黄金时期,爱奇艺幸逢其时,既是参与者,也是引领者,更是受益者。回顾成绩,总结经验,展望未来,主要有三方面体会:

一是网络视听创作呈现出精品化和多元化趋势。十年来,无论在思想内容还是在表达呈现上,网络视听作品都有了质的提升。随着人口年龄结构的变化和互联网的普及,网民结构从集中走向分散,网络视听主流观众对内容的需求也从单一走向多元。不同用户对影、视、综、漫、游等不同形态娱乐产品的需求,让多元生态战略有了成长的良好土壤。

部分用户对垂类作品（如悬疑、爱情、喜剧）的钟爱，让剧场模式的诞生水到渠成。

二是网络视听创作要坚持现实主义的创作态度。近几年，网络视听行业推出了一大批精品力作。在这些优秀作品的背后，是对文艺创作观照当下、观照现实、观照人性理念的回归。一是致敬时代，坚持主旋律题材精品化、时代感、年轻态的创作方向，讲好中国共产党治国理政、中国人民奋斗圆梦的故事；二是抵达真实，自觉将创作重心转移到现实题材上来，一批反映现实、回应现实的精品内容在观众中持续引发共鸣与思考；三是回归人本，将创作的目光转向宏大背景中的普通人，讲述他们生活的柴米油盐、喜怒哀乐、所思所想。

三是网络视听创作要用世界语言讲好中国故事。网络视听文艺作品因其拥有更灵活的体量、更丰富的题材和更年轻化的语态，更加符合网生一代海外观众的收视习惯和观看需求，日益成为他们了解中国社会生活、感受中华文化魅力的重要途径。近年来，爱奇艺也在积极思考推动中华文化走出去的办法，一是通过科技创新和本土化运营，赋能海外平台建设；二是通过打造中国原创 IP，彰显中华文化自信；三是通过优质内容海外发行，用情用力讲好中国故事。

回顾刚刚过去的十年，网络视听已发展成为人民群众影视内容欣赏的新场景和文艺创作的生力军，在传递主流价值、凝聚社会共识、繁荣优秀文化、促进国际交流等方面扮演着越来越重要的角色。未来，中国网络视听文艺创作潜力巨大、前景广阔，在社会主义文化强国建设的征程中，必将持续为广大人民群众提供更丰富的精神食粮，以年轻视角讲好中国故事，向世界展现可信、可爱、可敬的中国形象。

芒果 TV 副总编辑吴位娜谈到：芒果 TV 作为党媒国企，始终把习近平新时代文艺思想作为行动纲领和思想指南，不断推动新时代网络视听领域文艺精品创作。

第一，价值引领，大力倡导家国情怀的主流旋律。将家国情怀融入节目创作内核，用青年人的视角和话语体系来做好主流宣传，用优质的长视频内容引领新青年树立正确的价值观。围绕建党百年、脱贫攻坚、乡村振兴等主题，推出纪录片、影视剧、综艺节目等各类精品力作，多

维度视角呈现国家发展历程,使国家战略、节目创作与观众期待相互融合产生破圈效应。

第二,立足现实,多角度捕捉各领域的生活图景。深入研判新时代观众的观影需求,推出"季风剧场",以崭新叙事风格、高浓度剧情的精品短剧,充分观照现实生活,触及多圈层兴趣点,引领向上向善价值观念。

第三,对外传播,全方位讲述新时代的中国故事。作为国有新型主流媒体,同时也作为中国对外传播的"窗口",我们多措并举,积极做好对外传播工作。今年将特别推出"党的二十大"相关专题内容,全方位展示党的十八大以来我国重大改革发展取得的显著成效以及深刻变化,积极讲好新时代的中国故事,展示新时代的中国形象。

第四,识才育才,系统性培养文艺队伍的后备力量。习近平总书记指出,青年是事业的未来。只有青年文艺工作者强起来,我们的文艺事业才能形成长江后浪推前浪的生动局面,同时也指出要识才、爱才、敬才、用才。我们积极部署人才储备战略,全面集结人才,肯定优秀人才的能量,打造国内最大的内容生产智库,为平台构建了系统化的内容生产体系。同时,重视青年文艺工作者的培养过程,长线布局、千锤百炼,一是发挥党建引领力量,把党支部建在一线,用党性引领精品创作;二是定期组织进行专题理论学习,让大家沉下心,守正道、走大道;三是为艺人定期开展培训,多方面开展实用性课程。

未来,芒果TV将继续贯彻落实习近平总书记关于文艺工作的重要指示精神,以建设主流新媒体集团为目标,为推动新时代文艺大发展、大繁荣,做出新的更大贡献。

华策集团北京事业群副总编辑贾尧表示:近十年来,中国特色社会主义进入新时代,党和国家对文艺创作提出了鲜明的要求,为我们文艺工作者和新形势下文化产业发展指明了方向。近年来,华策影视始终坚持与时代同步伐的创作规划、以人民为中心的创作导向,坚持"主旋律引领、多样化发展",用心用情用功推出一批高品质力作。

一是主旋律引领,把握时代脉搏,围绕党和国家重要历史时间节点,创作重大题材巨制,弘扬主旋律、激发正能量。党的十八大以来,在习

近平新时代文艺新思想的指引下，华策紧紧围绕"培根铸魂"的创作宗旨，按照"主旋律引领、多样化发展"的创作方针，围绕重要时间节点，聚焦重大历史、重大革命、重大现实题材，抓紧推进精品影视内容高质量创作。专门设立"大剧研发中心"系统推进精品创作，同时在杭州、上海、北京三地成立数据中心、创意中心、研发中心和制作中心，推进智能化、大数据等新技术在内容制造平台中的应用，搭建高峰作品体系化赋能平台，实现团队创作升级。

二是多样化发展：主流价值引领，打造社会效益和经济效益俱佳的各类题材品质电视剧。华策不断从美好新时代、百姓幸福生活和优秀传统文化中发掘创作主题，讴歌新时代、传递真善美，推出了一批弘扬优秀传统文化的各类题材剧，得到观众和市场的欢迎，丰富了中国影视主流文化的表现形式和创作格局，为新时代的影视创作注入新能量。

三是以传播中华文化为己任，成为影视文化走出去的"排头兵"。为了更好地推动中国文化走向世界，华策自成立之初就坚持华流出海，用近30年时间在国际影视市场深耕细植，成功开拓亚洲、欧洲、非洲、北美洲等地区，其中G20国家及"一带一路"沿线主要国家全覆盖，成功将10万多小时自主创作的影视作品通过市场化方式发行至全球180多个国家和地区。近年来，海外发行总额约占全国市场份额的20%，实现出海电视剧题材"传统之中国、革命之中国、时代之中国"全覆盖。

在未来的创作中，我们将继续坚持把作品作为立身之本的初心，深耕现实主义题材，关注党和国家的发展战略和方向倡导，坚持以人民为中心的创作导向，通过推出更多有道德、有温度的影视作品，书写和记录人民群众丰富的生活，树立精神榜样，推动新时代的文化事业大发展大繁荣。

中国电视艺术家协会主席胡占凡在总结讲话中指出：进入新时代、踏上新征程，广大电视艺术和网络视听工作者使命光荣，任重道远。

一是要持续强化政治引领，时刻牢记时代使命，以高度的政治责任感更好地服务党和国家工作大局。要持续学习领会、贯彻落实习近平新时代中国特色社会主义思想，深刻理解新时代之所以取得历史性成就、发生历史性变革的历史逻辑、理论逻辑、实践逻辑，深刻领悟"两个确立"

的决定性意义,增强"四个意识"、坚定"四个自信"、做到"两个维护"。要紧紧围绕党和国家中心工作,结合重大会议活动、重要时间节点,以高度的政治责任感和充沛的热情,大力开展"喜迎二十大"等重大主题网络文艺实践活动,做好做强做大网上主流思想舆论,汇集推出一批优秀网络视听作品,唱响主旋律、传播正能量,充分有效发挥出聚焦时代主线、凝聚奋进力量的文艺功能,更好地服务党和国家工作大局。

二是要坚守人民立场的书写,以高质量文艺精品供给增强人民的获得感、幸福感。网络视听节目也要讲高质量发展,也要向人员素质要效益。要坚持以人民为中心的价值导向和创作导向,聚焦新时代史诗般的伟大实践,创作出更多深刻反映时代变迁、描绘人民精神图谱的精品力作,为时代立传、为时代明德。要保持谦虚谨慎的创作态度和求真务实的创作理念,摒弃跟风创作、粗制滥造的浮躁,坚持深入生活、扎根基层,从人间烟火中捕捉故事灵感,从火热现实生活里发掘审美价值,从中华优秀传统文化中寻找源头活水,塑造更多吸引人、感染人、打动人的艺术形象和艺术经典,让生机盎然的网络文艺百花园永远为人民绽放。

三是要坚持营造清朗网络生态,以清朗网络空间引领社会风尚。要坚决防范抵制各种社会上的歪风邪气在网上传导蔓延,把坚守艺术理想、坚持弘扬正道、追求德艺双馨作为文艺创作的根本要求,心怀对艺术的敬畏之心,对专业的赤诚之心,对社会的责任之心,下真功夫、练真本事、求真名声。要把个人的道德修养、社会形象与作品的社会效果统一起来,把艺术追求融入党和人民的事业之中,用优秀的文艺作品教育引导全行业守法崇德,履行社会责任,营造自尊自爱、互学互鉴、天朗气清的行业风气,为守护人民群众清朗的网上精神家园做出应有贡献。

守正创新
推动网络视听文艺健康繁荣发展

冯胜勇

国家广播电视总局网络视听节目管理司司长

习近平总书记指出,互联网技术和新媒体改变了文艺形态,催生了一大批新的文艺类型,也带来文艺观念和文艺实践的深刻变化,要适应形势发展,抓好网络文艺创作生产,加强正面引导力度。国家广电总局高度重视推进网络视听文艺健康发展,坚持以习近平新时代中国特色社会主义思想为指导,深入贯彻习近平总书记文艺工作座谈会重要讲话精神与互联网宣传工作的重要论述和决策部署,不断完善管理机制,强化内容引导,扶持精品创作,把党的领导体现到网络视听文艺创作的各领域、各环节。当前,网络视听文艺正在向高品质、精品化迈进,题材更加全面,类型更加丰富,原创能力显著增强,形式创新不断加快,已成为满足人民群众的精神文化需求的重要文艺样式和繁荣社会主义文艺的有生力量,在丰富人民群众文化生活、引领社会风尚、滋养价值观方面的功能更加彰显。

一、网络视听文艺百花园一派生机盎然

国家广播电视总局按照"丰富题材、优化结构、提高质量、压缩数量"的思路,引导网络视听行业不断推出精品力作。网络剧、网络电影、网络综艺、网络纪录片、网络动画片、微短剧、网络音频、短视频、网络直播等各类网络视听文艺作品百花竞放、硕果累累,极大丰富了人民群众精神文化生活。

(一)重大主题精品迭出

国家广播电视总局按照"找准选题、讲好故事、拍出精品"的思路,聚焦主责主业深耕内容建设,坚持内容为主,以重要时间节点为坐标,集中全行业优势资源力量,从源头、剧本狠抓重点项目,动态管理、全程跟踪,力作频出、亮点绽显,声量大、效果好。

在庆祝建党百年主题创作中,由国家广播电视总局与中共中央党史和文献研究院、中共江苏省委联合出品的百集微纪录片《百炼成钢:中国共产党的100年》,以丰富翔实的史料档案和鲜活的表达,全景再现中国共产党矢志践行初心使命的历史、筚路蓝缕奠基立业的历史、创造辉煌开辟未来的历史,成为互联网新媒体条件下重大主题宣传的探索创新之作。作品推出后取得了良好社会反响,创造了收视佳绩,很多观众特别是青少年观众纷纷留言点赞,很多单位和基层党组织将其列为党史学习教育视听教材,组织观看学习,形成了现象级传播。此外,网络纪录片《见证初心与使命的"十一书"》《党的女儿》《红色文物100》《百年党史"潮"青年》,网络剧《黄文秀》,网络电影《浴血无名川》等为代表的一批重大革命和历史题材作品高扬爱国主义精神,彰显理想信仰之光。

聚焦迎接党的二十大主题主线,国家广电总局按照"主动出题、动态管理、梯次推进、持续打造、重点突破"的思路,对重点项目全流程指导,重点打造"这十年"主题系列网络视听节目,包括微纪录片《这十年》,网络纪实访谈节目《这十年·追光者》网络综艺晚会的这样"追光之夜",网络纪录片《这十年·幸福中国》,记录在以习近平同志为核心的党中央

坚强领导下的中国发生的历史性变化，取得的历史性成就，立体化展现新时代十年党和人民的伟大实践、伟大创造，反映人民群众的获得感、幸福感、安全感。用心打造网络剧《青春正好》《血战松毛岭》《江河日上》《你安全吗？》，网络电影《勇士连》《特级英雄黄继光》《天虎突击队》《浴血无名川之奔袭》《黑鹰少年》《老师来了！》，网络录片《闪耀吧！中华文明》，网络音频节目《新物见证》等精品力作，为迎接党的二十大胜利召开营造良好氛围做出积极贡献。其中网络综艺节目《声生不息·港乐季》用经典港乐抒发家国情怀，播出后取得热烈反响，为庆祝香港回归25周年营造了浓厚氛围。

（二）现实题材作品繁荣发展

国家广播电视总局引导网络视听行业深耕现实题材创作，围绕"献礼祖国""一带一路""精准扶贫""乡村振兴""致敬英雄""民族团结"等主题，聚焦时代变化的见证者、经济发展的亲历者以及中国崛起的建设者等群体，反映党的十八大以来国家的辉煌发展成就，展现历史性变化，反映中国人民的奋斗精神，以鲜活而厚重的现实题材精品赢得人民群众、社会各界的尊重和喜爱。

网络剧《在希望的田野上》，网络纪录片《追光者：脱贫攻坚人物志》，网络电影《藏草青青》《草原上的萨日朗》《金山上的树叶》《绿皮火车》《春来怒江》等作品，刻画了创业青年、扶贫干部、支边支教等献身扶贫事业的普通人，为新时代的精准扶贫、乡村振兴留下真实生动、振奋人心的影像，取得了良好口碑与市场反响。网络剧《约定》等作品充分观照当下社会现实，聚焦普通百姓，记录反映新中国成立70年来的奋斗历程，展现出新时代新形象的精神气质。网络电影《中国飞侠》将视角对准"外卖小哥"展现他们的酸甜苦辣，《我们的新生活》讲述新时代平凡人物生活故事，展示人民群众的获得感、幸福感、安全感。在抗击新冠肺炎疫情的斗争中，《在武汉》《冬去春归》《正月里的坚持》《我们的战"疫"》等网络纪录片展现了中国人民和全社会面对重大公共安全危机时万众一心、众志成城的精神风貌，网络电影《凡人英雄》呈现疫情之下人与人

之间互帮互助的温情和感动。

（三）不断向精品化迈进

党的十八大以来，在主管部门与行业的共同努力下，网络视听文艺减量提质，不断向精品化方向迈进，思想精深、艺术精湛、制作精良的网络视听节目不断涌现。一批拍摄手法和表达方式新颖，贴近年轻人的观看需求的网络剧取得了不错的口碑。如《青春创业手册》《你是我的荣耀》讲述年轻人将青春奉献科技事业、实现人生价值的励志故事。《风犬少年的天空》以现实主义风格拍出了青春成长中的烦恼和温情，与年轻观众产生情感共鸣。古装悬疑剧《长安十二时辰》价值立意高，制作匠心，对盛唐繁荣气象进行了还原，采用倒计时的叙事手法，在剧集结构、人物塑造方面都有创新。网络剧《开端》融悬疑、涉案、科幻等元素于一体，并饱含现实关怀，刻画芸芸众生，弘扬了青春正能量。扫黑、刑侦悬疑剧近年来表现亮眼，《沉默的真相》《扫黑风暴》《对决》等网络剧直面深刻社会变化，体现了党和国家反腐反黑的力度和决心。

此外，网络纪录片作品类型题材更加多元化、表达语态更加年轻化，思想性和艺术性达到新高度，涌现出了讲述圆梦小康故事的《柴米油盐之上》，关注社会现实、彰显人文关怀的《119请回答》《新兵请入列》《小小少年》，诠释我国生态文明理念的《一路向北》，展现海鲜美食文化和鲜活辽阔人生百态的《风味人间3·大海小鲜》等各具特色的优秀佳作。

（四）"艺术+技术"特点日益突出

5G、人工智能技术的应用，能更好发挥移动端的轻便和互动特性，进一步丰富包括互动剧、云直播在内的移动文娱形态，改变观演关系和艺术接受途径。基于虚拟现实、增强现实、全息技术的沉浸式体验，也在赋予文化空间以全新吸引力，带来更多突破传统的交互体验。2022年2月2日（大年初二），国家广播电视总局网络视听司组织8家重点网络视听平台推出的《中国梦·我的梦——2022中国网络视听年度盛典》，

充分展现了"艺术+技术"的特征,为网络视听文艺开创了新境界。盛典节目中,"数智人"5G冰雪之队共唱北京冬奥助威歌曲《准备好》,带来音乐+冰雪元宇宙沉浸式交互体验,二次元虚拟人物洛天依与知名二胡演奏家共同演绎中国江苏民歌《茉莉花》,打破虚拟和现实的界限。舞台高科技带来的轻巧和灵动,使空间和时间自由穿梭,全方位、超立体地打破了镜框式舞台,让技术成为了艺术。盛典播出取得了圆满成功,社会反响好,舆论评价高,是一次集体性文艺作品内容创新和呈现方式创新。

此外,河南卫视"中国节日"系列节目借助AR、VR、MR技术,用"传统文化+现代科技"的手法,将耀眼的历史文化元素与精彩的歌舞、戏曲、武术等艺术表演结合起来,将虚拟场景和现实舞台结合,尽显中华传统文化之美。虚拟人物也越来越多地出现在网络视听文艺节目中,哔哩哔哩创作的反映百年奋斗历程的主题歌曲《弄潮》,就是由在青少年中拥有超高人气的虚拟人物洛天依演唱。网络视听将最新科技融入艺术表达,为人民群众提供了更多种类、更具特色、更高质量、更美体验的服务,展现出巨大的发展潜能和成长空间。

(五)思想性进一步增强

培育和弘扬社会主义核心价值观,是网络视听文艺创作的重要使命和重要责任,同时也是提升网络视听文艺作品思想性的重要途径。近年来,网络视听行业用一系列正能量充沛又独具网络特色的文艺作品,满足了受众需求,吹响了前进号角,凝聚了奋进力量。网络剧《黄文秀》纪实讲述脱贫攻坚青年干部的责任和担当。《约定》以"全面建成小康社会是党和国家与人民的幸福约定"为主题,通过"青年有为""青春永驻"等小故事勾勒全面小康缩影。《启航:当风起时》记录上世纪90年代青年创业者的奋斗情怀。网络电影《浴血无名川》展现我志愿军战士的英雄气概。网络纪录片《石榴开花》《追光者:脱贫攻坚人物志》《追光者2:奋斗的青春》《闪耀的平凡:青春接力》等一大批作品展示平凡中国人的不懈奋斗、高尚情操和美好感情,为网络视听文艺创作增添了深度和广度。

对中华优秀传统文化的创造性转化和创新性发展，成为网络视听文艺大展身手的广阔空间，国风国潮元素、非遗艺术成为创作热点。2021年，短视频《唐宫夜宴》受到热捧，"中国节日"系列节目深入挖掘春节、元宵、清明、端午、七夕等中国传统节日的文化内涵，《七夕奇妙游》《中秋奇妙游》等节日晚会频繁掀起国风热潮。《邻家诗话第三季》围绕诗词，结合美食、美景、国乐、舞蹈、绘画等，让诗词走进人们等生活。《舞千年》《舞蹈生》等主打舞蹈的综艺，引发观众对优美中国舞蹈的关注和追捧。《敦煌：生而传奇》通过情景再现、纪实拍摄、专家访谈等形式，凝聚众多历史人物的传奇故事，讲述敦煌故事，传播中国声音。《国宝皆可潮》讲述博物馆在探索文物新潮呈现与国宝经典传承背后的匠心耕耘，让文物活起来。

二、加强内容管理、创作指导，营造良好的创作环境

国家广播电视总局坚持监管与繁荣并重的理念，把好方向导向，探索监管模式创新，找到一条既能保障行业风清气正，又为网络视听文艺发展拓展充足空间的道路。

（一）健全完善管理机制

全面加强内容审核。严格立项备案，按照"丰富题材、优化结构、压缩数量、提升质量"的思路和"宁缺毋滥"的原则，每月制定网络剧片、网络综艺节目"立项调控表"，加强重点网络剧片内容梗概和剧本审查把关力度，进一步强化前置管理；严格成片审查，优化工作流程、健全审查机制、充实审查力量，进一步提升内容审查效果，着力把好网络剧片导向关、片名关、内容关、人员关、审美关、播出观、片酬观、宣传观；建好两个制度，即重点网络综艺节目制作计划月度报备制度、主要嘉宾遵纪守法承诺制度，关口前移，加强管理；加强播出调控，每月制定"播出调控表"，坚决遏制泛娱乐化，确保现实题材比例网络剧片不

低于 60%。通过机制的健全完善，从剧情内容、题材类型、成片质量等多个维度强化了对网络视听文艺创作的管理，有力纠正了网络影视剧题材扎堆、脱离现实等不良倾向，确保体现新时代、新征程、新风尚的现实题材作品占据主流。

（二）以"网标"推动高质量发展

国家广播电视总局始终坚持以网上网下统一导向、统一标准、统一尺度的原则来管理网络视听节目，有效提升了网络视听文艺作品的内容品质。2022 年 6 月 1 日，正式实施网络剧片发行许可证制度，在优化工作流程、健全审查机制、完善审查力量的基础上，精心设计发布了"网络剧片发行许可标识"即"网标"。这标志着广播电视和网络视听向一个标准、一体管理迈出了实质性一步。"网标"既为行业设置了准入门槛，又为行业注入了强大信心，是网络视听文艺从"新鲜事物"走向"主流高端"的重要跨越，有利于提升网络剧片制播规范化、标准化、精品化水平，赢得更多观众的关注和喜爱。

（三）巩固深化文娱领域综合治理

国家广播电视总局深入贯彻落实中央要求，立破并举、综合施策，持续抓好文娱领域综合治理，《加强网络视听平台游戏直播管理的通知》《网络主播行为规范》《规范网络直播打赏、加强未成年人保护的通知》《广播电视和网络视听领域经纪机构管理办法》等一系列管理规定的出台，有利于切实防范了不良现象在网络视听领域出现。坚决整治炒星追星乱象，有效遏制资本不当牟利渠道；坚持不懈狠抓治理天价片酬问题，保持高压态势，确保责任到位、监管到位、措施到位；围绕工作部署，向网络视听管理部门、从业机构、行业协会等，提出要求、明确举措、压实责任，推动相关工作深入贯彻落实；加强网络视听领域舆情研判和行业业态研究。通过这些举措，有效净化了行业风气，为网络视听文艺营造良好的创作环境。

三、加强组织协调，不断完善精品创作扶持引导机制

国家广播电视总局不断提高组织化管理程度，主动作为，善于引进、发掘、凝聚各方力量，加强统筹规划、服务协调，聚行业之力、集行业之智，持续推动网络视听文艺精品创作生产。

（一）加强扶持引导

依托网络视听节目精品创作传播工程，持续提高优秀作品发现能力，精挑细选有潜力的选题和剧本列入优秀作品规划目录，每年扶持10部左右精品创作，发挥好政策杠杆、资金杠杆作用。对重点作品，国家广播电视总局网络视听节目管理司一把手亲自挂帅，分管领导靠前指挥，配备精干力量、设立工作专班，倒排工期、挂图作战，从项目论证、剧本打磨、团队组建、内容审查、平台对接、资源调配、宣传推广等方面对优秀作品予以全流程指导，积极回应、主动解决主创团队遇到的困难，充分做好释疑解惑和把关定向的工作，努力打磨重量级、标杆性、有影响力的扛鼎之作。

（二）加强评优推优

通过网络视听节目年度、季度推优工作和"弘扬社会主义核心价值观 共筑中国梦"主题原创网络视听节目征集推选和展播活动等评优推优活动，聚焦深入生动宣传阐释习近平新时代中国特色社会主义思想、党的十九大和十九届历次全会精神，迎接宣传贯彻党的二十大，反映中华优秀传统文化等主题主线，展现党史、新中国史、改革开放史、社会主义发展史，体现"艺术＋技术"特点，通过推选推荐优秀作品，充分发挥引领作用。多年来，对一大批优秀网络视听文艺作品给予了充分肯定和大力宣介，为行业发展树立了示范性标杆，推动了网络视听文艺作品质量和影响力的不断提升。

(三)加强创作指导

通过开好两个"例会",加强创作方向引导,提升网络视听精品创作能力。每月召开网络视听宣传例会,传达中央宣传指示,分析舆情动态,研究解决问题,部署推进工作,促进行业扶正祛邪、激浊扬清。每季度召开网络视听节目创作指导例会,传达文艺创作精神,介绍分享创作经验,通报网络剧片立项把关和成片审查工作情况,通报网络综艺节目创作指导情况,提示不良创作倾向,不断强化节目创作引导。

(四)加强文艺评论

高度重视发挥文艺评论对促进文艺创作繁荣的重要作用,不断加大视听文艺评论工作推进力度,聚焦主题主线,助力行业健康发展,在建党百年主题创作、文娱领域综合治理、倡导现实主义创作导向和弘扬优秀传统文化等方面发挥重要作用。作品研讨、作品评论和新形态评论等多形态并举,构建主题鲜明、形态丰富、影响力强的文艺评论发展新格局。此外,积极引导文艺评价功能的网络平台矫正和改进算法,建设更加科学的影视文艺作品网络评价体系。

目前,网络视听文艺已经走上了高质量发展之路,但仍存在有数量缺质量、有"高原"缺"高峰"的情况。习近平总书记在中国文联十一大、中国作协十大开幕式发表的重要讲话中,向广大文艺工作者提出了五点殷切希望,为推动社会主义文艺繁荣发展、建设社会主义文化强国指明了方向,为网络视听精品创作提供了根本遵循。我们将继续指导网络视听行业牢牢把握正确的政治方向、舆论导向、价值取向、审美趣向,强化政治责任、文化责任和社会责任,推出更多立得住、叫得响、传得开的优秀网络视听精品佳作。

慢直播+短视频

网络视听持续发展的横向度与纵向度

汪文斌

中央广播电视总台融合发展中心主任

中国的网络视听行业发轫于世纪之初,至今已经走过20年时间,保持稳定增长的同时开始进入调整转型期。过去十年中,在网络传播技术、视觉呈现技术的高速发展推动下,尤其是4G到5G的通信传输技术升级,推动传媒行业迎来整体升级发展的全新契机。与此同时,在国家政策和战略规划的支持推动下,网络视听行业进入战略发展的快车道。2021年3月公布的《国民经济和社会发展第十四个五年规划和二〇三五年远景目标纲要》明确提出,要健全现代文化产业体系。加快发展新型文化企业、文化业态、文化消费模式,壮大数字创意、网络视听、数字出版、数字娱乐、线上演播等产业。在此背景下,网络视听行业迎来了精品迭出、新业务与技术加速探索应用、环境日益清朗的发展态势。当前,跨屏传播形成产业布局,跨界融合打造综合服务,产业价值链条融合再造,成为网络视听发展的前景趋势。其中,以熊猫频道为开端的"慢直播+短视频"融合传播路径探索,有

望为网络视听的下一个十年开启新的发展前景。

熊猫频道在我国首开慢直播之先河，自2013年上线以来，发展迅速。到目前为止，熊猫频道已经在包括微博、微信、哔哩哔哩、抖音、快手、知乎在内的国内头部社交传播平台，以及央视频、百家号、企鹅号等其他内容传播平台建立了自己的账号，同时还在脸书（Facebook）、优兔（YouTube）、推特（Twitter）等国际一流社交传播平台，以及主要面向全球年轻群体的照片墙（Instagram）、Tik Tok、Quora等社交分享平台开通了自主账号，近年还进一步推进到Niconico（日本本土平台）、VK（俄罗斯本土平台）、DailyMotion（法国本土平台）等国家/地区主要社交媒体平台，形成了一个国内国际并行、全球化与本土化兼顾的全球传播矩阵。如今，熊猫频道在全球范围内拥有活跃用户近5000万人，用户覆盖中、英、德、西、法、俄、日、泰等语言，全平台累计浏览量近450亿次，累计视频播放量超过140亿。经过近十年的运营发展，熊猫频道已经成为了中央广播电视总台在国际融合传播领域的旗舰产品，在国际受众中形成了具有高识别度、高口碑度的传播品牌，产生了良好的"好感传播"效应。

随着移动网络平台和移动直播技术的发展成熟，慢直播逐渐与移动网络的主流传播形态短视频相遇了。2016年被称为中国的移动直播元年，2018年各大平台均开始探索"短视频+直播"的运营体系，将碎片化、精细化的短视频内容与即时互动的直播形式融合一体，在优势互补的基础上相辅相成推动流量变现。在直播的众多内容形态中，慢直播独树一帜以"慢"为核心特色，以无设计、无编辑、无剪辑的自然时态呈现对象及现场，通过降低传播主体干预进而提升传播内容的真实性和自然态，过程中突出受众的沉浸式体验和代入感诉求。随着传播技术发展和传媒市场升级，融合传播的大趋势为慢直播的创新升级提供了更多的可能性空间。2020年抗疫期间，武汉"两山医院"建设"云监工"形成了全国范围内一次基于慢直播的传播爆款。在慢直播相关素材基础上形成的短视频产品进一步溢出，在国内国际都形成了广泛的关注和讨论。当年6月，中国青年报社会调查中心发布的问卷调查结果显示，90.2%的受访者看过慢直播，87.8%的受访者喜欢看慢直播，78.1%的受访者对慢直播的发展持乐观态度。在此过程中，以熊猫频道为代表，由央视网主流媒体机

构为基础搭建平台的慢直播,通过短视频内容在各大社交媒体网络的广泛传播全面开花,形成数亿量级的传播力和影响力。可以看到,主流媒体在技术和内容层面的大量投入和大胆创新,加之社交传播平台的主动靠拢、积极合作,使得慢直播与短视频的汇流趋势进一步明晰,一条"慢直播+短视频"的内容生产系统路径模式也初见模型。

一、慢直播:融合传播内容的素材资源建设

慢直播的内容形态缘起于"慢电视",在互联网的传播语境下发展为更为宽泛意义上的慢直播。如今,不仅用户观看慢直播的渠道多了,更实现了评论与互动,慢直播的传播形态发生了语境转变,但是其"慢"的特质却沿袭下来。在互联网传播的加速传播中,传播超速、信息冗余成为了常态,更让这种"慢"有了市场和空间,吸引到一批受众。慢直播首先是一种直接面向受众的传播内容形态,具备"弱叙事、非专注、陪伴性、过程性、临场感"等特点;而这种特殊的内容形态的产生与发展,正满足了人们"做减法"的内在需求。在国内媒体机构中,熊猫频道首创7×24小时的全方位全时段慢直播。它的诞生与发展恰好验证了这一点。

通过与成都大熊猫繁育研究基地、中国大熊猫保护研究中心等繁育保护机构的合作,熊猫频道将镜头设置到了熊猫的生活区域内,以不打扰的自然记录方式将熊猫的日常生活状态呈现在网络传播平台;不仅因此荣获"2013网络视听创新典范"奖,更在全球最大的视频实况直播网站Earth Cam Network进行的2014年"十大视频直播"评选中成功上榜,成为中国唯一上榜的网站,并获评"在高分辨率的高清摄像头下一天24小时展示播出了一个家族的大熊猫"。可以说,从创办以来,以慢直播为核心的直播类内容一直是熊猫频道传播的核心和基础。直播类内容整合在熊猫频道的"熊猫Live秀"集中呈现,既包括24小时慢直播,也包括事件性直播。

慢直播是进入互联网传播时代后视觉传播形态发展的高级形式,通过视听信号的全程实时即时传播,实现对自然事实的原生态呈现。熊猫

频道的 24 小时慢直播，正是基于这一基本认知而设立的。

上线初期，熊猫频道在成都大熊猫繁育基地的 5 个区域布设了 28 路高清摄像头，多机位多角度、全天候视频直播大熊猫的日常起居、娱乐、繁育等活动，展示大熊猫不同生长阶段的状态。在此基础上，选择其中熊猫状态较好的 10 路作为 24 小时网络直播的信号源，再从中优选 1 路配备实时的文字解说，进一步丰富直播节目信息量。在此基础上，通过与中国保护大熊猫研究中心的合作，进一步增加了卧龙自然保护区的慢直播信号源，共布设了 60 余路摄像头，并从中精选 11 路进行网络直播。通过以上近百路摄像头提供的 22 路慢直播，将圈养和野化培训状态下的大熊猫，以及大熊猫栖息地的自然环境和优美风光，全方位地自然呈现。除了 24 小时慢直播以外，熊猫频道以"国宝面对面"（Panda on Live）传播品牌面向受众，或紧密围绕大熊猫相关事件展开的事件直播，或与当下时事结合推出的主题策划，作为常态慢直播的有益补充。

慢直播的内容形态较为特殊，其能够产生的直接传播效应相对有限。因此，除作为单独的内容产品之外，更要注重将慢直播作为视频内容再生产的重要素材资源平台来重点建设。

在打造品牌化的系列慢直播和事件直播外，熊猫频道从慢直播出发，不断摸索受众需求特点和内容建设规律。从最初以展示熊猫真实生活状态为主的内容生产，逐渐发现受众对于慢直播传播形态和大熊猫视频内容的首要需求是轻松娱乐，进而是对大熊猫相关动态资讯的跟进，对大熊猫与饲养员之间的互动有着很高的兴趣，同时很多熊猫粉丝还会积极发出自己制作的视频、图文等内容，互动性和主动性很高。

基于这样的经验积累和实践总结，熊猫频道进一步将慢直播的内容传播精细化，不仅进一步聚焦受众普遍喜闻乐见的吃播、睡播、玩播等萌点时刻，也将原本默默无闻的饲养员以"奶爸奶妈"的形象推到前台，将人熊互动作为传播聚焦的重点领域。2020 年 3 月，经过调整升级的 iPanda 熊猫频道 24 小时直播重新出发，为全球熊猫粉丝提供 27 路直播信号。受众可以通过手机、电脑等多种终端，在熊猫频道官方网站和熊猫频道 APP 在线围观"熊孩子"的玩闹时光。在幕后，熊猫频道 24 小时慢直播通过采用最新的 5G 传输、4K 高清视频等技术，全面提升了慢直

播的传播效率和内容质量。在台前，熊猫频道对慢直播的内容呈现进行了以受众为中心的重组再造，尤其是推出了全新的时移回看功能，对当日的慢直播内容给出全程时间轴，并且根据熊猫的日常生活习惯给出关键点标注，帮助受众可以主动选择特定时间段、观看特定场景、关注特定活动，大大消解了慢直播传播过程因"漫无目的"而产生的"使用动机不足"（根据传播学中的使用与满足理论，受众都是基于一定的使用目的进而产生接触内容的行为），大大提升了慢直播观看的内容选择性，缩减慢直播内容消费过程中的无效时间成本。

二、短视频：直达受众的融合传播内容生产

短视频作为当前一种主流的传播内容形态，如何充分发挥其灵活高效、跨域汇流的传播优势，同时又能消除真实内容有限带来的叙事困境提升内容质量，已经成为媒体有效提升传播效能面临的重要问题。以慢直播为素材基础，推进短视频内容生产的"真实叙事"融合传播，形成"慢直播–短视频"的内容生产模式，是熊猫频道在实践中为中国媒体探索出来的一条经验之路。

整体来看，熊猫频道的传播内容以直播类内容为基础，但是从体量占比上来看，短视频是最主要的内容类型。从传播内容的主题上来说，短视频内容主要可以划分为以下几大系列：轻松笑段、人熊互动、拟人故事、公益科普、主题传播和熊猫资讯等。而在内容形态上，上述所有主题的短视频内容都有多种形态，其中既有慢直播素材基础上的进一步制作加工，还有多种技术加持下进一步实现的动画等原创内容。

以慢直播的真实内容有效解决短视频的叙事困境，通过叙事方式的转化，将无叙事、弱叙事改为强叙事，有效地延伸了基于慢直播的内容传播长度与广度。

在当前的短视频传播生态中，在内容层面存在着突出的质量问题。这首先体现在视觉体验层面，或者说是技术应用和技巧水平方面的不足。但随着近年移动传播技术和设备的成熟以及相应技巧的普及，以及大量

UGC、OGC涌入传媒市场，张同学、李子柒之类的个人博主和专业博主纷纷出圈，画面语言、拍摄手法层面的技术已经得到深度普及，短视频在视觉体验层面的质量问题已经得到了大大缓解。

但在叙事层面，反而在短视频量化生产的趋势中相关问题愈演愈烈，其中短视频"脚本"的短缺尤为突出。当前，短视频生产中依托的大量叙事，都是基于脚本创作形成的"伪事件"，部分所谓扣住"流量密码"的脚本更是大行其道。大量制式化生产出来的短视频内容，在短时间内能够汇聚流量形成网红效应，然而在更广范围内实际上反会使得受众对此产生累积疲劳。慢直播按照现实时空情境还原的完整真实感，是受众关注并且喜欢慢直播内容的根本原因。过程中，受众通过自然进程中的自我叙事解读，互动中形成的群体共鸣，进而形成了与慢直播之间的叙事共创和情境互构。而基于慢直播的短视频生产，正是要将这种偶然的、自发的、随机的、瞬间的叙事化凝固下来，作为短视频生产的叙事蓝本。

熊猫频道首个在海外社交媒体平台破圈的爆款，是一则57秒长的"奇一抱大腿"短视频，发布48小时播放量就超过5亿，一个星期突破10亿。除了熊猫自带的萌感与画面片段的喜感，熊猫与人的互动更容易让受众产生代入感。在饲养员照顾熊猫的工作时间段内，慢直播受众的围观和热烈讨论吸引到频道工作人员的注意，进而发掘了这一重要的叙事领域。在后续的短视频内容生产中，熊猫频道也有专门侧重对于这类叙事的重点发掘，"Nanny"（奶爸奶妈，代指饲养员）成为熊猫频道短视频的高频关键词。

从慢直播到短视频，经过了一个由弱叙事甚至无叙事的传播内容逐渐叙事化的过程，将原生态、自然态的慢直播转换为突出故事性、情节性的短视频。因此，慢直播的受众更容易成为慢直播内容衍生短视频的忠实受众。在此过程中，受众在内容生产过程中的主体性和参与感得到充分发挥，交互体验突出。在慢直播初始状态完成一次传播的过程中，短视频的内容生产已经做好了叙事化的准备过程。相较于慢直播内容几近零加工的自然属性，短视频可以充分发挥技术属性和平台特色进行综合性的多元内容生产。

由慢直播出发，经由短视频为基础的内容综合开发，可以实现真实、

再现真实、虚拟真实及超真实为一体的全场景内容生产。

场景，原指戏剧和影视表演中由特定时空和人物关系所构成的具体场面。随着网络技术的变革和移动媒体的发展，场景逐渐演变为一个综合概念，其释义逐步由单纯的空间偏向转为描述人与周围景物的关系的总和。在终端融合的时代下，场景的开发应用是媒体转型成败的关键。在短视频内容生产中，对于场景的考量，主要包括内容如何呈现的传播场景和内容怎样被消费的消费场景。

从传播场景来说，通过对场景的媒介构建，正是为了更好地进行内容传播，来强化媒体产品的内容核心竞争力。根据梅罗维茨提出的媒介场景理论，场景不仅包括物理和心理场景，还包括媒介创造的信息场景。从信息场景出发，将内容的生产深度嵌入所属的平台、渠道当中，充分发挥媒介技术的传播潜能。正如凯文·凯利在《必然》一书中所述，"我们已经成为屏之民，屏幕构成了新的媒介生态系统。"

以熊猫频道的实践经验来说，熊猫频道在广泛拓展平台搭建多元传播渠道的基础上，针对不同平台渠道的属性特点，推出不同形式的传播内容。比如，在年轻网民中最受欢迎的照片墙（Instagram），深度结合平台推出的新兴功能，推出了方形视频、竖版全屏即刻视频等特色内容，充分发挥趣味性和互动性的平台特色，大量吸引年轻群体的关注。日本的Niconico是广受欢迎的社群性质流媒体视频网站，其推出的"生放送"网络视频专题从很早之前就开始对中国的重大新闻事件进行主题直播，诸如春晚、阅兵乃至两会等。熊猫频道针对Niconico的平台特性，积极主动出击，通过与日本媒体机构的合作在Niconico推出了长达8小时的主题慢直播《中国·生态保护百年探寻》，成功吸引了大量国际受众的关注，当日平均每20个用户就有1人实时观看了这次直播。可以看到，以平台、渠道和技术为核心考量要素的传播场景分析，目的在于对内容形态的多元生产，超越内容呈现的横屏—竖屏、大屏—小屏区隔，实现跨媒介的传播效应最大化。

在消费场景的构建来说，考量的核心要素是人，也即媒介的用户。基于移动传播技术的发展，用户可以随时随地进行内容消费。因此，内容消费时所处"何时何地"，构成传播内容的消费场景。在《即将到来

的场景时代》一书中，学者提出互联网和智能媒体所营造的场景，究其根本在于为用户个体营造前所未有的在场感和沉浸感，并且提出了"场景五力"作为考察场景构建的要素，包括移动设备、大数据、传感器、社交媒体和定位系统。简言之，用户场景分析的最终目标就是要提供特定场景下的适配信息与服务。以熊猫频道来说，针对国际社交媒体平台优兔（Youtube）定位 Z 世代为主的用户群体及其使用习惯，首批试用最新推出的超短视频功能，高效适配核心用户群体的消费场景，内容推出后 Z 世代 13-17 岁人群数值迅速攀升至最高，同比增长超过 30 倍。

综上所述，在慢直播素材资源基础上的短视频内容开发生产，必须是深度关照传播场景和消费场景基础上的全场景内容生产。在现有短视频内容形态的基础上，通过充分激活短视频生产范畴的 PUGC 潜能，通过创意众筹、内容众包、开源共创等方式实现短视频内容生产的多元化，进一步推动资讯化、交互化和游戏化的内容形态生产。

三、"慢直播＋短视频"：融合传播的新路径

熊猫频道创办十年来，在持续的技术更新和传播创新中，不断深化对于国际受众群体、国际传播市场、媒介传播趋势的认知和把握，持续推进以"慢直播＋短视频"为核心的内容生产到传播运营的融合传播路径的整体搭建，可以在我们提升国际话语权、创新跨文化叙事方式、讲好中国故事的积极探索中，提供一种创新的思路视角和模式方案，为中国主流媒体加快推进媒体深度融合发展的战略统筹提供重要的实证经验。

熊猫频道以慢直播为基点，"慢直播＋短视频"为核心框架建立起了集"元内容"素材资源、全场景内容生产、跨场域融合传播为一体的全新融合传播路径。基于对当前国际传播进入传播全球化 3.0 阶段的整体融合传播态势、国际传播的话语策略整体经历转向与重构等外部传媒环境与技术趋势的整体研判，结合对熊猫频道融合传播实践的传播内容和传播效能展开系统分析，可以提炼出一套"慢直播＋短视频"融合传播的模式方案，即：从顶层设计入手，持续推进五个环节——资源＋内容＋

平台＋渠道＋服务，扎根融合传播的媒体生态体系建设，构建媒体深度融合的全媒体生产传播体系，打造全产业链的全球化新型传媒机构。

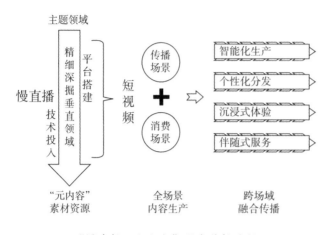

"慢直播＋短视频"融合传播路径

（一）资源开发："元内容"建设

在传播不断在内容－形式－业态以及传受－产销关系等环节跨界，媒体的深度融合传播要求传媒必须要跳出传统的内容生产思维。如何在传播泛化的传播生态中找到不断内容创新、传播创新的根本动力？需要"元内容"资源能够源源不断为传播提供符合、贴近受众需求的"叙事"和叙事化文本空间。从作为资源的"元内容"出发，通过对"元内容"的不断拓展和深度开发，最终实现"元内容"基础上的核心品牌体系，进而形成"内容＋平台＋渠道＋服务"的全媒体产业体系。

（二）内容转化：全场景生产

基于"元内容"资源，传播内容的深度开发生产，需要建立在深度观照传播场景和消费场景基础上的全场景内容生产。在现有多种样态内容形态生产的基础上，通过充分激活多元主体的主动性、参与性，通过创意众筹、内容众包、开源共创等方式实现内容生产的多源化、多样化，

进一步推动资讯化、交互化和服务性的内容生产。

（三）平台搭建：跨平台矩阵

深植于全媒体的深度融合发展理念，从建设"全程媒体、全息媒体、全员媒体、全效媒体"的战略目标出发，传播的平台建设已经远远超出传统上以媒体机构为核心、以传播覆盖为考量的"基础建设"路径范畴。在建设维护自有传播平台的基础上，更以超越平台的思维视域，联通自有平台与外部平台之间的无间网络，打造实体平台与虚拟平台的一体融通，实现跨平台的矩阵机制。

（四）渠道拓展："粉丝"网络化

进入网络传播时代，传受关系经历了从受众到用户的转向。到了融合传播时代，用户在传播过程中的主体性和参与性得到进一步释放，进一步升级为以品牌认同为基础的"粉丝"。从"受众"角度来看，当前的融合传播集中体现为以"粉丝"为中心的社交传播点阵网络，传播者与"粉丝"都在其中构成传播节点，每个"粉丝"在作为传播对象的同时也是传播的渠道。在此背景下，传播的渠道拓展务必是从"粉丝"思维出发，以"粉丝"运维的方式实现节点式的网络化渠道拓展，打通融合传播深入人心的最后一公里。

（五）服务模式：交互与共建

从国内外同行实践以及学界业界共识来看，媒介融合的发展前景基本是从传播内容生产者向以资讯为核心的综合服务提供者转化。在融合传播背景下，基于新型传受关系的转变，构建传媒品牌的吸引力和满意度，根本即在于立足受众建立系统的服务模式。通过传受交互推动包括内容在内的 PU 共建传播生态，推动全产业链布局下的全媒体综合服务体系建设。

在网络视听的全新传播生态体系中，短视频和慢直播作为互补的两种新媒体传播形式，正越来越多地受到行业的重视，并广泛运用于各种传播实践当中。在网络视听行业持续发展的未来图景中，横向维度指向技术应用推进下出现的视听传播新兴形态，譬如当前构成网络视听内容主流的短视频，接下来仍将在短视频的形态范畴基础上不断优化内容质量、扩展叙事范畴、提升传播价值；纵向维度则指向传播内容的时空延展、纵深挖掘，正如慢直播所构建的虚拟再造情境下的准自然态、拟自然态与超自然态，并且有望在未来进一步突破与重塑传播的场景局限，构建全新的传播体验。

基于慢直播"元内容"建设与短视频全场景生产的路径打造，一方面可以将慢直播作为短视频的源流基础，在实时直播积累的大量画面素材、交互议题的基础上，形成进一步的短视频生产和传播。尤其是实时交互可以产生大量的叙事脚本，源于受众主体性的议题更容易切中受众的关注；反过来也可以让短视频成为慢直播的引流引擎，尤其是在平台的算法机制下实现的精准推送加持下，可以实现高频度、广覆盖的高效传播，为慢直播实现有效的引流，提升慢直播的知名度和品牌度。以慢直播+短视频的路径逻辑，连通网络视听内容从生产到传播的全链条，实现横向度与纵向度上的全方位新发展；通过持续推进技术纵深应用和内容创新扩容，探索新增量、打造新生态，推动网络视听行业进入高质量发展的新阶段。

影视内容欣赏的新场景
文艺创作的生力军

关于新时期网络视听创新发展的实践与思考

龚 宇
爱奇艺创始人、首席执行官

王 亮
爱奇艺执行总编辑

徐铁忠
爱奇艺政策与媒体研究高级经理

党的十八大以来,在习近平新时代中国特色社会主义思想,特别是习近平总书记关于文艺工作系列重要讲话精神的指引下,网络视听行业发展及网络视听艺术创作取得长足进步,爱奇艺等网络视听媒体不断成长、走向成熟。

回顾刚刚过去的十年,网络视听以其年轻化的互联网基因,正逐步成为青年用户群体视听消费的"主要场景"和"主流媒体",在传递主流价值、凝聚社会共识、推动文化繁荣、助力经济发展、促进国际交流等方面扮演着越来越重要的角色。网络视听行业作为我国数字经济、数字文化的重要组成部分,正日益融入社会经济文化生活,并持续创造社会价值,坚守媒体担当,履行社会责任。

展望未来,中国网络视听行业的发展潜力巨大、前景广阔,在社会主义文化强国建设的征程中,必将持续为广大人民群众提供更丰富、便捷的大众文娱服务,以年轻视角讲好新时代中国故事,向世界展现可信、可爱、可敬的中国形象。

一、破局与重塑：网络视听行业发展步入高质量成长新阶段

中国的网络视听行业滥觞于 2005 年 4 月成立的土豆网。彼时，1.1 亿网民群体的需求、宽带接入 6400 多万家庭、多媒体和流媒体技术的日趋成熟共同孕育出这一新兴的产业。以"在线播放"为特色的网络视听平台在为用户提供生动鲜活的影像内容的同时，节省了用户的时间成本（无需等待），减轻了电脑的存储负担（无需下载），因而被认为具有"革命性的意义"[①]。作为互联网文娱服务的提供者，内容元素、科技元素与网络视听平台相伴而生，正版内容、技术驱动也成为关乎行业发展的关键所在。以爱奇艺为例，中国的网络视听平台大致经历了如下四个战略发展阶段。

（一）"悦享品质"：正版内容的在线播放平台

有学者将 2006 年视为中国网络视听行业发展元年，优酷、乐视、酷6、六间房等一大批采用 UGC 模式（User Generated Content 用户生产内容）的视频网站纷纷成立。"每个人都是生活的导演"这句口号深入人心。但当时的 UGC 条件并不成熟，专业的拍摄设备造价高昂，普通的手机像素有限，UGC 演变成盗版内容的搬运工，为网络视听平台埋下了版权不规范、视频码率较低、内容审美不健全等诸多隐患，伤及了网络视听行业健康有序发展的根基。2008 年，土豆网推出正版视频专区"黑豆"，尝试"正版化"；其后，"版权保护联盟""反盗版联盟"相继成立，"正版"成为有识之士的共同呼声。2010 年 4 月 22 日，爱奇艺应运而生，成为中国第一家全面正版的网络视听在线播放平台。内容"品质"得以保障。

科技让"悦享"成为可能。网络视听行业是技术驱动型产业，具有浓厚的科技底色，其诞生得益于成熟的流媒体技术让体量巨大的多媒体文件如溪水般在网络和 PC 间流动，可以供人们随意取用。爱奇艺在解决了行业发展初期的低码率、高延迟、常卡顿等严重影响用户体验的诸多问题后，又迎来了移动通信的 3G、4G 技术。从 PC 端到移动端，此前互

[①] 陆地、靳戈：《中国网络视频史》，中国广播影视出版社，2017 年，第 27 页。

联网内容消费的固有场景被打破,人们可以随时随地畅享正版高清内容,这在网络视听发展史上具有划时代的意义。2010年,爱奇艺在行业内率先布局移动端APP,用户获得爆发式增长。

当"悦享品质"的理念成为现实,如何保证这一模式可持续、更优化成为行业发展面临的新问题。对正版内容的刚性需求,对技术创新的深度依赖需要大量的、持续的资金投入。增强平台自身的造血能力,不仅关乎企业和行业的兴衰,更关系到平台能否源源不断地为用户提供高质量的产品和服务。在版权采购、带宽、运营推广、人力资源等成本不断高企的同时,单纯的商业广告变现模式远不能满足平台发展的需要。2011年5月7日,爱奇艺在行业率先推出会员付费机制,以期利用商业模式的创新实现平台的良性运转。

(二)"原创自制":纵向整合的制播发行平台

从2011年开始,随着各视频平台对独家版权内容的重视程度与日俱增,影视版权的价格也随之水涨船高。视频平台对版权内容的"军备"竞赛,导致一些影视制作方"囤积居奇",非理性的竞争一度将独播版权剧的价格抬高至动辄以千万计,业内称之为"版权大战"。

同质化竞争和高额的版权采购费用给视频平台造成了普遍压力,大家纷纷寻找其他出路,原创自制内容应运而生。2011年6月23日,爱奇艺发布"奇艺出品"战略,其他平台也开始试水内容自制。这一时期代表性的作品有,搜狐视频2012年10月首播的迷你剧集《屌丝男士》,2013年优酷推出的系列迷你剧《万万没想到》,凭借诙谐搞笑的风格在网民中拥有较高口碑。这些第一代的网络剧虽然"网感"十足,但是也无一例外存在制作质量低下的问题。从2014年开始,爱奇艺投入重金打造了30部以上的自制剧和自制节目,如《灵魂摆渡》《奇葩说》等。

精品原创内容的热播带动付费会员数量的爆发式增长,证明了看似难以撼动的用户免费获取内容的习惯,在足够优质的内容面前是可以被打破的。几乎在相同时间,国家重拳出击打掉了以盗版为主业的快播公司,创始人王欣锒铛入狱,客观上为正版付费内容的成长创造了良好的外部

环境。自 2015 年，爱奇艺会员发展步入快车道，付费会员数量当年年底达到 1000 万，2019 年 6 月破亿，中国网络视听行业会员规模进入"亿级"时代。

今天，行业内早已形成共识，强大的原创内容生产能力是网络视听平台的核心竞争力。专业优质的原创自制内容不仅有助于拉动平台的会员和广告收入，还有利于提升平台在内容管理上的自主性，一方面缓解了外采版权内容带来的成本压力，另一方面对于平台差异化竞争、打造品牌形象、建立永久内容池、进行 IP 衍生开发具有长远战略意义。

（三）"苹果园"战略：横向整合的多元生态平台

自制内容战略的实行让网络视听平台产生了诸多自有 IP，如何对原创 IP 进行深度开发以满足用户的多元娱乐诉求，成为引导行业发展的下一个新航标。

2018 年 5 月，爱奇艺公布了"苹果园"发展战略，将内容生态正式拓展至整个泛娱乐领域。从最初以视频为主的"苹果树"战略，到电影、游戏、直播、小说、漫画多元娱乐业态渗透和复合利用的"苹果园"战略，在连接人与服务的同时，引领视频网站商业模式的多元化发展。

相较剧影联动等传统、单一的 IP 开发方式，"一鱼多吃"商业模式旨在全方位挖掘 IP 品牌价值，将 IP 通过小说、漫画、游戏、影视等形式进行转化，再通过广告、用户付费、出版、发行和衍生品等组成货币化矩阵，以此带动包括内容发行、游戏、IP 衍生授权等在内的其他收入同比增长，形成文娱产业 IP 价值商业变现的新模式。

目前，爱奇艺正在进行"一鱼多吃"的项目已超过 30 个。以"华夏古城宇宙"的概念为例，旨在以华夏古城为载体，打造具有中国历史文化特色的系列 IP。其中，洛阳是这一系列 IP 开发作品的首站。目前，洛阳 IP 中的剧集《风起洛阳》、纪录片《神都洛阳》、动画片《风起洛阳之神机少年》已经陆续登陆爱奇艺，并取得不错的播出成绩，在全球掀起"洛阳热"。通过剧集、漫画、综艺、纪录片、动画、VR 全感、电影等"一鱼十二吃"业务联动方式，提升古城 IP 价值并延长其生命周期。

接下来,爱奇艺还将开发《两京十五日》《敦煌》等地域文化鲜明的剧集,逐渐完善"华夏古城宇宙"体系,助力优质 IP 长期增值发展。

(四)"重返客厅":智能家居的文娱消费平台

互联网用户终端主要有七大类型:PC、PH(手机)、TB(平板)、TV、VR、HM(智能家居)、IV(车联网)。随着 5G 规模化应用,超高清、3D 立体声等技术正在形成协同效应,互联网电视终端正在飞速发展,科技创新正在深刻影响网络视听用户终端的消费偏好。加之新冠疫情加速了人们生活方式的"云端化",2020 年初,用户在互联网电视端消费爱奇艺内容的总时长已经超过手机端;当年"十一"期间,互联网电视端的用户总时长更是超过了手机加平板电脑。互联网电视,凭借更好的视听体验,将成为精品专业内容消费最重要、最终极、最大的终端。TV 端大屏将是未来长视频的主场。

针对长视频用户"重返客厅",各网络视听平台也在积极布局。在用户体验上,爱奇艺针对 TV 端用户打造了家庭影院级音画标准"帧绮映画",4K MAX、超高帧率、HDR、全景声四重升级让用户在家中也能享受影院级视听。同时,基于 TV 端的 PVOD(Premium Video on Demand 高端付费点播)单片付费消费新模式正孕育着巨大的商业价值空间,电视大屏日益成为电影的首发窗口。随着 TV 端影音体验的不断优化,用户观影习惯的改变,大屏渠道的内容分发、变现效率将日益凸显。

二、回归与超越:网络视听艺术创作呈现精品化多元化趋势

习近平总书记提出,推动文艺繁荣发展,最根本的是要创作生产出无愧于我们这个伟大民族、伟大时代的优秀作品。党的十八大以来,中国网络视听艺术创作始终坚持"以人民为中心"的理念,围绕讲好中国故事、传播中国声音,创作推出一批关切国家命运、观照社会现实的精品佳作。

（一）优质多元：以好内容服务用户赢得人心

随着人口年龄结构的变化和互联网的普及，互联网网民的年龄分布也在发生着深刻变化。一方面互联网核心用户层(00后、90后、80后)已充分渗透，一方面以低幼市场、中老年市场以及低线、农村市场为代表的"一老一小一低"成互联网市场"新红利人群"，40岁以上人群贡献了超过90%的新增互联网用户。人群结构从集中到分散，观众对内容的需求也从单一到多元。观众群体的变化为网络视听文艺创作增加了挑战，也带来了机遇。部分用户对垂类作品（如悬疑、爱情、喜剧）的钟爱，让剧场模式的诞生水到渠成。不同用户对影、视、综、漫、游等不同形态娱乐产品的需求，让多元生态战略有了成长的良好土壤。同时，我们也认识到，高质量的文艺作品一直是人们文娱生活的刚需，用好内容赢得人心，为向上向善的力量服务是必须坚持的长期主义。

精品创作攀登文艺高峰。近年来，中国网络视听行业在精品创作方面不断取得突破。爱奇艺自制剧《破冰行动》成为首部荣获上海电视节白玉兰奖最佳中国电视剧奖，并入围中国电视剧飞天奖、中国电视金鹰奖等重要奖项的网络首播电视剧，标志着网络视频平台的创作实力和艺术水准正越来越得到行业与社会的认可。爱奇艺自制沉浸式VR互动电影《杀死大明星》荣获第77届威尼斯国际电影节最佳VR故事片奖，成为中国首部在国际A级电影节获奖的作品。《棒！少年》在第14届FIRST青年电影展获得专业评审授予的最佳纪录片奖，同时也获得了由观众评出的所有展映影片的最高分，这部关于"希望与成长"的作品被誉为"中国纪录片版的《放牛班的春天》"。

多元内容满足用户需求。近年来，各平台在动画片、纪录片等领域持续发力，满足用户多元观影需求，全面呈现新时代精神风貌。《无敌鹿战队》是首个在创意阶段就被国际知名电视媒体预购的中国原创IP动画，获得第五届玉猴奖"年度十佳新锐动漫IP"奖项。疫情期间，爱奇艺推出纪录片《中国医生·战疫版》，聚焦战斗在武汉抗击疫情一线的专家、医生、护士，真实记录了疫情之下中国医护人员的坚守、担当，坚定了全国人民同心抗疫的信心和决心。2022年，爱奇艺纪录片频道推

出人间剧场、理想剧场、热爱剧场三大剧场,以满足纪录片爱好者、新中产阶层和 Z 世代等不同圈层用户的个性化需求。

(二)四个转变:用专业态度引领行业发展

中国网络视听行业发展到今天,单纯依靠钱多、项目多、大 IP 多的模式早已过时。行业的健康成长必须以良性竞争为前提、向创新发展要效益。综合来看,党的十八大以来网络视听文艺创作明显呈现出"四个转变"。

一是题材古转今。古装题材曾经是影视创作的"宠儿",近年来,网络视听行业将创作重心转移到现实题材上来,越来越多反映现实、回应现实的精品被创作出来,在观众中持续引发共鸣与思考。2022 年央视和爱奇艺共同播出的当代大剧《人世间》,以周家三兄妹跌宕起伏的人生故事,描绘了 50 年间国家的发展和百姓生活的变迁,已经成为一部现象级作品。有观众在弹幕区这样评论:"老百姓看着看着就成了剧中人,剧中人演着演着就成了老百姓。"这部剧符合我们心中对好的现实题材的判断标准:它是全家欢式的,可以跟观众产生共情的、能够净化人的心灵的。

二是创作天转地。曾经有一段时间,玄幻题材和不着人间烟火气息的"悬浮剧"占领了荧屏,误导了青年一代的审美取向,也引发了观众的诸多非议。爱奇艺从自身的媒体属性和社会责任出发,将创作的目光转向宏大背景中的普通人,讲述他们生活的柴米油盐、喜怒哀乐、所思所想。例如,《心居》以房子为切入口,讲述普通市民如何通过奋斗、运用智慧找到"人之所居"的安定状态和"心之所居"的人生态度;《亲爱的小孩》以孩子为焦点,观照普通人的婚姻关系、家庭关系、亲子关系。这些剧作都得到了市场的良好反馈,创作更多接地气的视听内容正在成为越来越多创作者的共识。

三是形式长转短。在生活节奏加快、审美不断迭代的当下,动辄五六十集的长篇剧集让许多人望而却步。在紧张的工作生活节奏中努力向上的人群,同样有视听娱乐的诉求。爱奇艺率先开启短剧集的创作探索,

以精彩的故事内核、紧凑的剧情结构和明快的节奏安排满足用户的个性化娱乐需求。如大家熟悉的迷雾剧场,多以 12 集一部的节奏推进。《沉默的真相》《隐秘的角落》相继以口碑传播突破圈层限制,成为大众熟知的流行剧作,说明品质短剧正在被更多人所喜爱。网络视听艺术创作的求新求变,为行业发展开辟了新视角。

四是表演弱转强。网络视听观众的群体构成日益复杂化,不仅带来了分众化的趋势,也影响了用户的审美品位。以往单纯靠流量明星支撑的剧作越来越被观众和市场所抛弃。伴随着观众的成熟和理性,在网络视听艺术创作中,演员演技的重要性日益凸显。许多新生代演员凭借演技走红,也有许多实力派演员借助网剧走进青年群体。网络视听作品的提质也吸引了更多实力派演员的入局,助推剧集质量提升,从而形成良性循环。

(三)三个回归:以精品力作记录时代脉动

伟大时代孕育伟大故事,精彩中国需要精彩讲述。最近几年,网络视听行业经受疫情严峻考验、见证中国全面建成小康社会、决战决胜脱贫攻坚、喜迎中国共产党成立 100 周年等重大历史时刻,推出了一大批反映时代之变、中国之进、人民之呼的精品力作。在这些优秀的作品背后,是对文艺创作观照当下、观照现实、观照人性理念的回归。

一是回归当下。站在新时代的重要节点,网络视听文艺创作坚持主旋律题材精品化、时代感、年轻态的创作方向,用情用力讲好中国共产党治国理政、中国人民奋斗圆梦的故事。比如,爱奇艺与国务院扶贫办联合推出主题网络纪录片《劳生不悔》,通过跟踪拍摄脱贫攻坚典型人物,讲述云南怒江州、四川凉山州、贵州黔东南州三地的脱贫故事,记录脱贫攻坚的伟大历程。

爱奇艺推出中国首部献礼建党百年暨全面建成小康社会的网络剧《约定》,以全面建成小康社会为背景,透视普通人的平凡生活,以百姓视角聚焦民生问题,反映了人民群众在党和政府领导下,为构筑美好幸福生活所付出的努力和收获的喜悦。主题系列剧《再见,那一天》,通过几个回归社会人员"那一天"刻骨铭心的记忆,以小见大真实立体地刻

画扎根基层的老警察、老共产党员"愿为人民谋幸福"的人间大爱。

为迎接党的二十大,爱奇艺正在筹备拍摄电视剧《大考》和《喀什古城》。《大考》围绕着备战高考的年轻学子的故事展开,这群"生于非典、考于新冠"的学生以奋斗的姿态迎接人生的大考,展现出蓬勃向上的中国少年风采。电视剧《喀什古城》是以 2008 年开始的喀什古城改造为背景,将小人物的成长与大时代的奋进结合在一起,表现边疆各族人民对幸福生活的不懈追求,展现基层干部扎根边疆服务人民的精神风貌,歌颂了新时代党的治疆方略。

二是回归现实。现实题材不等于现实主义,现实主义归根到底是一种创作态度。编剧赵冬苓曾谈到:"何谓现实主义?勇敢地面对真现实,不伪饰、不回避、不矮化、不溢美,提出真问题,引出真思考。"①

2021 年爱奇艺出品电影《扫黑·决战》成为首部取材"扫黑除恶"专项斗争的影视化作品。影片以扫黑调查组办案的第一视角展开叙事,直击黑恶势力暴力征地、性侵害等社会话题,直面扫黑除恶专项斗争的复杂性、艰巨性,让扫黑干警百折不挠、不畏艰险的人物形象立得更真、更实、更深入人心。

电视剧《警察荣誉》的故事设定在城乡结合部的一个派出所,聚焦普通百姓的日常生活和平凡英雄的成长小事,全景式地勾勒了基层民警的工作生活图景,让观众对警察这一职业有了更深入全面的了解。该剧最打动观众的,正是它面对现实、提出问题、引发思考的自觉和勇气,以真诚的创作态度承担起文艺作品凝聚人心的社会功能。

三是回归人本。网络视听文艺作品不只为娱乐大众而存在,同时还承担着培根铸魂的功能。只有回归人本、观照人性,才能启迪思想、净化心灵、传递温暖、陶冶人生。

比如,2020 年在爱奇艺、腾讯视频、优酷三家平台同步播出的网剧《我是余欢水》,作为难得一见的现实题材喜剧,告别了国产都市剧惯常的剧情铺陈,通过黑色幽默折射出人生百态,在看似荒诞的叙事下,体现了对普通人生活的关照与尊重。爱奇艺推出的"迷雾剧场"在立意上,不仅让人带着疑惑,拨开迷雾寻找真相,更在悬疑作品紧张刺激的背后,展现人性的温度。"拨开迷雾直抵人心",因而才能得到观众的喜爱和热捧。

① 赵冬苓:《我爱这热气腾腾的生活》,《文艺报》2022 年 6 月 8 日。

（四）超越国界：用世界语言讲好中国故事

习近平总书记在中国文联十一大、中国作协十大开幕式上的重要讲话中，勉励广大文艺工作者把目光投向世界、投向人类，创作更多彰显中国审美旨趣、传播当代中国价值观念、反映全人类共同价值追求的优秀作品，用情用力讲好中国故事，向世界展现可信、可爱、可敬的中国形象。

在国际传播方面，依托互联网而生的剧集、综艺、电影等艺术形式拥有更灵活的体量、更丰富的题材和更年轻化的语态，也更贴合网生一代海外观众的收视习惯和观看需求，成为他们了解中国社会生活、感受中华文化魅力的重要途径。近年来，爱奇艺积极推动中华文化走出去，探索出了一条从内容出海到平台出海，从作品出海到IP出海的发展之路。

一是通过科技创新和本土化运营，赋能海外平台建设。

爱奇艺国际版于2019年6月推出。2020年12月，国际版月均用户数突破千万，2021年成为泰国、马来西亚下载最多的流媒体APP。截至目前，爱奇艺国际版已在191个国家和地区提供服务，支持12种语言的用户界面和字幕，上线电视剧、综艺、动漫内容超过1230部，电影超过3300部。

当前网络视听平台出海还围绕本地团队建设、海外内容开发、渠道多元合作等方面进行布局。爱奇艺以北京总部与新加坡国际总部为国际业务双中台，建立了内容、产品、技术研发、会员、广告、市场等团队。同时，在泰国、马来西亚、北美等地区设立本地办事处进行本土化运营，深入当地市场和用户，获取、生产更多适合海外当地市场的内容，推动国际业务向纵深发展。

二是通过打造中国原创IP，彰显中华文化自信。

迪士尼在全球范围的成功表明，少儿题材更容易进入国际化传播语境，动画IP是最有生命力的传播手段之一，也是向海外传递文化自信的重要载体。爱奇艺出品的系列动画片《无敌鹿战队》依托中华文化元素、对标国际制作水准，成为美国尼克儿童频道预购的首部中国动画片，被

翻译成英语、西班牙语等30多种语言，在全球160多个国家和地区的80多个频道播出，影响全球超过2亿个家庭。在美国播出期间，《无敌鹿战队》平均收视率在学龄前男孩喜爱的动画剧集中排名第二；英国地区首播收视率排名第一，超过了《小猪佩奇》等热播动画片。

我们发现，用国际化语言讲故事不等于一味迎合，而是要寻找共通点和共情点，寻找人类共同精神世界的故事原型，用世界性的语言、用共情的方式讲给观众。

三是通过优质内容海外发行，用情用力讲好中国故事。

自2017年开启国产影视内容海外发行以来，爱奇艺已向全球200多个国家和地区输出电视剧、综艺、纪录片、动漫等华语影视作品超7000集，电影超300部，覆盖海外多国主流电视台及视频平台。

2017年，爱奇艺原创作品《河神》《无证之罪》成为奈飞首批采购的中国网剧。2019年，取材于真实案件的自制剧《破冰行动》发行到美国、加拿大等国家和地区。2020年，"迷雾剧场"在日本、韩国及东南亚国家掀起收视热潮，其中《隐秘的角落》入选美国《综艺》杂志2020年最佳国际剧集，成为首次入选该榜单的中国剧集。2021年，《风起洛阳》《理想之城》《周生如故》，以及聚焦甜宠内容的"恋恋剧场"深受海外用户欢迎。

今年开年以来，爱奇艺出品的电视剧《对手》成为台湾地区和港澳用户影视消费和讨论的热点，迪士尼购入电视剧《人世间》海外播映权，引发全球关注。优质内容的海外传播，展现了中国影视创作的人文底蕴和创新品质，成为世界人民了解中华文化的一扇窗口。

三、变革与创新：开启网络视听未来的表达场域和想象空间

5G时代的网络视听，已经成为人们了解世界、感知社会、体验文化、凝聚精神的重要途径。面向未来，网络视听行业还承载着暖人心、强信心、筑同心的使命任务，内容创新、技术变革仍是开启网络视听行业表达场域和想象空间的两把"金钥匙"。

(一)让好内容得到好的回报:网络视听的商业模式创新

内容为王、技术优先、"广告+订阅"盈利模式助力行业良性循环是美国网络视听产业发展的"三大法宝"。[①] 良好的商业模式,必须让好内容得到好的回报,让好内容的产出变得可持续。在"会员付费"之后,D2C 模式(Direct-to-Consumer 直达消费者)将成为未来网络视听行业发展的方向。

D2C 直达消费者模式意味着平台与用户、内容生产者和广告主等生态"伙伴"的全面联动,创作者和品牌方都可以有效利用媒体平台的公共服务能力实现自身的诉求。创作者可以通过平台公共服务直接把内容以非常低的成本呈现给观众,这种公平的交易方式,将由用户直接决定作品的票房收入和影响力,建立一个更加公平的媒体生态。品牌方也可以通过 D2C 形成的营销渠道,与消费者建立起更加直接和具有针对性的链接,最终更高效地进行商品和服务售卖。

PVOD 模式(Premium video on demand 高端付费点播)是目前 D2C 最成功的应用模式之一。受疫情影响,电影行业在全球范围内面临前所未有的挑战。2020 年 7 月,爱奇艺在国内首推了 PVOD 模式,一方面大大缩短了电影上线网络视听平台的窗口期,让用户可以在线观看更多优质新片;另一方面,该模式产生的高收益可以反哺上游生产制作端,更好地进行作品创作,从而推动电影行业良性发展。

(二)让好内容找到对的观众:网络视听的内容模式创新

海量的视频内容在大大丰富人们文化娱乐生活的同时,也带来了"选择的烦恼"。在注意力稀缺的时代,人们渴望在有限的休闲时间内获得最大的视听与心灵体验。怎样让好内容找到对的观众,让观众快速精准地发现可口的精神食粮,是未来内容模式创新的核心。

"热度值"让好内容获得高关注。播放量、评分榜曾经是用户选择观看内容的风向标,但各种作弊行为和恶意评价使其参考价值大打折扣。

[①] 周菁:《美国网络视听产业发展的四个阶段、三大法宝和治理的五个经验》,《现代视听》2022 年第 1 期。

2018年爱奇艺正式用热度值替代前台显示播放量。由观看行为、互动行为、分享行为三类指标经过一系列复杂运算得出热度值,对剧集的评价更为公正客观,可以让真正的好内容脱颖而出。这一方式也被其他网络视听企业借鉴、采用。

剧场模式满足分众化需求。随着网络视听内容主流观众日益多元化,行业需要更多符合细分人群喜好的优秀垂类作品。2020年爱奇艺创新推出"迷雾剧场",以短剧集的形式聚焦"成年男性硬核"观众群体的娱乐需求,受到用户欢迎。此后,对甜向情感剧进行深度挖掘的"恋恋剧场"、满足用户多元喜剧内容需求的"小逗剧场"相继取得成功。聚合垂类作品,打造整体IP,被证明是未来网络视听排播模式的创新方向。

互动视频调动观众参与热情。艺术创作是极具个性化的,传统的剧集只能设定一个由创作者主导的结局,这也让许多观众感到"意难平"。2019年5月,爱奇艺推出全球首个互动视频标准(IVG)以及协助互动视频生产平台(IVP)。2019年6月,互动影视作品《他的微笑》上线,对故事线设置21个选择节点、17种不同的结局,观众可以依据个人喜好进行选择,重新定义了创作者和观众的关系。通过互动增强用户的参与感,提升沉浸式娱乐体验,也将成为网络视听内容创新的方向。

(三)让好内容长出梦的翅膀:网络视听的科技模式创新

科技创新改变的不仅是文化娱乐产品的形态,而是人们的生活、生产和娱乐方式。未来,AI、5G、虚拟现实、互动视频等新技术的广泛应用,科技模式的不断创新,将改变影视内容生产的机制,也将改变人们娱乐生活的方式。

科技创新助力影视工业化进程。影视工业化,旨在像工业生产那样来生产影视作品,这需要一系列关键核心技术的协同发力。目前,通过剧本评估系统、智能选角系统、在线审片系统等应用,爱奇艺已经实现智能开发、智能生产、智能标注以及智能宣发,在影视工业化的进程中迈出了关键一步。影视工业化的意义不仅在于提高内容制作效率,有效控制和降低项目的风险和不确定性,更在于它可以将艺术家从简单重复

的工作中解脱出来，进行更富创造性的工作，这对内容创作具有不可估量的价值。

科技创新赋能用户娱乐新体验。2019年爱奇艺启动"经典电视剧数字化修复工程"，利用自主研发的ZoomAI技术，对《闯关东》《四世同堂》《铁道游击队》等百余部电视剧进行了数字化修复，使经典国剧重焕新颜。2021年3月，爱奇艺推出全球首个影视级LED写实化虚拟制作XR直播演唱会《虚实之城》，通过"云演出"的多视角观看、线上虚拟坐席、视频连线互动、粉丝共创舞台等多种互动玩法，为用户带来身临其境的视听体验。5月，爱奇艺推出的"云影院"服务，通过"帧绮映画"和一起看、云首映、云票等功能，让用户获得更加沉浸的高质量视听享受，同时满足其高互动性的消费需求。目前各视听平台正在通过不同方式布局元宇宙领域，通过虚幻引擎、实时渲染等技术提升IP内容的沉浸感和互动性，为用户升级内容消费体验。

科技力量日新月异，文化魅力历久弥新。科技从来不是冷冰冰的存在，而是让内容更有温度；文化从来不是虚无缥缈的概念，而是渗透在光影变幻之中。爱奇艺相信，创新科技和优质内容的深度融合，将为网络视听行业的未来拓展更大的造梦舞台和想象空间。

新视听 新传播 新使命

关于网络视听创新发展的思考

欧阳常林

中国电视艺术家协会网络直播专业委员会会长

党的十八以来,以"新视听、新传播、新业态"为特征的智能互动传播方式快速迭代了传统的大众传播方式。"一机在手,万般享有"的传播新趋势,重新定义了时代潮流。习近平总书记高度重视文艺创作与社会主义核心价值观传播,明确指示"要坚持移动优先策略,让主流媒体借助移动传播,牢牢占据舆论引导、思想引领、文化传承、服务人民的传播制高点"。关注短视频与网络直播新业态,因势利导做好服务,是占领互联网传播新阵地,推进媒体融合发展的重要使命。

一、网络新视听催生了价值新高地

(一)关于网络视听的定义

传统视听行业,以广播电影电视为主,而现代网络视听行业,除已进入互联网传播渠道的传统视听内容,它的外延

更广，内涵更深，生态更丰富。现阶段网络视听的定义是：基于互联网、社交媒体、移动终端发展起来的最具成长性、影响力与竞争力的新兴媒体与新兴传播行业。凡能运用互联网新渠道所衍生的网络新视听产品，凡能体现移动智能传播特性的新业态内容，均属于网络视听行业范畴。近年来，以海量自媒体与用户广泛参与的社交短视频与网络直播，是网络传播新业态的重要组成部分。网络视听不仅具有优越于电视传播的渠道优势，更呈现出"人机一体、人媒一体、智能互动、价值叠加"的传播优势。

（二）网络新视听是现代科技与现代媒体高度融合的产物

近十年来，中国的互联网运用，经历了三次迭代升级。

第一次是在终端设备上，智能手机迭代了 PC，时间约在九年前；

第二次是视频流凭借 4G 技术，成为了移动终端信息表达与内容呈现的主要方式，形成了"移动优先、视频为主"的全新格局，时间约在八年前；

第三次是视听新生态快速迭代与价值重构期：海量自媒体内容、算法推送、千人千面、无时不播、无物不播，让社交短视频与网络直播异军突起。时间约从五年前开始。

三次迭代的颠覆性在于：一是小屏迭代了大屏，竖屏迭代了横屏；二是智能算法推送，让传统的"人找内容"转变为精准传播的"内容找人"；三是线上有用信息与有趣体验的密不可分、智能科技与互动产品的价值叠加，吸引广大受众深度参与，让移动终端拥有了远超于传统视听的用户规模与流量规模，最终形成了"移动传播视频化、算法推送智能化、网络流量商业化"的全媒体矩阵。从而引发流量转化与数字经济的巨大风口。

据第 49 次《中国互联网络发展状况统计报告》显示，截至 2021 年 12 月，我国网民规模达 10.32 亿，网络视频用户规模达 9.75 亿，网络直播用户规模达 7.03 亿。

2021 年全年直播电商销售额达到 19,950 亿元，预计 2023 年直播电商规模将超过 4.9 万亿元。

（三）以新博大、取轻补重的运营模式

短视频与网络直播突破了传统媒体的单一广告模式。产品具有短、轻、新、活的特点。相比传统视听的大制作与重运营模式，网络新视听首先赢在渠道优势上，其次赢在用户与流量规模上，再次赢在短平快的变现模式上。其产品开发与运营理念具有如下特点：

（1）产品碎片化、差异化、垂直化。基于传播渠道优势，移动终端产品，通常都做得短、轻、垂直。他们的差异化打法：一是利用草根自媒体上传的海量内容，吸引目标用户，有了用户与流量规模之后，再把目标客户的需求打通，多元化完成价值变现。二是充分调动 MCN 机构与供应链的积极性。凡第三方机构所能代理的业务，平台做分发服务，自身不大包大揽，避免背过重包袱；三是鼓励流量主播打通供应链入住，平台和品牌方与网红账号进行流量价值转化与带货收入分账。

（2）价值重构的方法论。网络新视听开拓了有用、有趣的社交互动传播，从而有效提升了用户黏性与传播价值。如"人、货、场"是电商直播的基本元素，如何对三者进行价值叠加，电商平台探索出了一套行之有效的方法，即对人、货、场的资源不断优化配置，以最大程度实现用户、客户及平台机构各方满意的回报效果。

（3）多元化的商业变现。与传统媒体单一的广告回报模式不同，网络新媒体仅客户的投放而言，就有品宣、品效、带货三种合作方式。广告之外还有流量变现、销售分成、用户付费等多种分享方式。

（4）流量运营思维。移动传播的新业态基于大数据，有着独特的运营思维，如用户、流量、产品、内容等，其相互关系可简单概括为：数据是基础，产品是核心，内容是关键，价值是导向，四者之中，须由价值思维来统领。因为只有把产品的有用、有趣、趋利等要素，进行价值整合与引导，才能完成产品与媒体平台的变现目标。内容思维则是对用户及流量增长，起到关键性的吸引与加持作用。互联网新媒体最缺的就是内容基因，最渴求的就是有创意可持续变现的优质内容。在许多新视听产品中，有趣往往比有用更重要，因为流量多来自于趣味性与互动性。

二、新传播的生力军：APP 融合 PGC 与 UGC 形成的新格局

APP 指智能手机的软件运用平台，PGC 指专业制作的内容产品，UGC 指用户自制转发的内容产品。

第三次成功迭代的关键推手是以字节跳动、快手科技、淘宝直播、哔哩哔哩等为代表的一大批 APP 软件运用平台。它们大约从 2016 年开始，在公域流量赛道里另辟蹊径、不断发力。与传统媒体及优爱腾等长视频网站不同，社交短视频及电商平台获取用户与流量，靠的不是大制作、大 IP、大明星与小鲜肉，主打产品是成本很低的短视频和操作简易的网络直播。目前我国网络短视频的月人均使用时长已是长视频的四倍。

社交短视频为何能应运而生？首先在于海量 UGC 的广泛参与，短视频的火爆，则在于用户能在一个 PGC 的创意基础上参与再创作。以抖音为例，它的本质不单是一个 PGC 的创意产品，更是一个吸引 UGC 广泛参与的再创作产品。短短几年，就把日活流量做到 7 亿以上的抖音及海外版 Tiktok，便是 APP 平台盘活 PGC 创意优势与 UGC 巨大能量的经典案例。它给传统媒体人以及视听行业带来了如下重要启示：

1. 共生：未来的媒体属于大众，媒体精英一定要找到一种方式和大众共生，让 PGC 和 UGC 找到一种共生的创作方式。产品与用户共情，能很快把受众变成自媒体与创作者。

2. 互动：做好触达型的社交产品，是短视频成功的根本原因。目前节奏已快到以秒计算，一分钟之内没有抓住用户的互动点，便会被淘汰出局。

3. 新鲜感：持续制造新鲜感只有一个解法，就是让更多的人参与到创作中来。和更多的 MCN 合作，让他们成为创意来源，去制造更多新鲜感。

由此可见，网络新视听与新传播的诞生，主要依靠现代科技与内容创意的两轮驱动。而内容创意这个硬核，则离不开 PGC 与 UGC 的两翼齐飞。尤其是自媒体的创作激情与海量参与，成为潜能巨大的传播生力军。

自媒体时代，越来越多的网红与达人账号，将成为视听产品取之不尽的创意源泉。湖南的网红彭璐璐曾这样表达心声：我们何其有幸，生活在一个人人都可以展示自我的时代，借助智能手机每一个人都可以是导演、是编剧、是创造者、是记录者。只要你愿意，就可以自由地展示，只要你展示，就有人欣赏、赞美与认可。生活在这个人人展现自我的时代，我们将且行且努力！

三、新传播呼唤新人才、新高度

（一）加强阵地建设与队伍建设

我国网络视听行业近十年取得了飞速发展的可喜成果，也必须清醒地看到，在短视频与网络直播领域，由于门槛低、来势猛、能量大，在广泛吸纳网络用户参与的过程中，难免鱼龙混杂、泥沙俱下。一方面急需杜绝新业态低级趣味、低俗文风、商业诚信等方面的严重缺失，另一方面更要加强专业素养、价值引导、创意提升方面的有效服务。正如央媒网评所指：进入自媒体时代，信息越来越多，但传播效果决不能偏离正能量越来越远。自媒体要想创作自如，还需恪守自律，切忌"噱头爽粉、八卦吸睛"，即使流量上来了，价值观却带偏了。让消费者一味贪图全网最低价的购买福利，货卖出去了，但品牌创新与文化传承却迷失了方向。因此，清朗网络空间，推动行业自律，提升流量转化的价值内涵，便是中国视协网络直播专业委员会成立之宗旨，职责之所在。

（二）讲好中国故事，打造中国品牌

网络视听行业的创新发展，必须深入贯彻习近平新时代中国特色社会主义思想，始终坚持以人民为中心的创作导向，这是统领未来传播的正确方向。它的新高度取决于两轮驱动与两翼齐飞的新格局与新生态。创新发展的目标，应是围绕中长视频与短视频、PGC与UGC、网络直播

和 APP 及 MCN 机构的新一轮融合，不断孵化原创产品与培养新兴传播人才，努力攀登民族文化复兴的新高峰。实践证明，短视频与网络直播都能讲好中国故事、都能打造好中国品牌。李子柒自媒体账号的成功探索，河南卫视"唐宫夜宴"等 IP 融媒传播的经典案例，都充分说明新传播的文化传承与价值提升，最终拼的还是 IP 创意与跨界人才。去年端午假期，河南卫视出圈做火的"端午奇妙游"晚会，它的切片视频先在抖音与微博上产生的流量就高达十个亿，随后又让很多受众去追看这台完整的电视晚会。所以，只要是好的创意内容，完全可以在互联网上带来切片式引爆，从而产生良好的融媒传播效果。媒体融合的第一步，先是大屏连通小屏的一鱼两吃，第二步便是传统媒体与 PGC 团队直接在小屏上开发新视听产品，进行共同创意、融合双赢的深度尝试。哔哩哔哩和出圈的河南卫视于去年四季度联合策划出品了一个国风舞蹈节目《舞千年》，该节目不仅招商取得较为理想的效果，播出后拥有良好口碑，豆瓣、知乎等均获高分，微博话题阅读量与短视频播放量等方面也有不俗成绩，《人民日报》、新华社、《光明日报》、学习强国等央媒都以专题版面充分肯定以舞蹈讲述中国故事的节目立意。《舞千年》还获得第六届新文娱·新消费年度峰会"2021 年度创新综艺"称号，成为中国传统文化成功输出的新窗口与新亮点。

（三）强化播主"立心铸魂、行健致远"价值观

媒体主持人的社会影响力与转化价值，是传统电视留下的宝贵财富，也是当前网络视听行业非常看重的稀缺资源。及时树立网络播主的行业风尚，引导众多的网红、达人与自媒体账号，及时进行修身守正、立心铸魂方面的素质提升，是去年珠海媒体主持人声量大会的成功尝试，也是中视协网络直播专委会今后开展业务交流与培训服务的工作重心。

（四）推动新媒体形象代言人的迭代升级

名笔、名嘴与名播分别是纸媒、电台与电视的形象代言人。移动互

联网时代，媒体融合发展的第一代形象代言人，理应是跨界的专业主持人，也可以是非常优秀的网红达人或者UP主，如抖音的"张同学"，哔哩哔哩的"所长"与"何同学"，还有引导全民健身的刘畊宏，以及最近火爆的东方甄选董宇辉等。凡深入生活与扎根人民的视听形象及人物代言，都将无愧于这个伟大的时代。

与大时代共进　与新时代同行

网络视听行业发展及网络视听艺术创作十年回顾

祝燕南

国家广播电视总局发展研究中心党委书记、主任

党的十八大以来，中国特色社会主义进入新时代，网络视听行业发展步入新阶段，网络视听艺术创作迎来繁荣期。以习近平同志为核心的党中央高度重视互联网新媒体阵地建设，高度重视互联网视听技术和网络文艺给文艺形态、文艺类型、文艺观念和文艺实践带来的深刻变化，要求适应形势发展，抓好网络文艺创作生产，加强正面引导力度。在习近平总书记亲切关怀和习近平新时代中国特色社会主义思想特别是习近平总书记关于文艺工作的系列重要论述精神指引下，我国网络视听文艺成为社会主义文艺的重要组成部分，广大网络文艺工作者成为建设社会主义文艺的有生力量。

一、十年来网络视听行业高速发展为网络视听艺术创作提供了快车道和新天地大舞台

十年前，网络媒体从读图时代跨越式迈入视频时代，互

联网视听业务迅速崛起。截止到 2012 年 12 月底的统计数据，中国网民总数达到 5.64 亿，其中网络视频用户达到 3.72 亿，初步具备了新兴行业发展的市场基础条件。

中国特色社会主义进入新时代十年来，网络视听行业在我国全门类产业中，成长为发展势头迅猛、格局调整深刻、技术迭代快速、市场张力强劲、创新创业活跃、业态样态丰富、社会影响广泛、辐射效应较强的行业领域之一。在中央高度重视、政策大力扶持、社会广泛参与的天时地利人和环境中，网络视听行业茁壮成长，成为社会生活中不可或缺的重要角色，网络视听文艺繁荣兴盛，成为社会主义文艺最活跃的全民舞台。

一是习近平新时代中国特色社会主义思想特别是习近平总书记关于文艺工作的系列重要论述精神成为网络视听艺术创作的根本遵循。 2014 年习近平总书记在文艺工作座谈会上的重要讲话发表后，在全国文艺界和宣传思想战线引起强烈反响，这篇重要讲话举旗定向、把舵领航，为繁荣发展新时代社会主义文化铸魂强基、立柱架梁，成为新时代指导我国文艺工作的纲领性文件。习近平总书记 2016 年、2021 年两次出席全国文代会、作代会开幕式并发表重要讲话，充分体现了以习近平同志为核心的党中央对文艺工作的高度重视和对文艺工作者的殷切希望。在习近平总书记重要讲话精神鼓舞下，广播电视和网络视听文艺战线发生了全局性、根本性转变，呈现出生机勃勃繁荣发展新局面。

二是网络视听媒体跻身主阵地。 习近平总书记多次强调"过不了互联网这一关就过不了长期执政这一关"，作出"健全互联网领导和管理体制，坚持依法管网治网，营造清朗的网络空间"等一系列重大政治决断，提出"正能量是总要求，管得住是硬道理，用得好是真本事"等一系列重大政治要求，引领网络视听行业从正本清源进入守正创新发展新阶段。特别是党的十九大以来，网络视频应用连续四年成为仅次于即时通讯的互联网第二大应用，宣传思想主阵地角色定位更加突出。

三是媒体融合发展战略为网络视听新时代新发展指明了方向。 在习近平总书记亲自擘画指导下，从 2013 年开始，媒体融合工作全面铺开，网络视听新媒体成为媒体融合的重要方面和重要力量，传统媒体和新媒

体向全媒体跨越，网络视听文艺向融媒产品转型，形成"台网同播"传播形态和传播格局，市场预期更加稳定透明，创新创作活力和影响力传播力进一步提升。

四是持续开放的中国互联网文化和不断优化的社会发展环境为网络视听行业注入了强大动能。 2014年11月19日至21日，以"互联互通 共享共治"为主题的首届世界互联网大会于在乌镇举办。这之后，我国又连续六次举办世界互联网大会，有力地促进了中国互联网与世界互联网的发展，有力地促进了网络视听文艺创作和产业链的构建，网络视听文艺创作的开放度、活跃指数大幅提升。同时，大众创新、万众创业的积极政策，吸引大量年轻人进入网络视听创新创业新赛道，为网络视听行业发展和网络视听文艺繁荣输送了源源不断的人才、技术、资本力量和创新创意动能。

五是网络视听行业在法治轨道上健康发展。 作为网络视听行业行政主管部门，国家广播电视总局坚持"网上网下统一标准"，会同有关行政管理部门，相继制修订数十个行政法规、部门规章和规范性文件，针对视听平台建设、网络直播、公众账号、未成年人和个人信息保护、驾驭算法推荐、升级安全防护体系以及非公资本准入等问题进行全面规范，对人工智能、虚拟现实、增强现实、深度伪造等新技术应用实施标准化管理。持续深入开展文娱领域综合治理，对唯流量、唯点击率、泛娱乐化、"饭圈"乱象、畸形审美、流量明星、"娘炮形象"、明星天价片酬、违法失德劣迹艺人以及侵权盗版等各类问题依法实施专项治理行动，推动依法治国和以德治国有机结合，提升治理体系和治理能力现代化水平，为广播电视和网络视听健康发展提供了强有力的法治保障。

六是网络视听平台在政治上更加成熟，发展上更加稳健，队伍建设更加坚强有力。 在习近平新时代中国特色社会主义思想教育下，网络视听文艺工作者"四个自信"特别是文化自信进一步增强，政治意识、国家文化安全意识、舆论阵地意识普遍得到加强，思想自觉、政治自觉、行动自觉和政治站位明显提高。在《中国梦·我的梦——2022中国网络视听年度盛典》上，各网络视听平台联合发布《网络视听行业共筑中国梦喜迎二十大倡议书》，体现出各平台勇担历史使命、锐意开拓进取的

精神，展现了网络视听行业坚定不移迈向高质量发展的信心和决心。

七是网络视听文艺向高质量创新性发展阶段迈进。 习近平总书记主持召开文艺工作座谈会后，中共中央下发了《关于繁荣发展社会主义文艺的意见》，明确提出要"大力发展网络文艺"，实施网络文艺精品创作和传播计划，推动新兴网络文艺类型繁荣有序发展。特别在"十三五"时期，主要网络视听平台在国家政策支持下，纷纷加强原创能力，启动"自制模式"，中国网络视听原创节目内容品质不断提升，在艺术性、社会反响、市场认可度等方面都实现较大突破，涌现出大批思想精深、艺术精湛、制作精良的优秀作品，网络视听文艺成长为繁荣社会主义文艺的重要力量。

十年来，网络视频用户大幅增长，到 2021 年底达到 9.75 亿，中国已经成为全世界网络视听内容最大生产和应用市场。

二、新时代网络视听作品发展历程、创作成就

（一）十年来，网络视听文艺战线紧扣宣传主线，围绕重大主题，把握重大节点，发挥了新文艺阵地重要作用

落实党的十八大关于"加强和改进网络内容建设，唱响网上主旋律"要求，2012—2014 年，网络视听文艺战线把正本清源作为重中之重，鼓励加大国产原创内容创作生产力度，培育和提升网络视听文艺原创能力，对冲减缓国内视听节目网站热衷于引进境外娱乐节目和热播偶像剧势头。CNTV 作为国家主流媒体网站率先推出了《中国好人》等原创栏目，发布了《鼓舞》《月亮的草原》等原创系列微电影。2013 年春节期间，CNTV 制作了原创专题节目《领导人春节足迹》《2013 江湖过大年》等。2013 年开始，"中国梦"成为影视创作生产的核心主题，中央网站积极推进，地方网络广播电视台和民营网站积极跟进，"中国梦"主题创新创意节目开始涌现，初步形成"中国梦"主题主线网络文艺创作生产传播工作格局。2014 年，"中国梦""弘扬社会主义核心价值观"成为贯穿全年的网络视听文艺宣传主题主线。2015 年，围绕纪念中国人民抗日战争暨

世界反法西斯战争胜利70周年，国家广播电视总局组织全国重点网络广播电视台和视听节目网站开展专题展播活动，296部反法西斯题材的电影、电视剧、纪录片参与展播。2016年是"十三五"开局之年，同时也是建党95周年、长征胜利80周年，国家广播电视总局开始实施"首页首屏首条"工程，打造系列时政微视频，《厉害了，我们的2016》《2016，习近平在世界舞台》等微视频，全网播放量超过2亿次。网络动画片《那年那兔那些事》以动画形式讲军史、新中国史，受到年轻人欢迎。

2017年，迎接学习宣传贯彻党的十九大和十九大精神成为贯穿全年的宣传主线。从这一年开始，广播电视和网络视听全面进入网上网下同频共振融合传播新阶段，形成网上迎接宣传党的十九大热潮，推出《初心》《习声回响》《传习录》《听总书记讲故事》等一大批原创融媒体产品，做到习近平总书记重要思想和风采"天天见、天天新、天天深"。

2018年围绕改革开放40周年宣传主线，网络视听艺术创作多姿多彩，网络视听文艺作品琳琅满目。国家广播电视总局启动实施视听新媒体"首页首屏首条"工程，扎实开展习近平新时代中国特色社会主义思想宣传，《人民领袖》等时政专题让党的创新理论"飞入寻常百姓家"。一大批"小视角、大主题、接地气"的原创网络节目如《假如没有遇见你》《我们身边的四十个细节》《中国：变革故事》《扶贫1+1》等，生动记录和展示讴歌了新时代。

2019年紧扣新中国成立70周年宣传主线，各视听新媒体机构开办"我们的70年""爱国情，奋斗者""壮丽70年，奋斗新时代"等专题专栏，及时推送国家广播电视总局推荐的优秀剧目，如《见证初心和使命的"十一书"》《我爱你中国·人间正道是沧桑》《特勤精英之生死救援》等。全年网络视听节目围绕"献礼祖国""一带一路""精准扶贫""乡村振兴""致敬英雄""民族团结"等主题，创作了《可爱的中国》等大量充满时代感的优秀网络视听作品。同时，国家广播电视总局牵头组织制作了《V观中国之治——十九届四中全会精神微解读》系列短视频，在新媒体平台统一播出。

2020年是党和国家历史上极不平凡的一年。广播电视和网络视听战线在以习近平同志为核心的党中央坚强领导下，履行宣传思想战线使命

任务，汇聚起众志成城抗击疫情、决战脱贫攻坚、决胜全面小康社会建设的磅礴力量。国家广播电视总局从 2020 年元旦当天起，组织网络视听平台推出"让这些金句照亮属于我们的时代"专题，推送《2019，领袖的足迹》等视频，把广电网络视听文艺宣传阵地建设放在更加重要位置。

2021 年，广播电视和网络视听战线紧紧围绕庆祝中国共产党成立 100 周年宣传主线，国家广播电视总局举办"庆祝中国共产党成立 100 周年"网络视听精品节目创作展播启动仪式，发布统一标识及 36 部作品单，包括百集微纪录片《百炼成钢：中国共产党的 100 年》，网络电影《绝对忠诚之国家利益》，网络剧《我们的时代》，网络纪录片《闪亮的记忆》等，上述作品上线后，成为开展党史学习教育的视听教材。与此同时，网络视听聚焦"党的庆典、人民的节日"主题主线，精心开展"奋斗百年路，启航新征程"和"中国精神"等重大主题宣传，为党的百年大庆记载伟业、展示辉煌，发挥了主渠道主力军宣传作用。

2022 年至今，广播电视和网络视听战线牢牢把握迎接学习宣传贯彻党的二十大宣传主线，加强系统谋划，发挥特色优势，全力做好习近平总书记重要思想和领袖形象宣传，着力加强主题主线宣传。2022 年春节和北京冬奥会期间，国家广播电视总局将广播电视媒体"头条工程"和视听新媒体"首页首屏工程"扩展至短视频领域，启动实施短视频"首屏首推工程"。通过首页首屏轮播大图、焦点图、热搜置顶、热榜置顶等方式，组织推送《习主席的一天》等习近平总书记参加重要活动、发表重要讲话的短视频，实现了习近平重要思想、重要活动、重要讲话内容在短视频平台"热榜置顶、常刷常新"，为迎接党的二十大胜利召开营造良好氛围。

（二）十年来，网络视听文艺战线坚持以人民为中心的工作导向，坚持正能量是总要求，唱响时代主旋律最强音

习近平总书记在文艺工作座谈会上的重要讲话发表后，广电网络视听行业特别是文艺战线掀起深入学习贯彻重要讲话精神热潮，文艺创作更加聚焦人民、聚焦现实、聚焦时代，弘扬中国精神、中国智慧、中国

力量。2014年涌现出纪念身受重伤保护乘客的"最美司机"吴斌的微电影《1分16秒》，表现植树造林模范的纪实节目《大漠"胡杨"苏和黑城十年植绿故事》，挖掘人性之美、传递友爱互助的微电影《希望树》等一批优秀作品。2015年涌现出更多讲述英雄人物事迹、弘扬公德道德美德的优秀作品，如生动展现中国人民伟大抗战精神的微电影《孤岛离歌》，挖掘普通人爱岗敬业、追逐梦想的微电影《天边》《春泥》《无声的梦想》《谁的青春不流血》，传播中华民族地域文化的微电影《索玛海子》《那片海》等。2016年，优秀作品更加聚焦当代中国人民，如展现共产党人责任与担当的《红色气质》，关注留守儿童的《唱给妈妈的歌》《幸福小院》等，起到了以高尚的文化塑造人，以优秀的作品感染人、鼓舞人、凝聚人的教育作用。

2017年，聚焦党的十八大以来中国特色社会主义新时代取得的伟大成就，进一步强化以人民为中心的创作导向，突出现实题材创作，推出大批讴歌新时代的正能量作品，出现了《热血长安》《白夜追凶》《无证之罪》《春风十里不如你》等"先网后台"播出的超级网剧，以及青春剧《栀子花开2017》等。《见字如面》等文化类综艺展现出"高而不冷"的网络文化气质。网络电影系列化创作成为潮流，如《魔游纪》《功夫机器侠》《大明锦衣卫》系列等。国家广播电视总局加大网络视听节目内容审核，以管理促发展，叫停下架一些导向错误、价值观混乱、格调低下的网综网剧，网络文艺空间更加清朗，网络视听全行业从正本清源进入守正创新。

2018年突出立德树人、以文化人的实践方向，加强网上未成年人节目管理，着力把网络视听打造成年青一代网络文化价值引领高地，推出了《博物奇妙夜》《了不起的匠人师徒篇》《我的青春在丝路》《一本好书》《风味人间》《百心百匠》。类型剧和网综栏目出现了以篮球、足球、游泳等体育竞技为主题的《热血街舞团》《这！就是灌篮》等。

2019年，聚焦决战脱贫攻坚正面宣传，创新"短视频、直播+扶贫""节目+扶贫"，打造网络视听扶贫新模式。《毛驴上树》《不负青春不负村》《益起追光吧》等作品以"精准扶贫"为切入点，讲好中国精准扶贫故事。

2020年，反映中国人民战疫的作品创作成为重点，涌现出《第一线》《最美逆行》《战疫2020之我是医生》《一呼百应》《冬去春归2020疫情里的中国》《在武汉》，真实再现万众一心抗击新冠肺炎疫情的感人故事。同时，继续聚焦脱贫攻坚主题，推出了《约定》《毛驴上树之倔驴搬家》《春来怒江》《我来自北京》《希望的田野》，推出了反映全面建设小康社会和中国人民在新时代美好生活的《忘不了餐厅第二季》《百分之二的爱》《中国美》《大地情书》《风味中国》《早餐中国》，以及传播中华优秀传统文化的《登场了！敦煌》《功夫学徒之走读中国》《故宫贺岁》《大理寺日志》《精忠报国》等，现实题材的《中国飞侠》《树上有个好地方》《老大不小》等也广受欢迎。各类型题材作品百花齐放，网络文艺讲述中国故事更加立体多元丰满。

2021年，展现新一代中国青年在党的领导下努力奋斗的故事成为创作主流，比如网络剧《黄文秀》用纪实方式讲述脱贫攻坚青年干部的责任和担当。《约定》以"全面建成小康社会是党和国家与人民的幸福约定"为主题，通过小故事展示全面小康缩影。《启航：当风起时》记录20世纪90年代青年创业者的奋斗情怀。《在希望的田野上》讲述致力于教育扶贫、乡村振兴的青年故事等。此外，讲述年轻人追梦故事的《你是我的荣耀》等制作精良的网络剧也深受网民喜爱。

2022年是"中国梦"提出十周年。春节期间，国家广播电视总局发起和组织"中国梦·我的梦——2022中国网络视听年度盛典"，坚持以人民为中心的创作导向，几乎每一位观众都能在节目中找到自己的影子，在网络视听空间唱响了"共筑中国梦、奋进新征程"的主旋律，超过1.5亿用户观看了节目，成功打造了属于人民的文艺之夜。

（三）十年来，网络视听文艺战线坚持把创作生产优秀作品作为中心环节，强化精品意识，推进高质量发展

2012—2013年，国家广播电视总局设立了"电视剧剧本扶持引导专项资金"，确立了坚持扶持原创、坚持扶持现实题材、坚持扶持公益题材、坚持注重培养中青年编剧等四个原则，重点资助反映实现中华民族伟大

复兴"中国梦"主题的优秀剧本。同时,继续发挥电影精品、少儿精品和国产动画等专项资金引导作用。2014年设立"网络视听节目内容建设专项资金",对优秀原创节目、重大宣传项目等进行重点扶持。2014年度,38部作品在"中国梦"原创网络视听节目推优活动中获奖,包括《星空日记》《我的成人礼》《侣行》等。此外,现实题材网络剧如《废柴兄弟》等都市网络喜剧也赢得年轻人喜爱。2015年,IP开发模式进入产业核心,热门网络文学作品成为网络视听节目的重要创作脚本,如《匆匆那年》《何以笙箫默》等成为当年的网剧精品。进入2016年,网络视听节目创作生产更加成熟,思想性、艺术性、观赏性方面有了显著提升,优秀网络视听作品的点击量、播放量动辄过亿成为常态。

2017年,党的十九大做出我国社会主要矛盾变化这一关系全局的重大政治判断,对广电网络视听战线进一步转变发展方式、加大供给侧改革力度提出紧迫课题。国家广播电视总局启动"网络视听节目精品创作传播工程",制定《网络视听节目优秀作品创作规划》《中国经典民间故事主题网络动画片创作5年规划（2017—2021）》,供给侧改革措施初见成效。涌现出《特种兵王2》《如果蜗牛有爱情》等一大批优秀原创节目。

2018年推动中华优秀传统文化创造性转化、创新性发展,海外传播走出去工作力度加大。《三国机密之潜龙在渊》《虎啸龙吟》《扶摇》《琅琊榜第二季》等在海内外都掀起收视热潮。同时现实题材网剧数量质量进一步提升,《法医秦明2》《乡村爱情·第十季》《北京女子图鉴》《上海女子图鉴》等引发观众热议和思考。

2019年头部平台联播模式的网络剧数量显著上升,如《庆余年》《锦衣之下》等。跨界联合创作和多次元开发模式被关注,如网络剧《陈情令》,从网文到动漫到真人影视剧,形成不同产品之间的联动效应。同时,中外视听合作进一步深化,《长安十二时辰》《破冰行动》《全职高手》《这！就是原创》《功夫学徒》《最美中国人》等实现多种合作方式的出海。

2020年国家广播电视总局贯彻落实习近平总书记提出的"找准选题、讲好故事、拍出精品"的要求,建立实施重大题材网络影视剧项目库、

网络影视剧 IP 征集平台，严把网络视听文艺节目的内容关、导向关、人员关、片酬关，同时新增季度"优秀网络视听作品推选活动"，围绕党和国家工作大局抓主题创作，引导网络视听内容行业规范有序发展，推动精品生产。《我是余欢水》《我的"光棍"爷爷》《摩天大楼》《六尺巷》以及《包公的故事》《奇门遁甲》《鬼吹灯》系列都收获了很好的口碑和市场收益。

2021 年，网络视听节目精品力作迭出。网络剧方面，有展现志愿军战士英雄气概的《浴血无名川》，描绘新时代面貌的《我们的新生活》，呈现疫情之下人与人之间互帮互助精神的《凡人英雄》，歌颂支教教师无私奉献精神的《藏草青青》等。网络纪录片方面，有生动诠释我国生态文明理念的《一路向北》，关注社会现实、彰显人文关怀的《119 请回答》《新兵请入列》《小小少年》等。网络综艺掀起"国潮"，如"中国节日"系列节目《唐宫夜宴》《七夕奇妙游》《中秋奇妙游》、舞蹈综艺《舞千年》等。

2022 年初至今，网络视听围绕"这十年"主题，重点打造季播节目《这十年——一直感动着我们》、网络纪录片《幸福中国》等，用思想深刻、清新质朴、刚健有力的精品力作开拓文艺新境界，献礼党的二十大。

（四）十年来，网络视听文艺坚持"双效统一"，推动类型多元化、技术现代化，为繁荣文化创新创造固本强基

2012 年开始，地方网络广播电视台和民营视听节目网站逐步加大自制力量和投入，推动综艺娱乐节目、网络剧、微电影以及专业生产内容（PGC）、用户生产内容（UGC）的多元化发展。2013 年湖南卫视《我是歌手》首次实现电视屏幕、电影屏幕、手机屏幕、电脑屏幕的"四屏合一"，"粉丝经济"发轫，广电网络视听营销步入多元化。2014 年被称为中国网络视听内容"自制元年"。2015 年被称为"网络大电影元年"。2016 年被称为"网络综艺元年"。2017 年，广电"云平台"建设加速，催生了网络艺术"大视听"新生态，形成全产业链开发新趋势。2018 年至 2019 年，网络视听领域内容类型和产业生态发生显著变化，最突出的

是短视频用户在短期内扩张至 6.48 亿。2020 年第 32 届中国电视剧"飞天奖"评奖首次将网剧纳入评选范围。第 26 届上海电视节白玉兰奖的 10 部"最佳中国电视剧"入围名单中，出现了《破冰行动》《长安十二时辰》《庆余年》《鬓边不是海棠红》共 4 部网络剧，说明网络剧质量开始比肩电视剧。受疫情对院线的影响，网络视听平台上线 132 部"龙标网络电影"，《囧妈》《肥龙过江》《大赢家》《春潮》《征途》《春江水暖》等院线影片，均选择网络播出，院线电影与互联网融合发展的趋势更加清晰。2021 年至今，网络视听"文化＋科技""艺术＋技术"的特征更加突出，智能技术应用开始渗透网络视听领域，对网络文艺创作产生重大影响，有可能对未来传播形态产生颠覆性影响，这既是网络视听文艺工作面临的挑战，也是新时代实现高质量发展的新机遇。

三、新时代网络视听艺术现象级创作和传播新变化

十年来，网络视听文艺战线坚持守正创新，文艺精品、文化创造不断涌现，形成一些现象级作品和现象级传播

（一）首度由国家广播电视总局组织打造的"中国梦·我的梦——2022 中国网络视听年度盛典"盛况空前

晚会播出时间：2022 年 2 月 2 日，农历春节初三晚。七家重点网络视听平台联合播出。五大篇章 40 多个精彩节目，宣传习近平新时代中国特色社会主义思想，弘扬社会主义核心价值观，传播当代中国价值理念，体现中华文化精神，展示新时代中国人民精神风貌。盛典尾声，共同发布《网络视听行业共筑中国梦喜迎二十大倡议书》，共同唱响主题曲《中国梦·我的梦》。观众超过 1.5 亿用户，微博相关话题阅读量超 32 亿。该节目对引领网络视听行业围绕中心、服务大局，坚持正确政治方向、舆论导向、价值取向，在新时代实现高质量创新性发展具有重要意义。

（二）河南卫视"中国节日"系列节目实现文化、艺术、传播"破圈"，创造融媒传播现象级案例

2021年，河南广播电视台"中国节日"系列特别节目《唐宫夜宴》《洛神水赋》《元宵奇妙夜》《清明奇妙游》《端午奇妙游》《七夕奇妙游》《中秋奇妙游》等频频"出圈"，成为广电网络视听现象级作品，形成现象级传播。所谓"文化出圈"，就是将中华优秀传统文化通过IP化多样性开发，实现创造性转化、创新性发展。所谓"艺术出圈"，就是实现多种艺术元素的集合与现代影像技术的结合，造成惊艳的艺术效果。所谓"传播出圈"，就是传统广电平台与网络视听平台之间有机结合、融合传播。"先网后台"形成引流，将节目最核心内容、最精彩的镜头剪辑提炼成碎片化的短视频，在多平台分发推广引流，形成多屏互动，实现传播格局的立体化、传播效果的最大化。另外，河南广播电视台与哔哩哔哩合作的网络综艺《舞千年》，采取"文化+剧情+舞蹈"的创新设计，同样创造了以融合传播形式展现中华优秀历史文化的典型案例。

（三）湖南卫视《舞蹈风暴》展示了"艺术+技术"魅力，"风暴时刻"环节成为短视频传播亮点

《舞蹈风暴》作为一档青年舞者竞技秀节目，创新性地设计了"风暴时刻"的展示环节，利用视频技术手段定格舞者肢体构成的瞬间姿态，启用128台摄像机，以360度实时观测的方式，捕捉舞蹈的细节，呈现精彩一刻。《舞蹈风暴》的"风暴时刻"短视频在新媒体平台广为传播，成为人们欣赏的视听艺术佳作。2020年《舞蹈风暴》获第26届上海电视节最佳电视综艺节目奖。这档节目对视听节目应用现代技术、完美彰显文化艺术魅力提供了借鉴

（四）网络视听文艺题材的"网生特色"更加突出

推理、时尚、电竞、说唱、冰雪运动等新题材和关注年轻人学习生

活的网络视听内容逐步增多。如《初入职场的我们》《令人心动的 Offer 第三季》等综艺探讨年轻人职业选择、恋爱生活等话题；《我在他乡挺好的》等网络剧展现了大城市中异乡青年的写实生活；网络剧《冰球少年》和网络综艺《超有趣滑雪大会》等。特别值得注意的是，年轻人已经成为短剧创作和消费的主要群体，"90后"和"00后"年龄段的短剧作者，在全部网络视听文艺创作者队伍中占比超过60%。另外在网络电影领域，"80后"网络电影导演占比超过六成，"80后""90后"占八成。

（五）主旋律题材和现实题材深度融合形成网络视听文艺创作传播新力量

近年来，视听新媒体行业围绕建党百年、脱贫攻坚、抗击疫情、北京冬奥会等主题主线，根据题材特点充分发挥新媒体接地气的叙事风格，创作了一批兼具主流价值和大众表达的优秀作品。网络剧方面，2021年现实题材网络剧占比约六成。网络纪录片方面，2021年上线21部党史题材网络纪录片。网络电影方面，2021年共上线58部主旋律网络电影，同比增长287%，分账破千万的作品数量大幅增加。主旋律题材和现实题材创作的有机结合深度融合，推动主旋律题材文艺作品的艺术品质大幅提升，主题性创作与大众化表达取得新突破。

（六）网络视听在一定程度上改变了传统意义上的艺术创作生产力和生产关系

移动化、分众化、视频化，智能写作、虚拟现实、增强现实、全景视频、沉浸式观看、算法推荐、社交平台，低延时大带宽的5G网络普及，以及正在探索的Web3.0、元宇宙等下一代互联网技术生态，都正在和必将在未来转化为新的生产力，网络视听艺术生产关系开始融入人与机器、人与数字等生产要素，催生网络视听服务新方式新类型新业态新样态，并不断在新创造中发生新变革。

四、面向未来的网络视听艺术创作与传播

（一）必须始终坚持以习近平新时代中国特色社会主义思想特别是习近平总书记关于文艺工作的重要论述精神为根本遵循

站在新的历史起点上，要始终坚持党对网络视听行业发展和网络视听文艺工作的领导，努力建设和发展繁荣中国特色社会主义网络视听文化。更加深刻认识网络视听工作的政治属性，做到始终胸怀"两个大局"，心系"国之大者"，始终坚持正能量是总要求，牢牢把握正确政治方向、舆论导向、价值取向，始终坚持以人民为中心，扎根人民、服务人民，始终坚持守正创新，不断增强网络视听行业发展动能，推进网上宣传理念、内容、形式、方法、手段创新，把中国共产党创新创造的历史主动精神，体现在网络视听行业高质量创新性发展的全过程。

（二）始终坚持解放思想实事求是与时俱进求真务实，以更加科学的精神尊重和把握网络视听发展规律

网络视听是互联网与广播影视融合交汇的产物，兼具互联网、传媒、文艺、视听新技术、产业新经济等多重特征，遵循多重事物发展规律。网络视听艺术和网络视听文艺创作是带有多重特征、多重规律的复合体。必须坚持党的实事求是思想路线，辩证的、唯物的、科学地推动网络视听管理和服务，以政治建设为统领，促进网络视听文艺健康发展。

（三）更好发挥政府作用

网络视听行业政治属性强，市场化程度高，市场调节资源配置的力量不可忽视，更要发挥好政府作用。相关行政部门要更好履行法定职责，通过创作规划、评优推优、资金扶持、法治建设等行政的、经济的、法治的综合措施，为网络视听文艺发展提供优良环境、政策保障和发展动能。进入数字经济时代，国家行政主管部门应进一步加强前瞻性研究，提前

研判和布局5G、Web3.0、元宇宙技术，发挥技术对思想表达和艺术表达的支撑作用，开发竖屏节目、互动剧、短剧、VR/AR等新业态，用更有想象力、更有内涵、更贴合喜好的方式拓宽视听文艺空间。

（四）文艺评论要与时俱进，与网络视听艺术共存

文艺评论必须正确认识网络视听文艺特征，兼顾两个维度，一是网络视听文艺作为新文艺形态，符合传统文艺创作规律和要求。二是网络视听艺术具有"网生特色"，是"文化＋科技""艺术＋技术"的融合产物，其生产方式和产品形态深刻影响创作方式和表达方式，这是与传统文艺有区别的地方。因此需要探索更符合网络文艺特点的评价方式和标准衡量网络文艺。

（五）用新时代新要求加强网络视听文艺人才队伍建设

习近平总书记指出，"古今中外很多文艺名家都是从社会和人民中产生的。"这句话是非常重要的提醒。各级党委和政府部门以及社会组织应当真正落实中央人才会议精神，把爱护人才、使用人才的新时代新要求，用心用情用功地落实到管用好用实用的政策上，形成精品力作竞相涌现、市场主体充满活力、创新创造不拘一格的生动局面，不断攀登视听文艺新高峰。

书写网络视听的芒果答卷

蔡怀军
湖南卫视党委书记，芒果超媒总经理、总编辑
芒果 TV 党委书记、总裁

2020年9月17日，习近平总书记考察马栏山视频文创园考察时强调"文化和科技融合，既催生了新的文化业态、延伸了文化产业链，又集聚了大量创新人才，是朝阳产业，大有前途"，要求"谋划'十四五'时期发展，要高度重视发展文化产业。要坚持把社会效益放在首位，牢牢把握正确导向，守正创新，大力弘扬和培育社会主义核心价值观，努力实现社会效益和经济效益有机统一，确保文化产业持续健康发展"①。习近平总书记的重要讲话精神，为全体马栏山奋斗者尤其是"原住民"芒果人提供了强大动力和根本遵循。回顾党的十八大以来，湖南广电十年融合改革探索，主力军抢占主阵地，布局新媒体及全媒体业态，加速推动芒果内容与产业高质量发展，别有收获，也倍增信心。

一、十年来网络视听的主要特征和基本趋势

网络视听新业态的崛起和演变，是我国广播影视事业

① 韦衍行、郭冠华、刘颖颖：《习近平寄语文化产业发展，专家解读来了！》，人民网，http://gz.people.com.cn/n2/2020/0921/c370110-34307133.html。

进入新时代之后的一大显著特征，更是技术进步、文化进步、社会进步的综合体现。以信息技术变革为先导，我国网络视听源起于上世纪90年代中期，大致经历了初始阶段"输血期"，即2012年以前的传统广电媒体上网播放与商业视听网站用户分享时期；探索阶段，即2012—2014年的逐步试水专业化制作网络视听内容的平台与端口时期；成长阶段，即2014—2016年的网络视听平台融合崛起与移动端视频直播兴起时期；繁荣阶段，即2017年至今的主流网络视听媒体深度融合发展和长短视频激荡共生迅猛发展时期。总体观察，2014年至今的八年，是我国网络视听行业的蓬勃爆发期。当前，我国网络视听用户占全国网民的94.5%，网络视听已深度融入社会经济文化生活各领域，成为舆论宣传主流阵地、文化传承重要载体、经济发展新兴动力、国际交流创新桥梁。

党的十八大以来，尤其是随着2014年中央提出传统媒体和新兴媒体融合发展的重大战略，进而于2020年推进到更具变革意义的深度融合发展，我国网络视听传播与业态双双进入发展快车道，并不断实现以新型主流媒体集团为典型案例、成功案例的质的飞跃。

十年来的发展变化，主要体现以下特征：

（一）时代精神引导，主流力量彰显，网络视听有幸参与社会变革，不负社会进步

过去的十年，是习近平同志为核心的党中央引领我国各项社会事业阔步前进，网络视听事业因之航向正、航速快、航程稳、航效实的十年，以习近平新时代中国特色社会主义思想为指导，我国实现全面小康，胜利进入两个"一百年"历史交汇期，赢得经济社会发展大势大局，国家在"站起来""富起来"的基础上实现"强起来"，中国网络视听忠诚实录呈现了这十年的伟大历史进程。文化建设从"高原"攀向"高峰"，媒体深度融合发展为驱动，网上舆论宣传阵地不断巩固壮大，主流网络视听平台传播力、引导力、影响力、公信力不断提升，守正创新、守土尽责的能力显著增强。主流新媒体平台崛起，主流价值观声量高扩，新经典内容塑心年轻人，丰富业态活力无穷，直播潮流助推实体经济和兴农经济，短视频进

一步激活社会风尚。可以说，诸如此类的网络视听风起云涌，生动实录社会进步，闪亮呈现民族新风，成为十年来我国网络视听最本质特征。

（二）网络视听传播精品成为满足人民群众精神文化生活的最突出门类，长中短三大视频产类鳞次栉比，走心烧脑、现象爆款的节目内容极大满足了社会公众需求

十年来，网络视听为中华民族创造了新的文艺精彩。2021 年是中国共产党建党百年，网络视听发挥了党史教育和舆论宣传主阵地作用，大量优质节目标红了中国的年色与年成，给广大受众留下了深刻印象与深挚情结，湖南广电以自制网络视听节目为主的建党百年交响乐，创新参与了这一重大宣传文化工程。

（三）逐渐形成"丰富多元、互动体验、表现空间极广、线上线下介入"等文化特质与活法打法

网络视听较之图文是更为直观沉浸的传播形态，强大的聚焦效应及长尾再流播，极大改变了传播链条中的受众行为与受众习惯，人人成为拍摄记录者、情节见证者、意见发声者。慢节奏的中长视频、快节奏的短微视频，并发介入用户生活，改变用户的个人时间配置和具体生活方式，例如在网上通过视频、音频平台提供的服务，获得观影、购物、上课、办事等个性化体验。线上则形成日趋多元的商业形式和盈利模式，线下拓展生活应用，较之于传统广电、纸质媒体等，目前业已生出广告营收、用户付费、版权交易、内容定制、运营分账五大主打模式，和服务打赏、线下实景、衍生产品、硬件销售、商务佣金五类新增模式，给网络视听赢得巨大的生存发展空间。

（四）网络视听以"业态稳扩，盈利慢热"反而呈现出持久强势的产业自洽特性，足以在社会经济的不确定性中，赢得行业经济的相对确定性

网络视听的具体优势已经展现在线性 IP 生态根基渐稳、面状产业结

构协调优化、环形平台集群效应彰显，湖南广电"芒果模式"和马栏山视频文创园的主要探索成果在此，经验也在此。

网络视听接下来也呈现出一些清晰的趋势：一是行业空间的增量效应明显，产业园聚集效应显著，给网络视听产业注入提质增效新动能。二是文化与科技融合，传播向应用深化，助推网络视听产业开辟协同共进新赛道，尤其是高新视频新业态必将加速构建网络视听产业新生态，6G亦将赋予网络视听发展新机遇。三是网络视听行业将成为吸引资本聚集的重要文化领域，网络视听产业链延伸必将对内容市场提出新需求。四是沉浸式全场景服务成为网络视听产业发展的新趋势，新终端新场景应用需求成为网络视听产业新蓝海，元宇宙技术变革将带来用户生活模式的再次深度变化。五是知识付费成为用户消费习惯，由此推动视听内容、技术版权保护制度更加完善。六是传统文化精华、时代文化创造、国际文化交流将对网络视听产业发展产生重大影响。这对我们湖南广电更好守土履责具有重要启发。

二、"芒果模式"的融合创新和改革应对

面对新时代新征程，面对十年来高天流云般的发展机遇，尤其是面对媒体深度融合发展的主力军挺进主战场的重任，湖南广电主要做了两项大动作，不负党媒国企神圣使命，志在作为且有所作为。一是以融合创新和深度改革，抓住机遇，迎接挑战，紧切现实，直面未来，逐渐探索和创建形成了"芒果模式"，为解决媒体生存问题和发展难题提供了"芒果方案"。二是做足主流宣传，坚定守正创新，力铸精品传播，引领青年文化。

（一）"芒果模式"的十年奋进路

"芒果模式"的创生与深化，不但保证了湖南广电网络视听平台本身的生存与发展，为湖南广电的网络视听内容进化与精品传播提供了经

济文化基础,为芒果生态实现高质量发展提供了体制条件,更是为主流媒体的深度融合发展和改革转型提供了一个"方式解"。

十年来,湖南广电推动广播电视和网络视听融合发展的探索实践取得了重大成效,得到国家广播电视总局的充分肯定,也被业界公认为网络视听党媒国企深度融合发展的典型案例。我们主动担当媒体深度融合发展使命,积极创新网络视听发展新模式,打造了具有影响力的独特模式,被业界称为"芒果模式"。芒果模式是以湖南卫视、芒果TV为党媒主阵地,以芒果超媒为国企主标杆和市值强势力,坚持主流站位,坚定价值引领,投入核心资源、瞄准用户市场、发展视频平台、改革体制机制、创新运营管理、抬升内容优势、增进融合动能、扩张产业链条、重塑集团实力、得兼降本增效,从而实现高质量、可持续发展的总成果。

2014年,为积极响应中央关于传统媒体和新兴媒体融合发展的战略要求,湖南广电集全台之力,自建芒果TV网络视听平台,对湖南卫视节目等核心自制内容实施"芒果独播",并自主自控,逐渐形成芒果TV自身强大的节目自制机制与能力,培养了多个内容自制团队,并持续发挥新媒体多元业务创收的优势条件,实现了芒果新媒体的快速崛起,2017年公司率行业之先逆势盈利,打破行业亏损魔咒。2018年,湖南广电对"快乐购"实施重组,以芒果TV为核心平台,芒果互娱、芒果娱乐、芒果影视、天娱传媒等公司共同纳入"快乐购",实现重组上市,构建了以网络视听为基本业务,影视内容生产、艺人经纪、音乐版权、游戏衍生等全媒体业务闭环的网络视听蓝海打拼的新市场主体。2019年,新媒体平台的内容、技术、生态,多点生花,芒果TV成为中国互联网企业前20强中唯一的国有控股企业。2020年,芒果超媒成为A股市值最大的国有文化传媒公司。2021年,湖南广电布局芒果季风、小芒电商等多条全新赛道,拓展芒果生态的多种可能,芒果TV连续五年盈利。2022年,为进一步响应中央关于媒体深度融合发展的更新战略要求,湖南广电推动湖南卫视与芒果TV深度融合,全力推进湖南卫视与芒果TV的彻底深融,全效打造"芒果模式"的最新内核和独到核心竞争力,全程构建网台一体化网络视听管理体制,全面部署可参与、可应对、可覆盖未来视频业态竞争的充分弹性的活力机制、激励机制,使得芒果在中国青年受众中产生

强大传播力、引导力、影响力、公信力。

（二）"芒果模式"的独特内涵

"芒果模式"勇担主流宣传责任，自建平台、坚持创新，走市场化道路，实施一把手工程，获得破圈式发展。在主流站位上，以强烈的党媒国企文化自信和青年文化价值观引领的高度自觉，坚定守正创新，牢牢把控媒介传播力、引导力、影响力、公信力主阵地；**在核心战略上**，以内容版权支撑平台建设，走出与市场其他平台"烧钱、扩张、圈地"等模式不一样的优势明显、降本增效发展道路；**在赛道选择上**，以市场运营保持快速增长，尤其保证会员规模与广告收入实现稳健增长；**在科层设计上**，敢于决策下沉，善于赋权兴业，在事业体制与市场机制之间多维打通。

作为湖南广电旗下唯一的新媒体产业及资本运营上市公司，芒果超媒担负着"芒果模式"的先锋任务，其以湖南卫视为融合伙伴，以芒果TV为核心平台，形成了涵盖新媒体平台运营、内容制作、艺人经纪、音乐版权、IP多场景互动体验营销及媒体零售在内的完整产业链和产业发展生态；作为核心平台的芒果TV从价值标准、团队建设、智能中台，到生态构建，逐渐建立形成了相对闭环的网络视听产业发展工业化体系，实现了社会效益与经济效益有机统一，使得芒果网络视听形成了主流发展的标杆效应。

三、不断提升品质的芒果网络视听内容价值引领

"芒果模式"固然包括社会效益、经济效益相统一的双效俱佳内涵，其真正内核实际在于内容价值引领、社会效益至上。坚持以我为主，重视主流阵地的建设和管理，做大做强主流平台，做主流思想文化的坚定引领者、国家辉煌巨变的忠实记录者、中国故事的生动讲述者，是十年来芒果不断改革升级的定位抵达，不断融合发展的定型实现。

（一）加大主旋律、正能量传播力度、幅度，取得辉煌战果

2021年是中国共产党成立100周年，也是"十四五"规划的开局之年，在习近平同志为核心的党中央领导下，以习近平新时代中国特色社会主义思想为指导，全面建成小康社会如期实现。中华民族迎来历史巨变，党之大典、国之大事震撼民心，尤其是建党百年红色情怀和宏大主题引领着全国新闻媒体、网络视听机构、文化产业公司的平台建设、节目生产、内容传播、产品拓展、品牌推广。湖南广电、芒果超媒、芒果TV披荆斩棘、乘风破浪，加大内容生产和主旋律、正能量传播力度、幅度，取得辉煌战果。尤其紧紧围绕建党百年主题主线，推出20多部主旋律精品，2021年国家广播电视总局中国电视剧选集20部中，超媒占了四部，分别是《理想照耀中国》《百炼成钢》《我在他乡挺好的》《江山如此多娇》。这显然证明芒果不但成功巩固了宣传主阵地，而且强化了核心竞争力。十年改革融合深进，唯在内容价值引领能力见真章。回望十年，拉长视距，连年来芒果围绕建党百年、脱贫攻坚、乡村振兴、文化创新等主题，重磅推出了《中国》《党的女儿》《思想的旅程》等精品力作，连续三年荣获"中国新闻奖"，连续两年获得"全国文化企业30强"，连续两年获得"全国广播电视媒体融合先导单位"，连续两年获得"中国互联网企业二十强"。围绕女性、青年等主要用户群体，《乘风破浪》《披荆斩棘》《大侦探》《妻子的浪漫旅行》等现象级、爆款级自制节目形成有效头部引领。芒果每年占据市场前十位的网综排行榜的半壁河山，就是社会对芒果的内容价值肯定。展望新路，豪情更显，2022年初的"中国梦·我的梦——2022中国网络视听年度盛典"，芒果精心制作的《华夏》《我们都是追梦人》等七个节目再次充分展现了平台的政治站位和创新能力。纪录片《与丝路打交道的人》开播即登热搜第一，用有趣的方式引发青年群体对丝路故事的广泛关注，正能量汇聚了大流量。五四青年节特别节目《百年青春·当燃有我》，被主流媒体点赞，称"平台以成人礼的方式见证了当代青年的成长，让青年文化与时代同行"。香港回归祖国二十五周年之际，我们率先推出了《声生不息·港乐季》，后续还将推出"宝岛季"。迎接党的二十大重点项目《这十年·一直感动着我们》紧锣密鼓策划制作，

将用"季播综艺+微纪录片+晚会"的矩阵，记录中国特色社会主义进入新时代日新月异的变化。

在苦练内功、成就内力的基础上，芒果同步创新海外传播。目前我们自主打造的芒果TV国际APP，截至2022年8月下载量已超1.1亿，通过本土化运营、联合创制等模式，持续讲好中国故事。深入青年人，走进海外去，这就是芒果网络视听的发展的题中之义、奋进的内在之旨。

（二）加强内容矩阵建设和青年价值引导，努力培育和传播好社会主义核心价值观

今年以来，芒果加强青年价值引导和内容矩阵建设，针对青年人职场困惑，有《初入职场的我们》；针对社会热点，有《反诈军师联盟》《模法审判团》；针对普通人情感生活，有《爸爸当家》《再见爱人》；针对元宇宙，将推出《意想不岛》；针对电视剧注水和故事悬浮等乱象，推出短剧剧场"芒果季风"，为行业带来一股新风；针对现实生活，我们还推出了《日光之城》《江河日上》《我爱轰炸机》等剧集。

（三）加速台网融合，以1+1>2的协同效应主动为行业贡献芒果方案

业界还特别注意到了发生在芒果体系的两大举措。2022年，湖南卫视、芒果TV双平台的深度融合成为芒果内容价值引领的更大突破性举措。我们的台网融合经历了两个大的阶段，初期在跑马圈地的增量时代，我们选择"双腿并地走"，占领新兴传播阵地；现在到了存量时代，实行一体化经营、精细运作，才能避免资源浪费，最大化发挥1+1>2的台网协同效应，所以超越串联的并联融合是大势所趋。今年3月8日，湖南广电召开了湖南卫视、芒果TV深度融合推进会，将广告、综艺、电视剧三个板块全面打通，迈入台网融合深水区。目前，双平台共有48个节目自制团队、29个影视自制团队和34家"新芒计划"战略工作室。5月18日下午举办的"逆风双打"双平台联合招商会，受到市场、用户和投资者的广泛关注，为未来注入了强大的信心。

（四）以主力军之姿，挺身入局新业态

自 2021 年到 2022 年，芒果加速布局新潮国货电商平台小芒 APP、实景娱乐、虚拟技术、数字藏品等新业态、新领域，搭建"芒果公益""快乐看教育"等平台，全面增强党管党控主流媒体的影响力和话语权，推动党的声音占领新的舆论场。

回望十年是为了再一次激情而又理性的开始出发，再一次豪迈地踏上千里之行。网络视听在中国大地刚刚生根发芽，离枝繁叶茂还有很大的展望时空，芒果人要做时间轴的主人翁、空间站的飞行侠，为探索到网络视听的元宇宙新奥秘而不断冲锋在前。主流媒体永远靠主流担当证明价值并实现价值，芒果的主流价值引领本色不变、力度倍增，不负新时代，不负青春中国。

行稳致远 铸就网络文艺满园芬芳

网络文艺这十年概述

赵 晖
中国传媒大学戏剧影视学院基础部主任，教授

王思涵
中国传媒大学戏剧影视学院研究生

党的十八大以来，以习近平同志为核心的党中央高度重视文艺工作，习近平总书记先后就文艺文化工作发表一系列重要讲话。实现中华民族伟大复兴离不开中华文化的繁荣兴盛，网络视听作品应始终坚持以人民为中心的创作导向，创作无愧于时代的优秀作品。在国家广播电视总局的引领下，近十年的网络视听行业贯彻落实习近平总书记关于文化文艺工作系列重要论述精神，不断把党的创新理论融入视听节目创作中去，以人民为中心的创作导向深入人心，有温度有质感的网络视听作品不断涌现，网络视听治理体系和治理能力明显提升，成为传播主流价值、弘扬正能量的重要阵地。

一、网络视听产业：从文艺生产的生力军到主力军

近十年来，我国网络视听产业快速发展，用户规模不断扩大，产业模式趋于多样化，行业生态日益成熟。中国互联网用户规模从2012年的5.38亿增长至2021年的10.11亿，互联网普及率从39.9%增长至71.6%，网络视频用户数量从3.72亿[①]增长至9.27亿[②]，用户增长主体从青少年群体向未成年人和老年群体扩展，从城市向农村扩展，行业规模迅速扩大，产业形式趋于多样，从文艺生产的生力军一跃成为主力军。网络视听产业总体向好发展，树立起以主旋律引领网络文艺创作风向、以正能量推动网生内容创新发展的理念，推动网络视听内容由"高原"向"高峰"迈进，主要呈现出以下几点发展特征：

一是，网络视听作品的主流价值凸显，高质量发展成为趋势。"推动文艺繁荣发展，最根本的是要创作生产出无愧于我们这个伟大民族、伟大时代的优秀作品。"[③]随着网络视听节目制作水平的提高，一批高质量作品为受众带来了丰富的审美体验，网络视听节目，尤其是网络剧逐渐获得上海电视节白玉兰奖、中国电视剧飞天奖、中国电视金鹰奖等权威奖项的认可。越来越多的网络视听作品聚焦现实主义创作，体现社会价值主旋律，弘扬中华优秀传统文化，弘扬社会主义核心价值观，构建精神价值观和精神力量。

二是，网络视听监管体系日渐完善，行业管理日益规范。党的十八大之后的十年，我国逐渐形成相对完善的网络视听产业法律监管系统，《互联网等信息网络传播视听节目管理办法》《互联网视听节目服务管理规定》《关于进一步加强网络剧、微电影等网络视听节目管理的通知》等一系列规范性文件颁布，逐步完善了对网络视听产业的监管，督促行业健康良性发展。

2021年，文娱行业的综合治理不断加强，中宣部、国家广播电视总局等相关部委多次出台政策，对演员天价片酬、造假流量、"阴阳合同"、偷逃税、低俗信息炒作和劣迹艺人管理等方面加大整治力度，坚决抵制流量至上、畸形审美、"饭圈"乱象、"耽改"之风等问题，加强电视

[①] 中国互联网信息中心：《第30次中国互联网络发展状况统计报告》。

[②] 中国互联网信息中心：《第48次中国互联网络发展状况统计报告》。

[③] 习近平：《在文艺工作座谈会上的讲话》，新华网，http://www.xinhuanet.com/politics/2015-10/14/c_1116825558.htm,2015-10-14。

剧创作生产的正面引导。

三是，技术市场推动，呈现多元形式。2005年土豆网上线开启中国网络视听时代，后因宽带成本高昂、盗版频发，平台逐渐向以版权为基础的长视频过渡，以电影、电视剧、动画等内容的购买和自制为主。随着互联网的快速发展，内容生产与制作变得更加容易，2016年快手、抖音等短视频平台崛起，开启长视频与"短视频+直播"的网络视听产业新格局。

在5G、人工智能、VR、MR等技术创新发展下，网络视听产业注重内容创新和艺技融合。长视频、短视频、中视频等各种内容样式凸显了网络视听内容创作的人民性，在注重内容创作的同时，不断挖掘商业潜能、完善用户体验，形成多元共生的网络视听生态格局。

四是，网络视听产业工业化趋势日臻成熟。影视产业化水平是衡量一个国家影视产业综合实力的重要尺度，包括专业化、标准化、流程化三个核心要素。近年来，《长安十二时辰》《无证之罪》等网络剧获得良好市场反响的背后，是生产流程的不断完善，影视产业各个环节精细分工，建立相对统一的行业操作标准，通过一定的技术手段、操作媒介打通项目的人员分配、开展进度、预算开支等各个环节，做到信息同步共享、任务分配到人到事，从而提高了项目运作的透明度和运转效率。[①] 五是，短视频平台迅猛发展，引领了视频化社会建立。在移动互联网加速发展、媒体融合不断深化的背景下，异军突起的短视频成为人们休闲娱乐、获取资讯、进行社交的重要渠道，以其综合优势颠覆着媒介生态布局。根据中国互联网络信息中心2022年上半年发布的《第48次中国互联网络发展状况统计报告》，我国网民规模实现稳步增长。截至2021年6月，我国网民规模达到10.11亿，手机网民用户达到10.07亿，网民使用手机上网比例高达99.6%。其中，网络视频（含短视频）用户规模达9.44亿，短视频用户规模为8.88亿，较2020年12月增长1440万，占网民整体的87.8%。短视频用户成为网络视频用户的最强增长点，用户规模和网民使用率仅次于即时通信。在短视频所构建的应用场景、社交群落中，通过垂类生产、算法推送等方式，塑造了产业视频化的新格局，引领了媒介形态的变革。短视频正在带来一场视频叙事的颠覆性革命，在万物皆媒

① 张云霄、古若村：《省思与转向：新业态下网络视听产业发展探析》，《现代视听》2022年第2期。

的可视化时代,短视频平台以一种全新的运营模式将社交媒体、视频网站和电商等数字媒体的功能融为一体,实现了人类网络化虚拟场景的生活与娱乐,引发了"视频+"的智能数字生活理念。

当然,网络视听行业的快速发展,也遗留了一些重要问题尚待解决。

首先,版权保护需进一步完善。健全的版权保护体系是网络视听产业行稳致远的根本保障,但是,当前我国网络视频版权侵权现象仍较为普遍,数据显示,2019年至2020年,在国内上映的136部院线电影,共监测到短视频侵权链接6.42万条,热播的《甄嬛传》《亮剑》等热门电视剧短视频侵权量分别达到26.11万条、17.67万条。[①] 随着网络视听产业的发展,创作相关的法律规范和版权保护条款需进一步完善,形成"先授权后使用"的良性网络视频版权生态。

其次,娱乐碎片化倾向明显,呼唤网络视听评价体系的建立。根据《2020年中国网络视听发展研究报告》,截至2020年6月,短视频以人均单日110分钟的使用时长超越了即时通信,全面侵占用户的各生活场景。虽然短视频适应了空闲时间较少的短期需求,但从长远来看,用户高度互动和参与很容易将他们与真实空间分离,降低思维能力和批判能力,平台应自律实现引导功能,体现时代精神、引导道德走向的积极导向作用。

三是,平台战略转型,良性共赢合作尚有阻碍。近几年,网络视听平台话语权加大,"爱优腾芒"成为国内网络视听作品的主要出口,占据更高的行业主导权,平台的策略、喜好很大程度上决定了网络视听作品的行业风向。因此,如何平衡平台需求与创作个性成为双方需要权衡的焦点。

《国民经济和社会发展第十四个五年规划和2035年远景目标纲要》提出,坚持马克思主义在意识形态领域的指导地位,坚定文化自信,坚持以社会主义核心价值观引领文化建设,促进满足人民文化需求和增强人民精神力量相统一,推进社会主义文化强国建设。在国家政策的扶持和数字技术发展中,网络视听产业将不断升级,形成内容导向下的精细化管理,建设起以新型网络视听为基座的"大视听+"生态体系,视听内容衍生开发不断完善、精细,国际市场不断开拓,网络视听产业向更高的层次发展。

① 12426版权监测中心:《2020中国网络短视频版权监测报告》,《中国新闻出版广电报》2020年12月3日。

二、网络剧：思想性、艺术性突破明显，追求品质发展

《中共中央关于繁荣发展社会主义文艺的意见》明确提出要"大力发展网络文艺"，实施网络文艺精品创作和传播计划，推动新兴网络文艺类型繁荣有序发展，让网络视听文艺成为繁荣社会主义文艺的新生力量。党的十八大以后，网络剧内容质量不断提升，在思想性、艺术性、现实感上均有明显突破，走上追求品质的良性发展道路。

2012年，随着《屌丝男士》《万万没想到》《报告老板》等网络剧的出现，中国网络剧进入观众视野。2015年《心理罪》《灵魂摆渡2》收视表现亮眼，慈文传媒、欢瑞传媒等传统影视公司开始介入行业，网络剧制作水平快速提升，单集投资超过100万元的项目数量日益增多。

2016年新年伊始，网络剧迎来了第一次文娱治理，《太子妃升职记》《上瘾》等多部网络剧下架。2018年和2019年网络剧的数量理性回落，保持稳定增长。2021年，全网共上线233部网络剧，与2020年上线数目基本持平，网络剧进入"提质减量"阶段。[①] 国家广播电视总局网络视听司数据显示，2021年备案的网络剧中现实题材占比超70%，网络剧正成为贴近生活、观察现实、歌颂时代的重要载体。

与此同时，网络剧的艺术性和欣赏性也有了很大提高。2020年，第26届上海电视节白玉兰奖10部"中国最佳电视剧"入围名单中，出现了《破冰行动》《长安十二时辰》《庆余年》《鬓边不是海棠红》四部网络剧，反映了近年来网络剧质量的提高。在2020年推出的网络剧中，83%的作品单集数量少于30集，35%作品单集数量少于12集，内容模式已演变为"小、微、短"，内容更加精炼紧凑。[②]

纵观近十年的网络剧发展，网络剧主要呈现出六大特征：

一是网台同标管理，网络剧更趋主流。2016年12月，国家新闻出版广电总局对网生内容推行"备案登记制"，2017年9月，国家新闻出版广电总局联合五部委下发《关于支持电视剧繁荣发展若干政策的通知》，强调对电视剧、网剧实行同一标准进行管理，网络剧日渐从边缘向主流化转型升级，结构和时长与主流电视剧趋于一致，逐渐发挥弘扬真善美、

① 艺恩数据：《2021年国产剧集市场研究报告》。

② 彭锦：《网络视听行业"十三五"发展回顾》，《中国广播电视学刊》2021年第6期。

传播中国文化的重要作用。

随着媒介融合向纵深发展,网络平台已经成为电视剧(网络剧)传播的重要渠道,剧集产业的发展也经历了先台后网、网台同步、先网后台等不同的发展阶段,网络剧的审查标准和评价指标与电视剧日趋同步,凸显了主流价值的时代传承。

第二,主旋律创作迈上新台阶,跨媒介传播助力主流价值"破圈"传播。

近些年,网络视听平台消除悬浮剧、雷剧不良影响,影视创作日趋理性,回归艺术规律,凸显了主流价值的影响力。尤其是围绕党和国家重要节点,形成了有序创作和重点传播的模式,网络平台助力主旋律剧集的破圈传播。围绕党和国家的大事要事,积极推出精品,时代报告剧《在一起》《理想照耀中国》、扶贫题材《山海情》、重大历史革命剧《觉醒年代》成为优质学习榜样。

以《觉醒年代》为例,播出期间,在网络平台传播数据①情况如下:

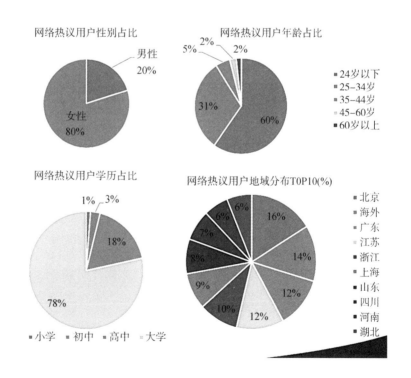

① 数据来源,美兰德·视频网络传播监测与研究数据库 Source:2021.1.1-2021.10.15@CMMR Co.,Ltd。

这些优质重大主题创作的精品力作增强网络平台用户爱国情感，实现重大主题创作破圈传播。比如，电影《你好，李焕英》《长津湖》《我和我的父辈》等一大批电影官方账号纷纷入驻短视频平台。

随着短视频平台的使用量不断攀升，对于电视剧、网络电视剧等在短视频平台上的宣传力度也会随之增大，电视剧的短视频传播成为短视频用户广受欢迎的视听内容。①

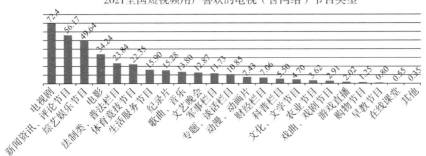
2021全国短视频用户喜欢的电视（含网络）节目类型

通过短视频平台营销可以在一方面吸引更多的潜在观众群体，另一方面可以增加与观众的互动，高效且快速地掌握观众的想法与意见。利用区域块技术，建立健全电视剧短视频开发版权保护，垂直细分与圈层传播。比如，电视剧《三十而已》在短视频平台抖音上也进行了有效传播，据统计，播出期间，官抖发布了246支短视频，官抖平均点赞量是24万，总播放量35亿，累计点赞量5600万，累计粉丝290万，上了83次热搜，搭建了具有剧情粘性的社交圈层，实现了电视剧在短视频平台的前期预热、中期宣发和后期衍生开发。

第三，现实题材成为创作主流，网络剧为时代立传。

网络剧的创作深入社会生活的方方面面，近十年，随着媒介融合的深入发展，剧集网台同步已成为播出常态，经过文娱行业综合治理，网络剧的创作也逐渐从悬浮猎奇剧向都市生活剧落地，出现了一大批反映现实生活的佳作。比如，以行业剧创作视角切入，日益摆脱行业剧情感凑的创作弊端，开始将观察视角深入行业题材内部，以小见大，反映新时代都市生活的变迁，如表现建筑行业的《理想之城》、表现投资行业

① 数据来源，美兰德·视频网络传播监测与研究数据库Source：2021.1.1-2021.10.15@CMMR Co.,Ltd。

的《平凡的荣耀》和表现娱乐经纪行业《怪你过分美丽》、体育竞技题材《荣耀乒乓》《冰糖炖雪梨》《穿越火线》等，将创作的触角延伸到社会生活的各个角落，与时代同频共振，反映了以人民为中心的创作导向和价值取向。再如，针对网络剧女性受众占据主体地位的特点，出现了一批反映现代女性生活的网台同播剧，如《三十而已》《二十不惑》《摩天大楼》等，它们在人物塑造、叙事表达、风格设定方面呈现出多元探索。

第四，网络剧类型注重垂直分布，元素更加杂糅。依托网络视听平台，网络剧在创作与传播上，都愈发表现出垂直性和分众化的特点。热门题材与类型广受网络视听用户的喜欢，诸如都市剧、涉案剧、青春剧、悬疑推理剧等类型逐渐形成品牌垂类传播的特点，各平台推出了具有题材针对性的传播分区，主打网络剧分众传播。比如，爱奇艺于2020年推出主打悬疑剧的"迷雾剧场"，上线了《隐秘的角落》《沉默的真相》等剧，而"恋恋剧场"则瞄准了爱情剧，推出的《月光变奏曲》《变成你的那一天》《一生一世》等剧集。同期，腾讯视频也推出了"献礼剧场""海外独播剧场""动漫super剧场""季度剧场""迷你剧场"；芒果TV推出了季风剧场、"都市剧场"等，优酷视频推出了"阳光剧场""青春剧场""港剧场""宠爱剧场""合家欢剧场"等。

同时，主题、类型和元素的跨界融合也是网络剧的一大特征，出现了"悬疑+超自然""涉案+间谍""青春+科幻""穿越+喜剧""现代+盗墓"等类型，如混搭穿越和喜剧等元素的《庆余年》、悬疑奇幻剧《司藤》、美食古装《花间提壶方大厨》等。

近十年，网络剧"提质减量"，在类型化创作上推陈出新，迎来高能高产高光的新阶段。比如，涉案剧经过综合引导，近些年在创作上开拓了新的局面，以弘扬正能量、展现新时代法制精神为创作驱动力，高品质作品层出不穷，《三叉戟》《扫黑风暴》《猎罪图鉴》等剧观照现实生活，回应社会关切，用艺术的手法批判了不法行为。

第五，短剧成为剧集产业发展重要趋势。2020年2月，国家广播电视总局发布《关于进一步加强电视剧网络剧创作生产管理有关工作

的通知》，提倡剧集不超过40集，鼓励30集以内的短剧创作，并进一步加强对剧集"注水"的常态化管理，持续落实压紧剧情密度的要求。据统计，2021年中国上线的20集以下短剧中，网络剧集占了88.5%。[①] 短剧由于受篇幅限制，定位更聚焦，情节更紧凑，目标受众更加垂直细分，《我是余欢水》《沉默的真相》《隐秘的角落》《不完美的她》等优质短剧能以高密度高浓的泪点、痛点、爽点直击用户，提供高质量的观剧体验。

第六，短视频平台对于剧集的赋能作用将进一步凸显，以短视频追剧、以短视频了解剧已经成为网民接触剧集的一种不可或缺的途径之一。

同时，依托短视频平台的微短剧创作在后疫情时代得到快速发展，各大平台推出政策加以支持，剧星KOL创作热情高涨，形式内容接地气，热点话题引发社交评论、点赞，热度高但质量有待提高，急需创作引导。比如，快手于2019年上线了"快手小剧场"，截至目前，话题"#快手小剧场"中已经有90.4万个作品，播放量高达784.2亿，类似《河神的新娘》《壹号客车》《人生回答机》等优质作品获赞量超百万，以其优质内容获得了用户的喜爱。同时，在今年7月，快手也推出短剧分账制度。抖音也推出了一系列活动来激励微短剧创作者，2020年2月的"百亿剧好看计划"就是一次征集优质微短剧，为创作者助力的活动。主话题"#百亿剧好看计划"播放量高达1352.0亿，视频作品数量高达37.3万。@马小、@御儿、@幻颜当铺等微短剧账号多次登上活动榜单。西瓜视频也曾在2017年便推出了对原创视频创作者的"10亿元补贴"政策，在2020年9月，西瓜视频又制定了新的战略目标：大力推出介于竖屏短视频与影视综艺长视频之间的"较长视频"。百度对于微短剧也十分重视，继好看视频、全民小视频后，于2019年11月推出番乐——一个主打竖版连续剧集短视频的APP。

长视频平台加码微短剧赛道，芒果TV、腾讯视频、优酷等长视频平台推出针对微短剧各具特色的合作模式和扶持计划，在商业变现、内容合作等方面进行新的探索。

"一部好的作品，应该是经得起人民评价、专家评价、市场检验的

① 智研咨询. 2021年中国国产剧播出现状及行业发展趋势分析. https://zhuanlan.zhihu.com/p/499104053,2022-4-15.

作品，应该是把社会效益放在首位，同时也应该是社会效益和经济效益相统一的作品。"①党的十八大以来，网络剧一直坚持以人民为中心的创作导向，不断向高质量迈进，但同时也存在着诸如内容原创欠缺、广告植入泛滥等问题。在科技快速发展的当下，技术不断赋能网络剧，推进制播全链条的优化升级，平台剧场化的趋势加速实现剧作与剧场的品牌互塑，创新排播模式，引领网络剧的类型化和精品化发展。同时，随着全球化的不断加深，中国网络剧将树立起全球视野，顺应国家"文化走出去"战略，为中国文化在世界上的推广做出贡献。

三、网络纪录片：纪录片行业的核心力量和重要增长极

党的十八大以来，网络纪录片获得快速发展，上线数量从一年几十部增长至2019年的150部，2020年再度同比增长70%达到259部。②《中国纪录片发展研究报告（2020）》数据显示，2019年纪录片生产总值增量主要由新媒体和国家队贡献，新媒体总投入约13亿元，同比增长18.82%。③网络纪录片已成为纪录片行业的核心力量，借助互联网的强大势能不断突破纪录片类型边界，探索多元内容，完善纪录片产业链，拓展各品类纪录片的潜在商业价值。

2009年后，搜狐、爱奇艺等视频平台陆续完成纪录片频道开设，但直到党的十八大以后，尤其是近五年来，视频平台才对纪录片投入力度逐渐加大，在纪录片相关政策加持下，日益朝着精品化、规范化和类型化方向发展。经过多年的战略角逐和频道经营，各头部平台形成自己的特色：爱奇艺侧重独播权购买，与国外出品方积极合作，腾讯垂直深耕优势题材，建立"美食"品牌矩阵，优酷主打"人文"，形成纪录、文化、旅游的跨界融合，哔哩哔哩从侧重UGC转向版权采购和原创。

同时，一批优秀的纪录片涌现出来，《风味人间》系列、《早餐中国》等作品从细碎的日常生活引发人们对文化的关注，《中国美》《大地情书》等文化艺术类纪录片制作精良、文化底蕴丰厚，《中国医生战疫版》《在

① 习近平：《在文艺工作座谈会上的讲话》，新华网，http://www.xinhuanet.com/politics/2015-10/14/c_1116825558.htm,2015-10-14。

② 彭锦：《网络视听行业"十三五"发展回顾》，《中国广播电视学刊》2021年第6期。

③ 张同道、胡智锋主编：《中国纪录片发展研究报告（2020）》，中国广播影视出版社,2020年,第13页。

武汉》等记录疫情防控的纪录片兼顾广度和深度，向人们展示了众志成城的抗疫精神，网络纪录片由"轻"到"重"地发展成为纪录片产业的重要增长极，更加有质感、有温度、有底蕴。

总体来看，近十年来的纪录片发展呈现出以下特征。

首先，网络纪录片 IP 开发呈现系列化趋势，"纪录片 N 代"成为创作潮流。如《人生一串》《守护解放西》《我在故宫修文物》都沿用既有的题材、风格、模式以及创作团队，更新了续集作品或姊妹篇，平台对 IP 的开发大大增强了用户粘性，有效地将用户引流到布局的内容矩阵中，纪录片产业化的思维日益成熟，以续集推动的季播方式得到观众认可。

其次，网络纪录片选题视野广阔，题材丰富多元。网络纪录片除了延续"美食""传统文化"等垂直内容外，各大平台还在历史、潮流文化、科技、教育等方面积极探索纪录片品类的多样可能性。CSM 媒介研究数据显示，2021 年上新网络纪录片人文题材占 22%，自然、历史、社会、军事、人物、科技均有涉及。①

第三，微、短纪录片创作趋势明显。相比长纪录片，微纪录片更符合人们碎片化观赏的习惯，主题更加聚焦，具备生产周期短、传播速度快、时效性强等优势。连续推出四季的高分纪录片《如果国宝会说话》就将拍摄对象对准静态的博物馆文物，通过生动有趣且简练的解说词配合节奏感极强的音乐音效，让文物"活"了起来，与此同时《党的女儿》《百炼成钢：中国共产党的 100 年》等一些重大主题纪录片创作也采取了微短叙事，为主旋律题材的意识形态传播发挥重要作。

然而，网络纪录片的创作也存在同质化的问题，如美食类纪录片《早餐中国》《日出之食》《早点江湖》等早餐类纪录片扎堆播出，让观众不免产生审美疲劳。未来，美食类纪录片仍将是观众喜欢的类型，但创作者们也应该与时俱进，在内容形式、制作技术上不断创新，着力打造精品。

未来的网络纪录片发展将呈现出两大特质。

一是，技术赋能催生作品新样态，VR/AR/MR、5G+4K/8K、云计算和大数据等技术正被积极投入纪录片生产实践，《美丽中国说》《万物之生》等采用 8K 高标准制作体系，打造全息化、沉浸式的视听盛宴，《人

① 收视中国. 2021 网络纪录片观察报告. https://www.cbbpa.org.cn/Detail/890_5383, 2022-2-15。

间有味》《穿过雨林遇见你》等竖屏纪录片不断尝试，技术带来的纪录片样式新改变将深刻影响纪录片的创作观念。

二是，纪录片将着力体现体验感、综艺化和戏剧性。在纪事剧、旅行体验真人秀、衍生纪录片的创作热潮下，纪录片的概念将更具包容性，边界也愈发模糊。如《中国》以超强的艺术性弱化了传统意义上纪录片的记录性，用诗意化的表达构筑历史时空的无限想象，《王阳明》《卧龙》等历史题材纪录片符合"纪实+剧情演绎"的创作风格，《勇敢者的征程》《中国这么美》《边走边唱》等则是融合"旅行"元素完成自身的叙事表达，明星元素的融入让这些作品与综艺真人秀的区分更加复杂。

日前，国家广播电视总局印发《关于推动新时代纪录片高质量发展的意见》，指出要扩大纪录片在网络视听平台上线份额，加大优质纪录片首页首屏推荐力度，设置专区，增加供给，并支持社会各级机构积极参与构建纪录片发展新格局，推动纪录片高质量发展。在政策的支持和引导下，网络纪录片将进入高质量发展时期的重要转折点，释放出工业化生产的巨大活力，制作出更贴合用户审美需求并且具有价值引领作用的精品。

四、网络综艺："百花齐放"，成为传播正能量重要载体

党的十八大以来，尤其是 2015 年以来，网络综艺节目迎来井喷式增长，2018 年综艺数量较 2017 年翻了一番，2018 年后数量趋于稳定，内容品质整体向好，2021 年全网上线网络综艺 251 档，内容涵盖真人秀、谈话讨论、文化科技、生活体验、互动娱乐、艺术、婚恋、游戏生存等多个领域。

优质综艺不断涌现，《奇葩说》等综 N 代节目深入垂直用户，在年轻群体中产生广泛影响；《这就是》系列强调街舞、灌篮等垂类领域的专业性，逐渐形成联动上下游的品牌 IP；《益起追光吧》《忘不了餐厅》等节目回应时代需求，强化社会责任，积极助力脱贫攻坚，坚持公益属性温暖大众；《登场了！敦煌》《故宫贺岁》等节目传播优秀传统文化，讲好中国故事。网络综艺以"百花齐放"之势，走出纯娱乐的创作惯性，

成为传播正能量的重要载体。

近十年网络综艺发展呈现出几大特征。

第一,网络综艺从引进走向原创。此前《中国好声音》《爸爸去哪儿》《奔跑吧兄弟》均以全模式、整建制或紧密联合制作的形式引起国外版权,掀起歌唱类、户外真人秀、明星游戏类等"现象级"大潮,而近几年在政策管控和自主努力下,出现了《见字如面》《欢乐喜剧人》《汉字听写大会》《中国诗词大会》等原创本土节目,根植中国传统知识文化,让人们在审美娱乐中领悟文化之美,从而增强文化自信、提升民族精神。

第二,网络综艺"精益化"运营趋势逐渐凸显。综艺中不仅继续进行常规广告和品牌植入,还开始融合生产和商业运营,进行节目价值结构、高品质生产和产业价值链的有机结合,如《声入人心》注重观众需求和参与,形成了"综艺节目 + 衍生节目 + 巡演 + 见面会 + 晚会"的产品结构形态。衍生节目更是成为了综艺真人秀的"标配",数据显示,2019年新上线的网络综艺节目221档,围绕热门综艺制作的衍生节目达到186档,比2018年的116档有明显增长,满足不同受众的多样需求。①

第三,网综市场内容细分明显,品类"百花齐放"。网络综艺的类型日趋多元化,文化知识类、戏曲音乐类、生活体验类、游戏竞技类、科技类、喜剧类、美食类、公益纪实类、情感观察类、文旅真人秀类等节目异彩纷呈。据统计2021年真人秀形式占据网综市场80%以上,②但题材上却涵盖了传统的音乐、唱跳、舞蹈、喜剧、旅行、情感、职场、美食;新兴的国风、推理、社交、潮流、脱口秀、戏剧、萌宠、代际、拍摄、电竞游戏、拳击、篮球、配音等,多样化和融合性题材的发展,诠释着网络综艺更加年轻化、分众化的特质,以及不同类型下展开圈层挖掘打通壁垒,需求破圈的统一发展思路。

第四,短视频的热潮催生了新型微综艺的诞生,传统综艺的衍生微综艺、各平台自制的原创微综艺、素人自制微综艺纷纷在短视频平台上线。综艺娱乐节目以其精细化的题材分类、广阔的内容涉猎和深入的文化情感挖掘,成为观众们一项重要的生活媒介符号。综艺垂类下长短视频的内容联动、台网与短视频的平台合作不断深化,优质的内容创作与成熟

① 上观新闻.一档综艺诞生6部衍生节目,有这个必要吗? https://www.jfdaily.com/news/detail?id=289213&ivk_sa=1023197a,2020-9-12。

② 传媒业内.2021网综:偶像养成节目戛然而止.https://baijiahao.baidu.com/s?id=1721215301786231780&wfr=spider&for=pc,2022-1-6。

的运营模式相辅相成,势必带来欣欣向荣的良好业态。

在网络综艺快速发展的同时,网络综艺也暴露出一些问题。近几年偶像养成类节目大爆发,一经推出就会吸引大量热度、话题、品牌资源,也因此走上了唯市场、唯流量的不良价值导向道路,题材、赛制、风格上的如出一辙使得节目单调乏味,长此以往不利于行业发展。2021年9月,国家广播电视总局发布《关于进一步加强文艺节目及其人员管理的通知》,明确要求广播电视机构和网络视听平台不得播出偶像养成类节目。因此,从业者们应对当下浮躁的市场进行冷静的思考,在规范化的市场环境下进行贴合时代的内容创新。网络综艺应坚持"以人为本",展现人文精神,传递正确的价值观,在商业和人文表达中找到平衡,以深刻的思想内涵吸引受众,才能与受众产生情感上的共鸣。

党的十八大以来,习近平总书记围绕"文化自信"作出一系列重要论述,成为传媒行业聚焦自身力量、在守正创新中彰显大国实力的旗帜和号角,这也给网络视听行业的未来发展注入了极大的精神动力和方向指引。

爱奇艺VIP会员　　出品方 iQIYI爱奇艺　联合出品 万年影业　奇远工作室

秦昊
饰张东升

王景春
饰陈冠声

隐秘的角落

隐秘的角落

悬疑短剧集

iQIYI 爱奇艺

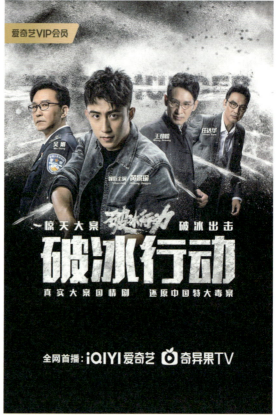

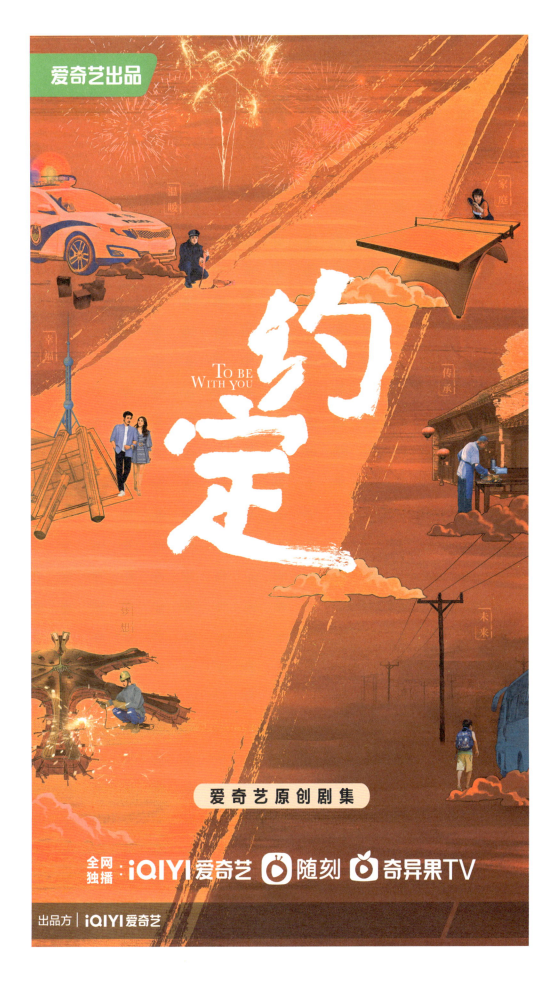

— 百集微纪录片 —

百炼成钢
中国共产党的100年

联合出品

中共中央党史和文献研究院
国家广播电视总局
中共江苏省委

联合摄制

中共中央党史和文献研究院第七研究部
国家广播电视总局网络视听节目管理司
中共江苏省委宣传部

承制

江苏省广播电视总台

理想照耀中国
国家广播电视总局
庆祝中国共产党成立100周年纪录片展播

黄文秀（网络剧）

根据"七一勋章"获得者、"全国优秀共产党员"
"时代楷模""2019年感动中国人物"黄文秀先进事迹改编

爱奇艺 腾讯 优酷　6月30日正式上线